Texte détérioré — reliure défectueuse

NF Z 43-120-11

Contraste insuffisant

NF Z 43-120-14

MÉMORIAL

DE

L'ARTILLEUR MARIN,

RÉDIGÉ

SUIVANT L'ORDRE ALPHABÉTIQUE
DES MATIÈRES,

Par Jules MICHEL,

CAPITAINE D'ARTILLERIE DE MARINE.

PARIS,

Chez { DEHANSY, LIBRAIRE, RUE DE SORBONNE, N° 1.
ANSELIN (SUCCESSEUR DE MAGIMEL), LIBRAIRE DE LA GARDE ROYALE ET DES TROUPES DE TOUTES ARMES, RUE DAUPHINE, N° 9.

1828.

MÉMORIAL

DE

L'ARTILLEUR MARIN.

CET OUVRAGE SE TROUVE :

à Brest, chez Le Fournier ;
à Lorient, chez M^me V^e Baudouin ;
Idem. chez Carris ;
à Rochefort, chez Goulard ;
à Toulon, chez Laurent,

Paris, Imprimerie de C. FARCY,
rue de la Tabletterie, n° 9.

MÉMORIAL

DE

L'ARTILLEUR MARIN,

RÉDIGÉ

SUIVANT L'ORDRE ALPHABÉTIQUE
DES MATIÈRES,

Par Jules MICHEL,

CAPITAINE D'ARTILLERIE DE MARINE.

PARIS,

Chez { DEHANSY, LIBRAIRE, RUE DE SORBONNE, N° 1.
ANSELIN (SUCCESSEUR DE MAGIMEL), LIBRAIRE DE LA GARDE ROYALE ET DES TROUPES DE TOUTES ARMES, RUE DAUPHINE, N° 9.

1828.

Tout exemplaire qui ne portera pas la signature de l'auteur
sera réputé contrefait.

PRÉFACE.

L'ouvrage que je publie aujourd'hui ne renferme aucunes théories nouvelles; mon but seulement a été de réunir, dans un même volume, les renseignemens dont on peut avoir le plus souvent besoin dans le service de l'artillerie de mer. J'ai, en conséquence, puisé aux sources qui m'ont paru les plus sûres, et j'ai même, dans plusieurs endroits, copié textuellement les passages d'ouvrages et de manuscrits auxquels j'ai eu recours. Il eût peut-être été convenable de citer les auteurs qui m'ont servi de guides; mais la nature de cet ouvrage ne m'a pas semblé comporter de notes, qui auraient presque inutilement grossi le volume. Du reste, ne m'attribuant, dans ce travail, que la mise en ordre des matières, je me ferai toujours un devoir de rendre, à qui il appartiendra, la propriété des idées, heureux toutefois, si je n'ai rien omis d'essentiel.

Le besoin d'un ouvrage de cette nature était senti depuis longtems; mais je suis loin de supposer que celui que je publie, soit aussi parfait qu'on pourrait le désirer. Cependant, tel qu'il est, il ne sera peut-être pas sans quelque utilité, et je me féliciterai encore de l'avoir entrepris, s'il peut éviter à mes camarades des recherches quelquefois difficiles, mais toujours trop longues, quand elles doivent les détourner de leurs importantes occupations.

Le corps de l'artillerie de marine est, depuis

quelques années, presque entièrement détourné de sa destination naturelle; néanmoins, c'est principalement dans le désir de rendre service à mes camarades que je me suis occupé de ce travail. Des circonstances particulières peuvent les rappeler à se signaler de nouveau dans une carrière où leur longue expérience et leur instruction spéciale ne tarderaient pas à être vivement senties, et le *Mémorial*, sans ajouter à leurs connaissances, pourrait au moins faciliter leur mémoire.

MÉMORIAL
DE
L'ARTILLEUR MARIN.

A.

ABONNEMENT. Les réparations des armes portatives, qui doivent être faites au compte du corps, sont données aux maîtres armuriers par abonnement. Le prix de l'abonnement est fixé par an ainsi qu'il suit :

Pour chaque fusil de dragon ou de marine.... 1 f. 20 c.
 sabre d'infanterie. 0 20

L'abonnement ne comprend que les réparations rendues nécessaires pour le service ordinaire des armes et le remplacement des pièces usées ou cassées par l'effet de leur usage naturel.

Le maître armurier n'est pas tenu de remplacer à ses frais les pièces que le soldat perd ou brise par mauvaise volonté ou par négligence. Les réparations nécessitées par ces dernières dégradations continueront à être payées par les soldats, sur la masse de linge et chaussure pour le régiment d'artillerie et les compagnies d'ouvriers, et sur la solde pour les équipages de ligne, d'après le tarif arrêté par le ministre. Ce tarif, calculé sur les plus bas prix, est applicable à tous les ports de France. (*Ces prix de réparation se trouvent à la fin de chaque article.*)

Il est défendu au maître armurier d'acheter des pièces d'armes ou de les fabriquer lui-même. Les pièces d'armes seront tirées exclusivement des manufactures d'armes de Charleville et de Maubeuge ; le maître armurier devant seu-

lement les finir et les mettre en place. Il marquera de son poinçon toutes les pièces qu'il fournira, en ayant soin de poser cette marque de manière à ne pas les altérer.

Les conseils d'administration du régiment et des compagnies d'ouvriers d'artillerie achèteront les pièces d'armes dans l'une des manufactures indiquées ci-dessus, en ayant soin de désigner exactement les modèles d'armes auxquels ces pièces sont destinées. Ils les prendront brutes, c'est-à-dire, de forge ou de fonte. Cependant ils pourront, lorsqu'ils le jugeront nécessaire, et après avoir consulté le maître armurier, faire venir les pièces terminées de lime, en observant d'en avoir toujours un certain nombre de brutes.

Les conseils d'administration du régiment et des compagnies d'ouvriers d'artillerie remettront les pièces d'armes à l'armurier au fur et à mesure de ses besoins, et lui en feront retenir le montant, au prix de facture, sur ce qui lui est alloué d'après l'abonnement; ce prix sera établi d'après le devis de la manufacture. Dans les équipages de ligne, les conseils d'administration feront la demande des pièces d'armes qui leur seront nécessaires au magasin général, qui en retiendra le montant sur ce qui est alloué au maître armurier.

Quelque soit le prix des pièces dans la manufacture d'où elles seront tirées, l'armurier sera tenu d'accepter pour son compte, celles qui lui seront remises par le conseil d'administration ou par le magasin général sur la présentation de la facture. Les frais d'emballage et de transport ne seront pas à la charge des maîtres armuriers. Pour le régiment d'artillerie et les compagnies d'ouvriers, ils seront portés en dépense à la masse générale, sur pièces justificatives, par les conseils d'administration, et supportés par le magasin général pour les équipages de ligne.

Dans les portions de corps détachées et trop peu nombreuses pour avoir un maître armurier, la portion d'abonnement administrée par le détachement sera proportionnée au nombre d'armes et au tems pendant lequel il restera séparé du corps.

Lorsque des corps se trouveront dans une situation particulière, résultant de leur séjour dans les colonies, de certaines circonstances de guerre, ou d'un service extraordi-

naire, le ministre prendra des décisions spéciales relativement aux sommes qui seront allouées pour l'entretien des armes. (Voir *Armurier*.)

ABRAQUER un cordage, c'est le tendre, sans faire mouvoir l'objet sur lequel il est frappé.

Abraquer au recul le palan de retraite, c'est en tendre les garans de manière à empêcher la pièce de retourner en batterie, après qu'elle a tiré.

ACIER. Substance composée de fer pur et de carbone, mais dans laquelle le métal est partie dominante. La différence qui existe entre l'acier et la fonte paraît dépendre plus particulièrement du mode de combinaison de leurs deux composans, que de la plus ou moins grande quantité de carbone contenue dans ces métaux. La cassure de l'acier a une couleur blanche grisâtre, approchant quelquefois du blanc, et jamais du bleu. Il jouit de l'éclat métallique comme le fer, mais son brillant n'est pas aussi vif.

La texture de l'acier est grenue comme celle du fer forgé, cependant elle se distingue de celle-ci, en ce que les grains ont plus de finesse, qu'ils sont imperceptibles, et que sa cassure est compacte et unie. L'acier est d'autant meilleur que son grain est plus égal et plus serré. Une texture à grains distincts et bleuâtres, et l'existence de filamens nerveux dans l'acier sont toujours une preuve de la présence du fer et un indice de mauvaise qualité.

Tous les aciers n'ont pas la même pesanteur spécifique, mais, en général, l'acier est plus lourd que le fer forgé. Sa pesanteur moyenne est de 7,795, ce qui donne pour le poids absolu d'un mètre cube 7,795 kilogrammes. Ce terme moyen est d'une exactitude suffisante pour servir à déterminer le poids d'une barre d'après son volume.

L'acier est plus dur que le fer. On ne peut le rayer ni le couper avec autant de facilité ; mais, en même tems, il doit être tenace. Une propriété caractéristique qui le rend précieux pour une foule d'usages, c'est d'acquérir une grande dureté étant refroidi subitement, après avoir été chauffé au rouge ; c'est ce qu'on appelle *prendre la trempe*, parce qu'on le plonge ordinairement dans l'eau ou dans un autre liquide.

L'acier trempé doit rayer le verre et résister aux meilleures limes. Le bon acier est éminemment élastique; cette propriété prouve, en quelque sorte, sa dureté et sa force.

L'acier acquiert moins vite et avec moins d'intensité que le fer la vertu magnétique, mais il la conserve mieux; c'est pour cette raison qu'on le préfère pour la confection des aiguilles aimantées.

On distingue trois classes d'aciers : *l'acier naturel*, *l'acier de cémentation*, et *l'acier fondu*.

L'acier naturel est le moins pur et le plus variable des trois espèces; mais il a la propriété de se souder très facilement avec le fer et avec lui-même; il est d'ailleurs à plus bas prix, ce qui peut lui faire donner la préférence sur les autres, dans certains cas. On le retire de la fonte, ou directement du minerai; il en résulte deux variétés qui elles-mêmes se subdivisent en plusieurs classes dépendantes des opérations par lesquelles on les a obtenues, et des matières premières qui les ont fournies. L'acier que donne la fonte charbonnée, que l'on traite dans les affineries, est connu sous le nom *d'acier de fonte*; celui qui n'a été soumis qu'à une première opération dans l'affinerie, est nommé particulièrement *acier brut* ou à *une marque*. Si l'on forme une trousse en réunissant plusieurs barres d'acier semblables ou différentes, qu'on les étire en les forgeant, on obtient l'acier dit *à deux marques*. Ce dernier acier replié plusieurs fois sur lui-même, étiré en le forgeant, acquiert beaucoup de ressort; c'est alors de l'acier dit *à trois marques*, plus parfait et de plus grande valeur que les deux précédens. Il est excellent pour les ressorts et les armes blanches. Les défauts de l'acier naturel sont d'être pailleux, ou de présenter des gerçures, d'avoir des fibres ou des filamens noirâtres, des veines peu carbonnées ou même formées entièrement de fer. C'est alors un *acier filandreux* ou *ferreux*, dont la dureté est très variable. D'autrefois sa surface est comme piquetée; on le désigne alors sous le nom *d'acier cendreux*.

Parmis les aciers naturels provenant de l'étranger, on distingue *l'acier à la rose*, qui se fabrique en Styrie, *l'acier d'Allemagne* proprement dit, ou *étoffe de pont*; il est marqué

d'une ancre ou de sept étoiles rangées en cercle : c'est celui dont les usages sont les plus multipliés ; il est cependant inférieur en qualité au précédent.

Les aciers naturels français rivalisent avantageusement aujourd'hui avec les aciers étrangers ; aussi, dans les ports, les emploie-t-on exclusivement aux derniers. Ceux qui proviennent des usines de la Bérardière (département de la Loire), et de Pamiers (département de l'Arriège), sont particulièrement préférés par les directions d'artillerie.

L'acier n° 2, de la Bérardière, est destiné à la confection des ressorts de platines et de tous les ressorts en général. Il se traite en tous points pour le soudage, la trempe et le recuit, comme les aciers d'Allemagne ; cependant le recuit peut être plus faible que pour ces derniers. Les baguettes de fusil se font également avec l'acier n° 2.

Les aciers n° 7, de la même usine, s'emploient dans la fabrication des baïonnettes et batteries ; ils se traitent comme les aciers vifs allemands.

L'acier *deux éperons* est destiné à la confection des tranchans fins et vifs et de tous les ouvrages délicats. Le soudage s'opère au premier degré de la chaleur suante. Si on ne le saisit pas et qu'on aille au-delà, il arrive, comme dans l'emploi de tout autre acier très vif, que la pièce se crevasse. Pendant la durée de la chaude, il faut observer attentivement la pièce au feu, et quand on y aperçoit des points qui fusent en jetant des étincelles, il faut les éteindre. Pour cela, on met ces points en contact avec un mélange de battitures et de sable argileux, posé à cet effet près du foyer, et l'on continue la chaude en répétant la manœuvre qui vient d'être indiquée, autant de fois que les mêmes circonstances se présentent, jusqu'à l'instant précis où se manifeste le premier degré de la chaleur suante ; le soudage alors s'effectue avec facilité. Le martelage doit avoir lieu à coups répétés sur toutes les faces de la pièce, et être continué en diminuant par degré de force de coups, jusqu'à un refroidissement assez avancé. La trempe s'opère à la chaleur rouge cerise ménagée. Quand en la forgeant, la pièce aura été martelée à froid, comme il a été dit ci-dessus, et qu'elle sera d'un volume un peu considérable, il

conviendra de la frapper à chaud légèrement sur les angles, avant de la tremper ; c'est ce qu'on appelle *ouvrir le nerf*.

La couleur pour le recuit dépend de l'objet à fabriquer. Pour les ciseaux et burins, outils à tourner la fonte, etc., la couleur la plus convenable est le violet avancé, approchant de la couleur bleue. Pour les haches, le recuit doit être poussé à la couleur gros bleu, passant à la couleur d'eau.

Il est bien rare du reste, qu'on puisse se procurer dans les ports toutes les espèces d'acier dont on peut avoir besoin, attendu que toutes les directions s'approvisionnant au magasin général, l'une d'elles peut, pour des besoins imprévus, consommer les matières demandées par l'une ou plusieurs autres. Il en résulte qu'on est quelquefois obligé d'employer des espèces qui donnent des déchets considérables, et que les pièces fabriquées laissent à désirer sous le rapport de la qualité, parce que les ouvriers, n'abandonnant que difficilement leurs habitudes, ne songent pas toujours que chaque espèce d'acier nécessite à peu près une manipulation particulière.

L'acier de cémentation s'obtient par la combinaison directe du carbone avec le fer pur. Il en résulte qu'il peut présenter des variétés très nombreuses, suivant que l'opération a duré plus long-tems, et que les fers sont susceptibles d'absorber des proportions de carbone plus ou moins grandes. Dans tous les cas, cette espèce d'acier est peu homogène, puisque la quantité de carbone absorbée va toujours en diminuant depuis la surface vers le centre. Il se forge et se soude moins facilement que l'acier naturel ; il exige aussi plus de soin. Il perd peu à peu son carbone et ses qualités, chaque fois qu'on le met au feu.

On reconnaît qu'un acier cémenté est de bonne qualité, lorsqu'il est extrêmement pur et blanc, qu'il ne montre ni bords ni taches noires après la trempe. Sa couleur est plus blanche et plus fine que celle de l'acier naturel, et il n'exige à la trempe qu'une très faible température. Il prend le nom *d'acier poule*, *acier boursouflé*, à cause des nombreuses ampoules ou boursoufflures qui en couvrent la surface. Si on le forge avant de le mettre en vente, c'est alors de *l'acier poule ou boursouflé forgé*.

En cémentant une seconde fois l'acier de première cémentation, on obtient de l'acier de *deuxième cémentation*. Celui qui est corroyé avec soin chaque fois qu'il a été cémenté, est plus homogène que le premier, il prend mieux le poli, se soude parfaitement avec lui-même, et, par cette raison, peut souvent remplacer avec avantage l'acier fondu. Il est connu dans le commerce sous le nom *d'acier à l'éperon*, dont il porte l'empreinte. Si on réunit en trousses plusieurs barres d'acier cémenté, et qu'on leur fasse subir les mêmes préparations que celles qui ont été indiquées pour l'acier naturel, on en forme un acier plus homogène, plus ductile, plus soudable, très propre aux ouvrages qui exigent de la tenacité, du liant, plutôt qu'une dureté excessive; on l'appelle *acier corroyé*.

A Brest on se sert de préférence de l'acier poule de M. Delpa; il est employé pour la fabrication des gros tranchans.

L'acier fondu s'obtient en liquéfiant le fer ou la fonte, l'acier naturel ou l'acier de cémentation, soit seuls, soit avec d'autres matières, en coulant cette fonte dans des moules et la forgeant ensuite. L'acier fondu est rarement employé dans les travaux de l'artillerie, en raison de son haut prix. On ne s'en sert guère que pour la confection des outils de tour en métaux, pour burins à tailler la fonte blanche, pour matrices, etc. La France a été longtems tributaire de l'étranger pour cette matière, mais aujourd'hui plusieurs manufactures françaises en fabriquent d'excellente qualité.

ADENTS. Degrés pratiqués sur le derrière des flasques des affûts marins pour canons, dans le but d'en diminuer le poids, de donner les moyens d'embarrer sous la culasse avec la pince et l'anspect, de permettre l'amarrage à la serre; il y en a quatre à chaque flasque. Celui du haut a son angle supérieur arrondi; le point où commence cet arrondissement est également éloigné du devant des tourillons et de l'angle saillant de la plate-bande de culasse, quand l'axe de la pièce est horizontal. Le troisième adent a sa base coupée par un plan qui mord de moitié sur son épaisseur et des deux tiers sur sa longueur, pour donner passage au croc à palan. La hauteur

des adents est le sixième de celle des flasques, les deux premiers ont même longueur, le troisième est plus court de 6 lignes, la longueur du quatrième est double de celle du premier.

ADJUDANT DE PARC. Officier d'artillerie attaché à une direction et particulièrement chargé de transmettre les ordres du directeur, de la surveillance générale du service, de diriger l'embarquement et le débarquement des poudres, armes, bouches à feu et munitions, ainsi que de tous les mouvemens d'artillerie du port. Il est toujours présent à l'ouverture des magasins à poudre. Le directeur est remplacé et suppléé au besoin dans toutes ses fonctions par le sous-directeur, et celui-ci par l'adjudant de parc (ordonnance du 1er juillet 1814).

Pendant longtems, ces fonctions ont été données indistinctement à des capitaines en premier ou à des capitaines en second; mais par décision du 28 décembre 1826, il a été attaché à chaque direction d'artillerie deux adjudans de parc, l'un du grade de capitaine en premier, l'autre du grade de capitaine en second.

AFFUT. Machine sur laquelle on monte une pièce d'artillerie pour la manœuvrer et la tirer.

L'affût marin pour canon est composé de *deux flasques, une entretoise, un croissant mobile* (pour les calibre de 18 et au-dessus), *une sole, deux essieux* en bois, *deux fourrures d'anspect, quatre goujons*, pour l'assemblage des parties d'un même flasque, *quatre taquets* pour le dessous des essieux, *deux listeaux* pour l'anneau carré et le piton de pointage.

Les parties en fer sont : *deux chevilles à tête ronde, deux chevilles à tête carrée, deux chevilles à tête plate, deux chevilles à mentonnet, deux chevilles à piton de côté, deux chevilles à piton d'adents, un boulon d'assemblage, deux clous rivets de tête de flasque, quatre contre-rivures*, dont deux pour les pitons de côté et deux pour les clous rivets; *dix rondelles, dix rosettes, onze écrous*, un pour le boulon d'assemblage et un pour chaque cheville; *quatre esses, deux susbandes, deux clavettes de susbandes, deux chaî-*

nettes et deux pitons, deux charnières de croissant, fixées chacune par quatre clous et deux rivets; *deux anneaux de brague, un anneau carré et un piton rond de pointage* (pour les quatre plus forts calibres), *un piton de croupière, quatre équignons, quatre viroles* de bout de fusée d'essieu.

La hauteur de ces affûts doit être telle qu'on puisse pointer à couler bas à la distance de deux encablures environ, lorsqu'on tire au vent, et sous l'angle de 14 à 15 degrés, en faisant reposer la culasse sur la sole.

La partie de l'affût comprise entre le dessus du flasque et celui de la fusée de l'essieu de l'avant est égale à la hauteur du seuillet.

Les flasques sont perpendiculaires à la face supérieure des essieux, sans être parallèles entre eux; leur écartement est réglé d'après la forme du canon, c'est-à-dire, qu'il est plus grand à l'arrière que vers l'avant; on donne 7 lignes de jeu en avant des tourillons et à la plate-bande de culasse.

La tranche des roues d'avant doit affleurer la tête des flasques, dans les gros calibres jusqu'au 12 inclus, être à une ligne plus en arrière dans le 8, à deux lignes dans le 6, à trois lignes dans le 4. Le centre de l'encastrement des tourillons et le derrière de l'essieu d'avant se mettent dans la même verticale.

L'essieu de l'arrière a les $\frac{4}{5}$ de sa largeur en avant du plan vertical passant par le vif de la plate-bande de culasse, quand l'axe de la pièce est horizontal.

Le bout du flasque doit excéder de 6 à 9 lignes la largeur de l'anspect lorsqu'il est placé derrière la roue. L'arc de dégorgement formé en dessous des flasques, commence à un demi-diamètre de roue en arrière du bout de la cheville à tête plate; il y a entre sa fin et le devant de la roue d'arrière une largeur d'anspect; la flèche de cet arc est le septième de la hauteur du flasque.

Pour les flasques, l'entretoise et les roues, on préfère le bois d'orme au chêne, comme plus léger, mieux lié et moins susceptible de voler en éclats, lorsqu'il est frappé par le boulet. Mais c'est le contraire pour les essieux et la sole qui exigent une grande solidité, et dont les éclats sont d'ailleurs peu dangereux, vu la position de ces pièces.

L'affût marin est d'une grande simplicité; il est aussi très léger, puisque son poids n'est guère que le sixième de celui de la pièce. Toutes les puissances maritimes emploient à très peu de chose près le même, ce qui semblerait prouver l'avantage que présente ce système. Il exige, il est vrai, beaucoup d'hommes pour sa manœuvre, mais cela tient sans doute au système de grément qu'on est obligé d'employer pour le retenir et le mouvoir.

Jusqu'à présent, les canons long et court du même calibre ont eu leurs affûts particuliers, qui ne différaient du reste que par la longueur et l'écartement des flasques, les dimensions des adents, et la grandeur de l'arc de dégorgement; mais, d'après une dépêche du 23 septembre 1824, il ne doit y avoir qu'un même affût pour les canons de 30, long et court; pour cela, on a reculé de 1°. 6 lig. l'essieu de l'arrière supposé placé pour canon court. De cette manière, le canon court tombe de cette quantité en avant du centre de l'essieu, et le canon long tombe d'autant en arrière, ce qui ne peut influer en rien sur la solidité du système.

Conformément à la même dépêche, les dimensions des parties en bois de l'affût de 30 sont moyennes, proportionnelles entre celles de 36 et de 24; cependant comme les canons de ce calibre peuvent servir pour des batteries qui ont des seuillets de canons de 36 ou de 24, dont les hauteurs sont de 26 pouces et 24 pouces, il convient de donner aux flasques de l'affût de 30 la hauteur moyenne de 25 pouces, sauf à augmenter ou diminuer ensuite l'épaisseur des essieux, si le bâtiment à armer l'exigeait.

Les bois et les fers employés dans la construction des affûts n'étant pas dans tous les ports et en tout tems d'une qualité identique, les ouvriers et la longueur des journées de travail n'étant pas non plus partout les mêmes, une infinité d'autres causes, variables de leur nature, influant plus ou moins sur les résultats, on conçoit que les poids et prix des affûts peuvent varier d'un port à l'autre, et même, dans chaque port, d'une saison à une autre. Aussi les résultats suivans ne peuvent être considérés que comme des termes moyens, d'une exactitude suffisante, dans la plupart des cas qui peuvent

forcer d'y recourir. D'après ces mêmes considérations, il a paru superflu de distinguer les affûts pour canons longs et courts.

Poids et prix des Affûts marins pour canons, y compris un coussin et deux coins de mire.

Calibres..36...30...24...18...12...8...6...4
Poids...515..450..390..350..220..190..145..110
Prix....300..280..260..225..170..155..125..105

On délivre un affût par canon pour l'armement, et $\frac{1}{15}$ en sus pour rechange.

Affûts à coulisses pour canons. Ces affûts ont été employés à bord des bâtimens de flotille; mais par dépêche du 7 frimaire an 12, il fut prescrit de leur substituer, sur les bateaux de première espèce, les affûts marins ordinaires. Leur poids était de 350 kil. pour le 36, de 260 kil. pour le 24, et de 150 kil. pour le 12.

Ils étaient composés de *deux flasques, une entretoise, une semelle.* Les ferrures étaient : *deux chevilles à tête plate, deux chevilles à mentonnet, deux susbandes, deux chaînettes, deux clavettes, deux pitons, un boulon d'assemblage, deux pitons d'adents, deux chevilles à tête carrée, un pivot.* Les chevilles à tête plate, à mentonnet et à tête carrée, ainsi que les pitons d'adents, avaient leur écrou encastré de toute son épaisseur dans le dessous de la semelle.

Le nouveau réglement a remis ces affûts en usage pour l'armement des chaloupes et canots; et voici ce qu'il prescrit à ce sujet :

Il doit être délivré un affût à coulisse, avec coussin et coins de mire pour canons, savoir :

Ancien armement.

Un de 24 aux vaisseaux de 80 et au-dessus.
Un de 18 aux autres vaisseaux et aux frégates de 24.
Un de 8 aux frégates de 18.

Armement nouveau.

Un de 18 long aux vaisseaux et aux frégates de 30.

Affût à brague fixe pour caronade. A l'imitation des Anglais, on introduisit dans la marine française, au commencement de 1806, l'usage des affûts à brague fixe pour caronade. La frégate *la Furieuse*, à bord de laquelle on avait fait des essais sur ce mode d'installation, fut armée de cette manière au port de Lorient, suivant la dépêche du 28 juillet de la même année. Cependant les opinions furent encore partagées pendant plus de deux ans sur les avantages et les inconvéniens de ce système, mais principalement sur le mode d'installation à brague fixe le plus avantageux. C'est pourquoi le ministre prescrivit de nouvelles épreuves et ordonna, par dépêche du 9 mai 1808, qu'elles auraient lieu à Lorient à bord du vaisseau *le Courageux*. Il adressa également à Toulon, le 15 septembre suivant, une instruction par suite de laquelle des épreuves eurent lieu à bord du brick l'*Abeille* et du vaisseau le *Donawert*. Mais ce n'est que le 31 janvier 1811 que les dimensions de ces affûts et leur installation, furent définitivement arrêtées.

D'après cette instruction, les affûts à brague fixe pour caronade se composent, savoir :

Parties en bois : *une semelle, un chassis, deux supports*.

Ferrures : pour la semelle, *deux crapaudines* en fer coulé, fixées chacune par *deux boulons et leurs écroux ; une plaque de crapaudines*, encastrée de toute son épaisseur dans le dessous de la semelle, et servant d'appui aux têtes des boulons, encastrées aussi de toute leur épaisseur ; *un pivot, sa plaque, sa contre-plaque, son écrou, sa rondelle et sa clavette ; deux boulons d'assemblage, deux anneaux de brague et deux plaques à œillet* pour les fixer ; ces plaques servent aussi de rondelle et de contre-rivure au boulon d'assemblage qui les traverse ; *un levier de pointage, sa plaque, sa clavette, sa chaînette et son piton*.

Pour le chassis : *une cheville ouvrière* servant à joindre le chassis avec le piton qui traverse le bord, *deux plaques gar-*

nissant en dessus et en dessous le devant du chassis; *une plaque de levier de pointage*, fixée par 4 clous, *un boulon d'assemblage de devant*, ses *deux plaques*; *deux boulons d'assemblage de derrière*, placés l'un au-dessus de l'autre, et terminés l'un et l'autre par un piton, pour l'amarrage de l'affût; *un briquet* tenu par 8 clous rivets; il garnit en dessous le pourtour de la coulisse.

Ferrures tenant à la caronade : *une vis de pointage, son écrou* en cuivre, *sa virole* tenant l'écrou au moyen de trois vis à tête fraisée, *un couvre-vis*, fixé sur la virole par deux vis à tête cylindrique, *un boulon tourillon*, traversant le support de la caronade et les deux crapaudines, *sa clavette*.

L'affût est maintenu contre le bord par une brague et en outre par un piton traversant la muraille du bâtiment, et par une cheville ouvrière, qui entre dans l'œil de ce piton et la tête du chassis.

Le bois d'orme est celui qu'on emploie de préférence dans la confection de ces affûts.

Avec ce système, on doit pointer au moins à 13° au-dessus de l'horison, avec la vis de pointage, et à 15° sans la vis; à 5° au-dessous de l'horison avec la vis, et à 14° avec un coin de mire. Le pointage oblique doit pouvoir être maintenant de 28° des deux côtés. (Voir *Amarrage, Installation*, etc.)

On délivre à chaque bâtiment un affût à brague fixe par caronade de l'armement et un quinzième en sus pour rechange.

Poids et prix des Affûts à bragues fixes pour caronades.

Calibres....36......30.....24.....18......12.
Poids.....378 k....315 k...250 k...200 k...150 k.
Prix......265 f.....240 f...220 f....195 f...175 f.

Affût de caronade à brague courante. Depuis long-tems ce système d'affût était abandonné, et il n'en entre même plus aujourd'hui dans l'armement des bâtimens; mais le nouveau réglement les prescrit pour l'armement des embarcations des vaisseaux et frégates.

Les affûts de cette forme dont on a fait usage pendant plu-

sieurs années, et dont les nouveaux différeront sans doute peu, étaient composés d'*un chassis long*, au milieu duquel se trouve une coulisse (voir *Chassis*), d'*une semelle*, à peu près des mêmes dimensions que celle de l'affût à brague fixe; *une entretoise*.

Les ferrures étaient, pour le chassis, *un briquet*, fixé par 8 *rivets*, 4 *plaques* formant supports de roulettes, 4 *rivets* pour ces plaques, 2 *roulettes en fer*, ayant chacune pour essieu *un boulon à tête ronde*, arrêté par une clavette double, 2 *plaques ceintrées*, l'une en dessus, l'autre en dessous du devant du chassis; elles sont percées pour le passage de la cheville ouvrière et retenues par des rivets; *une plaque de levier de pointage*, 4 *clous rivets* pour *idem*, *deux boulons à oreilles* pour l'assemblage du derrière du chassis, *un boulon à tête carrée* pour l'assemblage du devant, *une contre-rivure* pour *idem*, *un bandeau*, avec une boucle à chaque bout, enveloppant le devant du chassis : ces boucles servent à accrocher le croc de la poulie double pour mettre la pièce en batterie, quand on ne peut accrocher le palan à la muraille du bâtiment; *deux boulons de supports de derrière*, ils traversent le chassis, la tête en est encastrée; ils sont serrés en dessous du support au moyen d'une rosette et d'un écrou; 4 *rivets* pour l'entretoise.

Pour la semelle, les ferrures étaient les mêmes que dans l'affût à brague fixe, excepté que la plaque d'appui de la vis ne se prolongeait pas par derrière; il y avait en outre *deux pitons* placés vers l'arrière et en dessus, pour accrocher les palans et mettre la caronade en batterie; *deux plaques* à boucles, situées vers le devant et de chaque côté de la semelle; elles étaient traversées dans leur milieu par un *boulon d'assemblage*. C'est dans les anneaux de ces plaques qu'on accrochait les palans pour faire rentrer la pièce.

Les affûts à chassis long, sur coulisse, avec vis de pointage et couvre-vis doivent se délivrer aux bâtimens dans les proportions suivantes :

Ancien armement.

Un de 36 à tous les vaisseaux,

Un de 24 aux vaisseaux de 80 et au-dessus, ainsi qu'aux frégates;
Un de 18 aux vaisseaux de 74 et aux vaisseaux rasés;
Un de 12 à tous les vaisseaux;
Deux de 12 aux frégates de 24;
Un de 12 aux frégates de 18 et aux corvette.

Armement nouveau.

Un de 30 aux vaisseaux et frégates;
Un de 18 aux vaisseaux et aux frégates portant du 30;
Un de 12 aux vaisseaux et aux frégates portant du 30;
Deux de 12 aux frégates portant du 18;
Un de 12 aux corvettes.

Ces affûts sont délivrés aux bâtimens pour qu'on puisse, selon les besoins du service, les installer sur les chaloupes et canots. Ils sont montés par des caronades de l'armement ou par des pièces embarquées à cet effet. (Voir *Artillerie*.)

Affûts à bord des bâtimens désarmés. (Voir *bâtimens désarmés*.)

AFFUTER un canon. Le monter, le disposer sur son affût. Cette expression a vieilli.

AIDE-ARMURIER. (Voir *Armurier*.)

AIDE-CANONNIER. Canonnier qui, après avoir navigué pendant deux ans sur les vaisseaux de l'Etat, est reconnu susceptible d'être chef de pièce. Ce titre ne donne aucun rang militaire à ceux qui en sont pourvus, mais il leur donne droit, pendant la campagne, à un supplément qui porte leur solde à 42 fr. par mois, pour la première classe, et à 36 fr. par mois pour la seconde; sur quoi l'on déduit la portion de la masse générale accordée au corps, pour l'entretien du canonnier qui jouit de ce supplément de solde.

AIGUILLES. On emploie deux espèces d'aiguilles dans les travaux de l'artillerie; des aiguilles à voile, des aiguilles à coudre. Les premières sont cylindriques depuis le chas jusqu'au milieu de leur longueur, le reste est de forme pyramidale à trois faces triangulaires; elles coûtent (en 1825) 12 fr. 25 c. le cent. Les autres sont des aiguilles ordinaires un peu fortes; on les paie 0 fr., 45 le cent.

AIGUILLETTE. Menu cordage très flexible destiné à lier, à réunir deux objets ensemble, à joindre bout à bout deux cordages, à les rapprocher pour les tendre. On se sert d'aiguillettes pour les amarrages de canons et caronades, pour embarquer et débarquer les canons, pour saisir les chandeliers de perrier et d'espingole, et, en général, pour toutes les bridures qu'on peut avoir à faire.

Quand les batteries sont au grelin dans un mauvais tems, (voir *Amarrage*) on emploie, pour le roidir, des aiguillettes de mêmes dimensions que celles qui sont destinées à saisir les palans et bragues. C'est encore au moyen d'aiguillettes qu'on fixe le bout des bragues des pièces placées, de chaque côté, aux extrémités des batteries, et destinées à être mises au besoin, aux sabords de chasse et de retraite.

On délivre une aiguillette par canon susceptible d'être mis à la serre ; une par chandelier de perrier et d'espingole, et deux par canon destiné à être mis en chasse ou en retraite.

Les aiguillettes employées pour l'amarrage des caronades, sont désignées dans le nouveau règlement, sous le nom de *rabans* de retenue. Il en est délivré une par caronade.

Dimensions, poids et prix des Aiguillettes, servant à saisir les palans et bragues, dans l'amarrage à la serre.

Calibres	36	30	24	18
Circonférence	0,070 m.	8,065 m.	0,060 m.	0,055 m.
Longueur	23,55 m.	23,15 m.	22,75 m.	21,10 m.
Poids	12,40 k.	11,30 k.	10,25 k.	8,00 k.
Prix	15 fr.	13,75 fr.	12,50 fr.	9,75 fr.

Pour embarquer et débarquer les canons.

Calibres	36	30	24	18
Circonférence	0,090 m.	0,085 m.	0,080 m.	0,075 m.
Longueur	16,25 m.	15,80 m.	15,45 m.	14,60 m.
Poids	12,25 k.	11,15 k.	10,10 k.	8,25 k.
Prix	14,90 fr.	13,55 fr.	12,30 fr.	10,00 fr.

Pour saisir les chandeliers de *Pierrier*. . .*Espingole.*

Circonférence. 0,040 m. . 0,040 m.
Longueur. 4,90 m. . . 4,90 m.
Poids. 0,80 k. . . 0,80 k.
Prix. 1,00 fr. . . 1,00 fr.

Le prix de ces divers cordages est calculé à raison de 1 fr. 21 c. le kilogramme, plus 5 centimes de confection.

AILETTES. Ce sont deux petites crapaudines ajoutées à la pièce de détente, pour fixer la détente au moyen d'une vis taraudée seulement à son extrémité. (Voir *support de détente*.)

ALCOOL. Mot employé généralement comme synonyme d'esprit de vin, quelque soit du reste le degré de pureté de ce liquide. L'alcool le plus rectifié du commerce porte 36° à l'aréomètre de Cartier, mais l'alcool de Richter, connu sous le nom d'alcool absolu, a une densité égale à 0,792, à la température de 20° centigrades. Cette pesanteur spécifique de l'alcool augmente à mesure qu'il contient plus d'eau ; elle est de 0,856 pour trois parties d'alcool et une d'eau, de 0,914 pour égales parties d'eau et d'alcool, de 0,965 pour une partie d'alcool et trois d'eau, toujours à la température de 20° centigrades. L'alcool le plus pur est incolore et transparent, d'une odeur pénétrante et agréable ; il se combine facilement avec le camphre, les résines et les huiles volatiles.

On l'emploie dans la préparation de plusieurs artifices : les étoupilles, les étoiles, les chemises à feu, etc. Celui qu'on emploie à cet usage se paye à Lorient (1826) 6 f. 50 c. le litre.

ALLÉSER. C'est achever de mettre une bouche à feu à son calibre et en polir l'intérieur. C'est en général agrandir, polir la surface intérieure d'un tube ou même d'un trou quelconque.

ALLÉSOIR. Pour bouches à feu on distingue : *la barre*, *la tête*, *la lame* et *ses deux vis*.

La Barre, c'est proprement le manche de l'allésoir ; elle

est soudée avec la tête; le bout opposé à celle-ci est en forme de pyramide quadrangulaire, et percé d'un trou pour recevoir une clavette qui la fixe au charriot.

La tête est un cylindre dont on a enlevé une portion comprise entre deux plans rectangulaires, l'un passant par l'axe de l'outil, l'autre au-dessous de cet axe d'une quantité égale à l'épaisseur de la lame.

On appelle *lame* une plaque de fer, trempée au paquet, n'ayant guère plus de largeur que le demi diamètre de la tête, arrondie sur le devant et taillée en biseau tranchant, sur toute son arête extérieure; elle repose sur le plan non diamétral de l'entaille et s'appuie, par son dos, contre l'autre, appelé *la côte*. La lame est percée de deux trous oblongs dans lesquels on introduit deux vis faisant corps avec la tête de l'allésoir, et dont les écrous appuyent sur ladite lame. On donne cette forme aux trous de la lame, pour avoir la facilité de la faire saillir convenablement, à mesure que sa largeur diminue par l'affutage du taillant. Pour seconder l'effet des écrous, on place de petites cales en tôle, entre le dos de la lame et la côte.

Aujourd'hui on ne laisse guère plus de deux lignes de métal à enlever avec l'allésoir; mais s'il en restait davantage, il serait prudent d'augmenter successivement le diamètre de l'outil, et d'arriver ainsi, par deux ou un plus grand nombre d'opérations, au calibre exact de la bouche à feu.

Avant d'introduire l'allésoir dans la pièce, on prépare un agrandissement à l'entrée de l'âme, au moyen d'un foret approchant du diamètre de l'allésoir.

Le tems nécessaire pour passer l'allésoir dépend des dimensions de la pièce, de la qualité de la fonte et de celle de l'outil, des accidens qui peuvent survenir et de la force du moteur; mais en supposant que la pièce fasse de 4 à 5 révolutions par minute, que la fonte soit d'une bonne qualité, qu'il n'arrive aucun retard extraordinaire dans le travail, l'allésoir peut avancer de 10 à 12 pouces par heure.

Pour les caronades, il faut alléser d'abord au calibre de la chambre, et alléser de nouveau pour mettre l'âme à son calibre, ce qui fait que l'opération est à proportion plus lon-

gue pour ces pièces que pour les canons. Les autres allésoirs varient de forme et de dimensions suivant l'usage qu'on se propose d'en faire; pour les petits trous, on les appelle ordinairement *équarrissoirs*.

ALUMINE. Substance terreuse, blanche, douce au toucher, infusible quand elle est pure; on n'a pas encore pu la réduire à l'état métallique, mais on est très fondé à la considérer comme un oxide. Sa pesanteur spécifique est 2,00 suivant *Kirwan*. Elle forme la base essentielle des argiles infusibles employées dans la fabrication des briques réfractaires dont on garnit l'intérieur des fourneaux de fonderie. (Voir *Briques*).

ALUN. Sel triple composé d'acide sulfurique, d'alumine, et d'un alkali (potasse ou ammoniaque). Sans l'alkali, le sulfate d'alumine ne serait pas susceptible de cristaliser.

On rend l'inflammation du bois assez difficile en le faisant bouillir dans une dissolution d'alun et l'y laissant refroidir, puis recouvrant sa surface d'une couleur composée d'ocre et de colle forte, pour l'abriter du contact de l'air.

L'alun jouit encore de la propriété de contribuer à rendre le papier imperméable; avantage très important pour la conservation des munitions renfermées à bord dans des gargousses ou des cartouches en papier. Pour procéder à cette préparation, on fait dissoudre deux onces de savon blanc de première qualité dans deux pintes d'eau et on laisse bouillir pendant un demi quart d'heure; on fait également dissoudre dans douze pintes d'eau douze onces de bon alun; on y ajoute quatre onces de colle de Flandre et une once de gomme arabique préalablement fondues dans une quantité d'eau suffisante; on réunit ce mélange à l'eau de savon, on chauffe légèrement, et l'on trempe ensuite les papiers dans cette liqueur.

Pour les faire sécher, on met les feuilles les unes sur les autres, on pose une planche sur le dessus de la pile et on charge le tout d'un poids de 200 kil.; au bout de quelques jours, on étend les feuilles sur des cordes.

AMARRAGE. On appelle ainsi les tours et nœuds d'un ou de plusieurs cordages destinés à joindre, à souquer des cordages ou d'autres objets ensemble.

Les amarrages employés pour contenir les bouches à feu à bord des bâtimens dépendent de l'emplacement de la batterie et des craintes que peut donner l'agitation du navire. Voici ceux qui sont prescrits dans le réglement de 1811.

Amarrage à garans simples. La pièce étant en batterie droit au milieu du sabord, maintenue par un tour de chaque garant passé autour du collet du bouton, le troisième servant de droite remet le couvre-lumière au chef de pièce, qui l'amarre sur la culasse et qui ensuite décapelle les palans et les fait tenir par les derniers servans; il fixe entre les flasques et les garans, le mou de la brague, qui est soutenu par les deuxièmes servans; il les arrête par un tour mort au collet du bouton, et en passant le double de chaque garant entre ce garant et la plate-bande de culasse de dessus en dessous. Le reste des garans se roue et s'amarre le long des flasques; le dernier servant de gauche décroche le palan de retraite, le roue et le place sur le canon. Cet amarrage est usité dans les rades et à la mer, dans les beaux tems.

Amarrage à garans doublés. La poulie double des palans de côté s'accroche à la boucle de la brague, et la simple, au piton contre le côté de l'affût. On fait avec un garant deux tours du bouton de culasse aux crocs, et trois tours de bridure sur la culasse; d'abord du côté où est le garant, puis de l'autre côté du canon; on passe ensuite son bout dans une boucle placée sur le pont, et il vient faire croupière en passant par dessus la culasse en dedans de la partie du garant qui s'y trouve; il est arrêté par une bridure sur la croupière.

L'autre palan s'amarre à l'ordinaire en faisant passer le garant par dessus celui qui est doublé, afin de l'avoir toujours à sa disposition, si les circonstances exigeaient un amarrage plus solide. Les bragues sont repliées le long des flasques, et le palan de retraite est placé sur le canon.

Cet amarrage est employé pour les batteries hautes, dans les mauvais tems.

Amarrage à la serre. La culasse repose sur la sole de l'affût; le tiers de la bouche environ est appuyé contre la serre au-dessus du sabord; les poulies doubles des palans de côté s'accrochent aux boucles des bragues contre le bord, la poulie simple aux pitons sur l'adent des flasques.

On passe le garant sur le collet du bouton, et de là au croc, près du sabord du dedans en dehors; on fait ainsi deux ou trois tours, puis l'on fait une bridure de trois tours au ras de la plate-bande de culasse, et un tour à la hauteur du troisième adent de l'affût, pour venir ensuite faire une bridure sur le derrière de la poulie simple, où l'on emploie le reste du garant. Cette opération se fait des deux côtés du canon.

Les deux côtés de la brague passent par dessous les fusées de l'essieu de devant; l'aiguillette les embrasse par trois tours, elle repasse ensuite par dessus les palans, qu'elle serre avec la brague par trois autres tours qu'elle réunit en passant ses bouts entre les palans et bragues, puis elle embrasse et serre fortement tous les tours par le milieu au moyen d'une bridure, et on l'arrête.

La volée est contenue par le raban de volée, qui fait plusieurs tours dessous et dans la boucle de raban placée au-dessus du sabord. La poulie double du palan de retraite est accrochée à la boucle de raban de sabord, et la simple à une estrope qu'on met autour du collet du bouton de culasse. On roidit bien le palan, on passe ensuite plusieurs tours du bouton à la boucle de raban, et l'on fait avec le reste deux bridures, dont une sur la plate-bande de culasse, et l'autre sur la volée.

Cet amarrage est usité, dans les mauvais tems, pour les canons des batteries basses. Lorsque les roulis sont considérables on joint à ces précautions celle de clouer sur le pont, derrière les roues de l'affût, *un cabrion;* on pense généralement qu'il conviendrait d'en clouer un autre devant chaque roue.

Amarrage le long du bord, appelé aussi *amarrage à la vache.* On place le canon contre le bord, parallèlement à la longueur du navire; on accroche les poulies simples des palans à des estropes qui embrassent les fusées extérieures des essieux de derrière, et les poulies doubles aux boucles de la brague, de manière que les palans se croisent; on passe plusieurs tours de garans dans les crocs et sous les fusées des essieux, et l'on finit l'amarrage par une bridure au ras de la fusée.

Amarrage supplémentaire. Lorsque le tems est très mauvais et qu'on craint que les amarrages ne puissent pas résister aux secousses violentes du navire, on passe un grelin tout autour de la batterie; on le roidit aux deux extrémités du vaisseau, en le faisant porter sur tous les boutons de culasse des canons. Entre chaque pièce, il y a des boucles placées contre le bord, dans chacune desquelles on passe une aiguillette que l'on fixe sur le grelin, et on les roidit toutes à la fois.

Amarrage par la fausse brague. Avec l'amarrage à la serre, tel qu'il a été indiqué ci-dessus, la batterie sous le vent pèse en entier contre la muraille du vaisseau, et si l'amarrage mollit un peu, il en résulte, dans un gros tems, des secousses qui peuvent ébranler la solidité du bâtiment. On fait alors usage d'*une fausse brague*, qu'on place de la manière suivante : on dispose la pièce comme pour l'amarrage à la serre ; on recule l'affût de manière que la bouche de la pièce se trouve à quatre ou cinq pouces du bord ; on place sur le pont, vers le derrière de l'affût, des boucles de fer goupillées solidement par dessus ; on passe les œillets de la fausse brague aux fusées de l'essieu de l'avant et on aiguillette ce cordage sur la boucle dont il vient d'être parlé, en le faisant venir par dessus les derniers adents de l'affût. L'amarrage se fait, d'ailleurs, comme dans l'autre manière de mettre à la serre.

Quelquefois, au lieu d'une fausse brague, on emploie deux pièces de bois de chêne, appelées *chevrons de retraite;* voici en quoi consiste ce procédé d'amarrage : ces chevrons, convenablement entaillés à leurs extrémités, et assez longs pour que la tranche du canon soit à quatre ou cinq pouces du bord, appuient d'un bout sur la tête du flasque, de l'autre sur le seuillet de sabord; on place des cabrions devant et derrière les roues de l'arrière, et l'on continue l'amarrage comme dans la méthode ordinaire. Ce système d'amarrage paraît fatiguer moins le bâtiment et remédier aux inconvéniens qui ont été signalés ci-dessus.

Amarrage par la queue des flasques. Avec l'anneau de brague placé sur la culasse des nouveaux canons, l'amarrage à la serre indiqué dans le réglement de 1811 est, sinon impraticable, au moins extrêmement incommode, ce qu

fait que beaucoup d'officiers lui ont substitué, pour ce cas, le procédé suivant :

Le canon étant rentré, on fait tomber la culasse sur la sole, on appuie le tiers de la tranche contre la partie supérieure du sabord, on dispose le raban de volée, l'aiguillette et le palan de retraite comme dans la méthode ordinaire, on passe également les deux côtés de la brague sous les fusées de l'essieu de l'avant; l'on accroche le croc de chaque poulie double à la boucle de brague, et le croc de la poulie simple au piton court. Ces dispositions étant faites, on roidit chaque palan de côté, on passe ensuite un tour de garant sur la queue du flasque, du dehors au dedans, puis on ramène le garant pour le passer, du dedans en dehors, sur le croc contre le bord; on le fait revenir de nouveau sur la queue du flasque, puis au croc, et l'on continue de cette manière jusqu'à ce qu'on ait passé trois tours de chaque garant à la queue du flasque et deux au croc. Quand le troisième tour est achevé sur la queue du flasque, on passe le bout du garant entre les tours du même garant et le dessus de la queue du flasque, de dessous en dessus, ensuite on fait trois autres tours de bridure entre la cheville à piton et le dernier adent, puis trois autres tours en allongeant de manière à ramener le dernier à la queue de la poulie simple, où l'on emploie le reste du garant.

Il faut éviter que les tours de garans de palans, passés à la queue des flasques, frottent contre les roues, attendu que le frottement continuel occasionné par le roulis, endommagerait promptement le cordage. (Cette instruction a été rédigée et arrêtée à Toulon le 7 octobre 1820.)

Amarrage des caronades. On maintient les caronades à brague fixe, en roidissant leurs bragues et en maintenant leurs affûts par des aiguillettes passées dans les pitons du derrière du chassis et les boucles qui sont fixées sur le pont.

AMBRE JAUNE ou KARABÉ. Substance, combustible, résineuse, qu'on trouve fossile, et que les naturalistes placent dans le règne minéral, dans la même classe que le soufre, le diamant, la houille. Il est différent de l'ambre gris, qui paraît être un produit animal.

4

Il est ordinairement d'une couleur jaune plus ou moins foncée, quelquefois blanche ou tirant sur le rouge ou le vert, et même quelquefois d'un brun rougeâtre presque noir. Il est léger, et sa pesanteur spécifique n'excède pas beaucoup celle de l'eau ; elle est d'environ 1,08, terme moyen.

Il brûle avec une flamme jaune et verdâtre, en répandant une fumée épaisse, d'une odeur forte et pénétrante, qui n'est point désagréable. Il laisse un résidu charbonneux. Il donne par la distillation l'acide succinique, ce qui le distingue parfaitement de la résine copal, avec laquelle du reste il a une ressemblance extraordinaire. Quelques artificiers l'emploient encore dans la composition de plusieurs artifices de joie. On le paie au port de Lorient (1826), 12 fr. le kilogramme.

AME. Dans toutes nos bouches à feu, on a donné la forme cylindrique, c'est-à-dire, une largeur constante à l'âme, afin de ne pas accroître la perte de fluide élastique, déjà occasionnée par la lumière de la pièce et par le vent qu'il est nécessaire de conserver au projectile. On l'a fait aussi pour diminuer la violence des chocs contre les parois intérieures, par conséquent ménager la pièce, et en rendre le tir plus juste. L'âme de tous les canons se raccorde avec le fond, qui est plan, par une surface annulaire dont la génératrice est un quart de cercle, qui a pour rayon le quart du calibre. Par là, le service de l'écouvillon est rendu plus sûr et plus prompt, et la lumière, dirigée au raccordement, gagne un peu d'épaisseur de métal.

L'âme des caronades se raccorde avec la chambre par une surface de révolution, dont le profil est formé de deux arcs de cercle, tangents et tournés en sens contraires. Le projectile, s'enfonçant dans ce raccordement, bouche plus hermétiquement la chambre, et reçoit de la charge une plus forte impulsion.

La longueur de l'âme d'une bouche à feu n'est point une chose arbitraire ; c'est d'elle, ainsi que de la charge de poudre, que dépend la vitesse imprimée au projectile. Si cette longueur est constante, la vitesse augmentera avec la charge ; mais non pas indéfiniment, car l'inflammation de la poudre n'étant pas instantanée, il doit arriver que le projectile sorte

de la bouche à feu, avant que toute la poudre ait eu le tems de s'enflammer. La charge de *maximum* de vitesse, et cette vitesse elle-même, seront d'autant plus grandes, que le canon sera plus long. Elles n'augmentent cependant pas dans la même proportion que la longueur de l'âme. La portion remplie de poudre par ce *maximum* de charge est moindre, par rapport à la longueur totale, dans les pièces longues que dans les courtes; cette portion étant à peu près en raison réciproque de la racine carrée de la longueur de la portion qui reste vide, en avant de la charge.

Avec la charge du tiers du poids du boulet, la longueur de l'âme, qui donnerait la plus grande vitesse, est plus grande que la longueur actuelle de celle des canons, aussi cette charge ne doit être regardée que comme donnant des portées suffisantes. Les pièces longues sont du reste, à cet égard, supérieures aux pièces courtes.

Pour fixer la longueur de l'âme d'une bouche à feu, il faut avoir égard, 1° aux plus grandes portées qu'on veut obtenir, en négligeant toutefois celles qui ne pourraient fournir qu'un tir très incertain; 2° à la saillie que doit avoir la volée pour que le feu de la pièce n'endommage ni la muraille du vaisseau, ni son grément; 3° au plus ou moins de poids qu'il convient de donner à la pièce, en prenant en considération son emploi à bord et la facilité de sa manœuvre; 4° à l'espèce de projectile qu'on se propose de lancer. Mais, pour arriver à des résultats certains, il faut, de toute nécessité, avoir recours à l'expérience; car elle seule peut guider sûrement dans ces recherches.

Dans les canons de fer pour la marine, le rapport de la longueur de l'âme à son diamètre n'est pas le même pour tous les calibres, il diffère au contraire d'un calibre à l'autre, et va toujours en augmentant depuis le 36 jusqu'au 8 inclusivement; ce rapport diminue ensuite pour le 6 et le 4, sans néanmoins être plus petit que dans le 12; cependant la charge de combat est, pour toutes les pièces, le tiers du poids du boulet, d'où il s'ensuit que les effets produits par deux pièces de calibres différens ne sont nullement comparables. (Voir l'article *Canon*.) Il n'est question ici que des canons longs,

dont les dimensions ont été fixées par l'ordonnance du 26 novembre 1786.

La longueur de l'âme des caronades est entre le $\frac{1}{3}$ et le $\frac{1}{4}$ de celle des canons des calibres correspondans. Ce peu de longueur rend ces pièces plus légères ; mais le tir en doit être, et en est, en effet, plus incertain. (Voir *Caronade*).

La partie cylindrique de l'âme des mortiers est moindre, de quelques pouces, que le calibre de la pièce. Ce peu de longueur était nécessaire, pour que la bouche à feu ne fût pas trop lourde, ni trop difficile à charger.

Dans le mortier éprouvette, cette longueur est encore moindre, proportionnellement, afin de diminuer et les battemens intérieurs qui altèrent les portées, et la vitesse qui influe sur la résistance de l'air.

En général, dans les armes destinées à lancer des projectiles creux, l'âme doit être courte, sans quoi la rotation et les battemens du projectile feraient infailliblement briser la fusée, les anses et le projectile lui-même, à moins pourtant qu'il ne fût ensaboté.

Ame d'une fusée. Vide formé, dans son intérieur, par la broche.

AMORCE. On appelle ainsi toute préparation qui a pour but de communiquer le feu à la charge d'une arme à feu quelconque.

Les canons, caronades, perriers et espingoles s'amorcent au moyen d'une étoupille qu'on introduit dans la lumière, et d'une traînée de poudre faite dans le champ de lumière ; on amorce en outre la platine comme celle des armes à feu portatives, en remplissant de poudre le bassinet. On délivre de la poudre à mousquet pour ces amorces. (Voir *Approvisionnement, poudre*).

On a le projet de substituer, dans la marine, le fulminate aux amorces de poudre ordinaire, et par conséquent les platines à percussion aux platines à silex. Déjà plusieurs expériences ont été faites à ce sujet, et les résultats obtenus ne laissent aucun doute sur la réussite de ce projet. Les amorces essayées, jusqu'à présent, sont de trois espèces : des *amorces simples*, des *amorces doubles*, des *amorces à capsule*. Les

deux premières sont en plume; les simples n'ont que le chapeau plein de *pâte* fulminante; les doubles ont, en outre, le tuyau plein de pâte d'étoupille, aussi vive que possible. Les amorces à capsule ont la figure d'un clou à doublage; la capsule est en cuivre rouge, remplie de poudre fulminante.

Préparation des amorces, suivant l'instruction du 25 octobre 1826, sur les épreuves des platines.

Après avoir préparé la quantité nécessaire de *mercure de Howard*, on mélange 3 parties de ce précipité avec deux parties de pulvérin (de poudre de bonne qualité) dans une écuelle de bois; quand le mélange est aussi intime que possible, on verse dessus quelques gouttes d'eau gommée, de manière à former une pâte épaisse, cependant assez liquide pour s'introduire entre les dents des plumes; il faut même que, entre chaque dent, elle sorte en dessous en petits mamelons.

Les amorces simples et doubles se chargent de la même quantité de pâte fulminante; mais les doubles doivent, deux jours à l'avance, être chargées jusqu'au godet de pâte à étoupilles. On fait sécher les amorces ainsi préparées, au moins trois jours avant de s'en servir; si on les expose au soleil, elles ne doivent y rester que deux heures.

Comme les dents des plumes ont une grande tendance à se refermer à mesure que la pâte se sèche, il est nécessaire de bien les épanouir, en les chargeant, et de les ranger ensuite sur une planche percée, puis de les couvrir d'une autre planche qui touche le bout des dents, sans toucher à la pâte qui s'y collerait, sans cette précaution.

Ces amorces ont un grand avantage, c'est de communiquer le feu à la charge beaucoup plus rapidement que les autres, ce qui doit contribuer à la justesse du tir, surtout sur mer, où l'inclinaison des pièces varie à chaque instant. Dans les épreuves qui ont eu lieu à Lorient, on s'est même convaincu qu'il était inutile de crever la gargousse, et que les étoupilles, même coiffées d'un peu de papier, ne perdaient rien de leur activité.

Du reste ces nouvelles amorces n'ont pas encore atteint toute la perfection désirable, et il est prudent de ne pas s'en

servir en présence de l'ennemi, avant d'avoir trouvé le moyen de rendre leur effet presque infaillible.

Dans les fonderies, les pièces qu'on veut éprouver, sont amorcées avec un bout de lance à feu de 2 à 3 pouces de longueur, qu'on assujettit sur la lumière au moyen d'un peu de terre glaise. On employe ce moyen, pour que le canonnier chargé de mettre le feu à 12 ou 15 pièces à la fois, ait ensuite le tems de se retirer et de se mettre à l'abri des éclats, dans le cas où quelques-unes de ces bouches à feu viendraient à crever.

Amorces. On brûle quelquefois des amorces, pour faire des signaux de nuit. (Voir *Brûle amorces.*) Mais on a remarqué (dépêche du 29 vendémiaire an 14) que l'effet de ces amorces est fort incertain, parce que leur feu est d'une durée si courte, que souvent il n'est pas aperçu, et que d'ailleurs on le prend par fois pour des éclairs à l'horizon. C'est pourquoi la même dépêche prescrit de leur substituer un artifice appelé depuis *artifice de conserve.* (Voir ce mot.)

AMPLITUDE. C'est la distance mesurée, depuis la tranche de la bouche à feu, jusqu'au point où, s'il n'était pas arrêté dans sa course, le projectile viendrait rencontrer le plan horizontal passant par son point de départ. Il ne faut donc pas confondre l'amplitude de la trajectoire avec la portée.

ANALYSE. Opération chimique par laquelle on détermine les proportions des substances élémentaires qui entrent dans la composition d'un corps.

Analyse de la poudre par la potasse caustique.

On prend un échantillon de la poudre qu'on veut analyser, après l'avoir fait chauffer très doucement, pour qu'elle soit bien sèche. Il peut suffire d'opérer sur 10 grammes de cette poudre, pesés exactement à des balances justes et très sensibles. On pulvérise avec soin cette quantité dans un mortier, bien propre, de verre, de porcelaine ou de silex, avec un pilon de même matière. Lorsque le grain de la poudre est complètement réduit en poussier, on le met dans une fiole, qu'on remplit aux trois quarts environ d'eau distillée, et on fait bouillir pendant quelque tems ce mélange. On le verse ensuite sur un filtre de papier joseph, qu'on a eu soin de

bien sécher au feu et de peser exactement. La première mise d'eau étant filtrée, on en fait passer successivement de nouvelles, jusqu'à ce qu'en recevant sur la langue les dernières gouttes de liqueur sortant de l'entonnoir, on soit bien assuré qu'elle n'a plus aucune espèce de saveur, et que c'est bien alors l'eau distillée telle qu'on l'emploie. On lave tout le tour supérieur du filtre, en dedans et en dehors, et le filtre entier, en y versant de nouvelle eau jusqu'aux bords de l'entonnoir. On fait sécher au feu une capsule de verre ou de porcelaine bien nette, et on la pèse avant qu'elle soit totalement refroidie. On réunit dans cette capsule la liqueur du lavage, et on la met à évaporer. Lorsque cette opération est avancée, il faut ne la pas quitter. On a soin, en se servant à cet effet d'un tube ou d'une petite spatule de verre, de ramener à mesure, dans la liqueur qui reste, le salpêtre mis à nu sur les parois de la capsule. Enfin, lorsque le salpêtre commence à se former, on remue continuellement de manière qu'il vienne à l'état de siccité complète sans adhérer au vase ni à l'instrument avec lequel on le tourne. On retire alors la capsule du feu, et, avant qu'elle se refroidisse tout à fait, on la pèse avec le salpêtre qu'elle contient. On retranche ensuite de ce poids total celui déjà connu de la capsule, et on a le poids net du sel sans aucune perte, si rien n'a été négligé de l'attention minutieuse qu'exige la conduite de cette évaporation.

Le résidu en soufre et charbon resté sur le filtre après l'extraction du salpêtre, est séché avec précaution à un feu très doux, en tournant continuellement le filtre, afin qu'il ne soit pas trop promptement saisi par la chaleur dans aucune de ses parties, et pour éviter qu'il y ait commencement de sublimation du soufre, on le pèse alors encore chaud, si l'on veut chercher dans le poids de ce résidu, dont il faut soustraire celui du filtre, une concordance avec le poids du salpêtre déjà trouvé, quoique l'opération n'en dût pas moins être suivie, si ce rapport ne se rencontrait pas rigoureusement. On enlève, avec beaucoup de soin, à l'aide d'un petit couteau d'ivoire ou d'ébène bien aminci, même avec un couteau ordinaire bien nettoyé, le résidu de dessus le filtre, et on l'introduit dans une fiole ; on a préparé une dissolution de 15 grammes

de *potasse caustique* à l'alcool, même à la chaux, mais après l'avoir filtrée dans une quantité d'eau distillée suffisante pour que cette dissolution ne marque que cinq degrés au plus à l'aréomètre de Baumé, ou sept environ à celui pour le nitre. On partage cette dissolution entre deux ou trois portions à peu près égales. On met la première dans la fiole avec le résidu, et on fait bouillir pendant quelque tems. On verse alors le tout sur un filtre de papier joseph, préalablement séché au feu et pesé. Il passe une liqueur d'un jaune doré très intense. On fait ensuite bouillir seule la seconde, et de même la troisième portion de la solution de potasse, si on l'a divisée ainsi, et on les verse l'une après l'autre sur le résidu resté sur le filtre. La liqueur n'est plus aussi colorée, et souvent, dès le second lavage, elle passe telle qu'elle y a été mise. Alors on lave avec de l'eau distillée, jusqu'à ce que des gouttes de la liqueur sortant de l'entonnoir, mises sur la langue, ne manifestent plus aucune saveur. On lave encore avec de l'eau distillée tout le tour supérieur du filtre, en dedans et en dehors, et le filtre entier, en y versant de l'eau jusqu'aux bords de l'entonnoir. On l'en sort, lorsqu'il est bien égoutté, pour le mettre tout plié sur du papier brouillard, en l'y retournant de tems en tems; puis, quand il est aussi bien essoré, on l'étend sur ce papier jusqu'à ce que le résidu soit bien sec. On présente ensuite le filtre à un feu doux, en l'y retournant continuellement, et jusqu'à ce qu'on reconnaisse que la dessication est complète; on pèse le filtre avec le résidu encore chaud; et, en retranchant du poids total celui connu du filtre, on a le poids net du charbon : on en déduit celui du soufre, et en y ajoutant le poids obtenu du salpêtre, si l'on retrouve le poids total de l'échantillon analysé, on en conclut, sans erreur, la proportion dans laquelle les trois matières s'y trouvaient.

Cette méthode n'est pas la seule qu'on puisse suivre; mais elle mérite la préférence sur toutes les autres, comme étant la plus sûre et la plus exacte qu'il soit possible de désirer. Mais il faut avoir bien attention d'obtenir la quantité de salpêtre à *priori*, car il pourrait être fautif de la conclure du poids des deux autres matières.

Il est encore à remarquer que le produit salin obtenu par l'évaporation à siccité peut n'être pas entièrement composé de salpêtre, et que, pour s'assurer de son degré de pureté, il convient de lui faire subir l'épreuve ordinaire à l'eau saturée de nitrate de potasse.

On est obligé de faire l'opération en entier quand il s'agit d'analyser une poudre dont on ne connait pas le dosage ; mais quand on n'a pour but que de déterminer la quantité de salpêtre qui reste dans une poudre avariée, on prend un échantillon d'essai, on en constate l'humidité et l'on enlève le salpêtre par la dissolution et les lavages, puis on en fait évaporer l'eau jusqu'à siccité, comme il a été indiqué précédemment.

De cette manière on peut trouver le rapport du poids du salpêtre trouvé au poids total de l'échantillon sec, ce qui permet de juger du degré d'altération de la poudre et par conséquent de fixer la dose de salpêtre à ajouter pour le *radoubage*. (Voir ce mot.)

On trouve dans les Annales de chimie, tome 16, p. 434, un procédé pour évaluer directement le soufre. On ajoute à 5 grammes de poudre séchée, et pulvérisée avec un poids égal de sous-carbonate de potasse pure, 5 grammes de nitre et 20 grammes de chlorure de sodium. En exposant ce mélange intime, dans une capsule de platine, sur des charbons ardens, la combustion du soufre s'opère tranquillement. Quand la masse est refroidie, on la dissout dans l'eau, on sature la dissolution avec de l'acide nitrique ou hydro-chlorique, et on précipite l'acide sulfurique, qu'elle contient, par le chlorure de barium. On conclut la quantité d'acide sulfurique, et conséquemment celle du soufre, soit par le sulfate de baryte produit, soit par le poids de chlorure de barium employé.

ANGLE *de mire*. On appelle ainsi l'angle que fait l'axe d'une pièce avec la ligne de mire. Celui qui est donné par la ligne de mire naturelle, prend la dénomination spéciale d'*angle de mire naturel*. On en détermine la valeur, pour une bouche à feu quelconque, au moyen de la formule Tang. $I = \frac{D-d}{l}$, dans laquelle D représente le $\frac{1}{2}$ diamètre à la culasse, d, le demi-diamètre au plus grand renflement du bourrelet, l, la distance

entre ces deux demi-diamètres : on trouvera aux mots *canon*, *caronade*, les différentes valeurs de ces trois quantités.

Tableau indiquant l'angle de mire naturel des canons de:

36 long	1°. 34'. 17"	36 court	1°. 56'. 53"	
30 long	1°. 34'. 04"	30 court	1°. 52'. 03"	
24 long	1°. 30'. 37"	24 court	1°. 45'. 33"	
18 long	1°. 31'. 37"	18 court	1°. 41'. 55"	
12	1°. 26'. 35"	»	» » »	
8 long	1°. 11'. 11"	8 court	1°. 23'. 53"	
6 long	1°. 18'. 4"	6 court	1°. 29'. 5"	
4 long	1°. 36'. 56"	4 court	1°. 53'. 44"	

Des Caronades de:

36 ancienne	3°. 39'. 41"	36 rectifiée	3°. 40'. 8"	
30	3°. 40'. 10"	» »	» » »	
24 ancienne	3°. 19'. 03"	24 rectifiée	3°. 49'. 45"	
18	3°. 49'. 45"	12 »	3°. 47'. 29"	

Angle de projection. C'est l'angle sous lequel le projectile sort d'une bouche à feu ; il n'est que très accidentellement égal à celui que fait l'axe de la pièce avec l'horizon, à cause des battemens qui ont lieu dans l'âme ; il est tantôt plus grand, tantôt plus petit, ce qui occasionne dans les portées des anomalies quelquefois très considérables. C'est surtout dans le tir, sous de petits angles, que les variations dans les portées sont le plus sensibles ; car alors la moindre différence dans les angles de projection en donne une très-grande dans les portées correspondantes. On ne peut, dans le service ordinaire, éviter cette cause d'incertitude ; mais quand on veut déterminer la vitesse initiale par le moyen de la portée, moyen du reste peu exact, il est indispensable d'obtenir rigoureusement l'angle réel de projection. Lombard indique, dans son Traité du mouvement des projectiles, page 42, le procédé qu'il a suivi pour déterminer cet angle.

Dans le vide, l'angle de projection qui donne la plus grande amplitude est l'angle de 45° ; mais dans l'air il est moindre, et il s'éloigne d'autant plus du demi-angle droit, que la vitesse initiale est plus grande.

Pour le fusil, cet angle paraît être entre 25 et 30 degrés.

Angle de chute. C'est l'angle sous lequel le projectile rencontre la surface du terrain, à la fin de sa course. Sa détermination est indispensable pour le tir à ricochet; car l'angle de chute étant toujours plus grand que l'angle de projection, il faut calculer ce dernier, pour que, après plusieurs bonds du projectile, l'angle de chute soit encore compris dans les limites convenables au ricochet. (Voir ce mot.)

ANNEAU *de brague*. Toutes les caronades et les nouveaux canons en ont un; il fait corps avec la pièce, s'appuie sur la culasse et le bouton. C'est dans cet anneau qu'on fait passer la brague, dans l'installation dite *à l'anglaise*. Pour les pièces qui n'en ont pas, on y supplée par *une cosse à double rainure*. (Voir cet article.)

Anneaux de brague des affûts. Depuis qu'on a adopté l'usage de faire passer la brague par dessus le bouton de culasse, on place, sur les côtés de l'affût, des anneaux dont l'emplacement est calculé de manière qu'au recul, les deux côtés de la brague soient le plus possible en ligne droite. Ils sont tenus par des pitons.

Aux affûts de caronade, les anneaux de brague sont tenus par les plaques à œillet de la semelle.

Anneau carré de pointage. Il est composé d'un anneau carré et d'une tige placée dans le plan de l'anneau, et perpendiculaire sur le milieu de l'un de ses côtés. Il a une ligne de plus d'ouverture intérieurement que le plus large côté du carré de l'anspect de son calibre. On le place en dedans de l'affût, au-dessus de l'essieu de derrière; le côté réuni à la tige est encastré de toute son épaisseur. Le plan de cet anneau est d'équerre sur le dessus d'un liteau, de deux pouces carrés, fixé par trois clous sur l'intérieur du flasque, pour soutenir l'anspect. Le devant et le dessus de ce liteau affleurent la partie inférieure de l'œil de l'anneau, et il est coupé en dessous, pour s'appliquer sur l'essieu.

L'inclinaison de ce liteau est de 23 degrés.

La tige est rivée en dehors du flasque sur une contre-rivure de même dimension que celles des pitons de côté.

Le modèle de cette ferrure a été arrêté par le général inspecteur, le 31 janvier 1821.

Anneau du chien. (Voir *Cœur* d'idem.)

ANSPECT. Levier en bois (de chêne ordinairement) servant à la manœuvre des pièces de bord; son gros bout est un parallélipipède rectangle, taillé en biseau; le reste est arrondi et diminue successivement de grosseur jusqu'au petit bout. Le gros bout est ferré.

Le même anspect sert pour deux calibres consécutifs; il n'y en a par conséquent que de quatre longueurs. Ceux de 36 et de 30 ont 5 pieds 6 pouces de longueur; les autres sont successivement de 6 pouces plus courts. L'équarrisssage des premiers est de 3 pouces, celui des autres diminue progressivement de 3 lignes.

Poids et prix des anspects (bois de chêne de 3ᵉ espèce à 116 f. 15 c. le stère).

Calibres	36 et 30	24 et 18	12 et 8	6 et 4
Poids	6,k 30	5k, 80	3k, 60	2k, 80
Prix	1f, 91	1f, 61	1 f, 25	0k, 93

On en délivre aux bâtimens un par canon de 36 et 30, plus un de 24 et 18 par canon de ces calibres et par caronade de 36 ou de 30; enfin un de 12, 8 et 6 par canon de ces calibres et par caronade des calibres inférieurs au 30. On en ajoute un quart en sus pour rechange.

Dans la manœuvre, l'anspect se place à gauche de la pièce entre les servans et l'affût, le gros bout du côté du plat-bord.

Quand la pièce est amarrée, l'anspect est placé debout contre le bord, et maintenu dans cette position par une ganse de corde, ou il est suspendu dans l'entre-deux des pièces, par deux crochets, l'un carré, l'autre rond, ou simplement par un crochet carré et une ganse de corde.

ANTENNES. C'est, dans une soute aux poudres, l'espace compris entre deux cloisons verticales, éloignées l'une de l'autre de la longueur d'un baril. La quantité de barils contenus tant en largeur qu'en hauteur dans cet espace, forme une antenne de barils. (Voir *soute aux poudres.*)

ANTIMOINE. Métal blanc, brillant et très fragile. Le tissu de ce métal est lamelleux, et l'on observe que plus il est pur, et plus les lames qu'il offre dans sa cassure sont larges et brillantes. Sa pesanteur spécifique, suivant Bergman, est de 6,860; celui du commerce pèse seulement 6,70.

La nature présente le plus ordinairement l'antimoine à l'état de sulfure. Dans cet état, il est combiné avec le soufre dans la proportion d'environ le tiers de son poids ; c'est ce qu'on nomme *antimoine cru*. Le sulfure d'antimoine est éclatant, d'un gris bleuâtre, et beaucoup plus fusible que l'antimoine pur; il est très-facile à briser; sa pesanteur spécifique varie de 4,133 à 4,516.

On emploie l'antimoine dans la composition de certains artifices, tels que : *les bombes lumineuses, les chemises à feu, les étoiles* pour fusil, *la roche à feu,* etc.; pour lier les matières quand elles entrent en fusion, donner de l'activité au feu, le rendre vif et pénétrant, facile à se communiquer, et très difficile à éteindre. On lui substitue souvent le sulfure, cependant l'antimoine pur est plus actif. On le paye au port de Lorient (1826), 1 fr. 50 c. le kilogramme.

APPRÊTÉ. On appelle ainsi, à bord des bâtimens de guerre, un certain nombre de gargousses, qu'on remplit de poudre à l'avance, pour être toujours en mesure de commencer un combat, même inopinément. D'après l'article 899 de l'ordonnance de 1765, en tems de paix, l'apprêté se compose de trois gargousses par canon de la batterie basse, de quatre pour la seconde batterie, du même nombre pour la troisième batterie, et de cinq pour les gaillards; en tems de guerre, il se compose d'un quart des poudres pour la batterie basse et d'un tiers pour les batteries hautes. Cependant, l'instruction jointe à la feuille du maître canonnier, porte, comme extrait de l'ordonnance précitée, que l'apprêté de guerre doit être de 15 coups par canon pour la batterie basse, et de 20 pour les autres ; que l'apprêté de paix ne doit être que le cinquième du précédent. Du reste, cette différence est peu importante, et d'ailleurs on est dans l'habitude de laisser aux commandans une certaine latitude, pour régler les proportions de l'apprêté; mais il faut observer que la

poudre mise ainsi dans les gargousses, est plus susceptible de s'altérer que celle qui reste dans les barils; les gargousses elles-mêmes se pourrissent plus facilement, ce qui les expose à crever, quand on les prend pour le service des pièces : accident qui peut influer d'une manière funeste sur le succès d'un combat. Aussi, l'apprêté doit être fréquemment visité, afin qu'on puisse remplir de suite les gargousses altérées par l'humidité, ou attaquées par les rats et les mites; il doit être encore aéré le plus possible, surtout dans les pays chauds, où les inconvéniens signalés sont le plus ordinaires.

L'emploi des caisses pour apprêté rendra ces précautions moins nécessaires; les épreuves faites, à ce sujet, à bord de la frégate *la Surveillante*, n'ont laissé aucun doute sur le succès de cette innovation; comme le constate le procès-verbal, du 25 novembre 1826, de la commission chargée, à Brest, d'examiner les munitions de cette frégate, par suite de la dépêche ministérielle du 28 septembre même année.

Jusqu'à présent, l'apprêté a été disposé, par calibres, sur des étagères à claire-voie, établies dans l'intérieur des soutes de l'avant et de l'arrière, cependant plutôt renfermé, dans la soute de l'avant, dans des caissons appelés *caissons à munitions*; mais conformément à l'art. 29 du réglement du 13 février 1825, les caisses contenant les gargousses toutes préparées, se placeront, à l'avenir, tribord et bâbord, le long des cloisons latérales de la soute de l'arrière; et, d'après l'art. 5 du même réglement, celles qui doivent être déposées dans la soute de l'avant, y seront arrimées de la manière la plus convenable. Ce réglement n'indique pas dans quelle proportion l'apprêté doit être réparti entre les deux soutes; mais, on est assez dans l'habitude d'en mettre un tiers dans la petite soute et $\frac{2}{3}$ dans l'autre. (Voir les art. *Caisse*, *Soute*.)

Après un combat, on doit s'occuper de compléter immédiatement l'apprêté.

APPROVISIONNEMENT. On appelle ainsi l'ensemble des diverses munitions de guerre qu'on embarque à bord des bâtimens armés. L'approvisionnement fait partie de l'*armement*. (Voir ce mot.)

ARBRE DE LA NOIX. C'est, dans une platine, celui des

pivots de la noix qui traverse le corps de la platine ; il est composé d'une partie cylindrique, et d'une autre partie carrée des mêmes dimensions que le carré du chien, dans lequel elle entre. Le bout de cette dernière est percé d'un trou taraudé pour recevoir la *vis de noix*.

ARÊTES DE LA BAIONNETTE. Ce sont celles qui, partant *du talon*, viennent se réunir à la pointe.

ARGILE. Mélange d'alumine et de silice dans un très grand état de division. Il en existe un grand nombre de variétés, mais elles ne sont pas toutes pures. Quelques unes contiennent du carbonate de chaux, quelquefois aussi, mais rarement, de la magnésie. Le sable, le mica, les pyrites, les bitumes et divers oxides métalliques se rencontrent également dans plusieurs variétés d'argile.

Les ouvriers disent qu'*une argile est grasse*, lorsqu'elle contient peu de silice ; ils appellent *maigre*, au contraire, celle qui contient peu d'alumine. La mélanger avec du silex pulvérisé, c'est, selon eux, la dégraisser.

Les argiles les plus pures sont très réfractaires, mais la présence de quelques principes autres que l'alumine et la silice, particulièrement celle de la chaux, les rend fusibles. Elles sont, en général, douces et onctueuses au toucher, surtout quand elles renferment de la magnésie. Elles sont même susceptibles de recevoir le poli par le seul frottement du doigt, ou de tout autre corps lisse ; elles sont très solubles dans l'eau, et forment avec elle une pâte molle, ductile, capable de prendre et de conserver toutes les formes qu'on veut lui donner.

L'argile commune est composée de 32 parties d'alumine, 63 de silice, et 4 à 5 de fer ; on l'emploie à la fabrication des briques réfractaires, dont on garnit l'intérieur des fourneaux. Elle entre aussi dans la composition du sable à mouler ; mais la qualité des argiles variant beaucoup, ce n'est souvent qu'après plusieurs essais, qu'on peut reconnaître si celle qu'on possède est propre aux travaux auxquels on la destine.

ARMEMENT. L'ensemble des bouches à feu, des objets nécessaires à leur manœuvre, des projectiles, des armes à feu portatives et armes blanches, des munitions de toute es-

pèce, etc., qu'on embarque à bord d'un bâtiment de guerre, en forme l'armement, en ce qui concerne l'artillerie. Le nombre et les dimensions de ces objets dépendent de la force du bâtiment et de la durée de la campagne qu'il doit faire.

A l'armement d'un bâtiment, le directeur d'artillerie fait dresser trois feuilles distinctes; l'une pour le maître canonnier, l'autre pour le capitaine d'armes, la troisième pour le maître armurier. On inscrit sur chaque feuille tous les objets délivrés et qui sont du ressort du maître auquel elle doit être remise; c'est ce qui constate l'inventaire des objets confiés à sa garde et dont il doit rendre compte, au moins à l'époque du désarmement.

Le réglement du vient de fixer de nouveau les bases de l'armement des bâtimens de tout rang. (Voir les articles du Mémorial, qui concernent les objets à délivrer; voir aussi *Entretien*.)

Lorsque l'armement est terminé, le major de la marine, les directeurs des constructions navales, du port, de l'artillerie, et le commissaire du magasin général, assistés du contrôleur, se rendent à bord. Là, réunis en commission avec le commandant du bâtiment et son second, ils se font représenter l'inventaire d'armement, font une visite exacte de tous les objets qui y sont portés, écoutent les observations des officiers et des maîtres, et dressent un procès-verbal constatant l'état *de toutes choses.*

Armement d'une bouche à feu. C'est la réunion de tous les objets, autres que le grément, nécessaires à son service.

——D'un canon : *une corne d'amorce, une épinglette, un degorgeoir, une boîte à étoupilles, un doigtier, un couvre-platine, un couvre-lumière, une tape, un coussin, deux coins de mire, un anspect, une pince en fer, un gargoussier, un boute-feu, une platine* garnie de son cordon, et de sa pierre si elle est à silex; *un écouvillon, un refouloir, un tablier*, avec une poche contenant les pierres à feu de rechange, et le vieux linge pour nettoyer la platine; *une baille de combat, un faubert, une cuiller* par quatre canons, *un tire-bourre* également par quatre canons, ainsi qu'*un tourné-vis* à trois branches pour platines.

D'après l'art. 62 du réglement du 13 février 1825, chaque canon doit, en outre, être armé de *vingt boulets ronds*, *cinq boulets ramés*, de *cinq paquets de mitraille*, et *d'un sac à valets*. (Voir ces différens articles.)

—D'une caronade : *une corne d'amorce, une épinglette, un dégorgeoir, une boîte à étoupilles, un doigtier, un couvre-platine, un couvre-lumière, une tape, une vis de pointage, son écrou, sa rondelle et le couvre-vis*; un levier de *pointage, un gargoussier, un boute-feu, un écouvillon, un refouloir, un petit tablier* à poche, contenant les pierres à feu de rechange et le vieux linge pour nettoyer la platine; *un anspect, une pince* pour quatre caronades, *un coin de mire, une platine garnie, une baille de combat, un faubert, une cuiller* par quatre caronades (le tire-bourre est sur la même hampe); un *tourne-vis* à trois branches par quatre platines.

Deux canonniers par batterie sont munis en outre d'un grand sac de toile contenant *un vile-bréquin, quatre vrilles, deux platines de rechange, de la ligne* pour cordon de platine, *du vieux linge*.

—D'un perrier : *un chandelier, un coin de mire, une platine, un couvre-platine* en cuivre jaune, *une tape, un écouvillon et refouloir* sur la même hampe, *une cuiller avec tire-bourre* sur la même hampe, pour deux perriers; *un fourreau* ou enveloppe en toile peinte, pour couvrir le perrier; quant aux munitions, elles sont enfermées et conservées dans des caisses.

—D'une espingole : le même que celui du perrier.

—D'un mortier : *quatre leviers ou anspects, un écouvillon et un refouloir, deux coins de mire, un boute-feu, un quart de cercle, un balai, un crochet double, un sac à terre, un fil à plomb, une spatule, des éclissses, une manne d'osier*.

Armement des troupes d'artillerie. D'après l'art. 5 de l'ordonnance du 13 novembre 1822, il devrait être le même que celui des régimens d'artillerie à pied du département de la guerre ; mais cette disposition n'a pas été suivie. L'armement actuel se compose du fusil de dragon, de la giberne avec fleur de lys en cuivre, et du sabre d'infanterie ; les sous-offi-

ciers portent l'épée, comme ceux des autres corps royaux. (Voir *Armes, épée, fusil, sabre*, etc.)

Armer une pièce, une batterie, c'est en disposer les diverses parties de l'armement, et y faire ranger le nombre d'hommes nécessaire à son service. (V. *Branle-bas, exercice.*)

On n'assigne à chaque batterie que le nombre d'hommes fixé pour armer les pièces d'un seul bord; mais toutes les pièces sont garnies des objets prescrits pour leur armement, et, dans le cas où le bâtiment est forcé de combattre des deux bords, on fait passer la moitié des canonniers d'un bord à l'autre. (Voir *Ecole des deux bords.*)

ARMES. Instrumens destinés à attaquer l'ennemi, ou à parer ses coups; il y en a même qui servent à la fois pour l'attaque et la défense.

Les armes en usage dans la marine sont:

Armes non portatives : canon, caronade, mortier, perrier et espingole.

Armes portatives, qui se distinguent en

Armes à feu : fusil, mousqueton, pistolet;

Armes blanches : sabre, épée, hache et pique. (Voir chacun de ces articles.)

Le réglement du 21 mars 1828 divise les armes portatives en trois classes, savoir :

Première classe, composée exclusivement d'armes françaises de modèles non antérieurs à l'an 9;

Deuxième classe, composée des armes françaises exclues de la première, et en outre des armes étrangères qui n'en diffèrent pas essentiellement;

Troisième classe, composée des armes étrangères non admises dans la précédente et de toutes celles qui ne recevraient pas le cylindre de 7 lignes 9 points, ou qui permettraient l'introduction de celui de 8 lignes 2 points.

Les fusils en usage dans la marine sont désignés sous les dénominations suivantes :

1° Fusils de marine;
2° Fusils de dragons;
3° Fusils raccourcis;
4° Fusils modèle dépareillé.

Sous la première dénomination sont compris les fusils de marine, modèles an 9 et 1822;

Sous la deuxième, le fusil de dragon, modèle an 9;

Sous la troisième, les fusils ayant des canons de 34 pouces et des garnitures en cuivre ou en fer;

Et sous la quatrième, tous les fusils qui, ayant des canons de 38 pouces, ne sont point d'un modèle correct.

L'armement des corps organisés de la marine doit être pris dans les armes de la première classe.

Les fusils de cette classe sont délivrés, savoir:

Ceux de dragons, au régiment d'artillerie et aux compagnies d'ouvriers, et ceux de marine aux équipages de ligne; mais il n'est délivré de fusils de marine, modèle 1822, qu'à défaut de ceux de l'an 9.

L'armement des corps ci-dessus désignés étant assuré, le surplus des fusils de première classe sera destiné à l'armement des bâtimens non inférieurs aux bricks de seize bouches à feu.

Les fusils de deuxième classe seront réservés, autant que possible, pour les bâtimens inférieurs aux bricks de seize bouches à feu.

Outre les fusils de première classe nécessaires à l'armement des corps, il sera délivré à chacun d'eux des fusils de troisième classe pour l'instruction des recrues; le nombre de ces fusils sera réglé sur le quinzième de l'effectif de chaque corps. (Voir *Abonnement, directeur d'artillerie, inspecteur d'armes, distribution, entretien, remise, réparation des armes*, etc.)

ARMURIER. Ouvrier employé à la réparation et à l'entretien des armes portatives et des platines pour bouches à feu.

Armuriers des corps (maîtres). Ils seront choisis, autant que possible, parmi les élèves armuriers formés pour cette destination dans les directions d'artillerie. Les maîtres ouvriers actuels et les ouvriers armuriers du commerce, pourront néanmoins concourir pour les emplois de maître armurier, jusqu'à ce qu'il en soit autrement ordonné, ou lorsque le nombre des sujets fournis par les directions d'artillerie ne sera pas suffisant pour remplir tous les emplois vacans.

Les élèves formés dans les directions d'artillerie seront examinés et jugés admissibles dans les corps, en qualité de maître armurier, lorsqu'ils sauront :

1º Lire et écrire ;

2º Forger toutes les pièces composant une platine ;

3º Limer et ajuster une platine complète;

4º Monter et équiper complètement un fusil;

5º Tremper en paquet ou à la volée les pièces susceptibles de l'une ou de l'autre de ces opérations;

6º Recuire convenablement les pièces trempées d'une arme à feu;

7º Redresser un canon faussé, relever les enfoncemens d'un canon mutilé ;

8º Mettre un grain à la lumière d'un canon;

9º Retirer une culasse cassée dans le canon, en forger et en ajuster une autre ;

10º Ajuster une baïonnette sur le canon et braser un tenon pour la baïonnette;

11º Rallonger et souder une soie à une lame de sabre, et remonter cette lame sur sa garde;

12º Souder un pontet à la chape d'un fourreau; faire un bout et une chape, et fixer ces pièces sur un fourreau en cuir.

Les ouvriers des corps, les maîtres armuriers actuels et les armuriers du commerce, seront examinés, sur l'ordre du ministre de la marine, par les soins des directeurs d'artillerie. L'objet de cet examen est de reconnaître s'ils possèdent toutes les connaissances exigées, et s'ils satisfont à toutes les conditions imposées aux élèves de direction.

Les demandes des maîtres armuriers actuels et des ouvriers des corps, qui désireront se présenter à cet examen, seront transmises au ministre de la marine, par les préfets maritimes. Les ouvriers du commerce adresseront directement au ministre leurs demandes pour le même objet.

Lorsque les résultats de ces examens seront satisfaisans, les sujets capables d'occuper l'emploi de maître armurier recevront leur nomination du ministre de la marine, et passeront leur engagement avec les conseils d'administration.

Le maître armurier aura le grade de sergent. Il en recevra

la solde avec les accessoires, et il en portera les marques distinctives. Il ne pourra pas prétendre à l'avancement, mais il aura droit à la retraite de son grade, et le tems qu'il aura passé dans les manufactures d'armes et dans les directions d'artillerie lui sera compté.

Un soldat par bataillon, ou par équipage, désigné par le chef du corps parmi ceux qui ont été ouvriers en fer, sera instruit par le maître armurier, mis en état de l'aider en cas de besoin, et de réparer les armes d'une partie de corps détachée.

Le maître armurier sera tenu d'exécuter dans le plus bref délai toutes les réparations reconnues nécessaires, soit au compte de l'abonnement, soit au compte des soldats ou des marins. Lorsqu'il mettra du retard ou de la négligence dans l'exécution de ces réparations, il éprouvera des retenues sur ce qui lui est alloué : le conseil d'administration réglera ces retenues. Si les reproches mérités par le maître armurier sont d'une nature trop grave, le conseil d'administration demandera sa destitution au préfet maritime, qui la proposera au ministre, dans le cas où cette mesure de rigueur lui paraîtrait convenable.

Les ouvriers formés par le maître armurier seront payés par lui, lorsqu'ils seront en état de travailler et qu'il les emploiera. Le prix de la journée sera réglé par le conseil d'administration et le maître armurier. Il variera suivant le travail et le degré de capacité des ouvriers, mais il ne pourra, dans aucun cas, excéder 1 fr. 50 cent., ni être moindre de 75 centimes.

Dans chaque caserne, un local convenable pour servir d'atelier, sera mis à la disposition du maître armurier. Ce local sera garni d'une forge, d'un soufflet et d'une enclume ou bigorne percée.

Le maître armurier devra être muni de tous les autres outils et instrumens nécessaires à la réparation des armes, tels qu'ils sont indiqués dans l'état n° 4 du réglement du 21 mars 1828. Il devra se procurer également le charbon et les autres matières nécessaires.

Tous les corps qui seront trop peu nombreux pour avoir

un maître armurier, administreront eux-mêmes leur abonnement, au moyen duquel ils devront toujours tenir leur armement en bon état. Il en sera de même des portions de corps détachées qui, par la nature et la durée de leur détachement, pourront être assimilées aux corps ci-dessus désignés. (Voir *Entretien*, *Réparations*, et les divers articles qui ont rapport aux armes portatives.)

Armurier embarqué (maître). Le maître armurier de l'équipage embarqué, ou l'armurier qui le remplacera lorsque l'équipage sera divisé entre plusieurs bâtimens, ou que le bâtiment sera monté par des hommes de l'inscription maritime seulement, exécutera tous les travaux de réparation et d'entretien d'après le tarif suivant :

Par an et par	Vaisseaux et frégates.	Corvettes et briks.
Fusil.	1 fr. 20 c.	1 fr. 50 c.
Paire de pistolets.	1 00	1 25
Mousqueton.	1 00	1 25
Sabre d'infanterie ou d'abordage.	0 10	0 20
Hache d'arme.	0 10	0 20
Par pique d'abordage.	0 05	0 10
Platine à pierre pour bouche à feu.	0 75	1 00
Platine à percussion.	0 70	0 80

Il sera fourni à l'armurier, par le magasin général, une forge, un soufflet, une enclume, un banc et un coffre d'armurier. L'armurier s'approvisionnera à ses frais, de tous les outils, instrumens, ustensiles et matières nécessaires et de toutes les pièces d'armes de rechange, déterminées par le réglement d'armement. Les outils, instrumens, ustensiles et matières d'armurier, pourront être cédés au prix de facture par le magasin général, qui en prélevera la valeur sur le montant de l'abonnement, et dans ce cas, ils pourront, si l'armurier le demande, être repris au désarmement par le magasin général, qui en fera préalablement établir la dépréciation par une commission. Cette dépréciation serait seule alors retenue sur le montant de l'abonnement. Lorsque le maître armurier possédera des outils, instrumens, ustensiles et matières propres

aux réparations des armes, il ne sera tenu de s'approvisionner que de ceux nécessaires pour compléter la nomenclature du réglement d'armement. À l'égard des pièces d'armes pour fusils, elles seront toujours fournies, soit par le magasin général, soit par le magasin de l'équipage de ligne, suivant que les fusils appartiendront au bâtiment ou à un équipage. Quant aux pièces d'armes pour mousquetons, pistolets et platines à bouches à feu, elles seront toujours délivrées par le magasin général. Avant le départ du bâtiment, on s'assurera que l'armurier est muni de tous les objets nécessaires au tems de campagne que doit faire le bâtiment. Sous aucun prétexte, les armuriers ne pourront, pendant le cours de la campagne, vendre ou échanger les outils, instrumens, ustensiles, matières et pièces d'armes dont ils doivent être pourvus, quand bien même ils ne les auraient pas pris au magasin général. L'armurier tiendra un registre-balance sur lequel seront portés tous les objets embarqués pour le service de l'armurerie, ainsi que les dépenses et les recettes qui se feront pendant la durée de la campagne. Ce registre sera visé et arrêté tous les mois par l'officier qui sera désigné à cet effet par le commandant du bâtiment. A la fin de la campagne, il sera présenté d'abord au directeur d'artillerie qui l'examinera et l'adressera ensuite à la commission de désarmement, avec ses observations.

La distinction entre les réparations à la charge du marin et celle au compte de l'abonnement s'établira à la mer d'après les mêmes règles qu'à terre, et la valeur des premières sera parconséquent retenue sur la solde des marins.

Lorsque l'armurier embarqué n'appartiendra pas à un équipage de ligne, on s'assurera, au désarmement, que les armes des marins et celles du bâtiment sont en bon état, et que les réparations ont été bien faites pendant la durée de la campagne. On s'assurera également que les armes appartenant au bâtiment ont été bien entretenues et réparées avec soin, quand elles auront été confiées au maître armurier d'un équipage de ligne. Dans le cas de négligence de la part d'un armurier pendant la campagne, les armes seront livrées au désarmement à la direction d'artillerie pour être mises en état, et le montant

de la dépense sera repris sur celui de l'abonnement, et même sur la solde due à l'armurier, s'il y avait lieu.

Les outils, instrumens, ustensiles et matières d'armurerie ne pourront être employés qu'à l'entretien et à la réparation des armes portatives et des platines de bouches à feu.

Toutes ces dispositions n'apportent aucune modification à celles qui sont aujourd'hui en vigueur pour ce qui concerne les fonctions de serrurier, chaudronnier et ferblantier, que les armuriers sont appelés à remplir à bord des bâtimens du Roi. (Voir *Pièces d'armes*, etc.)

La solde des maîtres armuriers fournis par les directions d'artillerie est réglée ainsi qu'il suit, par ordonnance du 1er juillet 1814 : 1re classe, 60 fr. par mois ; 2e classe, 54 fr. par mois. Celle de leurs aides est fixée à 42 fr. par mois pour la première classe, et à 36 fr. par mois pour la deuxième.

A bord des bâtimens en commission, le maître canonnier est chargé de tous les articles du maître armurier (Art. 7 du réglement du 26 janvier 1825).

Armuriers des ports. Il y a dans chaque port un atelier d'armurerie, dépendant de la direction d'artillerie. Il est dirigé par un officier d'artillerie, portant la dénomination d'*inspecteur d'armes* (voir ce mot). Cet officier a sous ses ordres un maître et quelquefois un second maître armurier.

A l'époque des inspections générales, le maître armurier de la direction remplit les fonctions de *contrôleur d'armes*. Il est, en conséquence, chargé de visiter les armes dans le plus grand détail, et sous la direction et la surveillance de l'officier d'artillerie. Il est aidé dans cette opération par le maître armurier du corps. Le soldat ou marin employé au bureau de l'officier d'armement tient note, sous la dictée du contrôleur, des dégradations des armes ou des réparations dont elles ont besoin.

Il doit y avoir dans la chambre où se fait la visite un établi garni d'un étau, une ramasse ou grattoir pour nétoyer l'intérieur des canons, quelques limes, et tous les outils nécessaires pour démonter et remonter une arme.

Dans la visite des armes à feu démontées, le contrôleur reçoit successivement, des mains de chaque soldat ou marin,

le canon garni de sa baïonnette et dans lequel il a mis la baguette, le bois avec toutes ses garnitures et la vis de culasse engagée dans son écrou, puis la platine garnie de ses deux grandes vis et du porte-vis suspendu seulement à la vis de devant.

Il visite ces différentes parties de l'arme, en examinant soigneusement chaque pièce, pour s'assurer si elle ne doit pas donner lieu à quelques-unes des réparations prévues par le tarif, et il fait noter de suite sur la feuille celles qu'il jugera nécessaires.

Il vérifie la longueur de la baguette et son taraudage. Il s'assure de son élasticité en la faisant ployer, ainsi qu'il est prescrit par le réglement. Il vérifie également la longueur de la baïonnette et son ajustage avec le canon; il visite son fourreau.

Il présente le gros cylindre à la bouche du canon, et fait glisser le petit jusqu'au fond de l'âme. Il vérifie sa longueur et ses diamètres extérieurs à la bouche et au tonnerre. Il le visite avec soin sur toute sa longueur, pour reconnaître s'il n'a pas des évens, des travers, ou quelques autres défauts. Il s'assure s'il est bien droit; il fait effort sur la culasse pour la dévisser : il examine la lumière, et si l'on a mis un grain au canon; il vérifie l'emplacement et la direction du canal de lumière. Les canons qui ont des évens, des travers, ou d'autres défauts graves, quoique peu apparens, sont marqués de suite de deux forts coups de lime au-dessus et au-dessous du défaut.

Après l'examen des canons, le contrôleur passe à celui des bois : il visite avec soin l'intérieur du logement de la platine; il fait une attention particulière aux trous des goupilles; il presse avec le pouce contre l'oreille, pour s'assurer qu'elle n'est pas fendue au trou de la grande vis de platine; et si la monture a été faite par le maître armurier, il en vérifie la pente et les dimensions, s'assure de la qualité du bois, et fait attention si le logement du grand ressort, celui de la baguette et les queues des ressorts de garniture ne percent pas dans le canal du canon.

Il examine chaque pièce de la garniture, s'assure si les

ressorts reviennent bien, et si la vis de culasse tient solidement dans son écrou.

Le contrôleur s'occupe ensuite de la visite de la platine. Il reconnaît si les ressorts sont suffisamment étoffés sans l'être trop, si leurs branches fixes ajustent bien sur le corps de platine, et si leurs branches mobiles n'y ont pas de frottement, non plus que la noix, la gachette et le chien; si le trou de la grande vis de platine passe bien entre les branches du ressort de batterie; si les fentes des vis sont en bon état.

Il cherche à s'assurer de l'état des pivots, des ressorts, et de la bride de noix, qui sont assez souvent usés ou brisés sans qu'il soit facile de s'en apercevoir.

Il vérifie si la griffe de noix ne déborde pas le corps de platine lorsque le chien est abattu, et si son pivot et son arbre sont bien justes dans leurs trous. Il examine les crans de la noix; il fait une attention particulière au bec de gâchette, auquel une légère épaisseur de fer, conservée à l'extérieur, donne quelquefois l'apparence d'être parfaitement intact, quoiqu'il soit presqu'entièrement usé.

Il s'assure si la batterie ajuste bien sur le bassinet, si elle rôde bien, et si son pied n'est pas usé; si, le chien étant au repos, le devant des mâchoires n'est pas trop rapproché de la batterie; si les mâchoires serrent bien la pierre, et si le chien ne balotte pas dans son carré.

Il fait déculasser les canons auxquels il soupçonne quelques défauts intérieurs, et dont il croira les culasses trop libres, ainsi que ceux dont le maître armurier a remplacé les culasses, afin de s'assurer de la bonté de leur taraudage; il fait aussi démonter quelques platines prises parmi celles qui sont les plus dégradées, afin de mieux juger de l'état des pièces et des filets des vis.

Dans la visite des armes remontées, le contrôleur s'assure si la virole de la baïonnette n'est pas gênée dans ses mouvemens par la baguette; il fait aller et venir la baguette dans son canal, pour reconnaître si elle ne tient ni trop ni trop peu, et si elle porte bien sur son taquet.

Il fait jouer plusieurs fois la platine, pour s'assurer si la batterie découvre bien, si elle ne revient pas, si elle porte

bien son feu, si les ressorts sont d'une force convenable et bien en harmonie, s'ils ne frottent pas sur le bois dans l'intérieur du logement de la platine, si le chien ne part pas au repos, si son mouvement n'est pas gêné par le bout de la grande vis de platine, si le bec de gâchette ne rencontre pas le cran du repos, si le fusil n'est pas trop dur au départ, si la détente n'a ni trop ni trop peu de fer, si la batterie ne frotte pas au canon, si la lumière est bien placée par rapport à la fraisure du bassinet; et enfin il fait attention s'il n'y a pas de jour autour du corps de platine, et si toutes les pièces ajustent bien.

Lorsqu'à cette visite on reconnaîtra quelque défaut à une arme, on consultera la feuille pour savoir s'il a déjà été noté : s'il ne l'a pas été, on en fera mention à la suite de ce qui a déjà rapport à la même arme.

Après la visite des armes remontées, suivant qu'une arme sera bonne à réparer, ou hors de service, le contrôleur fera mettre devant le nom de l'homme, à qui elle appartient, un trait dans la colonne dont l'entête se rapporte à l'état de cette arme : puis il fera faire le total de chaque colonne.

Dans la visite des sabres, le contrôleur s'assurera si les longueurs des lames ne sont pas au-dessous des limites tolérées, si elles n'ont pas des entailles trop profondes au tranchant, ou des criques nuisibles.

Le contrôleur s'assurera encore si les lames ne battent pas dans leurs montures, si les soies ajustent bien dans le carré des coquilles, si elles sont solidement rivées; en un mot, il s'attachera à ne laisser échapper aucun des défauts qui peuvent exister aux lames, aux montures, aux fourreaux et aux garnitures, et il indiquera les réparations qui peuvent être nécessaires.

Dans le cours de la visite de l'armement, lorsqu'une arme sera réformée, le contrôleur fera noter sur la feuille le défaut qui la met hors de service, et la cause de ce défaut.

Toute pièce défectueuse qui donnera lieu à la mise hors de service d'une arme, sera marquée de l'R de rebut.

Le contrôleur devra également visiter avec soin les pièces d'armes envoyées des manufactures et mises à part par l'offi-

cier d'armement, comme présentant des défauts de fabrication.

Sans les soumettre à des épreuves que les réglemens n'autorisent pas, il s'attachera particulièrement à reconnaître si les défauts signalés proviennent de la fabrication ou de la faute du maître armurier, et s'ils sont de nature à faire rebuter les pièces.

La solde des maîtres armuriers des ports est de 1500 fr. par an, plus 72 francs de logement.

ARTIFICES. On appelle ainsi toutes les préparations faites avec des matières combustibles ou inflammables, mais plus particulièrement avec la poudre ou les matières qui entrent dans sa composition.

On emploie dans la marine *les artifices de conserve* ou *flambeaux de signaux, les boulets incendiaires, les chemises à feu, les étoupilles, les fusées de bombe, grenade, obus, les fusées de signaux, de guerre, la roche à feu*, etc., et tous ceux qui entrent dans la composition d'un brûlot.

Artifices de conserve, ou *Flambeaux de signaux*. Ils sont employés pour signaux de nuit. La dépêche du 29 vendémiaire an 14 en a prescrit l'emploi, en indiquant aussi leur composition et la quantité qui devait en être donnée à chaque bâtiment; mais la circulaire du 21 janvier 1806 en modifia le dosage ainsi qu'il suit: 8 parties de salpêtre, 3 de soufre, et 2 de pulvérin.

Le nouveau réglement en accorde 100 aux vaisseaux et frégates, et 90 aux corvettes; ces quantités sont augmentées ou diminuées de $\frac{1}{8}$ par chaque mois de campagne au delà et en deçà de six mois de campagne.

Ces artifices sont faits d'un morceau de bois d'aune ou de hêtre bien sec, ayant $0^m,18$ de longueur, $0^m,032$ de diamètre au petit bout, et le double au gros bout qui doit être creusé en godet sur une profondeur de $0^m,025$. Sa capacité doit être assez grande pour contenir $61^{gram},19$ au moins de la composition indiquée ci-dessus.

On remplit le godet jusqu'au bord de cette composition, en la pressant avec un mandrin ou baguette; on le recouvre d'une coiffe en papier collée sur ses bords; on place ensuite

en croix sur son milieu, deux brins d'étoupille dont les bouts repliés entrent dans la composition pour y communiquer le feu. Une deuxième coiffe, semblable à la précédente, se place sur le tout de la même manière, et, pour la mieux contenir, on colle sur ses bords une bande étroite de papier. Tout l'artifice est ensuite recouvert d'une couche de peinture.

A bord, ces artifices doivent être placés dans un lieu qui soit le moins possible exposé aux accidens du feu et de l'humidité.

Quand on veut s'en servir, on commence par déchirer, avec soin, la coiffe ou enveloppe supérieure, afin de ne pas déranger les brins d'étoupille dont on dégage seulement les extrémités de manière à pouvoir aisément y communiquer le feu avec une mèche ; on place ensuite le bout de ces artifices dans une douille en fer blanc, d'une ouverture convenable et fixée à l'extrémité d'une longue hampe (Voir *Hampe à douille.*)

Ces dispositions faites, on met le feu à l'artifice, et on le pousse au large, en l'éloignant du bord le plus possible, pour éviter les accidens du feu ; motif qui doit engager, si rien ne s'y oppose, à préférer le côté sous le vent.

Lorsque l'inflammation, qui doit durer 35 à 45 secondes, est finie, on retire le bois de la douille, et on le jette de suite à la mer, ou dans un seau d'eau, attendu qu'il conserve du feu et qu'il ne peut être employé au même objet.

Le maître canonnier est chargé de ces artifices.

Poids moyen de 10 artifices de conserve 2k,60
Prix id. id............4f,13
Les 10 tubes pèsent séparément......1k,80
Il faut pour les 10 artifices..........0k,38 de salpêtre.

ARTIFICIER. Il y en a quatre par chaque compagnie du régiment du corps royal d'artillerie de marine. Un artificier doit savoir lire couramment et écrire sous la dictée, connaître les quatre règles de l'arithmétique. Les militaires de cette classe sont de préférence employés à la préparation des artifices et munitions nécessaires pour le service.

Artificier (chef). Sergent-major d'artillerie chargé de diriger, sous la surveillance *du capitaine de parc*, les travaux de la salle d'artifice affectée à la portion du corps à laquelle il appartient. Il y en a un dans chacun des ports de Brest, Lorient, Rochefort et Toulon (ordonn. du 12 novembre 1822).

Artificier (maître). Dans chacune des directions d'artillerie, il y a un maître artificier entretenu; chargé de la préparation des artifices nécessaires au port et aux bâtimens de guerre qui y sont en armement.

La solde de ces maîtres artificiers est réglée ainsi qu'il suit: A Brest et à Toulon 1600 francs, à Rochefort 1500 francs, à Lorient et à Cherbourg 1400 francs (ordonnance du 21 février 1816).

ARTILLERIE. La fabrication, la conservation des armes, des projectiles, des bouches à feu, de leurs affûts et des attirails nécessaires à leur manœuvre, la mise en action de tous ces objets, la préparation et l'emmagasinement des munitions de toute espèce, des artifices de guerre et même souvent des artifices de joie, etc., etc., sont du ressort de l'artillerie.

Cette partie de l'art militaire exige des connaissances aussi variées qu'étendues; elle a des rapports intimes avec la plupart des sciences et un grand nombre d'arts et métiers. La théorie du tir des armes à feu repose sur l'application des hautes mathématiques et de plusieurs principes de physique; les travaux des forges et fonderies, ceux des directions ne peuvent être bien dirigés que par des officiers qui joignent à une longue pratique des connaissances assez étendues en métallurgie, en chimie, en mécanique, etc.; l'analyse et l'épreuve des poudres, la confection des artifices, l'épuration des matières qu'on y emploie exigent particulièrement le secours de la chimie; mais de plus longs détails à ce sujet seraient superflus; les personnes qui sont en état de juger de l'importance de ce service savent très bien que, quelles que soient l'aptitude et l'intelligence de celui qui s'y consacre exclusivement, la carrière d'un homme est si bornée, qu'elle lui permet à peine d'embrasser, dans tous leurs développemens, les diverses connaissances propres à l'artilleur. Toutes

les branches de ce service sont cependant liées entre elles de la manière la plus intime, car celui-là seul pourra réellement juger des améliorations dont le matériel peut être susceptible, des perfectionnemens utiles que sa conservation peut réclamer, qui en aura suivi l'emploi dans les nombreuses circonstances de la navigation, qui aura été témoin du dépérissement de ces objets et des causes qui l'accélèrent. A son tour, l'officier exercé aux constructions pourra, par un prompt secours, arrêter, dès son origine, un mal auquel il est facile alors de remédier et qui, négligé, pourrait compromettre le salut du bâtiment et la gloire de l'équipage; il pourra, après un combat, faire réparer de suite et convenablement beaucoup des avaries causées par le feu de l'ennemi, et mettre l'artillerie du vaisseau en état de soutenir un nouvel engagement.

D'après la manière dont on combat aujourd'hui sur mer, l'artillerie est un des principaux élémens de la force navale; c'est elle qui décide généralement du sort des combats. On ne peut donc y attacher trop d'importance, si l'on veut voir la marine française prendre le rang auquel elle pourrait prétendre. Depuis plusieurs années, divers changemens ont été faits dans le personnel de l'artillerie des vaisseaux; on les a crus avantageux sans doute, mais ils ne seront irrévocablement jugés que quand l'expérience les aura sanctionnés.

Artillerie (l') d'un bâtiment est la réunion de toutes les bouches à feu dont il est armé. On comprend encore sous cette dénomination, tout le matériel appartenant à l'artillerie d'un bâtiment.

(*Voyez le tableau à la page suivante.*)

ART

TABLEAU indiquant le nombre et le calibre des bouches à feu, composant l'artillerie des principaux bâtimens français.

CALIBRE DES PIÈCES	CANONS DE									CARONADES DE					Portiers de 1 l.	Espingoles de 1 l.
	36	30 long.	30 court.	24	18 long.	18 court.	12	8	6	36	30	24	18	12		
Armement dit ancien.																
Vaisseau de 118 bouches à feu	32	.	.	34	34	.	2	.	.	24	.	1	.	1	4	8
id. de 110	30	.	.	32	.	.	34	.	.	22	.	1	.	1	4	8
id. de 80	30	.	.	32	.	.	2	.	.	22	.	1	.	1	4	8
id. de 74	28	.	.	32	30	.	2	.	.	22	.	.	.	1	4	8
Vaisseau rasé de 58 bouches à feu, portant du 36	28	28	.	.	.	1	4	8
Frégate de 1er rang, portant du 24	.	.	.	30	2	.	2	26	1	2	4	8
id. de 2e rang, portant du 24	.	.	.	28	2	.	2	22	1	2	4	8
id. de 3e rang, portant du 18	28	.	2	16	1	6	4	8
Corvette à gaillards de 26 à 28 b. à feu	2	.	.	20	.	6	4	6
Armement dit nouveau.																
Vaisseau de 120 bouches à feu	32	.	34	4	4	50	.	.	1	1	4	8
id. de 100	32	.	34	4	4	30	.	.	1	1	4	8
id. de 90	30	.	32	4	4	24	.	.	1	1	4	8
id. de 82	28	.	30	4	4	.	.	2	.	20	.	.	1	1	4	8
Frégate portant du 30	30	.	.	2	28	.	.	1	2	4	8
id. portant du 18	.	.	.	30	.	4	.	.	.	16	.	.	1	1	4	8
Corvette à gaillards de 32 bouches à feu	4	.	.	.	28	.	.	.	1	4	8
id. sans gaillards de 24 idem	4	.	.	.	20	4	6

Artillerie des bâtimens désarmés. Par une décision du 9 décembre 1827, il a été arrêté que, jusqu'à ce qu'il ait été possible de réunir la quantité de lest en fer et de caisses à eau de même métal, suffisante pour donner à tous les bâtimens désarmés l'immersion nécessaire à leur conservation, les canons et les affûts appartenant à l'armement de chacun de ces bâtimens seront laissés à bord, les caronades ainsi que leurs affûts rendus aux parcs d'artillerie.

Les canons doivent être placés sur des rances, savoir :

Ceux de la première batterie et des gaillards des vaisseaux de tout rang, tous ceux des batteries et gaillards des frégates, corvettes, flûtes, etc., dans la cale;

Ceux de la seconde batterie des vaisseaux, sur le premier pont;

Ceux de la troisième batterie des vaisseaux de premier rang, sur le second pont.

Les rancés, sur lesquelles on place les canons dans la cale, sont établies sur le lest, et assez élevées pour que les canons puissent être retournés sans que leurs tourillons rencontrent d'obstacles. Les culasses sont rapprochées autant que possible du plan diamétral longitudinal du bâtiment, et les volées dirigées des deux bords, avec l'attention d'incliner l'axe des pièces de manière à empêcher l'eau d'y séjourner.

Les rances destinées au même usage sur le premier pont de tous les vaisseaux, et sur le second pont des vaisseaux de premier rang, seront établies des deux côtés des écoutilles, et assez élevées pour qu'en tournant les canons, leurs tourillons ne puissent ni toucher les bordages, ni rencontrer aucun objet quelconque placé en saillie sur les ponts. Les culasses des pièces sont, comme dans la cale, du côté des épontilles, et les volées tournées vers les deux bords du bâtiment. On a soin de ne point placer de canons dans les espaces qui correspondent aux écoutilles, soit dans la cale, soit dans les batteries. (Voir *Bâtimens désarmés*, *Entretien de l'artillerie*).

Artillerie des bâtimens en commission. Elle se compose des bouches à feu, de leurs affûts et des projectiles pleins (art. 9 du réglement du 26 janvier 1825).

Les munitions de guerre, les armes portatives, les menus

ustensiles, les outils de l'armurier et des professions qu'il exérce à bord, sont conservés dans les magasins et ateliers des services qui les fournissent. Ces objets doivent être mis à part, et constamment tenus en bon état par les soins, et au compte de la direction d'artillerie. Des états exacts de ces armes, outils, ustensiles, etc., qui resteront dans les magasins de la direction, seront remis à l'officier chargé du bâtiment en commission, afin qu'il puisse les réclamer en tems utile, et qu'il puisse constater, par les inspections dont il est question à l'article 14 dudit réglement, que ces divers objets sont toujours prêts et en bon état. (Voir *Bâtiment en commission*).

Tous les objets portés sur les feuilles d'armement, autres que les matières premières et qui ne sont point compris dans les deux articles précédens, sont déposés dans un magasin particulier. Les maîtres sont responsables de l'entretien et de la conservation de ceux de ces objets qui appartiennent aux feuilles dont ils sont subsidiairement chargés. Les clefs du magasin particulier resteront entre les mains de l'officier chargé du bâtiment. (Art. 11 du même réglement.)

AUBIER. Couche tendre qui se trouve entre le cœur et l'écorce d'un arbre. Ce bois encore imparfait est plus pâle et moins dense que le cœur, a sa texture plus lâche, et son poids spécifique moindre. L'aubier s'altère promptement; aussi doit-il être rejeté de toutes les constructions d'artillerie et enlevé aux arbres qu'on destine à ces travaux.

AUGE en bois, doublée en plomb, pour apprêté. (Voir *Pétrin*.)

AUTEL. Partie d'un fourneau à réverbère qui termine la sole vers la chauffe. (Voir *Fourneau à réverbère*.)

AVANCEMENT. Les lois, ordonnances et instructions qui réglent le mode d'avancement dans l'artillerie de terre, sont applicables au corps royal d'artillerie de marine. (Art. 52 de l'ordonnance du 13 novembre 1822.)

AXE *d'une bouche à feu*. Ligne mathématique qu'on imagine passer par le centre de la culasse et celui de la tranche. L'âme et la surface extérieure doivent avoir le même axe, pour que la pièce soit régulière. S'il en est autrement, il y a *excentricité*. (Voir ce mot.)

Axe *de la noix*. (Voir *Arbre*.)

B.

BAGUE *de baïonnette*. Virole mobile placée sur la douille au-dessus du bourrelet, et servant à assujettir la baïonnette au bout du canon. On distingue dans la bague : *deux rosettes* (une percée d'un œil, l'autre taraudée), *un pontet, une vis à tête plate*.

Le soldat paye pour une neuve 0 f, 25, pour l'ajuster 10 c., pour fournir et mettre en place une vis de bague 5 c.

Bague à élingue. Anneau formé par un bout de fort cordage, dont les deux extrémités sont réunies par une épissure solide. On s'en sert pour embarquer et débarquer les canons.

On l'appelle aussi *bague à burin*, parce qu'on la fixe sur le burin. (Voir ce mot; voir aussi *Elingue*).

Bague pour pied de chat. Anneau en fer, emmanché au bout d'une hampe, et servant à rapprocher, quand il le faut, les branches de l'instrument. (Voir *Pied de chat*).

BAGUETTE. Pour enfoncer la charge des armes à feu portatives, on se sert d'une baguette d'acier terminée à un bout par une tête et à l'autre par une partie taraudée, où s'adapte, au besoin, le tire-bourre. Chaque arme qu'on délivre des magasins, est garnie de sa baguette, mais on remet en outre, pour approvisionnement, au maître armurier du bord, deux baguettes par trente fusils, autant par trente mousquetons, et une par trente pistolets.

Prix à payer par le soldat : pour fusil 1 f, 20, pour mousqueton 0 f, 85, pour pistolet 0 f, 30.

Baguette à charger les artifices. Il en faut quatre pour les fusées de signaux : une massive, trois creusées en forme conique. La plus longue de celles-ci est percée pour recevoir la broche en entier ; la seconde pour la recevoir jusqu'aux deux tiers de sa longueur, la plus courte pour la recevoir jusqu'au tiers seulement. Toutes sont garnies à leur petit bout d'une virole en cuivre, encastrée dans le bois sans le déborder, pour empêcher qu'elles ne se fendent en frappant dessus. Leur diamètre est le même et, à 8 ou 10 points près, égal au diamètre intérieur de la fusée. Elles ont une tête cylin-

drique dont le bout est arrondi. On les fait en bois dur, sain et sans nœuds.

Pour charger les fusées de bombe, d'obus, de grenade, on fait usage aussi de baguettes, mais tout en cuivre et bien polies. Il en faut deux pour les numéro 1 et 2, une seulement pour le n° 3 et les grenades. Elles ont le même diamètre que la lumière de la fusée à laquelle elles doivent servir, et une tête pour recevoir les coups de maillet.

Baguettes de fusées de signaux. Pour guider les fusées et leur servir de contre-poids pendant leur ascension, on leur adapte une baguette ayant neuf fois au moins la longueur de la fusée, non compris la garniture. Ces baguettes, ordinairement faites en sapin, ont pour épaisseur au gros bout, un peu plus du tiers du diamètre extérieur de la fusée, et, au petit bout, le sixième seulement. On fait une cannelure à leur gros bout pour y loger la fusée; la face opposée est taillée en chanfrein, afin que cette partie n'oppose point de résistance à l'air. (Voir *Fusées de signaux*).

Baguettes pour charger les fusées de guerre. Elles sont en frêne très sec, et garnies d'une virole de cuivre à leur bout inférieur. L'autre bout est terminé par une tête arrondie en dessus. On en emploie quatorze pour charger une fusée; toutes, excepté la dernière, sont percées dans toute leur longueur, vers le bas d'un trou conique ayant les mêmes dimensions que la portion de la broche qu'elles doivent couvrir, et du reste, d'un trou cylindrique, appelé *lumière*, pour laisser échapper l'air et servir au nettoiement de la fusée.

Baguette à laver. (Voir *Lavoir*).

BAILLE DE COMBAT. Petite baille en forme de cône tronqué, fermée par sa plus grande base, et portant intérieurement sur le milieu de son fond un plateau circulaire sur lequel on pique le boute-feu; elle est garnie de trois cercles en fer; celui du milieu maintient deux poignées en forme de battant de grenadière, servant à la transporter. Deux traverses en fer percées d'un trou circulaire à leur point de jonction, s'appliquent sur le dessus de la baille, et leurs extrémités recourbées, sont tenues par le cercle du haut. C'est dans ce trou qu'on passe le pied du boute-feu.

On délivre une baille par canon et caronade des batteries et gaillards.

Avant le combat, on verse de l'eau dans les bailles, afin que la cendre et les étincelles qui tombent du boute-feu ne puissent causer aucun dommage.

Dimensions des Bailles de combat.

Pour	Vaisseaux et Frégates.	Corvettes et Bricks.
Hauteur totale	0 m, 40	0 m, 20
Diamètre en bas,	0, 50	0, 35
Idem. en haut	0, 45	0, 30

BAILLE, *dite d'office.* Quand on veut décharger une pièce, on se sert d'une baille, qu'on place au-dessous de la tranche, pour recevoir la poudre, dans le cas où la gargousse serait crevée.

On en délivre une par batterie couverte ou des gaillards.

Ces bailles, aussi de forme conique, sont un peu plus larges et moins hautes que les bailles de combat.

BAIONNETTE. Lame pointue qui s'adapte au bout du canon d'un fusil, ou d'un mousqueton.

Nomenclature : *La lame* en acier (la pointe, le dos, les gouttières, dont une grande et deux petites, les arêtes et le talon); *la branche coudée*, en fer; *la douille*, en fer, (l'étouteau, la bague ou virole, le bourrelet, l'échancrure et le pontet).

Longueur de la baïonnette : fusil de marine, modèle an 9, 15 pouces; fusil de dragon, modèle an 9, 15 pouces; fusil de marine, modèle 1822, 17 pouces; mousqueton, modèle an 9, 18 pouces.

Prix des réparations au compte du soldat.

En fournir une neuve pour fusil, modèle 1822.	3 f. 25
pour *idem.* modèle an 9.	2 f. 90
pour mousqueton, modèle an 9.	3 f. 10
L'ajuster sur le canon.	0 f. 10
Relimer la douille et l'adoucir quand elle a été mutilée	0 f. 05
Refourbir la lame.	0 f. 20

Refaire la pointe, à la meule 20 cent., à la lime. . . 0 f. 05.
Remettre le pivot qui borne le mouvement de la bague, 0 f. 05

La Bague, (voir ce mot).

BALLES *en fer*, pour paquets de mitraille. D'après l'arrêté ministériel du 23 brumaire an 11, les balles depuis 66 jusqu'à 41 m/m de diamètre, non compris cependant celles de 51 m/m, employées pour boulets de perrier et d'espingole de 1 liv., étaient les seules en fer coulé; les autres devaient être en fer battu. Mais aujourd'hui toutes les balles employées par la marine sont en fonte de fer, excepté cependant celles pour mitrailles de perrier et d'espingole de 1 liv., qui, par dépêche du 4 janvier 1808, doivent être en plomb et de 20 à la livre. Elles étaient antérieurement en fer battu, et du diamètre de 16 m/m qui ne diffère pas sensiblement de celui des balles de plomb. Les motifs de la dépêche du 4 janvier sont : que les balles de plomb étant plus lourdes que celles de fer, doivent avoir plus de portée que ces dernières; qu'on peut se les procurer facilement, au moment du besoin; que la dépense qu'elles occasionnent est peu considérable; enfin qu'il est difficile de bien confectionner les balles en fer de 16 millimètres.

La marine faisant une très grande dépense de balles à mitraille, a sans doute eu égard à l'économie, en substituant les balles de fer coulé à celles de fer battu de l'arrêté du 23 brumaire an 11, car autrement il eût été convenable de conserver aux petites balles toute la pesanteur que comporte leur calibre.

Des expériences faites à Metz en 1825, ont prouvé que les balles en fer battu sont préférables à celles en fer coulé, même d'une confection soignée et d'une fonte grise de très bonne qualité. Ces expériences comparatives ont donné les résultats suivans :

	Fer forgé	Fer coulé.
Les pesanteurs spécifiques furent trouvées comme	10 :	9,39
La dispersion des balles............ comme	67 :	75
Le nombre des balles portant à 60 m. de distance dans un panneau carré de 4 mètres de côté.............. comme	74 :	68.

La force de projection des balles de fer forgé fut un peu plus considérable que celle des balles de fer coulé.

Dans ces expériences aucune balle de fer coulé ne se brisa dans la pièce; mais si elles étaient d'une fonte dure ou aigre, il est probable qu'elles ne resteraient pas entières et sortiraient en morceaux des canons.

D'après des expériences faites en Prusse, et rapportées par Scharnost, les balles les plus convenables, sous le rapport du poids, pour tirer sur des troupes en ligne, sont celles qui pèsent autant de demi-onces que le boulet du calibre pèse de livres. Mais celles qu'on emploie dans la marine doivent être plus fortes, parce qu'elles ont souvent à traverser des obstacles assez résistans avant d'arriver aux hommes qu'on veut atteindre. Elles pèsent, en général, $1\frac{1}{2}$ fois autant de demi-onces que le boulet du calibre pèse de livres.

L'établissement des forges des Mazures, département des Ardennes, est celui qui en fournit aujourd'hui (1826) à la marine. Le dernier marché passé avec le sieur Gendarme, propriétaire de cette usine, porte qu'elles seront coulées en sable ou dans des coquilles, à la volonté du fournisseur; que dans les deux cas, elles doivent être rougies dans un four, chauffé au feu de bois, et soumises ensuite à 120 coups d'un martinet du poids de 10 kilogrammes. Ces dispositions du marché ont été changées par une décision postérieure. Le rabattage a été supprimé. On y supplée avantageusement en mettant les balles ébarbées dans un tonneau de fonte auquel une roue hydraulique imprime un mouvement de rotation. Quand le tonneau a tourné pendant trois heures, les balles sont polies, brillantes et rondes. Ce tonneau a 4 pieds $\frac{1}{2}$ de longueur et 2 pieds de diamètre; il contient de 6 à 800 liv. de balles.

Quand elles sortent du tonneau, on les fait recuire à un feu modéré, fait avec de la houille, dans un fourneau précédemment destiné à faire du coke. Ce recuit leur donne un aspect bronzé, et il paraît qu'elles se rouillent ensuite moins facilement que si on les faisait recuire au feu de bois.

Les balles qui auraient des mâchures, bavures, aspérités,

souffluses ou cavités de plus de deux lignes; celles dont on aurait masqué les défauts doivent être rebutées.

Le prix des balles, rendues à Brest, est fixé, d'après le dernier marché, ainsi qu'il suit :

Balles de 66 à 41 m/m..........44 f. le 0/0 kilog.
Balles de 36 à 22 m/m..........54 f. idem.

Ces prix sont passibles de la retenue de 3 pour 0/0 au bénéfice de la caisse des invalides.

Diamètre, Poids et destination des balles en fer pour Mitrailles.

Diamètre	Poids	Destination
mil.	kil.	
66	0,856	Pour le fond des boîtes à mitraille de caronade en bronze de 36.
59	0,715	Paquets de mitraille de canon de 36, et à grosses balles pour caronade de 36.
56	0,606	Idem de canon, et idem de caronade de 30.
54	0,552	Le tour et les couches supérieures des mitrailles de caronade de 36 en bronze.
52	0,472	Paquets de mitraille de canon de 24, et à grosses balles pour caronade de 24.
51	0,452	Boulets de perrier et d'espingole d'une livre.
47	0,358	Paquets de mitraille de canon de 18, et à grosses balles pour caronade de 18; pour le fond des boîtes de caronade en bronze de 12.
41	0,238	Idem de canon de 12, et idem de caronade de 12.
36	0,156	Paquets de canon de 8, mitraille à petites balles de caronade en fer de 36; pour le tour et les couches supérieures des boîtes pour caronade en bronze du 12.

Mill.	Kilogr.	
32	0,121	Paquets de canon de 6 ; mitraille à petites balles de caronade de 24
28	0,074	Paquets de canon de 4 ; mitrailles à petites balles des caronades de 36, 30 et 18.
22	0,036	Paquets à petites balles des caronades de 24, 18 et 12 ; boîtes à mitraille à petites balles pour caronade en bronze de 36.

Les poids indiqués dans le tableau ci-dessus, sont des moyennes exactes, prises sur un grand nombre de pesées; mais il faut observer que la qualité de la fonte et le mode de coulage peuvent les faire verser d'une manière sensible, et que la tolérance d'un millimètre, à peu près, accordée sur le diamètre, est susceptible aussi de donner quelques différences dans les poids. (Voir *Mitraille*).

Pour s'assurer si les balles ont les dimensions prescrites, on les prend successivement dans la main gauche, et on les présente dans tous les sens, d'abord à la grande lunette et ensuite à la petite. Elles doivent passer en tous sens dans la grande, et ne passer dans aucun sens dans la petite, sans quoi elles sont mises au rebut. Il en serait de même si elles avaient des défauts extérieurs suffisans.

Elles sont expédiées dans les ports, dans les barils en chêne, dont on cloue bien solidement les cercles.

Balles de plomb. Celles dont on se sert dans la marine, comme projectiles pour fusils, mousquetons et pistolets, sont, ainsi qu'au département de la guerre, de 20 à la livre, 7 lig. 1 point de diamètre.

On a fait usage encore de balles de plomb de 2 à la livre, pour espingoles d'$\frac{1}{2}$ livre ; mais il n'en est plus fabriqué depuis la dépêche du 21 brumaire an 9, qui a exclu cette arme de l'armement des bâtimens.

Il existe, sous la date du 3 novembre 1826, une instruction du ministre de la guerre, sur les procédés à suivre pour la fabrication des balles de fusil. (Voir *Journal militaire*, novembre 1826). Cette instruction fait connaître les procé-

dés qui paraissent les plus avantageux pour fondre le plomb, fabriquer les balles, et traiter les crasses qui se forment pendant l'opération.

On calibre les balles en les faisant passer à travers un crible dont les ouvertures doivent être du calibre exact de la balle, sans tolérance en dessus.

En sus des cartouches à balle confectionnées, la direction d'artillerie délivre à chaque bâtiment du plomb en balles, pour confectionner de nouvelles cartouches en cas de besoin. La quantité en est fixée à un kilogramme par fusil et mousqueton. Cette quantité est augmentée ou diminuée de $\frac{1}{40}$ pour chaque mois de campagne au-delà ou en-deçà de six mois.

BANC D'ARMURIER. C'est une espèce d'armoire, de la hauteur d'un établi, dont le dessus est garni tout autour d'une tringle, pour retenir les pièces d'armes et les outils qu'on y dépose. Le devant et les côtés de ce banc sont verticaux; le derrière est incliné pour donner plus de pied et résister à l'effort qu'exerce l'armurier contre un étau qu'on fixe sur un des coins de devant du banc.

Il y en a de différentes grandeurs, parce qu'on n'en délivre qu'un seul à chaque bâtiment, quelque soit son rang, et qu'il faut que l'aide armurier puisse y trouver place, quand il y a deux armuriers au même bord.

Banc pour décharger les grenades. C'est un banc ordinaire de 12 à 15 pouces de largeur, sur 5 à 6 pieds de longueur, percé de 8 à 10 trous ayant la forme exacte d'une grenade qu'on aurait coupée suivant un de ses petits cercles. Ce banc est divisé en deux parties dans le sens de sa longueur, et le plan de jonction passe par le centre des trous. Pour réunir ces deux moitiés, trois vis, à peu près semblables à celles qu'on emploie pour serrer les mâchoires d'un étau, traversent le banc dans le milieu de son épaisseur; si l'on desserre ces vis, les deux parties du banc s'écartent, on introduit alors les grenades dans les trous, en conservant les fusées dans une direction verticale, et on les maintient solidement dans cette position, en serrant les deux parties du banc l'une contre l'autre. On peut alors faire agir le tire-fusée, ou employer tout autre moyen pour retirer la fusée; mais si elle tient trop, il sera prudent de n'essayer à l'avoir qu'après

avoir plongé le projectile dans l'eau. (Voir *décharger les projectiles*).

Banc de forerie. Machine sur laquelle on établit les pièces pour les forer.

Il se compose de deux jumelles en bois de 27 à 28 pieds de longueur, sur 10 à 11 pouces d'équarrissage, fixées horizontalement, au moyen de boulons, sur des madriers en bois enfoncés dans le sol de la forerie et dans un sens perpendiculaire à celui des jumelles. On recouvre celles-ci de plaques de fonte qui les débordent intérieurement de 2 pouces 9 lig. environ, et assujetties par des boulons à écrous dont la tête est en dessous des jumelles, et l'écrou par conséquent en dessus. Au bas de chaque jumelle, et en dedans, il règne dans toute leur longueur, une tringle en bois de 3 pouces de largeur sur 2 pouces 6 lig. d'épaisseur, recouverte d'une plaque de fer de la même largeur et de 6 lignes d'épaisseur. C'est sur cette tringle que portent les roulettes du *chariot*.

Ce *chariot* est formé de deux madriers de 6 pieds de longueur sur 6 pouces 5 lig. de largeur et 6 pouces de hauteur, joints par trois entretoises. Les roues, qui ont à peu près 7 pouces de diamètre, sont fixées vers les extrémités de ces deux madriers et les élèvent de 2 à 3 pouces au dessus des tringles. Sur le milieu de chaque madrier se trouve un montant, ordinairement en fonte, assez fort pour soutenir la pression exercée contre le foret. Ces deux montans sont réunis par une plaque de fonte de 2 à 3 pouces d'épaisseur, ou par un plateau en bois épais de 6 à 7 pouces, ayant, dans tous les cas, la largeur du chariot. Cette traverse est percée d'un trou en forme de tronc de pyramide quadrangulaire, pour recevoir une boîte de même forme en fer battu, dans laquelle s'introduit le bout de la barre du foret.

Le chariot est mis en mouvement par divers moyens : les deux suivans sont généralement usités.

On introduit et l'on fixe dans la face postérieure de chaque madrier une barre à crémaillère, et à l'extrémité du banc un axe horizontal portant deux roues dentées qui s'engrènent séparément avec les dents de l'une des crémaillères. L'axe qui porte les roues reçoit un mouvement de rotation au moyen d'un levier à contre-poids, dont il sera parlé ci-après, qui

agit sur une roue à rochet, ayant le même axe que les deux roues dentées. On conçoit que le mouvement de rotation de ces roues, dans un sens fait avancer le chariot, dans l'autre le fait raculer.

L'autre moyen consiste à fixer une forte chaîne de fer, d'un bout au devant, de l'autre au derrière du chariot, après l'avoir fait passer sur deux cylindres horizontaux placés l'un à la tête, l'autre à la queue du banc. Pour augmenter le frottement, on fait un tour de la chaîne sur le cylindre de la tête. Le mouvement est communiqué à ce dernier cylindre, et par conséquent au chariot, à l'aide d'un engrenage formé par une roue dentée, d'un diamètre plus grand que celui du cylindre, mais portée sur le même axe, et par un pignon dont l'axe parallèle à celui du cylindre, traverse une des jumelles du banc. A la partie extérieure de cet axe, on applique un levier à contre-poids, terminé en forme de clef à écrou, et à l'autre extrémité par un crochet où l'on suspend les poids.

Le levier à contre-poids, dans la première méthode, a 6 à 7 pieds de longueur; il est en forme de fourche, dont les branches parallèles ont leur bout échancré à peu près du diamètre de l'axe sur lequel ils portent. Un cliquet fixé à la réunion des deux branches, et dont le mentonnet est destiné à s'accrocher à l'une des dents de la roue à rochet, imprime le mouvement de rotation à cette roue, et par conséquent détermine le mouvement du chariot, quand les poids placés à l'extrémité du levier sont assez puissans pour vaincre les frottemens. Du reste on augmente ces poids en raison de la résistance à vaincre et de la pression qu'on veut exercer sur le foret.

Ces deux mécanismes remplissent sans doute d'une manière suffisante le but qu'on se propose; mais il est à remarquer pourtant qu'ils ne communiquent point au chariot un mouvement uniforme, car plus les poids s'abaissent, c'est-à-dire, plus les leviers s'approchent de l'horizontale, plus le mouvement devient accéléré, puisque la portion de la force qui agit dans le sens du levier, et qui n'a d'autre effet que de presser sur l'axe, diminue successivement. Le foreur a bien le soin de diminuer les poids, à mesure que le levier s'abaisse, mais l'irrégularité du mouvement n'en est pas moins réelle.

Quand le levier est presque tombé, on le relève, en lui conservant seulement une légère inclinaison.

Il n'a été parlé, jusqu'à présent, que de la partie du mécanisme destinée à communiquer au foret un mouvement de translation; il reste à décrire deux coussinets sur lesquels tourne la pièce.

Ce sont deux blocs de fonte, de 6 à 7 pouces d'épaisseur sur 16 à 17 de hauteur, reposant sur les deux jumelles. Dans le dessus et au milieu de chaque coussinet, il y a une partie vide dans les côtés de laquelle sont pratiquées de petites coulisses verticales, pour recevoir un collier également en fonte, mais seulement de 2 à 3 pouces d'épaisseur. Ces colliers sont échancrés circulairement de manière à maintenir la partie de la pièce qui doit reposer dessus. Comme ils sont mobiles, on peut les enlever à volonté, lorsqu'ils sont usés par le frottement, ou quand la forme des pièces le commande.

Les coussinets peuvent se mouvoir dans le sens de la longueur du banc; mais on les fixe à l'aide de boulons qui traversent leurs extrémités, et passent dans des rainures faites aux plaques qui recouvrent les jumelles. Leur tête est en dessous des plaques, et leur bout taraudé reçoit un écrou qu'on serre quand le coussinet est en place.

L'un des coussinets est destiné à supporter la pièce à l'extrémité de la volée, près de la plate-bande du collet; l'autre au collet du bouton, ou à la tige de son carré pour les caronades.

Pour que le banc soit convenablement disposé, il faut que la pièce reposant sur les colliers, ait son axe horizontal, passant par le milieu du trou du chariot, c'est-à-dire, se confondant avec celui du foret. Bien entendu que le chariot lui-même doit être élevé de telle sorte, ou percé de manière que le milieu de sa boîte se trouve dans le prolongement de l'axe de la roue qui communique le mouvement de rotation à la pièce.

Une fois en place, la pièce est fixée sur les deux coussinets par des traverses un peu arrondies en dessous, comme la partie de la pièce qu'elles doivent couvrir; elles sont assujetties aux coussinets par les boulons fixés à demeure dans ces derniers, et dont le bout taraudé reçoit un écrou qu'on serre sur les traverses.

On emploie ordinairement quatre hommes pour établir

sur le banc de forerie les canons de 36, 30 et 24; et 3 pour les canons des autres calibres et les caronades. Cette opération peut se faire dans 20 minutes, ou une demi-heure au plus.

BANDES *de l'embouchoir.* Parties circulaires qui recouvrent le canon. Sur le milieu de la bande inférieure, on brase un guidon en cuivre sur les embouchoirs en fer, et en fer sur les embouchoirs en cuivre, de la forme d'un grain d'orge, servant à diriger l'arme.

Bande de grenadière. C'est dans le fusil modèle de dragon, la partie de la grenadière qui réunit les anneaux, et dont l'extrémité supérieure est recourbée en dehors pour faciliter le passage de la baguette.

BARILS ARDENTS. Barils à goudron remplis de matières combustibles et d'artifices, qu'on emploie dans l'armement des brûlots.

Pour préparer trois de ces barils, on prend 73 k. 50 de suif, autant de brai gras, autant de poudre pulvérisée, 19 litres d'huile de lin, 9 litres 50 d'huile de térébenthine; on fait fondre ces matières ensemble; on verse le tout dans les barils, en y mêlant des couches de copeaux de sapin; de petits morceaux de bois à fascines; des cordages dépouillés de poussière, ou toute autre matière combustible; des lances à feu pour en redoubler l'activité. On perce dans le fond des barils des trous de tarrière, dans lesquels on introduit des lances à feu qui servent d'amorce. Il faut aussi trois trous à chaque douve, pour que l'incendie se communique plus vite.

Ces barils sont nommés *foudroyans* lorsqu'on y met des grenades. Alors sur chaque fond il doit y avoir d'abord une forte couche de composition, puis une de grenade; le milieu doit être en composition, en sorte qu'il y a trois couches de cette dernière et deux de grenades. (*Armement d'un brulot, instruction du 28 septembre 1811.*)

Baril à bourse. Baril en forme de cône tronqué, fermé d'un fond en bois par sa base la plus large, et garni en haut d'une bourse en cuir, qu'on ferme au moyen d'un bout de ligne passant dans une coulisse. On s'en sert pour les mouvemens de poudre, à bord des bâtimens.

Ils sont garnis de trois cercles en cuivre retenus par des

caboches également en cuivre; celui du haut sert à maintenir la bourse.

Les dimensions d'un baril à bourse sont : hauteur 12 pouces, diamètre en bas 14 pouces, diamètre en haut 10 1/2 pouces. Il pèse 6 k. 40 et coûte (1826) 5 fr. Ils sont peinturés extérieurement, le bois en olive, les cercles en noir.

Avec une basane de 2e qualité on peut faire la bourse, mais il vaut mieux en employer une de 1re qualité, attendu que la peau est plus forte, sauf à utiliser les rognures pour faire des doigtiers, etc. On en délivre 10 aux vaisseaux, 8 aux frégates de premier rang, 6 aux autres et 4 aux corvettes.

Barils à grenades. Cylindriques, terminés inférieurement par un fond, fermés par un couvercle à charnière et à moraillon, et dont les 2/3 de l'épaisseur environ s'emboîtent dans le baril. Ce couvercle est en orme, le reste se fait en chêne. Ils sont garnis de trois cercles en cuivre, et de deux oreilles en bois placées de chaque côté vers le haut. Ces oreilles servent à les transporter et à les hisser dans les hunes.

Un baril peut contenir 20 grenades étoupées; il faut au moins 1 k. d'étoupe pour le charger. Dans le nouveau réglement ces barils sont remplacés par des *caisses* : (Voir ce mot.)

Barils à mèche, pour conserver constamment à bord une mèche allumée. C'est un baril de 30 pouces de hauteur totale et de 15 à 18 pouces de diamètre, fermé à chaque bout par un fond et ouvert sur le côté à 13 pouces du bas jusqu'à 3 à 4 pouces du haut, sur une largeur de 13 pouces. Il est assemblé par quatre cercles en fer, dont un à chaque bout, un autre au niveau du bas de l'ouverture, le quatrième à quelques pouces au dessous du haut de ladite ouverture et coupé par conséquent comme le baril.

Pour soutenir le haut de l'ouverture, on place en dedans et à son niveau un bout de cercle, qui le déborde de 3 pouces de chaque côté.

Le fond, jusqu'à la hauteur de 20 pouces, est garni de tôle intérieurement pour garantir cette partie du feu qui pourrait tomber de la mèche, qu'on suspend à un crochet à vis traversant le fond supérieur.

On en délivre deux aux vaisseaux, et un aux autres bâtimens.

On peint en noir les cercles et l'intérieur de ces barils, l'extérieur en jaune.

Leur poid est d'environ 12 kilogrammes.

Barils à poudre. On n'en reçoit des poudreries que de la contenance de 100 et de 50 kilogrames; mais, dans les ports, on en confectionne de 25 et même de 12,50 kilogrammes, pour pouvoir délivrer aux bâtimens la poudre en excédant d'un certain nombre de barils de 50 kilogrammes.

D'après l'instruction du 27 ventôse an 7, les barils de 100 kilog. doivent avoir $0^m,63$ de longueur extérieure, $0^m,52$ de longueur intérieure, ou entre les deux jables; $0^m,58$ de diamètre au bouge ou ventre; $0^m,50$ de diamètre aux bouts; les douves $0^m,13$ au plus de largeur dans leur milieu; les pièces du fond $0^m,13$ au moins de largeur. L'épaisseur sera pour les unes et les autres de $0^m,013$. Il y a huit cercles à chaque bout, et un autre au dedans de chaque jable; ceux-ci sont contenus avec ceux des extrémités par des chevilles.

Les barils de 50 kilog. doivent avoir $0^m,63$ de longueur totale; $0^m,53$ entre les deux jables; $0^m,43$ de diamètre au bouge; $0^m,37$ de diamètre aux bouts. Les douves au plus $0^m,10$ et les pièces de fond au moins $0^m,11$ de largeur; les unes et les autres $0^m,013$ d'épaisseur. Ils ont le même nombre de cercles, disposés de la même manière qu'aux barils de 100 kilogrammes.

Barils à poudre. Au port de Brest, on donne aux barils à poudre de 25 et 12,50 kilogrammes les dimensions suivantes :

Baril de 25 *kil.* Longueur extérieure $0^m,51$; longueur intérieure $0^m,42$; diamètre au bouge $0^m,35$, *idem* aux bouts $0^m,24$. Largeur des douves au milieu $0^m,08$; épaisseur des douves $0^m,013$; nombre de cercles 14.

Baril de 12 *k*, 50. Longueur extérieure $0^m,42$; longueur intérieure $0^m,34$; diamètre au bouge $0^m,24$; *idem* aux bouts $0^m,20$; largeur des douves au milieu $0^m,06$; épaisseur des douves $0^m,013$; nombre de cercles 12.

Le ministre de la marine, par une dépêche du 25 janvier 1820, rappelle que les réglemens sur les poudres, notamment celui du 16 germinal an 7, prescrivent formellement le

renvoi dans les poudreries de tous les barils et chappes, à mesure qu'ils se trouvent vides, et quelque mauvais qu'ils soient, même ceux qui seraient démontés en les défonçant.

Comme, dit cette dépêche, il doit résulter de l'économie pour la marine, de l'exécution de cette disposition, vous voudrez bien (le commandant de la marine) tenir un compte exact de tous les barils et chappes vides qui proviendront de la consommation des poudres, tant à terre qu'à la mer. Vous m'en adresserez l'état, soit par semestre, soit par année, avec l'indication de ce qu'il sera nécessaire de réserver pour le service du port et de ce qui devra être renvoyé dans les fabriques, à des conditions dont on conviendra. (Voir l'art. *Embarillage*).

Les barils de 100 kilogrammes servent pour la poudre de mine; toutes les poudres de guerre destinées au service de la marine, sont livrées dans des barils de 50 kilog.

Contenance des barils. 100 k....50 k...25 k.....12 k,50
Poids vides..........14 k,68..10 k,28..4 k,900..3 k,300

BARILLET. Petite boîte destinée à renfermer les échantillons de poudre qu'on doit soumettre à l'épreuve. Chaque barillet doit pouvoir contenir 92 grammes de poudres. (Voir *Épreuve des poudres*.)

BARRES d'*embouchoir*, de *grenadière*. (Voir *Bandes* d'idem.)

BASSINET. C'est, dans une platine, la pièce destinée à recevoir l'amorce. On distingue dans un bassinet : *la fraisure, la queue, le trou de la vis qui fixe le bassinet au corps de platine, l'entablement, la bride, le rempart, le garde-feu.* Dans la platine modèle de 1777 corrigé, il n'y a pas de garde-feu.

Parmi les réparations proscrites, se trouvent les suivantes : 1° Resserrer un bassinet qui joue dans son encastrement; 2° rajuster et braser une bride au bassinet; 3° braser un grain à la bride ou à la queue du bassinet.

Prix pour en fournir un neuf 0 f., 65 c.; pour l'ajuster 0 f., 10 c. (Voir *Réparations*.)

BATIMENS *désarmés*. (Extrait du réglement du 9 décembre 1817.)

Art. 7. Les soutes et coffres à poudre des bâtimens désarmés seront visités, avec le plus grand soin, par un officier de la direction du port et par un officier d'artillerie, immédiatement après le désarmement, afin de vérifier s'il n'est point resté de poudre dans l'intérieur, et pour en faire nettoyer exactement tous les planchers, tiroirs, caissons, etc.

Art. 9. Toutes les cloisons, dans l'intérieur des bâtimens désarmés, seront laissées en place, à l'exception de celles qu'on jugerait nécessaire d'enlever, en tout ou partie, pour donner passage à l'air. Les cloisons doubles des soutes et coffres à poudres, dites *sacs à terre*, seront débordées en dedans et en dehors, à un mètre en dessous du faux pont, pour faciliter la circulation de l'air d'un bout à l'autre de la cale.

Art. 19. Les affûts seront déposés et mis debout sur le faux pont et dans les batteries; on aura soin seulement de mettre, dans les magasins à terre, les esses, les roulettes et les susbandes qui, ne tenant pas au corps de l'affût, seraient exposées à être volées à bord.

Art. 20. Les directeurs du port, des constructions navales et de l'artillerie, se concerteront pour l'exécution de ces mesures; ils détermineront de concert, à bord de chaque bâtiment désarmé, la meilleure manière d'établir les rances, pour que le poids des canons soit réparti le plus avantageusement possible, eu égard à sa forme et au déplacement de la carène, dans les divers points de sa longueur; et, pour qu'en même tems, les canons puissent recevoir, sans difficulté et à tout instant, les soins nécessaires à leur conservation.

Art. 21. Avant d'établir les rances sur les ponts des vaisseaux (voir *Artillerie*), le directeur des constructions fera visiter et repasser avec soin le calfatage de ces ponts, dans toutes les parties où devront être placés les canons, afin de prévenir la nécessité de déranger ces derniers, s'il venait à se manifester des suintemens d'eau nuisibles à la conservation des baux et des bordages.

Art. 22. Le directeur d'artillerie enverra, au moins une fois par semaine, un officier de sa direction, à bord des bâtimens désarmés, pour s'assurer qu'il ne s'y est fait aucun

changement qui puisse nuire à la conservation des canons, soit par l'infiltration de l'eau, soit par toute autre cause; et, toutes les fois qu'il le jugera convenable, il fera passer à bord des mêmes bâtimens les officiers et ouvriers nécessaires pour visiter les canons, et pour exécuter tous les mouvemens et toutes les opérations qu'il croira propres à en prévenir le dépérissement.

Art. 23. Afin de mieux assurer la conservation des canons à bord des bâtimens désarmés, on aura soin d'en fermer exactement la lumière, et d'appliquer à la bouche un tampon bien mastiqué; on les visitera au moins tous les trois mois en détail, et ils seront nettoyés, grattés et peints deux fois par an.

Quant aux affûts, ils recevront à bord les mêmes soins que dans les magasins à terre.

Art. 24. Il sera fait des essais dans chaque port, afin de déterminer quels sont les meilleurs moyens à employer, pour assurer la conservation des canons et des affûts à bord des bâtimens désarmés.

Le directeur d'artillerie fera à ce sujet, de trois mois en trois mois, au commandant de la marine, un rapport que celui-ci adressera au ministre.

Art. 26. Il sera fait à bord de chaque bâtiment désarmé, en présence du directeur du port, du directeur d'artillerie, du commissaire chargé du magasin général, des gardes-magasin du magasin général et de l'artillerie, et du contrôleur, un inventaire de tous les objets laissés à bord. Cet inventaire, fait en quatre expéditions, sera déposé à la direction du port, au magasin général, à la direction d'artillerie et au contrôle.

Art. 29. Les itagues des mantelets de sabords seront dépassées.

Art. 35. Autant que la disposition des écoutilles le permettra, une manche à vent devra être dirigée dans les soutes à poudre de l'arrière.

Art. 40. Dans chacune des directions des constructions navales du port et de l'artillerie, un officier sera spécialement et exclusivement chargé et responsable des soins journaliers à donner aux bâtimens désarmés, et des visites à faire à bord. Cet officier rendra compte chaque jour à son directeur, de

toutes les observations qu'il aura faites et des mesures qu'il aura fait exécuter.

Art. 41. Tous les trois mois, il sera fait une visite générale à bord des bâtimens désarmés, afin de constater l'état des canons, des affûts et de tous les autres objets déposés, soit dans la cale, soit dans les batteries; de vérifier l'état des rances, celui du calfatage, et de s'assurer si les moyens de conservation employés n'exigent aucune modification. Trois officiers supérieurs pris parmi les plus anciens de chacune des directions, se réuniront pour procéder à cette reconnaissance. Le procès-verbal qu'ils en auront dressé, sera visé par les trois directeurs, et ensuite par le commandant de la marine qui l'adressera au ministre.

Art. 42. Le directeur du port, à qui la garde des bâtimens désarmés est exclusivement confiée, devra être prévenu d'avance de toutes les visites qui se feront à bord de ces bâtimens, soit par des commissions composées d'officiers des trois directions, soit par des officiers isolés, de l'une ou l'autre de ces directions.

Il ne pourra être porté de lumière à bord, qu'avec son autorisation; et cette lumière confiée à la garde d'un canonnier, restera constamment renfermée dans un fanal, d'où, sous aucun prétexte, il ne sera permis de la faire sortir.

Art. 43. Le commandant de la marine est spécialement chargé de tenir la main à l'exécution des mesures prescrites par le présent réglement, et il interposera son autorité, de manière à prévenir toute difficulté, lorsque plusieurs directions auront à concourir aux diverses opérations qui s'y trouvent indiquées. (Voir *Artillerie*, *Entretien*.)

Bâtimens en commission. (Extrait du réglement du 26 janvier 1825.)

Pour un bâtiment en commission, le directeur d'artillerie fait dresser les feuilles des maîtres de sa dépendance, aussi exactement et dans la même forme que s'il était question d'un armement définitif. Les objets en remplacement pour les consommations journalières, ou pour des objets nécessaires au service courant, qui n'auraient pas été portés sur les feuilles des maîtres, ainsi que les demandes à charge de rendre, sont in-

diquées au directeur par *billet d'avis* de l'officier chargé du bâtiment, visé par le directeur du port. Sur ce simple avis, le directeur fait délivrer immédiatement, sans le concours du magasin général, et il fait application de ces délivrances au compte du bâtiment. (Art. 8.)

Les dispositions relatives à la mise en commission étant terminées, le bâtiment et son magasin sont visités par la commission supérieure qui inspecte tous les bâtimens en partance. Il est dressé procès-verbal de cette visite, qui constate l'état du bâtiment et de tous les objets qui composent son armement. (Art. 13)

Indépendamment de cette visite, les sous-directeurs des différens services, un sous-commissaire des approvisionnemens et un sous-contrôleur, se réunissent tous les deux mois, sous la présidence du major de la marine, pour inspecter de nouveau les bâtimens en commission et les objets qui en dépendent.

L'officier chargé du bâtiment, ainsi que le maître canonnier, doivent assister à cette visite, et en signer le rapport. (Art. 14.)

En cas de désarmement, le directeur fait vérifier, en présence du maître canonnier, les quantités et l'état des objets mis à sa charge; il en est dressé procès-verbal, qui est remis au commandant et à l'intendant. Les objets trouvés au désarmement sont ensuite remis dans le magasin particulier, ou dans les sections respectives du magasin général. L'officier chargé du bâtiment assiste à l'examen des objets d'armement et signe le procès-verbal (Art. 18). (Voir *Artillerie, Canonnier, Entretien*).

BATONNAGE. Opération par laquelle on dresse l'état des réparations à faire à une arme portative. (Voir *Inspecteur d'armes, Réparations*.)

BATTANT *de grenadière*. Anneau en fer, fixé au pivot de grenadière, au moyen d'un clou rivé. Prix 0 f. 15, ajustage 5 centimes.

Battant de sous-garde. Sa queue traverse le devant du pontet et de l'écusson et est percée d'un trou pour le passage de la goupille, qui fixe le battant sur le bois. C'est dans les

battans de la sous-garde et de la grenadière qu'on passe la bretelle du fusil. Prix 25 cent., ajustage 5 cent.

BATTE. Grande palette en bois servant aux mouleurs à comprimer le sable entre le modèle et le chassis. On en fait aussi en fer.

BATTEMENS *du boulet*. Quand le boulet repose sur la génératrice inférieure de l'âme du canon, il laisse au-dessus de lui un vide proportionné au *vent* (voir ce mot). Le fluide qui s'échappe de la poudre enflammée, profitant de cette issue, exerce sur le projectile une assez forte pression, dont l'effet naturel est de refouler le métal de la pièce au point d'appui du boulet, de former à la longue une cavité qu'on appelle *Logement du boulet*. Dans le même moment, le projectile est chassé vers la tranche par l'action du fluide élastique, qui vient frapper son hémisphère postérieur; il en résulte que le logement, au lieu d'être circulaire, prend une forme elliptique, et que par la réaction de l'élasticité des parties pressées, sa profondeur diminue de plus en plus, à mesure qu'on s'éloigne du fond de l'âme. La partie antérieure de ce logement est donc terminée par un plan incliné, sur lequel se meut le projectile, ce qui le fait s'élever vers la génératrice supérieure de l'âme, d'où le choc le fait retomber pour frapper l'arête inférieure, ainsi de suite jusqu'à ce qu'il soit sorti de la bouche à feu. Les endroits où ces chocs successifs ont refoulé le métal, s'appellent *Battemens du boulet*.

On conçoit que plus la pièce est tirée, plus le logement du projectile doit être profond, plus aussi le plan qui le termine antérieurement doit être incliné; les battemens doivent donc successivement se rapprocher du fond de l'âme.

Quelques causes peuvent, pendant son trajet dans l'âme, faire dévier le boulet du plan vertical passant par l'axe de la pièce; de sorte que l'inclinaison de la courbe qu'il décrit peut varier pour chaque coup; et comme l'impulsion qu'il reçoit en sortant de la pièce influe puissamment sur sa direction, l'effet de ces battemens est de rendre le tir plus ou moins incertain.

L'effet de ces battemens est encore de tendre à égueuler l'âme des canons et à courber la volée. Ces battemens sont

d'autant plus dangereux que les pièces sont plus échauffées, et d'autant plus violens qu'ils se font plus près de la bouche; ce qui a obligé de renfler le métal en cet endroit. (Voir *Bourrelet*).

La fonte de fer étant plus dure que le bronze, nos canons de marine sont moins exposés que ceux de la guerre, à être dégradés par les battemens de boulet : (Voir du reste *Logement*, *Vent*).

BATTERIE. C'est l'ensemble des bouches à feu placées sur un même pont à bord d'un bâtiment de guerre; on donne aussi ce nom à la partie du bâtiment où sont établies ces pièces.

Les batteries se désignent, soit par le calibre des pièces dont elles sont armées, soit par le rang qu'elles occupent au-dessus de l'eau; mais cette dernière dénomination est la plus convenable, surtout depuis que, à bord d'un même bâtiment, plusieurs batteries portent des pièces de même calibre.

Il est extrêmement important que la première batterie soit assez élevée au-dessus de l'eau, pour qu'on puisse toujours s'en servir, à moins d'un très gros tems : cette hauteur est de $1^m,80$ pour les vaisseaux de premier rang, et de 2 mètres pour les autres vaisseaux et les frégates. Il n'est pas moins nécessaire que les batteries soient, en tout tems, dégagées et disposées au combat.

L'Art. 62 du réglement du 13 février 1825 prescrit les dispositions suivantes : Chaque batterie sera pourvue de projectiles à raison de vingt boulets ronds, de cinq boulets ramés et de cinq paquets de mitraille pour chacune des bouches à feu dont elle est armée.

Les parcs à boulets en bois ou en fer, dont on fait maintenant usage et qu'on place le long du bord, ayant le grave inconvénient de fournir des éclats dangereux, quand ils viennent à être frappés par le boulet de l'ennemi, seront supprimés et remplacés par des parcs à boulets en corde. Ces parcs seront simplement posés sur le pont, entre les canons; il sera facile de les déplacer, quand on voudra nettoyer la place qu'ils occupent.

Les paquets de mitraille seront suspendus le long du bord par des bouts de tresses, à la hauteur de la fourrure de gouttière.

Les boulets ramés se placeront sous les croissans des affûts, de manière à pouvoir être saisis facilement, et à ne point gêner le pointage.

Art. 63. Le reste des projectiles formant l'armement de la batterie, conformément à ce qui a été dit ci-dessus, sera déposé au milieu du vaisseau, dans plusieurs parcs formés par de simples cabrions, d'une hauteur proportionnée au diamètre des boulets. Ces cabrions seront évidés par dessous, et ne toucheront le pont qu'aux endroits où passent les clous.

La largeur des parcs à boulets n'excèdera pas celle des écoutilles qu'ils avoisinent; et, en marquant les emplacemens qu'ils devront occuper, on veillera à ce qu'il reste entre eux et les écoutilles des intervalles suffisans pour passer un canon d'un bord à l'autre.

Art. 64. Chaque bouche à feu sera pourvue d'un gargoussier qui restera constamment à côté de la pièce qu'il doit servir.

En faisant passer tous les gargoussiers de chaque batterie sur le bord où l'on se battra, on aura trois coups à tirer par pièce, avant d'avoir recours aux gargousses contenues dans les soutes à poudre : cette quantité est suffisante pour laisser le tems d'organiser convenablement le service de distribution des poudres.

Art. 65. On rangera dans les batteries, soit le long de la muraille, soit entre les baux, les sacs à vallets, les écouvillons, refouloirs, pinces, aspects, et autres objets servant à la manœuvre des canons, de manière que, en tout tems, on ait sous la main tout ce qui est nécessaire pour le combat.

Art. 87. La partie de le batterie qui se trouve par le travers et sur l'avant des cuisines jusqu'à l'étrave, sera peinte à la colle et à la chaux, au lieu de l'être à l'huile : cette espèce de peinture s'appliquera sur les murailles comme sur le plafond ; elle sera renouvelée aussi souvent qu'il sera nécessaire,

pour que cette partie du bâtiment, malgré la fumée qui tend à la salir, soit maintenue dans un état constant de propreté.

Batterie. Elle ferme le bassinet, et produit, par le choc de la pierre, les étincelles qui doivent communiquer le feu à l'amorce. On distingue : *la face*, c'est elle qui reçoit le choc de la pierre ; *le dos*, opposé à la face ; *la table*, qui recouvre le bassinet ; *le pied*, qui roule sur le ressort quand la batterie est mise en mouvement ; *la trousse* ou *talon*, servant à arrêter le mouvement de la batterie ; *le trou de la vis* de batterie.

Prix : pour en fournir une neuve 85 c. ; pour l'ajuster 15 c.

Il est défendu aux armuriers de rapporter un talon à une batterie. Quand une batterie a beaucoup servi, il faut la recuire pour en redresser la face à la lime ; on la retrempe ensuite par cémentation, et on en recuit le pied. Si la face était usée, il faudrait remplacer la batterie par une neuve.

BEC DE GACHETTE. La pression du ressort de gâchette le fait entrer dans les crans de la noix, quand on porte le chien en arrière.

BISEAU, ou *faux-tranchant*. Dans un sabre, c'est vers la pointe et du côté du dos, la partie qui est affilée comme le tranchant.

BOIS. Cette partie extrêmement importante de l'approvisionnement des arsenaux, exige une attention toute particulière. Les bois, outre leur mauvaise qualité, qui est un défaut intrinsèque, peuvent être d'un mauvais emploi pour l'artillerie, soit parce qu'ils sont dans un état de dessication trop avancé, soit parce qu'ils sont d'une espèce peu convenable à l'emploi qu'on en fait, sous les rapports de la main d'œuvre, de la résistance ou de la conservation.

Il y aurait un grave inconvénient à employer des bois encore verts, parce qu'ils se resserrent en séchant, et que les assemblages n'auraient plus alors aucune solidité. Si on arrête leur dessication en appliquant dessus une couche de peinture, le tems peut les faire tomber en poussière, sans que cet effet se manifeste à l'extérieur.

Les bois dont on fait le plus généralement usage dans l'artillerie sont : le chêne, l'orme, le frêne, le noyer, le tilleul, le sapin, le gaïac, etc. Tous ces bois se mesurent au stère,

excepté le gaïac qui, en raison de son prix très élevé, ne se consomme qu'au poids.

Les bois se livrent en grume, c'est-à-dire, non équarris; ou en plateaux, c'est-à-dire par tranches parallèles à la longueur du tronc et d'une épaisseur proportionnée à l'usage qu'on en veut faire. Les bois pour flasques et roues d'affûts à canon, ceux pour chassis et semelles d'affûts de caronades doivent être mis en plateaux le plus tôt possible, et empilés ensuite de manière que l'air les environne partout, et que les courans les dessèchent

Les principaux vices des bois sont : les nœuds pourris, les branches cassées qui ont laissé infiltrer l'eau dans le cœur de l'arbre et l'ont gâté, les effets des gelées, les gerçures, etc.

Un bois est *échauffé* ou *pouilleux*, quand il commence à se gâter et à pourrir ; on y remarque alors de petites taches rouges et noires. Il est *roulé*, quand les cernes ou crues de chaque année sont séparées et ne font pas corps; on appelle *bois tranché*, celui qui a des nœuds vicieux ou des fils obliques qui lui ôtent une partie de sa force de résistance ; *bois mouliné*, celui qui est pourri et rongé des vers; *bois flache*, quand les arêtes n'en sont pas vives et qu'il ne pourrait être équarri sans beaucoup de déchet; *bois sans malandres*, celui qui est sain et sans nœuds ni gerçures; *bois corroyé*, celui qui est dressé à la varlope ou au rabot.

Les bois se divisent en deux grandes classes : *bois blancs, et bois durs*. Les premiers ont un tissu blanc, léger et peu solide, et d'une fibre grosse. Les arbres dont le bois est blanc n'appartiennent pas tous à la classe des bois blancs; c'est la nature du tissu ligneux et non la couleur du bois qui détermine cette classification. Le hêtre et le charme sont dans la classe des bois durs, malgré la couleur de leur substance.

Le bois varie en pesanteur, en densité, en dureté, non seulement dans les divers arbres, mais encore dans les mêmes espèces d'arbres, selon leur âge, et selon le climat et la nature du terrain dans lequel ils ont crû. De là vient cette variété dans les poids d'objets de mêmes dimensions, construits avec des bois de même essence, et la différence qu'on remarque dans la durée desdits objets.

Le bois de chêne arrive presque toujours équarri dans les ports; on n'a donc à considérer que des parallélipipèdes, dans le calcul des approvisionnemens de cette matière; mais il ne faut pas omettre de tenir compte des déchets produits par les bois vicieux qui se découvrent en les travaillant; déchets qu'on peut estimer à $\frac{1}{6}$ du total des plateaux, surtout à cause des pertes provenant des excédans de largeur.

Le bois d'orme, qui est généralement livré en grume, se calcule en cylindres de dimensions telles qu'on puisse y inscrire les plateaux pour flasques, entretoises, semelles d'affûts de caronades, etc. Seulement dans les cylindres pour roues, on ôte au milieu un plateau de quatre pouces d'épaisseur, afin de ne pas laisser, dans lesdites roues, de bois de cœur qui les ferait déjeter. Ces plateaux de cœur peuvent, ainsi que les rognures de flasques, servir pour croissans et coins, de mire.

Bois de fusil. On distingue : *Le fût* ou *devant*, dans lequel on trouve le logement du canon, les encastremens de la platine, de la contre-platine, de l'écusson, de la queue de culasse, des ressorts d'embouchoir, de grenadière, de capucine et de baguette, les embases de capucine et de grenadière, le canal de la baguette, *la poignée, la crosse*, comprenant *le busc, le plat intérieur, la joue, le plat extérieur, le talon*, l'encastrement du talon de la plaque de couche, *le tranchant intérieur, le tranchant extérieur, le bec.*

La pente des bois de fusil est déterminée, et les maîtres armuriers doivent en avoir un calibre exact. Il est indispensable, pour la solidité de l'arme, que le fil du bois ne soit pas coupé à la poignée, et qu'il se continue bien dans toute la longueur de la couche. Cette partie du fusil de munition est faite exclusivement en bois de noyer.

Prix pour en fournir un dressé et ébauché, 2 fr. 15 c.; pour monter et ajuster toutes les pièces, 2 fr. 70 c.; total, 4 fr. 85. c. (Voir l'art. *Appui de Goupille*.)

Bois de mousqueton. Modèle an 9. Il est, à la longueur près, le même que celui du fusil, excepté qu'il n'a pas d'encastremens pour les ressorts de grenadière et de capucine, ni d'embase pour la capucine; il se fait aussi en bois de noyer.

Prix pour en fournir un dressé et ébauché; 1 f. 30 c.; pour monter et ajuster toutes les pièces dessus, 2 fr. 50 c.; total 3 fr. 80 c.

Bois de pistolet. Le *fût* a les mêmes encastremens que celui du fusil, excepté ceux des ressorts en bois qui n'existent pas; *le canal de la baguette* est à plein bois; *la poignée*, portant les encastremens *de la bride, de la calotte, de la branche d'écusson.*

Prix pour en fournir un dressé et ébauché 0 fr. 25, pour monter et ajuster toutes les pièces dessus, 2 fr. 30; total 2 fr. 55 c.

Il se fait en bois de noyer, comme ceux des autres armes portatives.

BOITE A MITRAILLE. Dans les années 11 et 12 il fut employé plusieurs espèces de mitrailles à caronade, fabriquées avec des boîtes en tôle. Mais, par dépêche du 12 juillet 1807, le ministre annonça que le port de Brest, ayant eu l'occasion d'examiner et d'éprouver les mitrailles à grappe de raisin, dont les Anglais faisaient déjà usage pour ce genre de bouche à feu, les avait trouvées très avantageuses. En conséquence S. E. autorisa à en employer de semblables et à commander à Indret les plateaux nécessaires. (Voir *Mitraille.*)

On renferme encore dans des boîtes en fer-blanc, les mitrailles pour perriers et espingoles de 1 livre. (Voir également l'art. *Mitraille.*)

Boîte à étoupilles. Petite boîte en fer-blanc contenant un certain nombre d'étoupilles destinées au service d'une pièce. Ces boîtes ont leurs faces latérales planes et parallèles; les deux autres sont légèrement arrondies dans le même sens; leur couvercle est à charnière et à moraillon.

Les canonniers les portent en ceinture au moyen d'une courroie à boucle, passant dans deux anneaux en fil de fer, soudés sur le côté de la boîte qui doit s'appliquer contre le ventre.

Leurs dimensions actuelles sont : longueur $0^m,18$, largeur $0^m,07$, hauteur $0^m,055$. Vides, elles pèsent 1 k. 06, et coûtent 2 fr. 50 c., garnies de leur courroie.

Elles ont remplacé la petite *giberne* (Voir ce mot), pres-

crite par la dépêche du 1er juin 1807. Suivant la dépêche du 27 juillet même année, elles doivent être susceptibles de contenir 30 à 40 étoupilles en plume, mais on peut en mettre jusqu'à 50; elles devaient être confiées au servant de gauche le plus voisin du chef de pièce; cet usage a été abandonné depuis.

Dans le réglement du 30 octobre 1807, on n'avait point eu égard, pour les boîtes à étoupilles, à la circonstance qui peut obliger de se battre des deux bords. La dépêche du 28 mars 1808 a réparé cette omission, en prescrivant de délivrer aux bâtimens le double des quantités portées au dit réglement.

Le nouveau réglement en fixe la quantité à une par canon, caronade et perrier, et accorde que celles qui seront destinées pour les chambres soient en cuivre. Il en est délivré en sus, à titre de rechange, le 8me de l'armement.

Boîte à foret, avec son arçon et sa palette. On appelle ainsi une espèce de bobine, ordinairement en bois, traversée d'une broche de fer, dont un des bouts est pointu, pour entrer dans la palette ou plastron, et l'autre bout est percé d'un trou carré dans lequel on introduit le foret, que l'on fixe avec une vis à oreilles.

Pour en faire usage, on passe dessus un tour de la corde de l'arçon ou archet, et l'on imprime à ce dernier un mouvement de va et vient qui transmet au foret un mouvement alternatif de rotation autour de son axe.

Cet instrument sert fréquemment aux armuriers, aux serruriers, etc.; on en délivre un à chaque bâtiment.

Boîte pour forets et tarauds. C'est une boîte rectangulaire d'environ 195 m/m de longueur, 110 m/m de largeur et 35 à 40 m/m de profondeur, dans laquelle l'armurier ramasse ses forets et tarauds. Elle se fait en fer-blanc. On en délivre une à chaque bâtiment.

Boîte ronde pour l'émeri. Elle se compose de deux petites boîtes cylindriques, de 85 à 90 m/m de diamètre sur 50 m/m de hauteur, soudées ensemble de manière que les deux fonds soient sur un même plan. L'une de ces petites boîtes a un couvercle à charnière, percé au milieu d'un trou circulaire;

c'est de ce côté que l'armurier met l'émeri; l'autre est destinée à recevoir l'étoupe ou le vieux linge. Pour soulever et transporter cette boîte, qui est tout en fer-blanc, on soude un petit anneau à la jonction des deux côtés. On en délivre deux à chaque bâtiment.

BOMBARDE. Bâtiment portant, sur l'avant de son grand mât, un ou deux mortiers destinés à défendre l'entrée d'un port, à protéger un débarquement, ou à bombarder une ville par mer.

Il faut que le bâtiment destiné à cet usage soit assez solide pour résister à la commotion produite par le tir; il faut aussi qu'il tire le moins d'eau possible, pour approcher la terre autant qu'il est besoin.

L'établissement des plate-formes exige une attention particulière, pour éviter que la commotion ne se fasse trop violemment sentir sur le bâtiment. Voici le procédé depuis longtems suivi.

Après avoir déterminé l'emplacement de la plate-forme, qui doit avoir 6 pieds de largeur sur 7 de longueur, on perce le pont en cet endroit, et l'on pratique autour du trou quatre cloisons, faites de forts madriers, allant du fond de la cale jusqu'au pont, et liés très solidement. On remplit, soit avec des madriers, soit avec des tronçons de câble, la partie étroite du fond du navire; on établit ensuite un rang de tronçons perpendiculairement à la longueur de la quille; par dessus, une couche de madriers croisant les tronçons à angle droit; on pose une nouvelle couche de tronçons dans la même direction que la première, puis une couche de madriers suivant la longueur du bâtiment; on continue à placer successivement, de cette manière, une couche de tronçons, une couche de madriers, puis l'on termine par deux couches de lambourdes disposées comme dans les plate-formes à terre.

Si l'on craint que, dans le recul, le mortier n'endommage le mât, devant lequel il est établi, on peut placer sur le derrière de la plate-forme et fixer solidement un madrier d'un pied d'équarrissage, et, pour amortir le coup, recouvrir d'un sac de laine, ou de toute autre matière élastique, la face du madrier exposée au choc du mortier.

À bord des bombardes, la manœuvre des mortiers s'exécute comme à terre ; les ustensiles qu'elle exige sont aussi les mêmes. (Voir *Bombe, Mortier*, etc.)

On pourrait employer un mortier à pivot ; il a même été proposé plusieurs installations de ce genre ; mais on n'en a encore essayé aucune.

BOMBE. On distingue : *l'œil*, c'est le trou par lequel on introduit la charge de la bombe ; il est tronc-conique ; on le bouche au moyen d'une fusée ; *les deux mentonnets*, ou *anses* placés de chaque côté de l'œil et coulés en même tems que le reste du projectile ; ils sont destinés à soutenir *les anneaux en fer forgé* qui servent à saisir la bombe, et à la placer dans le mortier ; *le culot*, partie renforcée, diamétralement opposée à l'œil.

Les bombes anglaises n'ont pas de culot ; celles qu'on doit lancer avec le canon Paixhans n'en ont pas non plus.

On pense assez généralement que ce culot est destiné à déterminer la bombe à tomber la fusée en l'air ; mais c'est une erreur, et en effet, cette augmentation de métal serait sans objet, à cause du mouvement de rotation que prennent les bombes, pendant leur trajet. La véritable destination du culot est de renforcer le segment par lequel le projectile reçoit le choc du fluide élastique, dans l'âme du mortier. Cette précaution est nécessaire. (Voir *Chambre*.)

En France, les bombes se distinguent par leur diamètre, ou plutôt par le nombre exact de pouces approchant le plus de leur diamètre réel. Il y en a de trois dimensions : de 12, 10 et 8 pouces.

Diamètre, poids et charge des bombes.

	12 pouces.	10 pouces.	8 pouces.
Diamètre extér.	11° 10 lig.	9° 11 lig.	8° 1 lig. 6 p.
Poids vides.	145 à 150 liv.	98 à 102 liv.	42 à 44 liv.
Charge pleine.	17 liv.	10 liv.	4 liv. 1 once.
Charge suffisante pour faire éclater.	5 liv.	3 liv.	1 liv.

Les bombes se vérifient au moyen d'une grande et d'une petite lunettes différant de 6 points en plus ou en moins du dia-

mètre moyen fixé ci-dessus, pour chaque calibre. D'après l'instruction du ministre de la guerre, du 25 janvier 1823, les bombes qui refusent de passer dans la grande lunette, par un seul de leurs grands cercles, doivent être classées hors de service; celles qui passeraient par un de leurs grands cercles dans la plus petite lunette doivent être pesées, et mises hors de service seulement dans le cas où elles ne pèseraient pas plus de, savoir : celles de 12 pouces, 140 liv.; celles de 10 pouces, 95 liv.; celles de 8 pouces, 40 liv. (Voir *Réception*.)

BORAX ou *sous-borate de soute*. Ce sel ne se trouve dans la nature qu'en dissolution dans les eaux de certaines sources et de certains lacs, et en gros blocs, dans le fond et sur les bords de ces lacs.

Cette substance, brute, est d'un gris jaunâtre ou verdâtre; parfaitement pure, elle est d'un gris blanc, ou blanche ou limpide. Le borax se tire principalement de l'Inde. Il est surtout employé pour souder les métaux. Dans ce cas, il faut que les deux pièces qu'on veut souder soient parfaitement décapées; on les met en contact avec la soudure (alliage plus fusible que les pièces qu'on veut souder) et du borax; on chauffe le tout jusqu'à ce que la soudure commence à fondre; elle s'allie alors en fondant avec les deux pièces, et les réunit.

Il se paye (1826) 7 f., 85 c. le kilogramme.

BOUCHES *à feu*. Celles qu'on emploie dans la marine sont : *les canons, les caronades, les mortiers, les perriers et espingoles* d'une livre. (Voir ces différens articles.)

Les bouches à feu ont toutes la forme d'un solide de révolution creusé cylindriquement, suivant son axe, jusqu'à une certaine profondeur. Cette forme simple, qui rend la fabrication facile, est d'ailleurs accommodée à la nature des fluides élastiques, dont l'action s'exerce également dans tous les sens. La partie de la pièce qui reçoit la charge ne doit pas céder à la force expansive de la poudre; la volée, malgré l'échauffement et malgré les chocs intérieurs, ne doit point fléchir, et la bouche doit résister aux efforts qui tendent à l'égueuler. Le profil générateur doit donc être composé de lignes plus ou

moins distantes de l'axe ; les unes droites, parallèles ou inclinées à l'axe, les autres circulaires formant les parties saillantes. (Voir les art. *Ame, Chambre.*)

Les canons et caronades sont en fonte de fer ; il existe bien encore quelques caronades en bronze, mais on n'en fabrique plus de nouvelles, depuis la dépêche du 1er nivôse an 13 ; les mortiers, perriers et espingoles sont en bronze.

La fabrication des bouches à feu nécessite plusieurs opérations successives qu'on trouvera détaillées aux articles : *Moulage, fusion, coulage, forage, percement des trous de brage, de vis de pointage, de boulon tourillon, percement de la lulumière.* Voir aussi *Epreuve, Entretien.*

BOUCLE. Gros anneau en fer, fixé par une cheville, appelée pour cette raison *cheville à boucle.*

Boucle de serre, placée au-dessus de chaque sabord de la première batterie. On s'en sert dans l'amarrage à la serre.

Boucle de brague. Il y en a une de chaque côté des sabords à canon, pour l'amarrage des bragues.

Il y a une boucle au-dessous du derrière de chaque affût à canon, sur le pont, pour l'amarrage à garans doubles ; une de chaque côté des affûts de caronades, sur le pont, pour leur amarrage ; enfin une pour crocher le palan de retraite.

BOULET CREUX. (Voir *Obus.*)

Boulet incendiaire, composé d'une carcasse en fer remplie de matières incendiaires. La commission qui a présidé aux épreuves de Meudon, en ventôse et germinal an 6, en avait conseillé l'usage à bord, et l'approvisionnement de cinq, par pièce de gros calibre. Les ports furent bientôt approvisionnés de projectiles de cette espèce ; mais le danger réel ou imaginaire auquel on a cru que leur service pouvait donner lieu, en a fait abandonner immédiatement l'emploi, par la plupart des marins ; ce qui engagea le ministre, le 22 vendémiaire an 8, à adopter une mesure, qui consistait à proposer à chaque capitaine de bâtiment de guerre de se charger d'un nombre suffisant de ces projectiles, sans employer cependant aucun moyen de contrainte, à cet égard, envers ceux qui marqueraient de la répugnance à s'en servir.

Le ministre de la guerre ayant fait connaître l'avantage

qu'il y aurait à utiliser pour le service des côtes, une assez grande quantité de boulets incendiaires, le ministre de la marine, par sa dépêche du 27 germinal an 8, autorisa la remise, aux préposés du département de la guerre, de tous ceux de ces projectiles dont on pourrait disposer, sans nuire aux besoins présens et éventuels, son intention n'étant pas de renoncer entièrement à ces moyens de défense, malgré la répugnance de plusieurs marins à employer ces munitions.

De nombreuses observations ayant été faites sur l'inutilité de ces projectiles, et les dangers auxquels ils exposent les hommes qui les emploient et les lieux où ils sont emmagasinés, le ministre, le 9 thermidor an 10, prescrivit la convocation d'une commission, pour examiner la question sous tous ses rapports.

Enfin, d'après les comptes qui lui furent rendus, le ministre ordonna, le 19 fructidor an 10, qu'il n'en serait plus embarqué, jusqu'à nouvel ordre, et que, dans l'état où ils se trouvaient, ils seraient réunis dans les magasins et placés de manière à n'offrir aucun danger. (Voir *Charge*.)

Aux épreuves faites à Meudon, le but sur lequel on a tiré était placé à 200 toises de la batterie; et sur 33 coups, 10 seulement l'ont touché.

Boulet ramé. Projectile composé de deux têtes réunies par une barre de fer, et destiné spécialement à dégréer les bâtimens ennemis.

La forme de cette espèce de projectiles a souvent varié, mais tous ceux que l'on fabrique aujourd'hui sont composés d'une barre en fer forgé, rivée, à chaque bout, sur une tête en fer fondu, et de forme lenticulaire.

Pour recevoir la tige, les têtes sont percées d'un trou composé de trois parties : l'une (la plus près du milieu de la tige), en forme de tronc de pyramide quadrangulaire; la seconde en cône tronqué, dont le sommet serait à l'extérieur des têtes; la troisième, celle dans laquelle se fait la rivure, également en cône tronqué, mais ayant même petite base que la précédente.

La portion de la tige, comprise entre les deux têtes, est

carrée; le reste est façonné de manière à concorder avec la forme variée du trou des têtes.

Les têtes doivent être d'une fonte grise et serrée. Si la fonte est noire ou seulement trop grise, les têtes cassent quand on rive la tige, ou quand, dans la recette, on fait tomber le boulet sur l'enclume. Il en est de même si elle est blanche; elle prendrait d'ailleurs dans ce dernier cas trop de retrait, et elle aurait trop de soufflures.

Les tiges se font avec du fer très nerveux, autant que possible des dimensions convenables, pour qu'il ne soit nécessaire ni de l'étirer, ni de le refouler; et il faut ne leur donner que le moins de chaudes possible pour les river sur les têtes. Dans cette dernière opération, l'ouvrier doit avoir grand soin de tenir la tige bien verticalement, afin que le grand cercle des deux têtes soit perpendiculaire à l'axe de la tige. Dans le département des Ardennes les barres des boulets ramés sont faites avec des rognures de tôle fine, qu'on réunit en paquets appelés *ramasses*, du poids d'environ un kilogramme. On réunit une cinquantaine de ramasses, on les serre ensemble au moyen d'un large lien en tôle très forte. On met ces ramasses dans un fourneau dit anglais, et on projette dessus un peu d'argile. Après qu'on a chauffé fortement pendant une vingtaine de minutes, le tout s'aglutine en masse, que l'on convertit en pièce sous le marteau cingleur: cette pièce est ensuite étirée en barres de calibre à une chaufferie ordinaire.

Dimensions des Boulets ramés à têtes rivées.

Calibres.	36	30	24	18	12	8	6	4.
	pts.	pts.	pts.	pts.	pts.	pts.	pts.	pts
Longueur totale.	1815	1710	1584	1440	1260	1101	1019	874
Diamètre des têtes.	900	849	784	714	624	546	494	430
Épaisseur d'idem.	414	390	360	328	288	252	228	199
Équarrissage de La tige.	228 à 240	216 à 228	204 à 216	192 à 204	180 à 192	156 à 168	144 à 156	132 à 144
Poids.	»	13 k,90	»	»	»	»	»	»

Le nouveau réglement a fixé à 5, par canon, à bord des bâtimens de tout rang, l'approvisionnement en boulets ramés. (Voir *Batterie*, pour leur répartition). Ce qui n'est pas réparti

dans les batteries, est déposé dans le *puits aux boulets*. (Voir ce mot).

Recette des boulets ramés. Avant de recevoir les boulets ramés, il faut les examiner avec beaucoup de soin pour voir, 1° si les têtes n'ont ni chambres ni soufflures; 2° si les tiges ne sont pas criqueuses; 3° enfin si les rivures remplissent bien les trous des têtes.

On les fait passer ensuite dans le cylindre qui sert à la recette des boulets ronds de même calibre. On vérifie la grosseur des barres, et on s'assure que les têtes sont rivées bien carrément sur les tiges. A mesure de la fabrication, les boulets ramés sont rangés par tas de 10 chacun. Il en est pris 3 de chaque tas, qu'on fait tomber verticalement, de la hauteur de 7 mètres, sur une enclume de fonte. S'ils résistent, ils sont admis avec le reste du tas; si un ou plusieurs cassent ou se fendent, l'épreuve est faite sur chacun des boulets ramés de la même fabrication.

La tolérance pour les têtes et les tiges est de 6 points en plus et en moins.

Ceux de ces boulets dont les têtes se trouveraient irrégulières doivent être rebutés; ceux qui auraient des mâchures, bavures, aspérités, soufflures ou cavités de plus de 2 lignes, ceux dont on aurait masqué les défauts, doivent également être rebutés.

D'après le marché passé avec le sieur Gendarme, propriétaire des forges des Mazures, le 15 juillet 1823, et renouvelé le 8 mars 1825, ces projectiles sont reçus définitivement dans l'usine par l'officier chargé d'inspecter la fabrication; néanmoins à leur arrivée dans les ports, ils sont soumis de nouveau à une épreuve semblable à la précédente.

Ce mode de réception n'est peut-être pas très convenable; il est du moins bien certain que le choc auquel il soumet les projectiles, n'est que très imparfaitement comparable à l'effet qu'ils doivent produire dans le service.

D'abord, c'est la barre qui est destinée à couper les cordages, et pourtant, dans l'épreuve, rien n'en constate la résistance. On peut bien en mesurer les dimensions, mais on restera toujours dans le doute sur la qualité du fer. Il est à

remarquer ensuite que la rivure recevant tout le choc, doit, par sa forme, tendre à faire éclater la tête qui tombe sur l'enclume; l'intensité de ce choc n'est d'ailleurs pas comparable à la pression du fluide sur le boulet dans l'âme du canon; en outre il n'agit que sur la rivure, et le fluide élastique dégagé de la poudre agit sur toute la tête du projectile. Enfin ce procédé dépend beaucoup trop de la manière dont on laisse tomber le boulet.

Conformément au marché cité ci-dessus, le prix des boulets ramés de 30 est fixé au prix de 77 fr. le 0/0 de kilogrammes.

Boulet rond. Il doit être parfaitement sphérique, et aussi dense que possible; il faut, en outre, qu'il se trouve, pour les dimensions, dans les limites prescrites par les réglemens.

Le calibre des boulets se désigne par leur poids, ou plutôt par le poids qu'ils devraient avoir en raison de leur diamètre, s'ils étaient fabriqués avec une fonte d'une densité déterminée. Ceux qu'on emploie dans la marine sont des calibres de 36, 30, 24, 18, 12, 8, 6 et 4. Les boulets pour perrier et espingole de 1 livre, sont des balles de 51 m/m de diamètre.

Ces projectiles peuvent être coulés en sable ou en coquille, à la volonté du fournisseur; mais quelque soit le procédé suivi, on doit les faire rougir ensuite dans un four chauffé au feu de bois, et les soumettre immédiatement au *battage*. Cette dernière opération a pour but d'arrondir le boulet, d'en polir la surface, d'en effacer les aspérités qui endommageraient les parois des pièces. Cet usage de rabattre les boulets a été introduit en France en 1741, et employé d'abord dans les forges d'Hayange (Moselle.)

Pour le calibre de 30, le battage prescrit consiste en 120 coups d'un martinet de 75 kilogrammes; mais, par le fait, chaque boulet ne reçoit pas moins de six à sept cents coups de *marteau*. (Voir ce mot.)

Les mêmes boulets servent aux canons et caronades du même calibre, quoique l'âme ne soit pas du même diamètre, dans ces deux espèces de bouches à feu; il en résulte que

le vent du boulet est, dans les canons, plus grand, de quelques points, que dans les caronades.

Les boulets de la marine sont un peu plus faibles que ceux du calibre correspondant, dont on fait usage au département de la guerre. Cette différence, fâcheuse, puisqu'elle empêche que les deux services puissent se faire indifféremment des emprunts réciproques, dans des cas pressans, a été ordonnée par la dépêche ministérielle du 8 mai 1806, basé sur ce que, dans la marine, on est obligé de décharger les bouches à feu, toutes les fois qu'un vaisseau rentre dans un port, dès qu'il doit tirer pour salut, exercice ou signaux, et qu'on ne peut le faire promptement et de manière à conserver les munitions, sans se servir de la cuiller, si la pièce est chargée depuis assez de tems, pour qu'il se soit formé de la rouille qui y tienne le boulet. « On est souvent obligé, est-il dit dans la même dépêche, d'employer de ces projectiles qui n'ont point été rebattus au martinet, et ils sont susceptibles, à bord, d'augmenter de volume par la rouille, ou les ordures qui s'y attachent; enfin il résulte à la mer de si grands inconvéniens d'un boulet qui, n'étant pas rendu à fond, expose la pièce à crever, qu'il vaut mieux l'avoir faible que fort. »

On a objecté aux motifs de cette décision, 1° que le vent du boulet influant sur la justesse du tir, il conviendrait qu'il fût le plus petit possible, et parconséquent, au lieu de l'augmenter, qu'il serait préférable de chercher les moyens de garantir les projectiles de tout ce qui peut altérer leurs dimensions; 2° que quand un vaisseau doit entrer dans le port, on a tout le tems nécessaire pour décharger les bouches à feu; que cette opération se fait toujours en pleine sécurité, qu'on peut lui consacrer tout le tems convenable, et qu'il vaudrait mieux enfin sacrifier quelques charges, que de se présenter au combat avec des projectiles susceptibles d'augmenter l'incertitude du tir, déjà si grande à la mer; 3° que pour les saluts et signaux, les caronades et les pièces de petit calibre étant les seules employées, on pourrait en conserver quelques-unes sans être chargées, ce qui ne serait d'aucune importance dans une affaire même inopinée; 4° que si l'on fait de fréquens exercices, les boulets n'ont pas le tems de

s'oxider dans les pièces; que dans le cas contraire, l'avantage qui en résulte pour l'instruction de l'équipage, n'est pas à comparer à l'inconvénient d'avoir des boulets faibles de calibre; 5° qu'il est très facile de n'admettre dans les ports que des boulets préalablement soumis au rebattage; qu'avec quelques soins, on peut les mettre, à bord, à l'abri des ordures susceptibles d'en augmenter sensiblement le diamètre; qu'il est possible au moins de les conserver aussi bien que dans les sièges et sur les côtes. (Aujourd'hui tous les boulets doivent être soumis au rabattage, et les soins prescrits par le réglement d'entretien doivent diminuer beaucoup les chances d'altération des projectiles. (Voir *Entretien*.)

Fabrication des boulets ronds. Ces projectiles se coulent en sable ou en coquille; mais dans le département des Ardennes, où se fabriquent, dans ce moment, tous ceux qui sont destinés au service de la marine, le dernier mode est le plus généralement employé; c'est aussi de ce procédé dont nous parlerons d'abord.

Après avoir disposé les *coquilles* par rangées de deux, on les chauffe, en mettant dedans du laitier chaud. Cette précaution n'est utile que la première fois qu'on se sert des coquilles, car par la suite elles conservent une température convenable, attendu qu'on ne retire les boulets de la coulée précédente, que peu de tems avant d'en couler de nouveaux. Au moment de la coulée, on nettoie bien l'intérieur des coquilles avec un pinceau sec, et, avec un autre pinceau, on l'enduit d'une eau légèrement argileuse. L'eau s'évapore par la chaleur de la coquille, et la couche d'argile reste seule. On dispose ensuite le fourneau, et les ouvriers, armés de *poches* ou *cuillers de fer*, versent la fonte, assez doucement pour que le jet de la coquille ne soit jamais plein, afin que l'air puisse trouver un libre passage, et sans interruption, pour éviter les reprises qui pourraient se trouver sans cela dans le boulet, et en nécessiter le rebut. Il faut même, dans cette intention, lorsqu'il ne reste pas assez de fonte dans une poche pour emplir complettement une coquille, qu'un autre ouvrier arrive et commence à couler avant que le premier ait fini.

On coule assez ordinairement trois fois par jour, et l'on

peut convertir en boulets douze ou quinze cents livres de fonte à chaque coulée, même davantage si le fourneau a une grande activité.

Pour démouler, on enlève la partie supérieure de la coquille avec deux crochets de fer; le boulet, à laquelle il adhère par le jet, s'enlève en même tems. On place cette coquille sur le champ, on donne un coup de marteau sur le boulet, pour le détacher du jet, et on chasse celui-ci en dedans au moyen d'un repoussoir en fer.

On nettoie immédiatement l'intérieur des coquilles, on l'enduit d'une nouvelle couche d'eau argileuse, et on procède, de la même manière, à une autre coulée.

Pour que les boulets coulés en coquilles réussissent bien, il faut, au moins dans les Ardennes, que la fonte soit d'un gris clair tirant sur le truité. Ils ont la surface extérieure d'un blanc d'étain et extrêmement rude; mais cette couleur et cette rudesse disparaissent au rebattage. (Voir *Coquilles*, *Marteau*, *Rebattage*, etc.) Ils sont en général d'un poids bien uniforme et un peu supérieur à celui des boulets de même calibre coulés en sable.

Dans le coulage en sable, on dispose les moules de la même manière que les coquilles; on les remplit également au moyen de poches; mais il faut avoir l'attention, un moment après que chaque moule est plein, de retourner les chassis sens dessus dessous, afin que les soufflures qui existent presque toujours dans les boulets coulés en sable, se trouvent bien, ou autant que possible, au centre de figure. Pour cette manière de couler, la fonte doit être d'un beau gris, sans être noire. Si elle approchait du truité, comme pour le coulage en coquilles, elle prendrait plus de retraite, et on aurait beaucoup de soufflures.

Cette méthode a l'inconvénient d'exiger chaque fois de nouveaux moules, qui ne peuvent être faits que par des ouvriers bien exercés; tandis que l'autre méthode peut être pratiquée par de simples manœuvres, du moment que les coquilles sont faites. (Voir *Modèle*, *Moulage*, *Moule*, etc.)

Les boulets moulés en sable sont ordinairement plus lisses que ceux qui sont coulés en coquilles; on pense aussi qu'il

est possible de les obtenir d'une grosseur plus régulière, ce qui permettrait d'en diminuer les tolérances; mais le nombre des boulets rebutés avant la visite est plus grand avec le moulage en sable qu'avec le coulage en coquilles.

Visite des boulets. On les fait essuyer fortement avec un sac à terre ou de l'étoupe, de manière à les débarrasser entièrement de tout corps étranger qui se serait attaché à leur surface, et en détacher, autant que possible, la couche d'oxide qui les recouvre; on les bat au marteau dans tous les sens, pour mettre à découvert les soufflures qui pourraient se trouver près de la surface extérieure; on recherche avec soin s'il n'existe pas quelques chambres; s'il s'en découvre, on les dégage de tous les corps étrangers qu'elles contiennent, et on les mesure exactement. Celles qui auraient deux lignes de profondeur rendraient le boulet non admissible, ou le ferait mettre au rebut, si par hasard il était admis. Dans la visite générale des projectiles faite en 1823, par le département de la guerre, on a rebuté tous les boulets ayant des soufflures de plus de 4 lignes en tous sens, et on ne devait pas en tolérer plus de 2 ayant au plus 4 lignes. Après s'être assuré que leur surface est sans bravures, sans aspérités, on présente chaque projectile à la grande et à la petite lunette de son calibre, en le faisant tourner en tous sens dans chacune des lunettes; enfin on présente séparément chaque boulet au cylindre de son calibre, dans laquelle il doit passer sans s'arrêter, rouler et non glisser. Ceux de ces projectiles qui ne passeraient pas, dans tous les sens, dans la grande lunette, ceux qui, même suivant un seul de leurs grands cercles, passeraient dans la petite lunette, ceux enfin qui ne pourraient pas rouler dans le cylindre de réception, devront être mis de côté. Il paraît du reste superflu de se servir de la grande lunette, quand on fait usage d'un cylindre exact.

Pour la visite des projectiles, on a une table étroite, ayant les deux pieds de l'un des bouts plus courts que ceux de l'autre. Il y a de petits liteaux cloués sur trois côtés de cette table, pour empêcher les boulets de tomber; il y a un autre liteau qui la traverse, suivant la largeur, et la divise en deux parties à peu près égales. Le cylindre se place au bout le plus

bas de la table, de manière que l'arête inférieure de son vide affleure le dessus de la table.

Les boulets qui passent par la petite lunette, ne sont pas immédiatement rebutés dans les forges; on les fait chauffer au fourneau à réverbère, comme si on devait les rebattre, et quand on les sort, on les couvre de frasil, jusqu'à leur entier refroidissement. Cette opération les grossit d'une manière assez sensible, pour les mettre très souvent de calibre. Ils ont alors une couleur noire beaucoup plus foncée que les autres et se rouillent beaucoup plus difficilement.

Les boulets qui se sont arrêtés dans le cylindre, ou qui n'ont pu passer dans la grande lunette, sont chauffés de nouveau et rebattus une seconde fois; et il arrive souvent qu'ils sont de recette après cette seconde opération.

Diamètre et poids moyen des boulets en usage dans la marine.

Calibres	36	30	24	18	12	8	6	4
Diamètre (pts.)	900	849	784	714	624	546	494	430
Poids (k.)	17,89	14,80	11,62	8,78	5,86	3,85	2,80	1,92

D'après le marché passé avec le sieur Gendarme, les boulets de 30 se payent à raison de 34 francs les $\frac{0}{0}$ kilog. rendus à Brest.

A bord, les boulets se répartissent dans les *batteries* (voir ce mot); et ce qui ne peut y être placé, est mis dans le *puits aux boulets*. (Voir aussi ce mot.)

La quantité à délivrer à chaque bâtiment est fixée ainsi qu'il suit :

Vaisseaux et frégates,

75 pour chaque canon des batteries et des gaillards;

30 par caronade de même calibre que ceux des canons dont une des batteries du bâtiment sera armée;

40 par caronade, lorsqu'elles seront d'un calibre différent des canons des batteries.

Bâtimens d'un rang inférieur aux frégates.

45 par canon;

40 par caronade ;
40 par perrier et espingole, pour tous les bâtimens.

BOULON *d'assemblage*. Cheville en fer, à huit pans dans presque toute sa longueur, et servant, dans la construction des affûts, à joindre ensemble plusieurs pièces de bois. Les boulons sont terminés d'un bout par une tête à quatre ou à six pans, de l'autre par une partie taraudée, pour recevoir un écrou ; quelquefois ce bout est rivé à demeure.

Dans l'affût marin, le boulon d'assemblage traverse les deux flasques, et l'entretoise dans son milieu parallèlement à son dessus. On le place le plus haut possible, à 9 à 12 lignes au plus au-dessous du ceintre de l'entretoise. L'écrou se place à gauche de l'affût.

Dans les affûts de caronade à brague fixe, l'assemblage des deux parties de la semelle est maintenu par deux boulons qui traversent le milieu de son épaisseur, l'un vers la tête de la semelle, et l'autre à l'emplacement des anneaux de brague ; ce dernier sert aussi à fixer les anneaux. La tête du premier est encastrée et son bout est rivé ; celle du second est serrée contre une des plaques d'anneau de brague, son bout est rivé contre l'autre plaque.

L'assemblage du devant du chassis est tenu par un boulon à tête carrée, qui traverse le milieu de son épaisseur ; sa tête est encastrée, et son bout est rivé. Vers le derrière dudit chassis, et pour maintenir son assemblage, il y a deux autres boulons rivés, dont les extrémités sont formées en pitons, pour faciliter la manœuvre de l'affût et fixer le chassis sur le pont.

Chaque crapaudine est fixée sur la semelle par *deux boulons* dont les têtes carrées sont encastrées en dessous, et dont les bouts sont taraudés et arrêtés par des écroux à 8 pans, en dessus des crapaudines.

Boulon tourillon ou de support. Il sert de tourillon aux caronades, et passe, à cet effet, dans les deux crapaudines et le support de la caronade ; sa tête est arrondie, sa tige cylindrique, et le bout de celle-ci est percé d'un trou pour recevoir une clavette. La longueur de ce boulon est déterminée par l'épaisseur et l'écartement des crapaudines ; le diamètre

de sa tige est d'environ une ligne plus petit que celui des trous de crapaudines.

BOURRELET. C'est, dans un canon, la partie comprise entre le collet de la tulipe et la ceinture de la couronne ; son plus grand diamètre est à un demi calibre de la tranche de la bouche à feu. Il est destiné à fortifier la pièce en cet endroit. (Voir *Battemens*). On en a tiré un autre avantage non moins essentiel pour le pointage. (Voir *Angle et ligne de mire*).

Dans les caronades, on appelle bourrelet un tore et son raccordement avec la volée, placés immédiatement en arrière de la plate-bande du bourrelet. Le dessus de la mire placée sur la volée lui est tangent. Il est beaucoup moins fort que dans les canons, parce que les battemens ont moins de violence dans les âmes courtes.

BOUT. Renfort en cuivre laminé, ajusté à l'extrémité inférieure du fourreau d'une épée, ou d'un sabre d'infanterie, pour résister à la pointe de la lame. Il est collé et percé de deux trous dans lesquels on passe un fil de fer ou de laiton pour l'assujétir sur le fourreau ; ce qu'on appelle l'*épingler*; il est terminé par un *bouton* ou *dard*, en demi-olive, de cuivre-laiton.

Prix : 90 cent. pour en fournir un neuf à une épée de sous-officier, et 10 c. pour le mettre en place ; 65 c. pour en mettre un neuf à un sabre d'infanterie, 10 c. pour le coller et l'épingler ; pour en redresser un, 5 c.

BOUTEROLLE. C'est, dans le corps de platine, le renfort de métal qui reçoit le bout de la grande vis. L'écusson a aussi une bouterolle servant d'écrou à la vis de culasse ; elle est en forme de pyramide quadrangulaire tronquée.

Il est défendu aux maîtres armuriers des corps, de braser et tarauder une bouterolle sur un corps de platine.

BOUTE-FEU. Bâton, d'environ deux pieds de longueur, destiné à porter un bout de mèche à canon, pour mettre le feu à une pièce, quand il n'y a pas de platine, ou quand la platine a manqué son effet. Il est tourné dans toute sa longueur ; sa tête est percée, dans le sens de la longueur, d'une mortaise arrondie vers le fond, pour recevoir l'extrémité de la mèche qui est allumée. Afin de mettre cette mortaise à l'abri

du feu, dans le cas où le canonnier négligerait d'allonger la mèche en tems opportun, on en garnit de fer-blanc l'intérieur et même quelques lignes du tour. Le pied est armé d'une pointe de fer servant à piquer le boute-feu.

Les boute-feux prescrits par le nouveau réglement sont aussi ferrés par le bas; mais ils sont terminés en haut par une pince en fer, dont les branches se rapprochent au moyen d'une vis qui les traverse. On en délivre un par canon, caronade et perrier.

Poids des anciens, 0 k, 55.————Prix d'idem, 2 f. à 2 f. 15.

BOUTON DE CULASSE. Partie sphérique qui termine les canons du côté de la culasse. On a appelé, par analogie, bouton de culasse, dans les caronades, la partie qui se trouve en arrière de la culasse, et dans laquelle passe la vis de pointage.

Dans les canons, la longueur du bouton et de son collet est égale à $1 \frac{1}{2}$ calibre de la pièce. Le diamètre du bouton a 2 lig. 6 points de plus que celui des tourillons, dans les quatre premiers calibres, 2 lignes seulement dans les autres.

Bouton de culasse. Partie taraudée de la culasse d'une arme à feu, destinée à fermer l'orifice inférieur du canon, en se vissant dedans. Dans le modèle de 1777, il y a une encoche pour la communication du feu de l'amorce avec la charge.

Bouton de cuiller, d'écouvillon, de refouloir. (Voir *Tête de cuiller*, etc.)

BRAGUE. Gros et fort cordage, fait de fil fin de première qualité, commis avec le plus grand soin et légèrement goudronné, qui sert à borner le recul des canons et caronades.

Brague pour canon. Anciennement elle traversait l'affût, aujourd'hui elle passe dans l'anneau de brague de la culasse; mais elle a toujours ses extrémités fixées aux boucles qui se trouvent de chaque côté du sabord. Pour les canons qui n'ont point d'anneau de brague, on y supplée par une *cosse à double rainure*. Dans cette nouvelle installation, les deux côtés de la brague sont maintenus contre les flasques, par des *anneaux*. (Voir ce mot).

Dimensions et poids des nouvelles bragues.

Calibre des canons	36	30	24	18	12	8	6	4
	millimèt.	m/m	m/m	m/m	m/m	m/m	m/m	m/m
Circonfér. des bragues	200	195	190	175	160	150	135	115
	mèt.	m.	m.	m.	m.	m.	m.	m.
Longueur	10,40	10,00	9,75	8,20	7,85	7,20	6,50	5,85

La brague des canons placés aux extrémités de la batterie, porte une cosse épissée à chaque bout. On la fixe au bord par deux aiguillettes; de cette manière, ces pièces destinées, au besoin, à être placées en chasse ou en retraite, sont plus promptement amarrées et démarrées.

On appelle *bragues courantes* celles qui permettent à la pièce de reculer, lors du tir. On en délivre une par canon, et une par chaque caronade destinée aux embarcations, savoir:

De 24 pour caronades de 36 et 30;
De 18 pour *idem* de 24;
De 12 pour *idem* de 18;
De 8 pour *idem* de 12.

On en donne en outre le quart de l'armement pour les pièces des batteries couvertes, et le tiers pour celles des gaillards.

Brague de caronade. Elle passe aussi dans l'anneau de la culasse, et chaque côté est retenu dans les anneaux de la semelle; mais la manière de la fixer à la muraille du bâtiment a déjà souvent varié. Suivant l'instruction du 31 janvier 1811, elle passait, en dehors, sur un taquet de bois, creusé en gorge et arrondi pour empêcher la brague de se couper. (Voir l'art. *Installation*.) Depuis quelques années, ce mode a été abandonné, excepté pour le 36, et on lui a substitué l'amarrage au moyen *de crampes*, placées en dedans de la batterie. Cette décision n'a été prise qu'après des épreuves faites dans différens ports, pour constater la solidité du nouveau système d'amarrage de la brague.

D'abord, sur des épreuves faites à Toulon, relativement à l'installation à brague fixe des caronades de 18 et de 12, le ministre décida, le 28 août 1822, qu'à bord des corvettes, des bricks, et des autres bâtimens qui n'ont pas plus d'éléva-

lion de batterie, il ne serait plus fait usage de bragues en ceinture, qui, étant presque toujours imprégnées d'eau de mer, se pourrissent promptement.

Depuis, des essais ayant eu lieu à Toulon et à Cherbourg sur le brick *le Cuirassier*, et sur la corvette *l'Isis*, il fut constaté que les caronades de 18 et de 24, et par conséquent celles de 12, peuvent être amarrées avec avantage sur des crampes en fer, en dedans de la muraille des bâtimens. En conséquence, le 11 novembre 1823, il fut arrêté que les bragues des caronades de 24 seraient amarrées comme celles de 18 et de 12.

Enfin, d'après le procès-verbal de l'épreuve qui a eu lieu à Lorient, sur la frégate *l'Atalante*, pour essayer si les bragues des caronades de 30 peuvent être installées sur crampes, le ministre décida, le 22 septembre 1825, que les caronades de 36 seraient les seules dont les bragues devraient être disposées en ceinture, au moins jusqu'après le résultat des expériences ordonnées à ce sujet.

Dans l'ancienne méthode, en usage encore pour le calibre de 36, et seulement jusqu'à nouvel ordre, l'un des bouts de la brague portait une forte cosse, arrêtée au moyen d'une épissure garnie de filin; l'intérieur même de cette cosse était aussi garni de filin. Les nouvelles bragues n'ont pas de cosse, elles sont moins longues; elles sont donc plus faciles à confectionner et plus légères que les anciennes; elles sont aussi plus faciles à installer, avantages extrêmement importans.

On en délivre une par chaque caronade, plus le quart de l'armement pour les caronades des batteries couvertes, et le tiers pour celles des gaillards.

Dimensions et poids des bragues fixes pour caronades.

Calibres	36	30	24	18	12
Circonférence	240 m/m	230 m/m	220 m/m	210 m/m	200 m/m
Longueur	5m,75	5m,50	5m,30	4m,87	4m,20
Poids	30 kil.	27 kil.	23k,50	19 kil.	14 kil.

Bragues courantes pour caronades des embarcations. (Voir *Bragues pour canons*.)

Brague (*fausse*). Cordage dont les deux bouts sont repliés

et épissés afin de pouvoir former, par des amarrages, un œillet susceptible de recevoir la fusée de l'essieu. Il peut être employé dans l'amarrage à la serre, quand on craint de fatiguer le bord. (Voir *Amarrage*.)

Brague de rechange. L'instruction du 31 janvier 1811, sur l'installation des caronades, prescrit d'avoir des bragues de rechange, pour remplacer les grosses bragues qui, dans un combat, viendraient à être brisées. Elles doivent être confectionnées en cordage de fil fin de 1re qualité et très légèrement goudronné.

Avant de les employer, on les fait bien roidir au cabestan, et l'on fait épisser une cosse de fer sur un de leurs bouts. (Voir, pour la manière de les placer, l'art. *Installation*.)

BRANLE-BAS *de combat*. Au premier coup de baguette de la générale, le second maître canonnier, chargé de la surveillance des soutes à poudre, ouvre ces soutes et allume les fanaux des puits.

Les chefs de pièce, aidés des servans, préparent leurs pièces des deux bords : chacun des servans remplit les fonctions qui lui ont été attribuées par l'établissement du branle-bas.

Deux chefs de pièce de chaque division des batteries, et désignés à l'avance, allument les mèches; et si c'est pendant la nuit, ils allument aussi les fanaux de combat. Les mêmes dispositions sont faites sur les gaillards et sur la dunette. Les caliers disposent les affûts de rechange et les objets nécessaires pour remonter les canons. Dès que ces préparatifs sont terminés, le premier maître et les seconds maîtres canonniers chargés des soutes en rendent compte à l'officier commandant en chef de la batterie à laquelle ils sont attachés.

Le capitaine d'armes fait distribuer les armes et les cartouches aux hommes à qui elles sont destinées, et il fait placer, dans les divers dépôts, les armes qui ne doivent être prises qu'au moment d'en faire usage. Il charge les sous-officiers employés sous ses ordres de délivrer aux gabiers de combat les armes, projectiles et munitions destinés à l'armement des hunes. Lorsqu'il s'est assuré que toutes les dispositions qui le concernent sont terminées, il rend compte à l'officier en second et à l'officier de manœuvre. (Voir *Passage des poudres*.)

BRASSE. C'est une longueur de 5 pieds.

BRASSER LE METAL. Quand on fond au fourneau à réverbère, on a soin, un quart d'heure avant la coulée, de remuer le métal, de détacher de la sole les morceaux de fonte qui ne seraient pas encore entièrement fondus, de les faire descendre dans le creuset pour achever leur liquéfaction. Cette opération s'exécute au moyen d'un *ringard* (voir ce mot); elle exige la plus grande célérité, attendu que la portière étant levée, le fourneau se refroidirait promptement. Quand la portière est remise en place, on fait une dernière *chauffe* et l'on se dispose à *couler*. (Voir ces deux mots.)

BRASURE. Jonction de deux pièces de fer, ou d'acier, ou de cuivre, réunies par une soudure.

Pour braser le fer ou l'acier, on emploie généralement le cuivre jaune ou rouge; pour braser le cuivre, un alliage de cuivre-laiton et de zinc. Plus on ajoute de zinc, plus la soudure est fusible. (Voir *soudure*.)

L'armurier d'un corps reçoit 20 centimes pour toute brasure exécutée sur une pièce d'arme à feu portative.

BRIDE DE BASSINET. Elle est percée pour donner le passage à la vis de batterie. Il est défendu d'en rajuster ni braser une.

Bride de noix. Elle maintient la noix parallèlement au corps de platine. Elle est percée d'un trou pour le pivot de la noix, d'un autre pour la vis de bride, d'un troisième pour la vis de gachette; son pivot entre dans le corps de platine.

Prix, pour en fournir une neuve, 30 c.; pour l'ajuster 10 c.

BRIDER. C'est exécuter un amarrage dans le but de rapprocher deux ou plusieurs cordages tendus, ou les tours d'un même cordage, de les étrangler en un point, afin de les faire serrer davantage. Cet amarrage s'appelle *bridure*; il se fait, soit avec un cordage particulier, soit avec le bout même du cordage dont on veut augmenter la tension. (Voir *Amarrages*.

BRIN. On distingue les cordages non seulement d'après leur grosseur, mais encore par la qualité du chanvre dont ils sont faits.

Un cordage est de 1er brin, lorsqu'il n'entre dans sa confection que du chanvre de ce brin, c'est-à-dire, que les filamens les plus longs et les plus propres, qui restent dans la main du peigneur, quand il soumet du chanvre brut à l'action du seran. Ce qui reste sur cette espèce de carde, étant soumis une seconde fois à l'opération du peignage, fournit le chanvre de *second brin*; l'étoupe est ce qui reste, cette fois, sur le peigne.

Aujourd'hui tous les cordages employés dans le service de l'artillerie doivent être de premier brin.

Brin. Dans l'équipement de la chèvre, on appelle brin chaque cordon compris entre la tête de la chèvre et le corps à soulever. Ainsi une chèvre est équipée à un, deux, trois.... six brins, quand le fardeau est soutenu par un, deux, trois..... six cordons du cable; c'est-à-dire, quand celui-ci, pendant naturellement, a son extrémité fixée sur le fardeau, qu'il revient sur lui-même, une fois, deux fois. cinq fois.

BRIQUES. On emploie dans la construction des fourneaux, des briques plus ou moins réfractaires, c'est-à-dire, plus ou moins susceptibles de supporter un fort degré de chaleur sans se fondre.

Celles qui sont destinées à faire le revêtement intérieur d'un fourneau, doivent être assez réfractaires, pour résister à la chaleur nécessaire pour mettre la fonte en fusion; il faut même que cette chaleur ne les fasse éclater, ni effleurir, ni gercer, ni calciner. Le choix de ces matériaux est donc d'une haute importance. Pour en apprécier la qualité, il faut recourir à l'expérience, construire un fourneau avec les briques qu'on veut éprouver, y élever la température à un plus haut degré que celui qui'il est destiné à supporter habituellement, et juger ensuite par les résultats. On pourrait bien, par une analyse chimique, déterminer la composition des terres employées dans la fabrication des briques, apprécier la quantité d'*alumine* qu'elles contiennent, et par conséquent les chances qu'elles offrent pour supporter, sans se fondre, une haute température ; mais il ne serait pas prudent de s'en rapporter uniquement à cet essai.

Les briques employées dans la construction d'un fourneau

à réverbère ne sont pas toutes de la même forme. On les distingue en *briques carrées*, *briques de clef de voûte*, *carreaux de coupe*, *briques de jambages de portière*, *briques de portière*.

Les briques carrées sont des parallélipipèdes rectangles qui servent pour une portion de la voûte et les parties droites du fourneau. Il y en a de plusieurs dimensions, cependant elles sont généralement de 8 pouces carrés et de 1 ou 2 pouces d'épaisseur. Celles de 2 pouces d'épaisseur se payaient à Indret, en 1820, 112 francs le millier ; celles d'un pouce, 60 francs.

Les briques de clef de voûte sont en forme de coin coupé parallèlement à la tête. La surface qui représente la tête du coin a 8° sur 2 ; la petite qui lui est opposée, 8° sur 1 ; les grandes faces latérales 8° carrées. On les emploie pour fermer la partie supérieure de la voûte ; on les payait 84 francs le millier.

Les carreaux de coupe sont des briques aussi en forme de coin, mais elles diffèrent des précédentes, en ce que, dans celles-ci, les deux grandes faces latérales sont également inclinées par rapport à la tête, tandis que dans les carreaux de coupe, l'une de ces faces est perpendiculaire à la tête, et l'autre fait avec elle un angle aigu. Elles ont du reste les mêmes dimensions et on les paie le même prix ; on s'en sert comme de voussoirs pour l'arrondissement de la voûte.

Les briques de jambages de portière sont des portions de cylindre de 8 pouces de rayon et de 1 ou 2 pouces d'épaisseur, comprises entre deux plans passant par l'axe, et faisant entre eux un angle de 90°. On en fait les pieds droits de la portière, de manière que l'intérieur du fourneau vient en s'arrondissant vers cette ouverture. On les a payées 96 francs le millier.

Quant aux *briques de portière*, elles ont un pouce d'épaisseur, et 12 sur 14 pouces de surface ; on les a payées 350 francs le millier.

Les briques de l'enveloppe extérieure sont des briques ordinaires, il en faut à peu près autant que de briques réfractaires.

Nombre des briques réfractaires nécessaires pour la construction d'un *fourneau à réverbère*, pouvant contenir 6000 l.—4000 l. de fonte.

Briques carrées de 2° d'épaisseur.	pour la cheminée.	1200	1050
	la voûte et les côtés.	1210	1160
Briques de clef de voûte.		100	100
Carreaux de coupe.		150	140
Briques de jambage de portière. . . .		28	26
Briques de portière, non réfractaires. .		6	6
Totaux.		2694	2482

Pour la construction d'un fourneau destiné à contenir 1200 liv. de fonte, il ne faut que 6 à 700 briques réfractaires, et quatre pour portière.

BRIQUET. Plaque de fer, en forme de briquet, dont on garnit le dessous de la coulisse du chassis d'un affût de caronade, pour résister aux chocs de la rondelle et de la clavette du pivot, lors du tir. Il est tenu par 8 clous rivés.

Dans les affûts de caronade à brague courante, le briquet est ouvert par devant.

BROCHE *pour charger les fusées de signaux*. Elle est d'une forme conique, terminée en bas par un bouton hémisphérique et par un culot cylindrique portant une vis à bois au moyen de laquelle on fixe la broche dans le billot. Elle sert à pratiquer dans la fusée, pendant son chargement, un vide intérieur de même forme.

Ses dimensions, pour les fusées de 12 lignes, sont : hauteur 5° 1 lig., diamètre à la base 4 lig., au petit bout 2 lig., du bouton 9 lig., du culot 12 lig., de la vis à la base, 9 lig.

BRONZE. Alliage de cuivre et d'étain. Pour les bouches à feu, l'alliage est de 100 parties de cuivre rosette et de 11 parties d'étain ; il est jaunâtre, d'une densité plus grande que la moyenne des deux métaux qui le constituent, plus tenace, plus fusible que le cuivre ; légèrement malléable lorsqu'il est refroidi lentement ; très malléable par la trempe.

BRULE-AMORCE. Instrument servant, comme son nom l'indique, à brûler les amorces pour signaux. C'est un morceau de bois de 20 à 24 pouces de longueur, un peu plus

large qu'un bois de fusil, non arrondi en dessous, terminé à un bout par une poignée, à l'autre par une partie circulaire, d'un diamètre plus grand que la largeur du bois, et creusée en calotte sphérique. Le corps de l'instrument est lui-même creusé cylindriquement jusqu'à la poignée, et ce canal ainsi que le godet sont doublés d'une feuille de cuivre rouge, pour empêcher le bois d'être endommagé par l'inflammation de la poudre qu'on verse dans toute la partie creusée, quand on se propose de faire un signal. Le brûle-amorce se ferme par un couvercle.

Pour mettre le feu à cette amorce, on adapte sur le côté de l'instrument une mauvaise platine de fusil, susceptible cependant de faire feu, et l'on a soin de faire communiquer le bassinet à l'extrémité du canal. Cet instrument se tire d'une main comme un pistolet.

La dépêche du 29 vendémiaire an 14 semblait avoir interdit l'usage des amorces, pour leur substituer les *artifices de conserve*; cependant on est encore dans l'habitude de délivrer deux brûle-amorces aux vaisseaux et frégates, et un aux autres bâtimens. Il pèse, avec sa platine, 1k,700.

BRULOT. Vieux navire rempli de matières inflammables, destiné à incendier des vaisseaux ennemis, soit dans un combat, soit dans une rade ou un port.

Pendant longtems, il y avait toujours, à la suite de chaque escadre, un certain nombre de brûlots, destinés à ouvrir la ligne ennemie, ou à porter le désordre sur un point quelconque de cette ligne; mais cet usage a été abondonné.

Si un brûlot devait naviguer avec d'autres bâtimens, il conviendrait qu'il fût armé d'artillerie; alors les préparatifs intérieurs pour l'incendier ne devraient point embarrasser la manœuvre.

On ne construit pas de bâtimens particuliers pour servir de brûlots; de sorte que les détails de leur installation dépendent de la forme et de la force des vieux navires, dont on peut disposer pour ce service. Les circonstances et les ressources locales influent aussi sur la préparation de ces machines incendiaires. Mais il est un principe général auquel on doit s'attacher, c'est de répartir les artifices et les matières inflamma-

bles, de combiner leurs communications de manière que l'inflammation du bâtiment soit sûre et rapide, qu'elle produise une fumée épaisse, pour tromper l'ennemi sur la véritable position du brûlot, qu'elle présente assez de dangers pour écarter les hommes qui voudraient tenter d'aborder. Tous les bâtimens ne conviennent pas également à cette destination; il faut qu'ils aient un entre-pont, pour mettre les artifices à l'abri de l'air et de l'humidité de la mer; il faut en outre qu'ils soient assez élevés au-dessus de l'eau pour conserver le feu, le tems nécessaire, avant de couler.

Il a été rédigé en 1809 et 1811, des instructions sur l'armement d'un brûlot de 150 à 200 tonneaux; elles pourront servir de guide dans la préparation de tout autre brûlot : en voici les principales dispositions.

On établit dans l'entre-pont, tout le long du bord, une plate-forme à claire voie, formée de lattes de sapin de $0^m,108$ de largeur et espacées les unes des autres de la même quantité. Elle porte, à bord, sur des taquets, et, par l'autre extrémité, sur une lisse clouée à des épontilles dont le pied est reçu, sur le pont, dans une galoche, et la tête clouée à un barreau. Cet échafaudage a de largeur $1^m,30$, et est établi à une hauteur de $0^m,65$, pour qu'il s'établisse en dessous un courant d'air. On place sur le milieu et parallèlement à la muraille du bâtiment, une coulisse ou auguet de $0^m,16$ de largeur sur $0^m,08$ de profondeur, pour recevoir le *saucisson*. On établit des coulisses semblables entre les mâts, et d'autres qui communiquent de celles-ci à celle du grand saucisson; ces dernières sont destinées à recevoir de petits saucissons pour transmettre très promptement le feu sur tous les points de l'entre-pont. Près des mâts on ouvre de petites écoutilles pour donner du jour à la flamme et la faire communiquer aux hunes; les virures des bordages, placés au-dessus de la grande coulisse, ne sont arrêtés qu'à faux frais, pour qu'on puisse les enlever facilement au moment de la préparation du brûlot, et donner ainsi au feu de nouvelles issues, qui contribueront à en augmenter l'activité.

De chaque bord, on pratique 4 ou 6 sabords, suivant la longueur du bâtiment; on leur donne $0^m,325$ en tous sens,

et on les ferme par des mantelets ayant leurs pentures en bas, pour que, une fois ouverts, ils ne puissent plus se refermer d'eux mêmes.

Enfin, un peu en arrière du porte-haubans d'artimon, on perce de chaque bord, et à $0^m,65$ au-dessus du pont, une porte par où l'équipage se rend dans la chaloupe, pour abandonner le brûlot. Un peu en avant de chaque porte de fuite, on ouvre un petit hublot de $0^m,16$, servant à mettre le feu au saucisson, dont les extrémités aboutissent en ce point.

Les pièces et matières d'artifice sont, jusqu'à la préparation du brûlot, conservées dans une soute, construite dans la cale, avec les mêmes précautions que les soutes à poudre, sans aucune communication avec le reste de la cale, à l'abri de l'humidité, et assez grande pour contenir, en volume, 16 à 20 tonneaux.

S'il était possible d'avoir plusieurs soutes, il en résulterait plus de célérité lors du placement des artifices. Les matières susceptible de se détériorer sont enfermées dans des boucauts.

Les matières combustibles et artifices qu'on emploie dans la préparation d'un brûlot, sont : *Les barils ardents, les barils foudroyans, les fascines goudronnées, l'huile de térébenthine, les lances à feu, les panaches, les pelottes, les pots à feu et à grenades, la poudre, les projectiles creux, la roche à feu, le saucisson.* (Voir chacun de ces articles.)

Si l'on avait à sa disposition des *chemises à feu*, des *tourteaux goudronnés*, etc, on pourrait les employer; mais ces artifices ne produisent pas un effet essentiellement différent des précédens, et on peut très bien s'en passer.

Lorsqu'on est au moment de faire usage du brûlot, on place des grappins dans le bout des vergues, on en suspend, au moyen de chaînes de fer, au mât de beaupré, sur les portehaubans, entre les vergues, sur des chaînes de fer allant de l'une à l'autre. S'il doit être dirigé sur des vaisseaux à l'ancre, on place de chaque bord, à $0^m,65$ environ au-dessus de la flottaison, trois ou quatre pitons auxquels on suspend des grappins qui, tenus par des chaînes de fer, descendent à 1 mètre ou deux au dessous de la quille.

En même tems, on couvre la plate-forme de l'entre-pont,

de toiles goudronnées, sur lesquelles on sème de la roche à feu concassée, et de la poudre en grain qu'on a soin de bien répartir, afin d'éviter une explosion, qui pourrait, au moins, déranger les artifices.

On assujettit solidement, au pied du grand mât, deux *barils ardents*; un au pied de chacun des autres mâts, le reste à l'avant et à l'arrière et vis à vis les 2^e et 3^e sabords de chaque côté ; on défonce ces barils du côté de l'amorce qu'on place en dessus.

On fait placer un *baril foudroyant* dans chaque hune, et le reste sur le pont supérieur, aux endroits les plus solides ; on les amarre comme les précédents, de manière que les mouvemens du bâtiment ne puissent pas les déranger; on les défonce dès qu'ils sont en place. On dispose les petits saucissons dans les auguets destinés à les recevoir.

Les *panaches* se répartissent près de l'emplacement des saucissons, on en met sur le pont près des mâts, des écoutilles, des bordages décloués; on en suspend, au moyen de crochets de fil de fer, aux mâts et aux vergues.

Les *fascines* se placent contre le bord, entre le bord et le saucisson, et sur le pont, de distance en distance.

On se sert des *pelottes* pour remplir les intervalles entre les fascines et les panaches.

Sur chaque bout de vergue, on fixe deux *pots à feu* dont un à grenade, les autres se mettent devant les sabords.

Quant aux *lances à feu*, elles sont réparties de la manière suivante dans l'entrepont, 2 près de l'amorce du saucisson, et le reste de 3 en 3 mètres de chaque côté dudit saucisson; sur le pont, contre les panaches et les écoutilles pour communiquer le feu aux autres artifices.

Si les brûlots ont des canons, on les charge à double ou triple charge, et on les pointe à l'avance. Quelquefois on s'en sert pour ouvrir les sabords; on leur substitue aussi des mortiers en bois, des boîtes et des tuyaux de peu de valeur; mais il paraît plus convenable de retenir les mantelets de sabords par un cordage, dont une des extrémités est arrêtée à un anneau fixé à leur partie supérieure, et l'autre à la cou-

lisse du grand saucisson. Ce cordage, qu'on peut artificier, brûlera promptement et laissera tomber le mantelet.

Dans la disposition de ces artifices, il faut avoir soin de ne négliger aucune précaution, qui pourrait rendre la communication du feu sûre et rapide ; il faut surtout bien assurer la prompte inflammation des barils ardents, dont l'effet est si puissant. Dans ce but, outre les lances à feu dont il a été parlé ci-dessus, il ne serait pas inutile de répandre, dans l'entre-pont, quelques mèches de communication.

Avant de placer le grand saucisson, on arrose les artifices d'un peu d'huile de térébenthine ; on en arrose également l'intérieur et l'extérieur du bâtiment, les mâts, les hunes, les vergues, etc.

Tous ces préparatifs peuvent se faire dans 2 ou 3 heures; aussitôt qu'ils sont terminés, et que l'on est disposé à lancer le brûlot, on met en place le grand saucisson, qui doit faire le tour du bâtiment ; on en fait aboutir les extrémités au petit sabord pratiqué près de la porte de fuite, la moins en vue à l'ennemi ; l'équipage descend ensuite dans la chaloupe, qui jusqu'alors doit être amarrée avec une chaîne de fer, fixée par un cadenas dont le commandant conserve la clef. Enfin, au dernier moment, on met le feu aux bouts de lance qui communiquent avec le saucisson, et on abandonne le brûlot qui a dû être orienté à l'avance de manière à suivre la direction qu'on veut lui donner.

Il est sans doute inutile d'observer que pour que le feu ne se communique aux canons qu'en tems opportun, il faut fixer sur la lumière des bouts de lance à feu, d'une longueur convenable, et communiquant, par un procédé quelconque, aux matières inflammables de la batterie. S'il y avait des poudres à bord, il faudrait les jeter à l'eau, pour éviter une explosion qui pourrait empêcher l'effet du brûlot.

Espèce, quantité et répartition des munitions nécessaires pour un brûlot de 200 tonneaux.

ESPÈCES.	ENTRE-PONT.	PONT.	MATURE ET HUNES.
Toile goudronnée.	180 mètres.	»	»
Roche à feu	50 k.	50 k.	25 k.

Poudre............	300 k.	150 k.	50 k.
Panaches........	50	50	200
Fascines goudronnées.	600	600	»
Pelottes.........	600	600	»
Barils ardens.....	11	»	»
Barils foudroyans..	»	8	3
Pots à feu gar. de gren.	12	»	6
Id. garnis de comp^{on}.	12	»	6
Lances à feu.....	40	40	»

Huile de térébenthine, en tout 200 litres.

BURIN. Morceau de bois en forme de cône tronqué, employé dans les manœuvres de force. (Voir *Changement d'affût, Embarquement et débarquement des canons*, etc.)

Burin. Ciseau d'acier à deux biseaux, servant à couper le fer à froid.

BUSC. C'est la partie arrondie de la crosse d'un fusil et d'un mousqueton, qui se trouve en dessus, immédiatement après la poignée.

BUT *en blanc*. On appelle ainsi chacun des deux points, où la ligne de mire coupe la trajectoire; mais dans le tir des bouches à feu, on ne considère que celui de ces points qui est le plus éloigné de la pièce.

Quand on tire une pièce avec la charge de combat et avec un seul boulet rond, la rencontre de la trajectoire avec la ligne de mire naturelle, dirigée horizontalement, prend la dénomination spéciale *de but en blanc primitif* ou *naturel*. (Voir *Portée de but en blanc*.)

Lorsque le fusil est armé de sa baïonnette, il n'a pas de but en blanc, parce que l'épaisseur du canon au tonnerre ne surpasse que d'une quantité très faible, les épaisseurs réunies de la bouche, de la douille et de la virole, de sorte que la ligne de mire est sensiblement parallèle à la ligne de tir, et que la courbe décrite par la balle est, dans toute son étendue, au-dessous de la ligne de mire; par conséqnent à toutes les distances où le but se présente ordinairement, dans les circonstances du service, il faut tirer au-dessus pour l'atteindre. (Voir *Tir, Cible*.)

C.

CABILLOT. Petit morceau de bois, en forme d'olive, ayant au milieu une gorge qu'on passe dans les tourons d'un cordage pour lui servir de point d'arrêt. Les itagues de sabords sont garnies de cabillots, de sorte qu'on ne peut élever les mantelets qu'à une hauteur déterminée.

CABRIOLET. Petit chariot établi au-dessus de quelques bancs de forerie, pour élever les pièces, les placer sur le banc ou les en retirer. Il est supporté par deux jumelles traversant l'atelier dans le sens de la largeur des bancs. Un treuil horizontal, dont l'axe traverse les deux montans du cabriolet, sert, au moyen d'un cable qui passe dessus, à élever le fardeau; le chariot est ensuite mis en mouvement à l'aide d'un engrènage placé de chaque côté, et dont les roues s'engagent dans des crémaillères fixées aux jumelles.

CABRION. Morceau de bois taillé en coin, qu'on cloue sur le pont, derrière les roues d'un affût, pour le maintenir dans un gros tems. On en a fait qui servaient à la fois pour deux roues.

CACHE-MÈCHE, ou MARMOTTE. Petit baril tronc-conique, ordinairement en chêne, garni de deux cercles de fer et portant un fond à chaque bout. Le plus petit fond, celui du haut, est percé de sept trous, dont un au milieu, et les six autres rangés circulairement. Le baril est surmonté de trois bandes de fer, courbées circulairement, et se réunissant sur le prolongement de l'axe. Deux de ces bandes sont fixées aux extrémités d'un même diamètre, la troisième, à égale distance de celles-ci. A leur point de jonction, il y a un crochet de fer sur lequel on fait passer la mèche; le bout allumé pend dans l'intérieur par l'un des trous du fond.

Dimensions pour. . . Vaisseaux et frégates. . corvettes et bricks.
Hauteur totale $0^m,26$ $0^m,22$
Diamètre en bas 0, 36 0, 33
Idem en haut 0, 30 0, 28

Le cache-mèche sert à transporter une mèche allumée

partout où il peut en être besoin à bord; on en délivre un par batterie y compris celle des gaillards.

CAISSES à COULISSE. On en délivre aux bâtimens pour contenir les artifices, les grenades chargées, les boulets et mitrailles de perrier et d'espingole, les pierres à feu et leurs garnitures, les platines pour bouches à feu, les ustensiles de visites. Ces caisses ont des dimensions proportionnées au nombre et à la grandeur des objets qu'on veut encaisser.

Caisses à gargousses. Depuis plusieurs années les Anglais font usage de caisses, pour renfermer les munitions embarquées; il en résulte un grand avantage, sous le rapport de la conservation de la poudre et de l'arrimage. L'usage des caisses avait été proposé en France depuis longtems; cependant c'est en 1821 seulement qu'il fut fait des essais à ce sujet, à bord de la frégate *la Vestale*, armée à Rochefort. Mais, soit que les résultats n'aient pas été aussi favorables qu'on l'espérait, soit qu'ils n'aient pas été assez concluans, pour justifier l'emploi exclusif de ces caisses, le ministre ordonna, le 25 juillet 1825, que la moitié des poudres formant l'armement de la frégate *la Surveillante*, armée au port de Lorient, serait mis en apprêté, qu'un quart des gargousses serait placé dans des caisses en cuivre, les trois autres quarts dans des caisses en bois revêtues intérieurement d'une feuille mince de plomb laminé. Ces caisses, de forme carrée, devaient avoir intérieurement les dimensions suivantes :

Côté du carré. $0^m,49$.
Hauteur. $0^m,66$.

et contenir chacune dix-huit gargousses pour canon de 30, et 45 pour caronade de même calibre.

Il est dit dans la même dépêche : « Les caisses en cuivre seront confectionnées avec des feuilles de cuivre de $1\frac{1}{4}$ m/m d'épaisseur renforcées vers les extrémités de bandes de même métal formant ceinture autour de chaque caisse. »

« Celles en bois seront faites en planche de chêne bien sec, de 12 à 15 m/m d'épaisseur. »

Les unes et les autres auront, au milieu d'un de leurs fonds, une ouverture de 18 centimètres de diamètre, qui se fer-

mera hermétiquement, soit au moyen d'une vis, soit par tout autre procédé.

Il a été depuis apporté quelques légères modifications à ces dispositions. Le côté du carré, au lieu d'être de 49 centimètres, n'a été que de 46 centimètres; les caisses en bois qui devaient d'abord être en chêne, ont été faites en noyer; l'ouverture a été fermée par un couvercle en cuivre, à vis et à oreilles, qui se visse au moyen d'une clef, sur un cercle également de cuivre jaune et taraudé, qu'on fixe à l'orifice du trou à l'aide de sa virole. Ces caisses ont reçu extérieurement deux couches de peinture olive.

Dimensions des caisses, pour 32 gargousses à canon de 12.

Côté du carré.................0m,46.
Hauteur......................0m,61.
Ouverture....................0m,16.

Poids d'une caisse de la contenance de 18 gargousses pleines à canon de 30, ou de 45 gargousses pleines à caronade de 30. — En cuivre — en bois. — 21k,67 — 40k,00
Poids d'une caisse de la contenance de 80 gargousses pleines, pour perrier.......... 14k
Idem. id. id. de 160 gargousses pleines, pour espingole......... 8,900
Idem. id. id. de 32 gargousses pleines, pour caronades de 12...... 37,80

L'examen de ces gargousses, embarquées en septembre 1825, a été fait à Brest, en novembre 1826, et la commission chargée de cette opération a reconnu et constaté que les poudres en apprêté se trouvaient dans un parfait état de conservation; car, est-il dit dans son rapport du 25 novembre, on ne peut considérer comme une altération applicable à la masse, celle de quelques gargousses en serge qui, ayant séjourné pendant deux mois dans les caronades qu'elles avaient servi à charger, en avaient été retirées mouillées, et réintroduites, en cet état, dans la caisse où on les avaient prises. Les gargousses à canon qui avaient été employées au même objet étaient très sèches, et bien que quelques-unes se trouvassent crevées, la poudre paraissait aussi saine que celle des caisses que l'on n'avait pas touchées.

Caisses à grenades. On a remplacé par des caisses, les barils destinés à renfermer les grenades chargées. Les caisses peuvent en contenir 12.

Caisses à poudre. La dépêche du 25 juillet 1825, prescrivait à l'égard des poudres de la *Surveillante*, les dispositions suivantes : La moitié des poudres en grenier, sera placée dans des barils ordinaires, 1/6 dans des caisses en cuivre étamées à l'intérieur, et 2/6 dans des caisses en bois doublées en plomb, et susceptibles de contenir chacune 50 kilogrammes de poudre.

Les dimensions intérieures de ces caisses tant en bois qu'en cuivre, seront comme il suit :

Côté du carré. $0^m, 32$.
Hauteur. $0^m, 52$.

La fermeture sera faite de la même manière et avec le même soin que celle des caisses à gargousses : seulement l'ouverture sera réduite à $0^m, 12$ de diamètre.

Dans les caisses confectionnées au port de Lorient, l'ouverture a été placée dans l'un des angles du fond supérieur, et cet angle a été garni d'un doublage en forme de portion d'entonnoir, ce qui permet de vider les caisses avec facilité et d'en retirer jusqu'au poussier.

	En cuivre.	En bois.
Poids d'une caisse.	15 k. 50.	21 k. 80.
Prix d'idem.	89 f, 46 c.	41 f. 60 c.

La commission de Brest a trouvé l'intérieur de ces caisses parfaitement sec, et la poudre y paraissait aussi saine que si elle sortait du séchoir ; cependant on a trouvé autour du couvercle des grains durcis qui y adhéraient complètement, et la même commission a constaté, dans cette partie, la présence d'un sulfure de cuivre, provenant sans doute de l'action des élémens de la poudre sur le métal. L'intérieur des caisses en cuivre de la *Vestale* avait été entièrement recouvert d'une substance absolument semblable. Mais c'est un inconvénient auquel il est facile de remédier.

Quant aux caisses doublées de plomb, elles n'ont offert

aucun symptôme de combinaison, ce qui porte à croire que le plomb est très-propre à la conservation de la poudre.

Toutes ces caisses ont été peinturées extérieurement en olive, et marquées, en blanc, des indications que les ordonnances prescrivent d'établir sur les barils à poudre.

Par les dépêches des 27 mars et 16 octobre 1826, il a été apporté quelques modifications aux caisses précédemment construites; mais il serait inutile de les rapporter ici, puisqu'il n'a encore été arrêté aucune disposition définitive à ce sujet.

CALIBRE DES PIECES, *des boulets*, etc., synonyme de diamètre. Ainsi, les calibres de l'âme, de la chambre, du boulet, etc., sont les diamètres de l'âme, de la chambre, du boulet, etc. (Voir *Canon, Caronade*, etc.

Le mot calibre a cependant encore dans l'artillerie une autre acception; il signifie aussi le poids conventionnel du boulet qu'une pièce doit lancer. C'est dans ce sens qu'on dit: une pièce du calibre de 36, de 30, de 24, etc., pour indiquer une pièce lançant un boulet rond de 36, de 30, de 24, etc.

On appelle encore *calibres*, des étalons en acier, de la longueur exacte du diamètre de l'âme, de la chambre, des lunettes de réception, et dont on se sert pour vérifier l'exactitude des instrumens de visite; et enfin de gabaris découpés suivant la forme que doivent avoir certaines parties des armes à feu, ou différentes pièces qui exigent une grande précision.

Calibres-mesures des Canons pour armes à feu portatives.

Pour armes.		neuves.		ayant servi.	
Fusils.	au tonnerre.—	14 lig.	0 pts.	13 lig.	0 pts.
	à la bouche.—	9	6	9	2
Mousquetons	au tonnerre.—	13	5	12	5
an 9.	à la bouche.—	9	6	9	2
Idem. 1822.	au tonnerre.—	13	0	12	0
	à la bouche.—	9	6	9	0
Pistolets.	au tonnerre.—	12	6	11	6
	à la bouche.—	9	3	8	9

Pour calibrer les bouches à feu, on se sert de *l'étoile*

mobile; pour les projectiles, on fait usage de *lunettes* et de *cylindres.* (Voir ces deux articles.)

CALOTTE. Elle garnit le bout de la poignée du pistolet; elle est percée de deux trous, l'un pour la vis de calotte, l'autre pour la vis de poignée. Au pistolet d'abordage, la vis de calotte est en cuivre et n'a point d'anneau. Prix pour en fournir une neuve, 5o c.; pour l'ajuster, 10 c.

Calotte. C'est dans un sabre, la partie de la monture sur laquelle est rivée la soie.

CAMPANÉE (partie en). Partie évasée qui termine l'âme des caronades; on l'appelle aussi *parasouffle.*

CAMPHRE. Substance blanche, transparente, concrète, très volatile, soluble dans l'esprit de vin, les huiles, les graisses, liquéfable par le moyen du feu; surnageant l'eau et brûlant à sa surface; inflammable au plus haut degré, et à la manière des huiles essentielles; on suppose que le camphre était un des principaux ingrédiens du feu grégeois.

En raison de sa grande combustibilité, on l'emploie dans la préparation de plusieurs artifices; *les chemises à feu, la roche à feu, les balles à feu* ou *carcasses.* La marine le paye (1826) 11 f., 94 c. le kilog.

CANAL *de baguette.* Canal, en partie découvert, pratiqué dans le dessous du bois d'une arme à feu, pour le logement de la baguette.

Pour empêcher le soldat de dégrader la monture de son fusil, en cherchant à le faire raisonner, on a élargi le canal de la baguette depuis la capucine jusqu'à l'embouchoir.

Canal de lumière. (Voir *Champ de lumière;* voir aussi *Lumière.*)

CANON. D'après l'ordonnance du 26 novembre 1786, les canons destinés au service de la marine étaient des calibres suivans : en fonte de fer, 36, 24, 18, 12, 8, 6; en bronze, 24, 18 et 1 dit perrier. En 1787, le calibre de 4, d'abord supprimé, fut réadmis pour l'armement des petits bâtimens.

En 1819, on a introduit dans le service des vaisseaux les canons du calibre de 3o, et le 28 juin 1824, le ministre a approuvé les dimensions des canons courts de 36, 24 et 18; de sorte que le calibre de 12 est le seul qui ne soit point coulé sur deux longueurs.

Suivant le réglement, aujourd'hui en vigueur, il ne doit plus être embarqué, à bord des vaisseaux, frégates et corvettes, de canons au-dessous du calibre de 18. Les pièces des calibres inférieurs qui existent en approvisionnement dans les ports, seront cependant utilisés à bord des petits bâtimens ; mais il ne doit plus en être fabriqué.

Nomenclature d'un canon en fer : *l'âme, la tranche, la ccinture de la bouche ou de la couronne, la gorge d'idem, le bourrelet, son collet* (la réunion de toutes ces parties forme la tulipe), *la plate-bande du collet, la volée, la gorge du renfort, le renfort, la plate-bande du milieu du renfort* (pour les calibres de 36, 30, 24, 18 longs et courts ; 8 et 6 longs coulés en sable), *l'astragale de lumière et ses deux listels, le support de platine, le champ de lumière, la lumière, la gorge de la plate-bande de culasse, le listel d'idem, la plate-bande de culasse, le cul-de-lampe, le collet du bouton, le bouton, les embases, les tourillons, un anneau de brague* (aux nouveaux canons seulement).

Les dimensions de tous les canons, en usage aujourd'hui dans la marine, ne sont pas calculées sur les mêmes bases ; les longueurs d'âme ne sont point proportionnelles aux calibres, même pour les canons longs, et les épaisseurs qui sont calculées en 20^{me} dudit calibre dans les nouveaux canons, excepté dans le 30 long, l'étaient en 18^{me} dans ceux de 1786, et encore pour les canons de 36 et 24, ces épaisseurs étaient diminuées de $\frac{1}{36}$.

Il serait à désirer qu'on eût pu conserver aux canons une similitude parfaite ; mais on a dû y déroger, quant aux longueurs, parce qu'il est indispensable que les canons de tout calibre puissent tirer sans endommager le grément. Les fontes employées actuellement dans la fabrication de l'artillerie, étant meilleures que celles dont on coulait les canons en 1786, on a pu, sans inconvénient, diminuer les épaisseurs de métal, et l'on y a trouvé l'avantage de diminuuer en même tems les poids.

Voici du reste les principes généraux sur lesquels repose la construction des canons de fer pour la marine.

Ordonnance de 1786. La longueur d'un canon, depuis la

plate-bande de culasse jusqu'à la tranche, étant supposé divisée en neuf parties égales, $4\frac{1}{4}$ forment le renfort, et $4\frac{3}{4}$ la volée, dont $1\frac{1}{6}$ pour la tulipe.

La longueur du bouton, le cul-de-lampe compris, est de 2 calibres de la pièce, dont un demi pour le cul-de-lampe. Le bouton a 2 lignes 6 points de diamètre de plus que les tourillons, dans les calibres de 36, 24, 18, et 2 lignes seulement dans les autres.

Le plus grand renflement de la tulipe est à un demi-calibre de la bouche; on partage cette distance en deux également; celle du bout comprend la gorge et la ceinture de la couronne, et elle se divise en 4 parties, dont 3 pour la gorge et une pour la ceinture.

Epaisseur à la culasse et à la lumière, dans la
 direction du fond de l'âme............ $\frac{21}{48}$ du calibre.
Idem à la fin du renfort................ $\frac{17}{48}$ d'*idem*.
Idem à la naissance de la volée........... $\frac{16}{48}$ d'*idem*.
Idem derrière et devant la plate-bande du
 collet et à la tranche................ $\frac{10}{48}$ d'*idem*.

Pour les canons de 36 et de 24, ces épaisseurs sont de $\frac{1}{36}$ de moins.

Le rayon des arcs concaves et convexes du cul-de-lampe sont les $\frac{2}{3}$ de la corde totale des deux arcs; l'arrondissement de l'angle postérieur de la plate-bande de culasse est la moitié de la largeur de la plante-bande. Le rayon du collet du bouton est égal au diamètre du bouton; celui du collet de la tulipe est les $\frac{3}{9}$ de la longueur du canon pour les calibres de 8 et 6 long, et $\frac{2}{9}$ pour les autres.

La plate-bande de culasse est parallèle au renfort.

La lumière est inclinée de 15°, dans tous les canons, et son orifice inférieur aboutit au milieu de l'arc de raccordement du fond de *l'âme*. (Voir ce mot.)

Le champ de lumière est creusé d'une ligne dans l'épaisseur du support de platine, et ses bords sont inclinés d'une demi ligne intérieurement.

L'astragale de lumière a son premier listel à 4 pouces du centre de la lumière.

La prépondérance est de $\frac{1}{20}$.

Nouveaux canons. Les proportions des longueurs sont les mêmes que dans l'ordonnance de 1786. Quant aux épaisseurs, elles sont fixées ainsi qu'il suit :

30 *long.* A la culasse et à la lumière dans la direction du fond de l'âme.................................. $\frac{41}{36}$.
A l'extrémité du renfort.................... $\frac{35}{36}$.
A la naissance de la volée.................. $\frac{31}{36}$.
Derrière et devant la plate-bande du collet et à la tranche................................. $\frac{19}{36}$.

Pour les canons de 36, 30, 24 *et* 18 *courts,*

A la culasse et à la lumière dans la direction du fond de l'âme.................................. $\frac{22}{20}$.
A l'extrémité du renfort.................... $\frac{17}{20}$.
A la naissance de la volée.................. $\frac{15}{20}$.
Derrière et devant la plate-bande du collet et à la tranche................................. $\frac{10}{20}$.

Le reste de la construction de ces nouveaux canons est conforme à l'ordonnance de 1786. Quant à la *prépondérance,* voir ce mot.

Quelques dimensions des canons sont indispensables pour la détermination de l'angle de mire, d'autres sont nécessaires pour la construction des affûts; on trouvera dans le tableau suivant tous les renseignemens qui peuvent servir pour ce double objet.

DIMENSIONS DE QUELQUES PARTIES DES CANONS EN FER.

Désignation des pièces.	Calibres.	Longueur.		Servant à la construct. des affûts.				d'où dépend l'angle de mire.			Poids, d'après les tables.
		de l'âme.	depuis la plate-bande de culasse jusqu'à la tranche.	DIAMÈTRE.			Longueur devant le tourrill. jusqu'à l'extrémité de la plate-b. de culasse.	DEMI-DIAMÈTRE.		Intervalle entre ces deux diamètres.	
				devant les tourrill. Mesuroprise s/r les embases.	à la plate-bande de culasse.			D. à la culasse	d. au plus grand renflement.	l.	
	points.	points.	points.	points.	points.		points.	points.	points.	points.	livres.
36 long.	930	14496	15552	2646	3300		6930	1650	1245	14763	7174
36 court.	930	13305	14328	2581	3247		6263	1628,5	1169	13559	6187
30 long.	876	14050	15048	2544	3108		6615	1554	1174	14304	6200
30 court.	876	13077	14040	2429	3058		6190	1529	1101	13296	5318
24 long.	811	13764	14688	2310	2916		6528	1458	1089	13995	5120
24 court.	811	12875	13767	2253	2831		6050	1415,5	1020	13073	4465
18 long.	738	12290	13824	2142	2718		6156	1359	1008	13167	4214
18 court.	738	12170	12982	2053	2576		3681	1288	928	12325	3476
12	645	12204	12960	1878	2400		5784	1200	866	12386	2997
8 long.	564	13164	13824	1632	2100		6132	1050	774	13326	2388
8 court.	564	11148	11808	1632	2100		5178	1050	774	11310	2062
6 long.	512	11496	12096	1488	1932		5388	966	702	11624	1755
6 court.	512	10056	10656	1488	1932		4764	966	702	10184	1532
4 long.	448	9006	9528	1306	1704		4260	852	600	9304	1154
4 court.	448	7662	8184	1306	1704		3637	852	600	7960	979

Tous les canons en fer sont peinturés en noir à l'extérieur ; ceux que l'on conserve dans les parcs sont, en outre, suivés à des époques déterminées. (Voir *Entretien*, *Peinture*.)

Canons de chasse et de retraite; ils sont placés à l'avant et à l'arrière des bâtimens, pour atteindre un ennemi qui fuit, ou se défendre, quand on est chassé. On prend pour cela ceux des extrémités des batteries, que l'on transporte quand il en est besoin, aux sabords de l'avant ou de l'arrière.

Canons d'armes à feu portatives. Ils sont en fer forgé. On distingue : 1° *la bouche* du canon; 2° *le tenon*, destiné à fixer la baïonnette sur le canon (au pistolet il n'y en a pas); 3° *le devant;* 4° *le tonnerre,* partie renforcée contenant la charge ; 5° *la lumière*.

La longueur des canons est réglée ainsi qu'il suit : Fusil d'infanterie, 42 pouces; fusil de marine, 38 pouces, comme le fusil de dragon ; fusil d'artillerie, 34 pouces.

Mousqueton (modèle 1816), 30 pouces 5 lignes 8 points; pistolet d'abordage, 7 pouces 4 lignes 8 points.

D'après la dépêche du 20 novembre 1821, il est prescrit aux ports de ne plus faire de demandes de canons de fusil ou autres armes à feu, que pour remplacement, attendu qu'il ne doit pas être monté à neuf d'armes à feu dans les ateliers des ports.

On doit empêcher les armuriers, 1° de mettre un lardon à un canon ; 2° de refouler un canon et mettre un tonnerre ; 3° de couper un canon à la bouche, soit parce qu'on le trouve trop long pour l'homme qui doit s'en servir, soit parce que la baguette ayant été cassée, est devenue trop courte.

Prix. En fournir un neuf pour fusil de marine et de dragon, 10 f. ; pour mousqueton (modèle an 9), 7 f. 55 c. ; *idem* (modèle 1816), 5 f. 60 c.; pour pistolet, 3 f. 15 c.

En ajuster un pour fusil et mousqueton (modèle an 9), 0 f. 20 c. ; pour mousqueton (modèle 1816), et pistolet, 0 f. 10 c.

Relever un enfoncement pour fusil et mousqueton, 0 f. 20 c.; pour pistolet, 0 f. 15 c.; le redresser, 0 f. 15 c.; mettre un tenon, 0 f. 20 c. ; réparer les pans mutilés, 10 c.

Canon obusier de 8 pouces. Le 18 septembre 1827, le mi-

nistre de la marine en a approuvé les dimensions, et l'on en fabrique déjà dans plusieurs fonderies de la marine.

Cette nouvelle bouche à feu est particulièrement destinée à la défense des rades et des côtes, à l'armement de petits bâtimens et de bâteaux à vapeur pour détruire les escadres ennemies qui seraient en calme ou affalées près des côtes.

On se propose aussi d'en faire mettre quelques unes, pour essai, à bord des autres bâtimens de guerre.

Le calibre de *l'âme* est de 8 pouces 3 lignes ; celui de *la chambre*, de 5 pouces 6 lignes 9 points ; celui du projectile, de 8 pouces 2 lignes.

Longueur de la bouche à feu, depuis l'extrémité de la culasse jusqu'à la tranche, 7 pieds 8 pouces ;

— Du *bouton*, le *cul-de-lampe* compris (composée de deux calibres de 36, dont un demi pour le cul-de-lampe), 1 pied 0 pouce 11 lignes ;

— De la *plate-bande de culasse*, 1 pouce 9 lignes ; elle a, en outre, *un chanfrein* de 4 lignes ;

— Du *renfort*, depuis le chanfrein jusqu'à la gorge, 3 pieds 3 pouces 11 lignes ; sa gorge a 2 pouces ;

— De *la volée*, depuis la gorge du renfort jusqu'à celle de la volée, 3 pieds 9 pouces ; *la gorge de volée* a 1 pouce.

— De *la plate-bande de la bouche*, 2 pouces.

Les longueurs intérieures sont :

Entre le fond de l'âme et le derrière de la plate-bande de culasse, de 5 pouces 6 lignes ou $\frac{2}{3}$ du calibre de l'âme ;

De l'âme, depuis le fond de la chambre jusqu'à la tranche de la bouche, de 7 pieds 2 pouces 6 lignes ;

De la *partie cylindrique de la chambre* (se raccordant au fond qui est plan, par une surface annulaire dont le cercle générateur a 8 lignes de rayon), de 8 pouces 4 lignes ;

Du *cône tronqué*, raccordant la chambre avec l'âme, de 4 pouces 2 lignes ; les intersections sont adoucies par des arcs tangents dont le rayon a 4 pouces 9 lignes 11 points du côté de la chambre, et 3 pouces 2 lignes 7 points du côté de l'âme ;

De la *partie cylindrique de l'âme*, de 6 pieds ;

Du *tronc de cône*, qui évase la bouche, de 2 pouces ; la grande base de ce tronc a 8 pouces 10 lignes de diamètre.

Le diamètre du bouton et du collet contre le cul-de-lampe, est de 6 pouces 10 lignes; celui du canon, à la plate-bande de culasse, de 2 pieds 0 pouces 6 lignes 6 points; à la naissance du renfort, de 1 pied 11 pouces 10 lignes 8 points; à l'extrémité du renfort, de 1 pied 9 pouces 0 lignes 6 points; à la naissance de la volée, de 1 pied 7 pouces 4 lignes 3 points; à la fin de la volée, de 1 pied 2 pouces 6 lignes; à la plate-bande de la bouche, de 1 pied 4 pouces 4 lignes 8 points.

L'axe *des tourillons* est à 3 lignes au-dessous de celui de la pièce, et à 3 pieds 0 pouces 7 lignes 11 points du derrière de la plate-bande de culasse; leur diamètre et leur longueur sont de 6 pouces 7 lignes 6 points.

L'écartement *des embases* est de 1 pied 10 pouces 3 lignes; leur tranches sont parallèles, et coupées par un plan tangent, au-dessus des tourillons et parallèle à l'axe du canon; leur diamètre est de 9 pouces.

Ce canon a un *anneau de brague;* il a, en outre, deux *masses de mire,* l'une, à la culassse, de 1 pied 0 pouce 9 lignes de rayon, l'autre, à la volée, de 10 pouces 4 lignes 11 points de rayon.

La distance entre le derrière de la mire de culasse et le centre de *la lumière,* est de 3 pouces 3 lignes; celle du fond de l'âme au centre de l'orifice inférieur de la lumière, est de 4 lignes 5 points. Le diamètre de la lumière est de 2 lignes 6 points; elle est inclinée de 75 degrés sur l'axe de la pièce. *Le canal,* creusé circulairement dans le support de platine d'une profondeur de 1 ligne 6 points, a 1 pouce 8 lignes de diamètre.

Le poids du canon sans tourillons, est de 7,267 livres, 90; la *prépondérance* est du 20^{me} de ce poids.

Idem, avec les tourillons, de 7,427 livres, 00.

L'angle de mire est de 1° 31'.

Le projectile sera l'obus de 8 pouces.

CANONNAGE. Dans la marine, on désigne sous la dénomination de canonnage, tous les détails relatifs au service de l'artillerie. Bien souvent on considère cette partie du service comme un métier n'exigeant que de l'ordre, de l'intelligence et de l'habitude, mais au fait c'est une science qui comprend

non-seulement la manière de disposer l'artillerie et de veiller à son entretien, mais encore les connaissances théoriques relatives au tir des bouches à feu, problème déjà très compliqué sur terre et dont les difficultés s'accroissent à bord par la mobilité de l'élément sur lequel les vaisseaux sont appelés à combattre.

Pour diriger ce service avec succès, il faut être en état de corriger par la théorie les erreurs de la routine, et de s'aider des leçons de l'expérience pour éclairer la théorie et lui fournir des données positives.

CAPITAINE *d'armes*. Sous-officier spécialement chargé, sous la direction de l'officier en second du bâtiment, de maintenir la police et la discipline parmi l'équipage. Il est également chargé de l'entretien de toutes les armes de main, embarquées pour le service du bâtiment. Le maître armurier est immédiatement sous ses ordres.

Lorsque les poudres de guerre doivent être embarquées, il se concerte avec le maître canonnier pour faire transporter et placer dans les soutes à poudre les caisses de cartouches mises à sa charge. Il fait placer également, dans la partie des soutes du maître canonnier laissées à sa disposition, les balles, le plomb, le papier à cartouches, les moules à balles et à cartouches.

Quand les poudres doivent être débarquées, il profite des moyens de transport donnés au maître canonnier, pour débarquer les caisses à cartouches et les autres objets de son détail.

Il se concerte avec ce maître, pour compléter, en ce qui le concerne, les coffres de munitions destinés à l'armement des embarcations. Au départ de ces embarcations, il remet aux officiers chargés de les commander et à l'officier de quart, l'état des armes de main, cartouches et autres objets de son détail qu'il aura délivrés à chaque canot.

Après les exercices à feu et après le combat, il recueille les cartouches qui n'ont pas été employées, et fait décharger les armes qui ne doivent pas rester chargées; il veille à ce que l'armurier et ses aides ne conservent aucune partie de poudre provenant de ces armes. Lorsqu'il y a lieu de distribuer des

cartouches pour un service quelconque, cette distribution se fait sur les gaillards.

Tous les jours, à l'heure indiquée pour espalmer les bouches à feu, et pour nettoyer les ustensiles, il se fait accompagner par l'armurier et ses aides dans tous les dépôts de petites armes; il visite chacune de ces armes et fait nettoyer celles qui ne sont pas en bon état. Il veille à ce que les sabres, piques et haches d'armes soient toujours affilés et garnis d'une ganse ou raban à la poignée. Il s'assure que les pierres des fusils et des pistolets sont solidement fixées, et que chaque giberne contient une pierre de rechange.

Outre ces inspections journalières, le capitaine d'armes visite les armes portatives chaque fois qu'elles ont été mises en service, soit dans les exercices, soit dans le combat. S'il s'aperçoit qu'elles sont dégradées par la faute des hommes qui s'en sont servis, il signale les auteurs de ces dégradations.

La solde des capitaines d'armes, provenant de l'artillerie, est réglée ainsi qu'il suit, par l'ordonnance du 1er juillet 1814.

Sur les vaisseaux de premier rang. . . . 81 fr. par mois.
Sur les vaisseaux de 80 et 74 72 fr. *idem.*
Sur les frégates et bâtimens de rang infér. 60 fr. *idem.*

Ils reçoivent en outre, un supplément de paie, tenant lieu de toute indemnité de traitement de table, savoir :

Sur les vaisseaux de premier rang. . . . 30 fr. par mois.
Sur les vaisseaux de 80 et 74 25 fr. *idem.*
Sur les frégates. 20 fr. *idem.*
Sur les bâtimens de rang inférieur. . . 15 fr. *idem.*

Les capitaines d'armes sont choisis parmi les maîtres, seconds maîtres de canonnage, et les sergens-majors et sergens du corps royal d'artillerie. (Art. 15 de l'ordonnance du 1er juillet 1814). Ce grade est temporaire.

CAPUCINE. Anneau ovale qui se place à l'endroit où le canal de la baguette, dans les armes à feu portatives, est recouvert par le bois. Elle est en fer au fusil d'infanterie et au mousqueton de l'an 9, en cuivre aux fusils de dragon et de marine. La partie saillante qui répond au canal de la baguette s'appelle le bec. Celle du mousqueton a un battant, comme une grenadière.

Prix, pour en fournir une neuve, en fer 0 fr. 20 c., en cuivre, 0 fr. 25 c.; l'ajuster, 5 c.; la remandriner, 5 c.

Au mousqueton (modèle an 9) 0 fr. 50 c.; l'ajuster, 5 c.

CARCAS. Nom donné, dans les fonderies à réverbère, aux matières creuses, non fondues, qui restent dans le fourneau, après une coulée. C'est du fer qui a subi l'affinage, jusqu'à un certain point.

La quantité de carcas dépend de la qualité de la fonte et de la manière dont le chauffeur conduit la coulée. De la fonte blanche chauffée lentement fournit beaucoup de carcas.

CARONADE. Bouche à feu qui tire son nom de la célèbre fonderie de Carron, en Écosse, où les premières ont été coulées en 1774.

Le bouton de culasse est applati en dessus et en dessous, et percé, perpendiculairement à ses deux faces, d'*un trou cylindrique*, pour le passage de la vis de pointage; *le trou de brague*, s'appuie sur le bouton et sur *la culasse*; l'enveloppe de celle-ci est une surface de révolution engendrée par le mouvement d'un arc de cercle, et comprise entre *le listel du bouton* et *la plate-bande de culasse*. Cette plate-bande est divergente vers la tranche; elle se raccorde *au renfort*, et celui-ci *à la volée* par une gorge. *Le bourrelet*, qui n'est qu'une espèce de tore, est très peu saillant; *sa plate-bande* est large et en cône tronqué; elle se raccorde au reste de la volée par une gorge. *Le support de platine*, est placé sur la culasse et sa plate-bande; une *mire*, dont le plan supérieur est tangent au bourlet et parallèle à la plate-bande, vient aboutir à l'arête antérieure de cette dernière.

La partie vide de ces bouches à feu se compose *d'une chambre*, *d'une âme*, *d'un parasouffle*, ou *partie en campanée*.

La caronade n'a pas de tourillons, mais elle a *un support*, dans lequel on passe *un boulon*, traversant en même tems *les crapaudines*, quand on veut monter la pièce sur son affût. Il a été coulé des caronades à tourillons; mais l'usage n'en a pas été adopté, quoique plusieurs puissances en emploient de semblables. On élève ou baisse la culasse de ces pièces au moyen *d'une vis de pointage* qui traverse le bouton de culasse dans lequel est introduit un *Écrou en cuivre*. (Voir ce mot.)

Les caronades étant plus courtes que les canons, présentent l'avantage d'occuper moins de place, surtout lorsqu'elles sont, comme aujourd'hui, installées à brague fixe; leur manœuvre aussi exige moins de monde, et néanmoins peut s'exécuter rapidement.

Mais à cause de la position de leur axe de rotation, elles éprouvent un fouettement considérable qui produit un choc violent de la culasse sur la semelle, et ne tarde pas à mettre les vis de pointage hors de service.

Elles ont beaucoup moins de portée que les canons d'un calibre même inférieur; c'est pourquoi le ministre décida le 28 juillet 1806, par une dépêche spéciale à la frégate *la Furieuse*, et le 26 mars 1807, par une circulaire envoyée dans tous les ports, que la frégate armée de 22 caronades de 36, conserverait 6 canons de 18, pour chasse et retraite, et qu'il serait accordé, pour cette destination, 2 canons de 8 aux bricks, et 2 canons de 12 aux corvettes primitivement destinées à porter 20 canons de 8 en batterie. Cet usage s'est continué. (Voir l'art. *Artillerie*.)

Caronade en bronze. Espèce d'obusier, ayant un anneau de brague, un support tourillon.

On s'en est longtems servi dans la marine; mais le 1er nivose an 13, il fut décidé qu'on n'en placerait plus sur les gaillards des bâtimens de guerre, et qu'il y serait suppléé par des caronades en fer du calibre de 36, au moins pour les vaisseaux et frégates; et le réglement joint à la dépêche de cette date, fit connaître l'emplacement de ces dernières. Aujourd'hui les caronades en bronze sont entièrement abandonnées.

Le 31 décembre 1810 le ministre annonça que, d'après une décision du 23 du même mois, il ne serait plus, à l'avenir, employé de caronades de 36 sur les frégates, et que l'armement de leurs gaillards serait composé de 14 caronades de 24 et de deux canons de 8 long, pour coups de signaux, de chasse et de retraite. Le 6 juillet 1818 le ministre arrêta les dimensions des caronades, de 18 et de 12; le 26 décembre 1820 celles des caronades de 30.

Les premières caronades de 36 et 24 ayant paru suscep-

tibles d'une réduction de poids, leurs dimensions et leurs formes laissant d'ailleurs quelque chose à désirer, il fut décidé en 1819, qu'il en serait établi conformément au système adopté pour les caronades de 18 et de 12 ; en conséquence, le 28 juin 1824 le ministre approuva les dimensions de la caronade de 24 rectifiée, et le 20 juillet 1825 celles de la caronade de 36 rectifiée.

L'emploi presque exclusif des caronades à bord des petits bâtimens donne quelques inquiétudes à un grand nombre d'officiers, parceque, avec cette arme courte, on doit avoir beaucoup à redouter d'un bâtiment ennemi de même force, qui, armé de canons, et habilement manœuvré, engagerait le combat à la portée de ses pièces et hors de l'atteinte des caronades. Mais de près, le bâtiment armé de caronades devrait avoir l'avantage, tant par la supériorité du calibre, que par la rapidité du feu.

DIMENSIONS PRINCIPALES ET POIDS DES CARONADES EN FER.

Désignation des Pièces.	Diamètre		Longueur			Saillie en avant du centre du suppt.	Servant pour l'angle de mire.			Poids d'après les tables.
	de l'âme	de la chambre.	totale.	de l'âme. (1)	de la chambre.		Demi-diamètre		Intervalle entre les deux points l	
							à la culasse D (2).	à la volée d		
	pts.	pts.	pts.	pts.	pts.	pts.	pts.	pts.	pts.	livres.
36 ancienne.	936	864	9792	6420	864	4896	1380	942	6751	2500
36 rectifiée.	918	853	9648	6083	1050	4765	1121	932	6644	2341
30	867	805	9507	6139	992	4737	1051	880	6643	2066
24 ancienne.	811	757	8760	5734	754	4401	1180	821	6090	1700
24 rectifiée.	802	745	8362	5181	932	4112	940	814	5767	1543
18	752	680	7641	4680	896	3743	844	743	5274	1180
12	642	594	6628	3967	754	3201	656	651	4565	779

(1) Dans cette longueur, se trouve comprise la partie en campanée.
(2) C'est la hauteur de la partie la plus élevée du support de plating au dessus de l'axe.

CARRÉ DU BOUTON. Excédant de métal, en forme de T ou de parallélipipède rectangle, qui se trouve à l'extrémité du bouton de culasse, et qu'on coule en même-tems que la pièce, pour servir au forage de la bouche à feu. Sa tige, placée dans le prolongement de l'axe, est cylindrique; la traverse est un parallélipipède rectangle.

Voici son usage : quand la pièce est placée sur le banc de forerie (voir *Forage*), on la joint au mécanisme, en introduisant la traverse du carré du bouton dans la rainure d'un manchon placé à l'extrémité de l'arbre de la roue dentée, la plus près de la pièce. De cette manière, la roue ne peut tourner, sans communiquer un mouvement de rotation à la bouche à feu.

On ne coupe le carré du bouton, qu'après que la pièce est définitivement reçue, afin de pouvoir la remettre sur le banc si l'on s'apercevait dans les visites, que l'âme, ou la chambre dans les caronades, est d'un calibre trop faible, ou n'a pas assez de longueur.

On coupe le carré du bouton au moyen d'un ciseau bien trempé, et on passe ensuite le carreau, pour unir le contour du bouton. Mais, pour que l'ouvrier ne puisse pas se tromper, le foreur, avant de retirer la pièce du banc de forerie, pratique une petite gorge, profonde de 2 à 3 lignes, à l'endroit où la tige doit être coupée ; le plan passant par le centre de cette gorge, est tangent au bouton de culasse.

CARTOUCHE. Cylindre en carton, servant d'enveloppe à certains artifices. (Voir *Fusées de signaux*, *Lances à feu*.)

Cartouche pour arme à feu portative. Charge de poudre, avec ou sans balle, renfermée dans une enveloppe de papier roulée sur un mandrin.

Le papier doit avoir du corps, être bien collé, d'un grain égal et doux au toucher.

Les ustensiles nécessaires pour leur confection sont :

1° Des tables et des bouts de planche dans lesquelles sont pratiquées de petites concavités un peu plus larges que le diamètre des balles, et ayant en profondeur le tiers de ce diamètre.

2° Des mandrins de 0^m,187 (7 pouces) de longueur et

de 0m,0152 (6 lig. 9 points) de diamètre, lesquels doivent être bien cylindriques et faits avec du bois dur et sec. L'un des bouts doit être arrondi, et l'autre creusé de manière à recevoir le tiers de la balle.

3° Des mesures en cuivre ou en fer-blanc, de la forme d'un cône tronqué ouvert par le haut. La mesure, pour les cartouches sans balles, doit, étant comblée, contenir la 120e partie d'un kilogramme de poudre. Celle pour les cartouches à balles doit, étant comblée, contenir la 80.e partie d'un kilogramme de poudre.

4° De petits entonnoirs dont la douille peut entrer facilement dans l'ouverture des cartouches.

5° Des gamelles de bois pour contenir la poudre et les balles, et des caisses sans couvercle pour recevoir les cartouches roulées et non remplies, que l'on y pose verticalement.

Le papier que l'on emploie ordinairement a 0m, 352 (13 pouces) de hauteur, et 0m, 433 (16 pouces) de largeur.

Lorsqu'on doit faire des cartouches sans balles, on plie le papier en quatre dans sa largeur, perpendiculairement au plus grand côté, puis chaque quart en deux dans sa hauteur, et chaque moitié du quart en deux par une diagonale qui prend depuis 0m, 059 (2 pouces 2 lig.) de l'angle supérieur de la gauche, jusqu'à 0m, 059 (2 pouces 2 lig.) de l'angle inférieur opposé à la droite. De cette manière, chaque feuille se trouve coupée en seize parties, et chaque partie, avec laquelle on fait une cartouche, et un trapèze de 0m, 108 (4 pouces) de hauteur, dont une des bases a 0m, 115 (4 pouces 3 lignes), et l'autre 0m, 059 (2 pouces 2 lignes.)

Lorsqu'on doit faire des cartouches à balles, on plie la feuille de papier en trois dans sa largeur, perpendiculairement au plus grand côté, puis chaque tiers en deux dans sa hauteur, et chaque moitié du tiers encore en deux par une diagonale, comme ci-dessus. Chaque feuille se trouve ainsi coupée en douze parties, et chaque partie, avec laquelle on fait une cartouche, est un trapèze, dont les bases sont les mêmes que celles du trapèze des cartouches sans balles, et dont la hauteur a 0m, 144 (5 pouces 4 lignes.)

Pour faire une cartouche sans balle, on place le mandrin

sur le papier de manière que son extrémité arrondie soit du côté de la plus grande base du trapèze; on roule alors fortement le papier sur le mandrin, en commençant par le côté qui fait angle droit avec les bases. On en laisse passer, du côté de la plus grande base, environ $0^m,013$ (6 lig.), qu'on plie et qu'on arrondit sur l'extrémité du mandrin, au moyen de la petite concavité pratiquée dans la table sur laquelle on travaille, ou dans une petite planche. Après avoir retiré le mandrin, on verse dans la cartouche la quantité de poudre déterminée, et on plie le papier le plus près possible de la poudre.

Pour faire une cartouche à balle, on met la balle dans la cavité du mandrin; on la place comme il vient d'être dit pour l'extrémité arrondie du mandrin, et on roule fortement le papier dessus, en opérant comme pour la cartouche sans balle.

On s'assure de la justesse des cartouches, en les faisant passer par un bout de canon du calibre de 7 lignes 9 points au plus.

On en fait des paquets de 15, opposant alternativement les côtés des balles, et les enveloppant avec une feuille de papier, qu'on replie des deux bouts, et qu'on lie avec de la ficelle passée en croix sur le milieu de la hauteur et de la largeur.

Dix hommes, le papier étant coupé, peuvent faire dix mille cartouches en un jour, en travaillant pendant dix heures.

Six hommes roulent et placent dans les caisses les cartouches vides verticalement les unes à côté des autres. Deux hommes remplissent les cartouches ainsi disposées, et ensuite plient le papier au-dessus de la poudre. Deux hommes font les paquets.

Un nouveau procédé pour faire les cartouches à balle, adopté provisoirement par S. Exc. le ministre de la guerre, offre l'avantage de les vérifier en même tems qu'on les confectionne, et de les rendre en général mieux faites et plus solides.

D'après ce procédé, on emploie des dés, et l'opération s'exécute de la manière suivante: Après avoir roulé le papier et l'avoir replié sur la balle, comme il a été dit plus haut, on retourne le mandrin, de manière que la balle soit

en l'air et que l'extrémité arrondie porte sur la table ; on coiffe la cartouche avec un dé, et l'on frappe deux fois sur la table, en appuyant sur le dé. On retire alors le mandrin, et l'on termine la cartouche suivant la manière ordinaire.

Les cartouches pour mousqueton sont les mêmes que pour le fusil.

Les cartouches pour pistolet se confectionnent de la même manière que les cartouches pour fusil ; elles exigent les mêmes ustensiles ; il n'y a de différence que dans les mesures ; celle pour les cartouches à pistolet doit, étant comblée, contenir la 120^e partie d'un kilogramme ($\frac{1}{60}$ de livre) de poudre.

Pour faire des cartouches à balle, on coupe le papier dans les mêmes dimensions que pour les cartouches sans balles pour fusil ; on les roule comme il a été dit précédemment ; mais on les met par paquets de dix, en opposant, du reste, toujours les côtés des balles. Il faut le même tems pour en confectionner mille.

Il suit de ce qui précède que, pour confectionner 990 cartouches à balles, il faut, pour fusil pistolet.

	fusil	pistolet.
Feuilles de papier à cartouche. . . .	82 ½	62.
Idem. idem pour faire les paquets.	17	25.
Poudre de guerre (kilogrammes). . .	12,375	8,247.
Fil à voile (kilogrammes). . .	0,050	0,060.

On délivre aux bâtimens 60 cartouches à balles par fusil et mousqueton, et 15 par pistolet.

CARTOUCHIER. Petite giberne placée sur le ceinturon du sabre d'abordage. Le bois, un peu arrondi, pour prendre la forme du ventre, a 8 pouces 7 lignes de longueur, 2 pouces 9 lignes de hauteur, et 1 pouce 9 lignes d'épaisseur ; on peut y mettre 20 cartouches.

CASSE-FER. Machine destinée, dans les fonderies, à casser les vieilles bouches à feu, ou les neuves qui se trouvent défectueuses, en morceaux assez petits pour pouvoir entrer dans la composition de la charge des fourneaux.

Ces machines ne sont pas les mêmes dans tous les établissemens ; mais elles sont toutes composées d'un mouton en fonte de fer, qu'on élève à une certaine hauteur, et qu'on

fait retomber ensuite, en l'abandonnant à son propre poids, sur la pièce de fonte qu'on veut briser. Voici la description de celui qui est établi à la fonderie d'Indret :

Il est formé de trois mâts écartés par leur pied, et réunis à leur sommet par un boulon qui les traverse tous les trois. Ces mâts ont 50 à 55 pieds de longueur, 18 à 20 pouces de diamètre au bas et 14 à 15 pouces en haut. Au pied de l'un d'eux se trouve un treuil de 4 pouces de rayon portant, à l'extrémité de son axe, une roue dentée de 13 pouces de rayon, et garnie de 40 dents, engrènant avec un pignon de 3 pouces de rayon, et garni de 8 dents. Sur le même axe que ce pignon, il y a une autre roue dentée de 10 pouces de rayon, qui engrène avec un second pignon de 2 pouces 6 lignes de rayon, porté sur un axe que l'on fait tourner au moyen de deux manivelles, dont le coude est de 12 pouces.

Un cable de deux pouces de diamètre, frappé solidement au haut de la machine, tombe entre les trois mâts, passe dans une poulie mobile ; le bout remonte ensuite pour passer sur une poulie fixe, placée au point de jonction des mâts, et redescend encore, pour venir s'enrouler sur le treuil. A la poulie double on accroche un déclic qui retient la herse ou la chaîne soutenant le mouton.

Au moyen du treuil, on élève le mouton à 40 ou 42 pieds, qui est la hauteur de chute ordinaire (7 ou 8 hommes élèvent facilement, en 30 ou 35 minutes, un mouton pesant 5000 livres); alors un ouvrier, monté dans une espèce de hune établie au haut des mâts, appuie sur l'extrémité du déclic, celui-ci part, et le mouton tombe sur le bloc de fonte, qu'on a eu soin de disposer à l'avance, de manière à se trouver directement au point de chute.

Quoique la quantité de mouvement acquise par cette masse, à la fin de sa chute, soit considérable, il arrive pourtant que des blocs de fonte résistent au choc. Les culasses de canon et de caronade, celles de mortier à plaque, ne peuvent même pas être brisées par ce moyen. On emploie, pour les diviser, une roue en fer armée de couteaux. (Voir Fraise.)

CHABOTTE. Tas en fonte de fer sur lequel on place le

boulet pendant le rebattage. La chabotte est placée et solidement fixée, avec des coins, dans un creux ménagé dans un bloc enterré jusqu'au niveau du sol; sa partie supérieure est creusée en calotte sphérique de six à sept lignes de flèche, et du même rayon que le boulet. Cette pièce se dégrade assez promptement, et on est obligé de la remplacer de quinze en quinze jours. (Voir *Rebattage*.)

CHAMBRE d'une bouche à feu. Partie intérieure, d'un diamètre différent de l'âme qu'elle termine, et dans laquelle on place la charge de poudre de certaines pièces. Les caronades, les mortiers, les éprouvettes, les espingoles, sont les seules bouches à feu, en usage dans la marine, qui aient des chambres. Les canons à bombe, qu'on se propose d'employer, en auront aussi.

Les chambres à poudre sont nécessaires aux bouches à feu de gros calibre, surtout si l'on veut qu'elles puissent tirer à petites charges, parce que la poudre n'occupant pas le fond entier de l'âme, il serait trop difficile d'y mettre le feu, et le projectile ne serait pas chassé dans la direction de l'axe de la bouche à feu. D'ailleurs les chambres contribuent à l'intensité de l'impulsion que reçoit le projectile; elles épargnent les munitions, suppléent au peu de longueur des armes destinées à lancer des projectiles creux, et procurent une diminution dans le diamètre extérieur, à l'endroit de la charge, où il faut toujours que le métal soit renforcé.

L'effet des chambres dépend principalement de leur figure et de la grandeur de leur orifice. Si la figure est rentrante sur elle-même, si l'orifice est petit et que le projectile ait une grande masse, le fluide élastique se dégage en plus grande quantité, avant d'ébranler le projectile; il s'accumule dans la chambre, parce qu'il trouve plus de difficulté à s'échapper; son dégagement est plus rapide et sa force expansive plus grande, parce que les parois intérieures réfléchissent plus abondamment le calorique. Mais, par cela même qu'une chambre ainsi conformée produira un effet plus grand, elle sera plus sujette à fatiguer la pièce, à tourmenter l'affût, et surtout à briser le projectile; car la force expansive initiale se déploie en même tems contre les parois de la chambre et

contre le segment par lequel le projectile reçoit le choc; cette force augmente à mesure que l'orifice et par conséquent le segment diminuent; donc la pression en chaque point des parois de la chambre et de la surface du segment devient plus grande; ainsi la pièce et son affût sont plus tourmentés; et comme à mesure que le segment diminue, son adhérence avec les parties contiguës du projectile diminue aussi, puisqu'elle est proportionnelle au périmètre et à la hauteur du segment; il s'en suit encore que le projectile est plus exposé à se briser.

Les chambres cylindriques ont aussi le défaut de faire briser le projectile, parce qu'il ne reçoit la première impulsion de la poudre que sur un segment peu étendu. Elles produisent moins d'effet que celles dont les parois rentrantes retiennent le fluide élastique. D'ailleurs la charge n'est pas toute enflammée avant le déplacement du projectile; une partie est chassée dans l'âme où elle s'enflamme, soit pendant que le projectile la parcourt, soit après qu'il l'a parcourue; une autre partie est lancée dehors et ne produit d'autre effet que d'augmenter la masse à mouvoir. Ce cylindre équilatère ayant moins de surface que tous les cylindres droits de même volume, souffre une moindre pression de la part du fluide élastique, et par conséquent fatigue moins la pièce. Mais quoique sa forme soit plus appropriée au mode d'inflammation de la poudre, elle n'est cependant pas plus avantageuse à la vitesse du mobile, et c'est un fait qu'une même quantité de poudre, enflammée dans deux cylindres différens, fait plus d'effet dans celui dont le diamètre est plus petit. Sans doute parce que les parois étant plus rapprochées, sont plus tôt atteintes par la flamme qui, se réfléchissant dans l'intérieur, accroît la rapidité de l'inflammation et l'intensité de la chaleur. Ainsi, dans les bouches à feu à chambre cylindrique, la quantité de poudre, le poids du projectile, le diamètre et la profondeur de l'âme et de la chambre, doivent avoir entre eux de certains rapports; mais ces rapports ne peuvent être établis que par les tâtonnemens de l'expérience.

Le fluide élastique agit perpendiculairement et également sur tous les points des parois qui le contiennent; or les pres-

sions exercées sur le segment du projectile ont pour résultante une force dirigée suivant l'axe du segment, et équivalente à la pression que le fluide exercerait sur le cercle de la base de ce segment; cette résultante, qui est proprement la force impulsive, est donc en raison composée de la force élastique du fluide et de la grandeur du cercle, ou de l'orifice de la chambre. Ainsi, quoique la force élastique diminue quand l'orifice augmente, il peut bien se faire qu'il n'y ait pas un grand désavantage à augmenter cet orifice; et c'est ce qui a lieu effectivement dans les chambres en cône tronqué, dont l'axe est dirigé au centre du projectile, lorsqu'il est mis en place, et où celui-ci reçoit immédiatement l'impulsion sur presque tout un hémisphère. Elles sont d'un plus grand effet que les chambres cylindriques, ne brisent pas le projectile, ne fatiguent pas trop la pièce ni l'affût, et par dessus cela, elles ont une beaucoup plus grande justesse de tir que toutes les autres.

Il est important de remarquer qu'en général, lorsqu'on emploie des charges qui ne remplissent pas toute la capacité des chambres, le vide restant diminue beaucoup l'intensité de l'impulsion, en sorte que l'effet n'est pas proportionné à la quantité de la charge. L'expérience a appris qu'avec de petites charges, les chambres sphériques donnent de moindres portées que les chambres en cône tronqué, et celles-ci de moindres que les chambres cylindriques; et que dans les mortiers à chambre cylindrique, une charge donnée produit d'autant moins d'effet que la chambre est plus grande; d'où l'on conclut qu'un mortier à grandes portées ne peut, sans inconvénient, être employé au lieu d'un mortier de même espèce à petites portées.

Les chambres des caronades offrent, jusqu'à un certain point, les mêmes avantages que les chambres en cône tronqué; leur orifice est grand, et le projectile est placé dans le raccordement de manière que la résultante de l'impulsion du fluide passe par son centre. Quant à leurs dimensions, voir l'art. *Caronade.*

La chambre du mortier éprouvette a déjà plusieurs fois varié dans sa longueur. Selon le tracé des tables de Gribeauval,

la coupe du fond de cette chambre, par un plan passant par l'axe, est un arc de cercle de 2 pouces 5 lignes de rayon, et ayant pour centre, le centre même de l'orifice de la chambre. Dans le tracé de l'an 7, cet arc était décrit avec le même rayon, mais le centre, placé un peu plus bas, se trouvait au point, où l'axe de mortier rencontrerait la partie sphérique de l'âme, si elle était prolongée, sans égard à la chambre; enfin, depuis 1817, on a repris le tracé de 1686 et 1769, dans lequel l'arc du fond a pour centre celui de la partie sphérique de l'âme, et pour rayon le demi diamètre de l'âme augmenté de 2 pouces 5 lignes. (Voir *Mortier-éprouvette*.)

CHAMBRES. Petites cavités qui se rencontrent dans les bouches à feu et les projectiles, et qui peuvent faire rebuter ces objets, quand elles dépassent certaines limites prescrites par les réglemens. (Voir *Tolérances*.)

CHAMP *de lumière*. Canal, en forme de poire, dans lequel se trouve l'orifice de la lumière. Il est creusé d'environ une ligne dans l'épaisseur du support des canons et caronades; les bords en sont inclinés d'une demi ligne intérieurement.

Il est destiné à contenir la traînée de poudre, qu'on est encore dans l'usage de répandre autour de la lumière. Il est indispensable quand on se sert du boute-feu, que le souffle qui s'échappe par l'orifice de la lumière chasserait avec violence, si on ne le tenait pas à quelque distance de cet orifice.

On l'appelle aussi *canal d'amorce*; quelquefois aussi, mais improprement, *canal de lumière*. (Voir *Lumière*.)

Champ d'épreuve. Lieu destiné à l'épreuve des bouches à feu.

CHANDELIER *de perrier*. C'est l'affût de cette bouche à feu. Il se compose *d'une tige* en fer, surmontée de *deux branches* également en fer, terminées chacune par un *étrier*, servant d'encastrement aux tourillons; ceux-ci, une fois en place, sont maintenus en dessus par *un boulon à clavette*. La pièce repose sur *une sole* en fer, s'appuyant sur l'entre-deux des branches, et portant dans son milieu, suivant une partie de sa longueur, une rainure dans laquelle entre le T du coin de mire. On délivre un chandelier par perrier.

Chandelier d'espingole. Celui-ci est plus petit que le précédent; il en diffère d'ailleurs en plusieurs points. Il n'a pas d'étriers, et ce sont des trous, percés dans les branches même, qui en tiennent lieu. En outre, la tige est coupée suivant deux plans, l'un passant par l'axe, et s'arrêtant à 15 lignes du bout, l'autre perpendiculaire à celui-ci, et coupant seulement une des portions de la tige. De sorte que ce chandelier se compose de deux parties distinctes, comprenant chacune une branche et une portion de la tige. La portion la plus courte de la tige se termine par un tenon qui entre dans un trou correspondant de l'autre partie de la tige ; celle-ci aussi porte un tenon, mais près du collet, et perpendiculairement à l'axe de la tige.

Quand on a introduit les tourillons dans les trous des branches, on rapproche les deux portions de la tige, et on les serre au moyen d'un écrou qui vient se visser au-dessous de la jonction des deux branches. De cette manière, le système fait corps, comme s'il n'était que d'une pièce.

Chandelier de	Perrier	Espingole
Poids	19 à 20 k.	3 à 4 k.
Prix	24 f.	4 f. 50 c.

On en délivre un par espingole.

CHANGER *d'affût.* Quand, à bord, un affût a été endommagé par le feu de l'ennemi, ou que, pour un motif quelconque, on juge à propos de le changer, on emploie un des moyens suivans :

Par l'ancienne machine à monter et à démonter les canons, on dispose le canon de manière que sa culasse et sa volée soient sous les deux boucles du barrot, dans chacune desquelles on passe une estrope tenant d'un côté à une poulie simple qui y est absolument fixée; dès que l'autre bout de l'estrope est passé dans la boucle, on y amarre solidement une autre poulie, mais de manière qu'on puisse la démarrer facilement lorsque la manœuvre est finie.

On saisit le canon à la volée et à la culasse avec deux civières qui doivent faire un tour mort autour du canon ; elles sont aussi garnies chacune de deux poulies simples qui doivent

se présenter de chaque côté de la pièce et à égale hauteur. On passe chaque itague dans une poulie de l'estrope de la boucle, puis dans celle de la civière qui lui correspond, et l'on en ramène le bout pour le fixer par un dormant à la boucle.

Les quatre poulies doubles des quatre palans sont accrochées aux quatre cosses des itagues ; quant à leurs poulies simples, celles des palans de derrière le sont aux boucles des palans de retraite des canons voisins, et celles de devant aux boucles fixées à la serre-gouttière, et, à leur défaut, dans celles qui servent pour les fausses bragues, immédiatement sur le derrière des affûts voisins. Les palans de devant sont dirigés à droite et à gauche de la pièce, perpendiculairement à son axe, et ceux de derrière, en éventail en arrière du canon.

On ôte les susbandes, et au commandement *ferme*, les hommes agissent ensemble pour élever la pièce, jusqu'à ce qu'on puisse ôter l'affût. Ce moyen exige deux équipages de canon, mais il est sûr et convient bien dans les gros tems. (Voir *Machine à démonter.*)

Au moyen de la machine proposée par le sergent Griolet, chaque poulie triple est assemblée avec une poulie double, par une itague, pour former une espèce de palan d'appareil; il y en a un pour la volée, et un pour la culasse. Le premier porte un burin fixé à l'estrope qui enveloppe la poulie double; le dormant de l'itague se fait sur la tête du burin.

En appliquant cette machine à la volée, on passe la ganse de l'estrope de la poulie triple sur le piton de serre, au-dessus du sabord, et on l'arrête avec le boulon que l'on passe dans l'œillet du piton. Le burin se place dans la bouche du canon.

Pour disposer celle de la culasse, on passe la ganse de la poulie triple dans l'œillet du piton placé au barreau, au-dessus de la culasse, et on l'arrête avec le boulon que l'on passe dans la ganse.

La poulie double de la culasse est mobile ; on l'enveloppe de son estrope, lorsque cette dernière est passée au boulon

de culasse, de dessous en dessus; on fait ensuite, avec la ligne qui tient à l'estrope, un amarrage pour l'étrangler. Cet amarrage se fait entre la poulie et le bouton de culasse; le dormant de l'itague se fait également sur le bouton de culasse.

La machine étant ainsi disposée, on accroche un palan à chaque cosse de l'itague, le croc de la poulie double dans la cosse, et la poulie simple au croc du sabord opposé, pour la culasse; et pour la volée, dans une boucle sur le pont. On ôte les susbandes, etc., comme dans l'autre méthode. (Voir *Machine à démonter, Exercice.*)

Autre moyen. Si l'on veut changer l'affût sans le secours d'aucune machine, on saisit solidement la pièce à la boucle de serre par le raban de volée; on passe ensuite le milieu d'un bon cordage sous le collet du bouton, et ses bouts dans la boucle de dessus; on ôte les susbandes, on place sous le bouton deux forts leviers sur lesquels on fait effort pour élever le canon jusqu'à ce qu'on puisse retirer l'affût de dessous. A mesure qu'il s'élève, on abraque le cordage passé sous le collet du bouton; et dès qu'il est assez élevé, on fait une quantité de tours suffisante, pour en supporter le poids, pendant qu'on change d'affût.

Si l'affût qu'on veut changer se trouvait sous les passe-avants ou les gaillards, on transporterait la pièce sous les caliornes ou candelettes du vaisseau, au moyen desquelles il serait facile d'enlever et replacer le canon.

Si l'affût est brisé et le canon tellement placé qu'on ne puisse employer aucun des moyens précédens, après l'avoir élevé sur deux chantiers, on le dispose la lumière en dessous; on pose l'affût sans roues sur le canon, de manière que toutes leurs parties se correspondent; on met les susbandes et les clavettes en place; on passe deux trévires, un sous le ceintre de l'affût, et l'autre en avant de l'essieu de devant; ils embrassent le canon et son affût par plusieurs tours; on passe ensuite un levier dans l'âme de la pièce, au moyen duquel et des trévires on commence à renverser le canon. Dès que les fusées des deux essieux touchent le pont, on y cloue un cabrion pour les empêcher de glisser; on place des cordages

de retenue du côté opposé à celui des trévires, pour modérer l'effort du choc sur le pont; l'on embarre des pinces et des leviers à mesure que l'élévation de l'affût le permet; puis, faisant effort à la fois sur ces leviers, la bouche et les trévires, garnissant le dessous de l'affût à mesure que le canon s'élève, et maintenant fortement les cordages de retenue au moment où l'affût va tomber sur sa base, on achève de remettre le canon dans sa position ordinaire; après, on place les roues de l'affût et on le conduit au sabord.

CHAPITEAU ou COUVRE-VIS. Pour empêcher l'eau de s'introduire dans l'écrou de la vis de pointage des caronades, on recouvre la vis d'un chapiteau en tôle, fixé par deux vis à la rondelle en fer qui retient l'écrou. Ce chapiteau est en forme de cône tronqué et assez haut pour qu'on puisse baisser la culasse, autant que possible, sans que la vis soit arrêtée dans son mouvement par le fond dudit chapiteau. D'après le nouveau réglement, ils doivent être en cuivre jaune pour les gaillards et les chambres. On en délivre un par bouche à feu, y compris les perriers et espingoles.

CHAPE. Pièce en cuivre laminé, qui garnit le haut du fourreau de sabre d'infanterie et de l'épée des sous-officiers; elle est repliée intérieurement pour couvrir les extrémités du cuir. C'est à son *pontet* qu'on fixe un *tirant en buffle* qui sert à fixer le sabre sur le baudrier; aux chapes des fourreaux d'épée, le pontet est remplacé par un *bouton*.

Prix (fourreau de sabre) : en fournir une neuve, 65 c.; la coller et l'épingler, 10 c.; la redresser, 5 c.; fournir un pontet, 5 c.; le souder, 15 c.; (fourreau d'épée) en fournir une neuve, 1 fr. 15 c.; la mettre en place, 10 c.

CHAPPE. Second baril renfermant celui qui contient la poudre de guerre.

Par une dépêche du 25 janvier 1820, le ministre prescrit de n'admettre en recette dans les ports, que les poudres qui seront dans un baril sans sac, et revêtu d'une chappe.

Dans le cas où il y aurait lieu de débarrasser les barils de leurs chappes, si l'on redoute, par exemple, l'encombrement des soutes, les douves et pièces de fond qui resteraient sans emploi, pourraient, ainsi que celles qui proviennent des

barils, être cédées à la direction des poudres, et renvoyées dans les fabriques, à des conditions dont on conviendrait. (Voir *Embarillage*.)

Dimensions des chappes pour barils de 100 kilogr., longueur $0^m,75$, entre les jables $0^m,64$. Diamètres extérieurs, $0^m,63$ au bouge, $0^m,58$ aux bouts. Les douves doivent avoir $0^m,13$ au plus de largeur, et les pièces de fond au moins $0^m,16$. Leur épaisseur est de $0^m,013$; il y a huit cercles à chaque bout, et un autre cercle en dedans de chaque jable.

Pour barils de 50 kilogr., longueur totale, $0^m,74$; entre les jables $0^m,64$. Diamètres extérieurs, $0^m,51$ au bouge, et $0^m,45$ aux bouts. Les douves doivent avoir au plus $0^m,12$, et les pièces de fond au moins $0^m,13$ de largeur. Leur épaisseur est de $0^m,13^{mm}$; il y a le même nombre de cercles, disposés de la même manière qu'aux chappes de 100 kilog.

CHARBON DE BOIS. Bois éteint avant son entière combustion. Le bon charbon est en bâtons longs, secs et sonores, d'une cassure nette, où l'on remarque la contexture fibreuse du bois; la surface en est lisse mais non brillante.

Le charbon employé dans la fabrication de la poudre peut être fait avec tout bois tendre et léger, tel que le *bourdaine*, le *châtaignier*, le *coudrier*, le *fusin*, etc.; cependant, dans les poudreries françaises, on a donné la préférence à celui de bourdaine.

En Espagne on emploie, pour le même objet, le charbon provenant de la tige du chanvre; mais il résulte d'expériences faites dans nos fabriques, que la poudre de guerre fabriquée avec cette espèce de charbon, n'a point une portée supérieure à celle des poudres fabriquées avec le charbon de bourdaine; que le charbon de chenevottes exigerait des emplacemens beaucoup plus vastes que ceux qui suffisent aujourd'hui; qu'il serait plus cher que celui de bourdaine; il y aurait, d'ailleurs, beaucoup à redouter l'incendie avec de pareils amas d'une matière qui prend feu si facilement.

En Angleterre, le charbon est fait avec le même bois qu'en France; mais la carbonisation se fait dans des cylindres de fonte, qu'on place dans un fourneau allumé, ou sur un bra-

sier ardent. La poudre faite avec le charbon ainsi obtenu est désignée sous le nom de *cylinder powder*. Suivant Coleman, sa force serait telle qu'elle permettrait de diminuer d'un tiers la charge des bouches à feu; cependant, il résulte d'expériences faites par l'administration des poudres, que la méthode de carbonisation anglaise n'est pas préférable à celles qui sont usitées en France, et qu'il y a de l'exagération dans les prétendus avantages qu'on lui suppose.

Le charbon de bois est employé dans plusieurs travaux d'artillerie, mais surtout pour la fonte du cuivre, et quelques ouvrages d'armurerie.

Réduit en poussière, il entre dans la composition des artifices, dans celle de *l'enduit de dépouillement* ; on s'en sert pour saupoudrer l'intérieur des chenaux et la terre glaise avec laquelle on prend l'empreinte des parties intérieures des bouches à feu.

CHARBON DE TERRE. Substance minérale, combustible et bitumineuse, d'un noir de velours, tirant quelquefois sur le noir grisâtre et le noir bleuâtre ; son tissu est ordinairement feuilleté. Sa pesanteur spécifique moyenne est de 1,3 ; le poids d'un hectolitre est à peu près de 155 livres ou $75^k,88$.

Les propriétés de ce charbon varient beaucoup; mais le bon doit contenir de 60 à 70 p. cent de carbone, 30 à 35 de bitume, et le moins possible de terres. Il brûle d'autant plus facilement qu'il contient plus de bitume et moins de terres; la chaleur qu'il produit dans la combustion est à celle que produit la combustion du bois à peu près dans le rapport de 184 à 100.

Le charbon de terre, appelé aussi *houille*, se distingue généralement en *houille grasse, houille sèche, houille compacte*.

La *houille grasse* est légère, friable, éclatante dans sa cassure, très facilement combustible. Au feu, elle semble se fondre, et elle s'agglutine de manière à former facilement la voûte, selon l'expression des forgerons; elle brûle avec une flamme blanche et longue, et produit une très forte chaleur, répandant une fumée noire abondante, à odeur bitumineuse ;

elle peut être en poussière, ou en morceaux d'un gros volume. Celle qui est très pure (la houille à maréchal) peut seule servir pour la forge, et pour les différentes opérations du fer forgé.

La *houille sèche* est plus lourde et plus solide que la précédente, d'un noir moins foncé, plus éclatante dans sa cassure; elle brûle moins facilement, ne se gonfle et ne s'agglutine pas au feu, laisse beaucoup de résidu; elle n'est pas propre aux usages de la forge.

La *houille compacte* est d'un noir grisâtre, légère et solide, sans être dûre; elle a beaucoup de consistance, et elle est cependant facile à casser. Elle s'allume avec une grande facilité, brûle avec une flamme brillante, produit peu de chaleur, et laisse peu de résidu.

Pour les grilles de fourneaux à réverbère, toutes les variétés de houille peuvent servir; mais elles donnent des degrés de chaleur très différens. La houille trop grasse y est moins propre que les autres qualités, parce qu'en se collant, elle intercepte le courant d'air.

Dans les ports, on juge de la qualité des charbons par des épreuves comparatives; on fait fabriquer une même pièce de forge avec les différens charbons mis à l'essai, en ayant soin de conserver dans les moyens et les procédés la plus grande identité; c'est-à-dire, que l'on prend, autant que possible, des ouvriers également adroits, et des forges d'une qualité à peu près égale. On observe le tems employé aux chaudes successives, le poids du fer corroyé, et par conséquent le déchet, le poids du charbon consommé, ce qui reste de mâche-fer et de fraisil, et c'est de ces données que l'on conclut l'avantage ou le désavantage que présente le charbon présenté, sur ceux dont le bon usage est déjà connu.

La quantité de charbon de terre nécessaire pour une fusion, au fourneau à réverbère, est estimée à la moitié du poids de la fonte mise en fusion. Cependant, quand on est favorisé par le tems, quand le chauffeur est soigneux et intelligent, on peut en consommer moins. (Voir *fusion*.)

CHARGE d'une bombe, d'une grenade. C'est la quantité

de poudre dont on remplit ces projectils pour les faire éclater. Quelquefois on ajoute de la roche à feu à la charge des bombes; dans ce cas, la quantité de poudre doit être diminuée.

Bombes de	12^o	10^o	8^o	grenade.
Poudre nécessaire pour remplir le projectile.	17 l.	10 l.	4 l.	1 once—3 onç. 4 gros.
Idem pour le faire éclater.	5 l.	3	1	»

Charge d'un fourneau à réverbère. Quantité de fonte mise dans ce fourneau pour faire une coulée.

D'après l'ordonnance du 26 novembre 1786, chaque charge devait se composer de $\frac{2}{5}$ de fonte neuve, $\frac{2}{5}$ de vieux canons, $\frac{1}{5}$ de masselottes, chenaux ou coulées. Aujourd'hui la charge est réglée ainsi qu'il suit : $\frac{2}{3}$ de fonte neuve, $\frac{1}{3}$ de vieilles fontes, dont $\frac{2}{9}$ de vieux canons et $\frac{1}{9}$ de masselottes.

On ne charge pas les fourneaux de la même manière dans toutes les fonderies. Dans plusieurs ont charge à chaud, dans les autres ont charge à froid.

On appelle charger à chaud, chauffer d'abord le fourneau avant d'y introduire la charge. Par cette méthode, la fusion est plus prompte, il y a moins de déchet.

Charger à froid, c'est disposer la fonte sur la sole lorsque le fourneau est encore froid; cette méthode est plus commode, mais la précédente parait néanmoins préférable.

Dans l'une et l'autre méthode, les blocs de fonte composant la charge, doivent être disposés de manière à laisser librement circuler la flamme; et, dans ce but, on a soin d'élever ceux du dessous sur des cales en briques ou même en fonte, et de conserver également, en dessus de la charge, un jour de quelques pouces.

Pour faciliter l'opération de la charge, on brise à l'avance les blocs qui seraient trop gros, (voir *casse-fer.*), et comme les blocs, susceptibles d'entrer dans les charges, sont encore trop lourds pour être soulevés à la main, on fait usage d'une *grue* (voir ce mot), au moyen de laquelle on les élève jusqu'à hauteur de la sole; on les dispose en suite à l'aide de pinces ou leviers, s'il est besoin, mais en ayant attention de ne pas endommager la sole.

Quand on charge à chaud, on ne peut pas s'approcher très près de la portière; dans ce cas, on emploie une pelle en fer que l'on passe dans le croc de la poulie de la grue; on place le morceau de fonte dessus, très près du croc; on l'élève de cette manière au dessus de la sole, en ayant soin de faire agir plusieurs ouvriers à l'extrémité du long manche de cette pelle, pour faire équilibre au poids de la fonte. Quand le bloc est assez élevé, on le pousse dans le fourneau avec la pelle, en faisant dévirer tout doucement le cable de la grue.

Le poids de la charge d'un fourneau doit être plus considérable que celui de la pièce et de sa masselotte, avant le forage, parce qu'il reste toujours du carcas dans le fourneau, une certaine quantité de matière dans les chenaux; il s'en échappe d'ailleurs par la cheminée, pendant la fusion, une portion qu'on estime entre le 10^e et le 15^e de la charge. (Voir *Carcas*, *Déchet*.)

Charge des fusées de signaux, *fusées à bombe*, *grenade*, etc. (Voir l'art. *Fusée*.)

Charge d'une bouche à feu, *d'une arme à feu portative*. C'est l'ensemble de la poudre, du projectile et du valet, ou de la bourre, qu'on enfonce dans une pièce pour la tirer. On donne aussi le nom de charge seulement à la quantité de poudre destinée à chasser le projectile.

Les charges se distinguent en *charge d'épreuve*, *charge de combat*, et *charge d'école et de salut*.

La *charge d'épreuve ordinaire* des bouches à feu se compose, pour les canons, d'une quantité de poudre égale à la moitié du poids du boulet, de deux boulets, de deux valets, l'un placé sur la poudre, l'autre sur les projectiles. Pour les caronades, elle est en poudre, entre le 5^e et le 6^e du poids du boulet, de deux boulets et de deux valets placés comme pour les canons.

Pour les canons des armes à feu portatives, la 1^{re} charge d'épreuve est égale au double plus un cinquième de la charge ordinaire, et la seconde est égale à la première moins un cinquième.

Charges d'épreuves extraordinaires. Si c'est un canon, que l'on soumet à ce genre d'épreuve, on le tire,

1° Dix fois avec une charge de poudre du tiers du poids du boulet, un valet, un boulet et un valet;
2° Vingt coups avec même charge de poudre, un valet, deux boulets, et un valet;
3° Dix coups avec une charge de poudre de la moitié du poids du boulet, un valet, trois boulets et un valet;
4° Dix coups avec une charge égale à $\frac{3}{5}$ du poids du boulet, un valet, quatre boulets et un valet.

Si c'est une caronade, les charges en boulets et valets sont les mêmes que pour les canons; mais les charges en poudre sont :

Pour les trente premiers coups de $\frac{1}{8}$ du poids du boulet,
Pour les dix coups suivans de $\frac{1}{6}$ d'*idem.*
Pour les dix derniers de $\frac{1}{4}$ d'*idem.*

Charges d'épreuves à outrance. Elles sont réglées ainsi qu'il suit :

1° Vingt coups à 2 liv. 10 onces de poudre, un valet, un boulet, un valet.
2° Vingt coups à 4 liv. de poudre, un valet, deux boulets, un valet.
3° Dix coups à 4 liv. de poudre, un valet, trois boulets, un valet.
4° Cinq coups à 8 liv. de poudre, un valet, six boulets, un valet.
5° Tous les coups suivans à . . 16 liv. de poudre, un valet, treize boulets, un valet.

(Voir l'art. *Epreuves.*)

La charge de combat se compose, pour les canons, d'une quantité de poudre égale généralement au tiers du poids du boulet, d'un seul projectile, boulet rond, boulet ramé, ou paquet de mitraille, et de deux valets, placés, l'un sur la poudre, l'autre sur le projectile; pour les caronades, d'une quantité de poudre égale à peu près au 9e du poids du boulet, d'un boulet rond, ou paquet de mitraille, et d'un seul valet placé sur le projectile.

On est dans l'intention d'avoir pour les canons, deux et même trois charges différentes de combat, savoir : les unes pesant le tiers du poids du boulet, les autres, le quart, et, dans le cas où on en admettrait une troisième espèce, elle peserait les $\frac{7}{24}$ du boulet. Les premières seraient employées dans les combats éloignés, celles au quart, lorsqu'on serait près de l'ennemi, enfin celles aux $\frac{7}{24}$ à une distance moyenne.

La charge de combat des armes à feu portatives se compose d'une balle de plomb et d'une quantité de poudre relative à la nature de l'arme. (Voir *Cartouche*.)

La charge de poudre influe évidemment sur la vitesse et sur la portée du projectile ; mais ce serait une erreur de croire que plus la charge est considérable, plus la vitesse et la portée doivent l'être. Ce principe n'est vrai que jusqu'à une certaine limite, au-delà de laquelle les vitesses diminuent à mesure que les charges augmentent. Voici, à cet égard, les conséquences que Hutton a tirées de ses expériences.

1º La vitesse du boulet est comme la racine carrée du poids de la charge, jusqu'à la charge moitié du poids du boulet, et ce rapport même existerait pour toutes les charges, si les pièces étaient d'une longueur indéfinie. Mais ce rapport diminue, à mesure que la charge, en augmentant, occupe un espace qui se trouve dans un plus grand rapport avec la longueur totale du canon.

2º La vitesse du boulet augmente avec la charge, jusqu'à un certain terme particulier à chaque canon, passé lequel, si la charge augmente, la vitesse diminue par degrés jusqu'au point où l'âme de la pièce serait totalement remplie de poudre. Cette charge de plus grande vitessse est d'autant plus forte que le canon est plus long ; elle n'augmente cependant pas dans la même proportion que la longueur du canon. La portion de l'âme remplie de poudre par ce *maximum* de charge, est moindre, par rapport à la longueur totale du canon, dans les pièces longues que dans les courtes, la portion remplie étant, à peu près, en raison réciproque de la racine carrée de la longueur de la portion qui reste vide, en avant de la charge.

On conçoit, en effet, que plus il y a de poudre à enflam-

mer, plus il y a de gaz produit, mais aussi que plus la charge occupe de place dans l'âme d'une pièce, plus le projectile est près de la tranche, et parconséquent, moins il lui reste de chemin à parcourir pour sortir. Or, l'inflammation n'étant point instantanée, le gaz ne communiquant que des impulsions successives, à mesure qu'il se dégage, doit cesser son effet sur le projectile, du moment que celui-ci est hors de la pièce. Si donc, la charge a le tems de s'enflammer en entier avant que le projectile soit chassé de la pièce, ce dernier aura reçu toute l'impulsion que pouvait lui communiquer la charge. Mais si le contraire a lieu, la vitesse du boulet sera d'autant moins considérable, que le poids de la poudre non enflammée sera plus grand, puisque ce poids, ajouté à celui du boulet, présentera une plus grande masse à mouvoir.

Quantités de poudre dont se composent les charges.

Pour canons de. . . 36 — 30 — 24 — 18 — 12 — 8 — 6 — 4
 k. k. k. k. k. k. k. k.
épreuve ordinaire. 8,81-7,34-5,87-4,40-2,94-1,96-1,47-0,98
combat ($\frac{1}{3}$ du boulet) 5,88-4,90-3,92-2,94-2,20-1,47-1,10-0,73
école et salut ($\frac{1}{4}$ d'id.) 4,40-3,67-2,94-2,20-1,47-0,98-0,73-0,49

Pour caronades.
 k. k. k. k. k.
épreuve ordinaire. 2,94-2,45-2,08-1,59-1,10
combat. . . . 1,90-1,60-1,35-1,10-0,73
école et salut . . 1,47-1,25-0,98-0,73-0,55

Pour perrier de 1 liv. 0 k,18
Pour esping. de 1 liv. 0, 05

CHARGEMENT *des poudres*. (Voir *Transport des poudres*.)

CHARGEUR. Nom donné à bord au premier servant de droite d'une pièce. Cette fonction n'est ordinairement confiée qu'à des canonniers très exercés, lestes, adroits et d'un sang-froid bien reconnu. D'après l'art. 27 de l'ordonnance du 1er juillet 1814, les canonniers d'artillerie, faisant le service de chargeur, étaient assimilés, pour la paie, à la première ou deuxième classe de matelot, suivant qu'ils étaient dans leur corps à la première ou deuxième classe de canonnier, et ils jouissaient en outre du supplément de 3 fr., accordé aux

chargeurs; sur cette solde on déduisait le montant de la masse générale. (Voir *Aide-canonnier*.)

CHARIOT. Machine destinée à supporter le bout de la barre du foret ou de l'allésoir, et qui avance à mesure que l'instrument pénètre dans la pièce.

Lorsque c'est le foret qui tourne, la pièce est portée par le chariot et avance, en même tems que lui, sur le foret. Les mortiers de douze pouces à plaque sont forés de cette manière. (Voir *Banc de forerie*.)

CHASSE-FUSÉE. Outil servant à enfoncer les fusées dans l'œil des projectiles creux. On le fait en hêtre ou en orme.

Le *manche* est tronc-conique, sa tête est arrrondie; sa plus petite base est près *du corps*, partie cylindrique et creusée de manière à pouvoir emboîter la tête de la fusée; le creux s'appelle *Godet*. La longueur totale de l'instrument est d'environ 6 pouces.

CHASSIS *de caronade*. Partie de l'affût sur laquelle se place la semelle; elle est entaillée dans le milieu, et suivant sa longueur, de manière à former une coulisse arrondie par les deux bouts, pour le passage du pivot de la semelle. Ce chassis est ordinairement fait de deux pièces, en bois d'orme, ou, à défaut, en chêne. Sa longueur dans les affûts à brague fixe, est de 46 pouces pour le 36, de 42 pouces pour le 24; sa largeur est de 21 pouces $\frac{1}{2}$ pour le 36, de 18 pouces $\frac{1}{2}$ pour le 24. Son devant est arrondi, pour faciliter le pointage latéral, par un arc de cercle égal au tiers de sa longueur. La coulisse a 20 pouces environ de longueur sur 2 pouces $\frac{1}{2}$ à 3 pouces de largeur, et porte en dessous une feuillure de 3 pouces, pour le placement du *briquet*; elle aboutit à quelques pouces du derrière du chassis, où est pratiqué un trou pour le levier de pointage. Pour les ferrures, voir *Affût*.

Chassis. C'est, dans le moulage en sable, l'enveloppe extérieure du moule, c'est-à-dire, une espèce d'étui en fer fondu, qui retient le sable extérieurement.

Le chassis est divisé en autant de tronçons que le *modèle*. Chaque tronçon est composé de deux parties réunies dans le sens de la longueur; au haut et au bas il se trouve une bridure circulaire, débordant de quelques pouces et servant à la réu-

nion des tronçons. La bridure de la plus petite base porte trois ou un plus grand nombre de boulons fixes, percés chacun d'un œil, pour recevoir une clavette; l'autre bridure est percée d'un nombre de trous égal à celui des boulons.

D'après cette disposition, quand on veut réunir deux tronçons, on introduit les boulons du tronçon inférieur dans les trous de la bridure du tronçon supérieur, on enfonce ensuite les clavettes de manière que les bases en contact se touchent en tout point, et que les axes des deux tronçons soient dans le prolongement l'un de l'autre. Chaque tronçon a deux poignées pour faciliter sa manœuvre.

Le chassis d'un canon est ordinairement divisé en sept parties; cependant pour le 6 court, le 4 long et court, il y a une division de moins, parce qu'il n'y a qu'un seul tronçon pour le renfort.

La première partie comprend le carré et la moitié du bouton; la seconde, le reste du bouton, son collet, le cul-de-lampe et la plate-bande de culasse; la troisième, la moitié du renfort, depuis le listel de la plate-bande de culasse; la quatrième, le reste du renfort; la cinquième, la volée, jusqu'au milieu de la plate-bande du collet; la sixième, le reste de la pièce jusqu'à la tranche; la septième, la masselotte. Cependant, quelquefois, celui de la masselotte contient aussi le moule du bourrelet depuis le plus grand renflement.

La partie du chassis qui doit recouvrir le moule du renfort porte, sur les côtés, deux caisses pour les moules des tourillons.

Pour le chassis d'une caronade, il n'y a que cinq divisions; elles se trouvent, savoir : la première, au milieu du bouton; la deuxième, un peu en avant du support de platine; la troisième, dans la gorge de la volée; la quatrième, à la tranche; la cinquième partie appartient à la masselotte. Celui qui contient le moule du renfort a une caisse en dessous pour le moule du support tourillon.

CHAT ou *Pied de chat*. Instrument composé de plusieurs branches élastiques, soudées sur un même cercle par l'une de leurs extremités, par l'autre, coudées extérieurement et terminées en pointe. On s'en sert pour rechercher les chambres

qui peuvent se trouver dans l'âme des bouches à feu; il est emmanché au bout d'une hampe.

Pour que les pointes exercent contre les parois de l'âme une pression convenable, et fassent mieux sentir les cavités qu'elles doivent signaler, on donne à ces pointes un écartement plus grand que le calibre de la pièce, et, pour pouvoir introduire l'instrument dans l'âme, on en passe la hampe dans une bague ou anneau de fer emmanché lui-même au bout d'une hampe. En poussant cet anneau vers les pointes, on les fait se rapprocher autant qu'il est besoin, et quand l'instrument est introduit, on retire un peu l'anneau, et les branches s'écartent, en vertu de leur élasticité.

On en délivre un par calibre aux vaisseaux et frégates. Le même sert pour deux calibres.

CHAUFFE. Partie d'un fourneau à réverbère où se fait le feu. Quand on fait usage de charbon de terre, l'ouverture de la chauffe est sur le côté du fourneau; on la bouche avec du charbon. Lorsqu'on se sert de bois, l'ouverture est en dessus, et se bouche avec un couvercle, tel qu'une brique, une tuile, une plaque de tôle.

On donne encore ce nom au renouvellement du combustible pendant la fusion.

CHEMISE A FEU. Composition incendiaire destinée à mettre le feu aux bâtimens qu'on veut détruire; on en fait quelquefois entrer dans l'armement des brûlots.

Cet artifice a la forme d'un parallélipipède rectangle; il est entouré d'une carcasse en fer, portant sur l'une de ses petites bases un anneau, servant à l'accrocher.

La composition n'est pas la même dans tous les ports; elle diffère par la nature des substances employées, mais surtout par le dosage, parce qu'on ne donne pas aux chemises à feu partout les mêmes dimensions.

Composition de Lorient, pour 2 chemises à feu :

Poussier	11 k, 748	huile de térébenthine	0 lit, 500
Salpêtre	5, 874	huile d'aspic	1 lit, 000
Soufre	2, 937	camphre	0 k, 734
Braisec	5, 874	esprit de vin	1 lit, 000
Huile de bois	0 lit, 500	poudre en grain	1 k, 957

A quoi il faut ajouter 2 mètres de toile rondelette, pour former l'enveloppe des deux chemises, la composition de 25 lances à feu, et le galipot dont on enduit la toile.

Ce galipot se compose de 0 k., 333 de cire blanche, 0 lit. 333 d'huile de lin, et 0 k. 333 de résine.

Composition de Toulon, également pour deux chemises à feu :

	k.		k.
Salpêtre	4,404	camphre	0,244
Soufre	4,404	esprit de vin	1,958
Résine	4,404	poudre	10,768
Poix grasse	4,404	étoupillons blancs	0,978
Essence de térébenthine	1,958	suif	0,366
Huile de pétrole	0,244		

A quoi il faut ajouter 2 mètres de toile demi-usée pour former les enveloppes, 5 lances à feu, 7 brins d'étoupille.

Du reste, quelle que soit la composition, la manipulation est à peu près la même.

On fait fondre séparément le soufre et les matières résineuses, et on les mélange avec les huiles, chauffées préalablement au même degré de chaleur que ces matières; on remue avec des spatules jusqu'à ce que le mélange soit parfait; on ajoute ensuite le camphre, dissous dans l'esprit de vin sur un feu modéré, et le salpêtre bien écrasé, puis passé au tamis de crin; pour verser le poussier et la poudre en grain, on retire la chaudière du feu, et on ne l'y remet qu'après en avoir soigneusement essuyé les bords avec des étoupes mouillées, pour éviter les accidens; on verse ensuite dans les moules.

Ces moules sont des caisses en bois ayant les dimensions d'une chemise à feu, c'est-à-dire, 13 pouces de longueur, 10 pouces de largeur et 5 pouces de hauteur; ou c'est une seule boîte de la largeur et de la hauteur d'une chemise à feu, et divisée en autant de compartimens que l'on veut couler, à la fois, de ces artifices. Pour conserver un trou transversal dans la matière, on traverse chaque compartiment par une petite cheville de bois ou de fer, qu'on a soin de suiver, pour empêcher la composition de s'y attacher.

Au moment de couler, on enduit de suif l'intérieur du moule, et on le garnit ensuite de papier à gargousse ; sans cette précaution la matière s'attacherait au bois, et on ne la retirerait que difficilement. On place encore en croix, dans le fond de chaque compartiment, deux gros brins d'étoupille, assez longs pour revenir en dessus.

Tout étant ainsi disposé, on verse la matière très liquide dans les moules, jusqu'à 1/3 environ de la hauteur ; on unit la surface de cette première couche au moyen de spatules, et l'on range dessus plusieurs bouts de lances à feu. On verse une seconde couche, égale à la première ; on l'unit, comme celle-ci, et l'on range dessus une nouvelle couche de bouts de lances, mais dans une direction perpendiculaire à celle des premières ; on remplit ensuite les moules.

Quand la matière est prise, on retire les chevilles, on abat les côtés du moule, qui sont à charnière, et l'on passe, dans le trou laissé dans la matière, un gros brin d'étoupille qu'on fait également revenir en dessus. On sème un peu de poussier, on recouvre le tout d'une feuille de papier à gargousse, et l'on enveloppe la chemise à feu d'un morceau de toile, que l'on coud solidement de tous les côtés. Dans cet état, on enduit la toile d'une couche de galipot, dont il a été parlé ci-dessus ; il ne reste plus alors qu'à placer la chemise à feu dans une carcasse en fer, composée de branches qui doivent en recouvrir les arêtes, et d'autres branches placées à demi-distance de celles-ci. L'anneau ou crochet est soudé au milieu de l'un des bouts.

Le fer de cette carcasse, laissé à nu, s'oxiderait bientôt ; il faut donc avoir la précaution de le couvrir d'une couche de peinture noire, tant en dessous qu'en dessus.

Une chemise à feu, prête à être employée, revient à 40 ou 45 francs ; elle pèse à peu près 20 kilogrammes. On en délivre deux aux vaisseaux et frégates, et une aux autres bâtimens. Chacune est renfermée dans *une caisse à coulisse*.

CHENAUX. Conduits en sable par lesquels la fonte se rend du fourneau dans le moule. Pour empêcher que la fonte ne s'y attache, on en saupoudre l'intérieur avec de la

poussière de charbon, qu'on tient renfermée dans un sac, et qui, par ce moyen, se tamise chaque fois qu'on s'en sert. Quand plusieurs fourneaux doivent concourir à la même coulée, les chenaux se réunissent à une petite distance du moule, et leur partie commune est traversée par une plaque de fonte appelée *pale*, servant à ralentir et même à arrêter la marche du métal liquide. (Voir *Coulée* et *Pale*.)

CHEVALET pour fusées de signaux. Il se compose d'un montant en bois, au haut duquel s'adapte une traverse susceptible de tourner avec frottement autour d'un écrou à oreilles qui la fixe, vers son milieu, au montant. La traverse, qui est en bois, a un crochet à l'un des bouts, et un piton à anneau vers l'autre extrémité (Voir *Fusée*.). On en délivre deux aux vaisseaux et frégates, et un aux autres bâtimens.

CHEVILLE *à boucle*. Cheville en fer dont la tête est percée d'un œil, pour recevoir une boucle. (Voir *Boucle*.)

Chevilles à mentonnet, placées en avant de l'encastrement, des tourillons, dans les affûts à canon. La tige de ces chevilles traverse le flasque dans le milieu de son épaisseur. Le centre du trou, en dessus, est de 3 lignes plus près de l'encastrement, que le milieu de la partie du flasque comprise entre cet encastrement et la tête de l'affût. En dessous, le bout de la cheville correspond au milieu de la largeur de l'essieu de l'avant. Elles servent à maintenir les susbandes.

Chevilles à piton, placées perpendiculairement aux faces extérieures des flasques, au point où le prolongement de la hauteur du premier adent coupe une ligne menée par le milieu de celle du troisième, parallèlement à sa longueur. Ces chevilles à piton, qu'on appelle aussi *pitons courts*, servent, dans la manœuvre des canons, et dans l'amarrage à garans doublés, à accrocher la poulie simple des palans de côté.

Deux autres *chevilles à piton* sont placées sur les derniers adents; on les appelle aussi *pitons longs*, ou *pitons d'adent*; leur anneau est encastré sur le dessus du dernier adent; sa tige traverse le milieu de l'épaisseur du flasque, et son bout est fixé à écrou sous l'essieu d'arrière. Le plan de l'anneau est dirigé sur une oblique formant l'hypothénuse d'un triangle rectangle, ayant pour base sur l'arête extérieure de l'adent,

les 2/3 de l'épaisseur du flasque. Ces chevilles servent, dans l'amarrage à la serre, à accrocher la poulie simple des palans.

Chevilles à tête plate. Leur tige traverse le flasque dans le milieu de son épaisseur et perpendiculairement à son dessus; le plat de la tête est parallèle aux faces des flasques, et percé d'un trou de clavette. Elles sont placées en arrière de l'encastrement des tourillons, et servent à fixer les susbandes.

Chevilles à tête ronde. Elles traversent le milieu des flasques dans une direction perpendiculaire à leur dessus. Elles sont placées entre les chevilles à tête plate et l'arrondissement des premiers adents; elles aboutissent, en dessous, sur l'arc de dégorgement des flasques.

Chevilles à tête carrée. Leur tige traverse le milieu de l'épaisseur du flasque depuis le dessus du 2^e adent, jusqu'au dessous de l'essieu de l'arrière.

Toutes ces chevilles ont leur bout taraudé pour recevoir un écrou.

Cheville ouvrière. Elle lie le châssis des affûts à brague fixé pour caronade, au piton traversant le bord; elle passe, en conséquence, dans le trou de ce piton, perpendiculairement au-dessus du châssis.

CHIEN. C'est la pièce entre les mâchoires de laquelle est retenue la pierre, dans les platines à silex. Ses parties sont: *le trou pour recevoir le carré de la noix*, *l'arrière* ou *le cul; le ventre*, *la sous-gorge*, *le cœur* ou *l'anneau*, *le dos*, *la mâchoire inférieure*, *la crête*, destinée à empêcher la mâchoire supérieure de tourner, quand elle est serrée sur la pierre par la vis; *l'espalet* ou *support*: il sert à arrêter le chien, quand la pierre a cessé de frapper; *la mâchoire supérieure*, *la vis*, sa tête est arrondie, fendue et percée.

Aux platines à canon et caronade, les chiens n'ont pas la même forme que ceux des platines des armes portatives. (Voir *Platine.*)

On ne doit braser ni ajuster un carré au chien, refouler le contour du carré pour ajuster cette pièce, ajuster ni braser un espalet.

Prix, pour en fournir un complet, 1 f. 65 c.; pour l'ajuster, 15 c.; pour une vis neuve en acier, 25 c.; pour l'ajuster, 5 c.; pour en retirer une, cassée dans son trou, 10 c.; pour fournir une mâchoire supérieure, 10 c.; pour l'ajuster, 5 c.

CHLORURE DE CALCIUM. Par une délibération du 28 février 1823, le comité consultatif de l'artillerie avait proposé au ministre de la guerre, et S. E. avait approuvé qu'on fît dans toutes les directions des essais sur l'emploi du chlorure de calcium, proposé par un officier supérieur de l'arme, pour assainir les magasins à poudre. Dans une note du 6 mars 1827, le ministre a demandé communication des procès-verbaux, non encore envoyés, des essais entrepris à ce sujet dans les différentes directions, ce qui porte à croire que l'emploi du chlorure de calcium offre de grandes probabilités, en faveur de son efficacité dans l'assainissement des magasins à poudre.

Si les expériences autorisées confirmaient cette présomption, il serait tout naturel, comme l'a proposé l'auteur de la découverte, d'employer le même moyen pour entretenir la salubrité des soutes à poudre à bord des bâtimens. Son procédé est simple, facile et peu dispendieux.

Pour le service d'une soute de vaisseau, il ne faudrait pas plus de 15 kilogrammes de chlorure de calcium, qu'on emploierait alternativement moitié par moitié. Or la dépense de fabrication ne serait que de 12 f,30, savoir :

10 kilogr. de carbonate de chaux, à 0 f. 15 c. le k° 1 f. 50 c.
12 litres d'acide hydrochlorique, à 0 f. 90 le lit. 10, 80

TOTAL . . . 12 f. 30

Quant aux frais d'installation pour la préparation de ce sel, ils ne peuvent pas être comptés, puisqu'il suffirait d'avoir, dans chaque port, un seul établissement propre à cette manipulation. (Voir *Assainissement*.)

CIBLE. Carré long en planche, de 2^m ($6^{pieds} 2^{pouces}$) de hauteur au-dessus du sol, et de $0^m,57$ ($1^{pied} 9^{pouc.}$) de largeur. A l'extrémité supérieure on marque une bande noire de $0^m,08$ (3^{pcos}) de largeur; au-dessous sont tracées trois autres bandes de même largeur. Ces quatre bandes sont sépa-

rées par des intervalles de $0^m,16$ (6^{pces}), mesurés de milieu en milieu; enfin une bande semblable et parallèle aux précédentes est marquée à $0^m,89$ (33^{pces}) au-dessus du pied. (Voir *Tir*.)

CLOUS RIVETS. On en place un vers la tête de chaque flasque, à 18 lig. en avant de la cheville à mentonnet, et 18 lignes plus bas que le dessus du flasque; il sert à empêcher le bois de se fendre dans cette partie; sa tête est encastrée en dehors à fleur de bois; sa tige traverse le flasque et son bout est rivé intérieurement sur une contre-rivure encastrée à fleur de bois.

Clou du chien. (Voir *Vis de noix*.)

COEUR DU CHIEN. Trou ou anneau placé au-dessous de la mâchoire inférieure.

COFFRE d'ARMES. Grand coffre qui, comme son nom l'indique, était destiné à renfermer les armes de l'équipage. Il n'en est plus délivré aux bâtimens pour cet usage.

COIFFE *pour écouvillon*. Sac de toile dont on enveloppe la tête de chaque écouvillon, pour la préserver de l'humidité et des autres causes de détérioration.

Pour faire une de ces coiffes, on prend un morceau de toile d'une longueur et d'une largeur convenables, on le plie en deux, on ferme une des extrémités par des plis qu'on étrangle au moyen d'une ligature, comme pour les gargousses en parchemin; on le coud ensuite sur le côté, et l'on termine ce petit sac, en faisant, tout autour de son bord, une coulisse, pour y passer un fil luzin goudronné à l'aide duquel on serre la coulisse, quand la coiffe est placée sur l'écouvillon. Lorsque toutes les coutures sont terminées, on retourne la coiffe, et on en peinture l'extérieur en jaune pâle.

Au lieu de l'étranglement dont il a été parlé ci-dessus, quelquefois on coud un fond circulaire; le sac en est plus agréable à la vue, mais cette méthode exige un peu plus de toile.

Ces coiffes sont les mêmes, pour les écouvillons de canon et de caronade de même calibre.

Toile et peinture nécessaires pour confectionner une coiffe.

Calibres.	36	30	24	18	12	8	6	4	Perrier d'1 liv.	Esping. d'1 l.
T^{le} de 650 m/m de laise. (k)	0,50	0,50	0,45	0,37	0,30	0,25	0,23	0,148	0,073	0,073
Peinture. (f.)	0,14	0,14	0,13	0,13	0,12	0,12	0,11	0,11	0,10	0,10
Prix	0,82	0,82	0,75	0,67	0,60	0,55	0,47	0,44	0,30	0,30

Un ouvrier peut en faire par jour de 13 à 17, suivant le calibre.

Coiffe pour la volée des canons et caronades. (V. *Manche*.)

COIN DE MIRE. Morceau de bois, en forme de coin, qu'on place sous la culasse des canons, pour conserver à l'axe de la pièce l'inclinaison qui lui a été donnée dans le pointage. Afin de faciliter le mouvement du coin de mire, on y adapte une poignée. Il en est d'abord délivré deux par chaque affût à canon de l'armement, et en outre le même nombre pour rechange. Il n'en est délivré qu'un, dans les mêmes circonstances, par affût de caronade.

Coin de mire pour perrier. Il a la même forme que ceux qui servent au pointage des canons et caronades, mais ses dimensions en sont plus petites; il a d'ailleurs un T en fer, placé en dessous et vers le milieu, pour le maintenir sur la semelle, lors du tir.

Quand on veut placer le coin de mire, on le pose d'abord en travers sur la semelle pour introduire dans la coulisse la branche transversale du T, et on le ramène ensuite dans sa position naturelle.

Il en est délivré un par perrier.

COMMISSION *des recettes*. Tous les objets présentés en recette dans les ports par les fournisseurs, sont soumis à l'examen d'une commission. La circulaire du 3 mars 1815 prescrit à ce sujet les dispositions suivantes :

1° Les recettes des matières brutes et d'ouvrages confectionnés à l'entreprise, pour le compte de la marine royale, seront faites par des commissions composées ainsi que le prescrit le réglement du 7 floréal an 8 (27 avril 1800.)

2° Dans toute commission chargée d'une recette, l'officier

de la direction dont les fonctions sont de faire mettre en œuvre les quantités les plus considérables des matières brutes à recevoir, ou de surveiller la confection des ouvrages faits à l'entreprise, est le premier et principal responsable du jugement qu'en porte la dite commission.

3° Cet officier sera chargé de rédiger le procès-verbal de recette, et si son opinion n'a pas été celle de la majorité des membres de la commission, il aura soin d'en faire mention. Chacun des membres de la commission aura la même faculté de consigner son opinion sur le procès-verbal, si elle diffère de celle de la majorité.

4° Les procès-verbaux de recette seront remis au commissaire des approvisionnemens qui les fera enregistrer, et le registre sur lequel ils seront transcrits sera présenté à chaque séance du conseil d'administration, par l'ordonnateur ou l'officier d'administration qui en fera fonction. Ce registre sera arrêté par le conseil qui, dans le cas d'unanimité, comme dans celui de dissidence d'opinion entre les membres de chaque commission, prononcera sur la recette à faire.

5° Après l'officier chargé de la rédaction du procès-verbal, la responsabilité des autres membres d'une commission de recette est en raison de leur grade et de l'expérience que doivent leur donner les fonctions dont ils sont habituellement chargés.

6° Dans les chefs-lieux de préfecture, les directions, l'administration et l'inspection du port, ne pourront être représentées, dans une commission de recette, que par les officiers ayant au moins le rang de lieutenant de vaisseau; et ce ne sera que le plus rarement possible, que l'on désignera, pour ces commissions, des officiers d'un grade inférieur.

Dans la même circulaire, le ministre fait observer aux directeurs que, si les devoirs multipliés de leur place, ne leur permettent pas d'assister eux mêmes aux recettes, ils doivent s'en faire rendre compte, et de tems en tems, se montrer inopinément à des opérations dont le résultat est si important pour les intérêts de la marine.

COMPAS *d'excentricité*. Dans les pièces moulées en sable, il peut s'en trouver qui aient une courbure plus ou moins

considérable, provenant d'un moulage mal fait, d'un clavetage peu soigné, ou de toute autre négligence de la part des ouvriers. Si, dans ces pièces, l'axe de l'âme est droit et répond exactement au centre du bouton et à celui de la tranche de la bouche, il est évident qu'il doit y avoir des tranches perpendiculaires à l'axe, qui n'offrent pas partout une même épaisseur de métal.

Il peut se faire aussi que la pièce, d'ailleurs bien réussie, soit mal forée; que l'axe de l'âme soit courbe, ou bien, quoique droit, qu'il ne coïncide pas avec celui de la surface extérieure. Dans ces deux cas, comme dans le premier, la matière n'est pas également répartie autour de l'axe.

Pour estimer ces différences d'épaisseur, on fait usage, dans la marine, d'un instrument appelé *compas d'excentricité*.

Il est formé de deux règles de bois blanc, plus longues que la pièce, et jointes par deux traverses fixes, placées à peu de distance l'une de l'autre. L'une des règles porte deux cylindres mobiles, en bois, d'un calibre approchant de celui de la pièce; on les assujettit aux endroits convenables au moyen de vis à tête noyée, qui les pressent sur la règle.

Quand on veut s'en servir, on enfonce dans l'âme la branche portant les deux cylindres, et l'on mesure la distance de trois ou quatre points; pris sur une même génératrice de la pièce, à des points correspondans pris sur la règle extérieure On opère de même, pour chaque tranche, aux extrémités de deux diamètres perpendiculaires, en faisant, chaque fois, tourner la pièce de manière que les faces des traverses du compas puissent toujours être placées verticalement; en ayant soin aussi de prendre, sur la règle extérieure, toujours les mêmes points pour une même vérification.

On choisit habituellement les diamètres qui vont du dessus au-dessous; du côté droit au côté gauche de la pièce. Lorsque ces quatre épaisseurs sont égales, on en conclut qu'il n'y a pas d'excentricité; mais lorsqu'on remarque quelque différence, c'est une preuve évidente que l'axe de l'âme ne coïncide pas avec celui de la pièce. Dans ce cas, la distance des deux axes, pour une même tranche, est l'hypothénuse d'un

triangle rectangle dont les côtés adjacens à l'angle droit sont les demi différences d'épaisseur entre le dessus et le dessous, le côté droit et le côté gauche. C'est-à-dire, que l'excentricité est égale à la racine carrée de la somme des carrés de ces deux demi différences.

Lorsque l'âme est droite, on peut, pour une même génératrice, conduire jusqu'au fond la branche du compas portant les deux cylindres; mais si l'âme est courbe, il faut ne faire arriver l'extrémité de cette branche, ou plutôt le cylindre qui s'y trouve, que jusqu'au point où l'on veut mesurer l'épaisseur du métal. Autrement, on connaîtrait seulement si l'axe de l'âme coïncide ou non avec l'axe de la pièce.

Le compas d'excentricité joint à une simplicité extrême, l'avantage précieux que sa justesse est indépendante des variations qu'il éprouve dans l'arrangement de ses parties; seulement il faut qu'il ne varie pas pendant le cours d'une même opération, et, pour cela, il est important, quand on n'en fait pas usage, de le laisser libre et de le déposer dans un lieu ni trop sec ni trop humide. Si l'on craignait qu'il ne travaillât pendant la visite, il serait bon de le placer, quelques tems avant de s'en servir, dans l'endroit où elle doit se faire, afin de lui donner le tems d'éprouver l'influence hygrométrique de l'atmosphère.

On reconnaît si l'âme est courbe, au moyen d'un instrument appelé *curvimètre*. (Voir ce mot.)

CONDUITS *de brague*. Trous pratiqués dans l'épaisseur de la muraille d'un bâtiment, à hauteur du pont, pour le passage de la brague des caronades à brague fixe, dans l'installation en ceinture. Leur inclinaison est déterminée par celle de la brague. Avec l'installation au moyen de crampes, ces conduits sont inutiles.

CONTRE-PLATINE ou *Porte-vis*. Pièce de garniture des armes à feu portatives. Elle a la forme d'un S, et ses deux bouts sont percés pour recevoir les grandes vis de platine. On l'appelle encore *esse*.

La contre-platine du pistolet de marine est prolongée en arrière. Cette *queue* est destinée à recevoir le *pivot* du *crochet*.

Prix pour en fournir une neuve : en fer, 10 c.; en cuivre, 15 c.; pour l'ajuster, 5 c.

CONTROLEUR *d'armes*. (Voir *Maître-armurier*.)

CONVOI *des poudres*. (Voir *Transport des poudres*.)

COQUILLES *pour couler les boulets ronds*. Chaque coquille est composée de deux troncs de cônes en fonte, dans chacun desquels se trouve creusé, du côté de la petite base, un hémisphère du boulet. Ces deux parties s'assemblent par gorge et feuillure; dans celles de dessus, on ménage une ouverture conique, par laquelle on fait couler la fonte liquide. Le cône supérieur porte en outre, aux extrémités d'un même diamètre de sa grande base, deux oreilles qui servent à sa manœuvre.

Le vide reservé pour le boulet n'est pas parfaitement sphérique, parce qu'il paraît que le retrait de la fonte est presque toujours un peu plus grand dans le sens horizontal que dans le sens vertical; mais ce n'est que par des tâtonnemens successifs qu'on parvient à donner à cette cavité les dimensions convenables; et les coquilles qui servent pour une qualité de fonte, ne donneraient que des boulets imparfaits, si on se servait d'une autre espèce de fonte.

Les deux parties d'une coquille employée pour couler un boulet de 30, pèsent 75 kilogrammes.

CORDAGE. On embarque, pour le service de l'artillerie, un certain nombre de pièces de cordages des dimensions suivantes :

de 85 à 90 m/m. pour fausses bragues de caronades de 36, 30, et 24; itagues de sabords et palans à canons de 36 et 30;

de 75 m/m. pour fausses bragues de caronades de 18 et 12; itagues de sabords brisés et palans à canons de 24 et 18;

de 65 m/m. pour palanquins de sabords de 36 et 30, et palans à canons de 12, 8 et 6;

de 54 m/m. pour palanquins de sabords brisés;

de 45 et de 34 m/m. pour amarrages des bragues.

Ligne blanche pour cordons de platines.

Ligne goudronnée pour amarrages divers.

Lusin et merlin.

CORDON *de platine.* Petit bout de ligne qu'on fixe au bouton de la détente, pour faire partir la platine d'une bouche à feu.

CORNE *d'amorce.* Longue corne, fermée à son gros bout par un culot en bois, et servant à conserver la poudre destinée à amorcer les platines. Avant qu'on fît usage d'étoupilles, les cornes d'amorce devaient contenir de 24 à 28 onces de poudre ; leur petit bout était alors garni d'une rondelle, et fermé par un simple bouchon. Mais depuis l'adoption des étoupilles, comme il ne doit point y avoir de poudre dans la lumière des bouches à feu, les amorces en consomment moins ; aussi, le ministre par une dépêche du 27 juillet 1807, décida qu'il suffirait à l'avenir que les cornes d'amorce continssent une livre ou même trois quarts de poudre ; et, par une autre circulaire du 24 mai 1808, il fut arrêté qu'elles seraient garnies d'un bout en cuivre un peu coupé en sifflet, fermant au moyen d'un clapet à branches et à ressort, s'appliquant à plat sur l'ouverture du bout.

Le chef de pièce porte la corne d'amorce en bandoulière, de gauche à droite, suspendue par un petit bout de merlin ou de luzin, dont les bouts sont fixés à de petits pitons en cuivre placés vers les extrémités de la corne d'amorce.

Poids d'une corne d'amorce garnie, 0 k., 64 ; prix d'*idem*, 5 francs.

On en embarque une par canon, caronade, perrier et espingole, et $\frac{1}{4}$ en sus pour rechange.

Les étoupilles à cornet ont pour but de faire supprimer les cornes d'amorce. (Voir *Étoupilles.*)

CORPS *de platine.* Plaque de métal servant à assembler les pièces qui composent la platine.

Elle est en fer aux platines des armes à feu portatives, en cuivre aux platines pour bouches à feu. (Voir *Platine.*)

Dans le corps de platine d'une arme à feu portative, on distingue, quand il est vu par dedans : 1° *le devant,* 2° *le milieu,* 3° *la queue,* 4° *le trou de la vis du ressort de batterie,* 5° *le trou du pivot du ressort de batterie,* 6° *le trou*

de la vis de batterie, 7° le trou de l'arbre de la noix, 8° le trou de la vis de bride de la noix, 9° le trou du pivot de la bride, 10° le trou de la vis de gâchette, 11° le trou du ressort de la vis de gâchette, 12° l'échancrure ou encastrement du bassinet, 13° le trou de la vis du bassinet, 14° le trou de la vis du grand ressort, 15° le trou pour le pivot du grand ressort, 16° le trou de la grande vis du milieu, 17° le trou de la grande vis du devant, 18° *la bouterolle* servant d'écrou pour la grande vis du milieu, elle est destinée à ajuster la platine contre le canon ; 19° *le rempart* servant d'écrou pour la vis de batterie, il est destiné à ajuster la platine contre le canon ; 20° *la mortaise* pour le tenon du ressort de gâchette.

COSSE. Anneau de fer, dont l'extérieur est en forme de gouttière. Lorsque les bragues des caronades étaient installées en ceinture, elles portaient à l'une de leurs extrémités une cosse pour leur amarrage.

Pour installer à l'anglaise les bragues des canons qui n'ont point d'anneau de brague, on fixe sur le collet du bouton une cosse à double rainure, c'est-à-dire, ayant deux gouttières à l'extérieur.

COUDE *de la baïonnette*. Il joint la lame à la douille, et est en fer comme celle-ci.

COULÉE. Opération par laquelle on introduit dans le moule le métal en fusion.

Pour y procéder, dans les fourneaux à réverbère, un ouvrier (ordinairement le chauffeur) enlève, au moyen d'une truelle et d'un petit ringard, le sable renfermé dans l'œil du fourneau, et n'en laisse qu'une couche très légère, mais assez épaisse cependant, pour retenir le métal dans le creuset. Il répare la partie du chenal dégradée dans cette opération, il la saupoudre de poussière de charbon ; enfin au signal fait par le maître fondeur, il *pique* son fourneau, c'est-à-dire, qu'il pratique une issue à la fonte, qui se rend alors en ruisseau de feu dans le moule qu'elle doit remplir.

Afin d'éviter qu'elle n'entraîne avec elle, surtout dans le premier moment, des crasses qui pourraient faire manquer la pièce, on répartit quelquefois, sur la route qu'elle doit suivre, des ouvriers qui tiennent d'avance dans les chenaux

des bouchons de foin, avec lesquels ils écument le métal; on place, en outre, un ou deux de ces bouchons contre la *pale*, pour retenir les scories qui auraient échappé.

Le bout du chenal est en tôle, garni intérieurement de terre cuite; il passe sur le moule, et est fermé à son extrémité; mais il a, à sa paroi inférieure, un orifice correspondant au milieu du moule, par lequel la fonte s'échappe. Si cette ouverture était libre, la fonte pourrait arriver trop abondamment dans le moule et le dégrader, surtout au commencement de l'opération. Pour éviter cet accident, le maître fondeur fait usage d'une *quenouillette* (voir ce mot), qu'il enfonce plus ou moins, suivant qu'il veut que le filet de fonte soit faible ou abondant.

Dans le cours de cette opération, il peut se présenter quelques circonstances qui nécessitent de recourir à des procédés particuliers, mais qui ne peuvent être décrits en détail que dans un ouvrage spécial sur les fonderies.

Pour les petits objets, la coulée se fait au moyen d'une *poche* avec laquelle on puise dans le fourneau.

COUSSIN. Morceau de bois en forme de parallélipipède rectangle, coupé par un plan incliné sur sa base. Il se place sur la sole des affûts à canon, et sert pour le pointage. Pour faciliter sa manœuvre, il porte vers son gros bout une ganse de corde, passant dans des trous qui traversent obliquement de la face postérieure aux faces latérales, sur lesquelles les bouts de la ganse sont arrêtés par un nœud.

Il en faut un pour chaque affût de canon. Il en est délivré en outre un de rechange.

COUSSINETS. Colliers en fer, dans lesquels tourne une pièce placée sur *un banc de forerie*, ou l'arbre d'une roue.

On appelle encore *coussinets* les pièces filtées et à coulisse d'une filière.

COUTURE. Malgré toutes les précautions que l'on prend pour faire joindre les parties d'un moule, la fonte trouve souvent le moyen de pénétrer plus ou moins loin entre les subdivisions du moule, ce qui forme sur l'objet coulé un cordon, appelé *couture*, qu'on enlève au burin ou au carreau, et qu'on fait surtout disparaître entièrement sur les bou-

lets, au moyen du battage; car toute couture sur les projectiles est un motif de rebut.

COUVRE-CANAL. Dans les platines à queue pour canon et perrier, la fraisure du bassinet se prolonge de manière à aboutir à la lumière; et pour empêcher que la poudre ne soit mouillée, ou soufflée par le vent, on recouvre la partie qui n'est point garantie par la table de la batterie. Ce petit couvercle est ce qu'on appelle *le couvre-canal*. (Voir *Platine*.)

COUVRE-LUMIÈRE. Avant l'emploi des platines, le couvre-lumière n'était qu'une plaque de plomb laminé d'environ une ligne d'épaisseur sur huit à dix pouces carrés; on lui faisait prendre la forme de la partie du renfort et de la plate-bande de culasse qu'on devait recouvrir, en la pressant fortement dessus. Mais depuis qu'on fait usage de platines aux pièces, on façonne les couvre-lumières de manière non seulement à couvrir la lumière, mais encore la platine, et ils prennent dans ce cas le nom de *couvre-platines*. Ces derniers se font encore généralement en plomb, cependant il doit en être délivré en cuivre jaune pour les pièces des gaillards et des chambres. Le nouveau réglement accorde aussi des couvre-lumières plats en plomb pour les canons des gaillards et pour ceux qui doivent être mis à la serre.

COUVRE-PLATINE. (Voir *Couvre-lumière*.)
COUVRE-VIS. (Voir *Chapiteau*.)

CRAMPES en fer, servant à l'installation des caronades. La difficulté qu'on éprouvait à passer en ceinture les bragues des caronades, surtout dans le trouble d'un combat; la prompte détérioration à laquelle elles étaient exposées, particulièrement à bord des petits bâtimens, on fait tenter l'essai de crampes en fer, placées en dedans de la batterie, de chaque côté du sabord, et dont les deux branches traversant la muraille, dans la direction de la brague, sont fixées par des écroux appuyant extérieurement sur une plaque de fer, commune aux deux crampes d'un même sabord. Les deux branches d'une même crampe sont dans un plan vertical. D'après une dépêche du 22 septembre 1825, les épreuves qui ont été faites sur ce nouveau mode d'installation, ont très bien réussi pour le 30 et les calibres inférieurs, et tout porte à croire que

le même moyen réussirait avec la caronade de 36, pour laquelle il n'a pas encore été essayé. (Voir les articles *Brague* et *Installation*.)

CRANS *du bandé et du repos*. Entailles faites sur la noix, et dans lesquelles entre le bec de la gachette.

CRAPAUDINES. Supports en fonte de fer, qu'on fixe sur la semelle des caronades, pour recevoir le boulon tourillon et supporter la caronade; elles tiennent lieu de susbandes et d'encastrement des tourillons.

Elles sont encastrées de 6 à 10 lignes sur la semelle et y sont fixées par deux boulons dont les têtes carrées sont encastrées en dessous, et dont les bouts sont taraudés et arrêtés par des écroux à huit pans, en dessus des crapaudines.

Le devant des deux crapaudines sont placés de manière à faire partie d'un même arc de cercle, et les faces sont maintenues parallèlement aux côtés de la semelle. Quant à leur écartement, il est à peu de chose près égal à la longueur du support.

Calibres..	36	30	24	18	12
Poids d'une paire de crapaudines.	72k	65k	51k	37k	31k
Prix d'*idem* à 67 f. 40 le $\frac{2}{5}$ kilogr.	48,50 f.	43,80 f.	34,40 f.	25 f.	20,90 f.

Les crapaudines des caronades en bronze étaient en cuivre; celles de 36 pesaient (la paire) 39 kilog. et coûtaient 179 fr. 40 c. (à raison de 4 f. 60 c. le kilogramme).

CRÊTE *du chien*. (Voir *Chien*.) Elle est destinée à empêcher la mâchoire supérieure de tourner, quand elle est serrée sur la pierre par la vis.

CREUSET. Partie d'un fourneau, où se réunit la fonte en fusion. Dans un fourneau à reverbère, il est placé au bas de la sole.

Dans un haut fourneau, il se trouve au bas du vide intérieur. (Voir *Haut-fourneau*.)

Creuset. Vase servant à la fusion des métaux et à beaucoup d'opérations chimiques et métallurgiques.

Pour la fusion des métaux, on se sert généralement de creusets de plombagine (carbure de fer); ils supportent les changemens brusques de température sans se casser; cette

matière, douce au toucher, prévient toute adhérence et laisse écouler complètement les matières en fusion quand on les vide ; elle est d'ailleurs inaltérable au feu dans l'intérieur du creuset, où elle est à l'abri du contact de l'air.

Ces creusets sont triangulaires et se terminent extérieurement en cône tronqué.

On fait usage encore de creusets en terre, plus ou moins réfractaires ; on les a longtems tirés exclusivement d'Allemagne, comme ceux de plombagine, mais plusieurs fabricans français en fournissent aujourd'hui d'assez bons.

Les creusets se mesurent par *points*. Le point, dans ce cas, est une expression de convention qui signifie la contenance d'une livre de métal. Ainsi un creuset de 60 points, est un creuset susceptible de contenir 60 livres de métal.

CROC. Dans les batteries armées de canons, il y a un croc de chaque côté des sabords, pour accrocher les palans de côté, dont les poulies portent elles-mêmes chacune un croc. (Voir *Palan*, *Poulie*.)

CROCHET. On se sert maintenant de crochets pour suspendre les écouvillons et refouloirs dans *les batteries*. (Voir ce mot.) On en délivre deux par canon et caronade plus le 10e de la totalité.

Crochets d'armes, pour suspendre les armes portatives.

Crochet à bascule. Partie du pontet de sous-garde. Ce crochet entre dans une fente de la pièce de détente, et maintient le pontet de ce côté.

Crochet à bombe. Il est en fer et a la forme d'un S ; il sert aux premiers servans à aller chercher la bombe, et au bombardier à la placer dans le mortier.

Crochet pour pistolet d'abordage. Il est fixé sur la contre-platine par la grande vis et par un pivot. Il a une *patte* portant un *pivot*, qui entre dans le trou de la *queue* de la contre-platine. Cette patte est en outre percée d'un trou pour le passage de la grande vis. Il sert à suspendre le pistolet en ceinture.

Crochet pour sonder les chambres intérieures des bouches à feu. Cet instrument se compose *d'une pointe aiguë*, s'élevant du milieu d'un godet, terminée par une douille recourbée,

pour recevoir une hampe. Quand on veut s'en servir, on enduit de cire, ou on garnit de terre glaise, la pointe et le godet, on introduit la pointe dans la chambre qu'on veut sonder, alors la matière molle se refoule sur elle-même, et la partie de la pointe, mise ainsi à découvert, donne le moyen d'apprécier la profondeur de la chambre.

CROISSANT. Placé horisontalement entre les deux flasques et sur l'avant des affûts marins, pour en faciliter les mouvemens, dans le pointage oblique. On n'en met qu'aux gros calibres, et jusqu'au 18 inclusivement.

Ce croissant se fait de deux pièces; l'une mobile, l'autre fixe, appelée aussi pièce d'appui. Cette dernière est embrevée entre les flasques et appuie contre l'entre-toise, dont sa face de ce côté a l'inclinaison. On y réserve, pour l'écoulement de l'eau, un cintre de 9 lignes environ dans le milieu, finissant en mourant à 2 pouces des bouts.

La pièce mobile est cintrée en avant et est unie à la pièce d'appui par deux charnières placées en dessus.

Quand on veut serrer l'affût contre le bord, ou le mâter, on relève la pièce mobile, qui déborde les flasques.

CROSSE. C'est dans la monture du fusil et du mousqueton, la partie la plus large, qu'on appuie contre l'épaule pour tirer.

CROUPIÈRE. Bout de cordage fixé au corps de l'essieu de l'arrière, et formant une boucle, pour accrocher le palan de retraite. Cette croupière est remplacée dans les nouveaux affûts par un *piton*. (Voir ce mot.)

CUILLER. Instrument employé pour décharger les pièces.

Une cuiller se compose d'une *hampe*, et d'*une tête* en bois portant une feuille de cuivre rouge, ployée cylindriquement, mais laissant en dessus une ouverture longitudinale assez grande, pour recevoir le boulet ou la gargousse.

La feuille de cuivre, développée, est arrondie à son extrémité par un arc de cercle ayant pour rayon la moitié de la largeur de la cuiller en ce point. A l'autre bout, on laisse deux oreilles, pour former le collet, et fixer la cuiller, proprement dit, à la tête ou bouton.

Les feuilles de cuivre employées pour le 4, le 6, et le 8

ont une demi ligne d'épaisseur, celles qu'on emploie pour les autres calibres ont $\frac{3}{4}$ de ligne. Le mandrin sur lequel on les ploie, a de diamètre 5 ou 6 lignes de moins que le calibre de la pièce.

Pour le 12 et les calibres inférieurs, la cuiller et le tire-bourre sont sur la même hampe; pour les gros calibres, ces deux objets ont une hampe séparée.

Poids et prix des cuillers pour canons.

Calibres	36	30	24	18	12	8	6	4	1
Poids sans tire-b.	9,50 k	7,60 k	6,50 k	4,50 k	»	»	»	»	»
Idem avec tire-b.	»	»	»	»	9,50 k	5,00 k	3,50 k	3,00 k	1,00 k
Prix.	22 f.	20 f.	18 f.	13 f.	13,50 f.	11,50 f.	10 f.	7,50 f.	4,00 f.

Pour caronades.

Poids avec tire-b.	8,50 k	7,70 k	7,00 k
Prix.	17 f.	15,00 f.	13,00 f.

On délivre à chaque bâtiment un nombre de cuillers égal au quart de celui des bouches à feu.

Cuiller. Dans les fonderies, on fait usage de grandes cuillers en fonte de fer, pour puiser de la fonte liquide dans le fourneau et en couler de petits objets : des crapaudines, des projectiles, etc. C'est l'ouverture placée à la partie antérieure du fourneau, au-dessus du creuset, qui sert pour cette opération. On les appelle aussi *poches.*

CUIVRE. Sa dureté est plus grande que celle de l'or et de l'argent; sa tenacité supérieure à celle de tous les métaux, excepté l'or et le fer forgé; il ne le cède en ductilité qu'à l'or, au platine, et à l'argent; même quand il a été converti en laiton par son alliage avec le zinc, il ne perd presque rien de cette ductilité. Après le platine et le fer, c'est le cuivre qui se fond le plus difficilement; il est rouge-blanc longtems avant de devenir fluide. Il s'unit bien au fer par la soudure. Allié à 20 ou 40 centièmes de son poids de zinc, il constitue *le laiton* ou *cuivre jaune*; dans cet alliage la combinaison des

deux métaux est si parfaite, que, quoique le zinc soit plus léger que le cuivre, leur alliage devient plus pesant que le cuivre pur ; le poids d'un pied cube de cuivre fondu est de 545 livres, et un pied cube de laiton, pèse 587.

Allié avec l'étain, il forme *le bronze*. (Voir ce mot). Les pièces de garniture en cuivre, pour armes à feu portatives, se font avec un alliage de 80 parties de cuivre, 17 de zinc et 3 d'étain. L'alliage des garnitures de sabre et de fourreau de baïonnette est composé de 75 parties de cuivre rosette et de 25 de zinc.

CUL-DE-LAMPE. Partie postérieure d'un canon, comprise entre la plate-bande et le collet du bouton. Son profil est formé de deux arcs, l'un convexe, l'autre concave ; ce dernier se réunit à la plate bande de culasse par un arc de cercle, décrit avec un rayon égal à la moitié de la largeur de cette plate-bande.

CULASSE d'un canon. Partie pleine comprise entre le plan passant par le fond de l'âme, et le derrière de la plate-bande de culasse.

Culasse d'une caronade. C'est la partie comprise entre le plan perpendiculaire à l'axe, passant par le fond de la chambre, et le listel du bouton.

Culasse d'un fusil. Pièce destinée à fermer l'orifice inférieur du canon, en se vissant dedans. Ses parties sont : *La queue, le bouton taraudé, le talon, l'échancrure,* pour le passage de la grande vis du milieu de la platine ; *le trou,* pour le passage de la vis de culasse, assujettissant le canon par le bas ; la vis de culasse a la tête fraisée en dessous, suivant le trou de la queue de culasse.

Braser une queue de culasse, est une opération interdite aux armuriers des corps.

Prix : pour en fournir une neuve 50 c., pour l'ajuster 20 c.; en réparer une mutilée 5 c.; en ôter une cassée dans son trou 10 c.

CULOT DE BOMBE. (Voir *Bombe.*)

Culot de gargousse (Voir *Gargousse.*)

Culot pour mitraille à caronade. Plateau sur lequel reposent les balles des paquets de mitraille, et dans le milieu duquel passe la tige.

Le culot est en fonte, plan en dessus et sphérique en dessous; mais pour faire place à la rivure de la tige, il se trouve au milieu du culot une partie rentrante. Les mêmes culots servent pour les mitrailles à grosses et à petites balles du même calibre.

La forme de culot, proposée par le port de Brest, à l'imitation des anglais, a été prescrite par une dépêche du 12 juillet 1807.

On appelle encore *culot*, ce qui reste de métal dans un fourneau après la coulée.

CURETTE. Instrument servant à nettoyer l'âme d'un mortier; il se compose d'un manche portant à un bout une *cuiller*, ronde et inclinée sur le manche; à l'autre un *grattoir*, tranchant, concave, et dans la direction du manche.

CURVIMÈTRE. On appelle ainsi un instrument employé dans la marine, pour reconnaître et déterminer la courbure de l'âme d'une bouche à feu.

Il se compose d'une plaque de cuivre, arrondie à l'une de ses extrémités, et garnie de ce côté d'un bande d'acier également circulaire. Sur le milieu de cette plaque se trouve une petite boîte cylindrique contenant un ressort à boudin agissant sur un crayon, dont le bout traverse la plaque et se présente en dessous. On fixe ce crayon au moyen d'une vis de pression. La plaque, et dans son plan, a une douille pour recevoir une hampe, qu'on assujettit au moyen d'une autre vis de pression.

Quand on veut se servir de l'instrument, on enfonce dans l'âme de la pièce une règle un peu large, sur laquelle on a collé une feuille de papier; à cette règle sont fixés deux petits cylindres en bois dont le plus près de la tranche a, près de la règle, une ouverture dans laquelle on a passé d'abord la hampe du curvimètre. En plaçant l'instrument de manière que l'axe du crayon soit horisontal, et que le bout presse sur la règle, du côté du papier, faisant appuyer sur la génératrice inférieure de l'âme le milieu de la partie circulaire de la plaque, tout en tirant à soi l'instrument, le crayon tracera une ligne parfaitement semblable à celle qu'aura suivie le point d'appui du curvimètre. Or, si au moyen de l'étoile mobile il

n'a été reconnu que des variations peu sensibles dans le calibre de l'âme, la génératrice inférieure doit être à peu de chose près une ligne parallèle à l'axe, dans ce cas la trace du crayon donnera donc aussi la forme exacte de l'axe de l'âme.

Si la pièce était irrégulièrement forée, bien que l'axe de l'âme fût en ligne droite, le crayon tracerait une ligne sinueuse. On ne doit donc pas dans cette hypothèse, avoir recours au curvimètre, qui ne fournit des indications précises, que quand la génératrice inférieure de l'âme est une ligne droite.

CYLINDRES VÉRIFICATEURS pour armes à feu portatives. Cylindres en acier ayant les dimensions suivantes :

Pour les armes.		neuves.	ayant servi.
Fusil. { Diamètre du gros cylindre.		8 lig. 0 pts.	8 lig. 2 pts.
{ Idem du petit.........		7 9	7 9
Mousquetons et Pistolets de marine. { Diamètre du gros cylindre.		7 10	8 0
{ Idem du petit........		7 7	7 7

Pour les armes de troisième classe.	grand.	petit.
12 balles à la livre......	9 lig. 6 pts.	9 lig. 0 pts.
14 id..................	9 0	8 6
16 id..................	8 6	8 3
18 id..................	8 3	7 9
20 id..................	8 0	7 6
22 id..................	7 9	7 3
24 id..................	7 4	6 10
26 id..................	7 2	6 8
28 id..................	7 0	6 6

Cylindres vérificateurs pour boulets ronds. Ils sont en cuivre, quelquefois en fonte; leur diamètre intérieur est le même que celui de la grande lunette; leur longueur est égale à cinq fois leur calibre. (Voir *Boulet*.)

Quand on veut procéder à une vérification de projectiles, on place le cylindre sur deux coussinets, disposés de manière que son inclinaison soit de deux pouces au plus, et qu'on puisse le retourner souvent, pour empêcher qu'il ne s'use inégalement, ce qui aurait lieu, si les projectiles suivaient toujours la même génératrice.

On se sert aussi de cylindres pour calibrer les paquets de

mitraille; mais ceux-ci ont pour hauteur, seulement la hauteur de la mitraille, et pour calibre intérieur une moyenne proportionnelle entre les diamètres de la grande et de la petite lunette. Ils ont une anse sur le côté, pour les soulever plus facilement. On les fait ordinairement en cuivre.

D.

DAMAS. On a cru longtems que c'était une *étoffe*, c'est-à-dire un composé de barres ou de fils d'acier soudés, corroyés et tordus en divers sens; mais, s'il en existe de cette espèce, il paraît démontré aujourd'hui que la véritable matière du damas oriental est un acier fondu plus chargé de carbone que nos aciers d'Europe, et dans lequel, par l'effet d'un refroidissement convenablement ménagé, il s'est opéré une cristallisation de deux combinaisons distinctes de fer et de carbone.

Si, dans la préparation de l'acier, on fait entrer le carbone en excès, la totalité du fer sera d'abord convertie en acier; ensuite le carbone resté libre dans le creuset se combinera dans une nouvelle proportion avec une partie de l'acier déjà formé; il en résultera de l'acier pur et de l'acier carburé ou de la fonte, et par le refroidissement lent, il se formera une cristallisation, dans laquelle les molécules des deux composés se rangeront suivant leur affinité respective ou leur degré de pesanteur.

Que l'on trempe dans de l'eau acidulée une lame faite avec de l'acier ainsi préparé, il se développera un damassé très apparent, dans lequel les parties d'acier pur seront noires, et celles d'acier carburé resteront blanches, parce que l'eau acidulée met plus difficilement à nu le carbone de l'acier carburé. Mais plus l'acier contient de carbone, plus il est difficile à forger, et on ne peut l'étirer qu'en le portant à la chaleur qui lui convient.

Cent parties de fer doux et deux de noir de fumée fondent aussi facilement que l'acier ordinaire, et cette combinaison a produit d'excellentes lames.

Cent parties de limaille de fonte très grise et cent parties

de pareille limaille préalablement oxidée, ont produit aussi un acier d'un très beau damassé, propre à la fabrication des armes blanches, et remarquable par son élasticité; qualité précieuse dont ne jouit pas l'acier de l'Inde.

DÉ pour la confection des cartouches pour fusil, mousqueton et pistolet.

Cône tronqué en bois, dans la grande base duquel se trouve un dé en cuivre dont la queue est rivée sur la petite base de l'enveloppe. Pour empêcher le bois de se fendre, on le maintient par une virole ou cercle en cuivre, dont le bas correspond à peu près au fond du dé. (Voir, pour son usage, l'art. *Cartouches*.)

DÉBARQUER *un affût*. Si le ponton destiné à le recevoir est accosté le long du bâtiment, si en même tems la grande chaloupe n'est point à bord, l'opération est fort simple. On amène l'affût à débarquer à hauteur du grand panneau; on le saisit, par les fusées de l'essieu de derrière, avec un cordage que l'on passe dans une poulie fixée à la tête du mât du ponton; ce cordage revient ensuite ainsi que le garant de la caliorne du grand appareil, par le chaumard, pour delà, s'enrouler sur le cabestan. En virant, l'affût s'élève et on le maintient dans la direction du panneau au moyen d'un cordage de retenue, jusqu'à ce qu'il soit assez haut pour qu'on puisse le laisser céder à l'appareil qui l'appelle sur le ponton.

Débarquer un canon par le sabord, à l'aide d'un *ponton*.

On ne dispose pas toujours l'affût de la même manière pour cette opération; quelquefois on enlève le croissant pour le rapprocher du bord, et rendre, par ce moyen, l'opération plus facile; quelquefois au contraire on éloigne l'affût à deux ou trois pouces du bord, afin de moins fatiguer la muraille du bâtiment; mais, dans les deux cas, on le retient solidement au sabord, et on en cale les roues, pour l'empêcher de bouger. Cette disposition étant faite, on dépasse la brague, si elle passe pardessus la culasse; on introduit, entre les flasques, quatre roues qu'on dispose par piles de deux; on place dessus *la sole*. On saisit le canon, en avant de la plate-bande de culasse, par deux *estropes*, on capelle ensuite *l'élingue* au bouton, on la rabat sur le canon, on passe *la bague*, qui entoure

à la fois la volée et l'élingue. On introduit le bout de l'élingue dans la ganse de l'estrope de la poulie du grand appareil, et on l'y joint au moyen du *burin*. On frappe une troisième estrope sur la volée et on y accroche le croc de la poulie simple de la candelette; enfin, on accroche aux deux estropes de culasse les poulies doubles des palans longs, dont les poulies simples sont fixées aux boucles du sabord opposé à celui par lequel se fait l'embarquement.

Tout étant prêt, on fait virer au cabestan, et retenir sur les palans longs. Dès que les tourillons ont dépassé la tête des flasques, on file lentement les palans longs, jusqu'à ce que le canon, appelé par l'appareil, soit sorti du sabord, et arrivé au-dessus du ponton. On décroche les palans longs, on dévire au cabestan, et on laisse descendre la pièce sur les chantiers disposés pour la recevoir.

Autre moyen. Quand on n'a pas de ponton, on y supplée en fixant l'appareil sur la grande vergue, de manière que la caliorne tombe à 3 ou 4 pieds du sabord. On remplace la candelette du ponton par les deux palans de bout de vergue, et l'opération s'exécute ensuite comme dans le premier cas. Les canons sont alors déposés dans une embarcation amarrée le long du bord, ou mis de suite à terre, si le vaisseau est à quai. Il est indispensable de soutenir la vergue par une fausse balancine.

Tous les canons de la batterie se débarquent par le même sabord. Ceux de la seconde batterie et des gaillards se débarquent par dessus les passavans.

Lorsque le ponton ou l'embarcation qui a reçu les pièces peut accoster à quai, près d'une grue, comme il s'en trouve dans plusieurs ports, le débarquement n'offre aucune difficulté.

Quelquefois, à défaut de grue, on établit des bigues, dont on se sert pour l'embarquement et le débarquement; on est même obligé d'y avoir recours, quand on n'a pas de ponton mâté, et qu'on veut embarquer l'artillerie à bord d'un bâtiment désarmé.

Du reste cette manœuvre dépend des moyens dont on peut disposer, et les ports offrent une infinité de ressources, qui la rendent toujours facile et sûre.

On emploie ordinairement, en se servant d'un ponton, 61 hommes pour débarquer une pièce de 36, savoir :

21 au cabestan pour la caliorne;

30 dans l'entre-pont, pour les palans longs et les mouvemens des pièces;

6 pour l'élingue;

2 au cabestan pour lever et tirer;

1 sur l'appareil, pour faire courir le burin;

1 au chaumard, pour le même objet.

DÉCHARGER *une bombe, un projectile creux quelconque.* Toute la difficulté consiste à retirer la fusée. Rien n'est plus simple si on peut l'avoir au moyen du *tire-fusée*, (voir ce mot). On peut encore, si l'on n'a pas d'instrument de cette nature à sa disposition, réussir quelquefois à faire sortir la fusée, en la frappant alternativement à droite et à gauche avec un maillet de bois, mais avec précaution; ou bien, en dirigeant deux coins de bois contre la fusée, et en frappant sur l'un et sur l'autre, de manière que la secousse se communique de bas en haut. (Voir, pour les grenades, l'art. *Banc*.)

Si la fusée n'offre pas assez de prise pour permettre d'employer l'un de ces moyens, il faut la briser dans l'œil, au moyen d'un vilebrequin en cuivre, et c'est alors qu'il faut prendre toutes les précautions convenables pour éviter les accidens.

On fait usage, dans ce cas, d'un appareil composé d'un *auget*, dont le fond un peu épais, est percé d'un trou conique, de telles dimensions, qu'on puisse y placer des projectiles de plusieurs calibres, qu'il en déborde une calotte de deux pouces au moins, et que les gros y soient suffisamment maintenus. Sur les bords de cet auget, s'élèvent *deux montans* en bois, ayant une mortaise à leur extrémité supérieure, pour recevoir *une traverse*. Celle-ci est percée d'un trou en son milieu, et porte *deux tiges* en cuivre faisant corps avec *une calotte* tronc-conique également en cuivre, dont l'axe correspond au centre du trou de la traverse.

Quand on veut procéder au déchargement d'un projectile, on le pose dans la cavité de l'auget, qu'on remplit d'assez d'eau douce pour que le niveau soit au-dessus de la fusée;

on place la traverse de manière que la calotte entoure la fusée, et appuie fortement sur le projectile, ce qui se fait, en maintenant d'un bout la traverse par un boulon qui la fixe au montant, et de l'autre bout, en introduisant des cales entre son dessus et un boulon traversant la mortaise du montant. Le projectile ainsi saisi, on introduit la mèche en cuivre d'un vilebrequin dans le trou de la traverse, on en fait appuyer la pointe sur la fusée, et l'on termine l'opération sans danger; mais il n'en faut pas moins tourner l'instrument toujours avec prudence et le soulever de tems en tems pour humecter constamment la matière.

Quand on est convaincu qu'il s'est introduit une quantité suffisante d'eau dans le projectile, on se sert du repoussoir, pour refouler la fusée et la chasser en dedans.

La poudre non mouillée qu'on retire de ces projectiles, est mise à part, pour être employée suivant l'état de conservation dans lequel elle se trouve. Quant à la poudre mouillée, on la fait sécher, et on en extrait ensuite le salpêtre, si elle n'est pas susceptible d'être autrement utilisée. (Voir *Extraction du salpêtre*.)

DÉCHET. La fonte mise dans un fourneau à réverbère, perd une partie de son charbon avant d'entrer en fusion; il s'échappe encore par la cheminée beaucoup de substances qui se volatilisent; de l'oxigène, quand surtout on emploie de vieilles fontes. Il en résulte un déchet estimé, en faveur des fournisseurs, à $\frac{1}{10}$ du poids de la charge; mais reconnu bien moindre, depuis que les établissemens sont dirigés par des officiers d'artillerie. Il dépend du reste beaucoup de la manière dont la fusion est conduite. (Voir *Fusion*.)

Lorsqu'on fond au creuset du cuivre, principalement de vieilles feuilles de doublage, le poids du métal fondu est moindre que celui du métal employé, cette différence (*le déchet*) peut être de 4 p$\frac{0}{0}$; il a été accordé aux fournisseurs par dépêche du 23 avril 1813.

DÉCOIFFER *une fusée de bombe, de grenade*, etc., c'est enlever le morceau de toile ou de parchemin qui en recouvre le godet. Cette opération ne se fait qu'au moment de se servir du projectile.

Décoiffer une étoupille, c'est enlever le morceau de papier destiné à conserver la composition renfermée dans le godet.

DÉFAUTS *des bouches à feu.* Les défauts qu'on peut rencontrer dans une pièce sont : *les fentes, les chambres intérieures ou extérieures, les champignons, les loupes, les ondes et coups de foret, la courbure de l'axe de la pièce, celle de l'axe de l'âme, la non coïncidence de ces deux axes ; des dimensions plus fortes ou plus faibles* que celles que prescrivent les réglemens.

Lorsque ces défauts dépassent certaines limites, les pièces sur lesquelles on les remarque sont rebutées; mais ils ne sont pas un motif de rebut, quand ils sont compris dans les *tolérances* ; (voir ce mot, ainsi que les articles séparés).

L'ordonnance du 26 novembre 1786 prescrit de faire casser un tourillon aux canons sur lesquels on découvrirait un défaut que les ouvriers auraient cherché à cacher, soit avec du mastic, ou à coups de marteau.

DÉGORGEOIR. Petite broche en fil de fer, de 9 à 10 pouces de longueur, pointue à l'un de ses bouts, et terminée à l'autre par un anneau.

Le dégorgeoir sert à percer la gargousse; on le suspend au même bout de ligne que la corne d'amorce. On en délivre un par bouche à feu, plus $\frac{1}{3}$ en sus pour rechange.

Dégorgeoir à vrille. Quand la lumière d'une bouche à feu se trouve engagée, de manière que le dégorgeoir ordinaire ne puisse pénétrer jusqu'à la gargousse, on fait usage d'un dégorgeoir à vrille; c'est-à-dire, terminé d'un bout par une vrille, et de l'autre par une poignée en bois semblable à celle des vrilles ordinaires.

On en délivre un par deux canons et caronades, et un par caronade des embarcations.

DÉGORGER. C'est percer la gargousse, en introduisant le dégorgeoir par la lumière. Avec les platines à percussion, il serait inutile de dégorger.

DÉGRADATIONS des armes, susceptibles d'en déterminer la mise hors de service.

Armes à feu: Le diamètre de l'âme du canon trop grand ou trop petit; il est trop grand lorsque le cylindre de rebut peut

entrer; il est trop petit lorsque le cylindre ne peut pas entrer;

Une diminution d'épaisseur au tonnerre, telle que le canon puisse entrer dans le calibre de rebut placé sur les deux pans de côté à la hauteur de la lumière;

Une diminution d'épaisseur à la bouche, telle que cette partie puisse entrer dans le calibre de rebut;

Une diminution de plus de $0^m,0135$ (6 lignes) sur la longueur des canons de fusil et de mousqueton, et de trois lignes sur celle des canons de pistolet;

Les *évents* et *travers* des canons, ou autres défauts graves provenant de la fabrication.

Les armes réformées pour cette dernière cause, doivent être remplacées au compte du gouvernement, et ne peuvent pas être comptées dans le $\frac{1}{50}$ accordé aux corps annuellement. Il en est de même des armes réformées, parce que le diamètre de l'âme est trop petit; mais il faut examiner avec soin si ce ne sont pas des enfoncemens au canon qui empêchent le petit cylindre d'entrer.

Les baïonnettes sont réformées lorsqu'elles ont éprouvé une diminution de $0^m,0135$ (6 lignes) sur leur longueur.

Armes blanches. Une diminution de la largeur des lames, telle qu'elles puissent entrer au milieu de leur longueur dans le vérificateur; cette diminution doit être de $0^m,0067$ (3 lig.) pour les sabres d'infanterie.

Une diminution de $0^m,040$ (1 pouce 6 lignes) sur la longueur.

Les entailles au tranchant assez profondes pour dépasser la limite de la diminution tolérée sur la largeur;

Les criques nuisibles; cette dernière cause provenant de la fabrication, les sabres dont elle pourra occasionner la mise hors de service ne devront pas être comptés dans le cinquantième annuel.

Enfin les sabres devront être réformés lorsque la rouille sera trop profondément incrustée dans les lames, ou lorsqu'elles seront fortement faussées, parce que l'on ne pourrait les dérouiller ou les redresser et les retremper, sans les réduire à des épaisseurs trop faibles.

Dégradations des bouches à feu. Un long service peut occasionner l'agrandissement de l'âme, de la chambre et de la lumière : faire découvrir des chambres, des fentes; si l'on tire avec des boulets remplis de rugosités, il en résulte des rayures dans l'âme; il peut se manifester des battemens de boulet.

La limite de l'agrandissement de la chambre du mortier éprouvette est fixée à trois points, tant sur la longueur que sur le diamètre. (Voir pour la limite des autres défauts l'art. *Tolérances.*)

DÉLIVRANCE *des armes aux corps de la marine et aux bâtimens de guerre.*

Les armes portatives nécessaires, soit pour l'armement des bâtimens, soit pour celui des troupes et des équipages de ligne, sont délivrées par les directions d'artillerie.

Les troupes de la marine et les équipages de ligne ne peuvent recevoir d'armes qu'en raison de leur effectif en sous-officiers ou maîtres, soldats ou marins, à l'époque de leurs demandes, conformément au tableau qui indique celles dont chaque individu doit être armé.

Les délivrances d'armes n'ont lieu que sur l'autorisation du ministre et d'après les demandes qui lui en sont adressées par les corps, quand ils reçoivent une augmentation d'effectif.

Chaque corps doit avoir un *livret d'armement* coté et paraphé par le commissaire aux revues. Toute délivrance ou versement d'armes y sont inscrites par le directeur d'artillerie qui délivre ou reçoit les armes, ou par l'officier qu'il en charge.

DÉMARRER *un canon.* Le débarrasser de ses amarrages, et le mettre prêt à être manœuvré.

DÉMOLITION *des armes.* (Voir *Réparations*).

DÉMONTER *un canon.* L'enlever de dessus son affût, soit pour le placer sur le pont, soit pour le changer d'affût. (Voir *Changer d'affût.*)

Pour le descendre sur le pont, après avoir élevé suffisamment le canon, on dispose deux chantiers et on y laisse descendre la pièce; si on redoute le mauvais tems, on le saisit

au moyen de quatre mains de fer ou galoches placées de chaque côté de la culasse et de la volée, et clouées solidement sur le pont. Ces mains de fer servent à passer de bonnes aiguillettes dont les tours doivent être assez multipliés autour du canon, pour l'empêcher de démarrer.

Démonter une arme à feu. C'est détacher toutes les pièces fixées au bois (ou monture), pour les nettoyer ou les visiter. Cette opération doit s'exécuter dans l'ordre suivant :

Fusil. 1° la baïonnette, 2° la baguette, 3° les deux grandes vis, 4° le porte-vis, 5° la platine, 6° la goupille du battant de sous-garde, 7° le battant de sous-garde, 8° le pontet, 9° l'embouchoir, 10° le ressort de l'embouchoir, 11° la grenadière, 12° le ressort de la grenadière, 13° la vis de culasse, 14° la capucine, 15° le ressort de la capucine, 16° le canon, 17° la vis de l'écusson, 18° l'écusson, 19° la vis de détente, 20° la détente, 21° la goupille du ressort de baguette, 22° le ressort de baguette, 23° les vis de la plaque de couche, 24° la plaque de couche.

Plusieurs de ces pièces (les ressorts d'embouchoir, de grenadière, de capucine et de baguette, la plaque de couche) ne doivent être déplacées que lorsque la rouille ne permet pas de les nettoyer en place.

Quant à la culasse, elle ne doit être démontée que par un armurier.

Mousqueton. 1° la baïonnette, 2° la baguette, 3° les deux grandes vis de la platine, 4° le porte-vis, 5° la platine, 6° la vis du pontet, 7° le pontet, 8° la vis de culasse, 9° l'embouchoir, 10° le canon, 11° la vis de l'écusson, 12° l'écusson, 13° la vis de détente, 14° la détente, 15° la goupille du ressort de baguette, 16° le ressort de baguette, 17° les vis de la plaque de couche, 18° la plaque de couche.

Les observations faites ci-dessus pour le démontage des pièces du fusil, sont applicables aux pièces du mousqueton.

Pistolet. 1° la baguette, 2° les deux grandes vis de la platine, 3° le crochet, 4° le porte-vis, 5° la platine, 6° la vis du pontet, 7° le pontet, 8° la vis de culasse, 9° l'embouchoir, 10° le canon, 11° la vis de l'écusson, 12° l'écusson, 13° la vis de détente, 14° la détente, 15° la vis de poignée,

16º la vis de calotte, 17º la calotte, 18º la bride de poignée.

Démonter une platine. C'est en détacher toutes les pièces qui tiennent au corps de platine. Cette opération doit s'exécuter dans l'ordre suivant, après avoir préalablement abattu le chien :

Platines pour armes à feu portatives. 1º la vis du grand ressort, 2º le grand ressort (on l'ôte à l'aide d'une pression qu'on fait avec le monte-ressort), 3º la vis du ressort de gâchette (avant de la retirer entièrement, on frappe sur le cul du ressort, de manière à faire sortir le pivot de son encastrement), 4º le ressort de gâchette, 5º la vis de gâchette, 6º la gâchette, 7º la vis de bride, 8º la bride, 9º la vis de noix, 10º la noix (il faut la repousser avec un poinçon qui entre facilement dans le trou destiné à recevoir sa vis), 11º le chien, 12º la vis de batterie (on fait auparavant une pression sur le ressort de la batterie avec le monte-ressort), 13º la batterie, 14º la vis du ressort de batterie, 15º le ressort de batterie, 16º la vis du bassinet, 17º le bassinet, 18º la vis du chien, 16º la mâchoire.

Pour *canons et caronades.* 1º les trois vis du coffre, 2º le coffre, 3º la vis de détente, 4º la détente, 5º la vis du ressort de gâchette, 6º le ressort de gâchette, 7º la vis de gâchette, 8º la gâchette (on presse sur le grand ressort), 9º le grand ressort, 10º la vis de batterie (on presse sur le ressort), 11º la batterie, 12º la vis du ressort de batterie, 13º le ressort de batterie, 14º l'écrou du pivot de la noix, 15º le chien, 16º la vis du chien, 17º la mâchoire.

Dans la platine à double tête, on retire *l'écrou à oreilles*, la *rondelle en cuivre*, *les deux têtes*, *les vis de chien* et *les mâchoires supérieures*.

Pour *perriers.* Comme celle des canons et caronades.

Pour *espingoles.* 1º les vis du coffre, 2º le coffre; le reste comme les platines d'armes à feu, à quelques légères exceptions près.

DÉMOULER *une pièce.* La débarrasser de son chassis, et la dépouiller du sable formant son moule. Cette opération se fait 12 à 15 heures après la coulée.

DENSITÉ. Rapport de la masse d'un corps à son volume.

Mais, attendu que les masses sont proportionnelles au poids, on peut, quand on compare les densités de deux corps, substituer les poids aux masses.

Dans les problèmes balistiques, on détermine la densité des projectiles par rapport à celle de l'air, prise pour unité; elle est, d'après Lombard, égale à 6091, 1 pour les boulets pleins, 3627, 7 pour les bombes de 12 pouces, à 4087, 6 pour celles de 10 pouces, à 3302 pour celles de 8 pouces. D'après des expériences plus récentes on a trouvé que sous la pression de 0^m, 76, le poids de l'air sec, à la température de la glace fondante, est à volume égal, $\frac{1}{770}$ de celui de l'eau distillée. La pesanteur spécifique du fer fondu est 7,207, celle de l'eau étant 1 à la température de 18° centigrades.

DÉPOUILLER. Séparer le tronçon du modèle du tronçon du moule. S'il n'existe aucune partie saillante sur le modèle, on le retire sans difficulté; mais dans le cas contraire, on commence par retirer en dedans les vis qui maintiennent les modèles de ces parties saillantes sur le modèle principal, on retire ensuite ce dernier au moyen de la grue, et l'on ôte, par dedans, les parties restées dans le moule.

Si pendant le dépouillement il s'est fait quelques dégradations dans le moule, on les répare.

Dépouiller une pièce. (Voir *démouler*.)

DÉTAPER un canon. C'est enlever la tape qui ferme la bouche de la pièce.

DÉTENTE. Pièce d'une platine, servant à faire partir la gâchette; elle est percée d'un trou pour le passage de la goupille, dans les anciens modèles, ou pour le passage de la vis qui sert à la fixer entre les ailettes, dans le nouveau modèle.

Prix : pour en fournir une neuve 15 c., pour l'ajuster 10 c.

DÉTÉRIORATION *de la poudre*. La poudre placée dans une atmosphère humide absorbe de l'humidité, et la quantité d'eau absorbée peut aller jusqu'au $\frac{18}{100}$ du poids de la poudre. Cette absorption de l'eau se fait dans un tems très court, et la poudre peut, dans un lieu humide, s'en saturer complètement en huit à dix jours. La poudre en absorbant de l'eau augmente de volume, et cette augmentation, quoique peu considérable, est néanmoins d'autant plus grande,

que la poudre contient plus d'humidité. La poudre la plus forte à l'éprouvette est celle qui est aussi sèche que possible, et cette force diminue rapidement à mesure que la quantité d'eau contenue dans la poudre augmente. La poudre humectée, (même à 18 p. 0/0), puis séchée, conserve le volume qu'elle avait acquis par l'humidité: dans cette opération, une partie du salpêtre est entraînée par l'eau, et vient se déposer à l'extérieur des grains, et quelquefois même sur les parois du vase dans lequel la poudre est contenue.

Dans une atmosphère ordinaire, la détérioration de la poudre est due uniquement à la propriété qu'a le charbon d'absorber l'humidité ; mais dans une atmosphère très humide, le salpêtre lui-même peut devenir déliquescent, et c'est alors qu'en séchant, il vient effleurir à la surface des grains, ou sur les vases qui renferment la poudre; ce qui détruit l'intimité et l'homogénéité du mélange.

Si les poudres sont déposées dans des vases susceptibles d'être attaqués par l'un des élémens de la poudre, les parties en contact peuvent éprouver une décomposition, qui se communiquerait de proche en proche, dans le cas où la durée de son action serait suffisamment prolongée. C'est ce qu'on a remarqué dans l'examen des caisses en cuivre contenant les poudres des frégates *la Vestale* et *la Surveillante*. (Voir l'art. *Caisses.*)

Il suit de ce qui précède, que quand on a des poudres bien fabriquées, il faut éviter de les déposer dans des magasins humides. (Voir *Chlorure de calcium.*) Il ne faut cependant pas rendre l'intérieur des magasins le plus sec possible, parce que la poudre desséchée absorbe très rapidement l'eau, lorsqu'elle est transportée dans un lieu plus humide. Il suffit que le degré de sécheresse des magasins soit égale à celle de l'atmosphère, dans les jours de sécheresse moyenne, c'est-à-dire, entre 45 et 55 degrés de l'hygromètre.

DEVANT *d'un bois d'arme à feu*, appelé aussi *Fût*. C'est la partie de la monture destinée à supporter le canon.

Devant d'un canon. Portion d'un canon d'arme à feu, comprise entre la bouche et le tonnerre.

Devant d'un corps de platine. C'est l'extrémité du côté de la batterie.

DÉVIATION des projectiles. Il est assez rare que le centre d'un projectile, lancé par une bouche à feu, reste dans le plan vertical passant par l'axe de la pièce. Il arrive même qu'un boulet, après avoir été poussé d'un côté de ce plan, est ramené de l'autre avant la fin de sa course, et dans ce cas, la courbe qu'il décrit est à double courbure.

Ces déviations sont occasionnées par les chocs que les projectiles éprouvent avant de sortir de la pièce, et par le mouvement de rotation qu'ils reçoivent par leur frottement dans l'âme.

DIRECTEUR D'ARTILLERIE. Il y en a un dans chaque grand port, chargé, sous l'autorité du préfet maritime, de la construction, de la réparation et de l'entretien des affûts et attirails d'artillerie, de la confection des artifices, des brûlots.

Il surveille l'arrangement et la conservation, dans les parcs et magasins, des armes, munitions et approvisionnemens d'artillerie. Il destine les bouches à feu, armes, munitions et attirails nécessaires à l'armement des bâtimens de guerre, et veille particulièrement à ce qu'il soit procédé à toutes les opérations relatives à l'embarquement, au débarquement et au mouvement des poudres et artifices de guerre, avec toutes les précautions qu'exige la sûreté du service. Il fait visiter avec le plus grand soin, par les officiers et maîtres canonniers employés sous ses ordres, les soutes et coffres à poudre des bâtimens qui entrent dans le port, afin de s'assurer qu'il n'y est resté aucune portion de poudre. Il a une des clefs des magasins à poudre. (Réglement du 15 floréal an 11.)

Le directeur d'artillerie est immédiatement sous les ordres du préfet maritime, ainsi que le sont les chefs des autres parties du service. L'art. 34 du réglement du 7 floréal an 8 lui attribue exclusivement l'inspection sur les ouvriers d'artillerie, à moins que ceux-ci ne soient appelés avec les autres troupes, soit à des exercices militaires, soit à la garde des ports, car alors, mais pour ce cas seulement, ils sont sous la surveillance momentanée des chefs militaires (*majors de la marine*). (Dépêche du 15 floréal an 9). (Voir *bâtimens désarmés, en commission, commissions*, etc.)

Directeur de fonderie. L'officier d'artillerie chargé de di-

riger en chef toutes les parties du service dans chacune des fonderies de la marine, porte le titre de directeur de cet établissement.

Il est secondé par des officiers d'artillerie, dont le nombre varie en raison de l'activité que reçoivent les travaux : le plus ancien de ces officiers, dans le grade le plus élevé, remplace le directeur, en cas d'absence ou de maladie. Les fonctions du directeur, celles des officiers et des divers employés attachés aux fonderies, ont été fixés par une ordonnance du 15 janvier 1826.

DOIGTIER. Petit sachet en buffle, dans lequel le chef de pièce met le pouce de la main gauche, pour boucher la lumière, pendant qu'on charge la pièce. La partie qui doit s'appliquer sur la lumière est garnie de crin, de bourre, ou même de rognures de peaux de mouton, pour que la chaleur de la pièce ne puisse pas empêcher le chef de pièce de tenir la lumière bouchée exactement. Le doigtier s'attache au poignet au moyen de deux petites lanières en cuir.

On en délivre autant que de bouches à feu, y compris les perriers, plus $\frac{1}{4}$ de ce nombre pour rechange.

DOS de la batterie. Il est opposé *à la face*. (Voir ce mot.)

Dos du chien. C'est dans le prolongement de la crête, la partie postérieure de la *mâchoire inférieure* et de *l'anneau*. (Voir ces mots.)

Dos d'une lame de sabre. Il est opposé au tranchant.

DOSAGE. Par une circulaire du 8 septembre 1808, le Ministre de la marine a fait connaître qu'un décret du 8 août précédent prescrivait que l'ancien dosage serait rétabli dans les fabriques de poudre, c'est-à-dire, celui de 75 kilogram. de salpêtre, 12 kil. $\frac{1}{2}$ de charbon, 12 kil. $\frac{1}{2}$ de soufre, pour 100 kilogr. de poudre, et que toutes ces matières préalablement triturées, seraient battues pendant 14 heures. (Voir *Poudre*.)

DOUILLE *de baïonnette*. C'est la partie de la baïonnette qui s'emboite sur le bout du canon. Elle est percée d'*une fente* pour le passage du tenon, a *une virole* ou *anneau*, un *étouteau*. Cette *douille* est en fer.

Douille. Cylindre creux, en métal, dans lequel on intro-

duit un autre cylindre, tel qu'un manche d'outil, une hampe de pique, etc.

DUCTILITÉ. Propriété qu'ont certains corps de pouvoir être étendus dans divers sens, sans se rompre. Le fer jouit de cette propriété, et c'est sur elle que repose la fabrication du fil de fer. La fonte n'est nullement ductile.

E.

EAUX *de cuite, eaux mères,* (voir *Salpêtre.*)

ECHENAUX. (Voir *Chênaux.*)

ÉCHANCRURE. On pratique une échancrure dans le derrière de la culasse des canons de fusil, mousqueton et pistolet, pour le passage de la grande vis du milieu de la platine.

ÉCHANTILLONS de poudre. (Voir *Epreuves.*)

Echantillon. Barre de fer plat, découpée suivant le profil extérieur d'une pièce qu'on veut mouler, au moyen d'un *modèle provisoire.* (Voir cet article.)

ECLISSES. Petits coins en bois blanc, dont on se sert pour maintenir l'axe de la bombe suivant l'axe du mortier.

ECOLES D'ARTILLERIE. Depuis l'ordonnance du 13 novembre 1822, il est établi aux ports de Toulon et de Lorient des écoles d'artillerie, dans chacune desquelles il y a :

Un professeur de mathématiques, de physique et de chimie;

Un professeur de dessin et de fortification;

Un garde d'artillerie de 2^e ou de 3^e classe, pour la garde du matériel de l'école pratique et des écoles théoriques.

Instruction provisoire sur le service des écoles d'artillerie de la marine, en date du 24 mai 1824.

ART. 1. Le colonel du régiment d'artillerie à Lorient, et le lieutenant-colonel à Toulon, commanderont les écoles établies dans ces deux ports, et seront secondés chacun par l'un des capitaines sous leurs ordres, qui prendra le titre de *capitaine du parc de l'école.*

ART. 2. Les professeurs de mathématiques et de dessin feront les cours mentionnés à l'art. 14 de l'ordonnance du 13

novembre 1822 (*Voir ci-dessus*), et prendront les ordres des commandans, pour fixer les heures auxquelles les différentes leçons devront avoir lieu.

Les professeurs de dessin rempliront, en outre de leurs fonctions, celles de répétiteurs de mathématiques.

Art. 3. Il sera fait choix d'un ou deux maîtres canonniers des compagnies d'artillerie, pour démontrer la manière de confectionner les mitrailles, le grément du canonnage, et tout ce qui se rapporte à cette partie du service de l'artillerie.

Le chef artificier du corps démontrera ce qui est relatif à son état; il sera chargé spécialement du petit magasin à poudre, et de la salle d'artifice.

Quelques sous-officiers, caporaux ou soldats seront désignés pour donner des principes de lecture, d'écriture et d'arithmétique aux canonniers qui voudront s'instruire, et le nombre de ces instructeurs sera déterminé, en raison de la classe qu'ils auront à faire.

Art. 4. Il sera établi, dans chacune des écoles d'artillerie, une bibliothèque contenant les principaux ouvrages sur l'artillerie, l'art militaire et les sciences qui y ont rapport, ainsi que les divers dessins et réglemens sur l'artillerie; un laboratoire de chimie, un petit cabinet de modèles, de minéralogie et de métallurgie, en objets appropriés au service de l'artillerie; un assortiment de dessins et d'instrumens nécessaires à la levée des plans.

Art. 5. Le professeur de mathématiques sera chargé de la garde et de la surveillance de la bibliothèque, du cabinet de physique et de minéralogie, ainsi que du laboratoire de chimie.

Art. 6. Le professeur de dessin sera chargé de la garde et de la surveillance des instrumens relatifs à la levée des plans, ainsi que des objets nécessaires aux travaux du dessin.

Art. 7. Les commandans des écoles devront faire fournir à l'école tous les objets énoncés en l'art. 4; mais on commencera par faire l'achat de ceux qui sont indispensables, de manière à ce que les dépenses ne s'élèvent pas au-dessus de 2000 francs, dans le courant d'une même année.

Ces dépenses seront acquittées d'après les formes prescrites par l'art. 3 de l'instruction réglementaire du 1er janvier 1824.

Art. 8. Toutes les dépenses de l'école seront inscristes sur un journal tenu par le garde d'artillerie; ce registre coté et paraphé par le commissaire aux revues, sera arrêté, à la fin de chaque trimestre, par le conseil d'administration, et lorsque cette opération aura lieu, elle se fera en présence du capitaine du parc, qui sera pour ce cas seulement, appelé au conseil, à moins qu'il n'en fasse partie ordinairement.

Art. 9. Chaque école sera pourvue de bouches à feu, attirails, munitions, instrumens, machines et objets de tous genres nécessaires à l'instruction. Leur nombre et leur espèce seront déterminés par le ministre, sur la demande des commandans des écoles, et d'après la proposition de monsieur l'inspecteur général d'artillere de marine.

Art. 10. Il sera fourni au parc de l'école un mortier à éprouver les poudres avec deux globes, pour faire l'essai de celles employées à l'école, et pour enseigner la manière d'éprouver les poudres.

L'école sera munie, en outre, de tous les instrumens de visite pour canons, mortiers et obusiers, ainsi que des lunettes à calibrer les bombes, obus, boulets, et balles à mitraille.

Art. 11. Le capitaine attaché au parc sera chargé de surveiller la conservation, les réparations et l'entretien de tous les objets qui en dépendent; il ordonnera de plus les dispositions préliminaires dans les batteries, les jours d'école, pour quelque corps que ce soit; et dans les salles, ou laboratoires, les jours de conférence; il sera responsable des dégats, à moins qu'il n'indique par quel corps ils ont été commis, et, dans ce cas, les chefs les feront payer.

Art. 12. Le garde d'artillerie sera chargé de toutes les bouches à feu, attirails, munitions, instrumens de visite et d'épreuve, machines et autres objets de même espèce, par un inventaire signé de lui, du capitaine du parc et du commissaire aux revues.

Cet inventaire sera renouvelé au commencement de chaque

année, ou toutes les fois qu'il y aura un nouveau garde d'artillerie, et il sera transcrit sur un registre, destiné à cet effet, lequel sera coté et paraphé par le commissaire de marine préposé aux revues.

Art. 13. Le garde d'artillerie ne pourra faire aucune livraison, sans un ordre du capitaine de parc, et visé du commandant de l'école; il tiendra un registre de consommation coté et paraphé, comme il est dit ci-dessus, et devra le faire arrêter tous les trimestres par le conseil d'administration et le commissaire aux revues.

Art. 14. MM. les commandans et intendans de la marine veilleront au maintien des dispositions contenues dans la pré-présente instruction, qui devra recevoir immédiatement son exécution.

Ecoles secondaires d'artillerie. D'après une décision du ministre de la marine, en date du 18 juillet 1827, il en a été établie une, dans chacun des ports de Brest et de Rochefort, sous la direction du chef de bataillon commandant les compagnies d'artillerie dans ces deux ports; mais, pour que l'instruction soit plus uniforme, c'est le colonel du régiment qui règle la nature et l'ordre des cours.

Ecoles pour l'entretien des armes portatives. (Voir *Entretien*.)

ECOUVILLON. Instrument dont on sert pour nettoyer et rafraîchir l'intérieur d'une bouche à feu. Il se compose d'une *hampe*, et d'une *tête* recouverte d'une peau de mouton.

Pour les canons de 12 et au-dessous, les caronades de tout calibre, les perriers et les espingoles, l'écouvillon et le refouloir sont sur la même hampe. On en dispose un certain nombre de la même manière pour les canons de la batterie basse des vaisseaux. (*Voir ci-après.*)

Tous les écouvillons ont un petit tire-bourre placé au bout de leur tête.

La garniture en peau de chaque tête d'écouvillon doit être d'une seule pièce; on la fixe au moyen de clous en cuivre, appelés clous à écouvillon.

ÉCO

Calibres	36	30	24	18	12	8	6	4
Poids, sans refouloir	k 4,90	k 4,70	k 4,50	k 3,90	»	»	»	»
Id. avec refouloir	»	»	»	»	k 4,10	k 3,30	k 2,70	k 2,40
Prix, avec refouloir	f. 7,80	f. 7,70	f. 7,60	f. 6,40	»	»	»	»
Id. sans refouloir	»	»	»	»	f. 7,10	f. 6,80	f. 6,20	f. 5,80

Caronades.

Poids, avec refouloir	k 7,60	k 6,45	5,20	»	»	»	»	»
Prix, idem	f. 8,15	f. 7,95	7,80	»	»	»	»	»

Fraction de peau nécessaire pour garnir un écouvillon.

Pour canon	$\frac{3}{4}$	$\frac{5}{8}$	$\frac{1}{2}$	$\frac{1}{2}$	$\frac{1}{3}$	$\frac{1}{4}$	$\frac{1}{4}$	$\frac{1}{5}$
Pour caronade	$\frac{1}{2}$	$\frac{1}{2}$	$\frac{1}{3}$	$\frac{1}{3}$	$\frac{1}{4}$	»	»	»

On suppose ici la peau ayant 34 à 36 pouces de longueur, 21 à 22 pouces de largeur, et de chaque côté sous le ventre, 3 pouces seulement sans laine.

On délivre aux bâtimens un écouvillon par bouche à feu, plus moitié en sus pour rechange. On délivre en outre un écouvillon à refouloir sur la même hampe, par deux canons de la batterie basse des vaisseaux.

Pendant la manœuvre, les écouvillons se placent sur le pont, entre les servans de gauche et l'affût, la tête du côté de la culasse lors même que le refouloir est sur la même hampe. Dans les autres circonstances de la navigation, ils sont suspendus, soit le long de la muraille, soit entre les baux.

ÉCOUVILLONNER. C'est tourner plusieurs fois l'écouvillon au fond de la pièce, pour enlever les culots de gargousses qui pourraient être restés, nettoyer et rafraîchir la pièce. Dans ce but, il faut tourner l'écouvillon dans le sens nécessaire pour faire prendre le tire-bourre. Pendant qu'on écouvillonne, il est extrêmement important que le chef de pièce bouche bien la lumière, afin que les portions de culots qui ne sont point ramenées soient au moins éteintes. L'oubli de cette précaution a déjà trop souvent causé de graves accidens.

ECROU. Pièce de métal, percée et taraudée, pour recevoir le bout d'un boulon; les écroux ont une base polygonale, pour être plus facilement serrés, au moyen de la *clef à écrou*. (Voir *Clef*.) Quand un boulon est en place, on introduit l'écrou sur sa partie taraudée, et on le fait avancer, jusqu'à ce que les pièces que doit joindre le boulon soient suffisamment serrées l'une contre l'autre.

Écrou à oreilles. Dans celui-ci, le corps de l'écrou est tronc-conique; mais il porte deux oreilles, qui servent à le serrer, quand il est en place, sans qu'il soit besoin d'employer de clef.

Écrou de vis de pointage. Cylindre en cuivre, taraudé intérieurement sur une longueur de 2 à 3 pouces, traversant le trou de vis du bouton de culasse des caronades, et servant d'écrou à la vis de pointage. Cet écrou a une tête, qui déborde, d'un pouce environ, la partie cylindrique, et au dessous de laquelle sont deux tenons ou oreilles, diamétralement opposés, et destinés à entrer dans de petites entailles faites en dessous du bouton de culasse, de chaque côté du trou de vis. Ces oreilles ont pour but d'empêcher l'écrou de tourner dans son trou.

L'écrou se place dans le bouton de culasse, de dessous en dessus; la tête appuyant contre le dessous du bouton, la partie cylindrique déborde en dessus, et affleure une *virole* en fer (voir *Virole*), à laquelle on la fixe au moyen de trois vis, également espacées, et traversant à la fois la virole et l'épaisseur de l'écrou. Par ce moyen, ce dernier est maintenu en place.

ECROUIR *du fer*. C'est le battre à froid. Le fer soumis à cette opération s'aigrit; et, d'après Karstein, il n'acquiert pas toujours du nerf, comme on le croit généralement. Voici les résultats d'expériences faites à ce sujet par ce métallurgiste allemand :

« 1° Le fer le plus nerveux (quand il aurait même un pouce d'épaisseur et plus encore), étant placé dans le sens de la longueur de l'enclume, perd tout son nerf, en 10 ou 15 coups de marteau qu'il reçoit à froid, ou chauffé seulement jusqu'au premier degré de la chaleur lumineuse. Par cette opé-

ration, il devient très aigre et très fragile ; reprend le grain qui convient à sa qualité, sans montrer une trace de nerf dans sa cassure ; le grain un peu plus fin et plus blanc qu'il ne l'aurait été sans le martelage à froid, est très beau si le nerf est clair, et à facettes, lorsque les filamens nerveux sont courts et d'une couleur noirâtre. »

« 2° Le fer écroui, chauffé au-dessous de la chaleur lumineuse, et battu ensuite, reprend, en s'allongeant, le nerf qu'il avait perdu ; si toutefois il est placé en travers de la panne de l'enclume ; et il se perd de nouveau, lorsque, pour achever le forgeage de la barre, on le place dans le sens de la longueur de l'enclume. »

« 3° Le fer qui a perdu son nerf par le martelage à froid, le reprend, en partie, en recevant un fort recuit poussé jusqu'à la chaleur rouge clair. Aussi, comme dans les arsenaux, le recuit n'est donné qu'à la température rouge cerise, le fer ne reprend pas autant de nerf que s'il était chauffé au rouge rose. »

« 4° Le fer qui est très médiocre peut acquérir du nerf, étant placé en travers de la panne de l'enclume, et forgé, soit à froid, soit au premier degré de la chaleur lumineuse, pourvu que cette panne, ainsi que celle du marteau, soient très étroites, mais il perd son nerf, lorsqu'on veut achever ou parer la barre, et il devient ensuite si cassant, que, sans faire d'entaille, on peut en déterminer la rupture. »

Il en conclut :

« Qu'il est impossible de donner du nerf au fer marchand, en le battant à froid, parce qu'on est toujours obligé de le parer.

« Que les meilleurs fers peuvent devenir, par cette opération, aigres comme l'acier trempé, et plus fragiles que les fers tendres.

« Que l'on favorise la formation du nerf, en forgeant le fer sous un marteau, dont la panne est très étroite.

« Enfin, qu'on doit juger de la qualité du fer en barres, par la grainure, et non par la difficulté qu'on éprouve à le rompre, difficulté qui est modifiée d'ailleurs par d'autres circonstances, surtout par la plus ou moins grande stabilité de l'enclume et des points d'appui. »

ECUSSON. (Voir *Pièce de détente*.)

ELINGUE. Cordage dont on ceint un fardeau, pour servir à l'élever et à le changer de lieu. Les deux bouts en sont réunis par une épissure solide. On en fait usage pour *l'embarquement* et *le débarquement des canons*, (voir ces articles.)

Dimensions et poids des élingues.

Calibres	36	30	24	18	12	8	6	4
Longueur (m)	7,146	6,984	6,822	6,497	6,497	6,172	5,685	5,197
Circonférence (m/m)	203	196	189	176	162	149	135	122
Poids (k)	26	23,30	21	18,00	15,50	12,20	9,50	7,00

ELINGUER un canon. C'est disposer l'élingue sur ce canon, pour *l'embarquer* ou le *débarquer*. (Voir ces 2 articl.)

EMBARQUEMENT *des canons*, au moyen du ponton.

Le ponton étant conduit et amarré vis-à-vis du sabord d'embarquement, on amarre solidement un affût au sabord, et on place, entre ses flasques, quatre roues mises en deux piles de deux, et par dessus, une sole sur laquelle doit glisser la *galoche*. On a soin de bien suiver la sole pour faciliter le mouvement de la galoche.

Pendant qu'on fait ces dispositions à bord, on s'occupe dans le ponton à ranger un canon perpendiculairement à la longueur du vaisseau, sa culasse tournée du côté du sabord. On place en avant de la plate-bande les deux estropes de culasse, la troisième estrope sur la volée; on accroche les palans longs et on passe l'élingue comme pour le *débarquement*; on fixe enfin, comme dans cette manœuvre, la caliorne et la candelette.

Le chef de manœuvre s'étant assuré que toutes les dispositions préparatoires sont terminées, ordonne de virer au cabestan pour élever la pièce à hauteur du sabord, et fait agir ensuite sur les palans longs, pour l'amener en dedans. Mais, dès que la culasse repose sur la galoche, on dévire doucement la caliorne, en retenant sur la candelette, et l'on continue d'agir ainsi jusqu'à ce que les tourillons soient rendus

dans leurs encastremens, en élevant, s'il est nécessaire, la volée, au moyen de la candelette, pour faire passer les tourillons par dessus les chevilles à tête plate.

Du moment qu'on fait agir les palans longs, il faut, à mesure que la pièce rentre, qu'un homme fasse courir la bague de l'élingue du côté de la volée.

On emploie 8 hommes de plus pour cette manœuvre que pour le débarquement; ils sont employés au cabestan pour la candelette.

EMBARRER. Placer une pince ou un anspect sous un fardeau, pour le soulever ou le faire mouvoir.

EMBARILLAGE *des poudres*. Une dépêche du Ministre de la marine, en date du 25 janvier 1820, fait connaître le mode d'embarillage des poudres de guerre destinées pour le service de la marine.

L'expérience a prouvé, y est-il dit, que l'usage des sacs en toile, adopté depuis quelques années dans l'embarillage des poudres de guerre était vicieux, attendu qu'ils se pourrissent promptement, qu'ils tiennent la poudre dans un état d'humidité qui la détériore facilement, ce qui met dans l'obligation de passer cette munition au tamis, pour extraire les morceaux pourris.

En conséquence, il a été arrêté entre les ministres de la guerre et de la marine, que les poudres qui seraient à l'avenir fournies pour le service de la marine, seraient enchappées. On ne doit donc en admettre en recette, qu'autant qu'elles sont dans un baril sans sac, et revêtu d'une chappe.

Cette manière d'embariller les poudres peut avoir des inconvéniens pour l'armement des bâtimens, à raison de l'encombrement qu'elle occasionne dans les soutes; mais ces inconvéniens, auxquels on peut remédier au besoin, attendu la facilité qu'on a de débarrasser les barils de leurs chappes, sont bien compensés par l'avantage de conserver plus longtems les poudres en bon état, dans les magasins, où elles sont exposées à un long séjour en tems de paix. Cet ordre de choses procurerait d'ailleurs l'avantage d'avoir toujours, pour les envois à faire aux colonies, pour les livraisons qu'exige l'approvisionnement des batteries de côte, des pou-

dres dont l'embarillage serait plus approprié à ce genre de service. (Voir *Baril à poudre*.)

Dans la même dépêche le Ministre recommande, au surplus, d'avoir soin, lorsqu'on destinera pour les armemens des barils de poudre, où il y aura des sacs de toile, de faire ôter cette enveloppe avant l'embarquement; et lorsqu'on sera dans le cas de le faire transporter par terre, et d'envoyer aux colonies des barils de poudres sans chappes, on devra avoir l'attention d'y mettre un sac neuf, de bonne toile bien serrée, afin d'empêcher le tamisage, lors des transports. Il sera annoté sur la lettre de voiture, ou sur la facture, que cette précaution a été prise.

EMBASES *des tourillons*. Renforts de métal, placés de chaque côté de la pièce, et ayant le même axe que les tourillons, mais coupés en dessus par un plan tangent aux tourillons et passant, par conséquent, par l'axe de la pièce. Les embases consolident les tourillons et contribuent à faciliter le mouvement de rotation de la pièce, en la tenant constamment éloignée des flasques.

D'après les principes de construction adoptés en 1786, l'écartement des embases à leur extrémité devant les tourillons est égal au diamètre du canon; leur tranche est dans la direction de la partie la plus saillante de la plate-bande de culasse.

Le 12 vendémiaire an 6, le Ministre annonça qu'il venait de prescrire dans les fonderies de la marine, d'arrondir la vive-arête des embases des canons, par un arc de 3 lignes dans les trois premiers calibres, et de deux lignes dans les calibres inférieurs, afin de faciliter le moulage de cette partie de la pièce, et d'éviter la dégradation qu'elle occasionne assez ordinairement aux flasques d'affût.

Pour obvier au peu de solidité des embases convergentes de 1786, qui finissent pour ainsi dire à rien à leur angle supérieur devant les tourillons, il fut prescrit le 27 mai 1819 de donner à cette partie de l'embase la même épaisseur, qu'à l'angle supérieur derrière les tourillons, c'est-à-dire, de faire l'embase parallèle au renfort.

Dans le canon obusier, les embases sont parallèles au plan passant par l'axe de la pièce et de la lumière.

Embase de la capucine. C'est dans un bois de fusil, la petite embase sur laquelle repose la capucine.

EMBOUCHOIR. Pièce de garniture qui serre le bout du bois avec le canon dans le fusil et le mousqueton. Son dessus doit affleurer l'extrémité de la monture.

L'embouchoir est creusé en arrière, en forme d'entonnoir, pour le passage de la baguette; il a deux *barres ou bandes;* c'est sur l'inférieure qu'est brasé *le guidon.*

L'embouchoir du fusil d'infanterie est en fer; celui du mousqueton, des fusils de dragon et de marine est en cuivre.

Prix: Pour en fournir un neuf, en fer, 65 c.; en cuivre, 75 c.; l'ajuster, 5 c.; le remandriner, 5 c.; fournir, braser et polir un guidon, 15 c.

EMERI. On plaçait anciennement cette substance parmi les mines de fer; mais on a reconnu, depuis quelques années, qu'elle appartient à la classe des substances pierreuses, et n'est qu'un variété de *corindon* (corindon granulaire); tous les émeris cependant n'appartiennent pas à la même espèce.

Réduit en poudre, il sert à user et à polir le fer, le cuivre, etc.; humecté d'huile, on l'emploie dans l'artillerie pour dérouiller et polir les pièces en métal des armes portatives.

EMMAGASINEMENT *des poudres.* L'instruction, approuvée le 27 germinal an 7, prescrit à ce sujet les dispositions suivantes:

Art. 31. Les barils de poudre ne pourront être engerbés dans les magasins de l'artillerie, que sur trois de hauteur, pour ceux de 100 kilogrammes, et sur quatre, pour ceux de 50 kilogrammes, afin d'éviter la surcharge des rangs inférieurs et les accidens qui pourraient en résulter. Les directeurs d'artillerie, veilleront à la stricte exécution de cette mesure.

Art. 32. Sous aucun prétexte, les barils de poudre ne seront roulés ou brouettés, ni dans l'intérieur, ni à l'extérieur des magasins.

On se servira, pour l'emmagasinement, de civières en toile

forte, ou en cordages maillés. Les barils de 50 kilogrammes pourront être transportés de cette manière ou sur l'épaule.

Art. 33. Les chantiers dans les magasins seront faits de chêne bien sain et sans aubier, assemblés par deux épares du même bois, placés sur des dés cubiques de 162 m/m de côté, correspondant autant que possible aux poutrelles du plancher. Les chantiers auront de largeur, hors d'œuvre, toute la longueur des barils et chappes, qu'ils sont destinés à recevoir.

Art. 34. On rangera les poudres dans les magasins, suivant l'époque de leur fabrication, indiquée sur les chapes ou barils.

Art. 35. On aura soin de tems en tems, lorsque le ciel sera serein, et l'air sec, de faire ouvrir les fenêtres, même les portes des magasins, afin d'en renouveler l'air souvent humide à cause de leur position et de leur forme; mais, dans ce cas, on prendra les précautions nécessaires pour la sûreté des matières.

Art. 36. Il est défendu à qui que ce soit d'entrer dans un magasin à poudre, sans être déchaussé, ou sans avoir mis des sandales ou chaussons destinés à cet usage.

Art. 37. Toute espèce de pierre et de métaux dont le choc peut produire du feu, seront écartés avec le plus grand soin dans les manœuvres et les mouvemens des poudres dans l'intérieur et auprès des magasins, et leur plancher devra être arrosé légèrement.

Art. 38. Il est sévèrement défendu de réparer des barils de poudre dans l'intérieur des magasins, à moins qu'ils ne soient détériorés au point de ne pouvoir être déplacés. Dans l'autre cas, on les sortira et on les radoubera sur des toiles, pour recevoir la poudre qui tamiserait.

ENCAISSEMENT *des armes*. Pour le transport des fusils et mousquetons, on fait usage de caisses à tasseaux; quant aux pistolets et aux armes blanches, on continue à les encaisser avec de la paille. Cette paille doit être longue, très sèche, et purgée de poussière; celle de seigle est préférable à d'autres.

On a renoncé à l'usage de la paille, pour encaisser les fusils et mousquetons, parce qu'elle a l'inconvénient de contri-

buer à les rouiller, soit en enlevant les corps gras dont on les frotte, soit par l'humidité qu'elle est susceptible de conserver, et par celle qu'elle attire et conduit.

Il doit être mis à la disposition de chaque corps une caisse à tasseaux par compagnie pour le transport des armes dans les changemens de garnison. Ces caisses sont fournies par la direction d'artillerie.

Encaissement des fusils. La caisse contient vingt-quatre fusils, divisés en trois couches de huit chacune.

On renverse la batterie et l'on abat le chien.

On ôte la baïonnette; on la passe aux huit premiers fusils, formant la couche du fond, dans le battant de la grenadière, jusqu'à ce qu'elle y soit arrêtée par le coude; la douille vers l'embouchoir et tournée du côté de la platine (sans cette disposition, on ne pourrait placer la huitième baïonnette dans la caisse); on met le fourreau, que l'on attache du côté de la capucine avec un bout de ficelle graissée. Pour les seize autres fusils, on attache le coude de la baïonnette (mise dans son fourreau) au-dessous de la capucine, et l'on fait entrer dans le battant de la grenadière à peu près $0^m,0271$ (1 pouce) du bout du fourreau, que l'on attache aussi, si on le juge nécessaire, de manière que la lame se trouve le long du fût, et la douille pendante dans la même direction.

Cela fait, on met les deux tasseaux du fond dans les rainures formées par les litaux, de manière que la pente de chaque côté soit tournée vers le bout de la caisse du même côté. On place le premier fusil au fond de la caisse, le porte-vis contre le côté de ladite caisse et le canon en dessus; on place le deuxième fusil à côté du premier, mais en sens inverse; c'est-à-dire que le bout du canon de l'un se trouve à côté de la crosse de l'autre. On place les six autres de la même manière, en alternant ainsi leur position; de sorte que cette couche présente huit fusils ayant alternativement la crosse à une des extrémités; tous les canons en dessus, et le fût, entre l'embouchoir et la grenadière, entrant dans les entailles du dessus des tasseaux.

Puis on pose les planchettes verticalement, savoir, quatre grosses et trois minces à chaque extrémité, contre les petits

côtés, entre les quatre canons et les quatre crosses. Les grosses se placent du côté des crosses qui correspondent à la platine, en sorte que les 1^{re}, 3^e, 5^e et 7^e soient de grosses, les 2^e, 4^e 6^e des minces.

On passe ensuite un tasseau de chaque côté dans les rainures, la pente en dessus, et tournée vers les crosses des quatre fusils dont les poignées entrent dans les entailles au-dessous du tasseau.

On met sur ces deux tasseaux la seconde couche de huit fusils, semblablement disposés que ceux de la première, de manière que les fûts, entre l'embouchoir et la grenadière, entrent dans les entailles du dessus des tasseaux, et que les crosses es les canons se placent entre les planchettes.

On arrête cette seconde couche par deux autres tasseaux semblables aux premiers, sur lesquels on dispose la troisième couche de fusils, de la même manière que la seconde; enfin, on pose les deux tasseaux du haut, lesquels pourront dépasser de $0^m,0022$ (1 ligne) la caisse, pour que le couvercle presse fortement dessus. Celui-ci peut avoir, pour plus de solidité, deux liteaux en travers, en dedans de la caisse, à $0^m,4872$ (18 pouces) des extrémités.

On emploie, pour fixer le couvercle, huit à dix vis à bois de $0^m,0542$ (2 pouces) de longueur.

Cette caisse étant remplie, pèse environ 160 kilogrammes (326 livres).

Encaissemens des mousquetons. Les mousquetons, modèle de l'an 9, s'encaissent de la même manière que les fusils : la caisse est construite comme pour les fusils; mais sa longueur est proportionnée à celle des mousquetons.

Encaissemens des armes blanches. On met les sabres par couches égales en nombre, et on sépare les couches par des lits de paille; on entrelace les sabres dans chaque couche, en sorte que les gardes ne puissent frotter contre les fourreaux. On remplit les vides par de petits rouleaux de paille allongés; on met un lit de paille sur la dernière couche; on la comprime avec force avant de mettre le couvercle; et, en le posant, on cercle la caisse avec des cerceaux.

Avant d'encaisser les armes, quelles que soient les caisses.

dont on se sert, on doit soigneusement passer à la pièce grasse les parties en fer et en acier.

Les tire-bourres se mettent en paquets dans les vides des planchettes des caisses, et au-dessus de la dernière couche de fusils; ils doivent être assujettis là, en les y serrant de façon qu'ils ne puissent bouger.

Quand on fait transporter des caisses à tasseaux par le roulage, il faut les faire cercler avec deux cercles : on doit toujours exiger qu'elles soient chargées le couvercle en dessus, et menées au pas ordinaire des chevaux.

On trouvera à l'art. *Caisse*, la forme et les dimensions de celles qu'on emploie pour l'encaissement des armes.

ENCASTREMENT *de la platine, de la contre-platine* etc. On pratique dans un bois de fusil dix encastremens, savoir : Pour *le canon, la contre-platine, la plaque de couche, la platine, la pièce de détente, la queue de culasse, les ressorts d'embouchoir, de grenadière, de capucine et de baguette.* On pourrait aussi comprendre dans les encastremens, le canal de la baguette, au moins jusqu'à l'embase de la capucine.

On retrouve dans le bois du mousqueton les mêmes encastremens, excepté ceux des ressorts *de grenadière* et *de capucine*.

Le bois du pistolet a aussi en moins ces deux derniers et en outre ceux de la plaque de couche et du ressort d'embouchoir; mais il s'en trouve deux autres à la poignée : l'un pour *la bride*, un autre pour *la calotte*.

Encastremens des tourillons. Échancrures pratiquées dans le dessus des flasques d'un affût, pour le logement des tourillons. Ils ont à peu près 2 lig. 6 points de plus de diamètre que les tourillons; leur profondeur est égale aux $\frac{2}{3}$ du diamètre.

ENCLOUER *une pièce.* A bord, il n'est jamais besoin d'enclouer les pièces qu'on serait forcé d'abandonner; on a la ressource de les jeter à l'eau. Mais si, après s'être emparé d'une batterie de côte ennemie, on n'a pas eu le tems d'en mettre les pièces entièrement hors de service, en brisant leurs tourillons, on peut au moins mettre ces canons momentanément hors d'état d'être tirés, en enfonçant dans la

lumière un clou d'acier trempé, excepté vers la pointe, afin de pouvoir reployer cette partie en dedans de la pièce. On augmentera encore les obstacles, si, après que la pièce est enclouée, on enfonce dedans un cylindre de bois dur, et par dessus un boulet de calibre, enveloppé de feutre ou de plomb et refoulé avec force.

ENDUIT *de dépouillement.* Mélange de poussière de charbon de bois et d'argile délayée dans de l'eau. On en applique une couche dans l'intérieur des moules, pour faciliter le dépouillement de la pièce, quand elle est sortie de la fosse. On l'applique ordinairement avant l'étuvage, soit avec un pinceau, soit avec un linge, en ayant soin, toutefois, de ne pas passer plusieurs fois sur le même endroit.

ENGERBER *les poudres.* C'est placer plusieurs rangs de barils l'un au-dessus de l'autre. (Voir *Emmagasinement.*)

ENGRENAGE. Système de roues dentées et de pignons disposés de manière que le mouvement de l'une des roues, détermine celui de tout le système.

ENTABLEMENT *du bassinet.* Plan supérieur sur lequel s'applique la batterie.

ENTONNOIR. On délivre au maître canonnier un entonnoir en ferblanc pour les liquides; et, suivant la force du bâtiment, 1, 2, ou 3 entonnoirs en cuivre pour la poudre.

ENTRETIEN *des armes.* Il consiste à remplacer les pièces perdues, brisées ou usées, à préserver, autant que possible, les armes de la rouille et des autres causes d'altération. Dans les corps, l'entretien des armes est au compte de *l'abonnement,* ou au compte des hommes, suivant les causes qui donnent lieu aux réparations. (Voir *Abonnement, Armurier.*)

D'après le réglement du 21 mars 1828, il doit être établi, dans chaque corps organisé de la marine, une école théorique et pratique dans laquelle on enseignera les procédés et les précautions à prendre pour ne pas dégrader les armes.

Cette école sera sous la surveillance d'un chef de bataillon dans l'artillerie et d'un capitaine de frégate dans les équipages. Elle sera dirigée par des officiers choisis par le

colonel ou le commandant de l'équipage ou du dépôt, et de préférence parmi ceux qui ont rempli les fonctions d'officier d'armement.

Les officiers, sous-officiers, maîtres, soldats et marins y passeront successivement, d'après le mode prescrit par le réglement sur le service intérieur des troupes.

Les soldats et marins seront particulièrement instruits et exercés sur la nomenclature et la manière de démonter et de remonter leurs armes. (Voir *Nécessaire d'armes*, *Monte-ressorts*.)

Les hommes de recrue seront exercés sur les fusils de troisième classe remis au corps, au démontage et nettoiement de l'arme. Lorsqu'ils auront acquis cette première instruction, ils recevront en échange les fusils en bon état des hommes qu'ils auront remplacés, ou des fusils neufs. (Voir *Armes*.)

Les soldats et marins ne devront faire usage, pour démonter et remonter leurs fusils, que des instrumens qui leur seront fournis, conformes aux modèles arrêtés par le ministre. Ils ne devront jamais démonter les pièces de la platine, ni ôter la sous-garde, que sur l'ordre d'un sous-officier ou maître, qui fera exécuter cette opération lorsqu'il le jugera nécessaire.

Le même réglement du 21 mars prescrit, en outre, des dispositions qui doivent être suivies dans l'intérieur des corps, pour assurer l'entretien et la conservation des armes.

Entretien des bouches à feu dans les parcs et à bord des bâtimens désarmés.

Les bouches à feu placées dans l'une de ces deux positions, exigent aussi des soins très attentifs. Une dépêche du 23 février 1819, prescrit d'en suiver à chaud l'intérieur, tous les ans, pour les pièces placées à bord des bâtimens, et tous les six mois, pour les bouches à feu déposées dans les parcs. Dans cette dépêche, la dépense est estimée, terme moyen, à 25 c. par pièce, pour chaque opération. Mais il est certain que la dépense réelle est beaucoup au-dessous de cette évaluation. La bouche des pièces doit être hermétiquement fermée par

une tape de liège, et la lumière bouchée avec du suif, ou mieux avec un étoupillon suivé.

On trouve, dans le Journal militaire du mois de juin 1826, une instruction fort détaillée sur la manière de suiver les canons.

Entretien et conservation de l'artillerie des vaisseaux et des objets qui en dépendent.

Service à terre.

ART. 1. Les canons et caronades seront livrés peinturés en noir par les directions d'artillerie. L'intérieur de ces bouches à feu, après avoir été bien nettoyé, sera enduit d'une légère couche d'un mélange d'huile et de suif.

ART. 2. Les affûts des canons et caronades seront peinturés ainsi que les ferrures, à l'exception des vis de pointage, des boulons tourillons, des pinces à canons et des leviers de caronades, qui seront livrés polis et huilés.

ART. 3. Dans les affûts de caronades composés d'une semelle et d'un châssis, les parties qui frottent l'une contre l'autre ne seront pas peinturées.

ART. 4. Les hampes d'écouvillons, de refouloirs, de pieds de chat et de grattes à canons ainsi que les anspects, ne seront pas peints.

ART. 5. Les autres objets en bois et en fer dépendant de l'armement des batteries seront peinturés de la même couleur que les affûts auxquels ils appartiennent.

ART. 6. Les dernières couches de peinture ne seront données aux bouches à feu, aux affûts, aux mitrailles destinées à être placées le long du bord, et aux autres objets d'artillerie qui en sont susceptibles, que lorsqu'ils seront rendus à bord.

ART. 7. La peinture pour les dernières couches sera, pour les parties en bois des affûts, de la même couleur que celle de la muraille intérieure du bâtiment, et noire pour les bouches à feu et les ferrures.

ART. 8. Ces peintures seront fines et d'une bonne qualité.

Service à la mer.

Art. 9. Avant l'embarquement des objets d'artillerie, un officier désigné, par le commandant du bâtiment, se rendra au parc et dans les magasins de l'artillerie pour s'assurer que tout ce qu'il doit recevoir réunit les conditions voulues par les réglemens.

Cet officier recevra de la direction d'artillerie tous les instrumens qui lui seront nécessaires pour cette visite et tous les renseignemens dont il pourrait avoir besoin.

Art. 10. Les objets d'artillerie une fois reçus et enlevés par la partie prenante, ne pourront plus être changés ni réparés sans un billet de demande.

Art. 11. Les bouches à feu et attirails des batteries couvertes seront repeints tous les huit mois et ceux des gaillards tous les quatre mois.

Art. 12. Les couvre-lumières et couvre-platines en fer ou en plomb et les couvre-vis en fer seront repeints en noir; ceux en cuivre jaune seront entretenus clairs.

Art. 13. Avant de repeindre l'artillerie et les objets qui en dépendent, on les nettoiera et on enlèvera la rouille qui pourrait se trouver dessus, en ayant soin de ne pas endommager les parties en bois.

Art. 14. Lorsque les bâtimens prendront la mer, on fera enlever l'enduit de l'intérieur des canons et caronades, et on aura soin, tant que ces bouches à feu seront en batterie, de les tenir bien tapées et les lumières bien couvertes. Quand on se trouvera dans le cas d'en descendre dans la cale, la lumière sera bouchée avec du suif, l'âme légèrement enduite du mélange déjà indiqué (art. 1er) et bien bouchée.

Art. 15. Les boulons tourillons et les vis de pointage seront entretenus clairs, mais toujours enduits d'une légère couche d'huile; les premiers seront retirés au moins tous les quinze jours pour être visités et huilés de nouveau. S'il existait dessus quelques taches que l'on ne pût enlever avec la pièce grasse, on se servirait d'émeri ou de limaille bien pulvérisée, sans jamais employer de limes.

Art. 16. Les platines pour canons, caronades, perriers et

espingoles seront fréquemment visitées par le maître armurier, qui préviendra par tous les moyens possibles et admis, l'oxidation de ces pièces.

Art. 17. Les perriers et espingoles seront nettoyés assez souvent pour prévenir l'oxidation; leurs chandeliers seulement seront repeints en noir.

Art. 18. Les mitrailles seront suspendues à des crochets le long du bord, et maintenues par une tresse, afin d'empêcher les frottemens qui pourraient les détériorer promptement.

Les mitrailles qui ne pourront être ainsi placées, seront logées dans un des puits.

Elles seront toutes visitées fréquemment, et celles qui seront détériorées seront immédiatement réparées.

Art. 19. Les boulets seront placés dans les parcs destinés à les recevoir et dans les puits. Ceux placés dans les puits seront visités aussi souvent que les circonstances le permettront et battus dans le cas où ils seraient fortement oxidés; ceux des parcs seront nettoyés fréquemment et frottés avec de l'étoupe imbibée d'une substance grasse. Il est expressément défendu de les peindre.

Art. 20. La mèche de guerre sera placée dans la soute à poudre et visitée souvent par le maître canonnier.

Art. 21. Les valets répartis dans les galeries, dans les coursives et dans des sacs placés entre toutes les pièces des batteries, seront autant que possible éloignés des endroits humides.

Art. 22. Les armes portatives et les platines pour canons, caronades, perriers et espingoles seront placées sur des rateliers, à des crochets fixés pour les recevoir, soit dans la chambre du conseil, soit dans un local ménagé à cet effet, soit dans les divers dépôts d'armes établis à bord des bâtimens.

On se conformera pour leur entretien à ce qui est prescrit par le réglement du 21 mars 1828, sur les armes portatives.

Art. 23. Lors du désarmement d'un bâtiment, le commandant fera prendre toutes les précautions possibles, pour que les objets d'artillerie, dans leur transport à terre, ne soient pas détériorés. Ils devront être remis dans un bon état d'entretien, ce qui sera constaté dans le procès-verbal de la commission.

Une expédition du procès-verbal sera remise au préfet maritime qui adressera un rapport au ministre.

ENTRETOISE. Pièce de bois servant à lier ensemble les deux flasques d'un affût. Elle est en orme dans les affûts marins. Quand elle est en place, sa face intérieure affleure la ligne menée par l'arrière de l'encastrement des tourillons et par un point placé sur le prolongement de la face d'arrière de l'essieu de l'avant, à la distance où doit être le dessous de l'entretoise. Le boulon d'assemblage la traverse dans le milieu de son épaisseur.

ENTURE. Lorsque le devant d'un bois de fusil est mis hors de service, soit par un long usage, soit par défaut de soin ou accident, on le remplace en tout, ou en partie, en collant à la partie restante une pièce semblable à la portion qu'on enlève. La pièce substituée s'appelle *enture*.

La grande enture doit descendre à $0^m,0677$ (2 pouces 6 lignes) au moins au-dessous du bord inférieur de la capucine; et le fût du bois doit être coupé un peu au-dessous du bord supérieur de l'anneau de cette pièce, de façon que la jonction soit recouverte en cet endroit par la capucine; les deux parties jointes doivent être amincies des bouts, s'appliquer parfaitement dans toute leur étendue (ce dont on doit s'assurer avant le collage au moyen du blanc d'Espagne ou autre substance que l'on a soin d'enlever ensuite), être bien collées, bien unies dans le logement du canon, et d'un bois assorti pour la nuance.

La petite enture doit descendre à $0^m,0541$ (2 pouces) au moins au-dessous de l'emplacement du bord inférieur de la grenadière, et le fût du bois doit être coupé un peu au-dessous de l'anneau supérieur de cete pièce.

Quand les deux parties sont collées l'une sur l'autre on fait chauffer un peu le bois et le canon à la hauteur de la jonction; le canon étant en place, on serre fortement le tout avec une ficelle et on le laisse sécher pendant vingt-quatre heures; après quoi on finit le bois, qui n'a été que préparé à l'extérieur.

On ne doit jamais coller le bois avec une toile, parce que cette opération fait rouiller le canon.

Prix : pour en fournir une grande, 35 c.; une petite, 25 c.; pour en mettre en place une grande, 75 c.; une petite, 45 c.

ENVELOPPE en toile peinte pour perrier et espingole. (Voir *Fourreau.*)

EPAISSEURS *de métal.* (Voir *Canon.*)

ÉPÉE *de sous-officiers*. Par une ordonnance du 2 décembre 1822, les sous-officiers d'artillerie de terre ont été autorisés à porter l'épée. Cette distinction a été accordée aux sous-officiers du corps royal d'artillerie de marine, et aux premiers maîtres des équipages de ligne.

EPINGLETTE. On se sert à bord de deux espèces d'épinglettes; l'une pour les armes portatives, l'autre pour les bouches à feu. C'est un bout de fil de fer, pointu par l'une de ses extrémités, et terminé à l'autre par un anneau; celles qui servent pour les bouches à feu sont plus fortes que les premières et sont suspendues aux cornes d'amorce; les petites sont suspendues au bout d'une chaîne de laiton, et fixées à l'une des boutonnières du soldat.

EPISSER. C'est réunir deux bouts de cordage, ou les bouts d'un même cordage, en entrelaçant les torons de l'un des bouts avec les torons de l'autre. Cette jonction s'appelle *Epissure.*

EPREUVES *des bouches à feu.* Les bouches à feu nouvellement fabriquées, qui, à une première visite (Voir ce mot) n'ont présenté aucun défaut susceptible de les faire rebuter, sont soumises à deux épreuves.

Pour la première, les canons et caronades sont tirés deux coups de suite à deux boulets, et avec une charge de poudre, égale à la moitié du poids du boulet, pour les canons (voir *Charge*). On met un valet sur la poudre et un sur le second boulet; on refoule ces valets de chacun quatre coups. On amorce ces pièces avec un bout de lance à feu, pour donner au canonnier le tems de se retirer. (Ordonnance du 26 novembre 1786.)

Pour la seconde épreuve, aussitôt que les pièces ont tiré les deux coups d'épreuve, on les soulève sur un chantier assez élevé, pour que rien n'empêche la rotation du canon sur

lui-même. On en bouche la lumière avec une cheville de bois enduite de suif; on entoure la volée d'une cravate de toile, afin que l'eau dont on doit remplir le canon, ne se confonde pas, en coulant le long de la surface, avec les gouttes qui pourraient filtrer à travers le métal. On comprime l'eau avec un refouloir couvert de grosse toile, qui remplisse l'âme exactement; on en visite en même tems l'extérieur, pour s'assurer si l'eau ne transpire pas par quelque endroit. La moindre filtration fait rebuter la pièce.

Epreuves extraordinaires. Quand on veut introduire l'usage d'une nouvelle bouche à feu, on doit s'assurer qu'on lui a bien donné les dimensions convenables pour qu'on puisse s'en servir sans danger. Pour cela, on la soumet à des épreuves, dites *extraordinaires*, qui exigent de la fonte une ténacité incomparablement plus forte que celle qu'elle a besoin d'avoir pour résister au service qu'on peut exiger d'elle. (Voir *Charge.*)

Epreuves à outrance. Si l'on doit employer de nouvelles fontes, on en estime la ténacité en soumettant un canon de 8 long, fabriqué avec cette fonte, à une épreuve dite à *outrance*, assez violente pour faire éclater la pièce. Il faut, pour que la fonte soit employée, que le canon puisse tirer au moins 56 coups avec des charges de plus en plus fortes. (Voir *Charge.*)

Epreuves des canons pour armes à feu portatives. Tous les canons de modèles antérieurs à celui de l'an 9, et tous ceux d'un modèle quelconque qui seraient endommagés par la rouille, doivent être éprouvés, avant d'être employés aux réparations. Les épreuves ne sont faites que lorsque les canons ont été dérouillés et que l'on a jugé qu'ils peuvent être encore d'un bon service.

On se borne à l'épreuve de la première charge employée dans les manufactures. Cette charge est de 7 gros 8 grains pour les fusils, 5 gros 49 grains pour les mousquetons, et 3 gros 12 grains pour les pistolets. On met sur la poudre une bourre de papier de 16 pouces carrés et une semblable sur la balle.

Epreuve des poudres dans le service de l'artillerie. Cette

épreuve se fait en lançant, au moyen d'un mortier *éprouvette* (voir ce mot), un globe de cuivre du poids de 29k,37 avec une charge de poudre de 92 grammes. La portée du globe décide de l'admission et du rejet de la poudre. On vérifie préalablement toutes les dimensions intérieures de l'éprouvette, on vérifie aussi les globes avec le même soin, pour constater l'état de l'instrument, et en faire mention dans le procès-verbal.

La marche à suivre pour procéder à cette vérification est toujours celle qui a été décrite dans l'instruction, jointe à l'arrêté du 17 germinal an 7; mais il a été apporté quelques modification dans la forme des instrumens vérificateurs, et les conditions de rebut de l'éprouvette. Nous allons décrire l'opération d'après les instructions récentes.

Le mortier se place sur une *plate-forme* de bois, horizontale et bien unie, mais sans y être arrêté, afin qu'il ait entière liberté de reculer lorsqu'on tire. La plate-forme se compose de lambourdes de $0^m,162$ (6 pouces) de largeur sur $0^m,108$ (4 pouces) d'épaisseur, assemblées solidement par deux fortes traverses; elle se place sur un massif solide en maçonnerie, de manière que la longueur des lambourdes soit dans le sens de la ligne de tir, et leur dessus parfaitement de niveau.

Le mortier installé, on en vérifie les dimensions. On s'assure que la lumière est dans les tolérances, en présentant à son orifice une sonde de 2 lignes de diamètre (d'après l'arrêté de germinal an 7, cette sonde devait avoir 2 lig. $2^{pts}\frac{1}{2}$, et d'après l'ordonnance de 1769, 2 lig. 6^{pts}); si elle entre, la lumière est trop évasée, et l'instrument ne peut être employé aux épreuves, qu'après qu'il aura reçu un nouveau grain.

Le calibre de l'âme se prend au moyen d'une double équerre, dont les extrémités sphériques ont 7 pouces 9 points de diamètre (précédemment elles étaient cylindriques); cette double règle est modifiée de manière à indiquer le calibre et ses variations de tolérance, sans être obligé de la retirer de la bouche, ce qui était un grave inconvénient dans l'ancienne. Lorsque l'âme d'un mortier se sera évasée, dans un de ses diamètres, jusqu'à 7 pouces 1 lig. 1 point, ledit

mortier sera susceptible d'être réformé. Cependant, conformément à la décision du Ministre de la guerre, en date du 7 septembre 1826, on ne devrait faire une demande de remplacement pour un mortier-éprouvette soupçonné d'irrégularité, qu'après que ce mortier aurait été éprouvé en le tirant avec un globe neuf, ou n'ayant point encore été altéré par le service qu'il aurait pu faire. Cette épreuve devrait être faite autant que possible avec de la poudre dont la portée serait connue.

Dans le cas où les portées continueraient d'être au-dessous de ce qu'elles devraient être, le mortier-éprouvette serait reconnu réellement hors de service; dans le cas contraire, le globe seul devrait être renouvelé.

La vérification du globe est facile à l'aide du coin gradué; et l'arc adapté sur la lunette, tenant pratiquement la surface supérieure de cette lunette dans le plan d'un des grands cercles du globe, donne un point de départ exact, pour apprécier l'introduction du coin et par suite la diminution du globe. Ce globe doit avoir 7 pouces juste de diamètre et être régulier; il est réformé, non seulement quand il a quatre points de diamètre de moins que les 7 pouces; mais encore quand son diamètre combiné avec celui du mortier, procure 4 points de vent de plus qu'il ne doit avoir; de sorte que si un globe avait son diamètre d'un point trop faible, on ne devrait pas en faire usage dans un mortier dont l'un des diamètre aurait 3 points de plus qu'il ne doit avoir.

Dans l'ordonnance de 1769 et même dans les arrêtés subséquens, il n'avait rien été prescrit relativement à la chambre de l'éprouvette. D'après de nouvelles dispositions, contenues dans la dépêche du ministre de la marine, en date du 21 août 1826, on a fixé à 6 points la limite de l'agrandissement, soit pour la longueur, soit pour le diamètre de la chambre, et dès que cette limite sera atteinte, l'éprouvette devra être regardée comme hors de service. (Il y a sans doute une erreur de chiffre dans cette dépêche, car, au département de la guerre, la tolérance n'est que de 3 points, et les instrumens vérificateurs sont calculés sur cette base.) Pour procéder à

cette vérification, on a ajouté aux instrumens vérificateurs, un calibre de réception et de rebut pour cette chambre.

Ces instrumens ne suffisent pas pour vérifier toutes les parties du mortier éprouvette. Le ministre de la marine a approuvé l'usage de deux nouveaux instrumens proposés par *le commandant Romme*, au moyen desquels on peut reconnaître jusqu'aux moindres irrégularités du mortier éprouvette. (Voir *Instrumens*.

Après qu'on a reconnu l'exactitude des dimensions du mortier et du globe, ou qu'on en a signalé les agrandissemens observés dans la vérification, on examine la poudre soumise à l'épreuve. Elle doit être d'un grain égal, dur, et bien dépouillé de poussier.

L'égalité du grain se juge à la vue; la dureté, par sa résistance sous le doigt qui essaye de l'écraser dans le creux de la main; l'absence du poussier, par le roulage de la poudre sur le dos de la main, qui ne doit pas en rester noircie.

Une poudre neuve qui ne remplirait pas ces conditions, ne devrait point être admise pour le service, à moins de dispositions spéciales. Pour celle qui devra être éprouvée on procédera de la manière suivante :

On prendra un *barillet*, et on versera dans la chambre du mortier les 92 grammes de poudre qu'il contient, sans la battre ni la refouler (on se sert pour cela d'un entonnoir), on placera le globe dans le mortier, et l'on mettra le feu à la charge au moyen d'une étoupille.

Si le globe est chassé à 225 mètres, la poudre sera de recette. Pour la poudre raboudée, on n'exige qu'une portée de 210 mètres.

(Voir les art. *Eprouvette, globe, isntrumens vérificateurs*.)

Epreuve centrale des poudres. Le 3 décembre 1812, il avait déjà été décidé par le ministre de la guerre, qu'il serait fait annuellement à Vincennes, une épreuve centrale des poudres neuves de guerre, livrées dans l'année pour le service de l'artillerie. Il fut ensuite rédigé le 21 février 1817, une instruction pour l'exécution de cette mesure, tendant à faire cesser les plaintes qui ont été plusieurs fois portées contre le défaut de qualité des poudres de guerre et leur prompte dé-

térioration. Le 11 juillet 1817, le ministre de la marine fit connaître que des dispositions aussi utiles lui ayant paru devoir intéresser également la marine qui conserve des poudres plusieurs années, soit dans les magasins, soit sur les vaisseaux, où elles se détériorent plus promptement, il avait demandé que les arsenaux de mer fussent appelés à y concourir d'une manière directe; et qu'en conséquence, les directeurs d'artillerie de marine fussent tenus d'envoyer au directeur d'artillerie de terre à Paris, à la fin de chacun des mois de mars et septembre, un échantillon de poudre pris sur chacune des livraisons qui leur auraient été faites par une même poudrerie; l'envoi de mars se composant des poudres fabriquées dans les six mois d'hiver; celui de septembre des poudres fabriquées dans les six mois d'été. Dans la même dépêche, le ministre ordonne l'application de ces dispositions au service de la marine, et prescrit d'instruire l'officier d'artillerie de marine qui doit faire partie de la commission centrale des épreuves, de toutes les observations dont les échantillons de poudre seraient accompagnés, afin qu'il puisse les appuyer s'il y a lieu.

Dans les épreuves centrales, les poudres sont soumises 1° à l'épreuve de portée au mortier éprouvette; 2° à l'épreuve du pendule du chevalier Darcy; on emploie le fusil de munition modèle 1816, avec des charges d'un 50e de livre de poudre et des balles de 18 à la livre. Les balles sont calibrées et pesées avec soin; 3° à l'épreuve de densité. On juge de la densité de chaque espèce de poudre (qualité qui influe essentiellement sur sa conservation et à laquelle on doit attacher la plus grande importance), par le poids du litre qu'on remplit toujours de la même manière au moyen d'un entonnoir à soupape, conforme au modèle arrêté par le comité central de l'artillerie; 4° à l'épreuve de composition par l'analyse. Cette analyse a pour but de s'assurer particulièrement du dosage, de reconnaître si les principes constituans ont été employés dans le degré de pureté exigé; surtout de reconnaître si le salpêtre a été exactement purgé de tous sels déliquescens.

(Voir l'instruction du 21 février 1817, le programme des épreuves centrales, et la dépêche du ministre de la marine,

en date du 11 juillet 1817. Voir aussi les art. *Analyse, pendules*, etc.)

EPROUVETTE. L'éprouvette adoptée en France pour les poudres de guerre, est un petit mortier en bronze, coulé avec une *plaque* de même métal, de manière qu'il se trouve pointé sous l'angle de 45° (50 degrés centrigrades). Depuis plusieurs années, l'éprouvette et son globe sont exactement conformes de dimensions et de poids à ce qui est prescrit par l'ordonnance de 1769; c'est-à-dire qu'elle pèse 350 livres (171 k. environ) et a 7 pouces 9 points de diamètre intérieur. La profondeur de la chambre est de 2 pouces 5 lignes, son diamètre de 1 pouce 10 lig.; diamètre de la lumière 1 lig. 6 points pour *le globe*. (Voir ce mot.)

La plaque du mortier est encastrée dans un madrier, appelé *semelle*, et attachée bien ferme par les quatre coins avec quatre boulons arrêtés par des écroux. Il y a deux bandes de fer qui passent par dessous le madrier et l'embrassent par dessus, en sorte que les boulons passent dans ces bandes de fer. Ce mortier ainsi encastré est posé sur une plate-forme. (Voir *Epreuve*.)

On a établi l'éprouvette sous l'angle de 45°, parce que cet angle approchant beaucoup de celui de plus grande portée, un changement dans l'angle de projection ne peut causer qu'une variation insensible dans la portée; condition essentielle, puisque la plate-forme peut ne pas être parfaitement horisontale dans toutes les épreuves comparatives, ce qui occasionnerait des différences remarquables, si l'inclinaison du mortier s'éloignait beaucoup de 45°.

On a dû encore chercher à rendre dans cette opération la résistance de l'air du moindre effet possible, et par conséquent à peu près la même dans toutes les épreuves. Il fallait pour y parvenir, faire les globes d'un métal très dense et leur donner un grand diamètre. On aurait mieux rempli la première condition en faisant les globes de plomb au lieu de cuivre; mais ils se fussent promptement déformés, ce qui a fait donner la préférence au dernier métal.

D'après ces considérations, on peut donc, dans les épreuves, admettre encore, entre les portées et les vitesses, la re-

lation qui existe dans le vide, c'est-à-dire, que les vitesses sont proportionnelles aux racines carrées des portées. Dans cette hypothèse, le globe est censé décrire une parabole, et l'amplitude du jet est double de la hauteur d'où le mobile devrait tomber pour acquérir sa vitesse initiale. Or l'amplitude exigée est de 225 mètres; la vitesse initiale est donc due à la hauteur de $112^m,50$, c'est-à-dire, qu'elle est de 47^m environ (la seconde étant l'unité de tems). On peut calculer facilement l'effet dynamique exigé de la charge de l'éprouvette (92 grammes); il suffit pour cela, de multiplier le poids du globe, $29^k,37$ par la hauteur à laquelle est due la vitesse initiale ($112^m,50$), ce qui donnera 3304,125 unités (celle-ci étant un kilogramme élevé à un mètre). On aura l'effet utile d'un gramme, en divisant l'effet total par 92, ce qui donne 35,914 unités. Toutes les poudres qui dans les mêmes circonstances, c'est-à-dire, avec le même mortier, le même globe et la même charge, etc., donneront la même portée, seront aussi capables du même effet dynamique; et par conséquent auront la même force; celles qui, tout égal d'ailleurs, donneront les plus longues portées, seront les plus fortes, et réciproquement; mais dans des armes différentes, avec des projectiles non comparables et des charges inégales d'une même poudre, on n'obtiendra pas pour chaque gramme le même effet dynamique. Ainsi les éprouvettes ne donnent pas la valeur absolue de la force de la poudre, puisque cette force dépend, dans le service, de circonstances variables, et que, avec la même charge, elle est plus considérable dans les grandes bouches à feu que dans les petites.

Ce procédé fournit seulement des résultats d'où l'on induit l'effet qu'on doit attendre dans telle ou telle bouche à feu, d'une charge donnée de cette poudre, en se basant sur les effets connus.

ÉQUIGNON. Ferrures placées en dessous des fusées d'essieu des affûts marins, dans le but de préserver cette partie et l'œil de la roue de l'usure occasionnée par le frottement.

Les équignons sont encastrés de toute leur épaisseur; un de leurs bouts touche l'épaulement de l'essieu, l'autre arase le côté intérieur de la virole. On passe la lime sur la tête des

clous, afin d'ôter les bavures et saillies, et leur faire affleurer le dehors des équignons.

ESPALET. Rebord servant à arrêter le chien, quand la pierre a cessé de frapper la batterie.

ESPINGOLE. Petite bouche à feu en bronze, portant une livre de balle. On s'est servi longtems d'espingoles d'une demi-livre, mais depuis la dépêche du 21 brumaire an 9, il a été défendu d'en faire entrer dans les armemens.

Au lieu d'un bouton de culasse, l'espingole a *une queue* avec laquelle on exécute le pointage; ses autres parties sont: *le pourtour de la chambre, le renfort, la volée, la tulipe, la tranche, l'âme, la chambre, les tourillons* (ayant leur axe à la même hauteur que celui de l'âme), *les embases*, dont les faces extérieures sont parallèles; sur le pourtour de la chambre, il y a un *support*, pour recevoir la platine; c'est dans ce support qu'est percée la lumière.

Cette arme se monte sur un *chandelier* (voir ce mot). Elle est employée dans les hunes des forts bâtimens, ou à garnir les bastingages des petits bâtimens.

Une espingole de 1 liv. pèse 20 kilogrammes, et coûte environ 100 francs.

ESSE. (Voir *Contre-platine*.)

Esse d'essieu. Pièce de fer qu'on enfonce dans l'œil de la fusée d'un essieu, pour maintenir la roue de ce côté.

ESSIEUX. Ils sont en bois de chêne dans les affûts marins; on les distingue en *essieu de l'avant, essieu de l'arrière*. Ils se composent chacun d'une partie carrée appelée *corps*, et à chaque bout d'une partie arrondie, appelée *fusée*.

On fait à chaque bout un encastrement sur le corps de l'essieu de l'avant, et sous l'avant des flasques pour unir ces parties de l'affût. Cet encastrement est plus profond en dedans qu'en dehors sur l'essieu, c'est le contraire pour chaque flasque.

L'essieu de l'arrière est entaillé à queue d'aronde ainsi que le dessous des flasques.

ESTROPE. Cordage dont on entoure une poulie, en le faisant passer dans des rainures faites sur les faces de la chape.

ÉTO

Sur la tête, on forme un œillet, qu'on garnit ordinairement d'une cosse, pour accrocher la poulie, et par conséquent le palan dont elle fait partie. Toutes les poulies employées dans la manœuvre des pièces de mer sont *estropées*.

Estrope de culasse. Cordage employé dans l'amarrage à la serre. Les deux bouts en sont réunis par une bonne épissure ; on introduit dans cet anneau une cosse en fer, que l'on fixe par une ligature solide, ce qui divise l'estrope en deux boucles inégales, dont une est garnie d'une cosse. Il en est délivré une par canon susceptible d'être mis à la serre.

On se sert de deux estropes semblables, mais plus longues dans la manœuvre de *l'embarquement* et *du débarquement* des canons. (Voir ces articles.)

Dans cette manœuvre on fait encore usage d'une *estrope de volée*, qui ne diffère des autres que par sa longueur.

Calibres.	36	30	24	18	12
Circonfér. (elle est la même pour toutes).	88$^{m/m}$	84$^{m/m}$	81$^{m/m}$	74$^{m/m}$	68$^{m/m}$
Longueur. Estrope de culasse pour la serre.	2m,00	1m,85	1m,75	1m,40	»
Id. pour l'embment.	7m,15	6m,80	6m,50	5m,70	5m,15
Estrope de volée.	6m,15	6m,00	5m,85	5m,35	4m,90

ÉTAIN. Métal d'une couleur blanche qui tient le milieu entre celle de l'argent et celle du plomb ; il se plie facilement et laisse entendre un bruit qu'on appelle *le cri de l'étain*. Aucun autre métal ne possède cette propriété, à l'exception du zinc, où elle est beaucoup moins marquée.

Sa pesanteur spécifique est, suivant Brisson, de 7,2914 ; un pied cube de ce métal pèse environ 510 livres.

L'étain entre dans la composition du *bronze* ; il sert pour l'étamage du cuivre, on l'emploie encore pour *soudure*.

ÉTOILE MOBILE. Instrument employé pour vérifier le calibre intérieur des bouches à feu. Il se compose d'une *tête* ou *disque* qu'on fixe perpendiculairement à l'extrémité d'une *hampe* creuse, que traverse dans toute sa longueur, une *tige d'acier* terminée par une poignée. Sur la circonférence du disque se trouvent quatre trous carrés, placés aux extrémités de deux diamètres perpendiculaires, pour recevoir des

pointes d'acier dont la longueur varie suivant la pièce qu'on veut calibrer. Trois de ces pointes sont fixées au moyen de vis de pression ; la quatrième qui est mobile, peut se mouvoir dans la rainure qui la renferme et repose sur la face inclinée d'un *coin d'acier*, terminant la tige à cette extrémité ; de sorte que la pointe monte ou descend suivant que le coin avance ou recule. Connaissant le rapport qui existe entre la base et la hauteur de ce coin, on peut donc calculer de combien la pointe mobile s'élève, quand la base avance d'une quantité déterminée. Dans les étoiles en usage la hauteur du coin est à la longeur de sa base, comme 1 : 12; *un curseur* placé près de la poignée, indique sur une échelle graduée sur la hampe, combien il a fallu pousser la tige, pour que la pointe mobile et la pointe fixe, qui lui est opposée, touchent les deux points diamétralement opposés de l'âme de la pièce.

Il a été apporté, depuis quelques années, des modifications à cet instrument. L'étoile adoptée aujourd'hui a deux pointes mobiles que fait mouvoir un double plan incliné. Le principe sur lequel repose l'emploi de cet instrument est du reste toujours le même. Quant aux autres changemens, ils sont indiqués dans l'instruction suivante.

Instruction sur la manière d'employer l'étoile mobile rectifiée.

L'étoile mobile en usage jusqu'à présent, était sujette à des dérangemens, à cause de la complication et de la faiblesse de ses ajustemens ; il en est résulté quelquefois de fausses dimensions dans l'examen des bouches à feu. La nouvelle étoile, quoique basée sur la course d'un plan incliné, comme l'ancienne, a été simplifiée et modifiée dans tous ses ajustemens.

Elle peut être montée sur trois longueurs ;
La première pour mortier et obusier ;
La seconde pour pièce de campagne ;
La troisième pour pièce de siège.

Chaque extrémité des trois portions composant la hampe, porte un tube qui sert de conducteur quand on veut les assembler. Sur ce tube, se trouve encastré un grain d'argent, avec un trait indiquant le point de départ de l'instrument.

L'étoile mobile étant dans la caisse, si on veut la monter pour mortier et obusier, on prendra la hampe tenant à la tête de l'étoile, on vissera les pointes du calibre qu'on veut vérifier, on présentera la lunette du calibre sur lesdites pointes, qui doivent laisser, quand l'instrument est à fond, environ six points de balottement dans la lunette. Cette disposition a pour objet de pouvoir vérifier les pièces anciennes, où ayant des refoulemens de métal qui les mette au-dessous de leur calibre. On poussera ensuite la tringle intérieure, de manière à faire toucher les pointes mobiles à la lunette; puis on prendra le manche à douille de cuivre, portant l'échelle d'agrandissement, et l'on fera coïncider le zéro de la division, avec le trait qui se trouve encastré dans le tube conducteur; enfin on fixera la douille sur la tringle, en serrant avec soin l'écrou logé dans la virole du manche. L'étoile ainsi montée, chaque division après le zéro de la douille en cuivre, donne un point au dessus du calibre; chaque division avant le zéro donne un point au-dessous du calibre.

Si l'on veut monter l'étoile pour pièce de campagne, on fera sortir le manche portant l'échelle d'agrandissement, et l'on adaptera la seconde portion de la hampe, sur celle tenant à la tête de l'étoile. Un repaire placé au cercle de jonction, indique la hampe qu'il faut choisir. Comme la hampe et la tringle doivent se visser en même-tems, il faut avoir soin que le plan incliné se trouve totalement rentré dans la tête de l'étoile, et l'empêcher d'avancer, pendant qu'on visse la seconde portion de la hampe; ensuite on prendra les mêmes précautions que ci-dessus pour fixer, suivant le calibre à vérifier, le manche à douille sur le tube conducteur de la seconde hampe, de manière que le zéro de l'échelle d'agrandissement coïncide avec le trait du tube.

Pour monter l'étoile pour pièce de siège, on adaptera la troisième portion de la hampe, avec les précautions déjà indiquées pour l'assemblage de la seconde avec la première. Il en est de même pour fixer le manche à douille portant l'échelle d'agrandissement.

Dans la pose des pointes sur la tête de l'étoile, on aura soin de bien serrer leur embase.

Quand on pousse le plan incliné pour prendre le diamètre de la pièce à vérifier, on doit éviter les chocs brusques sur le manche; il faut toujours le pousser avec une égale force; la main sent mieux le contact des pointes mobiles contre les parois de l'âme.

On a joint à chaque étoile un T à coulisse, portant tous les calibres, et un encastrement à son centre, pour soutenir et laisser glisser la hampe de l'étoile, après qu'il a été fixé horisontalement à la bouche de la pièce, à l'effet de soutenir la hampe dans l'axe de la pièce. Des traits partant du centre de l'encastrement divisent également l'âme de la pièce par rapport à l'horizon, et indiquent la position des pointes dans l'âme.

Cette instruction peut s'appliquer à la vérification des bouches à feu employées par la marine.

ÉTOUPILLE. On se sert dans la marine d'étoupilles en plume et d'étoupilles en roseau; les premières servent pour le combat, les autres pour les exercices.

Étoupilles en plume. Pour les confectionner, on prend des plumes de 5 et 6 m/m de diamètre, et ayant de 80 à 110 m/m de taille; on en coupe le petit bout, on en sépare ensuite le tuyau, dont on nettoie bien l'intérieur. Un bon ouvrier peut en préparer ainsi mille par jour; un autre ouvrier fend ces tuyaux, par le gros bout, en 7 ou 9 parties égales, sur une longueur de 9 à 11 m/m; soit avec des ciseaux, soit avec un instrument disposé à cet effet; en se servant de ciseaux, il peut en fendre 800 par jour.

Pour former le godet, on épanouit la partie fendue, puis on fait passer un fil de laine alternativement en dessus et en dessous de chaque petite branche, en ayant soin de ne pas trop serrer, dans la crainte de rétrécir le godet, qui doit avoir environ un pouce de diamètre; rendu au haut, on arrête cette garniture en en faufilant le pourtour avec un autre fil de laine; on coupe les petits bouts des branches qui dépassent la laine; un ouvrier peut en garnir facilement 125 par jour.

Il reste à remplir les étoupilles. Pour cela, on les prend l'une après l'autre, entre les deux premiers doigts et le pouce,

en plaçant l'index dans le godet; on enfonce le tube dans la composition, jusqu'à ce que celle-ci pénètre jusqu'au godet; on amorce le godet avec une composition semblable à la précédente, mais un peu plus claire, on en trempe ensuite le dessus dans de la poudre très fine, on perce la charge de part en part avec une épinglette et on laisse sécher. Quand les étoupilles sont sèches, on les coiffe avec un petit carré de papier, qu'on replie tout autour du godet. On en fait ensuite des paquets de 25.

La dépêche du 2 février 1807, qui a indiqué l'emploi de ces étoupilles, ne fesait entrer dans la composition de la pâte que du pulverin et de l'eau-de-vie ; mais, dans les ports, on y a ajouté d'autres matières, et aujourd'hui, chaque artificier a son dosage particulier.

Voici plusieurs compositions usitées : 1 partie de salpêtre, 32 parties de poussier, 1 d'eau gommée, 1 d'esprit de vin.

Autre (composition pour 100) : salpêtre, 31 grammes ; soufre, 16 gram. ; poudre de qualité inférieure, 306 gram. dont 10 grammes pour amorce; gomme arabique, 8 grammes ; 0 litre, 25 d'eau-de-vie.

Autre (composition pour 100) : Camphre, 12 grammes ; eau-de-vie, 6 centilitres ; esprit de vin, 6 centilitres ; poudre de guerre pulvérisée, 132 grammes; poudre à mousquet pour amorce, 12 grammes.

La dépêche du 1er juin 1807, qui a prescrit définitivement l'usage des étoupilles en plume, portait qu'il en serait fait à bord de chaque bâtiment de guerre un approvisionnement égal aux $\frac{3}{4}$ des boulets ronds de toutes les bouches à feu et des mitrailles de caronade ; qu'il serait ajouté en outre un approvisionnement en plume égal à la moitié des projectiles. Aujourd'hui on ne délivre plus de plumes et l'on donne aux bâtimens une étoupille à tuyau de plume par boulet rond de canon, caronade et perrier, ainsi que par mitraille de caronade, plus $\frac{1}{4}$ en sus de la totalité.

Ces étoupilles ont l'avantage de ne pas conserver le feu, comme les étoupilles en roseau, d'être d'une confection facile, et de se conserver longtems sans s'altérer. (Voir *Boîte à*

étoupillles.) Elles reviennent à peu près à 6 f. le cent; celles de 5 m/m. sont un peu moins chères.

Étoupilles en roseau, Elles servent pour les pièces de campagne, et à bord pour les saluts et exercices. On les fait en remplissant des roseaux de $0^m,08$ (3 pouces environ) avec une pâte composée de 12 parties de pulverin, 8 de salpêtre, 2 de soufre, 3 de charbon, le tout humecté avec de l'eau-de-vie. On attache au haut une cravatte formée de deux brins de mèche d'étoupille; c'est à cette mèche qu'on met le feu.

ETOUTEAU. Tenon placé sur la douille d'une baïonnette, pour arrêter le mouvement de la virolle, de manière que le pontet soit vis à vis de la fente.

ÉTUVE. C'est, dans une fonderie, le lieu destiné à faire sécher les tronçons des moules en sable. La chambre employée à cet usage doit pouvoir se fermer hermétiquement, afin de laisser perdre la chaleur le moins possible. On en échauffe l'intérieur soit avec du charbon de terre, soit avec du bois. Dans ce dernier cas, le combustible se met dans un grand berceau de fer, placé au milieu de l'appartement. La cheminée doit être située de manière à n'établir qu'un faible courant, pour que la chaleur se conserve mieux.

On peut employer le même moyen, quand on fait usage de charbon de terre; mais quelquefois aussi, on établit une chauffe à l'une des extrémités de l'étuve, dont toute la chaleur se répand à l'intérieur; on entretient le combustible par une porte placée à l'extérieur.

Quelque soit du reste le combustible qu'on emploie, il faut avoir soin de placer près du foyer les plus gros tronçons, c'est-à-dire ceux qui ont une grande épaisseur de sable.

La forme de l'étuve n'est point une chose indifférente. Il convient que sa base soit un cercle et que le haut en soit arrondi en voûte.

ÉVENT. Ouverture qui se découvre quelquefois dans le sens de la longueur d'un canon d'arme portative, et qui provient généralement d'une soudure mal faite. Ce défaut, qui est une cause de rebut, se manifeste presque toujours après l'épreuve, cependant il peut arriver qu'il ne soit apparent

qu'après que l'arme a été mise en service pendant quelque tems.

Events. Quand on coule dans des moules fermés, on pratique dans le sable de petits trous, appelés *évents*, pour donner issue à l'air contenu dans le moule.

Event, inusité aujourd'hui, synonime de *vent*. (Voir ce mot.)

EXERCICE. Les canonniers doivent être fréquemment exercés à tous les travaux qui tendent à acccroître ou entretenir leur instruction dans les divers détails du service de l'artillerie. Il est extrêmement important d'habituer les hommes à exécuter avec célérité, mais surtout avec calme et précision, toutes les manœuvres qu'on est susceptible de faire en présence de l'ennemi; de leur apprendre à remédier promptement aux accidens causés par suite d'un combat, ou dans toute autre circonstance grave; mais ce qu'il importe particulièrement c'est de leur apprendre à juger les distances, et à régler l'inclinaison des bouches à feu, suivant la position et l'éloignement des objets à battre, suivant la charge de poudre et la forme du projectile qu'on emploie. Il est très aisé de tirer un coup de canon, mais ce n'est que par de fréquens exercices, dirigés avec méthode et persévérance, qu'on peut réussir à former ces bons chefs de pièce, dont l'adresse influe si puissamment sur le succès d'un combat. Le canonnier marin doit d'abord être exercé à terre, mais son instruction ne peut être complète que lorsqu'il se sera familiarisé avec la mobilité de l'élément sur lequel il est appelé à servir.

Les travaux de l'artillerie sont aussi variés qu'importans; ils exigent une intelligence particulière, souvent une force corporelle plus que commune, toujours un grand sang-froid et beaucoup d'adresse.

Dans le réglement de 1811 on trouve tous les détails désirables sur les exercices et manœuvres des bouches à feu; mais l'article relatif à la manœuvre des deux bords suppose des canonniers déjà exercés, et dans l'instruction de détail, les principes de cet exercice ne sont pas toujours donnés d'une manière uniforme. C'est ce qui nous engage à rappor-

ter ici l'instruction qui a été suivie depuis quelques années à bord de plusieurs bâtimens de guerre.

Exercice des deux bords. L'exercice des deux bords se divise en deux parties. La première, en deux commandemens, pour l'armement des pièces; la seconde, en six commandemens, qui renferment tous les tems de détail de l'exercice ordinaire.

On suppose la batterie armée d'un bord.

PREMIÈRE PARTIE.

1ᵉʳ COMMANDEMENT. *Armez les deux bords.* A ce commandement chaque chef de pièce paire, en numérotant par l'avant, dépose la corne d'amorce et la boîte à étoupilles sur le bouton de culasse, et commande *à droite et à gauche* à ses servans, puis se tient prêt à se porter avec eux à la pièce correspondante de l'autre bord. *Action.*

2ᵉ COMMANDEMENT. *Marche.* A ce commandement, qui dans un combat est fait par le chef lui-même, tous les servans des pièces paires se mettent en marche, pour se rendre à l'autre bord. Ceux de gauche, excepté les 1ᵉʳ et 2ᵉ servans, forcent le pas, pour pouvoir, les premiers, dépasser le point d'intersection des routes, et prendre leur même poste à gauche de leur nouvelle pièce, tandis que ceux de droite, excepté le chargeur, vont prendre le leur à droite de la même pièce. Pendant le mouvement, le chargeur et les deux premiers servans de gauche se détachent vers la pièce voisine sur l'avant; le premier devient chef, et les deux servans deviennent l'un *chargeur*, l'autre *pourvoyeur*. Le chef de pièce ne quitte qu'après avoir rendu compte, à celui qui vient le remplacer, de la situation de la pièce, qu'il doit toujours laisser chargée.

Les chefs de pièce qui conservent leur poste (ceux des pièces impaires) envoient à la pièce voisine, sur l'arrière, leur chargeur pour chef de pièce, et les deux premiers servans de gauche, le premier pour chargeur, le deuxième pour pourvoyeur.

Chaque chef, aussitôt son arrivée, démarre la pièce,

s'arme de la corne d'amorce, de la boîte à étoupilles ; les écouvillons et refouloirs sont passés de droite à gauche. *Action.*

Nota. Les chefs de pièce dans l'ordre naturel d'un seul bord, sont appelés ici *chefs titulaires*, et les nouveaux, *chefs suppléans*.

DEUXIÈME PARTIE.

1er Commandement. *Détapez, démarrez vos canons.—En batterie.* Les pièces sont détapées, démarrées et mises en batterie s'il y a lieu. *Action.*

2e Commandement. *Dégorgez, amorcez.* Les chefs titulaires seuls dégorgent et amorcent. *Action.*

3e Commandement. *Pointez.* Les chefs titulaires seuls passent par tous les tems du pointage.

4e Commandement. *Au boute-feu.* Les chefs titulaires seuls font prendre le boute-feu à leur avant-dernier servant de gauche. *Action.*

5e Commandement. *Feu.* Les chefs titulaires seuls exécutent le commandement ; la pièce est mise hors de batterie ; la demi-clef du palan de retraite est faite par le premier servant de gauche ; la pince est mise en travers des roues par le premier servant de droite. *Action.*

6e Commandement. *Servans mobiles—changez.* Les chefs qui viennent de faire feu ne gardent avec eux que leurs premiers servans de droite et de gauche ; tous les autres, nommés *Servans mobiles*, se portent vivement, et dans le même ordre, à la pièce voisine ; le dernier servant de droite s'arrête au palan de retraite pour en larguer la demi-clef, lorsque la pièce est hors de batterie. *Action.*

Après le premier tour d'exercice, les commandemens s'adressent aux chefs titulaires et aux chefs suppléans dans l'ordre suivant.

CHEFS TITULAIRES.	CHEFS SUPPLÉANS.
1er. Bouchez la lumière.—Écouvillonnez, au refouloir.	1er. En batterie.
2e. La gargousse dans le canon; à la poudre.	2e. Dégorgez.—Amorcez.
3e. Refoulez.	3e. Pointez.
4e. Le boulet et le valet dans le canon.	4e. Au boute-feu.
5e. Refoulez.	5e. Feu.
6e. À vos postes, chargeurs.	6e. Servans mobiles, changez.

Observation. Si le nombre des pièces d'une batterie est impair, l'équipage de la dernière pièce de l'arrière manœuvrera la pièce correspondante de l'autre bord, comme il a été enseigné pour les deux pièces voisines.

Exercice pour démonter un canon et changer d'affût, avec la nouvelle machine. (Voir *changer d'affût*.)

On suppose le canon rentré à la longueur de brague, et disposé à être démonté.

1er COMMANDEMENT. *Préparez-vous* à démonter la pièce pour changer d'affût.

Le premier et le second servans de droite démarrent la brague et la dépassent.

Le cinquième servant de gauche démarre l'estrope de la cosse placée sur le bouton de culasse (aux nouveaux canons la cosse est remplacée par un anneau fixe); il aide ensuite les deux premiers servans de droite à dépasser la brague, qu'il place contre le bord, en arrière du premier servant de gauche.

Les troisièmes servans de droite et de gauche ôtent les susbandes, et vont ensuite, avec les 2e et 4e de gauche, les 4e et 5e de droite, prendre l'affût de rechange, le conduisent près de la pièce, et reprennent leur poste. *Action.*

2e COMMANDEMENT. *Placez* l'appareil et disposez les *palans*.

Le pourvoyeur et le premier servant de gauche prennent l'appareil de volée, passent la ganse de l'estrope de la poulie

triple sur le piton de serre, et l'arrêtent avec le boulon qu'ils mettent en travers dans l'œillet du piton. Ils placent ensuite le burin dans la bouche de la pièce et décrochent le palan de côté, pour en accrocher la poulie double à la cosse de l'itague, et la poulie simple au croc du sabord opposé.

Le chef de pièce, aidé des derniers servans de droite et de gauche, prend l'appareil de culasse, et fait passer la ganse de l'estrope de la poulie triple dans l'œillet du piton du barreau; ils l'arrêtent avec le boulon qu'ils passent dans la ganse ; le dernier servant de droite passe l'estrope mobile de la poulie double au bouton de culasse, et, après avoir fixé la poulie dans cette estrope, il l'assujettit par un amarrage qu'il fait entre la queue de la poulie et le collet du bouton. Ces dispositions faites, le chef de pièce fait décrocher le palan de droite, et en accrocher la poulie double à la cosse de l'itague, la poulie simple au croc du sabord opposé. *Action.*

3ᵉ Commandement. *Inclinez la pièce* en élevant la culasse.

Les 3ᵉ et 4ᵉ servans de droite et de gauche prennent la pince et l'anspect, embarrent sous la culasse et l'élèvent ; le chef de pièce place le coussin et le coin de mire de manière que le canon soit incliné sur son affût, et que la culasse soit plus élevée que la volée, cela fait, les servans posent la pince et l'anspect à leur place et reprennent leur poste. *Action.*

4ᵉ Commandement. *Préparez-vous à palanquer.*

Le chef de pièce se range, avec tous les servans de droite, sur le palan de la culasse, et les servans de gauche sur celui de la volée. Le chef de pièce commande : *Palanquez.* Tous les servans agissent ensemble pour élever la pièce de manière à permettre de retirer l'affût ; la pièce étant assez élevée, les 4ᵉ, 5ᵉ et 6ᵉ servans de droite et de gauche amarrent les palans, les 1ᵉʳ et 2ᵉ servans de droite et de gauche ainsi que le pourvoyeur retirent vivement l'affût et placent celui de rechange, en ayant soin de présenter les encastremens sous les tourillons. Cela fait, le chef de pièce commande : *Amenez.* Alors les 4ᵉ, 5ᵉ et 6ᵉ servans filent doucement les palans, en commançant par celui de la volée. La pièce placée sur son nouvel affût, les 3ᵉ servans replacent les susbandes, le chef de pièce fait décapeler l'appareil, amarrer la

brague, et mettre tous les ustensiles où ils étaient auparavant. *Action.*

Cet exercice a été rédigé et suivi à Toulon.

F.

FACE *de batterie.* Partie de la batterie d'une platine contre laquelle vient frapper la pierre. (Voir *Batterie.*)

FANAL *de soute.* Grand fanal, vitré en glaces, et garni de grillages, dans lequel se place la lumière destinée à éclairer les soutes.

Fanal de combat. Fanal carré, vitré en glaces, et garni de grillages; on s'en sert dans les combats de nuit. On en délivre un par chaque canon des batteries couvertes, plus le 8e de la totalité à bord des vaisseaux, et le 6e à bord des frégates et autres bâtimens.

FAUBERT. Faisceau de fils de carret, lié par une de ses extrémités, comme un balai ordinaire et emmanché d'un bâton de 2 pieds $\frac{1}{2}$ à 3 pieds de long. C'est avec un faubert qu'on humecte le dessous des pièces et le dessus du seuillet, qu'on rafraîchit l'extérieur des canons, échauffés par un tir prolongé. On en délivre un par canon et caronade des batteries et gaillards.

FAUX SABORD. Mantelet léger, percé d'un trou pour donner passage à la volée des canons ou caronades, et garni d'une *manche* (voir ce mot) qui se lie autour de la bouche à feu. Ces faux sabords, employés pour les batteries supérieures, s'enlèvent à la main; ils sont tenus au moyen de crochets et de pitons.

FER. On comprend généralement sous cette dénomination: *le fer forgé, l'acier* et *la fonte* ou *fer cru;* il ne sera question ici que du fer forgé: on trouvera aux articles *acier*, *fonte*, ce qui est relatif à ce métal, dans ses deux autres états.

Le fer surpasse tous les autres corps en ténacité; mais tous les fers ne sont pas doués de cette qualité au même degré. Sa dureté est soumise à beaucoup de variations; c'est même ce qui le fait distinguer en *fer dur* et *fer mou* (voir ci-après). Le bon fer est très ductile, on peut le réduire en plaques minces

sous le marteau, ou en fils très fins, en l'étirant à la filière; cette propriété est très importante dans les arts, puisqu'elle permet de donner à ce métal des formes extrêmement variées. Peu de métaux sont plus légers que lui; sa pesanteur spécifique est de 7,740, le poids absolu d'un mètre cube est donc de 7,700 kilogrammes et celui d'un pied cube de 264 k., 4 ou 540 livres; mais les fers, surtout ceux de dimensions différentes, varient de pesanteur spécifique. Une propriété qui le rend très précieux dans les arts, c'est de pouvoir se souder avec lui-même, ou avec l'acier, lorsqu'on le chauffe jusqu'à la chaleur blanche, qu'on appelle, pour cette raison, *le blanc soudant.*

On a réussi depuis quelque tems à le liquéfier, mais, pour y parvenir, il faut l'exposer d'après Kensic à la température de 160° de Wedgwood ou à 21 ou 22000° de Fahreinheit, sans le mettre en contact avec l'air ni avec le charbon, et ce degré de chaleur est le plus élevé que l'on puisse produire dans les meilleurs fourneaux à vent. Il brûle à une haute température.

Le fer pur se distingue de l'acier, en ce qu'il ne se durcit pas, comme ce dernier, quand on le plonge dans l'eau, après l'avoir chauffé au rouge cerise; ce qu'on appelle prendre la trempe.

Exposé à l'air humide, il se couvre d'une substance appelée *rouille*, que l'on considère généralement, mais à tort, comme un oxide de fer. La composition de ce corps, suivant Vauquelin, est très compliquée et très variable. Le fer rouverin est le plus promptement attaqué par l'humidité; le fer tendre lui résiste davantage. Les surfaces polies, celles surtout qui sont bleuïes y résistent longtems; on les en préserve même facilement par un enduit d'huile d'olive purifiée, ou par une couche légère de gomme élastique (caout-chouc) fondue, ou dissoute dans l'huile de térébenthine. Un mélange de $\frac{1}{5}$ de vernis gras et $\frac{4}{5}$ d'huile de térébenthine rectifiée forme un vernis qui garantit fort bien aussi le fer poli des effets de la rouille.

On peut, jusqu'à un certain point, juger de la qualité du fer par la forme et la couleur de son tissu. La véritable cou-

leur du fer est le gris clair avec l'éclat métallique; mais pour en juger, il faut consulter une cassure récente, attendu que sa surface exposée à l'influence de l'air humide, éprouve de promptes altérations qui en modifient la couleur naturelle.

Lorsqu'il est très pur, sa texture est grainue; il est très résistant, si ces grains n'ont aucune forme déterminée, s'ils ne sont ni à lames ni à facettes, si leur pointe est déliée, si sa texture présente des nerfs ou filamens blanchâtres et très allongés. Des fers d'une aussi bonne qualité sont rares, mais ceux qui, sans être complètement affinés, ont un grain fin, gris et terne, mêlé de grains à pointes ou crochus, qui annoncent une disposition nerveuse, sont néanmoins encore d'une bonne qualité. Ils sont moins bons, lorsque les grains fins sont très ternes, foncés en couleur, et entremêlés de larges facettes; en général une cassure lamelleuse ou à facettes plus ou moins grosses, est toujours un signe de mauvais fer. En Allemagne, on distingue le fer en fer dur et fer mou; la texture sert de base à ce classement; en France, on le divise en *fer fort*, *fer métis*, et *fer tendre*.

Mais on s'exposerait à de graves erreurs, si l'on s'en rapportait à ces indices pour juger définitivement de la qualité d'un fer. Il en est qui se travaillent fort bien à froid, et qui ne peuvent l'être à chaud sans se criquer; d'autres se comportent bien à certaines températures, et ne peuvent à toutes supporter le martelage; enfin, on voit des fers qui ne peuvent atteindre la chaleur blanche, sans s'amollir à un tel point qu'il est impossible de les souder; et tous ces fers, suivant leurs défauts, ne peuvent être employés indifféremment à tous les usages. Il est donc indispensable, quand on veut juger de la convenance d'un fer, de ne pas s'en tenir aux espérances que donne sa cassure, mais encore de s'assurer comment il se comporte au feu.

Suivant les défauts ou les qualités qui les distinguent, on donne aux fers diverses dénominations; voici les principales:

Fer aciéreux. On appelle ainsi un fer dont le grain ressemble à celui de l'acier. Il est mal affiné et peut prendre la trempe comme l'acier, mais sans atteindre le même degré de dureté.

Fer aigre. C'est celui dans lequel une fente produite par une cause quelconque, se prolonge au-delà du point où la force a exercé son action. Un fer qui ne peut se ployer sans se gercer est aigre. Ce défaut paraît accompagner la dureté, mais il n'en est pas une conséquence nécessaire. Le meilleur fer est celui qui possède une grande dureté sans aigreur.

Lorsque l'aigreur du fer est une suite du martelage à froid, on trouve dans le recuit, un moyen de la faire disparaître; mais le fer, aigre de sa nature, ne peut perdre par le recuit ce défaut qui, dans ce cas, ne résulte pas exclusivement de sa dureté. Le froid paraît rendre le fer beaucoup plus aigre.

Fer brûlé. On suppose que ce défaut provient d'un certain degré d'oxidation extrêmement faible, dont la suite naturelle est un changement de texture, de ténacité et de couleur. Ce défaut peut être produit, en élevant lentement le fer à une haute température.

Une couleur claire et légèrement bleuâtre, avec un éclat très vif, sont les signes où l'on reconnaît le fer brûlé. Son tissu est ordinairement à lames, en forme d'ardoise. Les taches jaunes et bleues qu'on voit dans sa cassure sont entièrement semblables aux couleurs du recuit. Une ou plusieurs chaudes suantes, sans le contact de l'air, suffisent ensuite pour lui rendre sa première qualité. Le fer mou est plus sujet à se détériorer par les mauvaises chaudes que le fer dur.

Le fer se brûle encore, quand il est échauffé en contact avec l'air.

Fer cassant à chaud. (Voir *fer rouverin.*)

Fer cassant à froid ou *fer tendre.* Il est dur et aigre. Mais si tous les fers tendres sont durs et aigres, il ne s'ensuit nullement que tous les fers durs et aigres doivent être rangés dans la classe des fers tendres. Les fers forts deviennent aigres par le martelage à froid; mais ils perdent ce défaut, en recevant une chaude, tandis que le fer tendre reste toujours aigre. Son aspect ne diffère de celui du fer brûlé, qu'en ce que la couleur tire sur le blanc; on attribue ce défaut à la présence du phosphore. Son tissu est en lames très minces qui se détachent comme des écailles. Ce fer est très soudable, et, dans les températures élevées, il se travaille avec beaucoup de facilité.

Fer corroyé. (Voir *Corroyer.*)

Fer de couleur. (Voir *Fer rouverin.*)

Fer dur. C'est celui qui ne cède que difficilement sous le choc du marteau. Sa texture n'offre ordinairement que des grains fins surmontés de pointes déliées. Sa compacité le rend susceptible de recevoir un beau poli. Le meilleur fer est celui qui possède une grande dureté.

Les fers mal affinés et ceux que leurs minerais rendent cassans à froid, possèdent aussi beaucoup de dureté, mais leur cassure est à lames ou à facettes. On les distingue en ce que la cassure du fer mal affiné est foncée en couleur et à faces brillantes, tandis que celles des autres est blanche et à facettes. On donne en général la préférence au fer qui est à la fois dur et tenace. L'influence du calorique sur la dureté du fer est très sensible, même pour une légère variation de température. Un fer forgé reconnu de bonne qualité à la température ordinaire de l'été, ne peut soutenir des chocs pendant la gelée.

Fer écroui. C'est celui qui a été battu à froid. (V. *Écrouir.*)

Fer fort. On range dans cette classe tous les fers susceptibles d'une grande résistance. Ils peuvent être durs ou mous.

Le nerf du fer fort et dur est d'un blanc argentin, et ne se montre que dans les petits échantillons. Le fer fort et mou prend un nerf clair, même quand il est en barres assez grosses ; la couleur de ses filamens tient le milieu entre le blanc d'argent et le gris de plomb. Mais le fer dont le nerf est court et d'une couleur foncée, intermédiaire entre le gris de plomb et le gris noir n'offre qu'une faible résistance ; il est mou et cassant à la fois. Les fers forts deviennent aigres par le martelage à froid.

Fer métis. Il tient, sous le rapport de la résistance, le milieu entre le fer fort et le fer tendre ; il peut être dur ou mou.

Fer mou. Il reçoit facilement l'impression du marteau, devient fibreux plus tôt que le fer dur, et sa force de cohésion dépend de celle des filamens nerveux. Il est ordinairement flexible et tenace ; mais quoique d'une qualité excellente, il ne peut servir avantageusement à tous les usages.

Celui qui n'a aucun nerf, n'est capable que d'une faible résistance ; ses grains au lieu de s'étendre en fibres, s'aplatis-

sent en forme de lances. Les fers dont la cassure présente de gros nerfs noirs ou des lances plates, appartiennent à la classe des fers mous. Le fer mou est plus sujet à se détériorer par les mauvaises chaudes que le fer dur. (Voir *Fer brûlé*).

Fer nerveux. C'est celui dont la cassure présente des fibres ou nerfs qui en décèlent ordinairement la force. Cependant un fer médiocre peut acquérir du nerf, et un bon fer peut en être dépourvu (voir *Écrouir*). Il faut donc avoir égard aux autres indices, pour apprécier la qualité d'un fer.

Fer rouverin. On comprend sous cette dénomination, tous les fers cassans à chaud. Ceux qui ne présentent ce défaut qu'à un seul degré de chaleur s'appellent *fers de couleur*.

Des expériences prouvent que le fer doit souvent cette mauvaise qualité à une faible dose de soufre ou d'arsenic. Il ne peut dans cet état être facilement soudé. Cependant il existe des fers rouverins qui se criquent peu pendant le martelage, et si leur défaut n'est pas très prononcé, ils peuvent très bien servir; même les pièces fabriquées et mises en place offrent alors une grande résistance à la température ordinaire. Le fer mal affiné peut devenir à la fois rouverin et cassant à froid.

Fer tendre. C'est celui qui offre le moins de résistance. Il est dur et *cassant à froid*, très tendre à chaud ; il est presque toujours très soudable.

Fer-blanc. Feuilles de fer étamées, ou plutôt, imprégnées d'étain. Les boîtes à mitraille pour perrier et espingole se font en fer-blanc. On s'en sert aussi pour garnir l'intérieur des boute-feux; on l'emploie encore dans l'artillerie à une infinité d'autres usages.

Le *fer noir* est une tôle, ayant les dimensions du fer-blanc, et unie comme lui des deux côtés.

Fer à souder. L'armurier embarqué s'en sert pour souder, à l'étain, le fer-blanc, le cuivre, etc. Cet instrument se compose d'un manche en fer, percé, vers l'une de ses extrémités, d'un trou parallélogrammique, dans lequel on introduit à force un morceau de cuivre rouge de trois à quatre pouces de long, un pouce au moins de large et six lignes d'épaisseur. Cette bande de cuivre est amincie par le bout. On fait chauffer cette partie jusqu'à ce qu'elle puisse fondre la soudure.

Le bout du manche est ordinairement garni d'une poignée en bois.

FERRURES. (Voir *Affût*.)

FEUX. Pendant la fusion du métal, dans un fourneau à réverbère, le chauffeur renouvelle le charbon 25 à 30 fois. Ces renouvellemens successif sont ce qu'on appelle des *feux*. Ils doivent se faire quand le chauffeur s'aperçoit que le fourneau se refroidit; mais il convient qu'il les précipite plus dans le commencement que vers la fin ; si le métal était trop longtems à fondre, il se formerait beaucoup de *carcas*. (Voir ce mot.)

Si l'on a mis trop d'intervalle entre deux feux, il faut bien se garder de jeter d'une seule fois sur la grille une grande quantité de nouveau charbon, car, en recouvrant celui qui reste allumé, on ferait noircir le fourneau encore davantage, et l'on accroîtrait le mal au lieu de le réparer.

FIL DE FER. Fer étiré à la filière en fils de diamètres plus ou moins petits. On s'en sert pour *les épinglettes*, *les dégorgeoirs*, *les chainettes*, etc.

On étire aussi des fils de laiton, qu'on emploie, dans l'artillerie, pour épingler les bouts de fourreaux de sabre et de baïonnette.

FILIÈRE. Instrument servant à faire des pas de vis. Il y en a de deux espèces : des *simples* et des *doubles*.

Les premières se composent d'une plaque d'acier trempé, dans laquelle sont percés des trous de calibres différens et taraudés. On en délivre une à chaque maître armurier qui embarque.

Les filières doubles se composent de deux coussinets taraudés, placés dans une coulisse, et qu'on rapproche à volonté au moyen de vis de pression. Souvent le même instrument porte plusieurs coussinets taraudés deux à deux, et servant alors à confectionner des vis de différens pas.

FILIN. On comprend sous cette dénomination tout cordage qui n'est pas commis en *grelin*. Les *bragues*, *garans de palans*, *les aiguillettes*, etc., sont en filin.

FLAMBEAUX *de signaux*. (Voir *artifice de conserve*.)

FLAMBER UNE PIÈCE. C'est verser un peu de poudre

dans l'âme ou la chambre de cette pièce et y mettre le feu, pour détruire l'humidité contenue dans cette partie, ou en faciliter le nettoiement, quand la bouche à feu n'a pas servi depuis longtems. On doit toujours flamber le mortier éprouvette avant les épreuves.

FLASQUES. Dans un affût de canon et de mortier, ce sont les pièces en bois ou en fer, qui en forment les faces latérales et dans lesquelles sont creusés les encastremens des tourillons.

Les flasques des affûts marins se font ordinairement en orme; ils ont d'un bout à l'autre la même épaisseur. Les surfaces qui les terminent sont d'équerre entre elles; celle qui est en dedans, lorsque l'affût est fini, est appelée *face intérieure*; celle qui est en dehors, *face extérieure*; les autres forment *le dessus*, *le dessous*, *la tête*, *le bout*.

Chaque flasque se fait presque toujours de deux pièces, surtout dans les forts calibres. On les assemble alors par des goujons et un cran, qui doit être formé de manière que la pièce supérieure trouve, lors du recul, un appui contre celle du dessous.

La hauteur de la pièce supérieure des flasques doit être telle que son dessous ne se trouve pas dans la direction d'un *adent*, de peur que l'eau, qui peut tomber dans cette partie, ne s'insinue dans la jonction, qui doit, en outre, se trouver à deux pouces au moins en dessous du *boulon d'assemblage*.

Le dessous des flasques est échancré circulairement; cette partie arrondie du flasque s'appelle *l'arc de dégorgement*. Il commence à un demi-diamètre de roulette, en arrière du bout de la cheville à tête plate; il y a entre sa fin et le devant de la roulette d'arrière une largeur d'aspect; la flèche de cet arc est le septième de la hauteur du flasque.

Dimensions du cadre des flasques.

Calibres:	36	30	24	18	12	8	6	4
	lig.	lig.	lig.	lig.	lig.	lig.	lig.	lig.
Longr pour can. longs.	786	765	738	702	666	672	594	498
$Id.$ pour can. courts	»	765	»	»	»	594	543	462
Hauteur.	312		270	240	216	198	183	174
Epaisseur.	69	66	63	57	51	45	39	30

Les arêtes supérieures et extérieures de la tête sont arrondies avec un rayon de 9 à 16 lignes (Voir *Affût*).

FLÊCHE *de paratonnerre*, appelée aussi *la tige*. Aiguille de métal, fort aigue, conique ou pyramidale, dont les dimensions varient suivant la hauteur de l'édifice ou du bâtiment au-dessus duquel elle doit être placée.

Elle se compose d'une pointe en cuivre qui s'assemble avec le reste de la tige qui est en fer.

L'extrémité de la pointe est dorée, sans cela elle s'oxiderait, et perdrait sa propriété attractive. On fait la partie aiguë de la flèche en cuivre, parce que ce métal étant bon conducteur, favorise au premier instant la descente de la foudre.

A bord des bâtimens, la flèche s'assemble sur la *chappe*. (Voir ce mot. Voir aussi *paratonnerre*.)

On a longtems fait venir de Paris les flèches de paratonnerre destinées aux bâtimens de l'état; mais on a reconnu qu'il y avait une grande économie à les fabriquer dans les ports. Ce sont, aujourd'hui, les directions d'artillerie qui doivent être chargées de leur confection.

FONDERIE. Établissement dans lequel on coule les bouches à feu, ou autres objets en fonte de fer ou de cuivre.

La marine possède, en ce moment, quatre grands établissemens de ce genre, savoir : *Ruelle* (Charente), *Indret* (Loire-Inférieure), *Nevers* (Nièvre), *Saint-Gervais* (Isère). Il y a en outre dans les ports des fonderies d'une moindre importance, pour subvenir aux besoins journaliers du service de l'artillerie et des autres directions. Dans les fonderies d'Indret et de Nevers qui n'ont pas de hauts-fourneaux, on ne peut couler qu'en *seconde fusion*.

Tous ces établissemens, à l'exception de celui d'Indret, sont dirigés par des officiers du corps royal d'artillerie de marine. Une ordonnance du 15 janvier 1826, règle les dénominations, rangs, appointemens et allocations de toute nature attribués aux officiers et autres employés civils et militaires attachés aux fonderies de la marine, ou chargés des autres fabrications faites pour le service de ce département.

Fonderie. On donne spécialement le nom de fonderie à l'atelier dans lequel se trouvent les fourneaux, et où se fait la

coulée, pour le distinguer des autres ateliers, tels que *la fo-rerie*, *la ménuiserie*, *les forges*, etc.

Un atelier de cette espèce doit être muni d'une forte grue, susceptible de descendre les moules dans *la fosse*, et même de les en retirer, avec la pièce coulée; elle sert à déplacer les tronçons pendant le moulage, et à les assembler, quand ils ont passé à l'étuve.

FONDEUR. Ouvrier chargé de la fusion des métaux. Ce nom est néanmoins réservé spécialement au *maître fondeur*.

FONTE. La fonte de fer est le résultat de la fusion du minerai dans un *haut-fourneau*. La fonte obtenue par ce premier travail est dite *de 1re fusion*, pour la distinguer de celle qui sont des fourneaux à réverbère, dans lesquels on la liquéfie de nouveau. Celle-ci est dite *de seconde fusion*. C'est un composé de *fer*, de *carbone*, et d'autres corps dont les proportions et le mode de combinaison ne sont pas constans. Une propriété caractéristique de la fonte, qui la distingue du fer et de l'acier, c'est qu'elle n'est point susceptible de se souder, comme ces deux autres espèces de fer. On l'appelle aussi *fer cru*.

La fonte obtenue immédiatement par la fusion du minerai, ou liquéfiée de nouveau dans un fourneau à réverbère, se distingue en *fonte blanche* et *fonte grise*.

La couleur de la première est le blanc d'argent, avec un brillant parfait; en diminuant d'éclat, elle passe au gris clair par une infinité de nuances. Mais ce qui la distingue surtout, c'est que sa cassure est rayonnante ou lamelleuse, tandis que celle de la fonte grise est toujours grainue.

La deuxième est d'un gris foncé; elle possède aussi un éclat métallique parfait, et passe de même par une infinité de nuances, et avec un éclat toujours décroissant, au gris clair. Cette espèce de fonte devient blanche dans certaines circonstances, mais son éclat ne peut alors égaler entièrement le brillant de la fonte blanche naturelle.

L'une et l'autre peuvent montrer dans leur cassure la couleur blanche et la grise à la fois, ce qui leur donne un aspect tacheté. On les appelle alors *fontes mêlées*, ou *truitées*.

On a longtems attribué aux proportions du charbon, la dif-

férence qu'on remarque entre la fonte blanche et la fonte grise ; mais il paraît constant qu'elle n'est due qu'à ce que la fonte blanche contient le carbone combiné avec toute la masse du fer, tandis que la fonte grise froide contient la majeure partie de son carbone à l'état de graphite, ou de mélange. Il est certain au moins que, dans une même pièce, les parties exposées à un refroidissement subit peuvent être blanches, tandis que le reste sera gris.

On préfère la fonte grise pour la fabrication des objets d'artillerie, parce qu'elle est plus tenace, et se travaille plus facilement. La tenacité de la fonte grise est à celle de la fonte blanche, à peu près dans le rapport de 8 à 5, et la tenacité de la fonte de 2^e fusion est à celle de la fonte de 1^{re} fusion, :: 10 : 9.

Pour essayer si une fonte est propre à la fabrication des bouches à feu, il n'est qu'un moyen sûr, c'est d'en couler une pièce et de la soumettre à des épreuves de rigueur. On emploie cependant quelquefois un autre procédé; on coule des barres de 18 pouces de longueur et 3 pouces d'équarrissage, et l'on s'assure du poids nécessaire pour les faire rompre, soit en posant les deux extrémités de la barre sur deux couteaux, et en suspendant les poids au milieu, soit en fixant solidement un des bouts de la barre, en plaçant une arête fixe sous son milieu, et en suspendant les poids à l'autre extrémité. On juge, dans ce cas, la fonte assez résistante pour la fabrication des bouches à feu, lorsque les barres supportent 1500 livres sans se rompre. Mais ce moyen d'épreuve n'est pas, à beaucoup près, aussi sûr que le premier, puisque l'effort que supporte la barre dans ce cas, n'est nullement comparable à celui que doit supporter la fonte dans le tir.

Le poids absolu d'un mètre cube est : fonte blanche 7500 kilogrammes; fonte grise 7200 kilogr. On estime, en général, le poids d'un pied cube de fonte de 500 à 510 livres.

Le défaut de chaleur est extrèmement à redouter dans les fours à réverbère (Voir *Feux* et *Fusion*). Non seulement la fonte grise perd, avant de se fondre, une grande partie de sa tenacité; mais, parvenue au point de fusion, elle présente une couleur rouge, reste épaisse et coule lentement du creu-

set. Après le refroidissement, elle est noire dans sa cassure, plutôt écailleuse que grenue, et n'offre plus qu'une faible résistance.

Si le défaut de chaleur se fait sentir quand la fonte est déjà en fusion, la fonte devient blanche et participe aux défauts de cette espèce dans la fabrication des bouches à feu.

La fonte peut avoir été trop chauffée; dans ce cas, les pièces qui en proviennent sont blanches, comme dans le cas contraire; mais les formes extérieures en sont ordinairement très régulières.

On peut juger assez sûrement de l'état d'une fonte, par la manière dont elle se comporte à la coulée.

Si elle sort du fourneau bien liquide, si elle coule paisiblement, on peut en conclure qu'elle n'a pas souffert pendant la fusion; elle a alors une couleur connue sous le nom de *rouge-blanc*. La pièce qui en résulte est ordinairement grise et facile à travailler.

Si la fonte sort du fourneau avec gravité, si elle paraît lourde, c'est qu'elle n'est pas assez chaude. Sa couleur approche du *rouge-cerise*.

Enfin si elle lance à sa sortie des étincelles brillantes, c'est preuve, ou qu'elle a été fortement chauffée, ou qu'elle était très grise, quand elle a été mise dans le fourneau, ou que les chenaux sont trop humides. D'après une dépêche du 17 février 1824, l'administration des ports doit passer des marchés spéciaux pour la fourniture des fontes qui seront jugées utiles aux travaux des usines établies dans l'intérieur des arsenaux, si les vieilles fontes (voir *vieux canons*), autres que celles destinées pour les fonderies de canons, ne présentaient pas une masse d'approvisionnement assez considérable pour alimenter ces usines. Les fontes du Périgord sont les plus estimées.

FORAGE. Opération qui a pour but de percer dans une pièce de métal, et au moyen d'un instrument appelé *foret*, un trou ayant pour enveloppe une surface de révolution. (Voir ce mot).

Le forage des canons nécessite les opérations suivantes : 1° *établir la pièce sur le banc*; 2° *couper la masselotte*;

3° *former la gorge de la bouche;* 4° *centrer la pièce;* 5° *introduire le foret;* 6° *passer la pièce de fond;* 7° *agrandir l'entrée de l'âme* pour faciliter l'introduction de l'alésoir; 8° *aléser.* Pour le forage des caronades, il faut d'abord forer la pièce, comme si elle devait être partout du calibre de la chambre, passer la pièce de fond, aléser au calibre de la chambre, puis ensuite au calibre de l'âme, en ayant soin, chaque fois, de préparer, par un agrandissement, l'introduction de chaque alésoir.

La durée du forage dépend de circonstances bien variables; elle augmente ou diminue suivant la qualité des outils et la nature de la fonte, suivant aussi la force du moteur et les accidens qui surviennent pendant l'opération. Mais, en général, le premier foret s'enfonce de $\frac{3}{4}$ de pouce par heure; il faut, pour passer la pièce de fond, une heure ou une heure et demie, pour les calibres de 12 et au-dessus, une demi-heure à trois quarts d'heure pour les calibres inférieurs et les caronades. Quant à l'alésoir, on compte à peu près un pied par heure (il ne faut pas oublier que dans les caronades, l'alésoir se passe deux fois); chaque agrandissement demande dix minutes. Enfin pour faire le raccordement et la partie encampanée des caronades, il faut une heure et demie.

FORERIE. Lieu consacré à l'opération du forage.

Dans les ateliers de ce genre, on emploie, suivant les localités et la nature des travaux, l'un des trois moteurs suivans : les chevaux, l'eau, la vapeur.

Outre le moteur, une forerie doit être garnie d'un certain nombre de bancs, d'une grue pour chaque banc, ou d'un cabriolet pour une rangée de bancs, quand il y en a plus de deux sur la même ligne, et en outre, de tous les outils nécessaires au forage et à la visite des pièces, une meule pour affûter les outils, etc.

FORET. On comprend sous cette dénomination, des instrumens de formes bien différentes, mais, néanmoins, servant tous à pratiquer des trous par un mouvement circulaire. Les forets qu'on emploie dans le forage des canons ne sont même pas semblables dans tous les établissemens.

Dans quelques-uns, c'est seulement une lame triangulaire,

ayant les angles du bas arrondis, et les côtés abattus en chanfrein l'un en dessus, l'autre en dessous, et formant tranchant. Ceux de cette forme sont appelés en *langue de carpe*. Dans d'autres, le foret est composé de trois taillans; le premier est en langue de carpe, derrière et perpendiculairement à ses deux grandes faces, il a une mortaise dans laquelle on introduit une lame, affilée à ses deux bouts, ainsi qu'en avant, et de quelques lignes plus longue que le plus grand diamètre de la première lame; enfin, sur la barre même, il se trouve une seconde mortaise, dans un plan perpendiculaire à celui de la première; on y fixe une autre lame semblable à la précédente, mais de quelqes lignes plus longues, et destinée à mettre l'âme à 2 ou 3 lignes de son calibre. Ces diverses lames forment, vers le fond de la pièce, des ressorts qu'on fait disparaître au moyen de *la pièce de fond*.

La première forme, qui est sans contredit la plus simple, réussit fort bien : tous ces forets sont ordinairement trempés au paquet.

On fait usage de petits forets pour *percer les lumières* (voir cet article) et dans une infinité d'autres travaux d'artillerie.

FOREUR. Ouvrier chargé du forage des bouches à feu.

FOSSE. Dans l'atelier appelé *fonderie*, on creuse une fosse assez profonde pour que, en y descendant verticalement le moule des plus longues pièces, le haut de la masselotte se trouve un peu au-dessous du niveau du sol. Il faut aussi qu'elle soit assez longue, pour qu'on puisse y placer plusieurs moules l'un à côté de l'autre, et les y fixer solidement, au moyen de barres de fer, appuyant, d'un bout contre les chassis des moules, de l'autre contre les parois de la fosse.

FOURCHE pour perrier et espingole. (Voir *Chandelier*.)

FOURNEAU. Dans les établissemens de la marine, on fait usage de plusieurs espèces de fourneaux, tels que : *hauts fourneaux*, *fourneaux à réverbère*, *fourneaux à la Wilkinson*, *fourneaux à creusets*, etc.

Il serait difficile, avec les limites que comporte cet ouvrage, d'entrer dans tous les détails de leur construction et de leur service; d'ailleurs tout ce qu'on pourrait dire à ce sujet, serait peu intelligible sans le secours de planches,

Nous nous bornerons donc à donner les définition des principales parties.

On distingue dans un *fourneau à réverbère* :

La chauffe, où se place le combustible. Elle est terminée inférieurement par une grille faite de barres de fer prysmatiques, non fixées dans la maçonnerie, mais portées seulement par deux liteaux, taillés en crémaillère, de manière que chaque barre puisse se placer dans une entaille ;

L'autel, partie de la sole sur laquelle on place les masses de métal que l'on veut fondre. C'est l'extrémité supérieure de la sole ;

La sole, plan incliné sur lequel coule le métal en fusion, pour se rendre dans le creuset ;

Le creuset, cavité pratiquée au bas de la sole, et où vient se rassembler le métal, à mesure qu'il se liquéfie ;

La voûte. Elle recouvre la chauffe à une certaine hauteur, et descend vers le creuset, de manière que quand tout le métal est en fusion, il n'y ait entre elle et le bain, que le jour nécessaire pour le passage de la flamme. Les conditions principales à remplir sont, qu'on puisse mettre sur l'autel une quantité de fonte proportionnée à celle que le creuset peut contenir liquide, et que, en outre, la capacité intérieure du fourneau soit la plus petite possible, afin que la température s'y élève plus promptement ;

La cheminée, assez élevée pour établir un rapide courant d'air ;

La chemise, maçonnerie intérieure, faite en briques réfractaires ;

L'enveloppe extérieure; elle est en pierres jusqu'à hauteur de la sole, et, au-dessus, en briques non réfractaires. On la consolide par des tirans de fer, qui se croisent dans le sens de la longueur et de la largeur ;

Le cendrier, vide pratiqué au-dessous de la grille de la chauffe, tant pour recevoir les cendres et les scories provenant de la combustion du charbon, que pour établir un courant d'air et activer le feu.

Hauts fourneaux employés pour réduire des minerais de fer qui exigent une très haute température. Ce sont de grands mas-

sifs de maçonnerie, des espèces de tours, contenant dans leur intérieur une cheminée dans laquelle on expose le minerai à l'action du combustible. Dans ce vide intérieur le combustible brûle, et, tant par son action que par celle du calorique qu'il dégage, le métal se fond avec les matière terreuses qui l'accompagnent, ces différentes parties tombent et se réunissent dans le bas du fourneau, où elles se séparent chacune selon sa pesanteur spécifique, ensuite elles sont coulées ensemble ou séparément.

Il entre, dans la construction d'un haut fourneau, deux parties bien distinctes : *les massifs*, ou *enveloppes extérieures*; et la *cheminée*, ou *vide intérieur*.

La forme extérieure n'est pas la même dans tous les hauts fourneaux; mais celle que l'on préfère généralement se compose d'un prisme quadrangulaire surmonté d'un tronc de pyramide. La partie inférieure est au moins percée de deux *embrâsures*, l'une pour placer les machines soufflantes, l'autre pour faciliter le travail du fourneau. Le pilier qui sépare les deux embrâsures s'appelle *pilier de cœur*. La face du fourneau, du côté où l'on coule se nomme le *devant*, le côté opposé *la rustine*, celui par où le vent arrive, le *côté du vent*, ou *la tuyère*, enfin, le côté opposé à ce dernier *le contrevent*. La partie supérieure du fourneau se termine par une plate-forme, pour donner aux *chargeurs* la facilité d'introduire les charges de mine, de charbon et de fondant; mais ordinairement, pour éviter les accidens, on entoure l'orifice du fourneau d'un petit mur, haut de un à deux pieds, auquel on donne le nom de *bure* ou de *de petite masse supérieure*; le pourtour extérieur de cette plate-forme est quelquefois garni en outre d'un mur de cinq à six pieds de haut, pour garantir, jusqu'à un certain point, l'ouverture de la cheminée de l'action du vent et de la pluie; on donne à ce mur le nom de *bataille*.

La hauteur des fourneaux varie de 12 à 80 pieds; leur enveloppe extérieure, qu'on appelle aussi *muraillement*, ou double *muraillement*, doit être assez forte pour résister à l'action du feu qui tend à les écarter et au poids énorme que la base surtout a à supporter.

L'espace vide dans lequel se fondent les minerais s'appelle *cuve* ou *cheminée intérieure*. Ce vide a des formes et des dimensions qui varient selon les lieux où les fourneaux sont établis, les minerais qu'on y fond et les usages auxquels on les destine. Mais de toutes les formes, celles qui réunissent le plus d'avantages, sont celles dont la cuve est composée de de deux troncs de pyramides, ou mieux de deux troncs de cônes opposés base à base. La partie supérieure s'appelle *grande masse*, ou *cheminée supérieure* ou *charge*; l'ouverture se nomme *geulard*; assez souvent cette partie se termine par un prisme ou une espèce d'entonnoir, auquel on donne le nom de petite *masse supérieure* ou *de bure*.

La partie la plus large de la cheminée prend le nom de *ventre* ou *foyer supérieur*.

Le vide inférieur ou *grand foyer*, n'est quelquefois composé que d'un seul tronc, mais ordinairement, il se divise en trois parties. La première, qui est très évasée, porte le nom d'*étalages*; celle qui est au-dessous, et dont les faces sont moins inclinées, s'appelle l'*ouvrage*; enfin, la partie inférieure où se rassemblent et s'accumulent le métal fondu et les verres terreux qui l'accompagnent, se nomme le *creuset*. On voit des fourneaux dont le vide intérieur n'est composé que d'étalages et d'un creuset.

Les faces intérieures du creuset ont des noms particuliers; celui du fond s'appelle *rustine*, les deux autres *costières*, qui se distinguent en *costière de la tuyère* et *costière du contrevent*. Le devant du creuset se ferme par une forte pierre, ou une masse de fonte que l'on nomme *dame*, un peu moins élevée que l'ouverture, de manière qu'il reste assez d'espace entre le dessus de la dame et le dessus de la tympe pour l'écoulement continuel des scories. On conserve entre la dame et la face du contrevent un espace dans lequel on perce l'ouverture par laquelle la fonte doit couler; ordinairement cette ouverture porte le nom de *pertuis*.

La mise en feu d'un haut-fourneau consiste à l'échauffer graduellement, en le chargeant seulement avec du charbon, jusqu'à ce que la dessication en soit complète; on donne le nom de *chauffage* à cette opération. Quand elle est

terminée, on ajoute à chaque charge une petite quantité de minerai qu'on augmente successivement, et quand le métal paraît dans l'ouvrage, on donne le vent, d'abord avec beaucoup de lenteur, et ensuite en l'augmentant progressivement pendant trois ou quatre jours; après quoi on lui donne toute l'intensité qu'il doit avoir.

La composition des charges successives, et les époques de renouvellement, dépendent de la nature du minerai, de la marche du fourneau, et de l'espèce de fonte qu'on veut obtenir. Ces charges se composent d'une certaine quantité de charbon, de mine, et de fondant. Les fondans qu'on emploie sont connus sous la dénomination de *castine* et d'*herbue*. Le premier est un calcaire, qu'on mêle avec les minerais de fer argileux, qui sont ceux que l'on traite le plus habituellement. Il faut avoir grand soin de rejeter toute castine qui contiendrait du phosphore, parce que cette substance gâterait le *fer* (voir cet article). L'herbue est une argile qui s'emploie avec les autres espèces de fer.

Fourneaux à manche, ou à la Wilkinson. Il y en a depuis 3 jusqu'à 20 et 22 pieds de haut. Leur intérieur, fait avec des briques très réfractaires, a ordinairemet une forme analogue à celle des hauts-fourneaux. L'enveloppe extérieure est formée de plaques de fonte ou de vieux châssis à canon, mais cette enveloppe ne touche pas immédiatement aux briques; elle en est séparée par un espace qu'on remplit de poussier ou de cendre, pour diminuer la perte de la chaleur. La *sole*, composée d'argile et de poussière de charbon, est un peu en pente vers l'ouverture de la *coulée*, afin de rendre l'écoulement de la fonte plus facile.

Dans ces fourneaux, la combustion du charbon est entretenu au moyen de soufflets, et la tuyère est placée en face de la coulée, à une hauteur qui dépend de la capacité du fourneau. Le même fourneau a deux et jusqu'à trois tuyères, pour pouvoir varier, suivant les cas, la direction du vent.

Lorsque ces fourneaux sont récemment construits ou réparés, il faut avoir grand soin de les sécher, après quoi on les remplit de charbon. On met ensuite la fonte en fragmens, à la partie suppérieure; et à mesure que le charbon se con-

sume on le renouvelle, en ayant attention de mettre des charges alternatives de charbon et de fragmens de fonte.

Quand la fusion est terminée, on ouvre le trou de la coulée, et l'on reçoit la fonte dans des poches, pour la verser ensuite dans les moules.

FOURREAU de baïonnette. Il est en peau de vache, noirci et ciré, garni d'un *bout* en cuivre, et, autour de l'entrée, d'un *collet* et d'un *tirant* en buffle. Il est fourni maintenant au compte de la masse d'entretien; antérieurement, on le fabriquait dans les manufactures royales d'armes. Son prix est de 95 centimes, sa durée de 5 ans.

Fourreau de sabre d'infanterie. En peau de vache, noirci et ciré, son *bout* et *sa chape* sont en cuivre, *la patte* en buffle. Il coûte 2 fr. 65 c. et doit durer 10 ans.

Fourreau de perrier et d'espingole. Fourreau de toile destiné à envelopper ces armes, et à les préserver de l'oxidation. La partie qui doit couvrir la volée, jusqu'au chandelier, est entièrement fermée; quant à la partie postérieure, elle est ouverte en dessous, et les bords en sont garnis d'œillets dans lesquels on lace un petit cordage. Le bout qui correspond à la tranche est circulaire.

Il faut que ces fourreaux puissent entrer librement sur les armes, et comme on les recouvre d'une couche de peinture jaune, qui fait serrer la toile, il est utile de tenir compte de ce retrait dans la coupe.

En supposant à la toile 630 $^{m/m}$ de largeur, il en faut pour un fourreau de perrier 1m,30, pour un fourreau d'espingole 1m,06; un bon ouvrier travaillant 10 heures par jour, peut en faire jusqu'à 6, de l'une ou de l'autre espèce. On en délivre un pour chaque perrier et espingole qu'on embarque.

Ce fourreau est désigné dans le nouveau réglement sous le nom d'*Enveloppe*.

FOURRER *un cordage*. C'est l'entourer de bitord, par des tours en spirale très serrés l'un contre l'autre. Les hampes de corde pour écouvillon et refouloir sont fourrées de cette manière.

On appelle encore *fourrer*, envelopper un cordage, un anneau, de basanne ou de toile goudronnée, pour garantir le

cordage de l'usure occasionnée par le frottement. Les anneaux de brague des caronades, la partie de la brague qui passe dans ces anneaux sont fourrés.

FOURRURE. On appelle ainsi tout ce qui sert à fourrer.

Fourrure d'anspect. Renfort en bois, qu'on ajoute au-dessous du derrière des flasques des affûts marins, pour fortifier cette partie contre l'action des pince et anspect, dans le pointage latéral; son dessous est de niveau avec celui de la sole. Le bout du côté de l'essieu, doit être emboîté avec le côté de cet essieu, de la même manière que le côté correspondant de l'entaille du flasque. Cette pièce est fixée sous le flasque par trois clous placés triangulairement sur une bandelette en fer qui l'enveloppe. Ses arêtes latérales sont arrondies.

FRAISE. Outil de forme conique, cylindrique ou sphérique, taillé à la lime, de manière que les canelures soient dans des plans passant par l'axe. On l'adapte à un vilebrequin, ou on le fait tourner à l'archet, pour évaser ou agrandir un trou destiné à recevoir une pièce de même forme que la fraise.

On appelle encore *fraise*, à Indret, une roue à couteaux, employée à couper des blocs de fonte, qui ne peuvent être brisés au casse-fer.

La roue a 2 pieds de rayon et 10 lignes d'épaisseur; la circonférence en est garnie de 24 couteaux également espacés, et ayant 5 lignes de largeur, ils font ensemble une voie de 15 lignes; mais ils sont disposés de manière que le premier n'enlève d'abord que le tiers de droite de cette largeur, le second, le tiers de gauche, le troisième ce qui reste au milieu, le 4^e, le 5^e et 6^e suivent le même ordre; il en est ainsi des autres de trois en trois.

Pour que la fraise pénètre dans l'intérieur du bloc, on fait avancer celui-ci sur un chariot au derrière duquel est fixée une crémaillère passant sur un pignon avec lequel elle engrène; à l'extrémité de l'axe de ce pignon on applique un levier portant un poids, comme aux bancs de foreries. La fraise est jointe au petit manège, dont le mouvement la fait tourner. Un seul cheval suffit pour ce travail.

FRAISIL. Cendres du charbon de terre.

FRAISURE *du bassinet.* Creux cylindrique dans lequel on verse la poudre d'amorce.

FRONTEAU *de mire.* On appelle ainsi tout corps fixé à demeure ou posé temporairement sur la volée d'une bouche à feu, dans le but de déterminer une ligne de mire différente de la ligne de mire naturelle. Les Anglais font usage, pour le tir horizontal, d'un fronteau de mire, dont l'épaisseur est telle, que la ligne qui l'affleure et qui passe par la culasse, est parallèle à l'axe.

Le canon obusier n'a point de bourrelet. On y a suppléé, pour le pointage seulement, par une *masse de mire,* placée près de la tranche. Cet excédant de métal est un *fronteau de mire* inamovible. Il y a une autre masse de mire sur la culasse. Cette dernière a dispensé de donner à toute la culasse le diamètre convenable pour l'angle de mire adopté, et a permis de diminuer le poids total de la bouche à feu. (Voir *canon obusier.*)

FUSÉES *de bombe, de grenade, d'obus.* Cône tronqué fait en bois bien sec, sain et sans nœuds, tourné à l'extérieur et percé dans son milieu d'un trou cylindrique appelé *lumière*, qui dans les fusées de bombe s'arrête à 5 lignes et dans celles d'obus à 3 lignes du petit bout. La partie qui reste pleine s'appelle *massif;* elle est indiquée à l'extérieur par une rainure. Le gros bout est creusé de 3 lignes en forme de godet; ce creux s'appelle *calice.* Les bois les plus propres à cet objet sont le tilleul, le frêne et l'aune; on ne se sert de hêtre qu'à défaut de ceux-ci.

Ces fusées sont classées en trois numéros; celles du N° 1 servent aux bombes de 12 et de 10 pouces; celles du N° 2 aux bombes et obus de 8 pouces, celles du N° 3 aux obus de 6 pouces. Les fusées de grenade ne sont pas comprises dans cette classification.

Dimensions des fusées.

Calibres.	N° 1.	N° 2.	N° 3.	Grenades.
Longueur	108 lig.	96 lig.	66 lig.	30 lig.
Diamètre au gros bout.	20	16	15	8
Id. à 3 pouc. d'id.	16	12	11	»
Id. au petit bout.	14	11	10	6
Id. de la lumière.	5	4	4	2
Id. intérieur du calice.	14	11	10	5

Composition la plus usitée : 5 de pulverin, 3 de salpêtre, 2 de soufre. Si l'on trouvait le feu trop vif, on ajouterait un peu de soufre, et s'il ne l'était pas assez, un peu de pulverin.

Pour charger ces fusées, l'artificier se met à cheval sur un banc percé d'un trou de 41 m/m. de profondeur, et d'un diamètre égal à la portion du petit bout de la fusée qui peut entrer dans ce trou; après s'être assuré que sa fusée est bien d'à-plomb, il remplit de la composition ci-dessus une petite lanterne, de la contenance environ d'un dé, la verse dans la lumière, et la presse d'abord avec la baguette, sur laquelle il frappe ensuite, avec un maillet de bois, quinze coups bien égaux, de moyenne force, en cinq reprises différentes; il a soin, après chaque volée de trois coups, de relever la baguette, pour faire retomber la composition qui saute pendant le battage; il remet une nouvelle charge, qu'il bat comme la précédente, et continue ainsi jusqu'à ce qu'il soit rendu à 7 m/m. de la naissance du calice; il prend alors deux brins d'étoupille de 4 m/m. de longueur qu'il place en croix sur la composition battue, il verse une nouvelle charge, qu'il bat avec précaution pour ne pas couper la mèche, mais cependant de manière à l'assujetir solidement. La fusée chargée, on replie la mèche dans le calice, et on la coiffe avec un morceau de toile ou de parchemin, qu'on attache solidement, avec un petit bout de ficelle, à 27 m/m. au-dessous de la tête. On trempe ensuite la coiffe dans une composition faite de 16 parties de cire jaune, et 4 de suif de mouton, que l'on fait fondre et que l'on emploie chaude.

Les fusées ainsi confectionnées doivent durer, savoir :

Celles du N° 1 de 60 à 75 secondes; celles du N° 2, de 50 à 55 secondes; celles du N° 3, de 30 à 40 secondes; celles de grenade, de 20 à 25 secondes.

Il faut pour charger 1000 fusées de chaque espèce, savoir:

Du N° 1, 45 k. de composition; du N° 2, 26 k.; du N° 3, 18 k.; de grenade à main, 8 k. Un bon artificier peut charger, par journée de 10 heures,

28 à 30 fusées du N° 1;
36 à 40 *idem* du N° 2;

40 à 45 *idem* du N° 3 ;
48 à 50 *idem* de grenade.

Fusées d'essieu. Parties cylindriques qui terminent l'essieu, à chaque bout, et qui entrent dans l'œil des roues. Elles sont placées au centre de l'épaisseur du corps d'essieu, et à 3 à 4 lignes plus haut que son dessous. Le bout en est entaillé en gorge pour y loger une *virole*, et percé d'un trou pour recevoir *l'esse*. Elles ont en dessous un *equignon*. (Voir ce mot.)

Fusée de signaux. Celles qu'on emploie à cet usage, dans la marine, ont ordinairement un pouce de diamètre intérieur, et quinze lignes de diamètre extérieur. Elles se composent, comme toutes celles des autres calibres, *d'un cartouche*, rempli d'une composition bien battue, et laissant au bas un vide conique des mêmes dimensions que la *broche*; ce cartouche un peu étranglé à sa base, est surmonté d'un cylindre un peu plus fort, appelé *Pot*, destiné à contenir la *garniture*, et celui-ci recouvert d'un *chapiteau* conique, pour que la fusée éprouve moins de résistance, pendant son ascension; on fixe au corps de la fusée, une baguette qui lui sert de directrice.

Composition employée pour charger les fusées; 8 parties de salpêtre, $1\frac{1}{2}$ de soufre et 3 de charbon. Le charbon doit être de bois de chêne ou de hêtre; il faut n'employer que celui qui ne passe pas au second tamis; le salpêtre et le soufre doivent être bien pulvérisés et tamisés, le tout du reste bien mélangé.

Quand on veut charger une fusée, on enfonce la vis de la *broche*, dans un bloc de bois dur, et on l'assujétit le plus verticalement possible; on place un cartouche sur cette broche, on l'y enfonce de force, avec la grande baguette, jusqu'à ce que la gorge soit arrêtée par le socle. Ces dispositions préliminaires étant terminées, on verse, avec une petite *lanterne cornée*, un peu de composition, que l'on fait descendre, en frappant avec l'une des baguettes contre le cartouche; on introduit la grande baguette (voir ce mot), et, au moyen de quelques coups de maillet, on assujétit la composition, qu'on bat ensuite de 8 volées, de 3 coups chacune, ayant soin de

soulever la baguette, en la tournant à chaque volée, pour faire retomber au fond la composition qui s'échappe; on met une seconde charge, un peu plus forte que la première, on la bat de même, en augmentant cependant un peu la force des coups; on continue ainsi avec la première baguette, jusqu'à hauteur du tiers de la broche; on se sert ensuite de la seconde pour battre jusqu'à hauteur des deux tiers, et de la troisième pour arriver au haut de la broche; la baguette pleine sert à battre la composition au-dessus de la broche, jusqu'à la hauteur du massif, qui est égale au diamètre intérieur de la fusée.

On place sur le massif un cercle de carton, qui le recouvre en entier, ou rabat dessus la moitié de l'épaisseur du carton, qu'on détache avec un poinçon; on refoule le tout avec la baguette du massif, en appliquant avec force une vingtaine de coups de maillet; c'est ce qu'on appelle *tamponner la fusée*; on perce ce tampon de trois trous, pour que le feu puisse se communiquer à la garniture; la fusée peut alors être ôtée de dessus la broche.

Avant de placer la garniture dans le pot, on verse au fond un peu de composition et de pulverin, ce qu'on appelle *la chasse*; on remplit le haut du pot avec des étoupes, pour empêcher la garniture de balloter. On termine en collant le chapiteau. Quand la fusée est finie, on l'amorce avec un bout d'étoupille de 16 à 22 centimètres de longueur; on introduit l'un des bouts dans la gorge, et on l'y fixe avec de la pâte d'amorce, ayant soin de ne pas boucher l'ouverture. Si cet artifice doit rester long-tems en dépôt, on replie le reste de la mèche dans l'ouverture de la gorge, que l'on bouche en collant dessus un rond de papier; c'est ce qu'on appelle *bonneter la fusée*. Un bon ouvrier peut en charger 20 par jour, mais il ne peut en faire que 5 entières dans le même tems.

Les fusées qu'on embarque sont munies d'une *baguette* (voir ce mot), et prêtes par conséquent à être exécutées. On les conserve dans des caisses qui en contiennent 20 ou 30 chacune. La quantité à délivrer à chaque bâtiment est fixée ainsi qu'il suit par le réglement du savoir:
100 aux vaisseaux de tout rang et aux frégates de premier

rang, 80 aux autres frégates et 60 aux corvettes. Ces quantités sont augmentées ou diminuées de $\frac{1}{8}$ par chaque mois au-delà et en deçà de 6 mois de campagne.

On lance les fusées à bord, au moyen d'un *chevalet* (voir ce mot), dont on appuie le montant contre le bastingage, ou toute autre partie du bâtiment; après l'avoir *débonnetée*, et en avoir fait pendre la mèche, on place la fusée sur la traverse, en l'appuyant sur l'un des crochets de la tête, et passant la baguette dans l'anneau du piton d'en bas; on incline ensuite la traverse, suivant le but qu'on se propose, et l'on met le feu à l'étoupille.

Fusées de guerre. Celles que l'on a confectionnées jusqu'à présent dans les ports, ont, à très peu de chose près, la même forme que les fusées de signaux, et se composent ainsi qu'elles, *d'un corps* ou *cartouche*, *d'un chapiteau*, et *d'une baguette de direction*. Mais elles en diffèrent surtout par les dimensions, la matière de l'enveloppe, le dosage des compositions; leur fabrication exige aussi des procédés particuliers.

Les premières fusées de guerre étaient seulement garnies de matières incendiaires. On a essayé depuis de les employer à lancer des projectiles incendiaires ou détonnans; mais les résultats connus laissent encore beaucoup à désirer pour leur emploi dans le tir des projectiles.

Leur *cartouche* est un cylindre en tôle, dans lequel on comprime la composition qui donne le mouvement à la fusée. Il est assemblé latéralement soit par une soudure, soit par des rivets. Les bouts en sont coupés en franges que l'on rabat sur le *culot* et le *tampon* pour les maintenir. Le cartouche est revêtu intérieurement d'une feuille de carton appliquée à la colle forte. Ce carton sert à conserver la tôle, qui s'oxiderait plus vite, si elle était immédiatement en contact avec la composition.

Le *chapiteau*, appelé aussi le *pot*, se compose d'un cylindre surmonté d'un cône, le tout en tôle, et d'une pointe de fer ayant la forme d'une pyramide quadrangulaire. Cette pointe a ses arêtes dentelées, pour qu'il soit plus difficile d'arracher la fusée, quand elle est piquée dans le bois. Le chapiteau est destiné à contenir les matières incendiaires; il est

percé de trois trous ronds pour le passage de la flamme, et de deux autres trous dans lesquels on introduit de petits bouts de canon de fusil. Ces trous ont deux entailles diamétralement opposées pour le passage des tenons des petits canons.

On appelle *culot*, une calotte sphérique, ayant de flèche le sixième du diamètre intérieur du cartouche, et percée en son milieu d'un trou rond, appelé *orifice de la fusée*. Le culot s'adapte au bas du cartouche et est maintenu en place au moyen des franges que l'on rabat dessus.

Le chargement de ces fusées a une parfaite analogie avec l'opération correspondante employée dans la fabrication des fusées de signaux.

On place le cartouche sur une broche, pour conserver dans l'intérieur du corps de la fusée un vide tronc-conique; on l'entoure d'un moule destiné à l'empêcher de crever dans le battage, pour lequel on se sert de *baguettes* de différentes longueurs; on verse successivement la composition et on la comprime; mais ici un simple maillet ne suffirait pas, et l'on emploie un *mouton*.

Il y a cependant une opération particulière à ce genre de fusée; c'est *le terrage*. Elle consiste à introduire, avant la composition, 4 onces de terre argileuse que l'on bat de 30 coups, après quoi, on retire le cartouche de son moule, on le place horisontalement sur *l'établi*, et, au moyen d'un allésoir, on donne à ce massif la forme d'un entonnoir. Cette terre est employée pour éviter que le culot ne se fonde par l'extrême chaleur qui se dégage lorsqu'on tire la fusée.

Le cartouche étant replacé dans son moule, on verse dedans 4 onces de composition, et le chargeur indroduit la première baguette, et la fait appuyer sur la composition, au moyen de 4 à 5 petits coups de mouton. Il ordonne ensuite de frapper une volée de 30 coups, en s'arrêtant toutefois, dans le cas où il éprouverait quelque difficulté à faire tourner la baguette. Après ce nombre de coups, il retire la baguette pour la nettoyer, et la remet de nouveau dans le cartouche, puis fait donner une seconde volée de 30 coups, sans ajouter de composition. Quand cette première charge est battue, on en verse une seconde, que l'on bat de la même

manière, ensuite une troisième, une quatrième et jusqu'à l'entier battage de la fusée, en ayant l'attention de changer de baguettes à propos. On termine la charge du cartouche par une couche de 4 onces de terre argileuse, que l'on bat de 30 coups de mouton. Ce massif a pour but de boucher plus hermétiquement le vide qui pourrait exister entre la matière et le *tampon*. On place ensuite une petite rondelle de papier au centre de ce massif, pour empêcher la terre de boucher le trou du tampon. Quand celui-ci est en place, on l'assujettit en rabattant dessus les franges du cartouche.

On amorce ensuite la fusée, en frottant avec une spatule de cuivre un quart de la gorge, et en y introduisant un peu de pâte d'amorce, dont on se sert pour fixer le bout du brin de mèche d'étoupille, de 4 pieds de longueur, qui sert à mettre le feu à la fusée. Quand cette pâte est sèche, on replie la mèche dans l'intérieur du cartouche, on place un morceau de carton rond sur la gorge, on le recouvre de parchemin un peu humecté, que l'on fixe avec du fil à voile, et l'on trempe ce bout de la fusée dans un mastic, le même que pour les fusées de bombes.

Le pot se charge avec de la roche à feu pulvérisée, que l'on comprime, par doses successives de 6 onces, à l'aide d'une baguette frappée chaque fois de 12 coups du mouton, qu'on élève seulement à deux pieds de hauteur. Cette partie de la fusée doit avoir aussi un vide intérieur conique, que l'on ménage, en maintenant au milieu de la charge une broche de dimensions convenables. Lorsqu'on est parvenu à hauteur des trous destinés à recevoir les bouts de canon chargés, on place deux cylindres de cuivre de la même grosseur que ces canons, et occupant leur place, puis l'on continue le battage jusqu'à ce que le chapiteau pèse, non compris ces cylindres, 4 livres 12 onces. L'opération étant terminée, on retire les petits cylindres, que l'on remplace par les bouts de canon, on retire la broche, on perce des trous de communication entre le vide et les trous du pot, on bouche ensuite l'orifice extérieur de ces trous avec un peu de composition d'amorce, et par dessus, on colle un rond de toile légère.

Lorsque ces deux parties sont terminées, on les réunit, ce

que l'on appelle *armer la fusée*. Pour cela, on introduit le cartouche dans le chapiteau, après avoir préalablement garni le vide intérieur de celui-ci d'une grosse mèche de communication, que l'on noue avec celle du tampon. L'assemblage des deux parties de la fusée se fait à l'aide d'une machine appelée *machine à armer*, dans laquelle le culot de la fusée est solidement appuyé, tandis que le chapiteau entre dans un coussinet sur lequel agit une vis de pression. On consolide ensuite cet assemblage au moyen de vis entrant dans des trous faits à l'avance dans le chapiteau et le corps de la fusée, et qui doivent alors se correspondre.

On termine les fusées de guerre, en les recouvrant d'une couche de peinture blanche, et en écrivant sur leur enveloppe la date précise et le lieu de la fabrication, ainsi que le N° de recette qui leur a été donné, afin de pouvoir indiquer, au besoin, le degré de vivacité de la composition employée et reconnue dans les épreuves faites au moment de la fabrication.

On a déjà fait de nombreuses expériences sur le dosage le plus convenable à ce genre d'artifice; on s'en occupe même encore aujourd'hui très activement; mais les résultats obtenus n'ont pas parfaitement rempli l'attente qu'on en avait conçue, ou n'ont pas été rendus publics; aussi nous nous bornerons à indiquer ici les dosages qui ont été suivis dans les dernières fabrications qui ont eu lieu dans les ports.

		Composition d'hiver.		d'été.	
Pour fusées de 3 pouces faites avec des broches de 28 pouces.	Pulverin..8 liv.	0	onces.	8 liv.	0 onces.
	Charbon..1	6		1	8
	Soufre....»	4		»	4
Pour fusées de 3 pouces faites avec des broches de 23 ½ pouces.	Pulverin..8	0		8	0
	Charbon..1	10		1	10
	Soufre....»	4		»	4

FUSIL. Arme à feu portative. On fait usage dans la marine de plusieurs espèces de fusils. (Voir *Armes.*)

Dans tout fusil l'on distingue : *le canon, la culasse, la baïonnette, la baguette, la platine, les garnitures, le bois ou monture*; (voir ces différens articles).

Le *fusil de marine* est le même que celui de voltigeur, modèle de 1822, à quelques différences près, dans le métal

des garnitures. L'embouchoir, la grenadière, la capucine, le pontet de sous-garde, et le porte-vis ou contre-platine doivent être en cuivre dans le fusil de marine, au lieu d'être en fer, comme dans le fusil de voltigeur. Du reste ces deux fusils ont exactement les mêmes dimensions dans toutes leurs parties, et pour l'un comme pour l'autre, la plaque de couche est en fer, et la baïonnette doit avoir 17 pouces (dépêche du 5 décembre 1825).

Le prix des fusils varie d'un port à l'autre, parce qu'au prix d'achat, qui est le même pour un même établissement, il faut ajouter les frais de transport, qui dépendent de l'éloignement de la manufacture. Les derniers fusils de dragon (modèle an 9), envoyés dans les ports, ont été payés 35 f. 12 c. (dépêche du 2 décem. 1824); leur poids est de 4 k. 4° environ.

Les fusils, armés de baïonnettes avec leurs fourreaux, sont délivrés aux bâtimens, en nombre égal à la moitié des officiers, mariniers et marins, y compris les novices, composant l'équipage.

FUSION. La fusion du fer, servant à la fabrication des bouches à feu, se fait, soit dans un haut-fourneau, soit dans un four à réverbère (Voir *Fonte*). La fusion, dans un fourneau à réverbère, dure ordinairement trois heures; mais elle peut être accélérée ou retardée, en raison de la qualité de la fonte, de la nature et de la qualité du combustible, de la forme du fourneau, de l'adresse et du soin du chauffeur, etc. La situation de l'atmosphère influe aussi sur la durée de ce travail. Il convient du reste que la fusion dure le moins de tems possible. (Voir *Carcas*, *Charge*, *Chauffeur*, *Fonte*, etc.)

FUT d'un bois de fusil. (Voir *Devant*.)

G.

GÂCHETTE. Petit lévier coudé qui, dans les platines à silex, sert à maintenir le chien au repos et au bandé. La pression du ressort de gâchette en fait entrer le *bec* dans les crans de la noix, quand on porte le chien en arrière; sa *queue*

sert à faire partir le chien, quand on appuie dessus, par le moyen de la détente; elle est percée d'un trou, vers le coude, pour le passage de *la vis* de gâchette.

D'après une décision prise par le ministre de la guerre, le 1er décembre 1826, les gâchettes de toutes les armes à feu doivent être fabriquées en acier, trempées à la volée, et recuites; mais ce recuit ne suffisant pas pour leur rendre la ténacité dont elles ont besoin, il est indispensable, après les avoir polies, de leur donner un second recuit, en les faisant passer à la couleur bleue sur une plaque de tôle, à la manière ordinaire.

Prix: pour en fournir une neuve 30 c., pour l'ajuster, 5 c.

GALOCHE. Morceau de bois d'orme de 18 pouces de longueur, 11 pouces de largeur, 3 pouces d'épaisseur, creusé cylindriquement de 18 lignes de profondeur, sur une longueur de 14 pouces, pour recevoir la culasse des canons qu'on embarque ou qu'on débarque. (Voir *Débarquement* et *Embarquement*.) Ses côtés sont percés chacun d'un trou de 12 lignes, pour recevoir un bout de corde qui sert aux canonniers à faire glisser la galoche sur la semelle.

GAMELLE. Dans la préparation des artifices de guerre, on répartit la composition dans des gamelles de bois, qu'on suspend ordinairement au moyen de deux bouts de ficelle qui se croisent en dessous.

On en délivre à chaque maître-canonnier, pour lui servir dans son apprêté. Il en est accordé 3 aux vaisseaux, 2 aux frégates, et une aux bâtimens de rang inférieur.

On place aussi une gamelle de bois, doublée de plomb, sous le fanal de la soute aux poudres.

GARANT. Cordage d'un *Palan*. L'une de ses extrémités est frappée sur le cul de la poulie simple, l'autre bout passe ensuite sur un des rouets de la poulie double (on suppose que les poulies sont placées de manière que leurs crocs soient diamétralement opposés), de dessous en dessus, on le ramène sur le rouet de la poulie simple, en passant de dessus en dessous; enfin sur le second rouet de la poulie double, en passant encore de dessous en dessus. C'est sur l'extrémité du garant que les hommes font efforts pour mouvoir l'objet

auquel le palan est appliqué. Pour les palans de côté, on a soin que le courant se trouve en dessous.

Dimensions et poids des garans des divers palans employés dans le service de l'artillerie.

Pour palans de côté et de retraite (*ils sont les mêmes*).

Calibres	36	30	24	18	12	8	6	4
Circonférence	88m/m	84m/m	81m/m	74m/m	68m/m	68m/m	61m/m	54m/m
Longueur	30,85m	30,04m	29,23m	27,60m	24,36m	22,73m	19,48m	14,61m
Poids	23,23k	21,15k	19,17k	15,57k	12,86k	12,00k	8,88k	5,54k

Pour palans longs.

Circonférence	88m/m	84m/m	81m/m	74m/m	»	»	»	»
Longueur	73,07m	69,00m	64,95m	52,95m	»	»	»	»
Poids	55,00k	48,58k	42,60k	29,86k	»	»	»	»

Pour palans à embarquer les poudres.

Pour	Vaiss.	Frégate de 30.	de 24.	de 18.	de 12.	Brick.
Circonférence	54m/m	54m/m	54m/m	47m/m	47m/m	47m/m
Longueur	29,23m		22,73m	21,11m	17,86m	17,86m
Poids	11,98k		8,60k	6,37k	5,40k	5,40k

On fait un petit amarrage à chaque bout, pour empêcher le cordage de se décommettre. On appelle cette opération sous-lier : il faut une brasse de luzin pour chaque. Un ouvrier peut en couper, sous-lier, fixer, passer et cueillir, huit par jour.

GARCETTE. Tresse plate, plus ou moins large, et terminée en pointe. La poignée du coussin est formée d'une tresse semblable.

GARDE. Partie de la poignée d'une arme blanche, destinée à garantir des coups de l'ennemi. La garde des sabres d'abordage est pleine, et faite en tôle.

La garde d'une épée de sous-officier est payée 4 f. 90 c.

GARDE D'ARTILLERIE. Il y en a un dans chaque

direction d'artillerie. Il est comptable envers le garde-magasin du port, et considéré comme sectionnaire du magasin général ; il est néanmoins sous l'autorité du directeur d'artillerie.

Les armes, munitions et attirails d'artillerie, sont placés sous sa garde, et il en demeure responsable. Il est chargé de la clef de l'enceinte extérieure des magasins à poudre.

Sa solde annuelle est fixée ainsi qu'il suit : à Brest et à Toulon 1800 francs, à Rochefort 1600 francs, à Lorient et Cherbourg 1500 francs; dans les ports secondaires 1200 fr. Il reçoivent, en outre, une indemnité de logement de 10 fr. par mois.

Lorsqu'il vaque une place de garde d'artillerie, le directeur présente au préfet maritime une liste de trois maîtres cannoniers entretenus, sergens-majors, ou sergens d'artillerie, qu'il croit les plus propres à ce service. Le préfet maritime propose au ministre celui des trois qu'il juge mériter la préférence.

Garde d'artillerie. Il y en a un attaché aux écoles de Lorient et de Toulon. (Voir *Ecoles.*)

GARDE-FEU. Boîte cylindrique, fermée par un couvercle qui en emboîte le dessus. On s'en sert à bord pour renfermer et mettre à l'abri du feu les gargousses portées de la soute aux poudres dans les batteries, pendant un combat ou une école à feu.

On les a fait long-tems en bois, mais on les confectionne aujourd'hui en cuir. Un menu cordage, dont les extrémités sont fixées aux côtés du garde-feu, passe aussi dans deux oreilles adaptées au couvercle, de sorte que ce dernier ne peut échapper tant que le cordage n'est pas rompu.

On en délivre deux par canon et par caronade, et un huitième en sus pour rechange.

Les dimensions intérieures sont à peu de chose près les mêmes que celles des gargousses pleines du même calibre.

Dimensions intérieures des garde-feux, suivant le marché approuvé par S. Ex. le 29 août 1825.

Calibres...	36	30	24	18	12	8	6	4
Hauteur...	406 m/m	393 m/m	375 m/m	352 m/m	329 m/m	311 m/m	293 m/m	285 m/m
Diamètre..	179	169	156	143	127	110	100	90
Prix......	12,84 f.	11,90 f.	10,78 f.	9,78 f.	8,08 f.	6,73 f.	5,72 f.	3,87 f.

Pour Caronade.

Hauteur...	325 m/m	307 m/m	298 m/m	270 m/m	243 m/m
Diamètre..	179	169	156	143	127
Prix......	10,20 f.	9,35 f.	8,50 f.	8,12 f.	6,97 f.

Ces garde-feux doivent être de bon cuir fort, passé à l'orge ou à la jusée, très sec et de 6 millimètres d'épaisseur pour les calibres de 18 et au-dessus, et cinq millimètres pour les autres calibres. Le corps des garde-feux doit être uni par deux fortes coutures à points carrés, de manière que les deux parties se croisent de $27^{m/m}$ dans toute leur largeur. Les coutures des fonds et celles des couvercles sont faites de même, et toutes ne doivent laisser passage, ni à l'eau, ni à la lumière. Ces garde-feux sont noircis à l'encre et imprégnés d'une forte dose de coloquinte, pour les préserver de la morsure des rats.

Garde-feu. C'est la partie du bassinet, placée du côté de la queue et qui s'élève au-dessus de l'entablement.

Garde-pivot. Pièce d'acier, de deux pouces de longueur environ, cylindrique ou à pans, percée par un bout d'un trou cylindrique; les armuriers s'en servent pour conserver le pivot de la noix, quand ils travaillent cette pièce.

GARGOUSSE. Sachet dans lequel on enferme une charge de poudre pour bouche à feu. On en fait en parchemin, en serge, et en papier. Cependant on ne doit pas employer indifféremment ces trois matières; la dépêche du 16 février 1809, en observant que, en général, le parchemin étant à beaucoup meilleur marché que la serge, doit toujours lui être préféré pour les canons; que pour les caronades, il vaut

mieux employer la serge, parce qu'à cause de la forme de leur chambre, difficile à bien écouvillonner, des restes de parchemin pourraient n'être pas éteints lors de cette manœuvre; que pour les perriers et espingoles, on peut employer indifféremment la serge ou le parchemin, selon son approvisionnement et même du papier, à cause de la légèreté de la gargousse. Ces dispositions ont encore été renouvelées en partie, par la dépêche du 4 février 1823, qui autorise seulement à délivrer des gargousses en serge pour canons, dans la proportion d'un vingtième de la quantité fixée par le réglement, et encore, dans le cas seul où le commandant d'un bâtiment en ferait la demande.

Par une dépêche du 4 thermidor an 12, le ministre avait prescrit des épreuves sur l'emploi d'un *papier-parchemin*, appelé aussi *papier désétable*; ce papier était destiné à remplacer le parchemin très rare et plus cher; mais l'usage n'en a point été adopté; cependant, dans des expériences récentes, faites dans plusieurs ports, à l'occasion de platines à percussion, il a été employé des gargousses faites avec un nouveau papier-parchemin, qui n'ont présenté aucun inconvénient.

Gargousses en parchemin. La dépêche du 9 décembre 1809 a prescrit la manière de les confectionner; voici en quoi consiste cette opération : on fait d'abord tremper, pendant 12 à 15 minutes, les feuilles de parchemin dans une eau acidulée (8 litres d'eau et un litre de vinaigre suffisent pour 500 feuilles); quand le parchemin a été bien imbibé, on le retire, on le laisse égoutter; on prend ensuite chaque feuille tandis qu'elle est *encore humide*, on la plisse, on coud et on serre ensemble les plis à 10 lignes environ du bout; on les contient par une ligature solide, puis on coud le côté sur une hauteur de 1 pouce, on retourne ensuite la feuille, ce qui met en dedans la ligature formant le culot; on termine la couture latérale, en ayant soin d'enrouler les bords, pour fermer toute issue à la poudr.

Dimensions de la feuille de parchemin coupée pour faire une gargousse à canon.

Calibres	36	30	24	18	12	8	6	4
Hauteur	623 m/m	596 m/m	542 m/m	487 m/m	460 m/m	406 m/m	379 m/m	352 m/m
Largeur	529 m	501 m	465 m	424 m	375 m	330 m	300 m	264 m

La couture prend de chaque côté de la feuille 3 à 4 lignes.

Un ouvrier peut en faire par jour de 38 à 40, quelque soit le calibre. Il faut, pour en confectionner 100, de 8 à 15 grammes de cire jaune, de 70 à 100 grammes de fil fort.

Si ces gargousses ne doivent pas être remplies de suite, on les met par paquets de 20 ou 25; pour cela, on les aplatit, et l'on place alternativement un culot d'un bout et de l'autre du paquet.

Au moment de faire *l'apprêté*, on les gonfle, et, au moyen d'un entonnoir et d'une mesure en cuivre, on verse dedans la quantité de poudre fixée pour le calibre. Cette manière de mesurer la charge n'est peut-être pas scrupuleusement exacte, puisque le même volume de poudre n'est pas toujours du même poids; mais la différence de densité est si peu considérable, qu'elle ne peut avoir d'influence sensible sur les résultats du tir dans le service. La gargousse étant remplie, on la ferme, au rez de la poudre, par une ligature solide qui doit se trouver à 2 ou 3 pouces du bout.

Les Anglais font beaucoup usage de gargousses en papier à fond de flanelle, parce que ce culot conserve moins le feu que ceux en papier.

Gargousse en serge. La manière de couper ces gargousses dépend de la laisse de l'étoffe dont on peut disposer, et du calibre de la pièce à laquelle elles doivent servir. Cependant les gargousses de caronades de tout calibre peuvent être confectionnées, sans perte d'étoffe, avec des serges de 495 et 570 millimètres. (Dépêche du 12 avril 1824.)

La longueur de la gargousse de 36 se trouve dans la serge de 495 m/m, qui est plus grande de 3 m/m. Une longueur de 30, plus une demi gargousse du même calibre, valent ensemble 564 m/m, et diffèrent par conséquent de 6 m/m seu-

lement de la serge de 570 m/m. Il en est de même de la longueur du 24 ajoutée à la demi largeur de 36. Deux longueurs de 18 forment 568 m/m; la différence avec la laise de 570 m/m n'est donc que 2 m/m. Une gargousse de 12 en long, ajoutée à une de même calibre en travers, forment exactement la largeur ci-dessus indiquée, 568 m/m. Cette laise renferme encore, 1° deux longueurs de 36 en bronze, 2° une largeur de même calibre, plus, une longueur de 12 du même métal. (Instruction jointe à la dépêche précitée.)

Mais on n'a pas toujours de la serge des dimensions ci-dessus, et d'ailleurs il n'est pas mal d'éviter ces demi-largeurs de gargousse qui nécessitent deux coutures, dont une de chaque côté. Dans plusieurs ports on s'approvisionne, autant que possible, de serges, de laise différentes pour chaque calibre, et l'on s'arrange de manière à trouver deux hauteurs de gargousse dans la laise, ce qui peut se faire, en se conformant au tableau suivant.

Dimensions des gargousses en serge pour caronade et laise de la serge qui convient à chaque calibre.

Calibres	36	30	24	18	12
	m	m	m	m	m
Hauteur	0,320	0,298	0,284	0,257	0,239
Développement	0,494	0,460	0,431	0,389	0,338
Laise de la serge	0,649	0,596	0,569	0,541	0,514

De cette manière, la confection des gargousses est facile; on coupe la pièce par le milieu, dans le sens de la longueur, et chaque demi-laise est, à peu de chose près, de la hauteur de la gargousse, on coupe ensuite des longueurs égales au développement, ce qui forme une suite de parallélogrammes rectangles, des dimensions de la gargousse, après avoir coupé l'excédent de hauteur, s'il y en a. On plie chaque morceau en deux, par le milieu, suivant la hauteur, puis le double en deux, non plus par le milieu, mais de manière que le plis vienne à 4 lignes des bords (car on conserve 8 lignes pour la couture); alors on taille, en triangle, l'un des bouts, celui où ne se trouve point la lisière; et afin que l'ouvrier ne puisse pas se tromper sur les dimensions à donner à cette coupe, il

a, pour chaque calibre, un petit triangle en bois mince ou en carton, pour lui servir de patron. La base de ce triangle a 2 lignes de moins que le quart du développement de la gargousse du calibre; sa hauteur est de 33 lignes pour le 36, et diminue de trois lignes d'un calibre à l'autre, de sorte qu'elle n'est que de 21 lignes pour le 12.

Pour coudre une gargousse, taillée comme il vient d'être dit, on ouvre le morceau de serge, on joint, par une couture en long, les côtés voisins des triangles, et l'on ferme le sachet, en en rapprochant, par une couture semblable, les bords latéraux; on rabat toutes les coutures, et on retourne le sachet, qui se trouve alors fini.

Quelle que soit la manière dont on ait taillé le morceau destiné à faire la gargousse, on lui donne toujours la même forme, et l'on suit le même procédé pour le coudre; seulement s'il ne se trouve pas de lisière au haut, on est obligé d'y faire un ourlet.

Les gargousses en serge sont comme celles de parchemin, mises en paquets de 20 ou 25. Un ouvrier peut en faire, par jour, de 30 à 35, suivant le calibre.

On taille et l'on coupe les gargousses en serge pour canon, de la même manière que les gargousses pour caronade, dont elles ne diffèrent que par les dimensions. (Voir le tableau suivant.

Dimensions des gargousses en serge pour canon.

Calibres	36	30	24	18	12	8	6	4
	m	m	m	m	m	m	m	m
Hauteur	0,623	0,596	0,542	0,487	0,460	0,406	0,379	0,352
Développement	0,522	0,492	0,451	0,409	0,358	0,312	0,282	0,244
Laise la plus convenable	0,623	0,596	0,570	0,514	0,487	0,433	0,406	0,406

Un ouvrier peut en faire de 30 à 37 par jour.

Gargousses en papier. Pendant longtems elles ont été destinées aux exercices, saluts, coups de diane et de retraite; mais des accidens graves ayant été le résultat de l'emploi de ces gargousses dans les exercices, le ministre a prescrit, par une dépêche du 6 décembre 1824, qu'il ne soit plus fait usage de gargousses en papier, à bord des bâtimens du roi, que pour les saluts, dans lesquels les pièces ne devront pas

être rechargées, et pour les coups de diane et de retraite. Cette décision restreint beaucoup l'usage de ces gargousses, et réduit à un petit nombre les calibres pour lesquels il doit en être confectionné; du reste, la manière de les faire est la même quelque soit le calibre; mais celles qu'on emploie pour canon diffèrent de celles dont on se sert pour caronade; voici comment on s'y prend pour les premières : on coupe la feuille de papier aux dimensions voulues (c'est, pour base, trois fois le diamètre du *mandrin*, plus 15 lignes, et pour hauteur, à peu près autant que de développement), on la roule sur le mandrin, en la laissant déborder de 12 à 15 lignes vers le bout; on colle la bande, qui forme la jonction des deux côtés, et l'on découpe en dents la partie qui déborde; le fond est un cercle de papier du diamètre du mandrin, on l'introduit dans la portion dentelée, et on rabat dessus les dents préalablement garnies de colle; on retire le mandrin, et il ne reste plus qu'à faire sécher la gargousse. Pour faciliter la sortie du mandrin, on a soin de le frotter avec du savon. Un ouvrier peut en faire 115 de 36, 150 de 4 par journée de 10 heures.

Les gargousses en papier pour perrier et espingole se confectionnent par le même procédé; un ouvrier en fait de 170 à 200.

Quant aux gargousses pour caronade, il faut que leur culot ait une forme analogue à celle du fond de la chambre, ce qui rend leur préparation un peu plus minutieuse. Après avoir roulé, comme pour le canon, la feuille de papier sur le mandrin, découpé en dents la partie qui se trouve vers le bout, on applique le culot, auquel on fait prendre la forme sphérique du mandrin, et on rabat dessus les dents enduites de colle. Un ouvrier peut en faire, par journée de 10 heures, de 115 à 140, suivant le calibre.

Il faut 117 feuilles de papier pour faire 100 gargousses à canon des calibres de 36, 30 et 24; les 17 feuilles sont pour les culots, à 6 par feuille; 100 pour les calibres de 18 et 12, parce qu'on peut prendre le corps de la gargousse et le culot dans la même feuille; seulement 50 pour les calibres de 8, 6 et 4, attendu que chaque demi-feuille peut fournir toute

la gargousse. Quant aux gargousses pour perrier et espingole, on en tire 100 des premières dans 16 feuilles $\frac{2}{3}$, et 100 des secondes dans 8 $\frac{1}{3}$ feuilles.

Les gargousses en papier pour caronade ayant un peu moins de hauteur que celles pour canons de même calibre, dépensent un peu moins de papier; il ne faut que 113 feuilles pour faire 100 gargousses de 36 et de 30, seulement 63 pour les calibres de 24 et de 18; 50 pour le calibre de 12.

Dans le nouveau réglement, les gargousses qu'on délivre aux bâtimens se distinguent en *gargousses de combat*, et *gargousses d'exercice*. Les premières sont en parchemin pour les canons et espingoles, en serge pour les caronades et perriers; les secondes sont en parchemin pour les canons, perriers et espingoles, en serge pour les caronades seulement. Cependant le vingtième des gargousses de combat pour canon peuvent être en serge.

Les gargousses pour combat se délivrent à raison d'une par boulet rond de toutes les bouches à feu, ainsi que par mitraille de caronade, plus $\frac{1}{5}$ en sus de ces quantités; on augmente ou on diminue le nombre des gargousses pour combat par chaque mois de campagne au-delà et en deçà de 6 mois, de $\frac{1}{60}$ de l'armement, pour les canons et caronades, et de $\frac{1}{48}$ pour les perriers et espingoles.

Les gargousses pour exercice, à raison de dix par bouche à feu. En sus des gargousses pour exrceice, il en est délivré en papier pour saluts et coups de canon de diane et de retraite, selon la durée présumée de la campagne.

GARGOUSSIER. (Voir *Garde-feu*.)

GARNIR *une brague*; c'est en entourrer les parties exposées au frottement, d'une toile goudronnée, maintenue par des tours serrés d'un cordage fin, ou d'un morceau de basane cousu suivant la longueur de la brague. Ces cordages sont délivrés nuds des ateliers de la sainte-barbe.

GARNITURES *d'une arme à feu*. Ce sont *l'embouchoir, la grenadière, la capucine, la sous-garde, le porte-vis* ou *contre-platine, la plaque de couche, les vis* et *ressorts* qui en dépendent.

On comprend dans les garnitures du pistolet, *la bride de poignée, la calotte* et *sa vis, le crochet*.

Garniture d'une fusée. Etoiles, pétards, dont on garnit le pot d'une fusée. (Voir *Fusée.*)

Garniture. Atelier, dépendant de la direction d'artillerie, où l'on prépare le grément des pièces, où l'on confectionne les paquets de mitraille, les valets, etc.

GIBERNE D'EQUIPAGE. (Voir *Cartouchier.*)

Giberne de troupe. Elle se compose *d'un bois*, percé de deux *auges*, séparées par une cloison. Ces deux auges sont destinées à contenir chacune deux paquets de cartouches placées debout. La cloison est percée de trois trous destinés à recevoir la fiole à l'huile, une cartouche et le tire-balle. Dans le bois de giberne de sous-officier, chaque auge ne doit contenir qu'un paquet de cartouches, et la cloison n'est percée que de deux trous, il n'y en a pas pour la cartouche; l'un et l'autre est entaillé par derrière, de manière à pouvoir placer le tourne-vis la broche en bas; *la boîte*, en cuir, destinée à contenir le bois; *la patelette*, qui recouvre le bois et la boîte, *son contre-sanglon*; *la bourse*, petit sachet placé sur le devant extérieur de la boîte, pour contenir *la pièce grasse* et *les pierres de rechange*; *une traverse*, fixée au derrière de la boîte; elle sert à maintenir la banderolle; *la martingale*, servant à retenir la giberne; elle est, en outre, garnie de boucles, pour le contre-sanglon de la palette, et les bouts de la banderolle; et de deux courroies pour le bonnet. D'après le marché approuvé par le ministre le 4 mars 1826, une giberne de soldat coûte 3 fr. 23 c., une de sous-officier 3 fr. 01 c.; à quoi il faut ajouter 0 fr. 51 c. pour une grenade en cuivre placée sur le milieu de la palette des gibernes de sous-officier et canonnier.

GLOBE D'ÉPROUVETTE. Globe de cuivre employé pour les épreuves de poudres; il est creux, et son œil, taraudé, se ferme par un bouchon à vis, dont la tête a la même courbure que le globe. La tête de ce bouchon est en outre fendue pour recevoir la tige d'un *tire-fond*, qui sert à le visser et à le dévisser, et qu'on lui substitue, pour introduire le projectile dans le mortier.

Le poids de ce globe avait été fixé à 29 k. 300 par l'arrêté du 17 germinal an 7. Chaque éprouvette devait être

munie de quatre globes, dont deux n° 2 avaient, en diamètre, un demi millimètre de plus que les deux autres n° 1. Les derniers devaient servir exclusivement, quand le mortier était neuf, et avaient 190 m/m de diamètre; les globes n° 2, ayant 190 m/m 1/2, étaient réservés pour le cas où le mortier s'était évasé.

Par une dépêche du 23 frimaire an 13, le ministre de la marine rappela les dispositions de la lettre du 14 floréal an 11, qui donnait connaissance d'une décision prise par le ministre de la guerre relative aux changemens à faire dans le diamètre des globes. Ces changemens consistaient, ainsi qu'on peut le voir dans la lettre de février 1807, du chef de la sixième division du ministère de la guerre, à réduire à 190 millimètres le diamètre des gros globes et à 189 millimètres 1/2 celui des petits.

Mais suivant une nouvelle décision du ministre de la guerre, en date du 3 septembre 1812, notifiée dans les ports le 24 juin 1813, les mortiers éprouvettes et leurs globes doivent avoir exactement les mêmes dimensions que celles prescrites par le réglement du 25 octobre 1769, c'est-à-dire, que chaque globe doit avoir 7 pouces juste de diamètre et être régulier; on doit surtout tenir à la régularité du grand cercle, dont le plan est perpendiculaire au diamètre passant par le centre de l'œil, puisque c'est lui qui sert à déterminer le vent du globe; cependant un globe ne doit être réformé que quand ce grand cercle n'aura que 6° 11 lig. 8 points, ou encore quand son diamètre comparé à celui du mortier donnera une différence de 13 points; c'est-à-dire 4 points de plus que le vent fixé. (Voir *Éprouvette*.)

Le poids du globe qui, depuis germinal an 7, était de 293 hectogrammes, doit être, dans la marine, depuis le 24 juin 1813, de 29 k. 370 (60 livres) comme le prescrivait le réglement de 1769, et ainsi que le ministre de la guerre l'a prescrit le 3 décembre 1812.

GORGE. Surface de révolution servant à raccorder deux surfaces qui, ayant le même axe, ont des diamètres différens. Le listel de la plate-bande de culasse se raccorde au renfort par une gorge; c'est aussi par une gorge que le renfort se raccorde à la volée, etc.

GOUJON. Parallélipipède en bois de chêne, de 4 1/2 à 6 pouces de hauteur, de 2 à 3 pouces de largeur, sur 10 lignes à un pouce d'épaisseur, servant, dans la construction des affûts marins, à assembler les deux parties d'un même flasque. On en met un le plus près possible du boulon d'assemblage, l'autre, de manière que son milieu soit à égale distance du cran et de l'adent où commence la jonction. Ils sont placés dans le milieu de l'épaisseur du flasque, et on donne à leur logement 5 à 6 lignes de profondeur de plus qu'ils n'en occupent, afin de pouvoir rapprocher les pièces, quand la sécheresse les a fait resserrer.

On emploie encore des goujons en fer ou en bois dans une infinité d'autres circonstances.

GOUPILLE *de battant de sous-garde.* Petite cheville en acier, servant à fixer le battant de sous-garde; elle est conique depuis 1816, et a une tête qui la retient du côté de l'encastrement de la platine. Elle passe dans la queue qui entre dans le devant du pontet et de l'écusson, et sert à fixer sur le bois cette partie de la sous-garde. Elle coûte 5 centimes.

Dans le modèle de 1777 corrigé, cette goupille est cylindrique. Il y en a une autre aussi cylindrique, pour fixer la *détente*, (voir ce mot).

GRAIN DE LUMIÈRE. Depuis 1791 on en met un aux mortiers éprouvettes. Dans le rapport, joint à l'arrêté du 17 germinal an 7, on avait proposé de le faire en platine, à cause de la presque indestructibilité de ce métal; mais ce mode dispendieux n'a pas été suivi; on lui a substitué l'emploi du cuivre rosette. Ce grain de lumière est taraudé, et ses filets doivent s'ajuster exactement avec ceux du trou, également taraudé, pratiqué dans la pièce. C'est au centre de ce grain que se perce la lumière.

On n'est pas dans l'usage de placer des grains de lumière aux canons en fer; cependant beaucoup de ces pièces ne sont mises hors de service, que par suite de l'évasement de leur lumière. Les Anglais ayant eu, au siège de Saint-Sébastien, un grand nombre de pièces, dont le service avait tellement accru la lumière, qu'on y pouvait enfoncer deux ou trois doigts, ont fait tirer 400 coups à des pièces de 24 en

fer, auxquelles on avait mis des grains de lumière en fer battu. D'après le rapport fait à ce sujet, on recommanda: 1° que les canons en fer, demandés pour des sièges, reçussent des grains de lumière en fer battu, avant d'être délivrés; 2° que de pareils grains de lumière fussent envoyés comme rechange de ceux qu'endommagerait un long et rude service. Mais d'après le résultat d'épreuves subséquentes, faites avec un canon de même espèce, dont la lumière était en cuivre pur, il paraîtrait qu'une préférence décidée doit être accordée à ce dernier métal; cependant il serait convenable d'attendre de nouvelles épreuves, surtout quant à l'adhérence du cuivre du grain avec le fer de la pièce.

Quoi qu'il en soit, il paraît prouvé que des pièces en fer, qui n'auraient d'autre défaut qu'un trop grand évasement de lumière, pourraient encore être utilisées longtems, en leur mettant un grain en fer battu.

Grain. Partie extrêmement dure qui se rencontre quelquefois dans la fonte.

On se sert encore du mot *grain*, pour indiquer l'aspect que présente la cassure du fer, de l'acier, de la fonte. Le grain est une suite d'aspérités, plus ou moins sensibles à l'œil nud ou à la loupe, provenant du degré de finesse de ce qu'on pourrait appeler les *molécules* du fer, et dont la force de cohésion détermine la force de la barre. Si ces aspérités sont très visibles, on dit que le grain est gros; il est d'autant plus fin, au contraire, que la surface de la cassure, sans être à facettes, approche d'être unie. On dit d'un fer qu'il est à grain d'acier, quand sa cassure présente le même aspect que celle de ce métal.

Si on casse une barre de fer, et que la cassure offre des fibres nerveuses, c'est signe que les molécules, très adhérentes, ne se sont séparées qu'après s'être allongées; c'est une preuve de la force du métal. Dans ce cas les grains eux-mêmes présentent un commencement d'allongement.

GRAND-RESSORT. Pièce d'une platine servant à abattre le chien. Il est formé *d'une grande et d'une petite branche*. On y distingue *la griffe*, qui termine la grande branche et presse sur la noix; *la patte*, qui termine la petite branche,

et est percée d'un trou pour recevoir la vis destinée à fixer le grand-ressort au corps de platine; la petite branche porte, en outre, un tenon appelé *pivot*, qui entre dans un trou du corps de platine, et sert à maintenir le ressort.

Prix : pour en fournir un neuf 30 c., pour l'ajuster 30 c., pour le retremper 5 c.

GRAPPE DE RAISIN. (Voir *Paquet de mitraille.*)

GRATTE. Instrument servant, dans les fonderies, à gratter, dans tous les sens, l'extérieur des bouches à feu, dans le but de découvrir les chambres et les gravelures que la rouille et des ordures pourraient masquer; il est terminé ordinairement, à chaque bout, par une pointe aiguë, bien trempée. (quand il y en a deux, elles sont tournées en sens contraires.) En frottant une de ces pointes sur l'extérieur d'une pièce, on s'aperçoit de la moindre résistance qu'elle éprouve, et l'on examine alors, avec soin, l'obstacle qu'elle rencontre. (Voir *Visite.*)

On appelle encore *gratte* une lame triangulaire en fer, un peu tranchante, emmanchée au moyen d'une douille, placée au milieu et perpendiculairement à son plan. On s'en sert pour enlever la peinture dont on recouvre la surface extérieure des bouches à feu, quand on veut la renouveler.

GRATTER. On gratte l'extérieur d'une bouche à feu avec une *gratte*, l'âme et la chambre avec un *grattoir* ou avec un *pied de chat*. (Voir ces mots.)

Gratter une ferrure. C'est enlever cette espèce de croûte noire qui la couvre en sortant du feu.

GRATTOIR. Instrument formé de quatre à cinq branches, réunies sur une même douille, et portant chacune à leur extrémité une petite gratte, arrondie à peu près suivant la courbure de l'âme de la pièce à laquelle le grattoir doit servir. Les branches, par leur élasticité, tendent à s'écarter; on les maintient, et on les rapproche au besoin, à l'aide d'une *bague* mobile, qui les entoure, et qu'on fait avancer ou reculer à l'aide d'une hampe, de la même longueur à peu près que celle qui porte le grattoir.

Le même grattoir sert pour les deux calibres qui se suivent; on en embarque un pour chaque calibre de bouche

à feu, quand le même ne peut pas servir pour deux. Ceux de 36, 30, 24 et 18 coûtent à peu près 7 francs; ceux de 12 et de 8, de 5 à 6 fr.; ceux de 6 et de 4, de 4 à 5 fr. Les premiers pèsent de 6 à 7 kilogrammes.

On appelle encore *grattoir* un instrument servant à détacher les crasses de l'intérieur d'un fusil. C'est une verge de fer, un peu plus longue que le canon, fendue par l'un de ses bouts, et dont chaque branche porte à son extrémité un petit tranchant coudé. Ces deux branches font l'effet de ressorts et tendent constamment à presser les tranchans contre la paroi de l'âme.

GRAVITÉ. Force invisible, mais réelle, qui agit constamment sur tous les corps, et tend à les précipiter vers le centre du globe. C'est par elle qu'un projectile, lancé d'une bouche à feu, est bientôt ramené vers la terre; c'est elle aussi qui le fait, même dans le vide, incessamment s'écarter de la direction de l'axe, suivant laquelle on le suppose sorti. Elle agit avec la même intensité, et suivant des directions qu'on peut regarder comme parallèles, sur chaque mollécules des corps; de sorte que, dans le vide, quelque soit le nombre de ces molécules, ou ce qui est la même chose, quelque soient le volume et la densité d'un corps, il mettrait toujours le même tems à descendre d'une hauteur donnée. Mais il n'en est pas de même dans l'air; ce fluide oppose aux corps qui le traversent, une résistance d'autant plus grande que, sous le même volume, ils renferment moins de molécules, car leur poids, qui est la résultante de tous les efforts faits par la gravité, est d'autant moindre que le nombre des molécules est plus petit. C'est la résistance de l'air qui rend si compliqués les problèmes de balistique.

L'action de la gravité n'est pas constante; elle varie d'une latitude à une autre, et en raison de la distance du corps au centre de la terre. On a reconnu qu'à la latitude de Paris elle était susceptible de faire parcourir à tous les corps, dans le vide, 15 pieds, 1 ou 4^m, 9044, dans la première seconde.

L'élévation des projectiles est toujours si peu considérable par rapport à la longueur du rayon terrestre; leur mouvement est de si courte durée, qu'on peut, sans erreur sensi-

ble, regarder celui que leur communique la gravité, comme uniformément varié; il est facile, dans cette hypothèse, de déduire la mesure de la force accélératrice de la pesanteur, ou la quantité dont s'accroît, pendant chaque unité de tems, la vitesse d'un corps abandonné à cette même pesanteur. On sait qu'elle est le double de l'espace parcouru pendant la première unité de tems, c'est-à-dire, égale à $9^m,8088$. C'est cette quantité qu'on désigne par g dans les calculs balistiques.

GRÉMENT. C'est l'ensemble des poulies et cordages employés pour la manœuvre d'une pièce.

Le grément d'un canon se compose de *deux palans de côté*, *d'un palan de retraite*, *d'une brague*, *d'une croupière* (elle est généralement remplacée par un *piton*). On comprend encore, dans son grément, les objets qui servent à son amarrage: *une estrope de culasse*, *un raban de volée*, *une aiguillette*, et même celui du sabord: *deux rabans*, *une itague*, *un palanquin*.

Le grément d'une caronade se compose d'une *brague*; *du grément du sabord*, quand elle se trouve dans une batterie couverte; *de deux aiguillettes*, pour son amarrage. (Voir les articles *Débarquer*, *Embarquer*, *Machine à démonter*, *Ponton*, etc.)

GRENADE. Projectile creux, en fonte de fer, qu'on jette des hunes sur le pont d'un bâtiment ennemi quand on en est très rapproché.

Ce projectile se lance à la main, de la manière suivante: On saisit la grenade, à revers, avec la main droite, le pouce en bas, la paume de la main tournée en dehors, la fusée en arrière. Quand elle est allumée, on lui fait faire trois tours à bout de bras, et à la fin du troisième, on la lance.

Le poids d'une grenade vide est de 0k,966, pleine, de 1k,500; elle contient 0k,106 de poudre; il faut à peu près 1k,500 d'étoupe pour en étouper 20, quantité que contient ordinairement chaque baril. Le diamètre extérieur est de 3 pouces.

On confectionne des grenades en carton pour exercice. Pour les faire, on commence par mettre des rognures de carton et de papier à pourrir; on en forme une pâte suscep-

tible de se pétrir sous la main ; on prend ensuite un peloton de bitord, arrangé de manière qu'en tirant le bout du milieu tout se dévide facilement. On applique sur ce peloton une couche de la pâte, jusqu'à ce qu'on ait formé une sphère de la grosseur de la grenade, en ayant soin de ménager l'œil pour la fusée, et d'y faire passer le bout du milieu du peloton. Quand la grenade a pris assez de consistance par le dessèchement, on retire le bitord, et on le fait sécher entièrement.

GRENADIÈRE ou *boucle du milieu*. Pièce de garniture d'une arme à feu, placée entre l'embouchoir et la capucine. Elle est en fer au fusil de dragon, en cuivre au fusil de marine; celle de mousqueton est aussi en fer.

Elle se compose *d'un anneau, d'un pivot, d'un battant, d'un clou rivé* pour fixer le battant; (voir ces mots.) on la maintient en place par un ressort.

Prix : pour en fournir une complète en fer 0 f. 50 c., en cuivre 0 f. 55 c., pour fusil de dragon 1 f. 05 c.; l'ajuster 5 c., la remandriner 5 c., fournir un battant neuf et son rivet 15 c., l'ajuster 5 c.

La grenadière du fusil de dragon, modèle an 9, a deux anneaux, joints par une bande un peu recourbée en dehors à son extrémité supérieure; le ressort est entre les deux bandes.

GRIFFE. (Voir *Grand-ressort*.)

GRUE. Il y a des grues de bien des formes ; mais toutes se composent, en général, d'un arbre vertical fixe, supportant une longue poutre horisontale ou inclinée, en forme de potence, à l'extrémité de laquelle est un croc ou une poulie double, pour équiper la grue, au moyen d'un câble qui vient s'enrouler sur un treuil, qu'on met en mouvement, soit par un engrenage, soit au moyen d'une roue à chevilles ou à tympan.

Il y a une grue dans chaque fonderie pour assembler les moules, les descendre dans la fosse, retirer la pièce quand elle est coulée, etc. Il y en a une près de chaque fourneau à réverbère, pour en faciliter la charge ; on en voit encore dans les foreries, servant à placer les pièces sur les bancs,

quand il n'y a pas de *cabriolet* établi pour ce service; les usages de cette machine sont très multipliés, et il n'est pas d'arsenal où il ne s'en trouve pour l'embarquement et le débarquement de l'artillerie, ou d'autres fardeaux très pesans.

GRUME. (Voir *Bois*.)

GUEUSE. La fonte qui n'est point façonnée en sortant des hauts-fourneaux, est coulée en sable vert, ordinairement en masses prismatiques, qu'on appelle *gueuses*. C'est ainsi qu'elle arrive dans les fonderies où l'on ne coule qu'en seconde fusion. On brise ces masses à l'aide du *casse-fer*.

GUIDON. Petite masse de métal, en forme de grain d'orge, placée sur la barre inférieure de l'embouchoir, et servant pour viser. Il est en cuivre sur les embouchoirs en fer, et en fer sur les embouchoirs en cuivre. Il est alloué 15 c. pour braser et polir un guidon.

H.

HACHE-D'ARMES. Arme blanche destinée à servir dans les abordages. Elle se compose d'*un fer*, terminé à un bout par une *pointe*, en forme de pyramide quadrangulaire arrondie et un peu recourbée vers le sommet; de l'autre côté par un *taillant* circulaire. Pour l'assujétir au manche, on introduit dans l'œil, où passe celui-ci, deux bandes de fer à mentonnet, appelées *clavettes*, appuyant sur la tête de la hache, et fixées sur le manche par des clous à vis *ou des clous rivets*. Le manche porte en outre un crochet semblable à celui du pistolet, qu'on passe dans le ceinturon du sabre d'abordage. On en délivre une par bouche à feu, non compris les perriers et espingoles.

Poids, 1k,50; prix, 4f,60.

HAMPE. Pour conduire jusqu'au fond de l'âme d'une bouche à feu un écouvillon, un refouloir, un tire-bourre, une cuiller, un pied de chat, un grattoir, etc., on emmanche chacun de ces instrumens au bout d'une gaule cylindrique, appelée *hampe*. La lame des piques est aussi montée sur une hampe.

Pour toutes les caronades, ainsi que pour les canons des

calibres de 12 et au-dessous, l'écouvillon et le refouloir sont sur la même hampe; il en est de même du tire-bourre et de la cuiller.

Les hampes pour écouvillon et refouloir ont au moins six pouces de plus de longueur que la pièce de leur calibre, mesure prise depuis la blate-bande de culasse jusqu'à la tranche. Leur diamètre est de 40 ou 45 millimètres pour les calibres au-dessus du 12, et de 38 à 40 millim. pour les autres.

Hampe de corde. Dans un mauvais tems, on peut être obligé de fermer les sabords de la batterie basse, pendant qu'on charge les pièces; on délivre, en conséquence, aux bâtimens de guerre des écouvillons et refouloirs montés sur des hampes de corde, qui, par leur flexibilité, peuvent être introduites dans les pièces, les sabords fermés. On en fait entrer dans l'armement, un nombre égal à la moitié de celui des canons de la batterie basse.

On emploie ordinairement pour ces hampes du filin de retour, de $81^{m/m}$ pour les calibres de 36, 30 et 24, et de $74^{m/m}$ pour les calibres de 18 et de 12. Leur longueur est la même que celles des hampes en bois. On les fourre d'un bout à l'autre avec du bitord.

Hampe à douille pour artifice de conserve, appelée dans le nouveau réglement *hampe garnie.* Instrument servant, à bord, à porter cet artifice pendant toute la durée de sa combustion. Il se compose d'une hampe ordinaire, presque toujours en sapin, et ayant $1^m,80$ à $1^m,95$ de longueur, sur $27^{m/m}$ de diamètre, qui entre dans une douille de fer de $0^m,135$ de longueur, ayant $13^{m/m}$ de diamètre à son petit bout auquel est soudé un anneau cylindrique aussi en fer, de $41^{m/m}$ de diamètre intérieur, de $50^{m/m}$ de diamètre extérieur, et de $20^{m/m}$ de hauteur. Dans la hauteur de cet anneau, il y a un trou taraudé pour recevoir une vis servant à assujétir l'artifice quand il est en place. (Voir *Artifice de conserve.*)

On en délivre 2 aux vaisseaux et frégates, une aux autres bâtimens.

HUILE. Dans les salles d'artifice de la marine, on se sert des *huiles de lin, de bois, d'aspic, de térébenthine, de pétrole, etc.;* mais il est au moins probable qu'on pourrait res-

treindre le nombre de ces huiles, puisqu'au département de la guerre on n'emploie que l'huile de térébenthine et l'huile de lin ; on fait usage de l'huile d'olive pour le nettoiement des armes, pour en retarder l'oxidation, et diminuer le frottement des articulations. Il faut qu'elle soit très pure, sans quoi il se formerait promptement un cambouis, contraire à l'effet qu'on se propose. Le procédé suivant a été indiqué pour reconnaître la pureté de l'huile d'olive. On prend 3 onces de cette huile, on y mêle 2 gros de nitrate de mercure, on agite le tout fortement dans une fiole, de dix minutes en dix minutes pendant deux heures. Si l'huile est pure, elle s'épaissit au bout de trois heures sans se colorer, et le lendemain elle est parfaitement concrétée, au point qu'un morceau de bois qu'on enfonce dans la masse, y trouve une certaine résistance; si au contraire elle est allongée d'huile de graines, ne serait-ce que de $\frac{1}{15}$, elle ne se prend point en masse; mais il se fait au fond du vase un dépôt en forme de végétation ou de champignon, surnagé d'une huile liquide d'un jaune rougeâtre.

On a proposé de substituer à l'huile d'olive celle de moelle de pied de bœuf, pour les travaux de l'armurerie et l'entretien des machines. Mais il résulte d'expériences comparatives, faites au port de Toulon, que des fusils frottés extérieurement d'huile d'olive, n'avaient besoin que d'être essuyés pour être mis en service, et pouvaient se conserver longtems dans cet état; tandis que d'autres fusils frottés avec de l'huile de moelle de pied de bœuf, étaient, au bout du même tems, couverts d'une espèce de cambouis grisâtre, assez dur, et qui ne pouvait être enlevé qu'au moyen d'une quantité d'huile d'olive, égale environ à la moitié de celle qu'on eût employée pour graisser les armes.

Il résulte encore du même rapport que quand on l'emploie sur des pièces échauffées par une forte pression, tel que cela a lieu dans le taraudage des vis, des boulons, des chevilles, etc., elle coule très promptement, et occasionne une perte évaluée de 8 à 15 p. o/o, comparativement à l'huile d'olive; que dans les engrenages, elle ne tarde pas à former un cambouis, qui entrave la marche de la machine, et nécessite de fréquens nettoiemens. Il resterait à savoir si l'huile de pied

de bœuf employée dans cette expérience était parfaitement pure.

HUILIER. (Voir *boîte à émeri, nécessaire d'arme.*)

I.

INFLAMMATION. L'inflammation de la poudre est si rapide dans les armes à feu, qu'on est naturellement porté à la regarder comme instantanée. Cependant des expériences positives ont démontré que si sa durée échappe encore à nos sens, c'est à cause du peu d'étendue des charges, car le chevalier d'Arcy a reconnu qu'une traînée de poudre de chasse, de 36 mètres environ, faite dans une rainure de 9 m/m de largeur et autant de profondeur qu'elle remplissait, (cette rainure était faite de tringles de bois), mettait 29″ 1/2 à s'enflammer; que la même traînée faite avec de la poudre à canon mettait moins de tems, mais encore 18″ 2/3.

A la vérité, la poudre renfermée s'enflamme beaucoup plus rapidement, puisqu'une traînée de 44 mètres, sur 9 m/m tant en largeur qu'en hauteur, renfermée dans des sablières de 4 mètres de long et recouvertes simplement d'autres sablières, entre lesquelles la flamme s'échappait en grande quantité, n'a mis que 7″ 1/4 à s'enflammer, au lieu de 25″ 1/2, tems nécessaire à l'air libre.

Cet effet est dû sans doute à la chaleur qui, dégagée de la poudre enflammée la première, échauffe plus fortement celle qui en est voisine, ce qui facilite l'inflammation de celle-ci. Dans les armes à feu, cet effet doit être plus prompt encore, puisqu'il n'y a pas de perte sensible de chaleur, et néanmoins on voit presque toujours des grains sortir non enflammés du canon. L'expérience que le chevalier d'Arcy a faite, à ce sujet, avec son tube est du reste très concluante.

Inflammation de la poudre. Le ministre de la marine a communiqué aux différens ports la note suivante, sur l'inflammation de la poudre par le choc du cuivre et d'autres corps.

« Le fer produisant des étincelles par le choc d'un autre morceau de fer, ou celui d'un autre corps dur, n'a été em-

ployé dans la construction des machines, ustensiles et bâtimens des poudreries qu'avec la plus grande circonspection, et seulement dans les cas où l'usage en était tout à fait indispensable. Au lieu de fer on avait toujours recommandé l'usage du cuivre, comme ne présentant pas les mêmes causes de danger; des règlemens même l'ont prescrit, et c'était avec la plus grande confiance, que ce métal était admis dans des poudreries, ainsi que dans les magasins à poudre. Cependant on pouvait bien présumer que le choc violent du cuivre par du fer, du cuivre ou tout autre corps dur, serait capable de produire un dégagement de chaleur assez grand, pour enflammer de la poudre placée au point de contact; mais jusqu'ici aucun fait, aucune expérience directe n'avaient démontré la possibilité de cette inflammation. »

« L'explosion arrivée au Bouchin, le 19 avril 1825, dans l'usine où était placé un granulateur mécanique, donna l'idée à M. le colonel Aubert, de reprendre des expériences qu'il avait essayées sans succès, un an auparavant, pour enflammer de la poudre par le choc du cuivre; quelques jours après, aidé de M. le capitaine Tardy, il obtint un grand nombre d'inflammations de poudre, en frappant simplement du cuivre par du cuivre ou par des alliages de cuivre. Il rendit compte de ces faits à M. le directeur général des poudres et salpêtres, qui ordonna que ces essais seraient répétés en présence de tous les membre du comité consultatif des poudres.

« M. Le colonel Aubert répéta ces essais ainsi que cela lui avait été prescrit, et obtint, comme il l'avait annoncé, les résultats suivans.

« *Fer contre fer.* 1° Une pincée de poudre mise sur une enclume ou sur une masse de fonte de fer, et frappée avec un marteau de fer, s'enflamme toutes les fois que l'on frappe juste, ce qui arrive souvent. »

« *Fer contre cuivre.* 2° La même chose arrive, mais moins facilement, lorsqu'on place la poudre sur l'enclume ou sur la masse de fonte, et que l'on frappe avec une masse de cuivre jaune, ou bien lorsque la poudre est mise sur une masse de cuivre jaune, et que le coup est donné par un marteau de fer. »

« Il y a aussi inflammation, en se servant d'un marteau d'alliage de cuivre et d'étain, (100 de cuivre et 16 d'étain.)

« *Cuivre contre cuivre.* 3° On obtient encore l'inflammation, en plaçant la poudre sur du cuivre et la frappant avec un marteau de même métal ; mais on arrive à ce résultat plus difficilement que dans les cas précédens, et seulement en donnant un coup bien juste et bien sec. »

« Ces divers résultats s'obtiennent plus aisément, en mettant dans chacune des circonstances indiquées, une petite feuille de papier sur la poudre. »

« La poudre s'enflamme encore, mais assez difficilement, en la plaçant entre deux morceaux de cuivre posés sur une enclume, et frappant le morceau supérieur avec une masse métallique. On réussit également ; soit que les morceaux soient en cuivre jaune, ou en cuivre rouge. »

« *Fer contre marbre.* 4° On a aussi obtenu l'inflammation de la poudre en la plaçant sur un bloc de marbre noir, ne contenant aucune partie silicieuse et la frappant avec un marteau de fer. »

« On a essayé, mais inutilement devant le comité, d'enflammer la poudre, par le choc du fer, en la posant sur des masses de plomb et de bois de bout ; elle était cependant violemment frappée par un ouvrier, avec un marteau dit de devant ; mais les deux faits suivans montrent évidemment que la vitesse du choc n'était pas encore assez grande, puisqu'on a pu réussir quelques jours après de la manière suivante :

« *Plomb contre plomb.* On avait mis de la poudre dans un enfoncement de la masse de plomb du pendule balistique de la direction ; la balle tirée par le fusil-pendule dans cet enfoncement, a déterminé par son choc, l'inflammation de la poudre qui y avait été placée. Le fusil avait une charge de 10 grammes, la masse de plomb était à 3 mètres de la bouche du canon, et on avait eu la précaution de mettre dans l'intervalle, un grand diaprhagme percé d'un petit trou pour le passage de la balle, afin d'arrêter la flamme de la charge. »

« *Plomb contre bois.* La masse de plomb ayant été remplacée par un bloc de bois de bout, la poudre répandue dans un trou fait précédemment dans ce bloc par une balle, a été

enflammée par le choc d'une nouvelle balle, tirée comme ci-dessus avec le fusil-pendule. »

Les poudres employées dans toutes ces expériences étaient des poudres superfines de chasse du *Bouchet, de Toulouse, du Ripault* et *de Dartford* (Angleterre), et de la poudre de guerre *du Ripault*.

Ces faits démontrent d'une manière directe et évidente que dans le travail des poudres, et dans toutes les manœuvres qu'elles peuvent subir, il faut éviter tous chocs violens, puisque des chocs de cette espèce peuvent déterminer un dégagement de chaleur capable de produire l'inflammation de la portion de poudre qui s'y trouve exposée.

INSPECTEUR *d'armes*. Les directeurs d'artillerie doivent désigner un des officiers sous leurs ordres, pour être spécialement chargé de recevoir et de remettre les armes, d'en surveiller l'entretien, l'arrangement dans les dépôts, enfin de tout ce qui est relatif aux armes. Cet officier porte la dénomination d'*inspecteur d'armes*. Sa nomination doit être approuvée par l'inspecteur du matériel de l'artillerie.

L'officier inspecteur d'armes reçoit les ordres du directeur et ne doit en recevoir que de lui, pour tout ce qui a rapport aux armes. Il ne peut pas être détourné de ce service sans l'ordre du directeur; il est chargé d'inspecter la salle d'armes et autres dépôts dépendant de la direction; de veiller à ce que le classement ordonné soit exactement suivi et que chaque classe d'armes soit bien distincte dans chaque dépôt. Il fait visiter les armes aussi souvent qu'il le juge nécessaire pour leur conservation, et prévenir les effets de détérioration. Il surveille les travaux de l'armurerie, indique au maître, au second maître et à tous les employés à l'armurerie, les travaux dont ils doivent s'occuper, et les distribuent selon la capacité de chacun d'eux.

Les recettes et livraisons d'armes se font toujours en sa présence; il ne doit pas, à moins de causes majeures, se dispenser d'y assister.

Lorsqu'on délivrera des armes, l'inspecteur fournira à celui qui les recevra tous les moyens de vérification. (Voir *tous les articles relatifs aux armes.*)

INSPECTION *des armes.* Avant l'époque des inspections générales, des officiers d'artillerie nommés par le ministre de la marine, et accompagnés des maîtres armuriers des directions, remplissant les fonctions de *contrôleur d'armes*, font l'inspection de l'armement de tous les corps, et visitent successivement les armes en service et celles en magasin. Pour procéder à cette visite, ils reçoivent une collection d'*instrumens vérificateurs*. L'officier d'artillerie doit diriger dans cette opération le contrôleur d'armes, et veiller continuellement à ce qu'il fasse la visite avec toute l'attention convenable. (Voir les art. *contrôleur d'armes, dégradations, etc.*; consulter aussi pour plus de détails le réglement du 21 mars 1828, sur les armes portatives.)

INSTALLATION *des caronades.* Les premières caronades dont on se soit servi dans la marine étaient en bronze; elles se manœuvraient à brague courante; c'est-à-dire que, par l'effet du tir, la semelle qui les portait glissait sur le chassis jusqu'à ce que la brague en bornât le recul. Pour rentrer la pièce, si elle était revenue sur elle-même, ou si, par une cause quelconque, elle n'avait pas assez reculé, et pour la remettre en batterie, après qu'elle avait été chargée, on se servait de palans de côté, qu'on accrochait au derrière de la semelle et aux pitons à boucle de la muraille, ou au devant de la semelle et au derrière du chassis, suivant que la caronade devait être remise en batterie ou rentrée. La brague était amarrée à des chevilles à piton, traversant le bord, et placées de chaque côté du sabord. La même installation subsista, quand, le 1er nivôse an 13, on remplaça les caronades en bronze par des caronades en fer de 36 pour les vaisseaux et frégates. Mais, en 1806, il fut fait des épreuves sur un nouveau mode d'installation des caronades en fer; on avait trouvé à bord de plusieurs prises anglaises des caronades installées *à brague fixe*, c'est-à-dire, sans recul, et l'on voulut reconnaître quels étaient les avantages et les inconvéniens de ce système comparé à l'ancien. Il résulte des procès-verbaux des commissions chargées de ces épreuves, que la nouvelle installation présente les avantages suivans : 1° un feu plus vif du double au moins, économie de monde, moins

d'embarras pour la manœuvre, puisque l'affût occupe moins d'espace sur le pont, augmentation de stabilité, économie de matières et main d'œuvre; 2° que l'ancienne installation conserve sur la nouvelle les avantages suivans : plus de facilité pour le chargeur, plus de saillie en dehors du bord, les bragues plus faciles à changer en cas d'évènement. Dès la même année, plusieurs bâtimens, entre autres la frégate *la Furieuse*, furent armés de caronades installées suivant ce nouveau mode; cependant il fut fait des observations, non sur l'ensemble, mais sur les détails de ce système, qui nécessitèrent de nouvelles épreuves en 1808, et ce ne fut enfin que le 31 janvier 1811 qu'il parut une instruction définitive sur la manière d'installer les caronades à brague fixe. Voici en quoi consiste cette installation.

Installation à brague fixe. On passe le bout de la brague où il n'y a pas de cosse, dans le conduit de gauche, puis sur la gorge du taquet, delà dans le conduit de droite, dans l'anneau de droite de la semelle, dans l'anneau de brague de la caronade, dans l'anneau de gauche de la semelle, enfin, dans la cosse de l'autre bout. Pour la roidir, on fait tomber la culasse sur la semelle et on se sert de palans; on l'arrête ensuite par deux amarrages dont l'un en étrive, et l'autre à plat; on a soin de les serrer avec la plus grande force, pour les empêcher de glisser. Il faut à peu près une demi heure pour installer cette brague.

Par ce mode d'amarrage, on doit pouvoir pointer à 28 degrés à gauche et seulement à 24 degrés à droite, parce que, dans ce dernier cas, l'affût est arrêté par l'amarrage de gauche.

Comme cette manière de passer la brague nécessite une perte de tems qui pourrait être funeste dans un combat, on a *une brague de rechange* qui peut se passer en cinq minutes. On la fait d'abord bien roidir au cabestau, et on fait épisser une cosse de fer sur l'un de ses bouts. Pour l'installer, on laisse tomber la culasse sur la semelle, on passe le bout sans cosse, d'abord par le conduit de gauche, puis par celui de droite, par l'anneau de droite de la semelle, par l'anneau de brague de la caronade, par l'anneau de gauche de la semelle; on roidit fortement ce premier tour, et on en passe un second,

un troisième et un quatrième de la même manière, en roidissant à chaque tour; au dernier, on passe le bout dans la cosse, on fait une demi-clef qui embrasse tous les garans, et que l'on fixe par un simple amarrage fait avec du fil à voile. La partie du filin qui porte dans la cosse et dans les anneaux de brague, doit être garnie d'un morceau de fourrure. On conçoit combien il est important que tous les tours soient également roidis, pour que l'effort se fasse également sentir sur tous.

Mais cette méthode, plus prompte que la précédente, avait encore, comme elle, l'inconvénient d'exposer le canonnier chargé de passer les tours de la brague sur le taquet et dans le conduit de droite; si une brague ainsi installée peut suffire pour un cas pressant, et pour une action de courte durée, elle ne résisterait pas à un tir un peu prolongé. D'ailleurs, la partie de la brague qui passe sur le taquet, étant sans cesse mouillée par l'eau de la mer, ne tarde pas à se pourrir, surtout à bord des petits bâtimens, il n'est donc pas étonnant qu'elle se rompe aux premiers efforts qu'elle a à soutenir; et si l'on remédie à cet inconvénient, en la changeant dès qu'on s'aperçoit qu'elle est altérée, on augmente les consommations, du reste limitées par les rechanges accordées. Ces considérations ayant paru, et avec raison, mériter une attention sérieuse, le ministre ordonna le 15 mars 1820, de rechercher le meilleur mode à suivre pour l'installation à brague fixe des caronades de 18 et 12.

Le port de Toulon proposa alors une installation absolument semblable à celle qui avait été déjà essayée au port de Brest, en 1811 et qui consiste à attacher les extrémités des bragues à *des crampes* en fer placées intérieurement.

Ce mode présentait l'inconvénient que les bragues étaient plus sujettes à se couper, que quand elles sont passées en ceinture sur le taquet, motif qui l'avait fait rejeter en 1811. Néanmoins le ministre ordonna le 28 août 1822 :

Qu'à bord des corvettes, des bricks et des autres bâtimens qui n'ont pas plus d'élévation de batterie, il ne serait plus fait usage de bragues en ceinture.

Quand on voulut appliquer ce mode d'installation aux caronades de 24, on reconnut que l'inconvénient signalé ci-

dessus présentait un grand obstacle à l'admission de ce système, mais aussi que les résultats défavorables qu'on avait obtenus ne tenaient qu'à la mauvaise manière dont on faisait l'amarrage, et après plusieurs essais, on trouva un moyen satisfaisant.

Ce moyen consiste à supprimer les cosses, à garnir les crampes avec de la ligne d'amarrage, à couvrir le tout avec de la basane, à faire avec la brague une demi-clef sur chaque crampe, et un amarrage plat en arrière, avec une seule couché de ligne de quarantainier portant 18 fils de 1er brin, et 4 tours de bridure, le plus près possible de la demi-clef.

Le ministre, en annonçant ces résultats, par sa dépêche du 11 novembre 1823, ordonna d'installer, à l'avenir, de cette manière, les caronades de 24.

Enfin, le 22 septembre 1825, le ministre décida que les caronades de 30 seraient, comme celles des calibres inférieurs, installées au moyen de *crampes* (voir ce mot).

Grosse brague amarrée en dedans. Par suite d'un combat, est-il dit dans l'instruction de 1811, le seuillet d'un sabord peut se trouver tellement endommagé, qu'on ne puisse se servir des conduits pour faire passer une brague; ainsi il est utile de se ménager les moyens de l'installer en dedans. On emploie pour cela des pitons à organeau de même genre que ceux qui sont employés pour les bragues à canon de 24 et 18, et garnis entièrement de filin. Ils sont placés dans la fourrure de gouttière, au moins à 3 pouces au-dessous des conduits, et dans le milieu des allonges qui forment les côtés du seuillet. Ces pitons traversent le bord et sont assujétis extérieurement par une forte clavette qui pose sur une plaque de fer bien clouée; ils ne doivent pas être placés perpendiculairement au bord, mais un peu inclinés l'un vers l'autre, afin de diminuer l'effet du tir oblique, qui est toujours beaucoup plus considérable sur le côté où se trouve la plus petite partie de la brague.

Pour installer la brague, on en passe le bout sans cosse dans l'organeau de droite, puis dans la cosse de l'autre bout, pour faire dormant. Le premier bout se passe ensuite dans les anneaux et le trou de brague, et vient s'amarrer à l'organeau de

gauche, par le moyen de deux amarrages en étrive et à plat, après qu'on l'a roidie au moyen de palans. Il faut près d'une demi-heure pour exécuter cette installation.

INSTRUMENS *vérificateurs* de *l'éprouvette*. Ils sont encore les mêmes que ceux que prescrivent l'ordonnance de 1769 et l'arrêté du 17 germinal an 7; mais ils ont reçu les modifications ci-après.

La double règle prescrite par l'art. 4 de l'ordonnance, pour mesurer le diamètre intérieur de l'éprouvette peut indiquer le calibre et ses variations de tolérance, sans qu'on soit obligé de la retirer de la bouche, ce qui était un grave inconvénient dans l'ancienne.

La substitution des extrémités sphériques de 7 pouces 9 points de diamètre, aux extrémités cylindriques de l'ancienne, donne aussi plus de facilité et d'exactitude dans l'usage de l'instrument.

On a ajouté un étalon fixe en acier, portant d'un côté le diamètre de l'éprouvette, et de l'autre celui du globe, pour vérifier la double règle, *ou diamètre à nonius*, ainsi que la lunette du globe.

La vérification du globe, prescrite par l'art. 7 de la même ordonnance, est facile à l'aide *du coin gradué*, et l'arc adapté sur la lunette, tenant pratiquement la surface supérieure de cette lunette dans le plan d'un des grands cercles du globe, donne un point de départ exact, pour apprécier l'introduction du coin, et par suite la diminution du globe.

La sonde de rebut, prescrite par l'art. 8, a été réduite à 2 lig., ce qui ne donne plus que 6 points de tolérance pour la lumière.

Les dégradations de la chambre de l'éprouvette n'étant pas assignées dans l'ordonnance de 1769, on a ajouté aux instrumens vérificateurs *un calibre de réception et de rebut* pour cette chambre.

Instrumens vérificateurs de l'éprouvette, approuvés par S. E. le ministre de la marine.

Les instrumens employés jusqu'à présent pour vérifier les dimensions intérieures du mortier éprouvette, ne suffisent pas pour apprécier toutes les imperfections qui peuvent se ren-

contrer dans ce mortier. Pour remédier à cet inconvénient, M. le commandant *Romme* a proposé, et S. E. a approuvé l'emploi des instrumens suivans :

Le premier consiste en *une plaque de cuivre*, d'une forte ligne d'épaisseur, bien dressée, et découpée de manière que le bord droit coïncidant avec un côté de la section faite dans l'éprouvette, suivant un plan passant par l'axe, le bord gauche soit à une ligne environ du côté opposé de la même section. Seulement pour que l'instrument soit moins lourd, on a enlevé de chaque côté, sur la partie qui correspond à l'âme, une égale quantité de métal, en ne conservant que 18 lignes de la génératrice de l'âme, et une petite portion de celle de la partie sphérique. Cette plaque, un peu plus longue au milieu que le vide du mortier, porte en dessous *deux appuis*, dont la hauteur est calculée pour que la face supérieure de la tringle mobile passe par l'axe de l'éprouvette. Sur la plaque, on fixe invariablement, chacun par cinq vis, *deux liteaux* ou *coulisseaux* en cuivre, d'une ligne d'épaisseur, également éloignés de la ligne qui, sur la plaque, représenterait l'axe du mortier. Cette coulisse est destinée à recevoir *une tringle en acier*, d'une ligne d'épaisseur, susceptible de glisser à frottement doux entre les deux liteaux. *Une vis de pression*, qui traverse la plaque et dont la tête est en dessous, sert à fixer cette tringle dans la position qu'on veut momentanément lui conserver.

Le côté droit de l'instrument est gradué de demi-ligne en demi ligne, sur une certaine longueur, à partir du point correspondant à la tranche du mortier.

L'extrémité du coulisseau de droite est gradué de ligne en ligne, et le bout antérieur de la tringle qui lui correspond, porte un *nonius*.

L'extrémité de cette tringle qui, dans la vérification, doit appuyer contre le fond de la chambre, est arrondie par un arc de cercle dont le rayon est de deux pouces. L'autre extrémité est coudée, et présente une petite plaque pour appuyer le pouce, et, en dessous, un crochet pour appliquer l'index, afin de pouvoir, avec ces deux doigts, pousser ou retirer la tringle.

Deux ressorts sont fixés à vis vers le bord gauche de l'instrument, l'un à hauteur de la chambre, l'autre près de la tranche du mortier. La calotte sphérique qui les termine, et qu'on y adapte pour les empêcher de rayer l'éprouvette, déborde un peu. Il en résulte que leur pression force sans cesse le bord droit de la plaque à s'appuyer contre la paroi du mortier.

A l'extrémité antérieure de la tringle, se trouve *un support avec-arc-boutant*, fixé sur la plaque par une vis, et percé pour le passage d'une vis servant de pivot *au levier*. La base du support est rivée en dessous de la tringle. La partie verticale porte une coulisse triangulaire pour recevoir *une pointe mobile en acier*. Dans le derrière de l'arc-boutant se trouve une mortaise pour le passage du levier dont le bout entre dans un trou carré, pratiqué au bas de la pointe. A l'autre extrémité de la tringle mobile, il se trouve une espèce de *pinule* à plaque fixée par deux vis. La face postérieure de cette pinule est graduée de ligne en ligne, sur le bord de l'ouverture, qui doit être assez grande pour ne pas gêner le mouvement *du levier en acier*.

La disposition relative de ces pièces est telle, que la partie du levier comprise entre l'axe de rotation et le bout qui touche à la pointe, est le 12^e de la partie comprise entre le même axe et la surface postérieure de la pinule.

La tringle mobile porte, en outre, un *second support* avec arc-boutant, fixé par quatre vis, beaucoup plus haut que le premier, mais creusé en coulisse comme lui, pour recevoir aussi une pointe mobile en acier. L'arc-boutant est percé d'un trou pour recevoir une vis, servant de pivot au levier quand, dans la visite, on le transporte en ce point. Il faut, dans ce cas, que la distance de l'axe du trou de l'arc-boutant à l'extrémité du levier qui touche la pointe, soit encore le 12^e de la distance du même axe de rotation au derrière de la pinule.

Enfin, pour donner plus de facilité à manœuvrer l'instrument, on a adapté en dessous *une poignée* en bois, garnie à chaque bout *d'une virole en cuivre*. Cette poignée, parallèle à la plaque, est soutenue par *une soie* qui la traverse dans toute sa longueur, et qui fait corps avec *une tige de fer*, fixée

en dessous de la plaque de l'instrument par les deux vis qui assujétissent les extrémités des coulisseaux de la tringle mobile. L'autre bout de la soie traverse le grand support du dessous, et y est fixée par un écrou.

Manière de se servir de l'instrument.

1° On supprimera le levier et les pointes mobiles.

2° On introduira l'instrument dans le mortier, en reculant la tringle mobile, et on fera porter contre l'orifice de la chambre la portion de courbe qui représente la section de la partie sphérique.

3° On maintiendra avec la main gauche l'instrument dans cette position, et avec le pouce de la main droite, on poussera la tringle jusqu'à ce qu'on touche le fond de la chambre. Cela fait, on serrera la vis de pression. On s'assurera de la longueur de l'âme, au moyen de la graduation qui correspond à la tranche; on retirera ensuite l'instrument pour examiner la division de la tringle, qui indiquera la longueur réelle de la chambre.

4° On placera la petite pointe mobile dans son support, ainsi que le levier et sa vis de rotation. On introduira de nouveau l'instrument dans le mortier, en ayant soin de reculer la tringle mobile, de manière que la pointe soit en dehors de l'orifice de la chambre. Ensuite on poussera la tringle doucement et en soulevant le levier, jusqu'à ce que la pointe soit un peu dans la chambre. On abandonnera alors le levier pour le laisser libre dans ses mouvemens. On continuera à pousser et, regardant en même tems la division de la pinule, on notera ce qui sera indiqué par les mouvemens du levier. De cette manière, on aura les diamètres de la chambre dans toute sa longueur.

5° On sortira l'instrument, on ôtera la petite pointe mobile, ainsi que la vis de rotation; on placera la grande pointe, et le levier qu'on fixera cette fois au trou de l'arc-boutant du grand support; on replacera l'instrument dans le mortier, en ayant soin que la pointe reste en dehors de la bouche; on poussera ensuite la tringle et on continuera d'opérer pour l'âme comme il a été prescrit de le faire pour la chambre.

Le second instrument se compose : *d'une plaque en cuivre*, destinée à recevoir toutes les autres pièces. Elle est découpée de manière à représenter une section faite par l'axe, dans l'intérieur du mortier, dans le cas toutefois où ce vide serait partout trop faible d'une ligne environ. Cette plaque se termine par un manche, et pour faciliter la description, on appellera *côté de la bouche*, l'extrémité de la plaque du côté du manche, et *côté de la chambre*, l'extrémité opposée ;

D'une petite plaque mobile aussi en cuivre. Elle est posée sur la grande, sur laquelle elle se meut circulairement autour d'un axe, qui doit être dans la direction de l'un des diamètres de la partie sphérique du mortier, lorsque l'instrument est en fonction. Le dessus de cette petite plaque doit être aussi, dans le même cas, dans un plan passant par l'axe du mortier. L'extrémité de cette petite plaque, du côté de la bouche, porte une division qui correspond à une autre division faite sur la grande plaque, sur un arc de cercle dont le centre est au point de rotation de la petite plaque. En dessus de la même partie, se trouve une autre division qui correspond à celle qui est faite à l'extrémité de la grande branche de *l'alidade*. Cette alidade est une petite lame coudée qui porte un pivot, dont la position de l'axe doit être telle, que la longueur de la petite branche soit exactement le tiers de celle de la grande. Cet axe est maintenu verticalement par une petite plaque à double équerre, appelée *petit pontet*. Les deux branches de l'alidade sont terminées par des arcs dont le centre est dans l'axe du pivot, et dont les rayons sont dans le rapport de 1 à 3. A l'extrémité de la petite branche on a fait une petite entaille qui engrène sur la *dent* de la pointe mobile. A l'extrémité de la grande branche se trouve un trou ovale, dans lequel passe la vis de pression qui sert à arrêter l'alidade, quand on le juge à propos ;

D'une pointe mobile en acier. Une de ses extrémités est percée d'un trou ovale, dans lequel passe l'essieu de la petite plaque mobile ; cet essieu est maintenu verticalement par le *grand pontet*, petite plaque à double équerre fixée à vis sur la grande plaque. La pointe mobile est en outre retenue dans une direction invariable par deux brides en fer, dans les-

quelles cependant elle peut glisser facilement. En dessus du corps de la pointe se trouve fixée une petite cheville, contre laquelle s'appuie *un ressort* qui tend continuellement à faire sortir la pointe et à la faire porter contre la paroi du mortier. Sur le côté de la pointe, et vers l'arrière, se trouve une petite *dent* en cuivre, qui engrène avec une entaille faite au bout de la petite branche de l'alidade. Cette dent sert à faire suivre à l'alidade tous les mouvemens de la pointe mobile. Le ressort dont il a été parlé est fixé sur la petite plaque mobile;

De deux grands marteaux en acier. Ils sont placés du côté de la bouche, et servent, par leur pression contre les parois du mortier, à maintenir la ligne de milieu de l'instrument dans le plan de l'axe du mortier. Ils sont fixés sur la plaque par une vis qui lui sert de pivot;

Une vis de course, fixée sous la plaque de manière que la tige de son écrou, passant dans les trous faits aux extrémités des marteaux, entraîne ces derniers dans son mouvement. Un écrou se visse sur la tige pour arrêter les marteaux;

De deux petits marteaux, partie en cuivre, partie en acier, placés près de l'orifice de la chambre; ils servent comme les grands à maintenir la ligne du milieu dans le plan de l'axe du mortier; ils engrènent par une de leurs extrémités avec une vis sans fin, qui se nomme aussi *vis de course.* Ils sont fixés sur la grande plaque, chacun par une vis qui leur sert d'axe de rotation;

D'un curseur en cuivre, garni d'acier au bout. Il est placé au bout de l'instrument du côté de la chambre, et porte sur le côté une division, qui correspond à une autre division faite sur la grande plaque. Ces divisions servent à mettre le curseur à la longueur de la chambre, telle qu'elle aura été trouvée par le premier instrument. Ce curseur porte une vis de pression qui sert à le fixer;

De deux appuis en cuivre, garnis d'acier. Ils sont en dessous de la grande plaque, et servent à maintenir l'instrument à la hauteur convenable dans le mortier.

Pour fixer la petite plaque en un point quelconque de sa course, elle porte une vis de pression, dont la tête est en

dessous de la grande plaque, et dont la tige se meut dans une coulisse circulaire parallèle à la partie arrondie de la grande plaque.

Manière de faire usage de l'Instrument.

1° On fait rentrer les marteaux de manière que, en introduisant l'instrument dans le mortier, ils ne touchent pas contre les parois.

2° On fait sortir le curseur autant qu'il est besoin pour compléter la longueur réelle de la chambre du mortier à visiter. La nécessité de cette opération vient de ce que si la chambre était trop longue ou trop courte, l'instrument s'enfoncerait trop ou pas assez, et que cela influerait sur la vérification à faire sur la partie sphérique.

3°. On fait tourner l'alidade de manière à faire rentrer la pointe mobile, et on serre la vis de pression, pour la maintenir jusqu'à ce qu'on opère.

4°. On introduit l'instrument dans le mortier, on fait ensuite mouvoir la vis de course des petits marteaux et celle des grands, jusqu'à ce que les uns et les autres appuient assez fortement contre les parois du mortier. Dans cette opération, on a soin d'avoir la main gauche à la poignée, et de tenir l'instrument de manière que le curseur touche bien le fond de la chambre.

5°. Ces préliminaires terminés, on desserre la vis de pression pour que l'alidade soit libre ainsi que la pointe mobile; ensuite, avec le pouce et l'index, on saisit la tête de la vis de pression, on fait correspondre le zéro de la division de la petite plaque avec celui de la division de la grande, on fait mouvoir la petite plaque en examinant le zéro de la division du bout de l'alidade. On peut, par ce moyen, constater la justesse ou les défauts de la partie sphérique de l'éprouvette. On fera l'opération sur plusieurs méridiens de la même surface.

Instrumens vérificateurs pour armes. L'officier d'artillerie chargé de passer l'inspection des armes des troupes, reçoit de la direction d'artillerie la collection des instrumens vérificateurs composée comme il suit :

Cylindres de rebut, pour { 1°. Fusils. 2°. Mousquetons et pistolets. }
Petits cylindres pour *Idem.*

Calibres de rebut { à la bouche, pour { 1°. Fusils. 2°. Mousquetons. 3°. Pistolets. } au tonnerre, pour { 1°. Fusils. 2°. Mousquetons. 3°. Pistolets. } }

Vérificateurs de la lumière, pour { 1°. Fusils. 2°. Mousquetons et pistolets. }

Idem. { du chien, du bassinet, de la batterie } pour les platines { 1°. de fusils. 2°. de mousquetons et pistolets. }

Une filière portant le pas des différentes vis de platine.
Un vérificateur des largeurs des lames de sabre.
Un poinçon à la lettre R.

Instrumens vérificateurs pour bouches à feu. On se sert encore, à peu de chose près, de ceux que prescrit l'ordonnance du 26 novembre 1786, et qui consistent en : *une étoile mobile,* pour calibrer l'intérieur, *un miroir,* pour examiner l'âme et la chambre, *un chat,* ou *pied de chat,* servant à rechercher les chambres intérieures; *un crochet,* pour les mesurer; *des grattes,* pour mettre à découvert les chambres extérieures, et *des aiguilles* pour les mesurer; une *règle* en fer sur laquelle est marquée la longueur de l'âme des canons, et leur longueur extérieure; *un échantillon,* ou profil extérieur de la coupe du canon suivant son axe; *une règle à anneau carré,* employée pour mesurer la distance des tourillons au derrière de la plate-bande de culasse; *un compas,* pour mesurer les diamètres extérieurs; *un refouloir,* avec une rainure longitudinale qu'on remplit de terre glaise, pour vérifier l'emplacement de la lumière; on se sert d'un refouloir semblable pour prendre l'empreinte du raccordement de la chambre avec l'âme, dans les caronades; *une lunette,* pour calibrer les tourillons; *un niveau* et *une double équerre,* pour en vérifier la direction et l'abaissement; *un échantillon* du cul-de-lampe et des autres parties courbes; on fait usage en outre, *de lunettes* des calibres de l'âme et de la chambre, *d'un compas d'excentricité,* quelquefois *d'un curvimètre.* (Voir ces différens articles.)

ITAGUE. Cordage servant, quand on change un canon d'affût, ou qu'on le descend sur le pont (voir *démonter un canon*); il est garni d'une cosse à un bout, et de l'autre terminé en queue de rat.

Dimensions des itagues employées pour démonter les canons.

Calibres	36	30	24	18
Grosseur	115 m/m	111 m/m	108 m/m	95 m/m
Longueur	6m,15	6m,00	5m,85	5m,70
Poids	7k,90	7k,25	6k,60	4k,80

On appelle encore *itague*, un cordage servant à fermer un mantelet de sabord. Il porte à son milieu, et en dedans du bord, une cosse dans laquelle on passe le croc de la poulie double du palanquin. Les itagues de sabord se coupent à la longueur voulue, quand on les met en place.

J.

JAVELLE. Un baril tombe en javelle, quand ses douves et son fond se séparent par la rupture ou l'enlèvement des cercles.

JET. Excédant de métal qui reste dans le canal par où l'on introduit la fonte dans un moule. C'est ce qu'on appelle *masselotte* pour les bouches à feu.

Dans le coulage des projectiles au moyen de coquilles, le moule se trouvant, même avant la coulée, à une température assez élevée, le jet maintenu long-tems liquide, peut fournir au retrait de la fonte, et contribuer à la rendre plus dense; tandis que dans le coulage en sable, le jet se refroidissant très promptement, son effet est à peu près nul. (Voir *Boulet.*)

Jet des bombes. (Voir *Tir.*)

Jet des grenades. (Voir *Grenade.*)

JOUE. Evidemment pratiqué sur la crosse des fusil et mousqueton, pour placer la joue quand on vise.

L.

LAINE *filée*. On l'emploie pour former le godet des étou-

pilles en plume. Quand elle est belle, il en faut 306 grammes pour 1000 étoupilles.

LAITON. (Voir *Cuivre*.)

LAME *de baïonnette*. Elle est en acier et de forme triangulaire. (Voir *Baïonnette, dégradations*.)

Lame de sabre. On distingue dans une lame de sabre : *la soie, le talon, le dos, le tranchant, la pointe, le biseau*. Son épaisseur va en diminuant légèrement du talon à la pointe, et du dos au tranchant; sa largeur ne diminue que vers la pointe.

La *lame du sabre d'infanterie* est légèrement cambrée; sa largeur au talon est de 15 lig. $\frac{1}{2}$; au milieu, de 14 lig. $\frac{1}{2}$; sa longueur est de 22 pouces.

On paie pour une neuve 2 f. 75 ; pour la monter 15 c., la refourbir à la meule de pierre 15 cent., à l'émeri et à la meule de bois 20 cent.; pour refaire la pointe 10 cent., rallonger la soie 10 cent.

Lame du sabre d'abordage. Plus cambrée que celle du sabre d'infanterie (la flèche de la courbure est de 7 lignes environ); elle est évidée. Sa longueur à partir du talon est de 25 pouces 3 lig.; sa largeur, de 16 lig.

La lame des épées de sous-officiers est plate. La nomenclature est la même que celle de la lame de sabre, à l'exception du biseau.

Son prix est de 4 f, 90. On paie à l'armurier 25 cent. pour la monter.

LANCE *à feu*. Cartouche en papier rempli de la composition suivante : 16 parties de salpêtre, 8 de soufre, 4 de pulverin, $\frac{1}{2}$ de colophane. On ne s'en sert dans la marine que pour amorcer les pièces soumises à l'épreuve du tir. (Voir *Épreuves*.)

Pour faire le cartouche, on prend du papier bien collé, que l'on coupe en bandes de $0^m,095$ à $0^m,108$ de largeur, sur $0^m,406$ de longueur. Chaque bande est légèrement enduite de colle de farine sur l'un de ses bords, et roulée ensuite sur un mandrin ou baguette de bois dur de $0^m,433$ à $0^m,487$ de longueur, sur $0^m,012$ de diamètre. Quand il est formé, on le roule à plusieurs reprises sur la table, soit

avec les deux mains, soit avec une petite varlope, et l'on ferme l'un des bouts, en repliant le papier de 7 à 9$^{m/m}$ sur le bout de la baguette. On frappe ce culot plusieurs fois sur la table, pour l'aplatir, on retire le mandrin et l'on met le cartouche à sécher.

Ces cartouches se chargent de la manière suivante : on a un petit entonnoir en cuivre, dont la douille a de 18 à 20 $^{m/m}$ de longueur, et 12$^{m/m}$ de diamètre; on l'introduit dans le bout du cartouche, et l'on passe dedans une baguette de cuivre ou simplement de bois dur, ayant 0m,46 de longueur sur 0m,011 de diamètre, terminée à un bout par une tête, pour qu'on puisse plus facilement la saisir. On verse de la composition dans l'entonnoir, et on la refoule, à mesure qu'elle tombe, en élevant un peu et baissant alternativement la baguette. Il faut battre bien uniformément, pour que la composition soit également refoulée, et battre assez fort, pour que, en tenant horizontalement par un bout la lance chargée, elle ne plie pas sous son poids.

LANGUE *de carpe.* (Voir *Foret.*)

LANTERNE. (Voir *Cuiller.*)

LAVOIR. Baguette de fer, percée vers l'une de ses extrémités d'un trou assez grand, pour qu'on puisse y passer un bout de vieux linge, et, après l'y avoir fixé, s'en servir pour laver l'intérieur des armes à feu portatives. Cette baguette doit être un peu plus longue que le canon.

LEVIER *de pointage.* Le levier de pointage des caronades est en fer; l'extrémité qui entre dans la semelle est équarrie, après ce bout carré, le levier fait un coude, il est ensuite à 8 pans, puis rond, et se termine par un bouton. Il est percé d'un trou pour recevoir un piton, qui, traversant la semelle, le fixe à cette partie de l'affût. La clavette tient au-dessus de la semelle, par une chaînette fixée à un crampon.

Un levier de pointage de caronade en fer de 36 pèse environ 9 kilogr. et coûte de 9 à 10 fr.; un de 24 pèse 7 kil. et coûte 8 francs.

Il en est délivré un par caronade, plus le huitième pour rechange, et un par caronade des embarcations.

LIGNE *d'amarrage.* Menu cordage goudronné servant à

fixer certains amarrages, comme ceux des bouts de brague, à rapprocher les deux côtés des élingues, des estropes, etc., et à une infinité d'autres usages. On emploie de la ligne en 9, 6 et même 3 fils ; cette dernière s'appelle *ligne de revers*.

Ligne de mire. Rayon visuel, servant au pointage des bouches à feu, et passant par les points les plus élevés de la culasse et de la volée, pourvu toutefois que les points qui déterminent cette ligne, soient dans un même plan passant par l'axe.

On peut faire varier la ligne de mire, en adaptant une hausse à la culasse, ou une mire sur la volée.

La ligne de mire qui passe par deux points pris sur la surface même de la pièce est appelée *ligne de mire naturelle*, pour la distinguer des autres auxquelles on donne le nom de *lignes de mire artificielles*. (Voir *Angle de mire, pointage, tir*, etc.)

Ligne de tir. C'est la trace du plan vertical passant par l'objet à battre et l'axe de la pièce. Ce serait la projection de la trajectoire, si celle-ci était constamment plane. (Voir *Trajectoire*).

LIMAILLE. Parcelles de métal enlevées par la lime, ou dans le forage, par les instrumens employés à cette opération.

LIME. Outil d'acier trempé, à surface dentelée, servant à dégrossir, à polir les pièces de métal, et à leur donner la forme requise. Les limes varient de formes et de dimensions, leurs dents sont plus ou moins fines, suivant l'usage qu'on se propose d'en faire. Chaque espèce reçoit un nom particulier.

LISTEL. Moulure plate jointe à une autre moulure ou à une partie saillante sur la surface des bouches à feu. Dans un canon, il y a *le listel de la plate-bande de culasse et les deux listels de l'astragale de lumière*. Dans les caronades il n'y a qu'un seul listel ; il est placé à la jonction de la culasse et du bouton.

LUMIERE. Trou cylindrique percé vers la culasse, et par lequel on communique le feu à la charge d'une arme à feu.

Dans les canons et perriers d'une livre, elle aboutit intérieurement au milieu de l'arc d'arrondissement du fond de l'âme.

Dans les caronades en fer, à 6 lignes du fond de la chambre, mesure prise parallèlement à l'axe de la pièce.

Dans les espingoles d'une livre, au quart de longueur de la chambre.

Dans l'éprouvette (1769), à 9 points du fond de la chambre.

Le diamètre de la lumière, dans les canons et caronades, est de 2 lignes 6 points; elle est évasée de 6 points à son orifice supérieur.

Celui de la lumière du mortier éprouvette de 1769, est de 1 lignes 6 points. Un évasement de 6 points sur la lumière de toutes ces pièces, les met hors de service ou nécessite un nouveau grain.

L'inclinaison de la lumière dans les canons, est de 15 degrés, excepté dans le 30 long et court, où elle est de 16 degrés.

La lumière doit être assez grande pour offrir un passage facile au dégorgeoir, en supposant celui-ci suffisamment fort pour percer la gargousse, et, d'un autre côté, elle doit être restreinte de manière à ne laisser échapper que le moins possible du fluide élastique dégagé de la poudre.

On a fait des recherches pour connaître à quel point de la charge il était le plus avantageux de faire aboutir la lumière.

Il est certain que si la lumière répond au milieu de la longueur de la charge, l'inflammation se communique en même tems dans les deux moitiés, et qu'elle doit être plus rapide ; c'est ce que l'expérience confirme, du moins pour les grandes charges; elle prouve aussi (expériences de 1811), que l'influence de la position de la lumière sur le recul n'est pas sensible dans le canon de fusil ; qu'elle l'est d'autant plus dans les pièces de canon, que le calibre est plus fort.

On a fait aboutir la lumière, dans les canons et caronades, vers le fond de l'âme ou de la chambre, ce qui en donnant plus de facilité pour le service, permet de tirer à petites charges et de flamber les pièces pour les nettoyer. Cependant il a fallu conserver assez de distance pour que le culot ne débordât par l'orifice inférieur, puisqu'alors il n'aurait pas

été possible de dégorger et de communiquer le feu à la charge par les moyens ordinaires.

LUNETTE *à calibrer les projectiles.* Instrument servant à reconnaître si le diamètre des projectiles se trouve dans les tolérances fixées; c'est une plaque de fer circulaire, percée en son milieu d'un trou d'un diamètre proportionné au calibre de boulet auquel la lunette doit servir. Chaque lunette a une poignée pour en faciliter l'usage. On emploie ordinairement deux lunettes pour chaque calibre, mais, quand on fait usage de cylindres, une seule, la petite, suffirait.

On en embarque une grande et une petite pour chaque calibre.

Diamètre intérieur des lunettes.

Calibres....	36	30	24	18	12	8	6	4
	pts.	pts.	pts.	pts.	pts.	pts.	pts.	pts.
Grande......	903	852	787	717	627	549	497	433
Petite.......	894	843	778	708	618	540	488	424

Les lunettes pour balles à mitraille sont ordinairement accouplées. Leur diamètre est, pour la grande, le calibre exact de la balle, pour la petite, un millimètre en moins.

Les lunettes doivent être fréquemment visitées, pour s'assurer que leur diamètre intérieur n'a pas augmenté. Elles devraient être mises hors de service, si cette augmentation excédait 2 points. (Voir *Boulet.*)

LUSIN. Menu cordage employé dans quelques travaux d'artillerie; on passe du lusin dans la coulisse des coiffes d'écouvillon pour les serrer quand elles sont en place; il entre dans la confection des palans; on s'en sert aussi dans la confection des paquets de mitrailles, etc. Il est formé de deux fils carrets; il y a du lusin blanc, et du lusin goudronné.

M.

MACHINE *à démonter les canons.* Elle se compose de *deux estropes*, garnies chacune de deux poulies simples, *deux civières*, garnies de la même manière, *quatre itagues*, *quatre palans* (on prend les palans de la pièce et ceux de l'une des pièces voisines). (Voir *Changer d'affût*, *Civière*, *Estrope*, *Itague.*)

Pour le calibre de 36 ; cette machine non compris les 4 palans, peut coûter 150 fr., et peser de 90 à 95 k.

Le sieur Griolet, sergent de bombardiers à Toulon, a proposé, pour cette manœuvre, une machine plus légère et moins chère. Elle se compose de : *deux poulies triples, deux poulies doubles, une estrope double, trois estropes simples, deux itagues, deux boulons, un burin, deux palans*, ce sont ceux de la pièce. (Voir *Changer d'affût*.)

Pour le même calibre, cette machine coûte environ 100 f. et pèse de 45 à 50 kilogrammes.

Elle se manœuvre avec l'équipage seul de la pièce, c'est-à-dire, avec moitié moins de monde que l'autre, fait perdre moins de tems, et n'entrave pas comme elle le service des pièces voisines.

Machine à percer les lumières. Il y en a de plusieurs formes, la suivante est cependant le plus généralement employée. Elle se compose *de deux coussinets*, servant à supporter la pièce ; ils sont susceptibles de se mouvoir dans une rainure; mais on les fixe, au moyen de vis et d'écrous, quand ils sont dans la position voulue ; *d'un cric horizontal*, portant le foret, et placé sur un banc, que l'on peut faire mouvoir dans deux rainures circulaires et concentriques, mais que l'on fixe aussi à volonté.

Pour percer la pièce, on dispose la lumière de manière que l'axe des tourillons soit vertical. On a un gabari représentant une coupe du fond de l'âme, pour les canons, du fond de l'âme et de la chambre pour les caronades, coupe faite par un plan passant par l'axe de la pièce et la lumière, indiquant par conséquent la direction et la position de cette dernière.

Ce gabari se pose sur la pièce, de manière à couvrir la section qu'il représente ; on dirige l'axe du cric parallèlement à la trace de la lumière, et l'on fixe solidement le banc et les coussinets de la pièce. On introduit le foret dans le bout de la tige du cric, on le fait avancer jusqu'à ce que la pointe touche le centre extérieur de la lumière, on le fait ensuite tourner au moyen d'une boîte à foret et d'un archet, en ayant égard à ce qu'il ne peut mordre que dans un sens.

MACHOIRES *du chien*. Elles servent à maintenir la pierre

à feu. On les distingue en *mâchoire inférieure* et *mâchoire supérieure*; la première fait corps avec le reste du chien, la seconde est mobile; on la presse sur la pierre par une vis (la vis du chien), qui la traverse et se visse dans la mâchoire inférieure; la crête l'empêche de tourner. (Voir *Chien*.)

MAGASIN *à poudre*. Lieu où sont déposées à terre les poudres formant l'approvisionnement du port. A moins d'emplacement spécial, ou y dépose aussi les poudres des bâtimens de guerre, qui, par un motif quelconque, sont obligés d'entrer dans le port. Un édifice consacré à cet usage doit, autant que possible, être isolé, d'un accès facile, et abordable par eau pour que les mouvemens de poudre exigent moins de précautions, tout en diminuant les chances d'évènement. Il faut que la poudre y soit à l'abri de l'humidité, et des variations hygrométriques de l'atmosphère, c'est-à-dire, à l'abri d'une humidité surabondante et d'une sécheresse trop grande; les limites qui paraissent convenir sont 45 et 55 degrés de l'hygromètre; plusieurs procédés ont été indiqués pour atteindre ce but, l'un par M. Champy, l'autre par M. Richardot. (Voir *Chlorure de calcium*.) Les barils à poudre doivent y être rangés avec le plus grand ordre, et *engerbés* suivant leur capacité. (Voir *Engerber*.)

Il est inutile de recommander une extrême propreté dans l'intérieur de ces magasins, une attention toute particulière dans le choix des matériaux; car on sent que tout corps qui par le choc pourrait occasionner une étincelle, doit être soigneusement écarté des lieux de dépôt des poudres; aussi recommande-t-on de n'y entrer que pieds nuds, ou avec des sandales faites exprès.

Il est encore de la plus haute importance de préserver les magasins à poudre de l'action des courants électriques, en en garnissant le pourtour de paratonnerres convenablement rapprochés. Enfin, il faut que ces édifices puissent être facilement gardés, pour les mettre hors des atteintes de la malveillance et des voleurs.

Il y a ordinairement trois clefs pour un magasin. L'une, pour ouvrir et fermer la porte de l'enceinte extérieure; elle reste entre les mains du garde d'artillerie; les deux autres

pour la porte d'entrée, et les portes des salles où sont déposées les poudres; celles-ci sont remises au préfet maritime et au directeur d'artillerie.

MAÎTRE ARMURIER. (Voir *Armurier.*)

Maître canonnier. Sous-officier d'artillerie ou marin chargé de recevoir des magasins du port, de surveiller et conserver soigneusement à bord l'artillerie et les attirails qui en dépendent, ainsi que les munitions et artifices qui doivent être embarqués. L'état de tous ces objets, appelé feuille du maître canonnier, est dressé en double expédition. Le maître émarge chaque article sur la feuille qui reste à la direction d'artillerie et reçoit la seconde expédition, pour lui servir d'inventaire et de balance au moment du désarmement.

Le premier maître du canonnage aura sous ses ordres immédiats les seconds-maîtres et quartiers-maîtres de canonnage.

Pendant le combat, pendant les exercices, les manœuvres et les travaux relatifs à l'artillerie, il aura sous sa surveillance spéciale les chefs de pièce et tous les autres hommes de l'équipage attachés à ce service.

Il chargera le plus ancien des seconds-maîtres de canonnage, de tout ce qui est relatif à la tenue des pièces d'artillerie, et à l'entretien de leur grément et de leurs ustensiles, et il destinera au service des soutes à poudre celui des seconds-maîtres ou des quartiers-maîtres de canonnage qu'il jugera le plus capable de diriger ce service.

Il sera remplacé, au besoin, par le plus ancien des seconds-maîtres.

Lorsque les poudres devront être embarquées, le maître-canonnier prendra les ordres de l'officier chef du premier détail; il fera les dispositions nécessaires pour prévenir les accidens, soit dans l'embarquement, soit dans l'arrimage des poudres, et il demandera que les feux soient éteints, si l'ordre de les éteindre n'avait pas été donné.

Il prendra les mêmes précautions lors du débarquement des poudres, et il s'assurera par lui-même que les soutes et coffres à poudre ont été soigneusement nettoyés et balayés.

Le maître-canonnier ne fera aucun mouvement de poudres dans le bâtiment, il ne fera point d'artifices, ni de gargousses,

sans l'ordre de l'officier en second, ou de l'officier chargé du premier détail.

Il tiendra toujours prêts, dans les soutes à poudre, les coffres d'approvisionnement destinés à l'armement des embarcations.

Lorsque ces coffres devront être délivrés, il remettra un état des munitions qu'ils renfermeront au commandant de chaque canot, et à l'officier de quart.

Le maître-canonnier prendra les ordres de l'officier en second, lorsqu'il sera nécessaire de visiter les soutes à poudre. Aussitôt que cette visite aura été terminée, il en rendra compte à cet officier, et il lui remettra les clefs des soutes.

S'il est nécessaire d'allumer les fanaux des soutes à poudre, il en demandera l'autorisation à l'officier en second, et il en préviendra l'officier de quart. Il rendra compte à l'un et à l'autre de l'extinction de ces feux.

Le premier maître de cannonage assistera à tous les exercices du canon, ainsi qu'à l'école de théorie des chefs de pièce et des chargeurs, et il dirigera lui-même les exercices à l'école de théorie, lorsqu'il en recevra l'ordre.

Pendant le combat, le maître-canonnier se tiendra dans la première batterie. Dans les appareillages et les mouillages, il veillera à ce que, dans les batteries, il n'y ait aucun obstacle à la manœuvre des câbles. Dans toute autre circonstance importante, et lorsque le capitaine commandera lui-même, le maître-canonnier se tiendra sur le pont, à portée de recevoir ses ordres.

A l'heure indiquée pour le nettoyage des pièces d'artillerie et des ustensiles, le maître-canonnier veillera à ce que tous les hommes attachés au service du canonnage soient présens à cette opération, et à ce qu'elle soit terminée dans le tems prescrit par le règlement de service journalier.

Dès que ce travail sera fini, il fera l'inspection des batteries, et il rendra compte à l'officier de quart, à l'officier chargé de l'artillerie, et à l'officier en second.

Il prendra les ordres de l'officier en second et de l'officier chef du premier détail, pour charger les batteries au moment de mettre sous voiles, et pour les décharger lorsque le bâtiment sera arrivé au mouillage.

A la mer, il s'assurera fréquemment que les pièces sont hermétiquement tapées, que les lumières sont bien couvertes, que les charges ne prennent point de jeu dans les roulis et ne sont pas mouillées, et enfin que les pièces elles-mêmes sont solidement amarrées.

Il rendra compte de tout ce qui est relatif à ces divers objets à l'officier en second, et à l'officier chargé du détail de l'artillerie.

Pendant le combat, le maître-canonnier veillera à ce que les ordres donnés sur la composition de la charge des bouches à feu soient ponctuellement exécutés, et à ce que les chefs de pièce ne saignent point les gargousses.

Dans le cours de la campagne, lorsqu'il le jugera nécessaire, il demandera à l'officier chef du premier détail, la permission de faire aérer les objets confiés à sa garde ; il s'assurera fréquemment que les valets de canons et de caronades ne se détériorent point, et n'ont point perdu leurs dimensions ; il fera également calibrer plusieurs fois les boulets et autres projectiles embarqués.

Après le combat, il rend compte à qui de droit du nombre de gargousses pleines et vides qui restent en approvisionnement, ainsi que du nombre de barils de poudre défoncés et de ceux qui ne le sont pas encore ; il fait compléter immédiatement l'apprêté, afin d'être en état de livrer un nouveau combat, fait passer un faubert mouillé sur tout le passage des poudres, fait éteindre les fanaux des soutes, et remettre chaque chose à sa place.

Le maître canonnier est responsable des effets manquans ou détériorés. Lors du désarmement, on ne passe aucune consommation si elle n'est justifiée par l'emploi pour le service ou un procès-verbal bien en règle.

Maître canonnier entretenu. C'est un maître canonnier breveté qui, lorsqu'il n'est pas embarqué, est employé aux différens détails du service de la direction d'artillerie.

D'après l'ordonnance du 21 février 1816, il doit y avoir quatre classes de maîtres canonniers entretenus, ayant la solde suivante : 1re classe 1500 fr. par an, 2e classe 1200 fr., 3e classe 1000 fr., 4e classe 900 fr.

MANCHE POUR VOLÉE. Pour empêcher l'eau d'entrer dans les batteries par le trou pratiqué au milieu des faux-sabords, on fait usage d'un sac de toile appelé manche ou coiffe qu'on fixe tout autour du trou et qu'on lie sur la volée de la bouche à feu, quand celle-ci est en batterie.

Il faut à peu près un mètre de toile pour faire une manche servant à un canon de 4, et près de deux mètres pour une servant à un canon de 30.

On en délivre une pour chaque canon, excepté pour la batterie basse des vaisseaux.

MANCHETTES *de bombardier*. Afin de garantir le bout des manches de l'habit du bombardier, dans la manœuvre du mortier, on donne à ce servant une paire de bouts de manche de toile, qu'il attache au poignet et au-dessus du coude.

MANDRIN pour cartouche. (Voir *Cartouche*.)

Mandrins pour gargousses en papier. Leur diamètre a 1 ligne 1/2 de moins que le calibre de la pièce; leur longueur est égale à trois fois le diamètre.

MANTELET DE SABORD. Volet servant à fermer hermétiquement un sabord. Il est fixé par le haut au moyen de pentures, de sorte qu'il a toujours une tendance à retomber, quand il est soulevé.

On se sert, pour lever et baisser un mantelet de sabord, de *deux rabans, une itague, un palanquin*.

MARGELLE *d'une caronade*. On donne quelquefois ce nom à la partie de la pièce comprise entre le bourrelet et la tranche.

MARMITE Quand on veut couler dans des moules fermés ou éloignés du fourneau, on transporte le métal fondu dans des vases de fonte appelés *marmites*, qu'on garnit intérieurement d'un mortier composé de sable à mouler et de fiente de cheval délayée. On fait sécher cet enduit en allumant, dans la marmite même, un feu de menu bois qu'on entretient jusqu'au moment de la coulée, pour conserver l'intérieur de ce vase à une température convenable. Dans les hauts-fourneaux, on emploie du laitier chaud au même usage.

Cette marmite un peu plus étroite par le bas que par le

haut, est placée dans un cercle de fer, et s'y enfonce de 2/3 environ de sa hauteur. A ce cercle sont fixés des bras, pour servir au transport.

Il y a des marmites de différentes grandeurs; les petites contiennent de 75 à 100 kilogrammes de fonte, et se manœuvrent à bras; les grandes en contiennent jusqu'à 1500 kilogrammes; celles-ci ne se manœuvrent qu'au moyen d'une grue.

MARMOTTE. (Voir *cache-mèche*.)

MARQUES DES BOUCHES A FEU. Avant de sortir des fonderies, les bouches à feu reçoivent différentes marques gravées au burin pour faciliter leur signalement.

Pour les canons, on grave, sur la plate-bande de culasse, l'année de la fabrication, sur le bout du tourillon de droite, l'initiale du nom de l'établissement et le numéro de la série; sur le bout du tourillon de gauche, le poids de la pièce.

Pour les caronades, l'initiale du nom de la fonderie et l'année de la fabrication, sur la plate-bande de culasse, le poids sur le côté gauche du bouton.

MARTEAU. Pour rebattre les boulets, on se sert d'un marteau en fonte, dont la panne porte en dessous une cavité semblable et correspondante à celle de la *chabotte*. (Voir ce mot). Le poids en varie suivant le calibre des boulets; il pèse ordinairement 75 kilogrammes pour les boulets de 36, 30 et 24; 55 kilogrammes pour ceux de 18 et de 12; et 40 kilogrammes pour les boulets de 8, 6 et 4. Un marteau ne résiste pas plus de quatre jours à un travail continu. Ces marteaux sont mis en mouvement par une roue hydraulique; il y en a deux sur le même arbre pour rebattre les boulets de gros calibres, et trois pour les boulets de 12 et au-dessous. De chaque côté du marteau on place un petit tonneau qu'on entretient toujours plein d'eau, pour rafraîchir, à l'aide d'un conduit, le marteau et la chabotte. Cette eau contribue en outre à donner un plus beau poli au boulet.

Pour reconnaître si les cavités du marteau et de la chabotte se correspondent exactement, on place sur celle-ci un boulet froid et on fait battre le marteau. Si le boulet ne bouge pas, le marteau est bien placé; dans le cas contraire, il faut le

mettre mieux, sans quoi les boulets seraient meurtris et gâtés au lieu d'être polis et arrondis. (Voir *Chabotte, Rebattage*.)

MASSE *de mire*. (Voir *Fronteau de mire*.)

MASSELOTTE. Excédant de métal que l'on coule à l'extrémité du bourrelet, pour augmenter la pression de la fonte, fournir son retrait, et recueillir toutes les scories qui, malgré les précautions prises pendant la coulée, viennent cependant se réunir dans cette partie.

La hauteur des masselottes pour les canons des 3 premiers calibres, est de 3 pieds; elle est de 2 pieds 6 pouces pour les canons de 18 et de 12; de 2 pieds seulement pour les autres calibres.

Ces dimensions sont celles que donnent les tables de 1786 et les tables des nouveaux canons; mais une bouche à feu peut être parfaitement réussie et d'excellente qualité, quoiqu'il ne se soit pas trouvé dans le fourneau assez de fonte pour remplir le moule jusqu'au niveau du dessus de la masselotte. Une différence de 6 pouces, surtout pour les gros calibres, ne peut tirer à conséquence, cependant il est bon que la masselotte ne soit pas trop courte.

Poids moyen des masselottes, en supposant le moule entièrement rempli.

CANONS.

Calibres.	36	30	24	18	12	8	6	4
Poids..	790k		710k	600k	480k	310k	250k	75k

CARONADES.

Poids..	350k		250k	225k	180k

Lorsque la pièce est placée sur le banc de forerie, et avant de procéder au forage, on coupe la masselotte, au moyen d'un couteau, placé, comme un crochet de tour, dans un plan perpendiculaire à l'axe de la bouche à feu, et qu'on fait marcher sur la pièce, ou mouvoir dans le sens de sa longueur à l'aide de deux vis dont les axes sont perpendiculaires entre eux. Il faut de 4 à 5 heures pour couper une masselotte de 36; dans 2 heures, on peut couper la masselotte d'un canon de 4, de 6 et même de 8.

Les masselottes entrent dans la composition des charges des fourneaux à réverbère. (Voir *Charge*.)

MÈCHE *de guerre*. Corde lessivée, servant à mettre le feu aux canons, caronades, etc., quand les platines ratent.

La marine passe ordinairement des marchés pour cet approvisionnement. L'un d'eux, qui est en vigueur depuis le 1er avril 1826, et qui doit être en vigueur jusqu'au 31 mars 1829, porte que la mèche à canon sera fabriquée avec de bonnes étoupes de lin, qu'elle aura 61$^{m/m}$ (27 lig.) au moins de grosseur, qu'elle sera commise à 3 fils du cinquième au quart, et purgée de chenevottes ou autres corps étrangers;

Qu'elle sera ferme, sans avoir trop de dureté, point cornue à la surface, très sèche, sans moisissure, bien pénétrée dans toutes ses parties de lessive salpêtrée;

Qu'elle devra brûler uniformément, sans interruption, même dans un tems humide, de manière qu'une longueur de 108 à 135 $^{m/m}$ (4 à 5 pouces), dure une heure au moins; bien conserver le feu, et former un charbon dur, clair, vif, de forme conique, qui résiste et se dépouille de ses cendres lorsqu'on le secoue un peu.

Le prix d'adjudication est de 42 fr. les 100 kilogrammes, passible de la retenue de 3 p. $\frac{0}{0}$, les frais de transport et le droit fixe d'enregistrement restant en outre à la charge du fournisseur.

Pour reconnaître si les mèches faites par entreprise sont de bonne qualité, on en étripe quelques bouts, afin de voir si l'intérieur ne renferme pas des étoupes sales, pourries, mêlées de grosses chenevottes ou d'autres corps étrangers; la différence de couleur indique si la lessive a pénétré jusqu'au centre; la couleur et l'odeur indiquent si elles sont sèches, sans moisissure ni pourriture.

A bord, la mèche est renfermée dans des barils, ordinairement des barils à poudres. On en conserve toujours, sous la surveillance d'un canonnier, un bout allumé, suspendu dans un *baril à mèche* (voir cet article), pour les divers besoins du bord.

La mèche destinée à mettre le feu aux pièces est tournée

sur le *boute-feu*; celle qui sert à mettre le feu aux grenades est renfermée dans un *cache-mèche*.

On délivre 5k,50 de mèche pour combat, par canon et caronade, et 12k par mois pour service journalier.

La quantité de mèche de guerre pour combat, est augmentée ou diminuée de $\frac{1}{30}$ par chaque mois de campagne, au-delà et en deçà de six mois.

Mèche d'une pierre à feu. C'est la partie taillée en biseau.

MENTONNETS *de bombe.* Petits exédans de métal qui se trouvent près de l'œil, et dans lesquels passent les anneaux.

MERCURE *de Howard.* Mercure fulminant, employé dans la préparation des amorces fulminantes. Il ne détonne que par la percussion très violente d'un coup dirigé bien d'à-plomb.

On peut l'obtenir en mettant dans un matras de verre mince, 1 hectogramme de mercure bien pur; on verse 9 hectogrammes d'acide nitrique froid à 42 degrés de l'aéromètre de Beaumé, mêlés avec un gramme environ d'acide hydrochlorique, et l'on échauffe graduellement le tout sur un bain de sable, de manière que la dissolution du mercure puisse s'achever tranquillement et sans ébullition. Dès que la liqueur indique par sa limpidité une dissolution complète, on retire le matras, et on laisse refroidir le tout pendant 24 heures; on replace le matras sur le bain de sable, que l'on chauffe jusqu'à ce que la liqueur soit tiède, et l'on y verse d'un seul trait 6 hectogrammes d'alcohol froid à 32 degrés de l'aréomètre de Cartier. Il faut avoir la précaution de se servir d'un matras assez grand pour que la totalité du liquide n'en occupe guère que le tiers, afin d'avoir toute facilité pour remuer la liqueur pendant qu'elle chauffe graduellement, jusqu'à son entière ébullition qui produit une vive effervescence, accompagnée de vapeurs éthérisées d'une couleur blanchâtre. Quand ces vapeurs ont acquis une grande intensité, ce qui a lieu ordinairement trois ou quatre minutes après leur formation, on retire le matras du feu, et on abandonne la liqueur à elle-même. Elle continue à bouillir quelque tems, et il s'y forme peu à peu un précipité blanchâtre qui se dépose au fond du vase On attendra que le ma-

tras soit complètement refroidi pour décanter avec soin, et sans l'agiter, ce précipité qu'on lavera à plusieurs reprises sur un filtre avec de l'eau distillée, et qu'on mettra ensuite sécher à l'ombre et sans feu, entre des feuilles de papier brouillard.

On obtient de cette manière, si l'opération a été bien conduite, plus d'un hectogramme de mercure de Howard, en poudre d'un beau blanc.

MERLIN. Petit cordage formé de trois fils carrets commis ensemble. Le merlin que l'on emploie dans les travaux d'artillerie est goudronné, c'est-à-dire, que les fils qui le composent ont été préalablement goudronnés. Une pièce de 60 brasses, pèse environ 0k,75.

MESURES à poudre. Comme il serait trop long de peser les charges pour faire un apprêté un peu considérable, on remplit les gargousses au moyen de mesures de cuivre, dont la capacité est calculée de manière à contenir le poids de la charge fixée pour chaque calibre.

Dimensions des mesures pour charge de combat (en supposant que le pied cube de poudre pèse 65 livres.)

POUR CANON.

Calibres	36	30	24	18	12	8	6	4
	m/m	m/m	m/m	m/m	m/m	m/m	m/m	m/m
Hauteur intérieure...	235	222	219	210	204	160	143	131
Diamètre idem.....	187	176	156	142	124	113	104	87

POUR CARONADE.

Hauteur intérieure..	195	162	158	143	131
Diamètre idem....	120	117	109	104	87

Dimensions pour charge d'école et de salut.

POUR CANON.

Hauteur........	»	»	210	204	160	139	131	118
Diamètre........	»	»	142	124	113	99	87	76

POUR CARONADE.

Hauteur........	152	144	133	126	110
Diamètre........	114	108	100	94	82

Les mesures à poudre pour perrier et espingole se font en fer-blanc.

Leurs dimensions intérieures sont, pour	Perrier	Espingole
Hauteur	76 m/m	49 m/m
Diamètre	57	37

MIROIR. Pour visiter l'intérieur des bouches à feu, on se sert d'un miroir, à l'aide duquel on fait réfléchir, dans l'âme, la lumière du soleil, qui l'éclaire alors assez, pour distinguer tous les accidens qui peuvent s'y rencontrer. Une tache noire indique généralement une chambre, les coups de forets se reconnaissent aux ombres en spirale que forment les parties creuses non éclairées. Avec de l'adresse et de l'habitude, on peut faire réfléchir un des rayons de lumière suivant une des génératrices de l'âme, et reconnaître si cette partie est bien cylindrique, puisqu'alors la courbe de séparation d'ombre et de lumière doit être une ligne droite.

Quand on veut visiter au moyen du miroir, il faut que la culasse de la pièce soit, autant que possible, tournée du côté du soleil.

MITRAILLES. Les paquets de mitraille pour canons sont montés sur un plateau en fer battu, traversé, dans son milieu par une tige également en fer, et rivée en dessous; les balles sont renfermées dans un sac de toile, fixé à la tige et entouré d'un transfilage en menu cordage (ordinairement du merlin goudronné).

Les paquets de mitrailles pour caronades sont faits de la même manière, mais ceux-ci ont un culot sphérique en fonte, au lieu d'un plateau en fer.

Voici comment on procède à leur confection. Après avoir cousu le sac suivant sa longueur, on le passe sur la tige, et on l'enfonce jusqu'à ce que celle-ci déborde presque en entier; on amarre solidement ce sac sur la tige, près du plateau ou du culot, puis on le retourne pour mettre la couture en dedans; on place les balles par couches, on ferme le sac par le haut, au moyen d'un nouvel amarrage qui doit se trouver en dessous de la tête de la tige, enfin on transfile le paquet, on forme en dessus une ganse pour le saisir, et on finit par couvrir le tout de deux couches de peinture.

Les mitrailles pour canons sont composées de 15 balles, mises en trois rangées de 5.

Les mitrailles pour caronades se distinguent en *mitrailles à grosses balles*, et *mitrailles à petites balles*. Les premières sont composées de 15 balles, mises par rangées de 5 ; les autres, excepté celles des calibres de 30 et de 12, se font avec des balles de deux calibres, disposées ainsi qu'il suit :

36. $\begin{cases} 50 \text{ balles de } 36^{m/m} \text{ sur cinq rangs de dix.} \\ 40 \text{ id. de } 28^{m/m} \text{ sur sept rangs de sept.} \end{cases}$

30.... 120 balles de $28^{m/m}$ sur six rangs de vingt.

24. $\begin{cases} 50 \text{ balles de } 32^{m/m} \text{ sur cinq rangs de dix.} \\ 49 \text{ id. de } 22^{m/m} \text{ sur sept rangs de sept.} \end{cases}$

18. $\begin{cases} 55 \text{ balles de } 28^{m/m} \text{ sur cinq rangs de onze.} \\ 49 \text{ id. de } 22^{m/m} \text{ sur sept rangs de sept.} \end{cases}$

12.... 108 balles de $22^{m/m}$ sur six rangs de dix-huit.

Lorsqu'il entre plusieurs espèces de balles dans le même paquet, les plus petites sont placées le long de la tige, et les plus grosses contre le sac, servant comme d'enveloppe aux premières.

Mitrailles pour perrier et *espingole* d'une livre. Une dépêche du 4 janvier 1808 en a prescrit le mode de confection. Elles doivent être faites avec des balles de plomb de 20 à la livre, et contenir, savoir : les paquets 18 balles, les boîtes 21.

Les paquets se font comme ceux qu'on emploie pour les canons et caronades. Quant aux boîtes, elles sont en fer-blanc ; leur hauteur est de 62 m/m, leur diamètre de 50 m/m ; les ciselures du haut et du bas ont de 6 à 7 m/m de hauteur.

Le culot est soudé aux ciselures qui se rabattent dessus ; le fond supérieur est seulement maintenu par les ciselures ; cependant on le soude aussi quelquefois. La boîte est recouverte d'une couche de peinture, pour la garantir de la rouille.

Si l'on veut utiliser des balles irrégulières, on fait ensorte que le paquet pèse une livre.

Un ouvrier peut faire, dans une journée de 10 heures, 15 à 16 mitrailles pour canons, et à grosses balles pour caronades ; 7 à 8 à petites balles pour caronades de 36, 30

et 24 ; 8 à 9 pour les caronades de 18 et 12 ; 16 à 17 boîtes à mitrailles pour perrier ou espingole.

Les paquets à grosses balles sont transfilés avec du merlin ; une pièce suffit pour 15 à 17 paquets des trois premiers calibres ; il en faut un peu moins pour le même nombre de paquets des calibres inférieurs.

On transfile avec du luzin les paquets à petites balles ; il en faut une pièce pour 8 à 9 paquets des trois premiers calibres, ou pour 10 paquets des calibres de 18 et 12.

La quantité de mitrailles à délivrer aux bâtimens est réglée ainsi qu'il suit :

Mitrailles pour canons.
- 10 par pièce des batteries basses de tous les vaisseaux et des secondes batteries des vaisseaux à trois ponts ;
- 15 par pièce des autres batteries des vaisseaux, et de la batterie des frégates ;
- 20 par canon des gaillards des vaisseaux et frégates ;
- 20 par canons des bâtimens inférieurs.

Mitrailles à grosses balles pour caronades.
- 25 par caronade des vaisseaux et frégates ;
- 35 par caronade des autres calibres pour les embarcations.
- 15 par caronade des bâtimens inférieurs, et leurs embarcations.

Idem à petites balles.
- 5 par caronade pour tous les bâtimens ;
- 15 par caronade des autres calibres, pour embarcations des vaisseaux et frégates.

Idem pour perrier et espingole.
- 20 par perrier et espingole, pour tous les bâtimens.

Poids des mitrailles pour canons et caronades.

Calibres	36	30	24	18	12	8	6	4
	k	k	k	k	k	k	k	k
pour canons	17,60	13,00	11,70	8,30	5,40	3,90	2,90	1,70
à grosses balles p. caronade	18,70	15,10	12,80					
à petites balles pour *idem*.	19,80	15,10	13,60					

Le poids du paquet de mitrailles pour perrier et espingole est de 0 k 55.

D'après l'art. 62 du règlement du 13 février 1825 sur l'installation des vaisseaux et frégates, chaque batterie doit être pourvue de cinq paquets de mitrailles par pièce dont elle est armée ; ces mitrailles sont suspendues le long du bord par des bouts de tresse, à la hauteur de la fourrure de gouttière.

Les mitrailles pour perrier et espingole sont renfermées dans des boîtes à coulisse qui en contiennent ordinairement 80, en 2 couches de 10 sur 4.

MODÈLE. Pour imprimer, dans les moules en sable, la forme des bouches à feu ou autres objets qu'on veut couler, on se sert de modèles, ordinairement en fonte de fer, cependant, quelquefois en cuivre, ayant à peu près les mêmes dimensions que la pièce qui doit être coulée. La différence en plus qui existe entre les dimensions du modèle et celles des parties correspondantes de la pièce, varie suivant la qualité de la fonte qu'on emploie, et se calcule sur le retrait de celle-ci.

Les divisions du modèle correspondent à celles du moule; à l'exception pourtant que la première division du modèle se termine au collet du bouton. Cette disposition est nécessaire pour que le modèle du bouton puisse se retirer par parties, au moment du démoulage. Les modèles des parties saillantes ne sont point adhérens au modèle principal, on les y fixe, au moment, par des vis, qu'on introduit par dedans. Celles des parties saillantes du modèle qui doivent embrasser tout le pourtour de la pièce, sont divisées en trois parties par des plans ne concourant pas vers l'axe, et qui par conséquent les coupent en sifflet.

Modèles pour coquilles à couler les boulets. Dans les forges des Ardennes, ils sont en cuivre ou en étain, et solidement enchassés dans une enveloppe de bois, de forme conique, dont la grande base est garnie d'une poignée qui sert à la retirer du sable, quand elle est moulée. Sur les côtés du modèle de la coquille supérieure, près de sa grande base, sont cloués les modèles des deux oreilles dont cette partie de la coquille doit être garnie. On pourrait également faire ces modèles en fonte de fer, et, dans ce cas, tout serait de la même matière, car alors la dépense ne serait pas à considérer.

Il est rare qu'on puisse faire de prime abord des modèles de coquilles qui donnent des boulets bien ronds et de dimensions bien exactes; cela vient de ce qu'on ne connaît jamais très exactement dans quel rapport la fonte se retire par le refroidissement, et que son retrait est presque toujours, à ce qu'il paraît, un peu plus grand dans le sens horizontal que dans le sens vertical. Ce n'est que par des tâtonnemens successifs qu'on parvient à donner aux modèles des coquilles des dimensions convenables.

On commence à donner à la cavité du modèle les dimensions exactes de la grande lunette ; on coule une coquille supérieure et une coquille inférieure sur ce modèle, puis, avec la coquille entière, quelques boulets qu'on vérifie avec soin pour s'assurer de leurs dimensions et de leur sphéricité. Si ces boulets sont défectueux, on retouche les modèles aux endroits convenables, on refait de nouvelles coquilles, on en coule de nouveaux, que l'on vérifie encore avec un soin tout particulier, et l'on continue ainsi jusqu'à ce qu'on obtienne des boulets susceptibles d'être admis en recette. Il faut, dans ces essais, de la fonte de même espèce que celle qui doit servir à la fabrication, parce que, sans cela, le retrait n'étant pas le même, les résultats obtenus d'abord ne prouveraient rien pour la suite.

Les corrections que l'on doit faire subir aux modèles, consistent presque toujours à augmenter de quelques points le diamètre horizontal de la cavité par où les coquilles se réunissent.

Modèles pour le moulage en sable des boulets. Ils sont ordinairement en cuivre et de deux pièces, s'assemblant à leur grand cercle par gorge et feuillure ; ces modèles peuvent également être d'une seule pièce.

Dans les deux cas, il ne sont pas, en général, tout à fait sphériques, parce qu'il faut avoir égard à l'effet du retrait de la fonte ; mais la différence entre les diamètres vertical et horizontal peut être presque nulle.

Modèles pour mouler les balles de fonte. Les modèles des balles qui ont plus de $36^{m/m}$ de diamètre sont de deux pièces ; ceux des balles de $36^{m/m}$ et au-dessous sont d'une seule pièce. Les premiers sont en cuivre, et s'assemblent par gorge et feuillure, comme les modèles des boulets. Les modèles qui sont de deux pièces se font en étain ou en zinc.

Modèles des têtes de boulets ramés. Ils sont en cuivre et de deux pièces réunies par gorge et feuillure suivant le grand cercle de la lentille. La partie du modèle qui doit être logée dans la chape du moule, doit porter au milieu de sa partie convexe un renflement de forme carrée et haut de quelques lignes, pour marquer dans le sable du moule la place précise

où on doit mettre le noyau, pour que la lentille soit percée du trou dans lequel on doit river le bout de la barre.

Modèle provisoire. Lorsqu'on n'a pas de modèle en métal, et qu'on ne doit faire qu'un nombre peu considérable de pièces, on peut se servir de moules en terre préparés de la manière suivante :

On établit sur deux chevalets un axe de bois léger, tel que du peuplier, du sapin, etc., dont la grosseur va en diminuant successivement d'une manière uniforme, afin qu'on puisse le retirer facilement du moule par le gros bout. L'un de ses tourillons, qui sont en fer l'un et l'autre, est garni d'une manivelle qui sert à le faire tourner à volonté. Cet axe en bois qui a une longueur égale à celle de la pièce qu'on veut mouler moins la culasse, se nomme *trousseau*.

On commence par natter ce trousseau, c'est-à-dire, qu'on le garnit dans toute sa longueur de nattes de foin cordé, dont on l'enveloppe en le faisant tourner sur lui-même.

On applique ensuite sur ces nattes plusieurs couches de terre argileuse mêlée de crottin de cheval, qu'on fait sécher à mesure, en tenant dessous des charbons allumés.

Le crotin de cheval a pour but de rendre plus adhérentes les parties terreuses et de diminuer leur retraite.

Les diverses couches ne sont pas unies, afin que chacune s'attache mieux à celle qui a été placée avant elle, et à celle qui doit l'être après.

On prend un *échantillon* qui, étant placé à la distance convenable de l'axe, enlève la terre qui excède le profil; une vis placée à chacune des extrémités de l'échantillon sert à le rapprocher ou à l'éloigner à volonté. On l'avance d'abord de manière qu'en faisant tourner le modèle, l'échantillon lui enlève assez de terre pour qu'il ait dans toute sa longueur quelques lignes de diamètre de moins qu'il ne doit avoir, puis on entoure le modèle de brins de chanvre qui servent à empêcher la terre de se gercer et de se détacher du modèle.

On place ensuite l'échantillon à la distance voulue pour donner à la pièce les dimensions exactes qu'elle doit avoir, et on lui donne tout son diamètre en ajoutant une ou plusieurs couches très minces d'une argile bien fine et bien délayée

qu'on sèche à mesure et qu'on unit le plus qu'il est possible.

Les modèles de la tulipe et du bourrelet ne se font pas en même tems que celui de la volée et du renfort; on pratique d'abord avec de la terre, à la place qu'ils doivent occuper, une partie conique d'un diamètre moindre que celui qu'ils doivent avoir, puis on enduit de savon cette partie conique et l'on fait par dessus le modèle de la tulipe et du bourrelet, comme on a fait celui du renfort et de la volée. Cette couche de savon, fait qu'on peut enlever le modèle de la tulipe et du bourrelet de dessus son noyeau pendant le moulage du renfort et de la volée, pour qu'ils ne soient pas abîmés par le bout des battes.

On les replace ensuite avec précaution pour les mouler à leur tour.

Après avoir vérifié avec une rigoureuse exactitude toutes les dimensions du modèle et les avoir trouvées conformes aux dimensions fixées par les tables, augmentées dans la proportion nécessaire, à cause de la retraite du métal par le refroidissement, on passe sur tout le modèle une couche de mine de plomb, pour empêcher le sable du moule de prendre adhérence avec le sable du modèle.

On fait avec du bois et avec toute la précision possible les modèles des tourillons et celui du support de platine. Les premiers s'attachent par dehors sur le modèle, chacun avec une vis à bois qui pénètre jusqu'au trousseau; quant à celui du support de platine, il s'attache avec des clous.

Il faut bien du soin et de l'attention pour placer les modèles, et principalement ceux des tourillons, exactement à la place qu'ils doivent occuper, car la moindre irrégularité ferait rejeter la pièce.

On laisse ordinairement sur le devant des tourillons un renflement de métal de sept à huit lignes d'épaisseur qui est enlevé au burin après la coulée, pour enlever en même tems les chambres et les soufflures que les scories et les crasses, qui se logent souvent dans le moule des tourillons, pourraient occasioner. Pour cela, lorsqu'on moule les tourillons, on place sur le devant du modèle un morceau de bois, qui a la forme du renflement de matière qu'on veut laisser, et

on moule comme à l'ordinaire, ensorte que le creux du moule se trouve augmenté d'autant.

Le modèle de la culasse et celui du bouton se font aussi en bois, et on les moule absolument comme s'ils étaient en bronze ou en fer coulé. Lorsque la culasse a été moulée ainsi que le bouton, on retourne le moule de manière que le plan du devant de la plate-bande de la culasse soit en dessus, et on y ajuste le modèle en terre ci-dessus, au moyen de trois petits boulons de repère qu'on a eu soin de préparer à cet effet. On assemble successivement les divers chassis qui doivent contenir le moule que l'on fait comme si le modèle était en cuivre ou en fonte, en prenant toutefois beaucoup de précautions pour ne pas le dégrader avec les battes.

Quand on a moulé un tronçon on a l'attention, avant d'apporter le chassis qui doit contenir le suivant de couper la terre du modèle d'un trait de scie, afin qu'après avoir retiré le trousseau et les nattes, il soit facile de séparer les divers tronçons du moule

Pour faire le moule de la masselotte, on se sert du modèle de la masselotte d'un autre calibre, parce que ses dimensions sont peu importantes, et qu'il suffit qu'elle puisse fournir le métal nécessaire pour remplir le moule à mesure que la matière de la pièce prend du retrait en se refroidissant.

Les tourillons se moulent de côté comme dans le moulage ordinaire ; seulement on a l'attention, avant d'achever de les mouler, de retirer les vis à bois qui les fixent sur le modèle, sans quoi il serait impossible de retirer le trousseau.

Quand le moule est terminé on sépare la portion qui contient la culasse et on retire le trousseau par le gros bout, on retire les nattes par le creux qui reste dans l'intérieur du modèle, puis retirant toutes les clavettes on sépare les divers tronçons du moule, après quoi on retire par dedans avec précaution, la terre du modèle par morceaux.

S'il s'est fait quelques dégradations on les répare avec soin ; les opérations subséquentes se font comme dans le moulage ordinaire.

Quelle que soit la matière du modèle, les chassis doivent toujours être en fonte de fer.

MONTER une pièce de canon sur son affût. La manœuvre en est analogue à celle qui est indiquée pour la *démonter*.

Monter une arme à feu. C'est en disposer le bois pour recevoir les différentes pièces qui composent cette arme, et de manière qu'elles fonctionnent convenablement.

MONTE-RESSORT. Instrument servant à comprimer l'élasticité des ressorts d'une platine, pour faciliter la mise en place et le démontage des pièces sur lesquelles ces ressorts agissent. Le nouveau donne en outre les moyens d'ôter les ressorts de dessus le corps de platine, sans ôter les autres pièces.

Le monte-ressort aujourd'hui en usage pour les armes à feu portatives, se compose d'une pièce principale, de la forme d'un petit crampon, ayant une patte, repliée à angle droit, qui appuie sur le ressort, et d'une autre partie, aussi repliée à angle droit, percée et taraudée pour recevoir une vis de pression. Dans le milieu de cette pièce principale est pratiquée une mortaise d'une longueur déterminée, dans laquelle joue à coulisse un clou à vis portant une branche transversale qui, poussée par la vis dont il vient d'être parlé, presse la grande branche du ressort, tandis que la partie inférieure du corps presse contre l'autre branche.

Pour démonter le grand ressort, on applique le monte-ressort de manière que la patte recourbée de la pièce principale, ait son point d'appui sur la petite branche du ressort, à la hauteur du rempart de la batterie, et que la branche transversale se trouve placée, de l'une de ses extrémités, sous le derrière du ressort, et de l'autre, terminée par un petit crochet, dans le creux de la griffe. Alors on serre ou on desserre la vis de pression, selon qu'il est nécessaire. Pour démonter le ressort de batterie, on place l'instrument de façon qu'une coche, faite dans la branche transversale, corresponde à l'œil de la vis de ce ressort, et on fait agir la vis de pression, comme pour le grand ressort.

Prix des pièces du nouveau monte-ressort.

	fr.
Griffe.	1,060
Barrette.	0,600
Grande vis.	0,430
Petite vis.	0,160
Total.	2f,250

Chaque escouade aura un monte-ressort, conforme au modèle, et dont le caporal ou quartier-maître sera dépositaire; chaque corps recevra un nombre de ces monte-ressorts proportionné à son effectif.

Le remplacement de ceux qui seront mis hors de service, par l'effet de leur usage naturel, aura lieu sur la masse générale pour le régiment, et pour les équipages de ligne, il sera fait par les soins de la direction d'artillerie.

Ceux qui seront perdus ou brisés par négligence ou mauvaise volonté, seront remplacés au compte du soldat ou du marin qui aura fait la faute, ou au compte de l'escouade, s'il n'est pas connu.

MONTURE *de sabre*. C'est la partie qui déborde le fourreau, quand la lame est dedans. Elle comprend : *la poignée, la garde* et *la calotte*. Dans le sabre d'infanterie elle est en cuivre, et coulée d'une seule pièce. Dans le sabre d'abordage, elle est en tôle peinte en noir.

Monture d'une arme à feu. C'est le bois dégarni de toutes les autres parties qui composent l'arme. (Voir *Bois.*)

MORTIER. Bouche à feu servant à lancer des bombes. Les mortiers employés sur les bombardes sont les mêmes que ceux dont on fait usage au département de la guerre; ils sont aussi montés sur les mêmes affûts. (Voir pour leur installation l'art. *Bombarde.*)

Mortier-éprouvette. (Voir *Éprouvette.*)

MOULAGE. On donne aux objets qu'on veut couler la forme extérieure qui leur convient, en versant le métal liquide dans des moules dont l'intérieur représente l'empreinte du *modèle* de la pièce qu'on se propose d'exécuter. La préparation de ce moule constitue l'opération du moulage. Il ne

sera question ici que du moulage en sable, comme étant celui qu'on emploie presque exclusivement dans les fonderies de la marine.

Pour mouler un canon, on place le 1^{er} tronçon du chassis bien verticalement, et l'on dispose le plus concentriquement possible la partie correspondante du modèle ; on maintient ces deux pièces en place, à l'aide d'une armure, d'une espèce de sergent qui, passant suivant l'axe du modèle, a sa branche transversale qui appuie sur le dessus du modèle et du chassis et les empêche de se déranger. Quand ces dispositions sont faites, on jette du *sable* dans l'intervalle qui se trouve entre le modèle et le chassis, on le comprime fortement au moyen de *battes*, et l'on ajoute successivement de nouvelles couches de sable que l'on bat de la même manière, jusqu'à ce que toute la portion du moule soit formée. Pour cette opération, les ouvriers tournent autour du moule, afin que leur batte ne tombe pas toujours au même endroit, et que le sable soit partout également comprimé ; ils font ordinairement trois à quatre tours pour chaque couche de sable, en multipliant autant que possible le nombre des coups de batte.

Quand cette première portion du moule est terminée, on opère pour la seconde de la même manière ; mais pour qu'elles puissent joindre exactement, on les assemble d'abord, en recouvrant le dessus de la première d'une couche de poussière de charbon, pour empêcher que le sable du second tronçon ne s'attache au sable du premier ; le second tronçon étant assez avancé pour que le sable déjà battu puisse résister à la pression du reste, on sépare les deux tronçons, pour finir le second, comme il a été dit pour le premier. On agit ensuite de la même manière pour le reste du moule.

A mesure que chaque portion de moule est terminée, on retire la partie correspondante du modèle, ce qu'on appelle *démouler;* cette opération est très simple, quand il ne se rencontre pas de parties saillantes ; dans le cas contraire, comme pour le carré du bouton, les plate-bandes, l'astragale, les tourillons, etc., il faut, avant de démouler, séparer le corps du modèle des parties saillantes qui le recouvrent, en ôtant les vis qui tiennent ces dernières pendant le moulage ; on en-

lève alors séparément le corps du modèle, et l'on retire ensuite le reste par partie, et avec précaution; si l'on remarque quelques déchiremens dans le moule, on les répare avec une petite truelle.

Moulage des coquilles à boulets. On place le modèle de la coquille qu'on veut mouler, sur un faux fond, la cavité en dessus; on entoure le modèle d'un chassis sans fond, assez grand pour qu'il reste un peu d'intervalle entre ses côtés et le modèle, et plus profond d'environ deux pouces que la hauteur du modèle. On comprime ensuite du sable à mouler dans l'espace vide que laissent entre eux le modèle et le chassis, et quand le moule est plein, on enlève, avec un couteau en forme de Z, tout le sable qui excède les bords du chassis. On retourne le moule, ensuite on retire le modèle avec précaution, on répare le moule s'il a été endommagé et on en saupoudre la surface intérieure avec de la poussière de charbon réduit en poudre impalpable, qu'on unit bien avec le champignon.

Il ne reste plus alors qu'à placer dans le moule de la coquille supérieure le noyau qui doit servir à former le trou du jet. Ce noyau est ordinairement en fonte et recouvert de terre bien étuvée; il pourrait aussi être fait en terre bien étuvée, et il se place alors dans le moule, au moyen d'une broche de fer qui le traverse et qui l'implante dans le sable du moule.

Moulage en sable des boulets. Quand le moule est de deux pièces, le moulage ne présente aucune difficulté; lorsqu'il est d'une seule pièce, il est nécessaire que le faux-fond sur lequel on met le modèle en chantier soit entaillé de manière à recevoir la moitié du modèle.

Si les boulets sont d'un calibre supérieur au 18, on n'en moule qu'un seul dans chaque chassis; on en moule deux lorsqu'ils sont de 12 ou de 18, trois quand ils sont de 8, et quatre quand ils sont de 6 ou de 4. Il convient, en général, de ne mouler dans chaque chassis que les boulets qui peuvent être coulés avec la fonte contenue dans une seule poche.

Si l'on moule plusieurs boulets dans le même chassis, on ménage une seule coulée, qui communique avec chaque

moule, de manière que tous les boulets soient coulés en même tems.

Les têtes des boulets ramés se moulent de la même manière, et avec les mêmes soins que les boulets ronds, mais on en coule au moins deux dans chaque chassis, et même un plus grand nombre pour les petits calibres.

Le moulage des balles en fer a une analogie parfaite avec celui des boulets ronds. Quand les modèles sont d'une seule pièce, on les place, par rangées, sur un faux-fond percé d'un égal nombre de trous hémisphériques; on les recouvre d'un demi-chassis que l'on remplit de sable à mouler comprimé avec une batte. Le chassis étant rempli, on le retourne sens dessus dessous, avec le faux-fond pour empêcher les modèles de se déranger. On saupoudre de poussière de charbon la surface du modèle qui se trouve alors en dessus; on met un demi-chassis sur le premier, on le remplit également de sable, on sépare ensuite les deux parties du moule, on retire le modèle, en ayant soin de ne pas endommager le moule, ou on le répare s'il a éprouvé quelque dommage; enfin on pratique des rigoles pour que toutes les balles d'un même chassis puissent être coulées en même tems.

MOULE. Massif de sable présentant à l'intérieur un vide de la forme de l'objet qu'on veut couler. Ce sable est maintenu à l'extérieur par *un chassis* (voir ce mot.)

Le moule d'une bouche à feu devant être extrêmement sec, pour recevoir la fonte, les tronçons en sont mis, pendant 15 à 18 heures, dans *une étuve*, où ils sont exposés à une forte chaleur. En les sortant de l'étuve, ou avant de les y porter, on en recouvre l'intérieur d'un *enduit de dépouillement*.

Quelque tems avant la coulée, on assemble le moule, et on le descend dans la fosse, en prenant toutes les précautions convenables pour que les tronçons ne laissent aucun jour entre eux, et que leurs axes soient tous suivant une même ligne droite.

Moule pour fusées de guerre. Pour empêcher les cartouches de se crever dans le battage, on les place dans des moules qui les enveloppent exactement.

On en a d'abord fait tout en bois; mais un moule tout en bois

est susceptible de se fendre dans le battage, ce qui peut faire dévier la broche et occasionner des inconvéniens graves. On préfère et l'on emploie généralement des moules composés d'une partie inférieure en cuivre, et d'une partie supérieure en bois, mais doublée de cuivre intérieurement. Chaque portion est de deux pièces, se réunissant dans le sens de la longueur. Le bas du moule s'enfonce de quelques pouces dans un bloc de bois de chêne enterré de toute son épaisseur, et reposant sur un chassis solide. Le vide du moule, correspondant à la portion qui entre dans le bloc, a la forme de l'embase de la broche et sert à la maintenir.

MOUSQUETON. Arme à feu portative, un peu plus courte que le fusil. Les derniers mousquetons envoyés dans les ports sont encore du modèle de l'an 9; ils ont un canon de 28 pouces; l'embouchoir, le pontet de sous-garde, et la plaque de couche sont en cuivre; la grenadière et les autres garnitures sont en fer; leur baïonnette a 18 pouces. Le calibre est de 7 lig. 7 points.

Le poids d'un mousqueton, sans baïonnette, est d'environ 3k,289, et avec la baïonnette, de 3k,625. Le prix est de 32 f,55 (dépêche du 2 décembre 1824).

MOUTON *pour battre les fusées de guerre.* Bloc de frêne ou d'orme tortillard, pesant avec tous ses accessoires 35 kil. environ. Il sert à frapper sur la tête des baguettes, pour comprimer la matière, dans le chargement des fusées de guerre. On le fait agir à l'aide d'un fort cordage passant sur une poulie fixée à une potence solidement assujétie. Il porte en arrière deux forts tenons, qui glissent entre deux montans, et qui le maintiennent toujours dans une même direction verticale.

MUNITIONS *de guerre.* On comprend sous ce titre, la poudre, les projectiles de toute espèce, la mèche, les pierres à feu, les valets, etc., et généralement tout ce qui concerne l'approvisionnement des bouches à feu et des armes à feu portatives.

N.

NÉCESSAIRE D'ARME. Petite boîte en tôle d'acier,

contenant toutes les pièces nécessaires au démontage et à l'entretien du fusil, sauf le monte-ressort.

Les objets renfermés dans ce nécessaire sont :

1° Une lame de tourne-vis à deux bouts, dont l'un est destiné aux grandes vis et l'autre aux petites.

2° Un chasse-noix, dont la partie supérieure sert à tourner la vis du chien.

3° Un bourre-noix, dont la tige sert à chasser les goupilles.

4° Une spatule pour mettre de l'huile aux articulations de la platine.

5° Un huilier, adapté sur le fond de la boîte qui sert de couvercle.

6° Un fourreau en drap contenant, dans la boîte, le tourne-vis, le chasse-noix, le bourre-noix et la spatule.

Lorsqu'on veut se servir de ces instrumens pour démonter ou remonter une arme, on ouvre la boîte, on pose la fiole à l'huile sur son fond, on fait sortir la trousse au moyen d'une légère secousse.

La lame du tourne-vis s'introduit dans la fente pratiquée sur le côté de cette lame, dont les dimensions sont appropriées aux diamètres des têtes de vis que l'on doit ôter ou replacer. Le corps de la boîte sert de manche au tourne-vis ; il sert aussi de marteau pour chasser les goupilles, et rafraîchir la pierre.

On emploie le bourre-noix pour réunir le chien avec la noix. Après avoir présenté le carré de la noix dans l'ouverture du carré du chien, la platine étant posée sur un banc, sur une table, ou sur un morceau de bois, le chien en dessus, on loge le pivot de la noix dans le trou du bourre-noix, et on frappe sur le bourre-noix.

Pour se servir de cet instrument comme chasse-goupille, on introduit la tige dans le trou des goupilles, et on frappe sur la partie opposée.

Pour faire sortir la noix, on introduit la tige du chasse-noix dans le trou de la vis de noix, et on frappe sur le côté opposé.

Le chasse-noix servant en même tems de tige pour tourner

la vis du chien, et l'occasion d'en faire usage pouvant se présenter à l'exercice ou devant l'ennemi, il convient, dans ces circonstances, de le tirer d'avance de la boîte, et de le placer, soit dans la poche de la giberne, soit dans tout autre endroit où il soit facile de le prendre et de le remettre.

Pour prendre de l'huile dans la fiole, on se sert de la petite spatule. On est assuré, avec cet instrument, de n'en pas prendre une trop grande quantité, et de la porter avec précision sur les endroits où elle est utile. Ces endroits sont les tiges ou les trous des vis, lorsqu'on remonte l'arme après l'avoir nettoyée, et, lorsqu'on doit en faire usage, la griffe, les crans, l'arbre, le pivot de la noix, le pied de la batterie, le bout du ressort de gachette.

Le bouchon de la fiole à l'huile étant à vis, si on éprouvait de la résistance pour le retirer, on pourrait prendre la tête de ce bouchon dans la fente de la boîte, et faire effort avec celle-ci comme avec un levier. (Instruction du 1er mai 1824. Journal Militaire.)

Prix des pièces faisant partie du nécessaire d'arme.

		f.
Corps de la boîte..		0,650
Huilier... { Corps de l'huilier.................... 0,350	} 0,470	
Vis d'huilier servant de bouchon...... 0,100		
Rondelle en cuir.................... 0,020		
Lame de tournevis...		0,230
Bourre-noix..		0,150
Chasse-noix...		0,115
Spatule...		0,020
Trousse...		0,100
TOTAL.......................		1,735

Ces nécessaires font partie du petit équipement. Ils sont entretenus en bon état au compte du soldat et du marin; par les premiers, sur la masse de linge et chaussure, et pour les autres sur la solde. Ils ne sont cependant pas la propriété du soldat ou du marin, ces objets étant susceptibles de passer d'un individu à un autre.

Lorsqu'un corps aura reçu un nombre de nécessaires égal à son complet, il n'aura plus le droit d'en réclamer, à moins que son effectif ne vienne à dépasser son complet.

NETTOIEMENT des armes à feu. Lorsque les pièces d'armes sont fortement rouillées, on emploie pour les nettoyer, de l'émeri bien pulvérisé et de l'huile d'olive. On se sert, pour les frotter, de curettes de bois tendre et de brosses rudes. A défaut d'émeri, pour enlever les grosses taches, on se sert de grès pulvérisé, tamisé et humecté d'huile. Quand les armes sont légèrement rouillées, on se sert seulement de brique brûlée, pulvérisée, tamisée, et également humectée d'huile.

Lorsqu'on opère sur le canon, il faut, pour l'empêcher de se courber sous l'effort que l'on fait, le porter à plat sur un banc ou sur une table.

Les soldats doivent faire usage d'un linge pour essuyer toutes les pièces, mais celles de l'intérieur de la platine doivent conserver un peu d'onctuosité. On essuie le bois avec un linge propre, pour qu'il ne graisse pas les vêtemens. Avant de remonter les différentes pièces des armes, on a l'attention de ne pas laisser dans les trous des vis, de l'émeri, de la brique, ni d'autres substances.

Les pièces en cuivre se nettoient avec du tripoli ou de la brique bien pilée et du vinaigre. Si on les graissait ensuite, elles seraient promptement couvertes d'oxide, toutes les substances grasses agissant sur le cuivre, comme l'eau, les acides, etc.

Nettoiement des armes blanches. Tout ce qui a été dit relativement au nettoiement des parties en fer et en cuivre des armes à feu, s'applique également aux parties de même métal des armes blanches. Il faut ajouter toutefois les observations suivantes:

Lorsque l'huile ou la graisse qu'on a mise sur une lame s'est desséchée dans le fourreau, il ne faut employer pour l'enlever que de l'huile nouvelle, qu'on laisse sur la tache pendant quelque tems, après quoi on enlève le tout, en frottant avec un linge.

Lorsqu'un fourreau en cuir a été mouillé, il faut en retirer la lame et le faire sécher sans le chauffer; après quoi on frotte la lame avec un linge légèrement imprégné d'huile, avant de la remettre dans son fourreau.

On a soin aussi de graisser les lames avant de mettre les armes en magasin ; car si on les laissait rouiller fortement, elles deviendraient trop minces et par conséquent hors de service, après quelques nettoyages. Enfin il serait bon de graisser légèrement les fourreaux en cuir, particulièrement sur la couture.

NITRATE *de potasse.* (Voir *Salpêtre.*)

NOEUD. Enlacement de cordages, destiné à les réunir ensemble, à les fixer sur un corps ou à des points déterminés. Les nœuds sont différens suivant leur destination ; mais tous sont disposés de manière que le frottement des tours les uns contre les autres rende l'enlacement plus solide, tout en permettant, au besoin, de défaire le nœud plus ou moins facilement. Les amarrages peuvent être considérés comme des nœuds.

On distingue les nœuds par l'emploi le plus fréquent qu'on en fait, ou par des noms dépendans de leur forme ; le nœud d'artificier, par exemple, est celui que les artificiers emploient pour maintenir avec de la ficelle l'étranglement des cartouches pour artifices.

Nœuds du pontet. Extrémités du pontet de sous-garde. On les distingue en *nœud antérieur* et *nœud postérieur.* Ce dernier porte au-dessous de son embase un crochet de mêmes longueur et largeur que la fente pratiquée à *la pièce de détente* pour le recevoir.

NOIR *de fumée.* Il entre dans la composition de la peinture noire, et dans celle de quelques artifices destinés à produire un feu rougeâtre d'une teinte plus ou moins sombre. Pour l'obtenir, on présente une plaque métallique à la fumée d'une lampe à huile, ou, quand on opère plus en grand, on brûle des matières résineuses et l'on recueille la fumée qui s'en dégage dans une chambre fermée par des planches et tapissée de grosse toile, contre laquelle le noir vient se déposer. On l'a payé, en 1826, un franc dix centimes le kilogramme.

NOIX. Elle communique le mouvement que lui imprime le grand ressort au chien, auquel on la fixe par son carré et sa vis ; c'est sous ce rapport, une des principales pièces d'une

platine. Les parties de la noix sont : *un pivot* qui entre dans la bride de noix; une *griffe* sur laquelle s'appuie celle du grand ressort; *un cran* du repos; *un cran du baudé*; *l'arbre*; il tourne dans le corps de platine; *le carré*, qui est au bout de l'arbre pour entrer dans celui du chien ; ce carré est taraudé pour *la vis de noix*, qui empêche le chien de se détacher de la noix ; la vis de la noix a été appelée improprement *clou du chien*. D'après une décision du ministre de la guerre, en date du 1er décembre 1826, les noix de toutes les armes à feu doivent être fabriquées en acier. (Voir, pour la trempe et le recuit à donner à cette pièce, l'article *gâchette*.)

Lorsqu'il y a lieu à remplacer une noix en fer par une noix en acier, il faut, en même tems, remplacer la gâchette en fer par une gâchette en acier, et réciproquement, de manière que ces deux pièces soient toujours de la même matière.

Prix d'une noix en acier 65 c.; pour l'ajuster 15 c., à quoi il faut ajouter 10 c. pour la trempe.

NONIUS. Petite échelle placée sur un pied étalonné, sur le curseur d'une étoile mobile, etc., et servant à apprécier les fractions des divisions de l'échelle principale. Pour une échelle divisée en lignes, le nonius est une longueur de onze lignes divisée en douze parties égales; de sorte que chaque division est égale à une ligne moins un point, et n divisions égales à n lignes moins n points. Ainsi en plaçant ce nonius sur la règle, si son origine a dépassé de 6 points, par exemple, l'une des divisions de celle-ci, la sixième division du nonius correspondra exactement à la division qui, sur la règle, est la sixième aussi après celle que l'on considère, puisqu'en effet la moitié du nonius est égale à 6 lignes moins six points; si l'origine du nonius n'avait dépassé que de quatre points l'une des divisions de la règle, ce seraient les quatrièmes divisions qui se correspondraient, attendu que cette longueur sur le nonius est égale à quatre lignes moins quatre points; il s'en suit réciproquement que le rang qu'occupe la division du nonius qui correspondent exactement à l'une des divisions de la règle, indique de combien de points l'origine de ce no-

nius a dépassé la division de la règle qui se trouve en arrière.

NOYAU. Massif en fer, en terre, en paille ou foin qu'on recouvre de terre, etc., et servant à ménager un trou où une cavité dans un objet qui ne doit pas être coulé plein.

On a coulé les canons à noyau, mais on a renoncé à cette méthode; aujourd'hui les projectiles creux se coulent encore ainsi; on forme encore au moyen d'un noyau, les trous des crapaudines dans lesquels passent les boulons qui les fixent sur la semelle; de sorte qu'après la coulée, il ne reste plus qu'à les allézer, pour les finir.

NUMÉROTAGE *des armes*. Suivant une décision du ministre de la guerre, en date du 16 juin 1820, et rendue applicable aux troupes de la marine par l'ordonnance du roi, du 13 novembre 1822, les armes doivent être numérotées, dans chaque corps, et chacune dans leur espèce, suivant une série commençant par un, et comprenant autant de numéros qu'il y a d'armes; de sorte qu'il y a une série pour les fusils, une pour les sabres, une pour les épées, etc.

O.

OBUS. Il a été embarqué des obus en même tems que des boulets incendiaires, à bord des bâtimens de l'état. Ces deux espèces de projectiles ont éprouvé les mêmes vicissitudes. (Voir l'article *Boulet incendiaire*.)

OBUSIER *de marine*. (Voir *Canon-obusier*.)

OEIL *d'une bombe, d'un obus, d'une grenade*, etc. Trou par lequel on introduit la charge dans le projectile, et que l'on bouche ensuite au moyen d'une fusée.

OEil *d'un fourneau*. C'est le trou par lequel on laisse échapper la fonte liquide, réunie dans le creuset.

OREILLES *du carré du bouton*. Ce sont deux prismes dont l'axe commun est perpendiculaire à celui de la tige du carré. Les oreilles du modèle de cette partie sont détachées; elles s'assemblent à queue d'aronde, et peuvent se retirer du moule séparément, après que la tige est enlevée.

OUTILS. Dans les ateliers de l'artillerie, on emploie, pour

le travail des métaux et celui des bois, une infinité d'outils de formes appropriées à l'usage auquel on les destine.

On pense généralement qu'il conviendrait que les directions d'artillerie fussent chargées de la fabrication des outils qu'elles emploient. Il en résulterait, en effet, les avantages suivans :

1° Les ouvriers contracteraient ou conserveraient l'habitude de fabriquer leurs outils, ce qui n'est pas la partie la moins importante de chaque métier.

2° On pourrait avoir plus tôt à sa disposition un outil, quelquefois indispensable pour un travail commencé; l'on pourrait surtout donner à l'outil une forme plus appropriée au travail de la pièce en fabrication.

3° Il serait facile et économique d'employer beaucoup de restans de barres qui se mettent aux riblons et qui, dans cet état, ne sont estimés qu'au dixième de la valeur première.

4° On éviterait la perte de tems qu'entraînent les démarches nécessaires au changement des outils.

Il en est cependant, d'une exécution difficile et qui nécessitent des établissemens spéciaux, qu'il ne serait point avantageux de vouloir confectionner dans les ateliers; tels sont : *les becs-d'âne, ciseaux et gouges d'Allemagne, les fers de varlope et de rabot, les vrilles, les limes et les râpes, les scies.*

P.

PAILLE. Défaut d'adhérence qui se rencontre dans certaines pièces de métal, et qui est introduit par l'interposition de corps étrangers, ou par un soudage mal fait. Ce défaut diminue beaucoup la force de la pièce et en occasionne souvent le rebut, quand il est apparent.

PALAN. Assemblage de cordages et de poulies, dont on se sert pour la manœuvre des canons marins, leur embarquement, leur débarquement, l'embarquement des poudres, etc.

Il faut trois palans pour manœuvrer un canon : *deux palans de côté* et *un palan de retraite*. Ils sont les mêmes, et composés chacun d'un garant, d'une poulie simple et d'une poulie double, l'une et l'autre estropées.

Lorsqu'on doit manœuvrer la pièce, le croc de la poulie double de chaque palan de côté est passé dans un croc fixé à cet effet dans la muraille, près du sabord; celui de la poulie simple au piton placé sur le dernier adent.

Le palan de retraite a sa poulie double accrochée au piton de croupière, sa poulie simple, à la boucle de l'hiloire.

Dans la manœuvre, les palans de côté servent pour mettre la pièce au sabord, et l'y maintenir pendant le pointage; le palan de retraite est destiné à faire rentrer la pièce, si, par l'effet du recul, elle n'a pas assez rentré pour qu'on puisse la charger facilement; dans tous les cas, il sert à maintenir la pièce hors de batterie jusqu'à ce qu'elle soit entièrement chargée.

Les palans sont aussi employés pour *l'amarrage*. (Voir cet article.)

Les palans dont on se sert pour l'embarquement et le débarquement des canons, ont aussi une poulie simple et une double, et ne diffèrent des précédens que par la longueur du garant.

Ceux qui sont destinés à l'embarquement des poudres, servent à descendre les barils de la sainte-barbe dans la soute, ou à les retirer de la soute pour les mettre dans la sainte-barbe. Ils sont aussi composés d'un garant et de deux poulies, dont une double et une simple. La poulie double a un croc, la simple n'en a pas. Le garant est estropé sur cette dernière par son milieu, et les deux bouts passent dans la poulie double, de manière que l'un pende à droite et l'autre à gauche. Quand on doit s'en servir, on estrope, sur la poulie simple, une élingue ayant à chaque bout un nœud coulant, qu'on ouvre assez pour faire entrer le bout du baril. Ce dernier étant saisi de cette manière, un homme agit sur chaque bout du garant, pour élever ou descendre le baril.

Pour assembler le garant et les deux poulies d'un palan, on dispose ces dernières de manière que leurs crocs soient tournés en sens contraires, le bec du croc en dessous. On fixe le bout du garant sur le cul de la poulie simple, on le passe ensuite, de dessous en dessus, sur le rouet de droite de la poulie double, puis, de dessus en dessous, sur le rouet de

la poulie simple, enfin, de dessous en dessus, sur le rouet de gauche de la poulie double. On en délivre trois par chaque canon; pour les rechanges, on donne du cordage, et des poulies garnies.

Les caronades en fer à brague courante, destinées à armer les embarcations, se manœuvrent à l'aide de deux palans :

Ceux de 24 servent pour les caronades de 36 et 30;
Ceux de 18 pour *idem* de 24;
Ceux de 12 pour *idem* de 18;
Ceux de 8 pour *idem* de 12.

Poids et prix des palans pour canons.

Calibres...	36	30	24	18	12	8	6	4
Poids.....	37 k.	34 k.	31 k.	26 k.	17 k.	14 k.	11 k.	7 k.
Prix......	42 f.	39 f.	35 f.	30 f.	21 f.	18 f.	15 f.	10 f.

Palans pour embarquer.... les canons ... les poudres.

	les canons	les poudres
Poids	50 k.	8 k.
Prix	62 f.	14 f.

PALANQUER. C'est faire effort sur le garant d'un palan, dans le but de faire mouvoir le corps sur lequel le palan est destiné à agir.

PALANQUIN. Petit palan servant à ouvrir un sabord, en en relevant le mantelet. Les faux sabords n'en ont pas. Il est composé d'un garant et de deux poulies, dont une double et une simple; ses poulies ont des cosses au lieu de crocs. Il en faut un pour chaque sabord plein; la cosse de la poulie double est fixée à l'itague, celle de la poulie simple a un piton placé contre un bau, vis-à-vis le milieu du sabord.

PANACHES. Poignées de chanvre peigné, et le plus long que l'on peut trouver. On les trempe dans une composition faite de 24 k., 45 de résine, autant de brai sec et autant de soufre mêlés et fondus avec 4 litres, 75 d'huile de térébentine. On y mêle d'abord 7 k., 35 de poudre et on y en ajoute ensuite successivement, à mesure que la composition se liquéfie, jusqu'à ce qu'on en ait versé 19 k., 60. Cette quantité de matières suffit pour 550 panaches, d'environ 0^m, 108 de diamètre.

PAPIER. On emploie, dans la préparation des artifices et munitions de guerre, plusieurs sortes de papier : du *papier à cartouches*, du *papier à gargousses*, du *papier pour artifices*; on a, en outre, essayé avec succès, un *papier-parchemin*, destiné à la fabrication des gargousses à canon, en remplacement du parchemin.

Papier à cartouches. De format grand compte ou carré, d'un gris-blanc, mince, bien collé, égal sur les deux surfaces, d'un grain égal et doux au toucher; il a de 51 à 54 centimètres sur 41 à 42 centimètres; on le paye (1827) 7 fr. 50 c. la rame, sur laquelle somme la marine exerce la retenue de 3 pour $\frac{0}{0}$. On en emploie aussi d'une autre dimension, ayant 35 centimètres sur 43.

Papier à gargousses. Format grand-raisin, d'un gris-blanc, souple, fort et bien collé, ayant 59 à 60 centimètres sur 45 à 46 centimètres. On le paye (1827) 14 f. 84 la rame, sur laquelle somme la marine exerce une retenue de 3 pour $\frac{0}{0}$.

Papier pour coiffer les étoupilles. Coquille d'Angoulême, 2e qualité, non rogné, ayant 53 à 54 centimètres, feuille déployée, sur 41 à 42 centimètres. On le paye (1827) 27 f. 70 la rame, laquelle somme est passible de la retenue de 3 p. $\frac{0}{0}$.

Papier pour artifices. Papier brouillard battu, fin, uni, de couleur rousse, ayant de 31 à 32 centimètres, sur 28 à 29 centimètres. On le paye (1827) 0 f. 45 la main, sur quoi la marine exerce la retenue de 3 p. $\frac{0}{0}$.

Papier-parchemin. Il en a été essayé de trois espèces; la première, fabriquée dans la papeterie de M. Désétables, est faite avec des morceaux de buffle travaillés à chaud; la seconde, sortie de la papeterie de M. Odent, est fabriquée à froid, et au moyen des mêmes composans et procédés. Pour la troisième espèce, on a substitué les peaux chamoisées au buffle, ou l'on a mélangé ces deux composans; la fabrication a eu lieu à froid, comme plus expéditive et plus économique.

Voici les résultats de la comparaison de ces diverses espèces de papier.

1°. Le papier Odent est plus souple, plus lisse, plus léger et d'une contexture plus égale que le papier Désétables.

2°. La confection des gargousses en est plus facile, parce qu'il n'est pas nécessaire, comme pour le papier Désétables, de le mouiller pour le coller, et que sa souplesse donne la facilité de bien serrer la ligature.

3°. La résistance est moindre, de près d'un cinquième, que celle du papier Désétables.

4°. Il se détrempe assez facilement et conserve peu de force dans cet état; l'eau le traverse presque aussi facilement que le papier ordinaire, tandis que le papier mince Désétables est à peu près imperméable.

5°. La combustion en est un peu plus lente, et donne un résidu semblable à celui du papier Désétables, mais d'un huitième plus lourd que ce dernier.

6°. La 2e espèce de papier Odent est d'une texture moins serrée et d'une résistance généralement moindre que la première; elle est plus épaisse et laisse dans la pièce, lors du tir, des culots d'un volume plus grand et d'un poids double de celui de la première.

Ces inconvéniens signalés à M. Mérimée lui ont paru faciles à anéantir, et il a présenté un nouveau papier qui semble offrir toutes les qualités désirables, sans avoir cependant la même force que le papier Désétables.

La substitution de ce papier au parchemin dans la confection des gargousses offrirait de grands avantages à la marine; c'est du moins l'opinion de la commission créée à Brest pour faire des expériences à ce sujet; car il résulte de son procès-verbal du 19 juillet 1826:

1°. Que ce papier étant beaucoup plus flexible que le parchemin, se prête mieux à la confection des gargousses; qu'on peut, à volonté, le coudre ou le coller sans humectation préalable;

2°. Que lors du tir, il laisse, dans les pièces, de moins gros culots que le parchemin; que ces culots ne sont d'ailleurs pas de nature à conserver de feu;

3°. Qu'il serait facile, de mêler dans la fabrication de ce papier, des substances vénéneuses aux matières qui le composent, et de le garantir, de cette manière, des atteintes des rats et des insectes qui attaquent le parchemin;

4°. Qu'il absorbe l'eau sans communiquer d'humidité à la poudre qu'il renferme;

5°. Que pouvant être fabriqué comme l'autre papier, il est facile d'en faire de grands approvisionnemens en tems de guerre, tandis que les fabriques de parchemin n'ont pu toujours suffire aux besoins du service, au moins d'une manière convenable;

6°. Que le $\frac{1}{2}$ fort et le mince, qui peuvent satisfaire à toutes les exigences du service, ne coûtent que le tiers du parchemin.

Tous ces avantages font désirer que ce papier soit substitué au parchemin.

PAQUETS *de mitraille*. (Voir *Mitraille*.)

PARASOUFFLE. Nom donné à la partie évasée de l'âme de certaines pièces. (Voir *Partie en campanée*.)

PARATONNERRE. Pour les préserver, autant que possible, de la foudre, les vaisseaux sont armés de deux paratonnerres, l'un placé sur leur grand mât, l'autre sur le mât de misaine; les frégates et corvettes n'en ont qu'un, il est placé sur le grand mât.

Un paratonnerre se compose *d'une flèche* ou *aiguille* à pointe dorée; d'une *chappe*, qui coiffe le haut du mât et qui reçoit le *support* de la flèche; cette chappe est maintenue par *un boulon carré*, fixé par un *écrou*; *d'une latte à piton*, passée sous l'une des branches de la chappe; *d'un anneau brisé*, joignant la latte à piton au conducteur; *d'un conducteur*, chaîne en fil de laiton; il se fixe à l'anneau brisé par une cosse; d'une seconde *latte à piton*, placée contre le bord du bâtiment à hauteur et en arrière des porte-haubans; le bout inférieur du conducteur se fixe à ce piton, comme il a été dit pour le haut du mât.

D'après le marché général passé à Paris le 17 mai 1811, la marine payait 207 f. les trois objets suivans: *une flèche*, *une chaîne* ou conducteur, *un anneau brisé*; et ces mêmes objets confectionnés dans les directions d'artillerie ne reviennent qu'à 152 f. 56 au plus, ce qui présente une économie de 54 f. 44 pour chaque paratonnerre. Aussi par les dépêches des 29 mars et 4 mai 18.., 29 mars 1817, le ministre de la marine a prescrit que ces objets fussent, à l'avenir, fabriqués

dans les ports, et que les directions d'artillerie fussent chargées de leur exécution.

PARC *des bouches à feu.* Enceinte destinée à renfermer à terre les bouches à feu qui ne sont point en service. Elles y sont rangées, autant que possible, par calibre, sur des chantiers assez élevés pour les mettre à l'abri d'une humidité permanente.

Les canons d'une même rangée sont disposés de manière que la culasse de l'un corresponde à la volée de l'autre; et pour qu'ils occupent moins de place, on met les tourillons en dessus et en dessous en inclinant un peu leur axe.

Les lumières de toutes les pièces sont bouchées avec du suif; leur âme est suivée tous les six mois, conformément à la dépêche du 23 février 1819, et bouchée hermétiquement avec une tape de liége, qui, pour les caronades, est en outre garni tout autour de mastic de vitrier et recouverte d'une couche de peinture blanche; l'extérieur des pièces est peint en noir.

Il convient, pour la facilité du service, que ce parc soit très près d'un lieu d'embarquement commode.

Parc à boulets. Lieu destiné à renfermer à terre les projectiles qui sont en approvisionnement. (Voir, pour leur disposition, l'article *Pile.*)

On appelle *parc à boulets*, à bord des bâtimens, un petit plateau de bois, percé de plusieurs trous circulaires, pour recevoir un égal nombre de boulets ronds.

On a quelquefois substitué à ces parcs en bois d'autres parcs en fer, formés d'une verge ployée circulairement, et dont les bouts recourbés étaient maintenus, contre le bord, par des pitons; les boulets étaient placés dans cet espace circulaire.

D'après l'art. 62 du réglement du 13 février 1825, sur l'installation des vaisseaux et frégates, les parcs à boulets en bois ou en fer doivent être supprimés et remplacés par des parcs à boulets en corde, formés d'un bout de cordage replié sur lui-même en forme de cercle, d'un diamètre tel qu'on puisse placer, dans ce cercle, sept boulets ronds du calibre de la batterie.

Ces parcs à boulets en corde sont simplement posés sur le pont, et il est facile de les déplacer, quand on veut nettoyer la place qu'ils occupent.

Quelle que soit du reste la forme de ces parcs, on les place toujours contre le bord, et à la gauche des pièces.

Le reste des projectiles formant l'armement de la batterie, est déposé au milieu du vaisseau, dans plusieurs parcs formés par de simples cabrions, d'une hauteur proportionnée au diamètre des boulets. Ces cabrions sont évidés par dessous, et ne touchent le pont qu'aux endroits où passent les clous.

PARCHEMIN. L'artillerie en emploie pour les gargousses à canon, (voir *Gargousse*). Il doit être pafaitément uni sur toute la surface de la feuille, n'avoir ni pièces ni trous, n'être couvert d'encre ni d'écriture quelconque.

Le marché encore en vigueur au port de Lorient a été passé aux conditions suivantes :

Calibres....	36	30	24	18	12	8	6	4
	m/m	m/m	m/m	m/m	m/m	m/m	m/m	m/m
Longueur..	623	596	542	487	460	406	379	352
Largeur....	529	501	465	424	375	330	300	264
Prix du mille.	888f,30	783,82	731,59	627,04	430,58	321,72	261,36	430,04

On paraît avoir le projet de remplacer le parchemin, dans la confection des gargousses, par un *papier-parchemin*. (Voir cet article.)

PASSAGE *des poudres*. La garde des écoutilles est confiée aux quartiers-maîtres de la manœuvre et du canonnage, et aux sergens et caporaux d'armes les plus distingués par leur exactitude à remplir leurs devoirs et par leur fermeté. Les hommes qui n'ont point d'autre poste assigné, sont employés au passage des poudres et des projectiles, sous la surveillance des quartiers-maîtres de canonnage.

On entoure de manches en gros drap, les écoutilles par lesquelles doit se faire la distribution des gargousses, afin d'isoler les hommes préposés à cette distribution, et prévenir les accidens que le feu pourrait occasionner pendant la transmission des poudres au travers des batteries. (Art. 73 du réglement du 13 février 1825.)

On place également dans les écoutillons, servant à ren-

voyer en bas les gargoussiers vides, des manches en laine ou en toile ayant, à chaque batterie, une ouverture dans laquelle on introduit les garde-feux. (Art. 74 dudit réglement.)

PASSE-BALLES. (Voir *lunette*.)

PASSE-VOLANT. Canon postiche, en bois, dont on garnit les sabords de quelques bâtimens, pour simuler une force en artillerie supérieure à celle dont ce bâtiment est réellement armé.

PEAU DE MOUTON. Les têtes d'écouvillon sont recouvertes de peau de mouton, qu'on assujettit par des clous, dits clous à écouvillon. (Voir *Écouvillon*.)

PEINTURE. Pour préserver de l'action de l'humidité les canons, caronades, affûts et les attirails de toute espèce, on les recouvre d'une ou plusieurs couches de peinture, dont la couleur est déterminée pour chaque objet. (Voir *Entretien*.)

Le 3 mars 1818, le ministre consulta tous les ports sur la question de savoir s'il ne serait pas préférable de faire exécuter les travaux de peinture à la journée, plutôt que de les confier à des entrepreneurs; et d'après les rapports qui lui sont parvenus à ce sujet, il a décidé, le 29 juin 1819, que ces ouvrages s'exécuteraient à la journée et par économie. En conséquence, la direction d'artillerie demande au magasin général au fur et à mesure de ses besoins, la quantité de peinture nécessaire pour son service, et se charge de la faire appliquer sur les objets qui doivent être peinturés. La dépense s'en calcule d'après les quantités réellement consommées, sans égard aux dimensions des objets; cependant il peut se rencontrer des circoenstances qui nécessitent de passer des marchés pour ce genre de travail; il peut donc être utile de connaître le métrage des principaux objets d'artillerie. C'est ce que l'on trouvera dans le tableau suivant :

CANONS.

	m		m
De 36............	5,69	De 8 long.........	2,88
24............	4,55	8 court.........	2,30
18............	3,73	6 court.........	1,98
12............	2,95	4 court.........	1,38

CARONADES.

De 36 en fer———2 m,43———de 24 en fer———1 m,77

AFFUTS A CANON.

	36 m	24 m	18 m	12 m	8 long. m	8 court. m	6 long. m	6 court. m
2 flasques.	5,04	4,23	3,48	3,11	2,73	2,41	2,32	2,08
1 essieu d'avant	1,35	0,95	0,80	0,61	0,63	0,53	0,44	0,44
1 id. d'arrière	1,55	1,04	0,87	0,71	0,58	0,58	0,48	0,48
une sole	0,91	0,82	0,71	0,61	0,55	0,48	0,47	0,41
une entretoise	0,44	0,32	0,24	0,23	0,20	0,20	0,15	0,15
1 croissant	0,52	0,44	0,34	»	»	»	»	»
4 roues	2,11	2,03	1,71	1,24	1,07	1,07	0,79	0,79
TOTAUX	11,92 m	9,83 m	8,15 m	6,52 m	5,66 m	5,27 m	4,65 m	4,35 m

AFFUTS DE CARONADE EN FER.

Semelle.

de 36———2 m,01 de 24———1 m,88

Chassis.

de 36———4,12 de 24———3,58

ARMEMENS.

Calibres.	Auspects. m	Pinces. m	Coussins. m	Coins de mire. m
36	0,44	0,25	0,77	0,23
24	0,38	0,21	0,65	0,18
18	0,38	0,21	0,48	0,14
12	0,32	0,18	0,36	0,11
8	0,32	0,18	0,28	0,09
6	0,26	0,17	0,25	0,08
4	0,26	0,17	0,21	0,07

On a payé par mètre carré 0f,29 en première couche et 0f,19 en seconde couche.

PELOTTES. Artifices employés dans la préparation des brûlots. Ce sont des pelottes de copeaux, provenant de rabotage de sapin bien sec, qu'on trempe dans une composition préparée ainsi qu'il suit:

On fait fondre ensemble 23 k,50 de brai sec, et 7 k,35 de soufre ; on y mêle, en remuant avec une spatule, 7 k,35 de nitre, ensuite 97 k,90 de goudron, 11$^{\text{lit.}}$40 d'huile de térébenthine, 24$^{\text{lit.}}$75 d'huile de lin; quand le mélange est par-

fait, on retire la chaudière du feu, pour y verser 7k,35 de poudre; on la remet ensuite en place pour tenir la composition en fusion.

Il faut avoir soin de ne pas trop serrer les pelottes, afin qu'elles puissent se pénétrer le plus possible, quand on les trempe dans la composition. On les laisse égoutter jusqu'à parfait refroidissement.

Les quantités de matières indiquées ci-dessus peuvent servir pour 600 pelottes.

PENDULE. *Balistique.* Machine employée pour déterminer la vîtesse initiale des projectiles lancés par des bouches à feu, en réduisant la mesure des très grandes vîtesses à celle de quelques mètres par seconde.

Débarrassé de tout l'appareil de construction nécessaire pour le maintenir, le pendule est un bloc de bois, suspendu par une forte tige de fer, dont l'extrémité supérieure est fixée à un axe horisontal autour duquel le bloc peut osciller librement. L'arc qu'il décrit, quand il est frappé, dépend de la force du coup qu'il reçoit, et la vîtesse avec laquelle il s'écarte de la verticale est la même que celle qu'il aurait acquise si, après l'avoir tiré en avant, à la hauteur à laquelle le choc l'a élevé en arrière, on l'eût abandonné ensuite à son propre poids, augmenté, bien entendu, du poids du boulet qui s'y est enfoncé. Or, au moyen de l'arc décrit par le pendule, on peut aisément calculer la vîtesse de chacun de ses points; car un corps acquiert la même vîtesse, en tombant d'une hauteur donnée, soit qu'il descende verticalement, ou le long d'une courbe, et la vîtesse du pendule après le choc étant connue, on détermine celle du boulet avant le choc, au moyen de cette proportion : le poids du boulet est au poids du pendule et du boulet, comme la vîtesse du pendule et du boulet réunis après le choc, est à la vîtesse du boulet avant le choc.

La détermination de la grande vîtesse du boulet se réduit donc à mesurer la grandeur de l'arc décrit par un point quelconque du pendule, en vertu du choc, puisque cette mesure une fois connue, on peut, par les lois du mouvement des corps graves, déterminer la vîtesse du centre d'oscillation,

Divers moyens ont été successivement employés pour mesurer la longueur de cet arc : on peut consulter *les Nouveaux Principes d'Artillerie*, par Robins, pag. 109; la traduction de Hutton, par le colonel Villantroys; le Voyage dans la Grande-Bretagne, par M. Charles Dupin.

Robins est le premier qui ait fait usage du pendule, pour déterminer les vitesses initiales; mais en raison de la petitesse des projectiles qu'il a employés, on ne pouvait conclure de ses expériences, rien de certain sur le tir avec de grosses pièces. (Il ne s'est servi que de balles de 12 à la livre, et son pendule ne pesait, avec la verge, que 25 k. 478.) Cependant c'est à lui qu'on doit cette observation importante, que la résistance de l'air, trouvée par Newton proportionnelle au carré de la vitesse, est plus considérable pour les grandes vitesses.

En 1775 le docteur Hutton s'occupa du même problème, en perfectionnant le pendule de Robins; mais le système de la machine ne présentait pas encore assez de fixité, les projectiles qu'il employa étaient encore trop petits, et d'ailleurs il ne tint pas assez compte alors des diverses circonstances qui influent sur la vitesse, telles que la densité des projectiles, la qualité de la poudre, le diamètre de la lumière, etc.

Il reprit ses expériences en 1783, et les continua, avec une interruption de deux ans seulement, jusqu'en 1791. Cette fois, les résultats qu'il obtint furent plus satisfaisans; ils ont même été pour la plupart confirmés par ceux que le professeur Grégory a obtenus depuis, avec un pendule plus lourd et des pièces d'un plus fort calibre.

Le pendule dont Hutton a fait usage a été porté successivement de 272 à 1,133 kilogrammes. En 1783, 1784 et 1785, il a opéré sur des canons chassant un boulet de 1 liv. anglaise (o k, 453); en 1787 et 1788 les boulets pesaient o k, 510; ceux de 1789, 1 k, 359 et 2 k, 632 ; enfin, en 1791, il s'est servi de canons de 6, dont le boulet pèse 2, k 746.

Les expériences de M. Grégory ont été faites plus en grand; les pièces sur lesquelles il a opéré étaient des calibres

de 12, 18 et 24; mais, dans la crainte de briser le pendule, on n'a tiré cette dernière pièce qu'avec 1 k, 812 de poudre, et néanmoins les boulets, en frappant le pendule, avaient encore des vitesses de 380 et 395 mètres. Le poids du pendule était de 3,358 kilogrammes.

PERRIER. Canon en bronze, d'une livre de balle, dont on arme les hunes des forts bâtimens, les bastingages de ceux d'un rang inférieur, et quelques embarcations. Cette bouche à feu est montée sur un *chandelier* (voir ce mot). Les dimensions se trouvent dans les tables de 1786; son poids est de 85 kilogrammes.

PESANTEUR. (Voir *Gravité.*)

PÉTRIN *pour apprêté*. Caisse rectangulaire ayant 3 pieds de longueur sur 2 pieds de hauteur et de largeur; les planches qui la forment ont un pouce d'épaisseur.

Le fond n'est point plan intérieurement; il représente deux portions de cylindres dont les axes sont dans le sens de la longueur du pétrin. Tout l'intérieur est garni d'une plaque de plomb, d'une ligne d'épaisseur, qu'on replie en dehors et qu'on arrête avec des clous de cuivre.

Le pétrin se place sur un chassis en bois, formé de quatre pieds de 12 pouces de hauteur et 2 pouces d'équarrissage, réunis par quatre traverses de 2 pouc. $\frac{1}{2}$ de large, sur 10 lig. d'épaisseur.

Un pétrin pèse environ 60 kilogrammes; on en délivre deux aux vaisseaux et frégates, un seul aux corvettes : on l'appelle *auge* dans le nouveau réglement.

PIÈCES D'ARMES. Pendant quelque tems, les besoins pressans et multipliés ont forcé de recourir aux manufacturiers pour se procurer les pièces d'armes nécessaires au service des arsenaux; mais par une dépêche du 18 janvier 1820, le ministre a prescrit que toutes les pièces qui seraient nécessaires à la réparation des armes portatives, fussent exécutées dans les ateliers des directions d'artillerie, à l'exception pourtant des canons et baïonnettes, qui doivent être tirés des manufactures royales d'armes. Une dépêche du 20 novembre 1821, porte du reste que ce n'est que dans les cas assez rares, où un canon viendrait seul à se dégrader, qu'il

faudrait en faire le remplacement, parce qu'il est toujours préférable, lorsque les principales pièces d'un fusil, d'un mousqueton, d'un pistolet, sont en mauvais état, d'ordonner la démolition de cette arme, pour porter en recette, soit comme vieille matière, les pièces hors de service, soit comme pièces de réparation, celles dont on pourrait encore tirer parti. Cette disposition a été modifiée par une dépêche du 20 février 1826.

Dans les corps, les maîtres armuriers reçoivent du conseil d'administration les pièces d'armes dont ils ont besoin, et le montant leur en est précompté sur le prix des réparations exécutées. (Voir le réglement du 21 mars 1828.)

Pièces de platines, assorties pour fusils, mousquetons et pistolets. On délivre au maître armurier, pour l'entretien des armes du bord, pendant la campagne, des pièces de platines dont les quantités sont fixées ainsi qu'il suit :

Batteries. Deux par trente fusils, deux par trente mousquetons, une par trente pistolets.
Brides de noix. Une par trente fusils, une par trente mousquetons, une par trente pistolets.
Chiens. Deux par trente fusils, deux par trente mousquetons, un par trente pistolets.
Gâchettes. Deux par trente fusils, deux par trente mousquetons, une par trente pistolets.
Mâchoires de chiens. Deux par trente fusils, deux par trente mousquetons, une par trente pistolets.
Noix. Deux par trente fusils, deux par trente mousquetons, une par trente pistolets.
Ressorts de batteries, de gâchettes, grands ressorts, de chacun deux par trente fusils, deux par trente mousquetons, un par trente pistolets.

Pièces de platines, assorties pour canons, caronades, perriers et espingoles. La quantité à délivrer en est réglée ainsi qu'il suit :
Batteries. Une par trente platines à canon ou à caronade.
Chiens. Un par trente platines à canon ou à caronade, un par dix platines à perrier ou espingole.

Gâchettes. Une par trente platines à canon ou à caronade.

Mâchoires de chiens. Deux par trente platines à canon ou à caronade, une par dix platines de perrier ou d'espingole.

Ressorts de batteries. Un par trente platines à canon ou à caronade, un par dix platines de perrier ou d'espingole.

Ressort de gâchettes. Deux par trente platines à canon ou à caronade, un par dix platines de perrier ou d'espingole.

Ressorts (grands). Six par trente platines à canon ou à caronade, deux par dix platines de perrier ou d'espingole.

PIED DE LA BATTERIE. C'est, dans une platine, la partie de la batterie faisant suite à la table, et dans laquelle passe la vis de batterie.

PIED DE CHAT. (Voir *Chat.*)

PIERRE A FEU. Morceau de silex pyromaque, taillé en biseau d'un côté, qu'on place entre les mâchoires du chien d'une platine, pour produire, par son frottement contre la face de la batterie, des étincelles propres à mettre le feu à l'amorce contenue dans le bassinet.

On distingue cinq parties dans une pierre à fusil : *la mèche*, qui se termine en biseau tranchant; *les flancs*; *le talon* qui est opposé à la mèche; *le dessous*; *l'assise*, ou face supérieure; celle-ci est un peu convexe.

Celles dont on fait usage dans les troupes françaises sont brunes ou blondes; elles doivent être sans nœuds, sans taches noires ou laiteuses dans la mèche, avoir le dessous plan, l'assise sensiblement parallèle au dessous, la mèche sans fente, ni trop longue ni trop courte.

Les pierres pour platines à canon et caronade sont prises parmi les plus grandes pour fusil; celles qu'on destine aux platines de perrier et d'espingole sont à peu de chose près les mêmes.

Le nombre des pierres à délivrer pour bouches à feu est égal au dixième des boulets ronds de toutes les bouches à feu

et des mitrailles des caronades, plus $\frac{1}{5}$ en sus de toutes les charges.

Les pierres à feu pour armes portatives se délivrent à raison de $\frac{1}{10}$ des balles et cartouches pour fusils et mousquetons, et de $\frac{1}{5}$ des cartouches à pistolet.

Ces quantités sont augmentées ou diminuées par chaque mois de campagne au-delà ou en deçà de six mois, savoir :

Pierres pour platines, $\frac{1}{12}$ de l'armement.

Pierres pour armes portatives, une par fusil et mousqueton, et une par cinq pistolets.

On doit faire beaucoup d'attention à la manière de placer la pierre entre les mâchoires du chien. Le biseau doit être en dessus, et le tranchant parallèle à la face de la batterie ; car s'il était incliné par rapport à cette face, on sent que la pierre ne frapperait que sur une très petite étendue, et qu'il n'en résulterait que très peu de feu, qui pourrait, en outre, n'être pas porté au milieu du bassinet.

Quand la pierre est émoussée, elle ne peut que très faiblement détacher de la batterie les particules d'acier que le frottement doit enflammer pour mettre le feu à la poudre ; il faut, dans ce cas, rétablir le tranchant en frappant sur le bord du biseau supérieur. Il ne faut pas frapper trop fort, afin de ne point détacher de gros éclats ; ce qui contribuerait à détruire la pierre en peu de tems.

Lorsqu'une pierre est assez usée pour ne dépasser que d'environ $0^m,007$ les mâchoires du chien, il faut l'avancer, s'il est possible, ou bien la remplacer.

Une bonne pierre, bien ménagée, peut communément supporter 40 coups avec le fusil, sans être détruite ; mais avec les platines à canon, elle ne peut pas tirer plus de 30 coups.

Pour maintenir, d'une manière plus stable, la pierre entre les mâchoires du chien, on enveloppe le talon, ainsi qu'une partie du dessous et de l'assise, d'un *plomb*. (Voir ce mot.)

Dans les magasins les pierres à feu se conservent dans des barils, ordinairement des mêmes dimensions que ceux qui contiennent 50 kilogrammes de poudre. On doit les tenir dans des lieux frais et fermés à la lumière.

PIL 353

A bord elles sont renfermées dans des caisses, ou dans des barils à poudre.

PILE *de boulets*. Dans les parcs on range les projectiles par calibres, et par piles triangulaires, quadrangulaires ou oblongues, ainsi appelées suivant que la base est un triangle équilatéral, un carré, ou un rectangle.

Ces piles ayant une figure géométrique bien connue, il est facile d'en calculer la solidité, c'est-à-dire, de trouver le nombre de projectiles qu'elles contiennent, dès que l'on connaît certains élémens de leurs formes. Mais on peut simplifier le travail, en se servant des formules suivantes, qui ont été calculées pour chaque espèce de pile, savoir :

Pour la pile triangulaire. . . . $N = \dfrac{n(n+1)(n+2)}{6}$

Pour la pile quadrangulaire. . . $N = \dfrac{n(n+1)(1+2n)}{6}$

Pour la pile oblongue. $N = \dfrac{n(n+1)(3m+2n-2)}{6}$

dans lesquelles N désigne le nombre de boulets composant la pile, n le nombre qu'en contient un côté ou le plus petit côté de la base, m le nombre dont est formée l'arête supérieure.

Ces formules peuvent se traduire ainsi :

Pour savoir combien une pile triangulaire contient de projectiles, il faut multiplier le nombre de ceux qui forment un des côtés de la base, par ce même nombre plus un, le produit par le côté de la base plus deux, et diviser le produit total par six.

Pour la pile quadrangulaire, il faut multiplier le côté de la base par ce même nombre plus un, le produit, par un plus deux fois le côté de la base, et diviser le produit total par six.

Enfin pour la pile oblongue, il faut multiplier le nombre de projectiles contenus dans le plus petit côté de la base, par ce même nombre plus un, le produit, par la somme de trois fois le nombre de ceux de l'arête supérieure et deux fois le nombre moins un de ceux du petit côté de la base ; diviser le produit total par six.

Si l'on avait à calculer une pile de laquelle on eût déjà en-

levé des projectiles, il faudrait calculer la pile comme si elle était entière, calculer ensuite la portion enlevée, retrancher ce dernier résultat du premier. Si la dernière couche n'était pas complète, on retrancherait encore à la fin le nombre de boulets manquans.

Pour assurer autant qu'il est possible la conservation des projectiles, il faut n'établir les piles que dans des lieux aérés, et aussi secs que possible; en faire les bases avec des projectiles hors de service, les établir solidement sur des emplacemens bien damés, un peu élevés au dessus du niveau du sol, ayant les pentes nécessaires pour l'écoulement des eaux, et recouverts, autant que possible, de frasier ou de sable; avoir attention de ne jamais détruire ces bases.

Dans plusieurs ports, on a employé un moyen qui produit d'excellens résultats; on a établi les piles de projectiles sur des plate-formes, formées de croûtes ou de vieux bordages, et reposant sur un lit de frasier bien uni et bien damé. De cette manière on retarde beaucoup l'altération des projectiles de la base; mais dans les batteries de côte et même dans les parcs des ports où les projectiles sont plus exposés aux influences des vents de mer, et plus attaqués par l'effet de l'oxidation, il conviendrait de les couvrir de hangars ou appentis ouverts, de manière à ne pas empêcher la libre circulation de l'air. Cette dernière condition est indispensable, parce qu'on a remarqué que les projectiles placés dans des lieux qui n'offrent point à l'air une libre circulation, sont plus entachés de rouille que ceux qui sont en plein air; que même ceux du centre des piles et de la base, sont en général, plus oxidés que ceux des faces.

Cette recommandation s'applique aux projectiles creux; mais ils paraissent moins oxidables étant rangés en piles, ce qui pourrait provenir de ce qu'étant d'un plus fort calibre, ils laissent entre eux de plus grands intervalles et par conséquent une plus libre circulation à l'air.

Quel que soit du reste le moyen qu'on emploie pour établir la base, il faut qu'elle soit parfaitement de niveau, car c'est d'elle que dépend toute la solidité de la pile.

L'empilement des boulets ramés exige une autre disposi-

tion ; on les met ordinairement par rangées, que l'on soutient, de distance en distance, avec des piquets, ou mieux, avec des chandeliers de fer, établis en terre bien solidement.

Comme pour les boulets ronds, on dame la terre sur laquelle doit reposer la pile, ou bien l'on établit, le plus horizontalement possible, un fort madrier ; on place ensuite un premier rang de boulets, de manière que les têtes se touchent, et soient exactement alignées. On forme la seconde couche, en plaçant un projectile entre deux de la première, en faisant déborder les têtes d'un côté ; la troisième s'établit comme la seconde, mais avec l'attention de faire correspondre exactement les têtes des boulets qui la composent, avec ceux de la première rangée. On continue de la même manière, en ayant soin que l'une des têtes des boulets des rangées impaires déborde d'un côté, tandis que les têtes opposées des rangées paires débordent de l'autre.

PINCE. Levier en fer dont on se sert dans la manœuvre des pièces de mer. Une pince se compose 1° d'une partie relevée en *pied de biche*, et présentant deux dents formées par une fente plus évasée au bord qu'au fond ; 2° *d'un corps*, carré près du pied, à huit pans un peu au dessus, arrondi ensuite, et se terminant au bout en forme de pyramide carrée dont le sommet est arrondi. Ce bout s'appelle le *diamant*, et la jonction du pied au corps de la pince, le *talon*.

Dans la manœuvre, les pinces sont placées à droite des pièces, les dents en dessous et du côté de la culasse. Après la manœuvre, on les place contre le bord, comme les anspects, ou en travers du sabord, quand les pièces sont à la serre, ou sur des crochets le long de la muraille.

La même pince sert pour deux calibres ; elles pèsent environ, savoir : celles de 36 et 30, 18 k. ; celles de 24 et 18, 15 k. ; celles de 12 et 8, 9 k. ; celles de 6 et 4, 6 k.

On en délivre une par canon et une par quatre caronades. On se règle pour les calibres à ce qui est dit à l'article *anspect*. On en donne un quart en sus pour rechange.

PIQUE. Elle se compose d'une lame de 8 pouces 10 lignes de longueur, y compris la douille qui a 3 pouces 6 lignes, et d'une hampe de 6 à 7 pieds de longueur. La lame est à

pour recevoir une clavette quand la semelle est en place; la portion qui entre dans la semelle est en forme de pyramide quadrangulaire tronquée et se termine par une partie taraudée pour recevoir l'écrou.

La portion cylindrique forme épaulement et s'appuie contre une plaque; l'écrou de dessus repose sur une seconde plaque. (Voir *plaques de pivot*.)

Ce pivot est destiné à se mouvoir dans la coulisse du chassis, lorsque la brague s'allonge. Il y en avait un aussi dans les affûts à brague courante pour retenir la semelle lors du recul. Il est arrêté par une clavette, et une rondelle appuyant sur le briquet du chassis.

Plaques de pivot d'affût de caronade. Elles sont encastrées en dessus et en dessous de la semelle, et percées toutes deux dans leur milieu; celle de dessous à un trou carré pour recevoir le plus grand équarrissage du pivot; et celle de dessus, un trou rond pour recevoir sa partie taraudée.

Plaques de levier de pointage. On place sur le milieu du derrière de la semelle une plaque, recourbée en dessus et en dessous, et encastrée de toute son épaisseur; on la fixe par quatre clous rivets dont les têtes sont en dessous. Elle est percée d'un trou carré, correspondant à celui du milieu de l'épaisseur de la semelle, pour recevoir le levier de pointage. Elle se prolonge en dessus et sert d'appui à la tête de la vis de pointage.

Il y a une semblable plaque au bout du chassis, seulement elle ne se prolonge pas autant en dessus.

Plaque de crapaudines. Les boulons de devant des crapaudines ont leurs têtes noyées dans une plaque de fer, encastrée dans le dessous de la semelle et qui sert à maintenir le bois.

Plaques à œillet. De chaque côté de la semelle, dans les affûts de caronade, il y a une plaque à œillet, encastrée de toute son épaisseur, servant, l'une de rivure, l'autre de contre-rivure à l'un des boulons d'assemblage; destinées en outre à porter les anneaux de brague de la semelle.

Ces plaques sont maintenues, par le bas, au moyen de deux clous; et en haut, par le boulon d'assemblage.

Plaques de cheville ouvrière. L'arrondissement de la tête

du chassis des affûts de caronade est garni de deux plaques, l'une en dessus, l'autre en dessous, encastrées de toute leur épaisseur, servant à maintenir l'assemblage du chassis, et percées chacune d'un trou pour recevoir la cheville ouvrière. Dans celle de dessus le tour du trou est arrondi de manière à former un demi-cercle saillant sur le reste de la plaque. Elles sont fixées, de chaque côté du trou de la cheville, par deux clous rivets dont les têtes sont en dessous.

Plaque du mortier-éprouvette. Plaque de bronze sur laquelle repose le mortier-éprouvette, et avec laquelle il est coulé. Elle est percée de quatre trous, pour le passage des boulons qui la fixent sur le plateau.

PLATEAU D'ÉPROUVETTE. Plateau en bois de chêne, ayant, dans son milieu, un embrèvement d'un pouce de profondeur, où se loge la plaque du mortier.

Plateau à mitraille. Morceau de fer battu, coupé circulairement, sur lequel reposent les balles d'un paquet de mitrailles pour canon. Ce plateau est percé, dans son milieu, d'un trou carré, pour recevoir la tige qui est rivée en dessous en goutte de suif.

PLATE-BANDE. Moulure plate des bouches à feu. Tous les canons de marine ont *une plate-bande de culasse* et *une plate-bande du collet*. La première termine le renfort du côté de la culasse et lui est parallèle ; elle est arrondie du quart de sa largeur, pour son raccordement avec le cul-de-lampe ; la seconde se trouve à la jonction de la tulipe et de la volée.

Les canons, excepté le 6 court et le 4, moulés en sable, ont une troisième plate-bande au milieu de la longueur du renfort, pour la réunion des deux chassis de cette partie. Elle a la même saillie et la même largeur que celle du collet.

PLATINE. Mécanisme employé pour enflammer la charge des armes à feu.

Depuis longtems les armes à feu portatives sont munies de platines; mais il n'y a pas plus de vingt-cinq ans que, dans la marine, on en a adopté l'usage pour les canons, caronades, perriers et espingoles.

Les premières platines étaient dites à queue, parce qu'en

quatre faces non évidées, se terminant en pointe ; à la douille sont fixées deux oreilles percées chacune de trois trous fraisés, pour recevoir des vis qui les fixent sur la hampe. Chaque pique pèse environ 1 k., 60, et coûte 4 f. 15 c.

Cette arme sert dans les abordages; on en délivre aux bâtimens un nombre égal à celui des haches.

Quand les armes sont mises, à bord, à l'abonnement, conformément à la dépêche du ministre de la marine, en date du 28 septembre 1826, il est alloué au maître armurier 10 c. par an pour l'entretien de chaque pique d'abordage.

Pique d'abordage pour le commerce. Par une dépêche du 10 août 1826, le ministre a prévenu les ports, que les manufactures étaient autorisées à fabriquer des piques d'abordage pour les bâtimens de commerce ; mais pour les distinguer de celles qui appartiennent à l'Etat, les fers doivent en être triangulaires, au lieu d'être à quatre faces, comme ceux des piques de la marine militaire.

PISTOLET D'ABORDAGE. Il est le même que le pistolet de cavalerie ; mais on y a ajouté un crochet, fixé sur la contre-platine par l'une des grandes vis, et servant à pendre le pistolet en ceinture, quand l'homme qui en est armé doit faire usage de ses deux mains pour exécuter une manœuvre quelconque.

Les parties qui composent un pistolet sont : *le bois, le canon, une capucine* et *sa bride, une bride de poignée, une calotte, sa vis,* sans anneau, *la vis de poignée, une baguette* à tête de clou, *une platine, et ses deux grandes vis.*

La longueur du canon (modèle 1816) est de 7 pouces 4 lig. 8 points, le calibre de 7 lig. 7 points; son poids est de 1 k. 185. Suivant une dépêche du 2 décembre 1824, les derniers ont été payés par la marine 19 f. 75.

On en délivre aux bâtimens moitié moins que de fusils.

PITONS ; on les appelle aussi *chevilles à pitons* : on les distingue en *pitons longs* et *pitons courts.* Les premiers sont placés sur le dessus du dernier adent des affûts marins ; leurs tiges traversent le milieu de l'épaisseur des flasques, et leurs bouts sont fixés à écrou sous l'essieu de l'arrière. Le plan de leur anneau est dirigé suivant l'hypothénuse d'un triangle

rectangle, ayant pour base, sur l'arête extérieure de l'adent, les $\frac{2}{3}$ de l'épaisseur du flasque.

Les pitons courts sont placés perpendiculairement aux faces extérieures des flasques, au point où le prolongement de la hauteur du premier adent coupe une ligne menée par le milieu de celle du troisième, parallèlement à sa longueur.

Les pitons longs servent pour la manœuvre et l'amarrage à la serre ; les pitons courts pour l'amarrage à garans doublés.

Il y a d'autres pitons, tels que ceux auxquels sont fixées les chaînettes des susbandes, celui qui retient la clavette du levier de pointage, dans les affûts de caronade, etc.

PITONS *à anneaux de brague*, pour affût à canon. (Voir *anneaux de brague*.)

Piton de croupière. On a substitué à l'ancienne croupière de corde un piton placé sous la sole, et dont la tige traverse l'essieu de l'arrière ; il sert à accrocher le palan de retraite.

Piton rond de pointage. Depuis quelque tems on a ajouté aux affûts marins un piton rond de pointage, placé en dedans du flasque droit, au-dessus de l'essieu de l'arrière, pour recevoir le bout de la pince dans le pointage oblique.

Piton traversant le bord. Les affûts de caronade à brague fixe sont liés au bord par un piton qui traverse la muraille, et dont la tête, entrant dans le bout du chassis, est traversée ainsi que ce dernier, par une cheville ouvrière. Ce piton est arrêté, en dehors, par un écrou qu'on serre quand il en est besoin, et en dedans, par deux épaulemens.

PIVOT DE LA NOIX. C'est le petit tourillon qui entre dans l'œil de la bride.

Pivot. Le grand-ressort, le ressort de gâchette et le ressort de batterie, dans les platines à canon, caronade, perrier et espingole, comme dans celles des armes à feu portatives, ont un pivot qui entre dans le corps de platine.

Pivot d'affût de caronade. La semelle des affûts de caronade est traversée par un pivot, arrêté en dessus par un écrou, qu'on serre à mesure que le bois, en séchant, diminue d'épaisseur. Le centre de ce pivot est sur la même ligne que les deux trous de derrière de boulons de crapaudines. La partie qui déborde en dessous est cylindrique, et percée d'un œil

pour recevoir une clavette quand la semelle est en place ; la portion qui entre dans la semelle est en forme de pyramide quadrangulaire tronquée et se termine par une partie taraudée pour recevoir l'écrou.

La portion cylindrique forme épaulement et s'appuie contre une plaque ; l'écrou de dessus repose sur une seconde plaque. (Voir *plaques de pivot*.)

Ce pivot est destiné à se mouvoir dans la coulisse du chassis, lorsque la brague s'allonge. Il y en avait un aussi dans les affûts à brague courante pour retenir la semelle lors du recul. Il est arrêté par une clavette, et une rondelle appuyant sur le briquet du chassis.

Plaques de pivot d'affût de caronade. Elles sont encastrées en dessus et en dessous de la semelle, et percées toutes deux dans leur milieu ; celle de dessous à un trou carré pour recevoir le plus grand équarrissage du pivot ; et celle de dessus, un trou rond pour recevoir sa partie taraudée.

Plaques de levier de pointage. On place sur le milieu du derrière de la semelle une plaque, recourbée en dessus et en dessous, et encastrée de toute son épaisseur ; on la fixe par quatre clous rivets dont les têtes sont en dessous. Elle est percée d'un trou carré, correspondant à celui du milieu de l'épaisseur de la semelle, pour recevoir le levier de pointage. Elle se prolonge en dessus et sert d'appui à la tête de la vis de pointage.

Il y a une semblable plaque au bout du chassis, seulement elle ne se prolonge pas autant en dessus.

Plaque de crapaudines. Les boulons de devant des crapaudines ont leurs têtes noyées dans une plaque de fer, encastrée dans le dessous de la semelle et qui sert à maintenir le bois.

Plaques à œillet. De chaque côté de la semelle, dans les affûts de caronade, il y a une plaque à œillet, encastrée de toute son épaisseur, servant, l'une de rivure, l'autre de contre-rivure à l'un des boulons d'assemblage ; destinées en outre à porter les anneaux de brague de la semelle.

Ces plaques sont maintenues, par le bas, au moyen de deux clous ; et en haut, par le boulon d'assemblage.

Plaques de cheville ouvrière. L'arrondissement de la tête

du chassis des affûts de caronade est garni de deux plaques, l'une en dessus, l'autre en dessous, encastrées de toute leur épaisseur, servant à maintenir l'assemblage du chassis, et percées chacune d'un trou pour recevoir la cheville ouvrière. Dans celle de dessus le tour du trou est arrondi de manière à former un demi-cercle saillant sur le reste de la plaque. Elles sont fixées, de chaque côté du trou de la cheville, par deux clous rivets dont les têtes sont en dessous.

Plaque du mortier-éprouvette. Plaque de bronze sur laquelle repose le mortier-éprouvette, et avec laquelle il est coulé. Elle est percée de quatre trous, pour le passage des boulons qui la fixent sur le plateau.

PLATEAU D'ÉPROUVETTE. Plateau en bois de chêne, ayant, dans son milieu, un embrèvement d'un pouce de profondeur, où se loge la plaque du mortier.

Plateau à mitraille. Morceau de fer battu, coupé circulairement, sur lequel reposent les balles d'un paquet de mitrailles pour canon. Ce plateau est percé, dans son milieu, d'un trou carré, pour recevoir la tige qui est rivée en dessous en goutte de suif.

PLATE-BANDE. Moulure plate des bouches à feu. Tous les canons de marine ont *une plate-bande de culasse* et *une plate-bande du collet.* La première termine le renfort du côté de la culasse et lui est parallèle ; elle est arrondie du quart de sa largeur, pour son raccordement avec le cul-de-lampe ; la seconde se trouve à la jonction de la tulipe et de la volée.

Les canons, excepté le 6 court et le 4, moulés en sable, ont une troisième plate-bande au milieu de la longueur du renfort, pour la réunion des deux chassis de cette partie. Elle a la même saillie et la même largeur que celle du collet.

PLATINE. Mécanisme employé pour enflammer la charge des armes à feu.

Depuis longtems les armes à feu portatives sont munies de platines; mais il n'y a pas plus de vingt-cinq ans que, dans la marine, on en a adopté l'usage pour les canons, caronades, perriers et espingoles.

Les premières platines étaient dites à queue, parce qu'en

dessous elles portaient une queue en fer, taraudée à son extrémité, qui, passée dans un trou fait à la plate-bande de culasse, parallèlement et tengentiellement au renfort, serrée ensuite en arrière par un écrou à oreilles, servait à les assujettir à la pièce. Ce mode d'installation n'était pas assez solide, et on a ajouté depuis aux canons un support de platine, sur lequel se fixe la platine. Au moyen de ce changement, on a supprimé la queue des platines, et ainsi modifiées, elles ont été désignées par le nom de *platines à support*. Cependant les platines à queue sont toujours employées pour les canons sans support et pour les perriers.

On trouvera ci-après la description des différentes platines qui ont été adoptées pour le service de la marine.

Platine à queue pour canon. (Paris, Bringole, 1807.) Elle se compose de deux pièces de cuivre, d'environ 6 pouces de longueur, sur 18 à 20 lignes dans leur plus grande largeur. L'une s'appelle *le corps de platine*; c'est sur elle que sont fixées toutes les pièces qui forment le mécanisme : elle porte aussi le bassinet qui fait corps avec elle. La seconde pièce se nomme *le coffre*; elle a ses bords relevés de manière à conserver, entre elle et la face intérieure du corps de platine, assez d'espace pour que toutes les pièces puissent se mouvoir librement. Ces rebords sont entaillés pour recevoir l'appui du ressort de la batterie, en outre pour le passage du chien et de la détente.

Le corps de platine et le coffre se réunissent par trois vis, une placée vers chaque extrémité, la troisième contre le chien, traversant la queue du bassinet.

A l'extérieur le chien a, à peu près, la même forme que les chiens des armes à feu portatives, mais le cul en est taillé en noix, c'est-à-dire qu'il a une griffe pour recevoir celle du grand-ressort, et deux crans, l'un du bandé, l'autre du repos, dans lesquels vient successivement se placer le bec de la gâchette. Le chien se fixe sur un pivot planté à demeure dans le corps de platine ; la partie taillée en noix n'a point de bride, mais elle est maintenue par un petit écrou, dont on garnit le bout du pivot, et qui l'assujettit, sans pourtant trop la serrer.

La batterie a la même forme que celles des armes portatives, et est maintenue, comme elles, entre le corps de platine et la queue du bassinet, par une vis qui passe dans l'œil de cette dernière.

Le grand-ressort n'a point de vis; sa petite branche porte un pivot entrant dans le corps de platine; sa patte, en forme de tenon, entre dans une rainure faite au-dessous du bassinet.

Le ressort de batterie est coudé; la petite branche a une patte qui s'introduit dans le derrière d'un taquet, placé à l'extrémité antérieure du corps de platine; son pivot est placé juste au coude.

La gâchette n'a point de queue, elle appuie son extrémité sur le crochet de la détente. Elle est maintenue par un pivot taraudé, fixé à l'extrémité inférieure du corps de platine, et par un écrou s'adaptant sur la partie tarandée de ce pivot.

Le ressort de gâchette n'a point de pivot, il est assujetti par une vis, et soutenu par le même taquet que la détente, en outre par un deuxième dans lequel entre sa patte.

La détente est un levier coudé; le bout qui est percé pour recevoir le cordon de platine, passe en dessus du coffre, de sorte que le cordon doit être tiré, le plus possible, parallèlement à l'axe de la pièce. La vis de détente, autour de laquelle celle-ci tourne, passe dans le coude du levier.

Comme il a été dit ci-dessus, le bassinet est coulé en même tems que le corps de platine; sa fraisure se prolonge en pointe, et tout ce qui ne doit pas être couvert par la table de la batterie, l'est par un couvre-canal en cuivre, ayant la même forme à peu près que cette partie du bassinet, et joint à elle par une longue charnière.

Pour renforcer la partie du corps de platine sur laquelle frappe le support du chien, on enfonce dans le milieu de l'épaisseur une vis en acier dont on lime la tête de manière qu'elle ne fasse qu'affleurer.

Le corps de platine porte sur l'avant et en dessous un taquet destiné à l'appuyer sur le renfort; c'est sur ce taquet qu'est fixée la queue de la platine.

Platine à support pour canon. (Bringole, Paris 1812).

C'est la même, à peu près, que la précédente, à l'exception que la queue et le taquet de dessous sont supprimés, que le corps de platine porte en dehors un tenon à demeure, destiné à entrer dans le support, et que le corps de platine ainsi que le support sont percés chacun d'un trou, pour le passage d'un boulon taraudé, appelé longue vis, servant à assujétir la platine au support. Les trous du support et du corps de platine sont ronds, celui du coffre est carré, comme la partie du boulon qui lui correspond, afin que celui-ci ne puisse plus tourner, une fois mis en place.

Pour mettre cette platine en place, on la pose sur son appui et contre la face droite du support, dans laquelle on introduit le boulon fixe de la tête, on passe ensuite la longue vis, qu'on arrête sur la face gauche du même support par un écrou à oreilles, avec lequel on serre autant qu'il est besoin.

La même (Mérot, Paris 1819), semblable à celle à double tête, à l'exception que le chien n'a qu'une seule tête, et que la détente a la même forme que celles des platines à queue.

Platine à deux têtes de chien et à support, pour canon (Mérot, Paris 1821). Elle a beaucoup de rapport avec les précédentes, cependant on y remarque les différences suivantes.

La gâchette n'a point de queue; elle appuie sur le crochet de la détente; celle-ci est en Z, et la branche à l'extrémité de laquelle se fixe le cordon est parallèle au dessus de la platine. Le grand ressort n'a point de vis; le ressort de batterie est également sans vis, il est fixé au corps de platine par un pivot, qui entre dans un trou fait au milieu du boulon de la tête, sa grande branche passe entre la bride du bassinet et le corps de platine; sa petite branche repose sur un petit taquet coulé en même tems que le corps de platine; la patte de ce ressort, faite comme celle du grand, entre dans une rainure pratiquée sur le dessus de ce taquet.

Le chien à une crête droite, servant aux deux têtes, et composée d'une tige carrée vers le bas, cylindrique par le haut. Elle traverse une espèce de douille intérieurement carrée par le bas, cylindrique par le haut, qui fait corps avec

les mâchoires inférieures, et sert d'appui aux deux mâchoires supérieures.

Quand les parties carrées de la douille et de la tige coïncident, les têtes ne peuvent plus tourner, et pour les maintenir alors dans cette position, le bout de la crête est taraudé et reçoit un écrou à oreilles, qu'on serre à volonté. Veut-on changer les têtes de place? on dévisse l'écrou jusqu'à une certaine hauteur, on élève la douille, et par conséquent les têtes, jusqu'à ce que sa partie carrée se trouve au dessus de celle de la tige, on tourne de manière que les têtes changent de place, on enfonce la douille, puis on serre l'écrou.

Chaque tête est garnie d'une pierre maintenue par deux mâchoires, elles mêmes réunies par une vis à tête cylindrique.

Cette platine s'adapte au support, comme la précédente.

Platines pour caronade. Elles ont la même forme, mais seulement des dimensions plus petites que celles qui servent aux canons. Elles ont cependant en dessous une petite plaque de fer, arrondie suivant la courbure de la culasse sur laquelle elle repose, et servant d'appui à la platine.

Platine à queue pour perrier. (Mérot, Paris 1817). Cette platine est composée des mêmes pièces que celles pour canon, et disposées de la même manière. Cependant le couvre-canal a une forme particulière; il est plus large et plus long que le canal qu'il recouvre, et le bout qui dépasse, correspondant au-dessus de la lumière, est cylindrique.

Les trois vis qui joignent le coffre au corps de platine sont faciles à distinguer; celles de la tête et de la queue sont de la même longueur; mais la première a une plus grosse tête que l'autre; quant à celle du milieu, elle est plus courte et plus petite que les deux autres.

Platine à espingole d'une livre. (Bringole, Paris 1806). Celle-ci est composée d'un corps de platine semblable à celui des platines pour perrier; mais le chien, la batterie et son ressort sont à l'extérieur, comme dans les platines des armes à feu portatives, avec lesquelles elles ont beaucoup de rapport. Seulement la gâchette n'a point de queue, et la détente est un levier en forme de crochet, traversé par une vis

qui lui sert de pivot. Le plus long bras sort en dessus du coffre, et est percé d'un œil, pour recevoir le cordon de platine.

Toutes les pièces qui, dans la platine de fusil, s'encastrent dans le bois, sont, dans celle-ci, recouvertes par la pièce de cuivre appelée coffre.

Le chien a la même forme, à peu de chose près, que ceux des fusils de munition; la batterie ne diffère des batteries de fusil, qu'en ce que la table se prolonge assez pour couvrir en entier le bassinet, qui s'étend jusqu'à la face extérieure du coffre.

Cette platine se fixe sur l'espingole par un tenon adapté au corps de platine et entrant dans la face droite du support; de plus, par une longue vis traversant la platine et le support, et qu'on fixe à gauche par un écrou à oreilles. Cette longue vis est cylindrique dans toute sa longueur.

La même platine sert pour toutes les armes de même espèce, quel que soit leur calibre. Mais il eût été plus simple de disposer les supports de manière que les mêmes platines pussent servir indifféremment aux canons et aux caronades. Du reste ce perfectionnement ne se fera peut-être pas longtems attendre.

Poids et prix des platines, pour bouches à feu.

	POIDS. k.	PRIX.
Platine à queue, pour canon.	1,00	19 francs.
Id. à support, pour id.	0,90	19
Platine à support, pour caronade.	0,80	19
Id. à queue, pour perrier	0,80	19
Id. à support, pour espingole.	0,70	18

Par suite de la dépêche du 28 septembre 1828, il est alloué au maître armurier, à bord des bâtimens où l'entretien des armes est à l'abonnement, un franc par an, pour l'entretien des platines à silex.

On en délivre aux bâtimens une par bouche à feu et $\frac{1}{5}$ en sus pour rechange.

Platine à percussion pour canon. Les pièces qui composent

cette platine sont : *un corps, un arrétoir et ses deux rivets, un marteau, un grand ressort, un petit ressort d'appui, une détente, un ressort de détente, une goupille de détente, un levier, et sept vis.*

Le corps de platine est en cuivre allié (81 cuivre rosette, 15 zinc et 4 étain) ; il sert à réunir toutes les pièces qui composent la platine. Sa partie principale, dite *plaque*, est percée de cinq trous taraudés, de deux trous de pivots, et d'un trou rectangulaire pour le passage de la détente ; son épaisseur est la même dans toute la longueur, excepté dans la partie correspondante à la vis du marteau, à la détente et au ressort d'appui. Ses contours, en n'y comprenant pas une petite entaille faite en dessus, sont déterminés par trois lignes droites et deux arcs de cercle, dont le plus grand a pour rayon le demi diamètre d'un canon de 30 à hauteur de la lumière. Sur le devant de cette partie principale, il y en a une autre qui lui est perpendiculaire, et qui sert à fixer la platine au canon, on la nomme *patte* ; enfin une troisième partie, *la bride*, parallèle à la plaque, et distante de celle-ci de l'épaisseur du chien, est destinée à recevoir la vis du chien et celle du levier ainsi qu'à maintenir l'arrêtoir.

L'arrétoir, placé entre la bride et le corps, et fixé par deux rivets en acier, est en fer trempé au paquet et destiné à arrêter le mouvement du grand ressort, quand celui-ci cesse d'agir sur le marteau.

Le marteau, dont les contours sont déterminés par des arcs de cercle, a, vers le bas, deux griffes laissant entre elles un espace capable de contenir à la fois les griffes du grand et du petit ressort. Il est percé d'un trou pour le passage de la vis sur laquelle il peut tourner. Sur la tête se trouve un anneau faisant corps avec le marteau et destiné à en faciliter le mouvement ; derrière cet anneau, un talon est réservé pour le choc du marteau sur le ressort d'appui. Le bout qui frappe sur la capsule est arrondi ainsi que le dessus et le dessous de toutes les parties qui ne sont pas en contact avec d'autres pièces.

Le grand ressort est composé de deux branches, la grande porte une petite griffe à son extrémité ; la longueur de cette

branche doit être calculée de manière à échapper de la griffe du marteau, lorsque la tête de celui-ci est très près du point où il doit frapper; la petite branche a un pivot près du nœud. Ce ressort est maintenu sur le corps de platine par une vis qui traverse l'extrémité de la petite branche; sa force doit être capable de vaincre la résistance du petit ressort et de communiquer au marteau un mouvement assez vif pour le faire percuter.

Le petit ressort n'a qu'une branche, percée à l'une de ses extrémités d'un trou pour le passage de la vis qui le fixe au corps; l'autre extrémité est terminée par une griffe qui repose constamment sur celle du marteau; le pivot est placé à peu de distance de la vis. Ce ressort est diminué de largeur du côté du corps de platine, depuis le pivot jusqu'au bout de la griffe, afin qu'il puisse passer sur la détente.

Le ressort d'appui a la forme d'un demi briquet, les branches en sont diminuées d'épaisseur dans le milieu, pour les rendre plus élastiques. Il est fixé par deux vis sur le devant du corps de platine et sert à résister au choc du marteau, quand celui-ci se relève.

La détente, petit parallélipipède en fer, ayant à un bout un crochet sous le talon duquel s'arrête le grand ressort, quand il est armé; l'autre bout est percé d'un trou pour le passage du cordon de platine, et, vers son milieu, d'un autre trou pour le placement d'une goupille contre laquelle appuie le ressort de détente. La détente traverse le corps de platine qui, à cet effet, est percé d'un trou rectangulaire agrandi intérieurement pour le logement du crochet de la détente.

Le ressort de détente porte à son pied un fort talon percé d'un trou, pour le passage de la vis; sa branche est droite et plate dans toute sa longueur; son extrémité est fendue pour recevoir la détente.

Le levier est tenu entre le corps de platine et la bride par une vis qui le traverse, et sur laquelle il tourne. Il sert à armer le grand ressort.

La plus forte vis sert de pivot au marteau; les six autres ont la même grosseur de tige et ne diffèrent que par la longueur et la grosseur des têtes. Celle du levier est la plus longue;

viennent ensuite celles du ressort de détente, du grand ressort, du petit ressort, et les deux du ressort d'appui qui sont les plus courtes.

La platine entière pèse environ 1 k. et coûte 15 francs.

Platine à percussion pour caronade. Elle ne diffère essentiellement de la précédente que dans la patte, qui est plus longue; elle est arrondie en dessous pour s'appliquer sur la culasse, et a ses deux trous de boulon du même côté et à gauche de la plaque.

Platines pour fusil, mousqueton et pistolet. Elles ne diffèrent que par les dimensions des pièces, qui, du reste dans les trois sont en égal nombre et remplissent les mêmes fonctions. On distingue : *le corps de platine, le bassinet, la batterie, le ressort de batterie, le chien, la noix, la bride de noix, la gâchette, le grand ressort de gâchette, la pierre.* (Voir chacun de ces articles.).

PLOMB. Métal assez mou pour se laisser rayer par l'ongle, terne et d'un gris bleuâtre, dans son état ordinaire, mais lorsqu'il vient d'être fondu ou qu'on le coupe, ayant un éclat métallique blanc bleuâtre très vif, qui se perd bientôt par son exposition à l'air. Il est très dense, le plus fusible des métaux ductiles, après le bismuth et l'étain; le moins dilatable des métaux après le mercure et le zinc. Quand on le fond, la surface du bain se couvre de crasses, dont on estime la quantité de 3 à 6 p. $\frac{0}{0}$, suivant que le métal est neuf ou vieux. Ces crasses sont revivifiées, en ajoutant à la fonte qu'on en fait séparément, un peu de poudre de charbon de bois, du suif, ou de la résine; on peut quelquefois les échanger pour $\frac{1}{5}$ de plomb neuf.

Le plomb sert à une infinité d'usages, mais sa densité et son bas prix l'ont fait choisir pour la confection des balles des armes à feu portatives. (Voir l'art. *Balle.*)

Plomb pour pierre à feu. Pour mieux fixer la pierre entre les mâchoires du chien, on l'enveloppe d'une plaque de plomb à peu près de la largeur des mâchoires, arrondie à chaque bout, et portant deux oreilles qu'on replie sur la pierre, quand le plomb est en place.

On en fait de deux dimensions; les plus grands servent pour

les platines de fusil et de bouche à feu; les plus petits pour celles de mousqueton et de pistolet.

PLUMES *pour étoupilles*. Leurs tuyaux doivent être le plus cylindriques possible, avoir de 77 à 78 $^{m/m}$ de longueur, être hollandés et transparens sans être mous; on en consomme de deux diamètres, de 5 et de 6 $^{m/m}$. (Voir *Étoupilles*). Elles se payent à Lorient, en 1827, savoir: celles de 5 $^{m/m}$, 12 francs le mille; celles de 6 $^{m/m}$, 18 francs le mille.

POCHE *à couler*. Grande cuiller de fer que l'on garnit intérieurement de la même terre que les *marmites* (voir ce mot), et qui sert à puiser de la fonte liquide dans le fourneau, soit pour remplir les marmites, soit pour couler de petits objets.

POIGNÉE. Partie de la monture d'un fusil et d'un mousqueton qui se trouve immédiatement en avant de la crosse.

La poignée du pistolet est la partie de la monture par laquelle on tient l'arme pour la tirer.

On appelle encore poignée la partie de la monture d'un sabre ou d'une épée, dans laquelle passe la soie de la lame; elle est en hélice dans le sabre d'infanterie, pour affermir l'arme dans la main.

POINÇON. Outil d'acier trempé servant à produire sur le bois ou les métaux l'empreinte de l'une de ces extrémités, en l'appuyant par ce bout sur l'objet, et en frappant sur le bout opposé un ou plusieurs coups de marteau.

POINTAGE. Opération par laquelle on dirige une bouche à feu dans le dessein d'atteindre avec son projectile le but qu'on doit frapper. C'est l'opération la plus difficile et cependant la plus importante de la manœuvre des pièces, puisque c'est de sa plus ou moins grande perfection que dépend tout le succès du tir.

La théorie du pointage repose sur les principes mathématiques et physiques du mouvement des projectiles; mais elle ne peut tenir compte d'une infinité de causes secondaires, variables de leur nature, ou, quoique constantes, d'un effet jusqu'à ce jour inappréciable, de sorte que, dans la pratique, le pointage le plus régulier produit, dans les résultats, des

anomalies extraordinaires, qu'une longue et judicieuse habitude ne peut même que rectifier imparfaitement.

C'est surtout sur mer, lorsque le vaisseau agité en plusieurs sens, imprime aux bouches à feu des mouvemens plus ou moins compliqués, que le pointage devient extrêmement incertain, à moins que le canonnier n'ait une longue pratique, qui l'ait mis à même de tenir compte, même machinalement, de l'influence de tous ces mouvemens sur la direction du projectile; mais encore ne pourra-t-il pas toujours rendre son pointage profitable, puisqu'il peut être contrarié par des causes qu'il ne peut prévoir, et dont il lui serait, sinon impossible, du moins très difficile de combiner les effets, telles sont celles qui proviennent de la qualité de la poudre au moment de son emploi, l'imperfection des projectiles et des bouches à feu, d'où dépendent les battemens, les déviations, etc.; dans ces causes, on peut encore comprendre la nature des amorces, leur plus ou moins prompte inflammation, surtout quand la bouche à feu est sans cesse en mouvement. (Voir l'article *Tir*.)

POINTE. Bout aigu de la lame d'un sabre, d'une épée, etc.

Pointes de Paris. Clous d'épingles.

POINTEAU. On donne ce nom à une espèce de poinçon, dont la pointe est un peu arrondie.

POINTER *une bouche à feu*. (Voir *Pointage*.)

POLISSAGE. Dans une dépêche du 25 novembre 1823, le ministre de la marine se plaint de la prompte mise hors de service de certains objets d'artillerie, notamment des affûts de caronade, quoiqu'ils n'eussent été délivrés aux bâtimens que depuis peu de tems.

La principale cause de cette détérioration anticipée, est-il dit dans cette dépêche, est le soin mal entendu que prennent quelques officiers commandant de faire indistinctemt enlever la peinture qui couvre la plupart des objets d'armement des bouches à feu, afin d'en faire journellement gratter le bois et polir les ferrures.

Il résulte de cette habitude vicieuse que le bois exposé, sans aucun enduit, aux vicissitudes de l'atmosphère, se gerce et se déjette; que les ferrures perdent peu à peu les dimen-

sions nécessaires à leur solidité, et qu'enfin l'ajustage de ces différentes parties ne conserve plus cette précision rigoureuse, dont il importe de ne pas s'écarter. (Voir l'article *Entretien.*)

Le ministre de la guerre a aussi, par sa décision du 3 décembre 1825, prohibé le poli superflu donné aux armes dans les corps, attendu qu'il ne s'obtient que par un frottement excessif, et à l'aide de matières plus ou moins corrosives, d'où il résulte que les canons perdent leur dressage, leurs pans se détruisent, leur épaisseur diminue avec une rapidité effrayante; sans cesse faussés, et redressés journellement par le soldat, ces canons peuvent se rompre en travers, ou s'ouvrir vers leur soudure.

A l'égard des platines trop souvent démontées de toutes pièces, les ressorts s'affaiblissent et ne sont plus en harmonie; le corps et le bassinet perdent en peu de tems leurs formes primitives; la batterie n'ajuste plus, les chiens ballotent dans leurs carrés, les arbres de noix sont dégradés, les vis perdent leurs filets, etc.

Les bois, par suite du fréquent démontage du canon, de la platine, et des garnitures, sont promptement hors de service; les trous des goupilles s'évasent, l'encastrement de la platine se dégrade, les oreilles, près la queue de culasse, éclatent, les vis à bois de la plaque de couche et de la sous-garde ne tiennent plus dans leurs trous.

PONT. Plancher sur lequel repose l'artillerie d'un bâtiment de guerre. A bord des vaisseaux il y a même jusqu'à trois ponts couverts, qu'on distingue en premier, second et troisième pont, en commençant par l'inférieur. Celui qui couvre le bâtiment se partage en gaillard d'avant et gaillard d'arrière.

PONTET *de sous-garde.* Portion de la sous-garde, destinée à garantir la détente. On distingue dans un pontet : *la partie supérieure*, dont la largeur va en diminuant jusqu'aux nœuds : *le nœud antérieur; la fente* pour recevoir la queue du battant; *le nœud postérieur*, qui porte au-dessous de son embase un crochet de mêmes longueur et largeur que la fente pratiquée à la pièce de détente pour le recevoir; *le crochet à bascule.*

Pontet de fourreau de sabre. Anneau carré, placé sur la chape, portant un tirant en buffle qui sert à fixer le sabre sur le baudrier. On paie pour un pontet neuf, cinq centimes, pour le souder, 15 centimes.

Pontet de virole de baïonnette. Petit renflement destiné à laisser passer le tenon du canon, quand on met la baïonnette.

PONTON. Bateau solide, plat en dessous, ayant ses côtés à peu près verticaux, servant pour l'embarquement et le débarquement de l'artillerie, quand les bâtimens ne peuvent approcher assez près du quai, pour que la manœuvre puisse se faire directement.

Ce ponton porte un fort mât, soutenu par quatre haubans, et garni *d'une caliorne de grand appareil, de deux candelettes à pendeurs longs*; il faut en outre *un burin* pour la caliorne, et un cabestan avec ses barres pour virer sur le garant de la candelette. (Voir *Embarquement* et *débarquement*.)

PORTÉE. Distance à laquelle une arme à feu peut chasser son projectile. Cette distance varie, pour une même pièce, avec l'inclinaison de l'axe de l'âme, la force de la poudre, le poids de la charge, la forme et les dimensions du projectile, etc.; mais elle est indépendante du poids du canon, du degré de force dans le refoulement et du point de la charge où aboutit la lumière (expériences de Hutton).

Les portées augmentent à peu près dans le rapport des racines carrées des vitesses, la pièce et l'angle de projection étant les mêmes; de sorte qu'il faut une vitesse quadruple, pour avoir à peu près une portée double. (Voir *Vitesse*).

Il suit de ce qui précède, qu'une même pièce peut avoir une infinité de portées différentes, suivant que l'on fait varier un ou plusieurs des élémens dont elle dépend. Mais quand on parle de la portée d'une pièce, sous tel ou tel angle, sans rien spécifier autre chose, on sous entend que cette pièce est tirée avec un boulet rond de calibre, une charge de poudre égale au tiers du poids du boulet, et donnant au mortier d'épreuve la portée fixée par le réglement (225 mètres). Si on ne désigne pas l'angle, c'est que la pièce est censée tirée sous l'inclinaison qui donne la plus grande portée.

Une cause influe puissamment encore sur les portées; le

projectile, après avoir éprouvé plusieurs battemens dans l'âme, ne sort pas suivant la direction de l'axe de la pièce, et selon qu'il frappe le point supérieur ou le point inférieur de la tranche, la portée en est ou diminuée ou augmentée, la vitesse initiale restant du reste la même. On serait donc exposé à commettre de graves erreurs, si l'on voulait déterminer cette dernière vitesse par les portées. Lombard a donné du reste une manière de déterminer l'angle de départ du boulet. (Voir *Angle de projection.*)

PORTE-VIS. (Voir *Contre-platine.*)

POT *d'une fusée.* Partie de la fusée qui contient la garniture. (Voir l'art. *Fusée.*)

POUDRE *de guerre.* Mélange intime de 75 parties de salpêtre 12,50 de soufre et 12,50 de charbon. Elle est susceptible de s'enflammer par le contact d'une étincelle, ou d'un corps incandescent, et la violente explosion qui en résulte, produit une force extrêmement puissante qu'on emploie, depuis plusieurs siècles, à chasser des projectiles à des distances très grandes. La poudre sert encore à beaucoup d'autres usages; elle entre dans la composition des artifices, la charge des projectiles creux, etc.

Dans les dosages précédemment usités, il entrait plus de charbon que de soufre; par exemple, dans celui qu'on a employé de l'an 8 à 1808, par suite des épreuves faites à Essonne, on prenait, comme en Suisse, 14 parties de charbon pour 10 de soufre. On obtenait d'abord des portées plus considérables, parce que le charbon fournit plus de gaz expansible que le soufre, et que, sous le même poids, la poudre ayant plus de volume, remplissait davantage la chambre de l'éprouvette; mais ces poudres, contenant beaucoup de charbon, s'altéraient avec plus de facilité. On a reconnu depuis, qu'en égalant, dans le dosage, le soufre au charbon, la granulation donnait un grain plus abondant et moins friable, que la poudre devenait moins susceptible d'attirer l'humidité de l'air, et conséquemment plus propre au transport et à la conservation. C'est d'après ces considérations, qu'il fut décrété, le 18 août 1808, que l'ancien dosage serait rétabli,

décision que le Ministre de la marine annonça par sa dépêche du 8 septembre suivant.

Le même décret a prescrit de faire battre la poudre pendant 14 heures, avec toutes les matières préalablement triturées.

La densité de la poudre étant la marque la plus certaine de la bonne trituration des matières qui la composent, il est indispensable, dans les épreuves soignées, de déterminer celle des échantillons que l'on doit essayer. C'est aussi ce qui se trouve recommandé dans le programme des *épreuves centrales*. (Voir cet article). Aujourd'hui la densité de la poudre ronde de guerre est de 0,84, ce qui donne pour le poids du pied cube 58liv,80. La densité de la poudre anguleuse est à peu de chose près la même.

La bonne poudre doit être d'un grain égal, dur et bien dépouillé de poussier. L'égalité du grain se juge à la vue, sa dureté, par la résistance qu'on éprouve sous le doigt, en essayant de l'écraser dans le creux de la main; l'absence du poussier, par le roulage de la poudre sur le dos de la main, qui ne doit pas en rester noircie. Ces trois conditions sont indispensables pour que la poudre puisse être admise en recette, comme poudre de guerre. Il faut en outre qu'elle ait une force comparative fixée par les réglemens; ce que l'on reconnaît au moyen de l'*éprouvette*. (Voir ce mot).

D'après la dépêche du 10 août 1818, la poudre à délivrer aux bâtimens de guerre se distingue en poudre à canon et poudre à mousquet; poudre à canon pour le combat et les exercices; poudre à mousquet pour les amorces des bouches à feu et les cartouches destinées aux armes portatives.

La poudre à canon se compose de la partie de la fabrication actuelle, dont les grains offrent les plus fortes dimensions; l'autre de celle d'un grain plus fin, approchant de la poudre de chasse. Lorsqu'il ne se trouve pas dans le port suffisamment de poudre fine, il y est suppléé par le tamisage de la poudre à canon; mais il faut avoir soin que cette opération soit toujours faite à terre, et jamais à bord des bâtimens.

On a déjà proposé plusieurs fois de substituer la poudre

ronde à la poudre anguleuse pour la charge des bouches à feu. En effet, la poudre ronde se conserve mieux dans les transports que la poudre anguleuse; exposée à l'air elle prend moins d'humidité, qualité très importante dans le service de la marine; mais la poudre ronde, dans les gargousses, occupe plus de place que la poudre anguleuse, à poids égal: et quoiqu'au mortier-éprouvette les deux espèces de poudre aient donné les mêmes portées, il résulte d'expériences comparatives faites à ce sujet, que la poudre anguleuse eut de la supériorité dans les canons. On a fabriqué depuis des poudres rondes qui ont donné, au mortier-éprouvette, des portées supérieures à celles des poudres anguleuses; néanmoins il conviendra de ne donner la préférence à l'un des grains, qu'après avoir soumis ces poudres à de nouvelles expériences comparatives, qui fassent connaître leurs avantages et leurs inconvéniens, dans toutes les circonstances du service de la marine.

La quantité de poudre remise au maître-canonnier, pour l'armement d'un bâtiment quelconque, se compose; 1° d'autant de charges que de boulets ronds de tout calibre et de mitrailles de caronade; plus $\frac{1}{5}$ en sus de toutes les charges.

Sur toute cette quantité il est fourni, d'après la dépêche du 10 août 1818, $\frac{1}{200}$ de kilogrammes de poudre fine par boulet rond de canon, perrier et espingole, ainsi que par boulet rond et mitrailles de caronade.

Pour les exercices, on délivre aux corps de la poudre de qualité inférieure; c'est-à-dire, de la poudre radoubée, ou de la poudre qui, après une longue campagne, s'est trouvée altérée par l'humidité, et ne peut plus être admise comme poudre de guerre, sans cependant être hors de service. La quantité en est réglée chaque année par le ministre, sur la demande du commandant de l'école.

Poudre avariée. Le 13 juillet 1819, le ministre de la marine a transmis dans les ports un exemplaire de l'instruction de M. le directeur général des poudres, concernant la réception et l'analyse des poudres avariées, qui sont envoyées dans les fabriques, pour être radoubées ou décomposées. Cette instruction est accompagnée d'un modèle de procès-

verbal, destiné à constater les différentes opérations auxquelles les poudres avariées sont soumises dans les fabriques.

Le procès-verbal de ces diverses opérations fait connaître la quantité de salpêtre que contiennent les poudres avariées envoyées dans les fabriques, et la direction du service des poudres a été longtems dans l'usage de remplacer ce salpêtre par une égale quantité de poudre neuve. Mais le 21 avril 1824, le ministre de la marine a prescrit aux ports de se conformer aux dispositions arrêtées par le ministre de la guerre, qui, sur ce qui lui a été représenté, que ce mode était onéreux dans quelques circonstances à la direction des poudres, et qu'il compliquait sa comptabilité, a décidé qu'à l'avenir cette direction ne tiendrait compte des poudres avariées qui lui seraient envoyées, que pour la valeur du salpêtre qu'elles contiendraient, déduction faite des frais de raffinage.

Enfin, le 18 mai 1826, le ministre a renouvelé l'ordre d'envoyer les poudres avariées dans la poudrerie la plus voisine, pour en recevoir en échange de la poudre neuve; mais en ne dirigeant toute fois ces poudres sur les établissemens de la guerre, qu'avec son autorisation, et lorsqu'il en existera une certaine quantité.

Si une poudre n'a souffert que par l'absorption d'un peu d'humidité, sans qu'il y ait eu rien de changé aux proportions et à l'exactitude du mélange, il suffit de l'étendre sur des toiles au soleil, de l'y exposer dès le matin, et de la bien remuer, afin de la faire sécher progressivement et partout également, de la mettre ensuite en barils; mais il faut avoir bien soin de l'éprouver après cette dessication, pour en connaître la force, et savoir si elle donne des portées suffisantes pour le service.

On reconnaît qu'une poudre s'est décomposée, quand, par l'humidité, les grains se sont agglomérés et mis en roche, et qu'ils présentent de petits cristaux de salpêtre à l'extérieur. Celle qui se trouve dans cet état doit être renvoyée dans les poudreries.

Toute poudre humectée par l'eau de mer, dans quelque proportion que ce soit, ne peut être conservée dans les ports, parce qu'elle contient alors un germe d'altération qu'on ne

peut détruire par la dessication ; il faut se borner à en extraire le salpêtre, comme il est prescrit pour toutes les poudres avariées.

Poudre fulminante. Avec les platines à percussion, on emploie, pour les amorces, de la poudre fulminante. Il en existe un assez grand nombre d'espèces, mais on a donné la préférence au *fulminate de mercure ;* c'est-à-dire, à un composé de poudre ordinaire et de mercure de Howard. (Voir *Amorces, Mercure.*)

Poudre de mine. Cette poudre, qui est employée dans les travaux de mine, se fabrique de la même manière que la poudre de guerre; mais elle en diffère par le dosage qui est de 65 parties de salpêtre, 15 de charbon et 20 de soufre.

POUDRIÈRE. (Voir *Magasin à poudre.*)

Poudrière. Morceau de toile qu'on étend par terre, quand on fait un apprêté, ou qu'on visite celui qui est préparé depuis longtems. Les dimensions n'en sont pas arrêtées d'une manière fixe ; on délivre aux bâtimens la toile nécessaire, et c'est à bord qu'on les confectionne. Il en est accordé trois aux vaisseaux, deux aux frégates et corvettes, une aux autres bâtimens. Leur grandeur est proportionnée à celle des bâtimens.

POULIE. Machine composée d'un bloc de bois, appelé *caisse*, traversé dans son épaisseur, par une ou plusieurs mortaises, destinées à loger autant de rouets placés sur le même axe, dont les extrémité passent dans les faces ovales de la chape.

Celles qui n'ont qu'un rouet sont appelées *poulies simples*, celles qui en ont deux, *poulies doubles*. Les palans pour canon se composent d'une poulie simple et d'une double. Elles sont estropées et garnies d'un croc.

On en délivre, pour rechange aux bâtimens, $\frac{1}{5}$ du nombre des palans embarqués, moitié de chaque espèce, doubles et simples garnies.

POURVOYEUR. Il y en a un par pièce. C'est lui qui est chargé d'aller chercher les charges de poudre pendant le combat. Il se place derrière le premier servant de gauche, jusqu'à ce qu'il lui ait remis la gargousses, et retourne ensuite

PRÉ 377

en chercher une autre. Cependant lorsqu'il est dans la batterie, le chef de pièce peut l'employer partout où il le juge nécessaire.

POUSSIER. Parcelles de poudre. Il s'en produit dans l'opération du grenade, on l'appelle *poussier vert;* il s'en forme aussi dans les opérations subséquentes de la fabrication de la poudre, on l'appelle *poussier sec.* Ces poussiers se traitent de nouveau, comme les matières premières, et la poudre qui en résulte est plus dense que la première fois et lui est souvent supérieure.

Dans les barils, le frottement des grains l'un contre l'autre produit encore du poussier, et d'autant plus, que la poudre est moins dure et plus anguleuse. Une petite quantité de poussier facilite l'inflammation, et sous ce rapport, il n'est peut-être pas inutile qu'il s'en trouve un peu dans la poudre servant aux amorces; mais toute poudre qui contient beaucoup de poussier doit être rejetée du service, parce que le poussier a une très grande tendance à attirer l'humidité.

La poudre réduite en poussier prend dans les salles d'artifice, la dénomination de *pulverin.* (Voir ce mot.)

PRÉPONDÉRANCE. C'est le poids qu'il faudrait suspendre à la tranche d'une bouche à feu, pour que la pièce fût en équilibre autour de l'axe des tourillons.

D'après l'ordonnance de 1786, la prépondérance des canons était de $\frac{1}{20}$ du poids total, non compris le poids des tourillons.

La prépondérance des nouveaux canons et des caronades a été réglée ainsi qu'il suit :

Canon de 36 court à $\frac{1}{20}$.
Canon de 30 long et court à $\frac{1}{25}$.
Idem de 24 et 18 courts à $\frac{1}{18}$.
Caronades de 36 et 24 (ancien modèle) à $\frac{1}{25}$ du poids de la caronade, sans support tourillon, mais y compris le poids de la platine, de la vis de pointage et de son écrou.
Caronades de 36 et 24 (rectifiées) à $\frac{1}{20}$ d'*idem.*

Caronades de 30............ à $\frac{1}{20}$ d'*idem*.
Caronades de 18............ à $\frac{1}{20}$ d'*idem*.
Caronades de 12............ à $\frac{1}{16}$ d'*idem*.

La fixation de la prépondérance est une chose très importante, puisque, plus elle est considérable, plus, toutes choses égales d'ailleurs, l'axe des tourillons doit être porté en avant, ce qui diminue la saillie de la pièce en dehors du sabord, et ajoute à la difficulté d'élever la culasse; d'un autre côté, si la prépondérance est trop faible, la volée fouette beaucoup; il en résulte des chocs violens contre le sabord, une forte réaction sur le coin de mire, et pour les caronades, sur la vis de pointage, qui se trouve ainsi bientôt faussée; d'autant plus qu'à cause de l'abaissement de l'axe du tourillon au dessous de l'axe de la pièce, une grande partie de l'effort exercé sur le fond de la chambre, par le développement du gaz, se fait déjà sentir sur la vis qui, par son élasticité, facilite le soulèvement de la culasse.

PROFIL. Planche de bois ou de métal, coupée exactement suivant le contour que doit avoir un corps, ou seulement une section faite dans l'une des parties de ce corps, de manière qu'en appliquant ce profil parallèlement à l'objet, ou sur l'objet lui-même; on puisse s'assurer s'il y a identité dans les formes.

Par exemple, c'est au moyen d'un profil qu'on juge de l'exactitude des raccordemens, des dimensions du support de platine, etc.

PROJECTILE. Corps lancé en l'air par une force quelconque. Les projectiles en usage dans la marine sont: *les boulets ronds, les boulets ramés, les paquets et les boîtes de mitraille, les balles de plomb, les bombes, les grenades*, (voir ces différens articles). Il a été embarqué des obus et des boulets incendiaires, mais depuis longtems il n'en entre plus dans les armemens.

(Voir, pour le placement de ces projectiles à bord, les articles *Batterie*, *Parc à boulets*, *Puits*; pour leur conservation à terre, les articles *Entretien*, *Pile*.)

PUITS *à boulets*. Soute placée près de l'archi-pompe, et

dans laquelle sont déposés les projectiles, qui ne peuvent être rangés dans les batteries. Ils y sont séparés par calibre, afin d'en faciliter la distribution et d'éviter les méprises.

PULVERIN. Poudre égrugée et passée au tamis de soie. On en fait un fréquent usage dans la confection des artifices.

Pour réduire la poudre en pulverin, on se sert d'un sac de cuir bien cousu, un peu rétréci vers son ouverture, et susceptible de contenir de 7 à 8 kilogrammes de poudres. On ferme ce sac avec des cordons que l'on serre fortement, un homme le pose sur un bloc de bois dur et le retourne de tems en tems, tandis qu'un autre frappe dessus avec une masse cylindrique de 30 à 40 centimètres, jusqu'à ce que le poussier soit assez fin pour passer au tamis de soie.

Cette méthode est la meilleure, en ce qu'elle est moins sujette aux accidens que les autres, et qu'on peut la pratiquer à peu près en tout lieu.

Quand on n'a qu'une petite quantité de poudre à égruger, on suspend une gamelle de bois avec deux bouts de ficelle qui se croisent en dessous à angle droit; on y verse la poudre, et après y avoir ajouté un petit boulet en cuivre ou en plomb, on lui imprime un mouvement circulaire, dans le but d'agiter le petit projectile, qui, par sa pression contre les parois de la gamelle, écrase les grains de poudre qu'il rencontre.

On peut encore se servir d'un tonneau traversé par un axe horizontal en cuivre; mettre dedans de la poudre et des balles de plomb ou de cuivre, et, au moyen d'une manivelle faire tourner ce tonneau sur son axe. Mais comme cette installation suppose qu'on opère un peu en grand, il faut lui préférer la première méthode.

Q.

QUARANTAINIER. Petit cordage composé de trois torons commis ensemble. Il y en a de 6 à 9 fils, et de 12 à 15 fils. Celui qu'on emploie dans les travaux d'artillerie est goudronné.

QUART DE CERCLE. Instrument servant à donner à

l'axe d'une bouche à feu l'inclinaison qu'il doit avoir pour le tir. On ne l'emploie généralement que pour le pointage du mortier. Il se sompose d'une règle portant à l'une de ses extrémités un quart de cercle gradué, dont un des rayons extrêmes est parallèle à la longueur de la règle; par le centre de ce cercle passe un fil à plomb.

En appliquant la règle suivant une des génératrices de l'âme, et en tenant le plan de l'instrument vertical, on connaîtra l'angle cherché (l'inclinaison de l'axe), en prenant le complément de l'arc compris entre la règle et la direction verticale du fil-à-plomb.

On peut se servir autrement du quart de cercle, appuyer la règle sur la tranche de la bouche à feu, de manière que le plan de l'instrument soit toujours vertical, mais que la partie graduée se trouve au-dessus de la bouche à feu. Dans ce cas, l'arc compris entre la direction verticale du fil à plomb et la règle, sera la mesure exacte de l'angle que fait l'axe de la pièce avec l'horison.

QUENOUILLETTE. Espèce de tampon dont se sert le maître fondeur pour fermer plus ou moins le trou du chenal correspondant au dessus du moule d'une bouche à feu, afin de régler la chute de la fonte. Cet instrument est composé d'un manche en fer, et d'une tête en fonte, en forme de poire, recouverte chaque fois d'une couche de sable, qu'on fait recuire et que l'on conserve chaude jusqu'au moment de la coulée.

QUEUE DE BASSINET. C'est, dans les armes portatives, la partie du bassinet qui sert à fixer cette pièce au corps de platine. Elle est percée d'un trou fraisé, dans lequel se place une vis à tête noyée.

Queue de battant de sous-garde. Elle traverse le devant du pontet et de l'écusson, et se fixe au battant par un clou rivé. Elle est maintenue dans le bois par une goupille conique en acier.

Queue de culasse. Partie de la culasse d'une arme à feu, dans laquelle passe la vis.

Queue d'un flasque. Extrémité postérieure du flasque. On l'appelle aussi le *bout*.

Queue de gâchette. Elle sert à faire partir le chien, quand on appuie dessus par le moyen de la détente.

Queue de perrier. Petit levier de fer, fixé au bouton de culasse, et servant au pointage du perrier. On n'en met plus aujourd'hui.

Queue du corps de platine. C'est l'extrémité du corps de platine du côté de l'emplacement du chien.

Queue de rat. Extrémité pointue d'un cordage, aminci en ce point, pour faciliter son introduction dans une poulie.

Pour former une queue de rat, on décommet une certaine longueur de cordage, on coupe plusieurs fils à des distances inégales, et on recouvre ensuite d'une tresse la partie ainsi effilée. L'un des bouts des garans est terminé en queue de rat.

On appelle encore *queue de rat*, une petite lime ronde et de forme conique.

QUILLON. C'est, dans la poignée du sabre d'infanterie, le prolongement recourbé de la garde.

R.

RABAN DE SABORD. Fort quarantainier qu'on emploie pour tenir fermés les sabords d'un vaisseau. Il y en a deux par sabord.

Dimensions et poids des rabans de sabord.

Calibres.	36	30	24	18	12
Circonférence.	$74^{m/m}$	$71^{m/m}$	$68^{m/m}$	$54^{m/m}$	$47^{m/m}$
Longueur.	$4^m,47$	$4^m,47$	$4^m,47$	$4^m,06$	$3^m,25$
Poids.	$2^k,50$	$2^k,45$	$2^k,35$	$1^k,55$	$1^k,00$

Raban de retenue des caronades. (Voir *Aiguillette.*)

Raban de volée. Cordage employé dans l'amarrage à la serre, pour assujettir la volée des canons contre la partie supérieure du sabord. Ce cordage porte une ganse à l'une de ses extrémités. (Voir *Amarrage à la serre.*)

Dimensions et poids des rabans de volée.

Calibres	36	30	24	18
Circonférences	$74^{m/m}$	$74^{m/m}$	$74^{m/m}$	$68^{m/m}$
Longueur	$14^m,60$	$13^m,80$	$13^m,00$	$11^m,35$
Poids	$8^k,25$	$7^k,80$	$7^k,35$	$6^k,00$

Il en est délivré un par canon des batteries susceptibles d'être mises à la serre.

RADOUBAGE DES POUDRES. Opération par laquelle on redonne, autant que possible, à une poudre avariée les qualités qu'elle a perdues.

Faire sécher une poudre qui a absorbé beaucoup d'humidité, c'est lui faire subir un véritable radoubage; mais cette opération consiste plus spécialement à redonner à une poudre avariée le dosage qu'elle doit avoir, à ajouter presque toujours le salpêtre qu'elle a perdu, et à la soumettre ensuite au battage et aux opérations subséquentes, comme la première fois. On n'exige des poudres radoubées qu'une portée de 180 mètres au mortier d'épreuve.

RAFFINAGE *du salpêtre*. (Voir *salpêtre*.)

RAFRAICHIR. Pendant le forage, on rafraîchit les outils pour les empêcher de se détremper, en injectant de l'eau dans l'âme de la pièce, au moyen d'un canon de fusil dans lequel on fait mouvoir un piston. Cette opération se renouvelle d'autant plus vite que la fonte est plus dure, et que le mouvement de la machine est plus accéléré.

On rafraîchit une bouche à feu échauffée par un tir vif et prolongé, en trempant l'écouvillon dans l'eau, ou en passant sur la pièce un faubert mouillé. Mais il ne faut user de ce moyen que très rarement et toujours avec circonspection, car avec un doigtier le chef de pièce peut presque toujours boucher la lumière, et il pourrait y avoir du danger à faire éprouver à un canon de fréquens et subits changemens de température.

RAMANDEAUX. Le poussier qui se produit par le lissage de la poudre, adhère ordinairement, à raison de son humidité, aux parois des tonnes, et il s'y forme des croûtes

qui, se desséchant par le mouvement, se joignent à la poudre en proportions plus ou moins grosses qu'on nomme *ramandeaux*.

RAPE. Lime taillée à grain d'orge, servant particulièrement pour le bois.

RATÉS. Il y en a de deux espèces : des ratés d'amorce, et des ratés de charge. Les premiers ont lieu lorsque le choc de la pierre contre la face de la batterie ne produit point de feu, ou que, dans tous les cas, l'amorce n'est point enflammée ; les seconds, lorsque l'amorce brûle, sans communiquer le feu à la charge. Ces derniers peuvent être occasionnés par l'engorgement de la lumière, ou par des crasses réunies au fond de l'arme.

On diminue les ratés, en rafraîchissant la pierre, quand elle vient à s'émousser, en épinglant ou dégorgeant la lumière ; enfin, en lavant de tems en tems le canon des armes portatives, et en passant le tire-bourre dans les bouches à feu, pour en retirer les culots.

Avec les platines à silex, on estime généralement les ratés à un sur sept coups.

RATELIER D'ARMES. Assemblage de pièces de bois servant au placement des armes à feu, soit dans les salles d'armes, à bord ou dans les chambrées des casernes.

On distingue dans un ratelier d'armes : *le pied*, creusé en talus de distance en distance pour recevoir le bec des crosses ; *la traverse*, ayant des entailles circulaires pour saisir les armes entre la grenadière et la capucine ; enfin *deux montans*, qui lient le pied à la traverse, et qui tiennent celle-ci un peu en saillie.

Il est ordinairement fixé à un bâti vertical partant du pied et joint à la traverse par deux autres petites traverses horisontales.

D'après le réglement du 13 février 1825 le carré des vaisseaux et frégates doit être entouré de rateliers d'armes, où l'on range les armes du bord.

On fait aussi de ces rateliers dont le pied est circulaire ainsi que la traverse.

REBATTAGE *des boulets ronds*. Les boulets, en sortant

des moules dans lesquels on les coule, présentent presque toujours des aspérités à leur surface; il y reste en outre, la cassure du jet et la couture provenant de la jonction imparfaite des deux parties du moule; et comme ces aspérités sont très dures, elles dégraderaient l'âme des bouches à feu, si on n'avait pas le soin de les faire disparaître, en soumettant les projectiles à l'opération du rebattage.

Pour rebattre les boulets, on les chauffe au feu de bois dans un four à réverbère, jusqu'à ce qu'ils aient atteint la couleur rouge-blanc. Un fourneau peut contenir cent vingt-cinq boulets de 30, et un plus grand nombre de boulets de petit calibre, par exemple 400 boulets de 4. Aussitôt que les boulets les plus rapprochés de la chauffe sont assez chauds, un manœuvre en fait tomber à terre deux ou trois, puis il referme la portière. Le chauffeur a soin de remettre aussitôt le même nombre de boulets froids dans le fourneau, par le bout opposé. L'ouvrier saisit avec une tenaille les boulets qu'il a fait tomber, et au moyen d'une râpe dont les bords sont tranchans, il enlève ce qui peut rester du jet et efface les bavures, puis il envoie les boulets aux rebatteurs, en les faisant rouler dans une dale en bois, qui les conduit au pied de *la chabotte*.

Il faut bien se garder de rebattre les boulets trop chauds, parce qu'ils se briseraient sous le marteau; mais on peut commencer dès qu'ils se sont refroidis presque jusqu'au rouge cerise. Alors le rebatteur saisit un boulet avec une longue tenaille, dont les mâchoires sont en arc de cercle du même rayon que le boulet, et, au moment où le marteau se soulève, il place le projectile sur la chabotte, commence par faire rebattre le jet, puis les coutures, et enfin toute la surface alternativement, en faisant tourner le boulet dans tous les sens, au moyen de la tenaille. On le frappe ainsi pendant cinq à six minutes, et le rebatteur le remplace alors par un autre qu'il travaille de la même manière; celui-ci par un troisième, et ainsi de suite.

L'opération du rebattage une fois commencée se continue, sans interruption, le jour et la nuit, pour ne pas laisser éteindre le fourneau. (Voir *chabotte*, *marteau*, etc.)

RECETTE. Toutes les matières employées dans un port, sont, à moins de circonstances particulières, demandées par le magasin général et reçues, pour son compte, par une commission composée d'administrateurs et d'officiers délégués par les chefs des directions qui doivent employer ces matières. C'est du magasin général que chaque atelier les retire ensuite, suivant ses besoins.

Les bouches à feu et les projectiles, quoique soumis dans les établissemens aux visites et épreuves prescrites par les réglemens, ne sont définitivement admis en service qu'après avoir été, dans les ports, soumis à l'examen d'une commission.

Quant aux affûts et autres objets qui se confectionnent dans la direction d'artillerie, ils sont d'abord soigneusement examinés par les officiers chargés de la surveillance des ateliers d'où ils sortent, soumis ensuite au contrôle du directeur ou du sous-directeur, et ce n'est qu'après avoir été reconnus de bonne qualité et de dimensions exactes, qu'ils sont remis à la section du magasin général confiée au garde d'artillerie.

RECHANGES. Les affûts, leur grément, leur armement, etc., sont susceptibles de se détériorer pendant le cours d'une campagne; dans un combat, ils peuvent éprouver des avaries qui les mettent hors de service. Pour remédier à ces accidens, on donne aux bâtimens un certain nombre de ces objets en supplément, à titre de *rechanges*.

RECUL. Mouvement en arrière imprimé à une bouche à feu et à son affût par l'inflammation de la charge et l'action du gaz qui s'en développe contre le fond de l'âme.

L'intensité du recul dépend principalement du poids de la charge, de la forme de la partie de l'âme qui la contient, du poids de la pièce et de son affût, de la mobilité de ce dernier, de l'emplacement des tourillons par rapport à l'axe de la bouche à feu, enfin des divers frottemens qui peuvent s'opposer à son effet. A bord, l'inclinaison du pont favorise ou contrarie le recul, suivant que la pièce est au vent ou sous le vent.

Toutes choses égales d'ailleurs, le recul sera d'autant grand

que l'axe des tourillons sera plus près de celui de la pièce, mais l'affût en sera moins tourmenté et réciproquement.

A bord des bâtimens, le recul des canons est borné par la brague, qui permet seulement à la pièce de rentrer autant qu'il est besoin pour qu'on puisse la charger. Les caronades à brague fixe n'ont pas de recul apparent, à moins que le cordage ne s'allonge ; du reste cette installation n'a aucune influence sur les portées, car celle-ci sont les mêmes, soit que la pièce ait ou n'ait pas la facilité de reculer. Il a été également prouvé par des expériences faites avec soin, que quelle que soit la direction du recul, la justesse du tir n'en est pas altérée.

REFOULER. C'est presser la charge au moyen d'un instrument appelé *Refouloir* (Voir ce mot).

Dans le cours de ses expériences, Hutton n'a point observé de différence dans la vitesse et la portée, en faisant varier le degré de force dans le refoulement; ce qui prouve l'inutilité de refouler beaucoup, à moins que pour rendre toute la charge contiguë, la faire toucher au fond de l'âme, et empêcher le boulet de jouer dans la pièce.

REFOULOIR. Instrument faisant partie de l'armement d'une bouche à feu, et destiné à refouler la charge au fond de l'âme. Il se compose *d'une tête* ou *bouton* et *d'une hampe*. (Voir ces mots.)

Pour charger les pièces avec les sabords fermés, ce qui peut être utile dans la batterie basse, quand le tems est mauvais, on embarque des refouloirs à hampe de corde, mais qui ne diffèrent des autres que par la hampe.

On délivre aux bâtimens autant de refouloirs qu'il y a de pièces de chaque calibre, plus $\frac{1}{8}$ en sus; on donne en outre un refouloir à hampe de corde pour deux pièces de la batterie basse.

Le refouloir est sur la même hampe que l'écouvillon pour les canons de 12 et au-dessous, ainsi que pour toutes les caronades. Les refouloirs à hampe de corde portent aussi, en même tems, l'écouvillon.

Pendant la manœuvre, le refouloir se place à droite de la pièce, la tête tournée du côté de la culasse ; on le place en sens

contraire mais du même côté, quand l'écouvillon est sur la même hampe.

Après la manœuvre, les refouloirs se placent ainsi que les autres armemens des pièces, soit le long de la muraille, soit entre les baux, sur des crochets de fer.

RÈGLE. Tout le monde connaît les règles dont on se sert pour tracer les lignes droites au moyen d'un crayon, ou de tout autre corps susceptible de laisser une empreinte sur celui sur lequel on opère.

On donne aussi le nom de règle aux instrumens décrits ci-après, qu'on emploie dans la vérification des bouches à feu.

Règle pour mesurer la longueur des pièce. Elle est en fer, de 9 lignes à un pouce environ d'équarrissage, un peu plus longue que la longueur du derrière de la plate-bande de culasse à la tranche. Quand on veut s'en servir, on introduit à l'une de ses extrémités une douille portant une pointe sur le milieu de l'une de ses faces, et une vis de pression sur la face opposée, afin de la fixer lorsqu'elle est en place. On couche cette règle sur la pièce en faisant correspondre la pointe au derrière de la plate-bande de culasse; on applique sur la tranche une petite règle ordinaire en bois, ou mieux en fer, et l'on voit si son bord passe par le point marqué à l'avance sur la règle à la distance prescrite par les tables. S'il n'y a pas coïncidence, on mesure la différence et on en tient note sur le cahier de visites.

Règle pour mesurer la longueur de l'âme. On se sert de la précédente, mais on supprime la douille à pointe, qu'on remplace par deux demi-cylindres de bois dur, et de diamètre analogue au calibre, fixés sur la règle, à quelque distance l'un de l'autre, au moyen de vis de pression. Ces deux demi-cylindres servent d'appui à la règle et la soutiennent suivant la direction de l'axe de la bouche à feu.

Dans cet état, l'instrument est introduit dans l'âme de la pièce, et on en appuie le bout contre le fond de l'âme, puis l'on juge, par le même moyen que ci-dessus, si la longueur est exacte, ou de combien elle diffère de ce que prescrivent les tables.

Règle à anneau carré. Elle sert pour vérifier le diamètre

des tourillons et leur distance à la plate-bande de culasse. Elle se compose d'un anneau carré qui s'adapte sur les tourillons, et d'une règle dont le milieu est dans le prolongement de l'intérieur de l'une des faces de ce carré. Au bout de cette règle on adapte une douille garnie de deux pointes, une sur le milieu de chaque face opposée, pour servir à vérifier les deux côtés; la douille se serre sur la règle, au moyen d'une vis de pression, de manière que la pointe, tournée du côté de la pièce, corresponde au derrière de la plate-bande de culasse, ce qui permet de reconnaître si l'axe des tourillons est à la distance voulue de la culasse.

La forme de cet instrument le rend propre seulement à la vérification des tourillons dont l'arête supérieure passe par l'axe du canon. On lui a substitué un étalon à fourche et à coulisse qui lui est bien préférable.

Règle, dite *à terre glaise*, pour mesurer la courbure de l'âme des bouches à feu.

Cet instrument se compose d'*une règle* en bois ayant, d'une extrémité à l'autre, une rainure de six lignes de talus, et d'*une coulisse* aussi en bois, dans laquelle peut entrer le côté de la règle opposé à la rainure. Cette coulisse a aussi un talus de six lignes, mais dirigé en sens contraire, en sorte que, lorsque la règle est placée dans la coulisse, la face du dessous de celle-ci soit parallèle à la face supérieure de la règle. La distance de ces deux faces augmente ou diminue, suivant qu'on pousse la règle plus avant dans la coulisse, ou qu'on la retire en arrière. Pour adoucir le frottement de ces deux pièces, on savonne les deux faces et le dessous de la règle, ainsi que les joues et le fond de la coulisse. (Voir, pour l'usage de cette règle, l'art. *Visite*.)

REIN *du chien dans une platine.* (Voir *Dos*.)

RELIEN. Poudre à demi écrasée qu'on emploie quelquefois dans la confection des artifices.

REMISE *des armes dans les magasins de l'artillerie.* Lorsqu'un corps aura été autorisé à verser des armes dans les magasins de l'artillerie, il ne devra pas les faire réparer avant d'en effectuer la remise. Les réparations à faire à ces armes seront constatées par un procès-verbal, dressé par le directeur

d'artillerie, en présence d'un officier du corps ou d'une personne désignée par lui, en cas d'absence ou de départ.

Les directeurs d'artillerie recevront comme bonnes les armes qui seront dans un état d'entretien tel, qu'elles pourront faire encore, sans réparations, un bon service entre les mains des soldats, et dans le procès-verbal précité, ils ne constateront pas toutes les réparations qui seront nécessaires pour remettre ces armes à neuf dans une direction d'artillerie; mais ils y feront porter seulement celles qui auraient dû être exécutées par les corps eux-mêmes; si ces armes leur étaient restées.

Le montant de ces réparations, évaluées d'après le tarif, sera imputé aux corps, porté au compte de l'abonnement, ou au compte des soldats s'il y a lieu.

Les armes réformées devront être garnies de toutes leurs pièces; celles qui manqueraient seront payées d'après le tarif.

La durée des armes à feu et blanches demeure fixée à cinquante ans.

Quand les corps recevront le remplacement de leur cinquantième ou celui de leurs armes réformées, ils remettront en échange, dans les arsenaux, pareil nombre d'armes réformées.

Au moyen de ce remplacement, les corps auront la faculté de faire échanger, chaque année, les armes qui deviendront hors de service, et de maintenir leur armement en bon état.

REMONTER *une arme à feu.* C'est remettre à leur place les différentes pièces qui la composent. On suit dans cette opération l'ordre inverse de celui qui est indiqué pour le démontage.

REMPART *de bassinet.* Partie du bassinet qui s'applique contre le rempart de batterie. Il sert à ajuster le bassinet au corps de platine.

Rempart de batterie. Partie saillante du corps de platine, servant d'écrou à la vis de batterie. Il est destiné à ajuster la platine contre le canon.

RENFLEMENT *du bourrelet.* C'est, dans une bouche à feu, la portion de la tulipe comprise entre la ceinture de la bouche et le collet de la tulipe. Le cercle de cette zône qui

a le plus grand diamètre est ce qu'on appelle *le plus grand renflement du bourrelet*, et se trouve, dans les canons de marine, à un demi-calibre de la tranche.

Cette partie a été renforcée pour empêcher que la pièce ne fût égueulée par l'effet des battemens du boulet dans l'âme; mais on a tiré de ce renflement un autre avantage non moins essentiel; il sert à déterminer la ligne de mire et par conséquent au pointage de la pièce. (Voir *Ligne de mire.*)

RENFORT. On donne ce nom à la partie d'une bouche à feu, comprise entre la plate-bande de culasse et la gorge de la volée.

Il était nécessaire de renforcer les pièces en cet endroit, pour résister à l'explosion de la charge et donner plus de prise aux tourillons. La longueur du renfort, dans les canons de marine, est égale aux $\frac{17}{36}$ de la longueur de la pièce depuis le derrière de la plate-bande de culasse jusqu'à la tranche.

RÉPARATION *des armes portatives*. Les armes remises aux corps ou embarquées sur les bâtimens de l'État, sont réparées et entretenues au compte de l'abonnement ou au compte des hommes, suivant les circonstances qui donnent lieu aux réparations. (Voir *Abonnement, Armurier, capitaine d'armes.*)

Dans les directions, on ne doit mettre en réparation, à moins d'ordres contraires, que les armes à feu qui exigeront une dépense moindre que le *maximum* suivant :

1re CLASSE.
{ Par fusil............ 6 f. } non compris la valeur de la
{ Par mousqueton.... 5 } baïonnette et celle de la monture,
{ Par paire de pistolets. 6 } quand il en faudra une neuve.

2e CLASSE.
{ Par fusil........... 4 } non compris la valeur de la baïon-
{ Par mousqueton.... 3 } nette et celle de la monture. On ne
{ Par paire de pistolets 4 } met pas de mont^{re} aux fus. étrang.

3e CLASSE.
{ Ces armes ne devant plus servir que pour l'instruction des recrues, et les corps organisés auxquels elles sont délivrées, devant être chargés de leur entretien, il ne sera exécuté aucune réparation dans les directions, sans les ordres de Son Excellence.

On ne doit point entendre par ce *maximum* le prix moyen des réparations d'un certain nombre d'armes. Aucune de celles qui demanderaient séparément plus que cette dépense, ne doit être réparée; et, comme au premier aperçu on ne

connaît pas toutes les réparations nécessaires, et qu'il s'en présente souvent de nouvelles, lorsque l'arme est entre les mains des ouvriers, on prendra en considération ce supplément de réparations présumées, de manière que la totalité des dépenses ne surpasse pas le *maximum* fixé.

Les armes dont le montant des réparations serait jugé devoir dépasser ce *maximum*, ne seront cependant pas considérées comme hors de service, des circonstances pouvant déterminer quelquefois le ministre à adopter un *maximum* plus élevé. Si les directeurs d'artillerie jugeaient utile de démolir quelques unes de ces armes, ils en demanderaient l'autorisation au ministre, en détaillant les motifs. Lorsque les réparations devront s'élever à plus du double du *maximum*, les armes pourront être immédiatement démolies.

On ne pourra porter hors de service que les armes dont la démolition aura été autorisée.

On classera les pièces provenant de démolition en *pièces propres aux réparations* et en *féraille*. Ces dernières devront être immédiatement brisées; les autres resteront à la charge du maître armurier, qui en sera responsable envers le directeur. On adressera au ministre l'état de ce classement.

On n'admettra pour les armes blanches à réparer que celles dont les lames ne seraient point au dessous des limites indiquées ci-après :

	Longueur.	Largeur au milieu.
Lames de sabre d'abordage....	23 pouces 0 lig.	1 pouce 1 lig.
Id. id. d'infanterie...	20 6	1 0

Tous les six mois, il sera rendu compte à son Excellence du nombre d'armes dont les réparations dépasseraient le *maximum*, ainsi que des démolitions exécutées.

On appellera *armes à petites réparations*, celles qui n'auront pas besoin d'une monture neuve et qui n'exigeront pas une dépense de plus de la moitié du *maximum* pour être mises en état.

Lorsque des armes devront être mises en réparation, on s'occupera d'abord de leur *bâtonnage* (voir ce mot). Cette opération se fera en présence de *l'officier-inspecteur*, par le

maître armurier, qui examinera d'abord les armes montées, puis démontées, s'assurera des dimensions des pièces, de leur jeu réciproque, et dictera le nombre et l'espèce de réparations, que l'on insérera sur le registre du bâtonnage et sur un bulletin séparé.

L'officier inspecteur, chargé de la surveillance des réparations, fixera le jour où se fera le bâtonnage, d'après la quantité d'armes qu'on pourra réparer.

Le registre du bâtonnage restera entre ses mains et le bulletin sera remis à l'ouvrier qui devra faire les réparations.

Les ouvriers ne feront aucune réparation que celles portées sur le bulletin, à moins que le maître armurier n'en ait reconnu la nécesité, et, dans ce cas, le registre et le bulletin en feront mention.

Les armes de première classe seront réparées avec le plus grand soin et visitées ensuite avec rigueur. On tolérera, pour les diverses pièces, les légères différences de dimensions provenant du service; mais qui ne nuiraient point à leur solidité. On n'emploiera pour ces réparations que des pièces d'armes des manufactures royales ou fabriquées dans les ateliers d'armurerie des ports, ou provenant de démolition, mais qui seraient encore de bon service.

Les armes de deuxième classe seront, autant que possible, réparées avec des pièces de démolition.

A l'égard des armes de la troisième classe, on ne se servira pas de pièces de modèles français, mais le directeur d'artillerie autorisera la démolition de quelques unes d'entre elles pour réparer les autres. On fera fabriquer par les ouvriers de l'atelier celles qu'on ne pourra pas se procurer par ce moyen. (Voir, pour les détails, le réglement du 21 mars 1828.)

Instruction pour l'examen des armes réparées ou remontées à neuf, et pour la visite des armes dans les corps.

Armes à feu. Pour bien visiter une arme à feu portative, il faut l'examiner démontée de toutes pièces et remontée ensuite.

Les observations auxquelles chaque pièce donne lieu doivent être faites, les unes lorsque l'arme est démontée, les

autres lorsqu'elle est remontée. On les a réunis dans le détail qui suit; le simple énoncé suffit pour faire distinguer celui de ces deux états auquel chacune se rapporte.

Le canon doit être encastré dans le bois de la moitié environ de son diamètre, bien porter sur ce bois dans toute sa longueur, surtout à la culasse. Passez une épinglette dans la lumière, pour reconnaître si son canal est net. La culasse doit bien joindre sur le canon, et n'être ni cassée ni fendue au trou de la vis. Le tenon pour la baïonnette doit être brasé solidement.

Mettez *la baguette* dans le canon. Elle doit sortir de toute la partie taraudée. Faites-la jouer dans le canon en raclant dans l'intérieur pour sentir s'il est rouillé. Faites-la également jouer plusieurs fois dans son canal, pour reconnaître si elle tient trop ou si elle ne tient pas assez au fond du logement; si elle porte bien sur son taquet; si étant placée, elle ne déborde pas la bouche du canon. Voyez si son canal est pratiqué dans le milieu du bois. En dirigeant l'œil le long du canon, observez si l'embouchoir est placé bien droit, si le guidon se trouve bien dans la ligne de mire, et si le canon est bien monté.

Le bas de la douille *de la baïonnette* doit être à 0,m0006 (3 points) de l'embouchoir, et le haut doit arroser la bouche du canon. Faites tourner la virole pour vérifier qu'elle n'est pas gênée dans ses mouvemens, qu'elle pose bien sur son embase, qu'elle tourne uniformément, que la vis serre bien dans son écrou, que le pivot d'arrêt est solidement placé. La pointe de la lame doit être un peu plus écartée de l'axe de la douille que le talon. Observez si la douille est rouillée intérieurement.

Pour l'examen de *la platine*, faites tomber le chien sur la batterie, afin de reconnaître s'il y a assez de chasse pour la bien faire découvrir, s'il porte bien son feu au fond du bassinet. Si la batterie ne découvre pas, le grand ressort est trop faible; si elle découvre et revient, le grand ressort est trop fort, ou celui de la batterie trop faible, et la percussion brise promptement les pierres. Il faut remettre les ressorts en harmonie. Faites passer plusieurs fois le chien de la chute au

repos, puis au bandé, pour vérifier la solidité et l'harmonie des autres pièces de la platine.

Assurez-vous en même tems,

1° Que les ressorts intérieurs ne frottent pas sur le bois;

2° Qu'entre le corps de platine et le chien il y a un jour égal, pour qu'il ne frotte pas sur ce corps, et qu'à cet effet l'arbre de la noix déborde un peu le corps de platine;

3° Que le chien ne part pas au repos, quand on presse fortement sur la détente;

4° Que le cran du bandé n'est ni trop ni trop peu profond;

5° Que la gâchette ne rencontre pas le cran du repos en passant du bandé à la chute;

6° Que la détente est bien maintenue, tant au bandé qu'au repos;

7° Que la petite branche du ressort de batterie porte bien sur le corps de platine, et que la grande branche a environ un point d'écartement, pour que ses mouvemens ne soient pas gênés par le frottement;

8° Que le chien a assez de chute, et qu'étant au repos, la pierre ne touche pas le batterie;

9° Que le chien tombe uniformémennt et sans secousse;

10° Que le chien ne balotte pas sur son carré.

Examinez si le chien n'est pas cassé à son carré, au trou de la vis, à la sous-gorge; si la tête de la vis du chien est assez haute pour que son trou soit toujours au dessus de l'extrémité de la crête, quelque enfoncée que puisse être la vis.

Faites jouer la batterie; elle doit ajuster parfaitement sur le bassinet et sur le canon, sans frottement; sa vis étant serrée autant que possible, elle doit bien roder et découvrir facilement; la vis doit être juste à son trou, et ce trou doit être sans criques ni travers.

La grande vis du devant de la platine doit passer entre les branches du ressort de batterie sans les rencontrer.

La lumière doit être, le plus exactement possible, au milieu de la largeur de la fraisure du bassinet.

Examinez, 1° si la platine est propre dans l'intérieur;

2° Si la gâchette tourne librement après qu'on a serré sa vis, et si elle engrène bien dans les crans de la noix;

3° Si la bride n'est pas fendue ou cassée près des trous du pivot de la noix et des vis de bride et de gâchette;

4° Si les ressorts sont bien cintrés, bien étoffés, sans l'être trop; si leurs petites branches ajustent bien, et si les grandes ne frottent point, en ne laissant cependant entre elles et le corps que le jeu nécessaire à leur effet. Au ressort de gâchette, c'est la petite branche qui est libre;

5° Si le bec de gâchette est suffisamment fort et bien façonné;

6° Si les fentes de vis ne sont point usées;

7° Si l'arbre ou la tige de noix est bien juste en son trou, ainsi que le pivot dans le trou de la bride;

8° Si la griffe de noix ne déborde pas le bord inférieur du corps de platine, lorsque le grand ressort n'est plus retenu.

Observez le logement de la platine. Il faut :

1° Que toutes les arrêtes en soient assez nettes;

2° Que l'encastrement des têtes de vis, de gâchette, de bride et de grand ressort ne soit pas trop profond;

3° Que le fond du logement du grand ressort ne laisse pas apercevoir le canon;

4° Que le trou de la queue de gâchette soit le moins large possible;

5° Que les goupilles soient justes à leur trou, sans forcer;

6° Que la platine s'ajuste parfaitement sur le canon, que le contour du corps porte bien sur le bois, que le bois réservé en dehors autour de la platine ait assez d'épaisseur;

7° Enfin, que toutes les pièces soient sans bravures.

Garnitures. La fente qui reçoit la détente doit être juste à sa dimension, pour que cette pièce n'ait de mouvemens que dans un seul plan perpendiculaire à l'axe de la vis des ailettes, ou à l'axe de la goupille. Le taquet doit porter exactement dans son logement; l'écusson doit être sans pailles nuisibles à la fente et à ses trous de vis.

La plaque de couche doit appuyer sur le bois, qui doit la déborder un peu dans son pourtour.

L'embouchoir, la grenadière, la capucine doivent s'ajuster sur le bois et sur le canon pour les maintenir solidement ensemble. Ces pièces doivent être serrées de manière qu'on

puisse les ôter avec les deux mains, en appuyant sur les ressorts avec le pouce, et sans se servir du marteau.

Les ressorts de garniture ne doivent pas trop prolonger dans le bois; leur logement ne doit point paraître dans celui du canon, et ils doivent revenir sur la boucle quand on cesse de presser leur tête.

Les vis. En général les vis neuves qui se fixent dans les parties en fer doivent avoir leurs tiges cylindriques bien droites, les filets vifs et assez profonds; leurs logemens être exacts à leur diamètre; les têtes ne doivent être ni trop ni trop peu fendues. Les vis qui se fixent dans le bois doivent être coniques; les filets ne doivent pas être égrenées.

Bois. Vérifiez la pente du fusil remonté à neuf, au moyen du calibre. Assurez-vous que le fil du bois n'est pas coupé à la poignée, et qu'il se continue bien dans toute la longueur de la couche. Assurez-vous également que le bois n'est pas fendu, particulièrement aux oreilles et près du trou de la grande vis du milieu.

Armes blanches. Dans l'examen des sabres reparés, on doit s'assurer :

1° Que les pièces en fer et en cuivre n'ont ni soufflures ni gerçures, ni travers nuisibles à leur solidité;

2° Que les montures et les garnitures sont limées et polies convenablement;

3° Que les fourreaux en cuir sont solidement cousus, les bouts et les chapes bien ajustés, collés et épinglés;

4° Que les gardes portent bien sur les épaulemens du talon des lames;

5° Que les soies sont rivées sur les calottes, de façon que leurs extrémités soient rabattues en forme de goutte de suif;

6° Enfin, que toutes les pièces ont la solidité et les proportions nécessaires.

REPOUSSER. On dit qu'un fusil repousse quand, par l'explosion de la charge, il fait sentir une secousse à l'épaule du tireur. Cet effet peut être produit par une augmentation de charge, ou parce que le canon est monté sur une couche trop droite, ou parce que le tireur n'appuie pas bien son arme à l'épaule. D'après des expériences faites à Paris en

1811, il paraîtrait que la position de la lumière n'a aucune influence sur le recul du fusil.

REPOUSSOIR. Cheville de fer dont on se sert pour faire sortir de leur logement les boulons et les chevilles. Celui qu'on emploie pour chasser une goupille de son trou prend le nom de *chasse-goupille*.

On place le bout du repoussoir sur l'exrémité du boulon qu'on veut faire sortir, et avec un marteau, on frappe sur l'autre bout du repoussoir, en ayant soin de le maintenir dans la direction de l'objet qu'on veut repousser, afin de ne point élargir le trou.

RESINE. Substance sèche, cassante, fusible à un faible degré de chaleur, inflammable, insoluble dans l'eau, soluble dans les huiles et dans l'alcohol. On s'en sert dans la préparation de quelques artifices pour brulots; on en délivre aussi une certaine quantité aux maîtres armuriers des bâtimens pour servir, dans la soudure à l'étain des ouvrages de ferblanterie.

En 1826, on la payait à Lorient, 1 fr. 18 c. le kilogr.

RESSORT *de baguette*. Il est à feuille de sauge, et sert à retenir la baguette dans son canal, en la pressant par son petit bout; on l'incruste dans le bois, sous le tonnerre du canon, et on l'y retient par une goupille.

Prix : pour en fournir un neuf, 15 c., l'ajuster, 5 c., fournir une goupille, 5 c.

Ressorts de garnitures. Il y en a trois, servant à maintenir l'embouchoir, la grenadière, et la capucine; les deux derniers sont semblables et le premier ne diffère de ceux-ci que par la tête. Tous sont formés d'un petit morceau d'acier, portant une goupille à l'une de ses extrémités, et terminé à l'autre bout par un pivot saillant, pour celui de l'embouchoir, ou par une entaille appelée crochet, pour ceux de la grenadière et de la capucine. Ils sont noyés dans le bois que leur goupille traverse sans le déborder. Le premier est fixé en dessous de l'embouchoir qu'il ne retient que par son pivot, entrant dans un petit trou fait à la bande inférieure; les deux autres se placent en-dessus de le pièce qu'ils doivent arrêter, et qu'ils maintienent en position par leur crochet.

Prix : fournir un ressort de capucine, de grenadière ou d'embouchoir, 5 c., l'ajuster 5 c.

Ressorts de platine. Il y en a trois, *le ressort de batterie*, qui sert à fermer le bassinet en appuyant sur le pied de la batterie, et aussi à tenir la batterie renversée, lorsque le bassinet doit rester ouvert; *le grand-ressort* qui, par sa griffe, pressant sur celle de la noix, fait abattre le chien, quand celui-ci étant armé, la gâchette sort du cran du bandé ; enfin *le ressort de gâchette*, qui presse sur la gâchette et la fait appuyer contre la noix.

Prix : pour fournir un grand-ressort 30 c., l'ajuster 30 c., le retremper 5 c. Pour fournir un ressort de batterie 25 c., l'ajuster 15 c., le retremper 5 c. Pour fournir un ressort de gâchette 10 c., l'ajuster 5 c., le retremper 5 c.

RETRAIT. Effet opposé à celui de la dilatation, et que certains corps éprouvent plus ou moins, en passant d'une température à une autre. Les bois, les métaux sont susceptibles de prendre du retrait, les premiers en séchant, les autres en se refroidissant.

Le retrait des bois diminue leur volume et leur poids ; il n'est pas sensible sur la longueur des pièces, et ne se manifeste que dans l'équarrissage. Il est produit par le rapprochement des fibres, et varie suivant l'essence et la qualité des bois; mais il est toujours d'autant plus grand que le bois est plus vert.

Quand le retrait s'opère lentement, il peut n'occasionner aucune fente dans le bois; cependant quelques-uns éprouvent cet accident, malgré toutes les précautions prises pour les faire sécher. Mais si la dessication a lieu sous un soleil ardent, ou par quelque moyen qui en brusque l'effet, il est rare qu'il ne se manifeste pas de fentes, surtout dans des plateaux un peu minces. Si les deux faces principales d'un plateau ne sont pas disposées de manière à sécher également et en même tems, elles cessent d'être planes, la pièce se courbe du côté de la face qui se trouve être la plus séchée; on dit alors qu'elle *se voile*. En général, quand une pièce de bois change de forme par la dessication, on dit qu'*elle travaille*.

Le fer ductile d'abord chauffé se resserre et diminue de vo-

lume en se refroidissant. La fonte liquide prend également du retrait par le refroidissement; il est donc important, dans la fusion des bouches à feu et des projectiles, d'avoir égard au retrait que doit prendre la fonte, et de calculer les dimensions du modèle et du moule, de manière qu'après le refroidissement complet, l'objet coulé ait les dimensions prescrites. Toutes les fontes n'ont pas le même retrait, et l'on ne peut, que par l'expérience, reconnaître celui des fontes qu'on emploie.

RIBLONS. Morceaux de fer dont les dimensions ne permettent plus qu'on les emploie aux travaux de l'artillerie. Quoiqu'on puisse les vendre, on n'en doit pas moins les considérer comme déchet dans la dépense des pièces finies. Ils ne s'estiment guère qu'un dixième de la valeur première du fer.

RICOCHETS. Bonds que fait un projectile sur la terre ou sur l'eau, quand il est tiré sous un petit angle.

Dans son premier mémoire sur les batteries de côte, le général Gribeauval avance positivement, que les boulets ricochent sur l'eau mieux que sur terre, que tous les ricochets, sous deux ou trois degrés, font perdre peu de force aux gros boulets; que ceux de 24, sous 4 degrés, conservent encore plus de force qu'il ne faut pour percer le flanc d'un vaisseau, tel fort qu'il soit, à 300 toises et plus.

Puisque les boulets ricochent fort bien sur l'eau, il paraîtrait convenable de profiter de cet avantage dans le tir sur mer, et de choisir le moment opportun pour faire feu, de manière que les coups qui n'arriveraient pas sur l'ennemi de plein fouet, l'atteignissent par le ricochet; ce qui semblerait conclure en faveur de l'opinion, qu'il faut faire feu au moment que le bâtiment s'abaisse. Cependant il est bon d'observer que, en raison de la forme des vagues, dans un gros tems, les boulets ricocheront mieux étant tirés d'une batterie au vent, que d'une batterie sous le vent.

Dans tous les cas, pour que le boulet ricoche avec facilité, il faut qu'il soit tiré sous un petit angle et avec une petite charge. Avec la charge ordinaire de combat, un canon et une caronade, tirés sous l'angle de 7 deg., ne fournissent pas de ricochets; et si l'angle de projection approche de cette

limite, il n'y aura qu'un petit nombre de ricochets, attendu que, dans le tir, l'angle d'incidence augmentant à chaque bond, il se trouve bientôt hors des limites propres au ricochet.

RINGARD. Espèce de levier en fer employé dans le service des divers fourneaux, soit pour brâser le métal, soit pour donner de l'air au combustible placé sur le cendrier, etc.

RIVER. Rebattre, aplatir la pointe d'un clou, d'un boulon, etc., sur l'objet qu'il traverse, dans le but de le fixer plus solidement. On rive les boulons d'assemblage des chassis de caronade, la soie d'une lame de sabre, d'épée, etc.

RIVET. Clou ou petite barre de fer qu'on rive des deux bouts. On emploie des clous rivets pour fixer les charnières du croissant des affûts à canon (on en met un à chaque patte); pour les plaques de levier de pointage des affûts de caronade; on en place un vers la tête de chaque flasque d'affût marin, à 18 lignes en avant de la cheville à mentonnet, et à 18 lignes plus bas que le dessus du flasque, pour empêcher le bois de se fendre dans cette partie. La tête du dehors en est encastrée à fleur de bois, l'autre bout est rivé en dedans sur une contre-rivure affleurant également le bois. On en mettrait vers le bout du dernier adent, si l'on s'apercevait que le bois se fendît dans cette partie.

RIVOIR. Marteau servant à river.

ROCHE à feu. Composition incendiaire employée dans la charge des bombes et la préparation de quelques artifices incendiaires. Elle produit un feu très violent, très propre à incendier le bois et les autres substances combustibles, auxquelles elle adhère avec une grande tenacité; elle est d'autant plus redoutable qu'elle brûle longtems, et que l'eau ne peut l'éteindre. Il y a plusieurs manières de la préparer; les compositions suivantes sont cependant les plus suivies :

Soufre........	28........	16.......	16
Salpêtre.......	5........	4.......	4
Pulvérin......	4........	4.......	6
Poudre en grain.	4........	3........	2
Camphre.......	»........	».......	1

On fait fondre lentement le soufre sur un feu de charbon,

sans flamme, on y jette le salpêtre, et quand le mélange est parfait, on y ajoute le camphre; on retire ensuite la chaudière du feu, on laisse un peu refroidir pour verser la poudre et le pulvérin; après avoir remué toutes ces substances avec une spatule, on verse la composition sur un corps froid, et quand elle est figée, on la casse en petits morceaux.

RODER. C'est tourner dans des rodoirs une noix ou une vis, pour en unir les surfaces. Après cette opération, les pièces sont dites *rodées;* état intermédiaire entre les pièces dites de forge et les pièces finies.

On dit aussi qu'une pièce de platine rôde bien, quand elle tourne uniformément sur l'axe qui la soutient; la batterie doit bien rôder, sa vis étant serrée autant que possible; la noix doit rôder également bien sur le corps de platine.

RODOIR *pour vis*. Plaque en acier, percée d'un ou plusieurs trous du diamètre des vis à roder. Les bords de ces trous sont dentelés.

Rodoir pour vis de chien. Il se compose de deux plaques, l'une percée d'un trou évasé, destiné à recevoir la tige et le dessous de la tête, l'autre creusée suivant la forme de la partie supérieure de la tête. Ces plaques sont traversées par deux vis servant à les rapprocher, quand la vis à roder est en place. Les empreintes de la tête sont dentelées.

Rodoir double pour noix. Celui-ci est également composé de deux plaques qui s'ajustent l'une sur l'autre, au moyen de deux montans placés aux extrémités de l'une de ces plaques, et entrant dans deux mortaises pratiquées aux extrémités de l'autre plaque. La plaque qui porte les montans est percée dans son milieu d'un trou du diamètre de l'arbre de la noix; l'autre d'un trou correspondant parfaitement à celui-ci, et du diamètre du pivot. Autour du trou et intérieurement, ces plaques ont un renflement large d'environ 18 lignes, dont la face est dentelée et perpendiculaire à l'axe du trou.

Pour se servir de cet instrument, on place une noix entre ces deux plaques, que l'on serre au moyen de vis qui les traversent. On fixe le bout de l'arbre entre les mâchoires d'un étau, et on fait tourner le rôdoir, en agissant sur une espèce de manivelle qui termine l'un des montans.

RONDELLE. Plaque de fer circulaire, percée au milieu d'un trou d'une demi ligne de plus, sur tout sens, que la tige qui doit passer dedans ; elle n'a point de chanfrein.

Il y en a dix par affût à canon, placées en dessous des flasques et servant d'appui aux écrous des chevilles et des pitons longs.

Dans les affûts de caronade, il y a une rondelle pour le pivot, elle est placée entre la *clavette* et le *briquet*.

On appelle aussi *Rondelle*, un petit cône tronqué en fer forgé, servant à retenir l'écrou et à fixer le couvre-vis. Elle est percée de trois trous fraisés, dans lesquels se noyent les vis qui l'assemblent à l'écrou, et de deux autres trous, diamétralement opposés, pour les vis du chapiteau.

ROQUETTE. Fusée à la Congrève. (Voir *Fusée*.)

ROSEAU. On s'en sert pour faire des étoupilles d'exercice. Celui qu'on emploie pour cet objet est *le roseau plumeux*.

Les tiges doivent résister à la pression des doigts, approcher, autant que possible, du diamètre des lumières, mais cependant passer toujours dans un calibre de 2 lig. 4 points de diamètre. On les coupe en sifflet par l'une des extrémités, et par bouts de longueur proportionnée à l'épaisseur des pièces à la lumière ; on se sert pour cela d'un canif un peu fort.

Avant de les charger, on les nettoie intérieurement, en y passant, à plusieurs reprises, une petite lime ronde, dite *queue de rat*, qui en détache les petites pellicules intérieures. (Voir *Étoupille*.)

ROSETTES. Plaque de fer, ordinairement de forme circulaire, qu'on place, dans les affûts à canon, sous la tête des chevilles, sous celle du boulon d'assemblage et sous son écrou. Sur les dix, il y en a six chanfreinées de 5 à 6 lignes, quatre non chanfreinées.

Les premières se placent sous la tête des chevilles à tête carrée et à tête ronde, ainsi que sous la tête et l'écrou du boulon d'assemblage ; les quatre autres sont encastrées à fleur de bois sous les têtes des chevilles à mentonnet et à tête plate. On supprime presque toujours les rondelles des chevilles à tête carrée, qu'on encastre alors pour faciliter l'emploi de la

pince et de l'anspect dans le soulèvement de la culasse. L'œil des rosettes a, comme celui des rondelles, une demi ligne de plus que la tige qui le traverse.

ROUES. Les affûts marins sont montés sur quatre roues pleines, en bois d'orme, ayant autour de la fusée d'essieu une épaisseur égale à celle des flasques, épaisseur qui va ensuite en diminuant de quelques lignes vers la circonférence.

Leur contour est engendré par un arc de cercle d'un rayon égal au diamètre de la roulette. Pour leur donner plus de résistance, on enfonce, dans l'épaisseur de leur circonférence, des gournables ou chevilles en chêne, ayant 13 lignes de diamètre pour les gros calibres, et dix lignes seulement pour les petits; ces gournables ont de longueur le plus grand diamètre de la roue, et afin qu'elles ne puissent pas sortir de leur trou, on enfonce un petit coin de bois dans le milieu de l'épaisseur de leur petit bout.

Les roues de l'avant et de l'arrière sont les mêmes. On en délivre aux bâtimens, pour rechange, au moins deux, mais jamais plus que la moitié du nombre des canons.

ROUER. Plier un cordage en rond et en faire une roue. On prend cette précaution pour qu'il tienne moins de place, et l'empêcher de se mêler.

ROUET. Plateau cylindrique, en bois ou en métal, creusé en gorge sur son pourtour, pour recevoir le cordage qui passe dans une poulie. Le rouet est supporté par un axe qui traverse les faces de la caisse. Les poulies doubles ont deux rouets, placés dans des mortaises séparées, mais c'est le même axe qui les supporte.

S.

SABLE A MOULER. Il doit être tamisé, assez humide, pour qu'en en serrant une poignée, il conserve la forme de l'intérieur de la main. S'il manque de liant, on l'arrose avec de l'eau, dans laquelle on délaie de l'argile.

Pour la masselotte, on peut employer du sable qui a déjà servi, car il n'est pas utile que cette partie soit aussi unie que le reste de la pièce.

SAB

SABORDS. Ouvertures pratiquées dans les flancs des bâtimens de guerre, et servant d'embrasures aux bouches à feu.

La partie inférieure se nomme *le seuillet*, celle du dessus le *sommier*, les deux côtés, *les montans*. Sur le seuillet on place une petite tringle, appelée *fargue*, qui entre à coulisse dans les montans; elle est destinée à arrêter l'eau qui, sans cet obstacle, pourrait entrer dans la batterie.

La hauteur du seuillet au-dessus du pont est égale à celle des flasques de l'affût auquel le sabord doit servir. De sorte que quand le canon est en batterie horizontalement, le jour restant au dessus de la volée est d'un tiers environ plus petit que celui qui reste en dessous.

Dimensions des sabords pour canons.

Calibres	36	30	24	18	12	8	6	4
	m	m	m	m	m	m	m	m
Largeur de l'ouverture	1,00	1,00	0,97	0,89	0,81	0,70	0,62	0,54
Hauteur d'idem	0,92	0,92	0,89	0,81	0,73	0,65	0,57	0,49
Hauteur du seuillet au-dessus du pont, non compris la fargue. à la 1re batterie.	0,70	0,70	0,65	0,57	0,49	0,46	0,43	0,41
à la 2e idem	»	0,65	0,61	0,54	0,46	0,43	0,41	0,38
à la 3e idem	»	»	»	»	»	0,41	0,38	»

Dimensions des sabords pour caronades.

Calibres.	36	30	24
Largeur de l'ouverture	1,00	0,97	0,92
Hauteur d'idem	1,00	0,97	1,00
Hauteur du seuillet au-dessus du pont.	0,43	0,40	0,38

Les sabords de la batterie basse sont fermés par un *mantelet*, ceux des batteries hautes par de *faux sabords*. On garnit de frise le pourtour des sabords, pour que les mantelets ferment plus hermétiquement.

SABORDS *de chasse.* Ce sont ceux qui sont placés dans la proue du bâtiment, parce que les pièces qu'on y met en batterie, servent à canonner un ennemi qui fuit et qu'on chasse.

Sabords de retraite. Ceux-ci, au contraire, sont percés dans la voûte de l'arcasse et dans la poupe, pour permettre de tirer sur un ennemi, devant lequel on fuit. Les deux qui se trouvent dans la sainte-barbe sont appelés *sabords d'arcasse.*

SABRE D'ABORDAGE. Les parties qui le composent sont : la *lame*, la *monture* en fer (comprenant *une garde* en

fer forgé, avec *branches*, portant une pièce de tôle bombée pour recouvrir la main; *la poignée*, en bois, logée dans un étui en tôle; *la calotte*, composée d'une douille en tôle et *d'un pommeau* en fer forgé, avec bouton et rebord.); *le fourreau*.

Pour garantir de la rouille la poignée des sabres d'abordage, on la recouvre d'une couche de peinture noire.

Un sabre, avec son fourreau, pèse 1 k. 30, et coûte (1825) 12 francs.

Le commerce est autorisé à faire fabriquer des sabres d'abordage semblables à ceux qui sont en usage dans la marine royale; mais ils doivent en différer, en ce qu'ils ne porteront pas, comme ceux-ci, le nom de la manufacture, ni le poinçon du contrôleur.

On délivre aux bâtimens autant de sabres que de pistolets.

SAC pour ÉCOUVILLON. (Voir *Coiffe*.)

Sac à mitrailles. Les balles des paquets de mitrailles sont renfermées dans un sac de toile forte (voir *Paquet de mitrailles*), auquel on donne le développement suivant :

Calibres.	36	30	24	18	12	8	6	4
	m/m		m/m	m/m	m/m	m/m	m/m	m/m
Largeur.	379		326	324	271	244	216	212
Hauteur.	515		460	432	379	325	320	298

Les mêmes sacs servent pour les mitrailles à canon et à caronade de même calibre, pour les paquets à grosses et à petites balles.

Sac pour platines et ustensiles. Suivant l'instruction sur les exercices et manœuvres, dans les vaisseaux, frégates et corvettes, deux canonniers par batterie ont, pendant les exercices à feu et le combat, un grand sac de toile qui contient un vilebrequin, quatre vrilles, un tourne-vis, deux platines de rechange, de la ligne pour cordon de platines, et du vieux linge.

On peut faire un sac de cette espèce avec 0^m, 54 de toile rondelette ayant 0^m, 65 de laise; pour cela on ploie la longueur en trois parties, de manière que l'une de celles des extrémités soit moins haute que les deux autres; on coud

celles-ci ensemble par les côtés, ce qui forme une espèce de poche sur laquelle se rabat le plus petit côté. On porte ce sac en ceinture, au moyen d'un bout de ligne passant dans des œillets pratiqués dans les angles supérieurs du sac.

Le dernier servant de droite porte un sac de la même forme, mais plus petit, pour contenir les pierres à feu de rechange et le vieux linge qui doit servir à nettoyer la platine; on y met aussi les deux platines portant le même numéro, quand elles ne restent pas sur les pièces.

Leur développement est de : largeur $0^m 40$, longueur $0^m 65$.
On en délivre moitié du nombre des doigtiers.

Sac pour le passage des poudres. Tout l'apprêté se fait dans la soute de l'arrière, d'où la quantité de gargousses prescrite se transporte dans la soute de l'avant dans de grands sacs de forte toile; ils ont à peu près quatre pieds de hauteur, et pour largeur la laise de la toile.

Sac à valets. Sac en filet, dans lequel on enveloppe les valets destinés à être embarqués. Le nombre qu'ils en contiennent dépend du calibre; les valets de 36 et 30 sont par paquets de 28, en 4 couches de 7; ceux de 24 et 18, par paquets de 36, en 4 couches de 9; ceux de 12 et au-dessous, par paquets de 60, en 5 couches de 12. Cette répartition est la même pour les canons et les caronades.

Suivant le règlement du 13 février 1825, les sacs à valets doivent être rangés le long de la muraille, ou entre les baux, ou dans les bailles de combat, appliquées entre deux courbes contre la muraille du bâtiment.

A bord de beaucoup de bâtimens, on forme de petits bâtis triangulaires en tringles, qu'on recouvre de toile peinte, et que souvent on décore de trophées ou des armes de France, sur leur face apparente; ils servent à contenir 6 ou 10 valets, rangés en triangles de 3 ou de 4 de base. On place ces sacs à valets contre la muraille, à la gauche des pièces.

D'après le nouveau réglement, il doit être délivré un sac de toile par bouche à feu pour 25 valets.

SAIGNER UNE GARGOUSSE. C'est retirer une partie de la poudre qu'elle doit contenir. Les réglemens défendent cette opération, qui peut avoir, en effet, des conséquences

très funestes, surtout quand on la pratique à la pièce même, au milieu du feu des pièces voisines.

SAINTE-BARBE. On appelle ainsi la partie de la première batterie d'un vaisseau, comprise entre l'arrière et le mât d'artimon, fermée en avant par une cloison, qu'on enlève quand on fait branle-bas de combat.

Dans le réglement du 13 février 1825, la sainte-barbe se trouve dans le faux-pont, sur l'avant du mât de misaine, et occupe la moitié de babord.

En quelque lieu qu'il soit du bâtiment, cet emplacement est destiné à renfermer différens objets d'armement à la charge du maître-canonnier.

SALLE D'ARMES. C'est, dans un arsenal, le lieu où sont conservées les armes portatives en approvisionnement. Une salle d'armes doit être établie dans un endroit à l'abri de l'humidité, et surtout des vents de mer.

A bord de quelques bâtimens, on a établi des salles d'armes pour y déposer toutes les armes du bord.

Salle d'artifice. Lieu destiné à la préparation des artifices. Elle doit être garnie de tables, de bancs, des instrumens nécessaires pour la confection des artifices, des matières qu'on emploie dans ce travail ; mais en petites quantités. Dans tous les cas, il est prudent de l'isoler de tout autre bâtiment, en cas d'explosion.

SALPÊTRE, ou *nitrate de potasse*. Ce sel entre dans la composition de la poudre à canon, et dans celle de la plupart des artifices. Il se forme continuellement dans la nature, à l'aide des matières animales et végétales, qui se décomposent à l'air. Quand le salpêtre est formé, il se présente sous la forme de petites aiguilles, à la surface des murs, des terres, sur le sol des habitations abandonnées; on peut l'obtenir en balayant; c'est pourquoi on l'appelle alors *salpêtre de houssage*. On le trouve encore dans les platras et décombres des vieux bâtimens, dans les terres des caves, caveaux, écuries, étables, dans quelques pierres calcaires, etc., etc. C'est en réunissant des matériaux de cette espèce qu'on forme les *nitrières artificielles*. Le salpêtre n'est pas le seul sel qui effleurit à la surface des murs ; les sulfates de soude et de magné-

sie, le carbonate de soude s'y montrent aussi souvent. Le salpêtre se trouve plus fréquemment dans le bas des murs et des habitations; il ne forme que de petites aiguilles brillantes, et jamais de longs filets. Toute terre ou pierre salpêtrée se reconnaît à la saveur âcre, salée, amère et fraîche en même tems. Le sapêtre fuse vivement lorsqu'on le projette sur des charbons ardens; il se dissout dans un quart de son poids d'eau chaude, et dans trois ou quatre fois son poids d'eau froide; il n'est pas délinquescent à l'air.

Dans l'extraction du salpêtre des matériaux salpêtrés, on a pour but d'enlever tout le salpêtre contenu dans ces matériaux, de l'enlever le plus promptement possible, et de le dissoudre dans moins d'eau possible. Pour remplir ce triple but, il faut que les matériaux salpêtrés soient assez divisés pour présenter la plus grande surface à l'eau qui doit elle-même les toucher sur tous les points, les bien pénétrer, séjourner assez longtems auprès d'eux pour les dépouiller de tout le sel qu'ils contiennent, et être en assez grande quantité pour ne laisser rien échapper.

On prend à cet effet des tonneaux percés d'un trou vers le bas; ce trou est garni d'une champleure et d'une broche, pour l'écoulement de l'eau. On a pour l'ordinaire trois rangées de barils disposées par étages, de manière, que l'eau provenant des barils de l'étage supérieur, puisse facilement couler dans les barils de l'étage intermédiaire, et celle qui provient de ceux-ci, dans les barils de l'étage inférieur.

Les mêmes terres se lessivent jusqu'à trois fois; il en résulte des lessives de différens degrés auxquelles on donne des noms particuliers. Celles qui n'ont passé que sur une terre lessivée déjà deux fois, se nomment *lavages*; si on les fait passer sur deux terres lessivées une seule fois, elles acquièrent quelques degrés de plus, et deviennent de *petites eaux*; celles-ci passées sur une troisième terre lessivée une fois deviennent *eaux fortes*; le passage à travers une terre neuve ou non lavée, les rend *eaux de cuite*, c'est-à-dire, bonnes à être mises dans la chaudière, pour être cuites ou évaporées.

L'eau qui a lessivé les terres ou plâtras salpêtrés, en a dissous non-seulement le salpêtre, mais plusieurs autres matières

salines qui s'y trouvent, et dont l'ensemble constitue *l'eau mère*.

Pour purifier le salpêtre et le rendre propre à la fabrication de la poudre, on lui fait subir trois cristalisations successives. Celui que l'on obtient par la première cristalisation s'appelle *salpêtre de première cuite*; après la seconde, il prend le nom de *salpêtre de seconde cuite*; après la troisième, c'est du *salpêtre de troisième cuite*. Cette purification progressive exige des procédés qui ne peuvent être détaillés dans un ouvrage de la nature de celui-ci. On se bornera donc à indiquer le procédé suivi dans les salles d'artifice, pour raffiner et réduire en poudre le salpêtre qui se trouve dans le commerce.

On prend soixante ou quatre-vingt livres de salpêtre, qu'on met dans un bassin de cuivre; on verse par dessus une quantité d'eau suffisante pour le couvrir de trois à quatre doigts, et lorsque le salpêtre est entièrement dissous, et qu'il commence à bouillir, on y jette trois ou quatre onces de colle, dissoute dans un pot d'eau. On écume avec soin, et quand le salpêtre commence à s'épaissir, on le remue continuellement avec une longue spatule de bois, jusqu'à ce qu'il se convertisse en une espèce de farine. On diminue l'action du feu, jusqu'à ce qu'il se dessèche et blanchisse, et l'on juge qu'il est bien préparé, lorsqu'en en prenant une poignée, il coule entre les doigts comme un sable très fin.

La dépêche du 18 mai 1826, en prescrivant de renoncer à l'usage d'extraire le salpêtre des poudres avariées, dans les directions d'artillerie, a autorisé cette opération à l'égard des matières incendiaires, avariées, telles que boulets creux, barils ardens, etc., par la raison que la dépense qu'elle occasionne pourrait être réduite à 40 centimes par kilogramme, et même moins, en n'employant pour cette extraction que des bois de démolition, et en la faisant faire, non par des artificiers, mais, autant que possible, par des ouvriers à basse-paie.

SALUT. Coups de canons tirés réciproquement par un fort et un bâtiment, ou par des bâtimens entre eux, comme preuve de respect et de grande considération d'une puissance envers une autre. On emploie, autant que possible, pour les saluts,

des pièces d'un petit calibre. (Voir les articles *charge*, *gargousse*.

SALVE. Coups de canon tirés en signe de réjouissance. Pour qu'une salve soit bien faite, il faut que tous les coups soient séparés par le même intervalle de tems.

SANGUINE. Hematite en masse solide et compacte, dont les ouvriers en bois se servent pour tracer les pièces qu'ils travaillent. Les arquebusiers en font des brunissoirs. On la payait, en 1826, à Lorient 0 fr. 48 c. le kilogramme. On prend pour les brunissoirs la sanguine la plus dure.

SAUCISSON. Artifice employé pour mettre le feu à un brûlot, au moment que l'équipage l'abandonne. (Voir *brûlot*.)

Le nom en indique la forme; il se fait de bandes de toile d'un mètre de longueur environ, bien cousues ensemble et que l'on remplit d'une composition faite de parties égales de salpêtre et de soufre, broyés ensemble et passés au tamis de crin. Le tout est traversé par douze brins d'étoupille sur la longueur. Le fond de chacune de ces parties est lié avec de la ficelle, pour retenir la poudre.

Le saucisson qui fait le tour du bâtiment et celui qui aboutit au sabord par où l'on y met le feu, doivent avoir $0^m,054$ (2 pouces) de diamètre, et les autres la moitié.

Au lieu de faire le saucisson par parties d'un mètre de longeur, on peut n'en faire qu'un pour tout le tour du bâtiment. Alors, à mesure que l'on a cousu une longueur égale à l'une de ces parties, on la remplit de composition et l'on fait un léger étranglement avec un bout de fil carret. Par ce moyen, la matière peut se répartir plus également sur toute la longueur du saucisson.

SAUVETAGE. Suivant une disposition de l'ordonnance de 1681, confirmée par l'art. 26 du réglement du roi du 17 juillet 1816, les sauveteurs d'objets retirés de la mer avec risques et périls, recevaient, à titre d'indemnité, le tiers brut de la vente desdits objets. Ce tarif a été modifié, par une dépêche du 8 février 1820, ainsi qu'il suit :

Toute pièce qui n'aura pas de défauts apparents sera payée comme étant de service, et le prix à allouer aux sauveteurs sera :

Pour les canons de 36 de 10 francs par quintal métrique.
Pour les canons de 24 et 18 de 9 francs *id.* *id.*
Pour les canons de calibres inférieurs, et pour les caronades........ 8 francs *id.* *id.*

Quant aux bouches à feu à considérer comme hors de service, ce sont :

1°. Celles qui auront séjourné dans l'eau plus d'une année, parce qu'alors elles sont totalement couvertes de rouille, qu'elles peuvent rarement être employées dans les armemens :

2°. Celles qui seraient endommagées extérieurement, et dont le bouton, un tourillon, ou le support tourillon serait cassé ou écorné.

Les pièces qui seront dans l'une de ces deux classes, seront considérées comme vieille fonte de bonne qualité, et payées aux sauveteurs à raison de 6 francs le quintal métrique.

Tous les projectiles tels que boulets, bombes et obus, de quelque calibre qu'ils soient, seront considérés comme de service, lorsqu'ils n'auront point de défaut apparent, et payés à raison de 5 francs le quintal métrique.

Mais quand ils auront des cassures ou des enfoncemens de matière au-delà des tolérances, ils seront considérés comme vieille fonte de qualité inférieure, et payés seulement à raison de 3 francs le quintal métrique.

Ces dispositions concernant les projectiles provenant de sauvetages, devront être appliquées à ceux qui s'égarent dans les exercices à terre; il n'y avait de règle à ce dernier égard, que pour les boulets égarés, lors des épreuves, dans les fonderies.

SCIE. Lame d'acier, d'étoffe, ou simplement de fer, taillée en dents d'un côté, qu'on fixe à une monture, ordirement en bois, dont la forme varie suivant l'usage auquel on destine l'instrument. On se sert de scies pour débiter les bois.

SCEAU D'INCENDIE EN BOIS. On en délivre un par canon et caronade de chaque batterie, pour contenir les fanaux de combat.

SECOND MAITRE CANONNIER. Il y en a de deux

classes; la première à 69 francs par mois, la seconde à 60 francs. Les seconds maîtres sont chargés de seconder le maître canonnier; ils doivent avoir navigué pendant quatre ans sur les vaisseaux de l'état.

SEMELLE D'AFFUT DE CARONADE. Elle est formée d'une seule pièce; ou, à défaut de bois assez large, de deux pièces égales réunies dans le sens de leur longueur. La partie antérieure en est arrondie par un arc de cercle qui a pour rayon le tiers de sa largeur; et les arêtes supérieures, excepté sur le devant, en sont chanfreinées. On la fait autant que possible en orme, et l'on n'emploie le bois de chêne, qu'à de défaut de celui-ci.

C'est sur la semelle que son fixées les crapaudines; elle est traversée par un pivot qui la maintient sur le chassis.

Pour mettre à même de pointer sous des angles très élevés, on essaie la caronade sans vis de pointage; et à l'endroit où porte la culasse, on fait une entaille de même forme et assez profonde pour que la volée puisse s'élever jusqu'à ce que le bouton de culasse touche le derrière de la semelle.

Dans les affûts à brague fixe, elle a les mêmes dimensions que le chassis, excepté pourtant qu'elle a un pouce de moins d'épaisseur au derrière qu'au devant.

Semelle servant à l'embarquement et au débarquement des canons. Plateau en orme, de 5 pieds de longueur, 14 pouces de largeur, et 3 pouces d'épaisseur, qu'on place entre les flasques pour faire glisser la *galoche*, quand on veut *embarquer* ou *débarquer* un canon par le sabord. (Voir ces différens articles.) La même sert pour tout les calibres.

Semelle de l'éprouvette. Madrier sur lequel la plaque de l'éprouvette est encastrée, et fixée par quatre boulons; on l'appelle encore quelque fois *Plate-forme*.

SERGE. Tissu léger en laine dont on se sert pour faire des *gargousses*. (Voir ce mot).

On doit préférer la serge au parchemin pour les gargousses de caronade, parce qu'à cause de la forme de la chambre de ces bouches à feu, difficile à bien écouvillonner, des restes de parchemin pourraient n'être pas éteints lors de cette manœuvre. (*Dépêche du 16 février* 1809). Mais la serge a

l'inconvénient d'être promptement attaquée par les mites, de laisser tamiser la poudre, si le tissu n'est pas suffisamment serré, de coûter plus cher que le parchemin, de se prêter plus facilement au tassement, ce qui pourrait présenter quelque difficulté pour introduire la gargousse dans la pièce, si cette gargousse restait longtems sur son culot, et que dans sa confection on n'eût pas tenu compte du tassement. La serge présente encore un autre inconvénient, c'est d'être très rarement dans une même pièce d'une largeur uniforme, ce qui occasionne des pertes dans la coupe des gargousses.

Pour garantir la serge de l'attaque des mites, on a proposé de la passer dans une forte infusion de tabac; mais ce procédé n'a pas toujours également bien réussi.

Pour diminuer la dépense en serge, les Anglais et les Américains, font le corps de la gargousse en parchemin, et le culot seulement en serge. De cette manière, ils évitent le tassement, leurs gargousses leur coûtent moins cher, et ils n'ont pas plus à redouter pour les culots que si toute la gargousse était en tissu de laine.

Une dépêche du 4 septembre 1821 a prescrit aux ports de s'approvisionner de trois espèces de serge ayant 53, 61 et 63 centimètres de laise; de préférer la première largeur, quand on a beaucoup de gargousses de 36 à faire; la 2e si le besoin principal porte sur le calibre de 24. (Voir l'art. *Gargousse*.)

SERRE. Morceau de bois circulaire cloué sur la serre-bauquière du vaisseau, et contre lequel on fait porter une partie de la tranche du canon, quand on l'amarre à la serre. (Voir *Amarrage*.)

SERVANS. On donne cette dénomination aux hommes chargés de manœuvrer une bouche à feu; ils sont distribués également à droite et à gauche de la pièce. Le premier servant de droite prend la dénomination de *chargeur*.

Le nombre des servans est réglé pour chaque pièce ainsi qu'il suit : 12 pour le canon de 36, 10 pour le 24, 8 pour le 18, 6 pour le 8, 4 pour le 6 et le 4, 2 pour toutes les caronades. D'après des expériences faites à Brest en 1824, les deux espèces de canon du calibre de 30 peuvent être ma-

nœuvrés avec le même équipage et avec la même facilité que le canon de 24.

En sus des servans, il y a, pour le service de chaque bouche à feu, un chef de pièce et un pourvoyeur.

SEUILLET *de sabord*. Pièce de bois qui forme le bas de l'ouverture d'un sabord.

SOIE *d'un sabre, d'une épée*. Elle est destinée à fixer la lame sur la monture, qu'elle traverse. On paye pour faire rallonger une soie, 10 c. On ne peut souder une soie neuve que quand l'ancienne a encore au moins un pouce de longueur; autrement la lame doit être remplacée.

SOLE. Pièce de bois, ordinairement en chêne, entrant à tenon dans le derrière de l'essieu de l'avant des affûts à canon, encastrée de la moitié de son épaisseur, dans le dessus de l'essieu de l'arrière, de manière à l'affleurer. (Voir *Essieu*.)

Quand la sole est en place, elle doit être parallèle au dessous de l'affût; son extrémité arrondie est sur l'alignement du bout des flasques.

Les affûts de la plupart des marines étrangères n'ont point de sole, et, en effet, l'entaille que l'on fait dans le dessus de l'essieu de l'arrière, quelque juste qu'elle soit d'abord, finit par laisser, de chaque côté de la sole, assez de jour pour que l'eau s'infiltre dans le bois et pourrisse cette partie de l'affût.

SOLE. (Voir *Semelle pour embarquer*.)

SONDER *une chambre*. C'est en déterminer la profondeur. Quand la chambre se trouve sur la surface extérieure du canon, on la nettoie le mieux possible, puis au moyen d'une forte épingle qu'on enfonce dedans, et d'une petite règle placée en travers sur la chambre, on en mesure la plus grande profondeur.

Si la chambre est intérieure, et qu'on ne puisse pas facilement y atteindre avec la main, on fait usage d'un instrument appelé *crochet*. (Voir ce mot.)

SOUDER. C'est réunir deux pièces de métal de manière à leur faire faire corps ensemble, ou les extrémités d'une même pièce, pour former un anneau, une boucle, etc.

Le fer et l'acier se soudent par l'action seule de la chaleur, en superposant les parties à souder, préalablement

chauffées au rouge-blanc, et en les soumettant ensuite à une forte pression mécanique. Il serait impossible de souder de cette manière le fer d'un très faible échantillon; dans ce cas, on suit le même procédé que pour le cuivre.

Pour souder le fer-blanc, on emploie la soudure d'étain. Pour cela, après avoir superposé les deux parties qu'on veut joindre, on répand dessus de la résine en poudre, ensuite, avec le fer à souder qu'on a eu soin de faire chauffer, on prend un peu de soudure qu'on applique et presse sur la résine. On maintient les deux parties rapprochées, jusqu'à ce que la soudure soit refroidie.

Le cuivre se soude à l'aide d'une soudure forte. (Voir *soudure*). Après avoir décapé les pièces qu'on veut unir, on rapproche les parties qui doivent être soudées, on les fixe dans cette position et, après avoir mis de la soudure et du borax autour de leur jonction, on les expose, dans cet état, à une chaleur suffisante pour faire fondre la soudure qui s'allie alors avec les deux pièces et les réunit.

SOUDURE. Alliage un peu plus fusible que les pièces qu'on veut souder.

La soudure pour les parties en cuivre des armes portatives est composée de deux parties de laiton et d'une de zinc. La soudure d'étain est un alliage d'étain et de plomb.

SOUFFLAGE. Morceau de bois ajouté dans l'intérieur des flasques, pour en diminuer l'écartement, quand on veut monter sur un affût une pièce moins forte que celle pour laquelle il a été fait.

SOUFFLER *une pièce*. (Voir *Flamber.*)

SOUFRE. Substance minérale que l'on retire des pyrites ou sulfures métalliques par fusion et sublimation; on le trouve aussi presque pur dans le voisinage des volcans, où il est sublimé et quelquefois cristallisé. Il entre dans la composition de la poudre de guerre et d'un grand nombre d'artifices. Celui qu'on trouve en canon dans le commerce n'est jamais assez pur, pour être employé à cet usage, il faut donc le soumettre préalablement à un raffinage.

Le procédé suivi dans les salles d'artifice consiste à mettre le soufre, après l'avoir brisé, dans une chaudière de fer,

placée sur un fourneau ayant peu de tirage, à le remuer de tems en tems avec une spatule de bois et une écumoire de fer, à le tenir ainsi sur un feu doux jusqu'à ce qu'il soit entièrement fondu; il faut bien éviter de porter la chaleur à un degré capable d'en produire l'inflammation ou la sublimation.

Lorsque le feu a été retiré, on couvre la chaudière; la fusion du soufre s'achève par la chaleur de la masse, alors les corps légers s'élèvent à la surface du bain sous la forme d'une écume noire, qu'on enlève; les corps plus lourds se précipitent au fond. On laisse reposer pendant quatre ou cinq heures, ou découvre de tems en tems la chaudière pour enlever les écumes, et lorsqu'il ne s'en forme plus, et que la surface de la fonte est nette, on décante le soufre fluide avec des puisoirs de fer, et on le coule dans des moules.

Le soufre du commerce est ordinairement de l'une des trois couleurs suivantes: *jaune citrin*, tirant sur le vert, *jaune foncé*, *jaune brun*. Ces couleurs proviennent des divers degrés de chaleur auxquels il a été exposé dans son extraction. Le premier est celui qui a été le moins chauffé, le troisième, celui qui l'a été le plus. Si donc on a à opérer sur ces trois espèces, il ne faut pas les mettre tout à la fois dans la chaudière, mais la remplir d'abord jusqu'à moitié avec le soufre jaune citrin, un quart avec le jaune foncé et le reste avec le brun, en retirant le feu après avoir laissé fondre presque entièrement le jaune.

Le soufre coûtait, en 1826, au port de Lorient, 0 f,40 le kilogramme.

SOUS-GARDE. C'est, dans une arme à feu, l'assemblage de *la pièce de détente, du pontet* et de *la détente*. (Voir ces *différens articles*.)

SOUS-GORGE. On donne ce nom à la partie du chien placée au-dessous de la mâchoire inférieure, et formant une portion du contour du cœur ou anneau.

SOUTE *aux poudres*. Retranchement fait dans la cale d'un bâtiment pour y déposer, et mettre à l'abri du feu de l'ennemi, les poudres, artifices, mèches, etc. A bord des vaisseaux et frégates il y a deux soutes pour les poudres, l'une

sur l'avant, l'autre sur l'arrière; mais celle-ci est plus grande que la première.

D'après le réglement du 13 février 1825, la soute aux poudres de l'avant est de forme rectangulaire; elle s'étend en longueur depuis une cloison établie sur l'arrière du mât de misaine, à a distance déterminée pour chaque rang de bâtimens, et sur toute la largeur de la cale, jusqu'au bau qui forme l'arrière de l'étambrai du même mât. Sa largeur dépend de la force du bâtiment. La cloison qui forme l'arrière de cette soute, et qui la sépare de la cale à l'eau, est double, remplie par une maçonnerie en briques; les trois autres cloisons sont également doubles, mais sans être maçonnées; toutes sont recouvertes en tôle à l'extérieur. La hauteur de cette soute est comprise entre deux plate-formes établies dans le carré formé par ces quatre cloisons. Elle est calfatée et revêtue dans toute son étendue d'une feuille mince de plomb laminé.

La soute reçoit la lumière par une ouverture conique, pratiquée dans la cloison de l'avant et garnie d'un verre lenticulaire, dont les bords sont soigneusement encastrés dans un cercle en cuivre ajusté de manière à intercepter complètement tout passage à l'air.

Au centre du verre lenticulaire correspond une lampe à quinquet portée par un suspensoir à double charnière et placée au foyer d'un réflecteur argenté. Un entonnoir en cuivre, placé verticalement au-dessus de la mèche et emboîté dans un tuyau de même métal, sert à conduire au dehors la fumée produite par le quinquet. On place au-dessous de la lampe un baquet rempli de sable fortement humecté. Un canonnier chargé de veiller à l'entretien de la lumière, quand la soute doit être éclairée, a à côté de lui un seau rempli d'eau et un faubert pour pouvoir parer sur le champ aux accidens du feu qui, malgré les précautions prises, viendrait à éclater.

On forme de chaque côté de la soute un retranchement ou tambour, bien exactement clos, et de grandeur suffisante pour qu'un homme puisse s'y tenir à l'aise. Une ouverture pratiquée dans la cloison latérale de babord, communiquant avec le tambour, donne entrée dans la soute aux poudres; elle est fermée par une porte solide garnie d'une serrure en cuivre.

Afin de distribuer commodément les gargousses pendant le combat, on ménage dans les cloisons latérales de la soute aux poudres autant d'ouvertures qu'il y a dans le vaisseau de calibres différens, ou, en cas d'uniformité de calibres, autant qu'il y a de batteries.

Pour chaque batterie, un homme placé dans la soute prend dans les caisses contenant l'apprêté une gargousse du calibre qu'il est chargé de servir, et la fait passer par l'ouverture destinée à ce calibre.

La soute aux poudres de l'avant contient, dans des caisses, une partie de l'apprêté pour chaque batterie; on n'y met point de poudres en barils.

L'air de la soute est renouvelé au moyen d'un ventilateur, ou d'une manche à vent dont on ne fait usage que quand l'atmosphère est bien sèche, en prenant d'ailleurs toutes les précautions nécessaires contre les dangers du feu. Le tuyau du ventilateur s'introduit par la porte de la soute.

La soute aux poudres de l'arrière est, comme celle de l'avant, renfermée entre quatre cloisons perpendiculaires entre elles. Celle qui forme l'avant de cette soute et qui la sépare de la cale au vin, règne dans toute la largeur de la cale, et s'élève depuis le fond du bâtiment jusqu'à la hauteur du faux pont; elle est doublée et maçonnée depuis le plancher inférieur de la soute jusqu'en haut. La face qui regarde l'intérieur de la cale au vin, est, en outre, recouverte en tôle, pour préserver des accidens du feu toute cette partie arrière du bâtiment. Les cloisons latérales et celle de l'arrière sont doublées, comme la précédente, mais ne sont point maçonnées; leurs montans portent par leur pied sur le vaigrage, et s'élèvent jusqu'au faux pont; cette soute est fermée en haut et en bas par des plate-formes horisontales. Le plancher et les parois en sont revêtus intérieurement, jusqu'à la hauteur d'un mètre, d'un doublage en plomb laminé, appliqué avec tout le soin nécessaire, pour s'opposer à l'introduction de l'eau dans la soute, et pour ne pas laisser écouler celle qu'il pourrait être convenable d'y faire entrer dans le but de noyer les poudres.

Tout ce qui a été dit pour la soute aux poudres de l'avant,

relativement au mode d'éclairage et aux dispositions à prendre pour faciliter la distribution des gargousses, s'applique à la soute de l'arrière, sauf les modifications qui suivent :

Dans les vaisseaux, la soute est éclairée par deux lampes à reflecteur. Les ouvertures qui donnent passage à la lumière sont également au nombre de deux; elles sont pratiquées dans la cloison arrière de la soute.

Dans les frégates, il n'y a qu'une seule lampe et une seule ouverture, placée à l'arrière et dans l'axe longitudinal du bâtiment.

Des cabinets destinés à recevoir les hommes préposés à la distribution des gargousses pendant le combat, sont établis à droite et à gauche du tambour qui renferme les lampes. Chaque cabinet reçoit de la lumière au moyen d'un verre lenticulaire d'un petit diamètre, lequel est encastré dans la cloison latérale du tambour. La porte par laquelle on entre dans la soute ouvre sur un de ces cabinets.

La soute aux poudres de l'arrière, contient une partie des poudres en apprêté, et la totalité des poudres en barils. Les barils sont arrimés à l'avant de la soute, sur autant d'*antennes* qu'il est nécessaire, et surtout autant de rangs que la hauteur de la soute le permet. Les caisses contenant les gargousses préparées, se placent tribord et babord, le long des cloisons latérales. Il reste au milieu un assez grand espace libre et bien éclairé, où se tiennent les hommes chargés de la distribution des gargousses, et où l'on peut faire très commodément l'apprêté après le combat.

SUIVAGE DES BOUCHES A FEU. (Voir *Entretien.*)

SUPPORTS D'AFFUTS DE CARONADE. Le chassis d'affût de caronade est élevé au-dessus du pont, au moyen de deux supports qui débordent l'affût de chaque côté. Celui de devant est assez éloigné de la tête de l'affût pour ne point porter contre la fourrure de gouttière ; il est arrondi comme la tête du chassis, afin de ne point gêner le pointage oblique ; il est également arrondi en dedans, mais seulement sur la largeur du chassis, dans le but de diminuer le frottement et de ne point gêner le mouvement du pivot. Le support de derrière est placé de telle manière qu'il reste assez de

place à l'extrémité du chassis, pour y embarrer un anspect en cas de besoin. Ces deux supports sont fixés au chassis par des boulons rivés.

SUPPORT DE PLATINE. Excédant de métal placé sur la culasse des canons, caronades et espingoles, pour l'ajustage de la platine. Dans les canons et les espingoles il est entaillé de manière à présenter un appui au-dessous de la platine, et un autre à la face extérieure du corps (Voir *Platine.*) Celui des caronades, qui repose sur la culasse et sur presque toute la largeur de sa plate-bande, est très élevé par derrière; l'appui inférieur de la platine ne se prolonge pas sur toute la longueur, et il est percé, en arrière, d'un trou tangent à la culasse, pour recevoir le tenon de la platine.

C'est sur le support de platine que vient aboutir l'orifice extérieur de la lumière.

On se propose de disposer à l'avenir les supports, de manière que la même platine puisse servir aux canons et aux caronades.

SUPPORT-TOURILLON. Partie cylindrique, qui se trouve au-dessous des caronnades, et dans laquelle passe le boulon qui leur sert de tourillon. Les faces latérales ne sont point parallèles, mais bien légèrement convergentes en dessous, pour en diminuer le frottement contre les crapaudines. Le trou du boulon est tangent au-dessous de la caronade.

SUSBANDE. Bande de fer servant à retenir un tourillon dans son encastrement. Elle est arrondie en son milieu, terminée d'un bout par une fourche, dont les côtés sont destinés à embrasser la cheville à mentonnet, tandis que vers l'autre extrémité il se trouve un trou rectangulaire pour le passage de la cheville à tête plate. Quand la susbande est en place, on la fixe, en passant une clavette en dessus et dans l'œil de la cheville à tête plate. Il y en a deux pour chaque affût à canon.

T.

TABLE. Celle qui sert à la confection des cartouches doit, de distance en distance, porter des trous d'un plus grand

diamètre que les balles, et, de profondeur, un tiers de ce diamètre.

On emploie encore dans les salles d'artifices des tables avec des rebords; celui de l'un des bouts est à coulisses, et s'enlève, quand on veut recueillir la matière qui s'est répandue dans le travail.

Table d'une batterie. C'est la partie de la batterie qui recouvre le bassinet.

TABLIER. Le dernier servant de droite, porte un petit tablier en toile, avec une poche contenant les pierres à feu de rechange, et le vieux linge qui doit servir à nettoyer la platine. On en délivre un par bouche à feu.

TACONAGE. Défaut qui se rencontre quelquefois à la surface extérieure des bouches à feu, et qui provient d'une altération dans le moule, au moment de la coulée. Ce défaut produit à l'œil l'effet d'une pièce qui serait rapportée sur la bouche à feu pour en masquer une cavité, pièce qui du reste ne serait pas adhérente sur ses bords avec le reste du canon. Dans la visite on frappe à coups de marteau sur les bords du taconage, pour en faire sauter tout ce qui n'adhère pas; on mesure ensuite le creux qui en résulte, et la pièce est mise hors de service si cette cavité dépasse les *tolérances*. (Voir ce mot.)

TALON *de la batterie.* C'est la partie de la batterie qui en arrête le mouvement, quand on découvre le bassinet.

Talon de la culasse. Partie de la culasse d'une arme à feu, placée immédiatement en arrière du bouton taraudé, et échancrée pour le passage de la grande vis du milieu de la platine. Elle a un trou fraisé pour la vis de culasse.

Talon d'une lame de sabre. Partie renforcée qui s'appuie contre la monture.

Talon de la pierre. Partie opposée à la mèche.

TAMPON *de fusée de signaux.* Rondelle de carton, du diamètre exact de l'intérieur de la fusée, qu'on place sur le massif; on le perce de 3 à 5 trous suivant le calibre de la fusée, pour que le feu puisse se communiquer à la garniture qu'on place dessus. (Voir *Fusée.*)

Tampon pour fusée de guerre. Morceau d'orme tortillard

cylindrique, de 20 lignes d'épaisseur et du diamètre intérieur du cartouche. Il est percé, suivant son axe, d'un trou de 3 lignes servant de communication entre le corps de la fusée et le chapiteau. Ce tampon s'enfonce sur la composition du cartouche, à l'aide de la baguette du massif, que l'on frappe de 12 coups de mouton.

TAPE. Tampon en bois ou en liége dont on bouche l'entrée de l'âme des canons et caronades, etc., pour empêcher l'eau d'y pénétrer.

Dans les parcs, les tapes des canons sont en bois; ce sont des cônes tronqués, arrondis par leurs extrémités, ayant 6 à 8 pouces de longueur, et débordant, quand ils sont en place, de 18 lignes à 2 pouces la tranche de la bouche.

Les tapes des caronades son en liége; elles entrent dans la partie en campanée; on en garnit le pourtour avec du mastic de vitrier, et on en recouvre toute la surface d'une couche de peinture épaisse.

A bord, toutes les bouches à feu ont des tapes de liége, traversées en leur milieu par une petite ganse, servant à les retirer, ce qu'on appelle *détaper les canons;* on passe dans cette ganse deux rabans qu'on amarre à la volée pour empêcher la tape de tomber à l'eau.

On en délivre une par bouche à feu, et autant pour rechange.

Tapes, dites Américaines. Elles se composent d'un cylindre en bois, d'un diamètre proportionné à celui de la pièce, et assez juste pour ne pouvoir entrer qu'avec force. Ce cylindre se termine à un bout par une tête arrondie, d'un diamètre plus grand, de quelques lignes, que celui de l'âme de la bouche à feu.

On passe le cylindre d'abord dans un disque de cuivre, ensuite dans un autre disque de cuir gras; l'un et l'autre à peu près du même diamètre que la tête.

Quand on veut se servir de cette tape, on en suive le cylindre, qu'on enfonce ensuite dans la pièce, à coups de marteau, jusqu'à ce que les deux disques soient fortement comprimés l'un contre l'autre par la tête de la tape et par la

tranche de la bouche à feu. Pour l'ôter, il faut faire usage d'un ciseau à froid, qu'on applique entre la tranche et la tête de la tape.

Chaque tape est en outre garnie d'une ganse, passée autour de la volée, pour le cas où elle échapperait des mains de l'homme chargé de l'ôter et de la remettre.

Les tapes de cette forme ont l'avantage de boucher hermétiquement l'âme de la pièce, et d'empêcher par conséquent la charge d'être mouillée, même dans une mer très dure, sans l'emploi des coiffes en toile, qui exigent qu'on les renouvelle souvent, et qui demandent assez de tems pour être ôtées et remises.

Ces tapes vont être adoptées dans la marine française.

TAQUET. La pièce de détente porte à son extrémité antérieure un taquet destiné à recevoir le bout de la baguette.

Taquet. On place maintenant, sous les essieux des affûts marins, et en dedans des roues, des taquets dont le dessous est arrondi, et élevé seulement de 3 lignes au dessus du pont, quand les roues, qu'ils sont destinés à remplacer dans le cas où elles casseraient dans un combat, sont en place. Cette disposition a été prescrite pour les affûts de 30, par une dépêche du 23 septembre 1824.

Taquet. Lorsque la brague d'une caronade doit être mise en ceinture, on place en dehors du bâtiment, *un taquet*, arrondi circulairement, dont la longueur est égale à la distance qui sépare les centres des deux conduits, une gorge creusée dans le milieu de son épaisseur est destinée à contenir la brague.

Ce taquet, qui, par sa forme, empêche la brague de se couper contre les angles des conduits, sert en même tems de point d'appui au chargeur quand il écouvillonne et qu'il introduit la charge. (Voir *Installation*.)

TENACITÉ. Résistance que toutes les parties d'un corps, sollicitées à la fois, peuvent opposer à une puissance extérieure qui tenterait d'en rompre la continuité. Cette résistance peut se manifester de différentes manières, soit comme *ductilité*, *maléabilité*, *flexibilité*, soit comme *roideur*.

Un corps est ductile, lorsqu'il s'allonge, étant sollicité par

deux forces agissant en ligne droite, et dans une direction opposée.

Il est maléable, quand il se comprime sous l'action de deux forces agissant en sens opposé.

Il est flexible lorsque, maintenu solidement en un point quelconque, il résiste, tout en se courbant, à l'action d'une force faisant un angle avec la direction suivant laquelle les molécules tendent à se rapprocher. Il est d'autant plus roide, que cette résistance est plus considérable. Si la force cessant d'agir, il reprend sa forme première, il est élastique.

Le fer surpasse tous les autres métaux en tenacité; mais on ne connaît pas au juste l'influence que les différentes modifications du fer ductile peuvent exercer sur cette précieuse propriété.

TENAILLE. Instrument de fer avec lequel on arrache des clous, ou avec lequel les ouvriers en fer saisissent la pièce qu'ils veulent mettre au feu ou en retirer pour la travailler. Il y en a de plusieurs formes appropriées à l'usage auquel elles sont destinées.

TENON. Parallélipipède rectangle en fer, ajusté à queue d'aronde et brâsé au bout du canon de fusil et de mousqueton, destiné à fixer la baïonnette sur le canon, en entrant dans son échancrure par dessous le pontet de la virole.

Lorsqu'on remplace un tenon, l'armurier doit avoir l'attention de ne pas trop entailler le canon, qui a peu d'épaisseur en cet endroit, et d'éviter que le fer ne se refoule en dedans. On s'assure que le cylindre calibre passe dans le tube après l'opération.

Le remplacement d'un tenon se paye 20 centimes.

On appelle encore *tenon*, l'extrémité d'une pièce de bois, entaillée de manière à entrer exactement dans une mortaise.

La sole porte un tenon qui entre dans le derrière de l'essieu de l'avant.

Par extension, on appelle *tenons*, deux petits parallélipèdes placés contre le cylindre sous la tête de l'écrou des vis de caronade. Ils sont diamétralement opposés, entrant dans les entailles faites au bouton, et servent ainsi à empêcher l'écrou de tourner.

Cette expression est employée dans beaucoup d'autres cas.

TÊTE *d'affût*. Partie antérieure des flasques.

Tête d'écouvillon. Morceau de bois généralement cylindrique, sur lequel on cloue la peau de mouton; il est terminé en avant par une demi-sphère et percé de deux trous, l'un, dans cette partie arrondie, pour le logement d'un petit tire-bourre, l'autre en arrière pour recevoir la hampe. Les têtes d'écouvillon sont terminées en arrière par un cul-de-lampe.

Tête de refouloir. Cylindre en bois d'orme terminé d'un bout par un cul-de-lampe, dans lequel est percé un trou pour la hampe.

TIR. Le tir prend diverses dénominations suivant l'espèce de projectile qu'on emploie, la direction que reçoit l'axe de la pièce par rapport à celui du sabord, suivant qu'on donne à la bouche à feu toute l'inclinaison que permet son affût, suivant enfin qu'on veut faire arriver le projectile directement sur l'objet à battre, ou seulement après avoir frappé la surface du sol ou de la mer. C'est ainsi qu'on distingue le *tir à boulet rond*, *à boulet ramé*, *à mitrailles*, etc. *Le tir direct* ou *oblique*, *le tir à toute volée*, *de plein fouet*, ou *à ricochet*. On dit encore *tirer à démâter*, *en belle*, *à couler bas*.

Le tir à boulet rond et froid est le plus fréquemment employé, parce qu'il exige le moins de précautions, qu'il offre le plus de justesse à de longues portées, et que les effets en sont très décisifs. On trouve dans l'instruction pour les exercices et manœuvres la manière de l'exécuter.

Le tir à boulet rouge est plus particulièrement exécuté par les batteries de côte contre les vaisseaux ennemis qui tenteraient d'en approcher. Il serait très redoutable si les canonniers étaient plus fréquemment exercés à cette manœuvre, et s'ils étaient convaincus par l'expérience, qu'en suivant ponctuellement les instructions, ils n'ont rien à redouter pour eux-mêmes. De semblables exercices sont sans doute dispendieux, mais leur utilité est néanmoins incontestable.

Le tir à boulet creux a été usité dans la marine, et on y a renoncé sans motifs peut-être très-plausibles. Cependant, comme l'emploi si justement desiré, des canons-obusiers

pourrait faire revenir à adopter de nouveau le tir des projectiles creux à bord des vaisseaux, nous allons transcrire ici ce qui fut arrêté à ce sujet le 26 floréal an 3.

Instruction. Les obus sont renfermés dans des caisses divisées par cases. La caisse de 36 contient 8 obus de ce calibre; celle de 24, 18; celle de 18, 18; celle de 12, 24. Ils sont solidement assujettis dans leurs cases avec de l'étoupe, pour empêcher leur déplacement dans les charrois. Chaque obus a une fusée, coiffée d'un papier collé, qui empêche l'amorce de se détériorer. Le calibre de l'obus est étiqueté en rouge sur le côté de la caisse. On évite, en plaçant les caisses dans les vaisseaux, les endroits par trop humides et le voisinage du feu; on les sépare par calibre, pour ne pas les confondre.

Avant l'embarquement, les caisses sont toutes découvertes, pour s'assurer que les amorces n'ont pas été détériorées ou mouillées, afin de les faire réparer comme il sera indiqué ci-après.

Les obus, pour être tirés, doivent être ensabotés.

Les charges de poudre doivent être préparées d'avance, et contenues dans des gargousses de parchemin ou de serge. Ces charges sont: de 8 liv. pour le 36, de 5 liv. pour le 24, de 3 liv. $\frac{3}{4}$ pour le 18, et de 2 liv. pour le 12. Ces charges peuvent être augmentées et venir aussi fortes et même plus, que celles qui sont affectées au tir des boulets pleins, sans que les obus se cassent dans la pièce.

Le service des obus ensabotés est plus simple, et parconséquent meilleur que celui des obus avec enveloppe; ce dernier moyen n'est même plus employé.

Préparatifs avant le combat. Aux approches du combat, on fait découvrir les caisses et dégager les obus en ôtant les calles, et l'étoupe que l'on a l'attention de faire enlever de la soute, pour éviter tout accident. On établit des servans pour aller des batteries aux soutes y chercher les obus que l'on doit toujours porter dans des gargoussiers, comme le sont les charges de poudre.

Chargement de la pièce. Il est le même que quand on tire à boulet ordinaire, sauf les modifications suivantes:

On ne met pas de valet sur la poudre, qu'on enfonce seule-

ment jusqu'au fond de la pièce, en refoulant deux coups. Un canonnier va prendre l'obus dans son gargoussier, il en décoiffe la fusée, et l'apporte au premier servant de gauche qui le place dans le canon, la fusée en avant, mais un peu relevée; on met un valet par dessus, que l'on enfonce dans la pièce jusqu'à ce que le projectile touche la poudre, on refoule ensuite deux coups.

Le pointage s'exécute de la même manière que pour les boulets ordinaires, mais il faut viser plus bas, parce que la distance du but en blanc est plus grande.

Réflexions et observations sur le tir et l'usage des obus pour canon de marine. Il est indispensable, avant l'embarquement des caisses d'obus, de les faire ouvrir toutes, pour les visiter et voir :

1° Si les sabots ne se sont pas cassés, ou trop profondément fendus dans le charrois, par quelques chocs extraordinaires, afin de les ensaboter de nouveau. Il n'y a rien d'aussi facile que de faire tourner des sabots semblables en bois blanc ; les mêmes bandelettes de tôle peuvent servir, il est aisé d'ailleurs de s'en procurer d'autres.

2° Si les clous d'épingle qui fixent les bandelettes ne se sont pas détachés, pour les faire rattacher.

3° Si les obus n'ont pas tourné dans leurs sabots, parce que la courbure des bandelettes se sera relâchée, afin de faire replacer les obus comme ils doivent être, c'est-à-dire, le bout de la fusée dans le coin de l'ouverture de l'un des quatre angles que forment les bandelettes.

4° Si les obus n'ont pas été mouillés, ce qu'on reconnaîtra facilement par la rouille des bandelettes, par la couleur du papier de la coiffe et, pour plus de sûreté, en en faisant découvrir quelques-unes.

On a dit dans l'instruction de ne pas mettre de valet sur la poudre, et en effet c'est inutile. Cependant si on s'apercevait que la gargousse se fût crevée dans la pièce, il serait indispensable d'en placer un, et le plus gros possible, pour ramasser la poudre au fond de la pièce; il n'empêcherait pas la fusée de l'obus de prendre feu.

On a recommandé aussi de placer l'obus dans le canon, de

manière que la fusée soit toujours tournée du côté opposé à la charge; cette recommandation est de la plus grande importance; car il est reconnu que les obus ne se cassent jamais dans la pièce, lorsque la fusée est mise en avant, quelque grande que soit la charge, tandis qu'ils se cassent souvent, même à des charges médiocres, lorsque la fusée est tournée vers la poudre.

Si l'on recommande de pointer plus bas quand on tire le canon avec des obus, que lorsqu'on tire à boulets pleins, c'est que l'expérience a confirmé ce fait qui paraît paradoxal, puisque la résistance de l'air diminue d'autant plus la vitesse des corps, qu'ils sont plus légers.

Par un tir longuement continué, on a éprouvé que, pour atteindre un objet à la distance de 200 toises, il fallait pointer au-dessous, des quantités suivantes :

Pièce de 36 —— 21 pieds.
de 18 —— 12 pieds.
de 12 —— 13 pieds.

Et cet abaissement est au moins le double que lorsqu'on tire des boulets pleins. Il en résulte que le but en blanc des obus est sensiblement plus éloigné que celui des boulets, chacun avec la charge qui lui est affectée, et que, par conséquent, la portée des obus est au moins égale à celle des boulets.

Chaque charge pour les obus, est le tiers du poids de ce mobile vide, comme chaque charge est le tiers du poids des boulets pleins.

Les canons dans les vaisseaux sont ordinairement chargés et prêts à tirer, avant d'être en présence de l'ennemi, pour pouvoir faire feu lorsque le moment est favorable.

Il arrive très-souvent que ces canons ne tirent pas, et alors on les décharge, pour ne pas perdre la poudre et le mobile.

Voici comment on s'y prend, lorsque les canons sont chargés avec des obus ensabotés. Il est très facile de les décharger, en se servant d'abord du tire-bourre pour ôter le valet, ensuite d'une cuiller ou lanterne pour l'obus. On enfonce la cuiller par dessous, on donne un coup sec à l'extrémité de la

hampe; par ce moyen, l'obus et son sabot se trouvent placés dans la lanterne, qu'il suffit alors de retirer doucement. Avec le tire-bourre, on achève de décharger la pièce.

On a essayé de tirer deux de ces projectiles à la fois avec la même pièce; mais les épreuves n'ont pas réussi. Toujours un des projectiles, et souvent tous les deux, se sont cassés. Il n'en a pas été de même quand on a tiré un obus par dessus un boulet plein, à la charge du tiers du poids du boulet; l'obus ne s'est pas cassé, et a fait son effet ordinaire; sa portée a été incomparablement plus grande que celle du boulet.

Tir à boulet ramé. Il est employé pour couper les manœuvres des bâtimens ennemis et en déchirer les voiles. Les projectiles de cette forme, peuvent, par fois, causer d'autres dommages, par exemple, briser des vergues, l'extrémité des mâts, enlever quelques parties peu résistantes du couronnement, etc., mais leur effet est nul ou à peu près, contre la coque d'un bâtiment, même d'un faible échantillon.

Ce tir doit être extrêmement incertain; car, pour que le boulet ramé soit dans la position la plus favorable à son effet, il faut qu'en arrivant au but, sa tige approche le plus possible d'être perpendiculaire au plan vertical de la ligne de tir, ce qui ne peut avoir lieu, qu'autant qu'il reçoit un mouvement de rotation, puisque dans la pièce, sa tige est sensiblement parallèle à l'axe. Or, en supposant même que cette rotation s'opérât constamment dans des plans parallèles et horisontaux, ce qui n'est pas probable, il est certain qu'il n'aurait que très accidentellement lieu autour du centre même de la tige; il doit donc en résulter une déviation inévitable.

Si le mouvement de rotation avait lieu dans le plan de la trajection, le boulet s'écarterait en dessus ou en dessous du point visé, et, dans tous les cas, il devrait, dans cette position, produire peu d'effet, puisque la plupart des cordages se trouvent à peu près tendus dans cette direction.

Il existe encore une infinité d'autres causes qui peuvent nuire à la justesse de ce tir, tels que les battemens dans l'âme, la rupture de l'une ou même des deux têtes, etc. Ces considérations conduisent naturellement à conclure que le tir à boulet ramé doit, de loin, produire rarement l'effet qu'on

en attend; or il est certain que, de près, on doit lui préférer le tir à boulet rond.

On a quelquefois mis dans une même pièce un boulet rond et un boulet ramé; mais il suffit de se rendre compte de la destination de ces deux espèces de projectiles, pour concevoir l'inconvenance d'un tel usage.

Tir à mitrailles. La mitraille est employée à bord, contre le grément et contre les hommes; elle occasionne quelquefois de grandes avaries dans la voilure, mais elle ne peut pénétrer dans les batteries que par les sabords, atteindre les hommes placés sur le pont supérieur, qu'en traversant les bastingages, les rabattues de l'avant ou de l'arrière, si elle n'entre pas par les sabords, à moins que le vaisseau ennemi ne soit assez incliné pour mettre ses gaillards en partie à découvert, ce qui n'arrive que très accidentellement; sous ce rapport, il y a donc déjà beaucoup de chances, pour qu'un grand nombre des mitrailles qui frappent le bâtiment n'y produisent aucun effet utile. Mais ce n'es pas tout, en sortant de la bouche à feu, les balles se dispersent dans tous les sens; quelques-unes passent au-dessus de l'objet sur lequel on a pointé, d'autres rencontrent successivement la surface de la mer, et se perdent, ou si plusieurs se relèvent, c'est sans résultat. Celles qui se dispersent à droite et à gauche couvrent bien un plus grand espace, mais les vides qui les séparent en sont aussi plus grands. Le tir à mitraille ne doit donc pas être employé à des distances un peu considérables, et ce serait à peu près perdre ses munitions que de l'essayer au-delà de 400 mètres. Encore à cette distance, ne faut-il employer que des balles d'un fort calibre, qui, d'un côté, entrent en très petit nombre dans les paquets. De près, au contraire, il convient d'employer des paquets à petites balles, parce qu'elles ont alors assez de force pour produire un bon effet, qu'il y en a un plus grand nombre dans un paquet de même poids, ce qui augmente l'effet utile de chaque coup. C'est pour ce motif que les caronades ont deux espèces de mitrailles, qu'on emploie suivant la distance à laquelle on se trouve de l'ennemi.

Il suit de tout ce qui précède, qu'on ne doit pas employer indifféremment un projectile ou un autre; que lorsque la

distance est un peu considérable, il convient de se servir exclusivement de boulets ronds; qu'à la distance de 400 mètres, comme en deçà, on peut, avec quelques pièces, faire usage de mitrailles, et avec le reste, tirer à boulets ronds; que, dans ce dernier cas encore, il serait peut-être avantageux d'essayer quelques boulets ramés, tant qu'on ne serait pas trop près ; enfin que dans un combat très rapproché, les batteries basses doivent tirer à boulet rond, et celle des gaillards autant que possible à mitrailles.

Tir à ricochet avec des mortiers de 10 *pouces et de* 8 *pouces.* Dans les épreuves qui ont eu lieu à ce sujet, la plateforme était inclinée de $\frac{1}{5}$ environ sur le devant, et établie à 300 mètres du but; à une plus grande distance, le tir avait été très incertain.

On a trouvé que l'inclinaison sous l'angle de 18 degrés, était celle qui convenait le mieux à ce tir.

Le mortier de 10 pouces a été tiré avec des charges de 22 $\frac{1}{2}$ à 25 $\frac{1}{8}$ onces. Sur 162 coups, 150 auraient porté dans la face d'un ouvrage, et de telle manière, que traverses, affûts, canons, défenseurs, tout eût été bouleversé en peu d'instans.

La charge moyenne du mortier de 8 pouces a été de 10 onces. On a tiré 159 coups. Les résultats obtenus, ont été favorables, quoiqu'un peu moins qu'avec le mortier de 10 pouces.

Tir à la Cible. Exercice ayant pour objet de former les soldats à exécuter les feux d'infanterie, aux différentes distances, de la manière la plus avantageuse, et de mettre les officiers en état de les ordonner à propos.

Lorsque le fusil est sans baïonnette, l'épaisseur du canon au tonnerre étant plus considérable que les épaisseurs du canon, près de la bouche, et de l'embouchoir réunies, il en résulte que la ligne de mire, dirigée par le point supérieur du tonnerre, et par le pied du guidon, rencontre la ligne de tir en avant de la bouche; par conséquent, le fusil sans baïonnette, a un *but en blanc.* Ce but en blanc est situé à 116 mètres (60 toises) environ de la bouche du canon, lorsque l'on tire avec la balle et la charge ordinaire. Ainsi le

but étant à cette distance, il faudra y viser directement; s'il est plus rapproché, il faudra viser au-dessous, s'il est plus éloigné, il faudra viser au-dessus.

Lorsque le fusil est garni de sa baïonnette, il n'a pas de but en blanc, parce que l'épaisseur du canon au tonnerre ne surpasse que d'une quantité très faible les épaisseurs réunies de la bouche, de la douille et de la virole, de sorte que la ligne de mire est sensiblement parallèle à la ligne de tir, et que la courbe décrite par la balle est, dans toute son étendue, au-dessous de la ligne de mire : parconséquent, à toutes les distances où le but se présente ordinairement, dans les circonstances du service, il faut tirer au-dessus pour l'atteindre.

L'expérience a fourni les données suivantes, qui peuvent diriger dans le tir du fusil armé de sa baïonnette.

Pour frapper l'ennemi au milieu corps, lorsque l'on est sur terrain horisontal, on doit viser :

Depuis la plus petite distance jusqu'à 98 mètres (50 toises), à hauteur de la poitrine.

Depuis 98 mètres (50 toises), jusqu'à 136 mètres (70 toises), à hauteur des épaules;

Depuis 136 mètres (70 toises) jusqu'à 175 mètres (90 toises), à hauteur de la tête ;

Depuis 175 mètres (90 toises) jusqu'à 195 mètres (100 toises), à la partie supérieure de la coiffure.

La portée d'un fusil peut s'étendre jusqu'à 975 mètres (500 toises environ), lorsque l'on tire sous un angle de 25 à 30 degrés; mais au-delà de 195 mètres (100 toises), tous les coups sont très incertains, et c'est jusqu'à cette distance que le feu de l'infanterie est réellement formidable.

Quand ont est sur un terrain inégal, on doit, pour les mêmes distances, si l'on tire de bas en haut, viser plus au-dessus du but; et si l'on tire du haut en bas, moins au-dessus que sur un terrain horisontal. Toutefois, ces différences sont peu sensibles, à moins que la pente ne soit très considérable.

Les soldats armés de fusils de voltigeurs devront avoir l'attention de viser toujours, pour les mêmes distances, un peu au-dessus des points qui sont indiqués pour le tir des

fusils d'infanterie. (Voir journal militaire, décembre 1826).

Dans le mousqueton modèle 1816, l'épaisseur de l'embouchoir empêche de diriger un rayon visuel par les points les plus élevés du tonnerre et de la bouche du canon; mais on peut faire passer la ligne de mire sur l'embouchoir et sur l'extrémité du canon. Ces deux points étant très-rapprochés, et la différence des épaisseurs correspondantes étant assez considérable, il en résulte que l'angle que la ligne de mire fait avec la ligne de tir, est plus ouvert que dans les armes plus longues, et le but en blanc est porté à une plus grande distance de la bouche du canon. Cette distance est de 100 toises environ; elle excède celle à laquelle les coups d'une arme aussi courte peuvent être dirigés avec un peu de certitude. Il suit delà, qu'avec le mousqueton modèle de 1816, il faut viser au-dessous du but pour l'atteindre.

Une série d'expériences, faites récemment par l'ordre du ministre de la guerre, indique que, pour frapper l'ennemi au milieu du corps, il faut, depuis la plus petite distance jusqu'à 68 mètres (35 toises) environ, viser directement, et depuis 68 mètres jusqu'à 155 mètres (80 toises), viser à la hauteur des genoux.

Le mousqueton, modèle de l'an 9, a son but en blanc beaucoup plus rapproché, parce que la ligne de mire, passant par le point le plus élevé du tonnerre et le pied du guidon sur l'embouchoir, ne fait pas un angle aussi ouvert avec la ligne de tir. Ce but en blanc se trouve à 82 mètres (42 toises) environ de la bouche du canon; parconséquent, au-delà de cette distance, il faut toujours viser au-dessus du but.

Les expériences déjà citées font connaître que, pour frapper l'ennemi au milieu du corps, quand on tire avec le mousqueton, modèle de l'an 9, il faut:

Depuis la plus petite distance jusqu'à 82 mètres (42 toises), viser directement au milieu du corps;

Depuis 82 mètres (42 toises) jusqu'à 117 mètres (60 toises), à la poitrine;

Depuis 117 mètres (60 toises) jusqu'à 136 mètres (70 toises) à la hauteur des épaules;

Depuis 136 mètres (70 toises) jusqu'à 156 mètres (80 toises), à la hauteur de la tête. (Voir le Journal Militaire cité ci-dessus.)

TIRANT. Languette de buffle, cousue sur le pontet de la chappe d'un fourreau de sabre, et servant à fixer le fourreau au baudrier.

Prix : pour en fournir un neuf 5 centimes, pour le coudre 5 centimes.

TIRE-BOURRE. Instrument dont on fait usage pour retirer la charge placée dans l'intérieur d'une bouche à feu. Il est formé d'une douille en fer, soudée à deux branches, également en fer, acérées à leur extrémité, et tournées en spirale dans le même sens, de manière que les pointes qui les terminent, se trouvent diamétralement opposées. Le tire-bourre des gros calibres est monté sur une hampe particulière ; celui des petits calibres et des caronades est sur la même hampe que la cuiller. On en délivre aux bâtimens un par quatre bouches à feu.

Le bout de la tête des écouvillons est en outre percé d'un trou, dans la direction de l'axe, pour recevoir un petit tire-bourre, destiné à saisir et retirer les culots de gargousse restés dans la pièce après le tir. Ces tire-bourres ont aussi deux branches qui doivent former chacune deux révolutions complètes. Les deux pointes sont tournées de manière à mordre, lorsqu'on tourne l'écouvillon de gauche à droite.

On se sert aussi d'un tire-bourre pour décharger les armes à feu portatives ; celui-ci a deux branches spirales, et, au milieu, une branche droite à filets allongés, pour saisir la balle. La tête en est taraudée pour recevoir le bout de la baguette. On l'appelle aussi tire-balle. Il en est délivré le dixième de toutes les armes à feu.

TIRE-FOND. Poignée, terminée à sa partie inférieure par une tige taraudée ; on s'en sert pour placer le globe dans le mortier-éprouvette. La partie taraudée est du même diamètre que l'œil du globe, dans lequel elle se visse ; le bout se termine en biseau, et est employé comme tourne-vis, pour enfoncer le bouchon quand le globe est en place.

TIRE-FUSÉE. Instrument servant à retirer les fusées des

projectiles creux qu'on veut décharger. Il y en a de plusieurs formes; mais celui qu'a imaginé M. Parisot, directeur de l'atelier de précision, mérite à tous égards la préférence, puisqu'il permet de mettre à l'abri de l'explosion, si elle avait lieu, les canonniers qui s'en servent pour décharger les projectiles. On peut en lire la discription dans le Dictionnaire d'Artillerie de M. Cotty.

TOLE *de fer*. Feuille de fer plus ou moins mince, obtenue par le martelage ou l'action d'un laminoir. On en distingue de deux espèces, la mince et la forte. La première a une ligne au plus d'épaisseur; l'autre de 18 à 30 points et au-dessus.

La tôle de fer est employée à un grand nombre d'usages dans les travaux d'artillerie. On en fait des bandelettes d'affûts, des pelles de forge, des boîtes pour étaux, des pots à feu d'artifice, etc. On en a fait des garnitures d'armes portatives, et des boîtes à mitrailles pour caronade.

Tôle d'acier. Cette espèce de tôle n'est employée que très rarement dans les travaux de l'artillerie.

TOLÉRANCE. Les réglemens prescrivent les dimensions exactes que les bouches à feu, les projectiles, etc., devraient avoir. Mais quoiqu'on soit parvenu dans cette partie du service, comme dans toutes les autres, à obtenir un grand degré de précision, il arrive cependant, en raison de la diversité des fontes, des accidens qui surviennent pendant le travail, de l'habileté des ouvriers, etc., que les pièces finies diffèrent des dimensions arrêtées, qu'elles ont des défauts plus ou moins marqués et plus ou moins importans. Les limites en deçà desquelles ces imperfections n'empêchent pas les pièces d'être admises en service, ont été fixées par des réglemens, et déterminent les tolérances accordées.

On trouvera à l'article *Lunette* ce qui concerne les projectiles; le tableau suivant ne sera donc relatif qu'aux bouches à feu.

Table des tolérances accordées dans les dimensions des bouches à feu en fer pour la marine.

CANONS.

			lig.	pts.
CALIBRE	De plus que le diamètre prescrit		1	0
	de moins idem		0	6
DIAMÈTRES EXTÉRIEURS.	Si les canons sont tournés		1	6
	S'ils ne sont pas tournés	de plus que le diamètre prescrit	2	6
		de moins	2	»
DIAMÈTRE DU BOUTON ET DE SON COLLET.	De plus		3	»
	De moins		2	»
LONGUEUR TOTALE.	Sur l'âme	trop longue de	2	»
		si elle est trop courte, on l'approfondira.		
	De la tranche de la bouche au trait qui marque le derrière de la plate-bande de culasse; de plus ou de moins		2	»
	On passe une ligne en plus sur ces deux longueurs, si d'ailleurs le canon est recevable.			
LONGUEURS PARTICULIÈRES.	sur le bouton et son collet		4	»
	sur le renfort	si les canons sont tournés	2	»
		s'ils ne le sont pas	3	»
	sur la volée, du renfort à la bouche		2	»
EMPLACEMENT ET DIMENSIONS DES TOURILLONS.	Du devant des tourillons au trait qui marque le derrière de la plate-bande de culasse	d'après les dimensions prescrites	1	»
		dans l'emplacement des tourillons du même canon	»	9/6
	sur la position du dessus des tourillons		1	9/6
	sur leur diamètre		»	9/6
	sur leur longueur		1	9/6
	sur l'alignement des tourillons	sur le derrière et sur le dessous	»	»
		sur le devant et sur le dessus, soit contre l'embase, soit au bout des tourillons.	1	»
EMBASES	sur leur écartement extérieur et leur largeur		1	6
CHAMBRES DANS L'INTÉRIEUR.	profondeur des chambres dans l'intérieur		2	»
	une suite de petites chambres dont une sera de		1	6

TOL 437

			lig.	pts.
CHAMBRES SUR L'EXTÉRIEUR.	sur le renfort	dirigées vers l'âme..	2	3
		dans le sens parallèle à la surface	4	»
		une suite de petites chambres dont une sera de	2	»
	sur la volée	dirigées vers l'âme..	2	6
		dans le sens parallèle à la surface	4	6
		une suite de petites chambres dont une sera de	2	6
	sur le derrière et le dessous d'un tourillon de 36 et 24 profondes de		3	»
	sur celui des autres calibres		4	»
	on tolèrera une ligne de plus pour celles qui seront sur le devant et le dessus des tourillons.			
CHAMBRES SUR LA TRANCHE DE LA BOUCHE.	si elles sont dans la direction de l'âme, et qu'elles aient 8 lignes de profondeur, le canon ne sera pas reçu, mais il sera mutilé en dessous du bourrelet.			
	il sera aussi rebuté, si les chambres ont 6 lignes, et qu'elles soient dirigées vers l'âme.			
ONDES DE FORET.	le canon ne sera pas reçu, si la partie rentrante de l'onde, y compris l'augmentation de calibre tolérée, a plus d'une ligne.			
LUMIÈRE.	sur le diamètre	de plus	»	6
		de moins	»	3
	sur la position de l'orifice extérieur		1	6
	sur celle de l'orifice extérieur	en avant du point où il doit se trouver	2	6
		en arrière d'idem...	1	6
	les chambres dans l'intérieur de la lumière.	celles qui auront 6 points de profondeur	Il sera mis au can. un grain de fer battu.	

CARONADES EN FER.

		lig.	pts.
CALIBRES.	de plus que le diamètre prescrit	1	6
	de moins	»	6
DIAMÈT. EXTÉRIEUR.	de plus	2	6
	de moins	2	»
DIAMÈT. DU BOUTON ET DE SON COLLET.	de plus	3	»
	de moins	2	»

438 TOL

		lig.	pts.
LONGUEUR TOTALE.	Sur l'âme {Trop longue de..... / si elle est trop courte, on l'approfondira.	2	»
	De la tranche de la bouche au collet du bouton, mesure prise contre la culasse, de plus ou de moins..................	2	»
	On passera une ligne sur ces deux longueurs, si d'ailleurs la pièce est recevable.		
LONGUEUR	sur le bouton et son collet............	4	»
Idem.	sur le renfort..........................	3	»
Idem.	sur la volée............................	2	»
Idem.	du centre du support au collet du bouton, mesure prise contre la culasse...........	1	6
Idem.	du support, en moins.................	1	6
Idem.	s'il est plus long, on le réduira au burin.		
ÉPAISSEUR du support autour du trou...................		1	»
DIRECTION du trou du support et du trou de vis de pointage......		»	6
DIAMÈTRE du trou de brague..................................		1	»
Id. du trou de support.............................		»	6
Id. du trou de vis de pointage.....................		»	6
Ces tolérances sont en plus; lorsque les diamètres seront trop petits, on les alèsera.			
DIRECTION du trou de brague................................		1	»
Id. des trous du support de platine.....................		»	6
Il n'y a aucune tolérance pour l'emplacement de ces trous du côté de leur entrée.			
LARGEUR du support de platine.............................		»	6
Id. de l'anneau de brague............................		1	»
CRAPAUDINES.	Hauteur et épaisseur des branches.........	1	»
	trous de support, comme aux caronades		
	trous de boulons, emplacement...........	»	6
	diamètre................................	»	3
CHAMBRES DANS L'INTÉRIEUR.	Profondeur des chambres..................	2	3
	une suite de petites chambres, dont une sera de...........................	1	6
	sur le renfort dirigées vers l'âme...........	2	3
	dans le sens parallèle à la surface...........	4	»
	une suite de petites chambres dont une de....	2	»
	sur la volée, dirigées vers l'âme............	2	6
	dans le sens parallèle à la surface...........	4	6
	une suite de petites chambres dont une de....	2	6
CHAMBRES SUR L'EXTÉRIEUR.	sur le devant et le dessous du support, soit à l'intérieur soit à l'extérieur...............	2	»
	sur le derrière............................	2	3
	sur l'anneau de brague à l'intérieur ou à l'extérieur................................	2	»
	sur le bouton, à l'intérieur ou à l'extérieur.	2	3
	sur le côté du support et dans le sens parallèle à son axe...............................	2	6
	diamètre ou largeur de ces trous...........	2	3
CHAMBRES SUR LA TRANCHE DE LA BOUCHE.	sur la tranche de la bouche, si elles sont dans la direction de l'âme, et qu'elles aient 6 lignes de profondeur, ou si elles sont dirigées vers l'âme, avec 4 lignes de profondeur, la caronade ne sera pas reçue.		

	lig.	pts.
ONDES DE FORET. {la caronade ne sera pas reçue si la partie rentrante de l'onde, y compris l'augmentation de calibre tolérée, a plus d'une ligne.		
Excentricité de l'âme...	1	6
Courbure de l'âme, hauteur de la flèche.......................	1	6
Lumière, comme aux canons.		

Nota. Lorsque les chambres seront vis-à-vis l'une de l'autre, l'une à l'intérieur, l'autre à l'extérieur, on ajoutera la profondeur de ces deux chambres, et la pièce sera rebutée, si leur somme excède de plus de 3 points la tolérance du réglement.

TONNERRE. C'est dans les canons d'armes à feu portatives, la partie renforcée destinée à contenir la charge.

TORE. Nom donné quelquefois au bourrelet d'une caronade.

TOURILLONS. Les canons sont soutenus sur leurs affûts par deux tourillons cylindriques, dont l'axe est perpendiculaire au plan passant par la lumière et l'axe de la pièce; c'est autour de l'axe des tourillons que la pièce tourne, quand on élève ou qu'on abaisse la culasse.

Dans les caronades, les tourillons sont remplacés par un boulon tourillon, passant dans le support, on a fait aussi des caronades à tourillons.

L'axe des tourillons, dans les canons de marine, passe à une ligne plus un demi calibre au-dessous de celui de la pièce, afin, sans doute, de pouvoir exhausser de cette quantité le seuillet de sabord, et de couvrir d'autant l'affût. D'ailleurs, par cette disposition, les tourillons tiennent plus solidement au canon, puisqu'une plus grande masse de métal se trouve interposée entre eux; le recul en est diminué, mais aussi l'affût en est plus fatigué.

C'est parce que l'axe du boulon tourillon est beaucoup au dessous de celui de la caronade, que, dans cette bouche à feu, la pression de la culasse sur la tête de la vis de pointage est aussi considérable.

Les tourillons ont de diamètre et de longueur 2 lignes de plus que le calibre de la pièce, il s'ensuit qu'il n'y a point de similitude entre ceux de deux calibres différens, que

leur résistance n'est point proportionnelle, et que celle-ci est comparativement plus grande dans un calibre quelconque, que dans les calibres supérieurs.

Les perriers et espingoles d'une livre ont aussi des tourillons, qui sont placés comme ceux des canons.

TOURNE *à gauche*. Levier en fer, percé dans son milieu d'un trou carré pour recevoir la tête d'un taraud et le faire tourner. Celui qui sert à déculasser les fusils est percé d'un trou ayant à peu près les dimensions de la culasse près du bouton.

Tourne-vis. Instrument à trois branches se réunissant au même centre; deux de ces branches sont plates par le bout; la troisième est cylindrique. On en délivre une par quatre bouches à feu, pour monter et démonter les platines. Il en est encore délivré aux bâtimens pour les armes à feu portatives.

Ce tourne-vis doit être tout d'acier, et assez recuit pour résister à l'effort qu'on est obligé de faire en l'employant.

On s'est longtems servi dans les corps, d'un tourne-vis semblable pour les platines des armes à feu portatives, mais on y a renoncé depuis l'adoption du *nécessaire d'arme*. (Voir cet article.)

TRACÉ *des bouches à feu*. Pour tracer une bouche à feu, et donner une idée exacte de la forme, de la grandeur et de la position de toutes ses parties, on construit, 1° une projection sur un plan parallèle à la fois à l'axe de la bouche à feu et à l'axe des tourillons, le côté vu étant celui de la lumière; 2° une coupe longitudinale par un plan mené suivant l'axe de la bouche à feu et par le centre de la lumière; 3° une coupe transversale par un plan perpendiculaire à l'axe de la pièce, et passant sur l'avant des embases; le côté projeté étant celui de la culasse.

Les tables fournissent tous les élémens nécessaires pour le tracé de ces projections, et l'opération graphique consiste à tirer une droite indéfinie qui représente l'axe de la bouche à feu, soit dans le plan, soit dans la coupe, à porter par ordre, sur cette droite, les longueurs partielles prises sur une échelle donnée, à élever, par les points ainsi déterminés, des perpendiculaires proportionnellement égales aux demi-dia-

mètres correspondans, enfin à joindre les extrémités de toutes ces perpendiculaires par des lignes droites ou des arcs de cercles, suivant la forme de la génératrice de chaque tranche. Quant à la coupe transversale, elle se déduit facilement des deux autres.

TRAJECTOIRE. Courbe décrite par un projectile lancé dans l'air; elle a deux branches, l'une ascendante, l'autre descendante; à deux abscisses égales comptées de part et d'autre du sommet sur la tangente horizontale, correspondent deux ordonnées inégales, dont la plus grande appartient à la branche descendante; elle a deux asymptotes. Celle de la branche descendante est verticale, l'autre est inclinée et d'autant plus que l'angle de projection est plus petit, que la vitesse imprimée est plus grande, que la densité du milieu est plus considérable par rapport à celle du projectile.

Dans le vide, la trajectoire est une parabole dont les deux asymptotes sont verticales, mais avec cette différence, que celle qui appartient à la branche ascendante est à une distance infinie de l'origine ou du point de départ du projectile, tandis que celle de la branche descendante est à une distance finie de ce même point.

TRANCHANT. C'est dans une lame de sabre, le bord taillé en biseau.

TRANCHE *de la bouche.* Face perpendiculaire à l'axe, et terminant une bouche à feu du côté opposé au bouton.

TRANSPORT *des poudres.* Un règlement du 24 septembre 1812 fait connaître, en détail, les obligations imposées à l'agent chargé d'expédier les poudres, au commandant de l'escorte, et aux entrepreneurs des transports.

Ces obligations consistent principalement à ne faire aucun transport de poudres qu'avec une escorte suffisante, qui doit être fournie par la gendarmerie; à prendre toutes les précautions nécessaires pour éviter les pertes et avaries, à ne souffrir près du convoi aucun fumeur, et, sur les voitures, aucuns corps qui, par leur choc pourraient produire du feu; à faire marcher le convoi sur la terre, jamais plus vite que le pas, et sur une seule file de voitures; à le faire passer en dehors des communes, autant qu'il y aura possibilité, et dans le cas con-

traire, à requérir de la municipalité la fermeture des ateliers et boutiques d'ouvriers dont les travaux exigent du feu, et de faire arroser, si la route est sèche, les rues par où l'on doit passer; à ne jamais faire arrêter ni stationner le convoi dans les communes, à le faire parquer en dehors, dans un lieu isolé des habitations. Si, par une cause quelconque, le convoi ne pouvait continuer sa route, les poudres seront emmagasinées dans un lieu sec et sûr, et sous la responsabilité du commandant de place, ou à son défaut, sous celle du maire; elles seront gardées jour et nuit par la force armée.

Le commandant de l'escorte doit du reste ne pas se mettre en route, sans s'être fait délivrer une copie certifiée du réglement précité.

TRAVERS. Crevasse transversale provenant d'un défaut du fer ou de chaudes trop vives.

En général, on appelle travers dans un fer, une solution de continuité, perpendiculaire à la longueur de la barre.

Lorsque ce défaut ne se manifeste que légèrement sur les arêtes, on le nomme gerçure.

TREMPER. On trempe l'acier, en le chauffant au rouge-cerise, et en le plongeant de suite dans l'eau ou dans une autre substance, pour le faire descendre brusquement à une température très basse. Cette opération durcit beaucoup l'acier; mais aussi elle le rend beaucoup plus fragile; cependant si on lui donne un recuit convenable, il redevient flexible, a plus d'élasticité qu'avant la trempe, et acquiert, dans cet état, son *maximum* de force; en modifiant l'intensité de la chaleur, on trempe l'acier au degré de dureté qu'on désire.

Dans les acides et dans quelques métaux tels que le plomb, l'étain, le bismuth, l'antimoine, le mercure, l'acier se trempe plus dur que dans l'eau.

En chauffant l'acier à nu au feu de forge pour le tremper ensuite, il en résulte deux inconvéniens, 1° l'acier *se voile*, c'est-à-dire, qu'il se courbe et se déforme; 2° lorsque la pièce a été travaillée, limée, toutes les surfaces limées *se pâment* plus ou moins, c'est-à-dire perdent les propriétés de l'acier, prennent d'autant plus celles du fer, se désaciérisent

par la combustion du charbon; l'acier de ces surfaces est plus mou qu'au centre.

Pour remédier à ces deux inconvéniens, quelquefois on emploie pour l'acier, comme pour le fer, la trempe à paquet, qui consiste à le placer par couches dans une caisse de tôle, de fonte, de terre à creuset, de briques, etc., ou autres substances qui résistent au feu, avec de la poussière de charbon, que l'on comprime de manière que chaque couche d'acier en soit bien enveloppée dans tous les sens. On recouvre la caisse d'une couche de terre argileuse, on la place ensuite dans un fourneau; ou simplement on l'entoure de charbon de bois, maintenu par des petits murs en briques. Après quelques heures d'une haute température, on retire les barres l'une après l'autre, et on les plonge de suite dans l'eau froide.

La poussière de charbon de bois suffit pour tremper le fer à paquet; cependant on indique comme préférables, les cémens ainsi composés : pour les fers mous, 8 parties de suie, 4 de charbon de bois, 4 de cendres, 3 de sel marin; pour les fers durs, 4 parties de suie, 4 de charbon de bois, 8 de cendres et 3 de sel marin.

TRIPOLI. Substance employée pour polir les métaux, surtout le cuivre et ses différens alliages, dont il rehausse singulièrement la couler et l'éclat. Le tripoli ressemble, pour l'ordinaire, à de la brique compacte, et il en offre souvent la couleur rouge avec des teintes différentes de blanc, de jaune, de vert et de brun, dues aux divers degrés d'oxidation du fer que contient cette pierre.

TROU *de brague* Trou pratiqué vers le milieu du flasque d'un affût marin, pour le passage de la brague. (Voir *Anneau de brague*.)

Trou de support. (Voir *Support*.)

Trou de vis de pointage. Trou cylindrique percé dans le bouton d'une caronade, de dessus en dessous, pour le passage de la vis de pointage. (Voir *Écrou*, *Virole*, *Vis de pointage*.)

TROUSSE *de la batterie.* (Voir *Talon*.)

TROUSSEAU. Cône tronqué, fait en bois léger, tel que

du peuplier, du sapin, etc., et servant à la confection des modèles provisoires. On lui donne une longueur égale à la pièce qu'on veut mouler, moins la culasse. Il porte à chaque bout un tourillon en fer, dont un est garni d'une manivelle, servant à le faire tourner, quand il est placé sur les chevalets destinés à le recevoir. (Voir *modèle provisoire*.)

TULIPE. Portion d'un canon comprise entre la tranche de la bouche et la plate-bande du collet. Cette partie a été renforcée pour résister aux battemens du boulet qui, sans ce renflement, égueuleraient souvent les pièces, attendu qu'ils sont d'autant plus violens qu'ils ont lieu plus près de la bouche. On a tiré de ce renflement un autre avantage, non moins essentiel, pour le pointage. (Voir *angle de mire*).

V.

VALET. Bouchon de corde servant à maintenir la charge dans l'âme d'une pièce.

Les valets se font avec du vieux cordage; ils sont cylindriques ou avoïdes; leur diamètre est, à peu de chose près, égal au calibre de la pièce; leur hauteur a quelques lignes de plus que le diamètre.

Pour faire les valets cylindriques, on forme, avec de vieux fil carret, un faisceau cylindrique de la longueur et de la grosseur voulues, que l'on serre par le milieu au moyen de quelques tours de fil carret neuf.

Dans les ateliers, on emploie quelquefois le procédé suivant:

On a un banc de 7 pieds de longueur, percé, à 7 pouces de l'un de ses bouts, pour recevoir une *paille de bite*. Afin que le bout d'en bas de cette paille de bite ne vacille pas, on le maintient par une petite estrope garnie d'une cosse. A l'autre extrémité du banc, on adapte un bout de filin de 2 pouces de grosseur sur huit pieds de long, à partir du dormant. Ce bout de filin se termine par un œillet pour recevoir une gournable qui doit servir de trévire. Il faut en outre un *moule*. C'est une petite planche, un peu amincie sur les bords, ayant

de largeur la hauteur du valet, mais légèrement plus étroite à un bout.

Quand on veut confectionner un valet, on charge le moule en le recouvrant d'un toron de vieux cordage, et l'on a soin d'en arrêter le bout, en commençant, sous le premier tour. Lorsqu'il ne reste plus que trois tours à faire pour arriver au petit bout du moule, on introduit dessus, deux petites bagues en fil carret, qui doivent servir de poignée au valet, on en fait déborder une de chaque côté et l'on finit de charger le moule; on arrête le bout du toron sous le dernier tour.

On place ensuite le moule ainsi chargé sur le banc, de manière à couvrir le bout de filin dont il a été parlé ci-dessus. On retire le moule sans déranger les tours du toron; on fait revenir le filin en dessus, puis de nouveau en dessous, après quoi on le tourne sur la paille de bite, et l'on engage la gournable pour faire trévire. Toutes ces dispositions étant prises, on roule le valet, en ayant soin de bien unir les deux bouts; on fait agir en même tems sa gournable pour serrer et étrangler le valet, qu'on amarre enfin par le milieu.

Il faut deux hommes pour cette opération: ils peuvent en faire de 80 à 90 dans une journée de dix heures.

Les valets avoïdes, appelés longtems valets à l'anglaise, se font de la manière suivante: On prend une poignée de vieux fil carret, on l'enfonce avec force dans le trou de fusée d'une roue d'affût à canon, du calibre inférieur, de manière à le remplir et à former un noyau solide, qu'on serre ensuite fortement par le milieu. On le recouvre avec du fil carret neuf, non plus perpendiculairement à la longueur, comme pour ceux à canon, mais d'abord dans le sens même de cette longueur, puis, après plusieurs tours, en inclinant un peu la direction des fils, et en recouvrant dans ce sens environ le tiers du noyau; on recouvre le dernier tiers en tournant les fils dans une nouvelle direction, et l'on termine en serrant le tout comme il a été dit pour les valets cylindriques. On forme une poignée à l'un des bouts.

Pour qu'un valet soit de recette, il faut qu'il passe avec frottement dans la grande lunette du calibre.

Prix et poids des valets pour canon.

Calibres....	36	30	24	18	12	8	6	4
Prix.......	0f,55	0f,50	0f,46	0f,40	0f,30	0f,20	0f,17	0f,12
Poids......	1k,60	1k,47	1k,36	1k,26	0k,90	0k,50	0k,40	0k,20

On délivre un valet par boulet rond de toutes les bouches à feu et par mitraille de caronade, plus un dixième de ces quantités. Ce dixième doit être en faisceaux, les autres en pelotons ovales.

VENT. On appelle vent la différence qui existe entre le diamètre de l'âme d'une bouche à feu, et celui de son projectile; c'est dans ce sens qu'on dit qu'un projectile a 1, 2, 3, etc., lignes de vent.

Cette définition n'est peut-être pas très exacte, car pour se faire une idée du vent réel d'un projectile, il faut l'imaginer reposant sur la génératrice inférieure de l'âme, concevoir un plan perpendiculaire à l'axe de la pièce, passant par le centre dudit projectile, ou plutôt par son plus grand diamètre, ce qui détermine deux cercles, ayant un seul point de commun, laissant entre eux un certain intervalle qui est le vent réel, puisque le fluide produit par l'inflammation de la poudre, trouve, dans tout cet espace, une issue pour s'échapper. Mais la définition donnée ci-dessus est consacrée par l'usage.

Le vent est nécessaire, parce que la rouille augmente à la longue le volume des projectiles, et que les résidus de la combustion de la poudre, qui s'attachent aux parois de l'âme, en diminuent le diamètre.

Il importe de tenir le vent des projectiles aussi petit que possible, 1° pour ménager la pièce, en diminuant les battement, 2° pour rendre le tir plus juste, 3° pour augmenter les portées.

Dans les canons de marine, le vent des boulets ronds est de 2 lig. 6 points pour le 36, de 2 lig. 3 points pour le 30 et le 24, de 2 lignes pour le 18, de 1 lig. 9 points pour le 12, de 1 lig. 6 points pour les calibres inférieurs.

Il est de 2 lig. 6 points dans les anciennes caronades de 36,

de 1 lig. 6 points seulement dans les caronades de 36 rectifiées, dans celles de 30, de 24 rectifiés, de 18 et de 12 ; de 2 lig. 3 points dans les anciennes caronades de 24.

VILEBREQUIN. Instrument employé pour faire tourner une mèche et percer un trou dans du bois ou dans un métal. Il se compose *d'un tenon* dans lequel se place la tête de la mèche, que l'on fixe quelquefois par une vis de pression; *d'une poignée*, dont l'axe est à quelques pouces de celui du tenon et de la mèche; cette poignée est ordinairement plus grosse au milieu qu'aux extrémités, quelquefois elle est recouverte d'un morceau de bois tourné, pour donner plus de prise à l'ouvrier; enfin *d'une pomme*, sur laquelle on appuie pendant l'opération.

Dans chaque grand sac à ustensiles, il y a un vilebrequin de cette forme, garni de deux mèches, du diamètre à peu près de la lumière, et assez longues pour la parcourir dans toute sa longueur. On se sert de cet intrument pour dégager la lumière d'une bouche à feu, quand on ne peut réussir ni avec le dégorgeoir simple, ni avec le dégorgeoir à vrille.

VIROLE *de baïonnette*. Bague mobile placée sur la douille de la baïonnette au-dessus du bourrelet, et servant à fixer la baïonnette au bout du canon. Elle a deux rosettes dans lesquelles passe une petite vis pour la serrer quand elle est en place; l'une de ces rosettes est taraudée. Le pontet de la virole doit se trouver vis-à-vis la fente de la douille, pour le passage du tenon, quand on met la baïonnette ou qu'on la retire. Au contraire, quand la baïonnette est en place, on fait tourner la virole jusqu'à ce qu'elle soit suffisamment serrée.

Prix : pour en fournir une neuve, 25 centimes, pour l'ajuster 10 centimes, pour fournir et mettre en place sa vis 5 centimes.

Viroles de bouts d'essieu. Anneaux cylindriques dont on garnit les bouts des fusées d'essieu d'affût à canon, pour les empêcher de se fendre. Elles se placent à fleur de bois, et sont percées de trois trous de clous fraisés.

On appelle en général virole, tout cercle en métal dont on garnit l'extrémité de certaines pièces de bois pour les em-

pêcher de se fendre; les têtes d'écouvillon, de refouloir, de cuiller ont une virole pour renforcer la partie dans laquelle entre la hampe.

VIS. Différentes pièces d'armes à feu portatives et de platines à canon, sont retenues par des vis qui se distinguent par la dénomination même de la pièce que chacune d'elles assujettit; c'est ainsi qu'on appelle *vis de batterie*, *vis de bassinet*, *vis du chien*, *vis de gâchettes*, *vis de noix*, etc. Les vis qui retiennent la batterie, la mâchoire supérieure du chien, la gâchette, la noix, etc. On distingue encore les vis par la forme de leur tête; il y en a à *tête cylindrique*, à *tête ronde, ou en goutte de suif*, à *tête fraisée*; enfin la forme de la tige et des filets varie suivant que la vis doit s'enfoncer dans un métal ou dans du bois; celles de cette dernière espèce sont les vis de plaques de couche, la vis de culasse, (celle-ci a la tête fraisée en dessous, suivant le trou de la queue de culasse); la vis de sous-garde.

Dans toute vis on distingue : *la tige*, *la tête*, *la fente*, *les filets* ou la partie taraudée. Toutes celles des armes à feu et des platines, excepté celle du chien, ont leur tête fendue de la moitié de son épaisseur, pour le placement du tournevis; la vis du chien a la tête percée, et suivant une décision du 1er décembre 1826, elle doit être en acier, trempée à la volée et recuite, absolument par les mêmes procédés que les ressorts de platine.

Vis assorties pour fusils, mousquetons et pistolets. La quantité de vis à délivrer aux bâtimens, pour l'entretien des armes, est réglée ainsi qu'il suit :

Vis de batterie, trois par trente fusils, trois par trente mousquetons, deux par trente pistolets.
Idem de chien, idem. idem. idem.
Idem de culasse, deux par trente fusils, deux par trente mousquetons, une par trente pistolets.
Idem de noix, autant que de vis de batterie.
Idem de plaque de couche, une par trente fusils, une par trente mousquetons, une par trente pistolets.

VIS 449

Idem de platine, ou grandes vis, six par trente fusils, six par trente mousquetons, quatre par trente pistolets.

Idem de sous-garde, autant que vis de culasse.

Vis pour platines à canon, caronade, perrier et espingole.

Vis de batterie, une par trente platines à canon ou à caronade.

Vis de tête de chien, deux par trente platines, à canon ou à caronade, une par dix platines de perrier ou d'espingole.

Vis de pointage. Vis en fer servant à donner à une caronade les degrés d'inclinaison sous lesquels on doit la tirer. On distingue dans une vis de cette espèce, *la tige, la tête* et *la manivelle.* La tige est taraudée dans presque toute sa longueur, les filets en sont carrés; la tête est arrondie en forme de calotte; les quatre branches de la manivelle sont recourbées vers la tige.

La vis de pointage passe dans un trou cylindrique pratiqué dans le bouton de culasse, et où se loge l'écrou en cuivre de ladite vis; sa tête repose sur une plaque de fer encastrée dans le dessus de la semelle de l'affût. Cette plaque n'est même souvent que le prolongement de celle du levier de pointage. (Voir *ces différens articles*).

VISITES. On visite les bouches à feu, 1° pour s'assurer que leurs dimensions sont dans les tolérances accordées; 2° qu'elles n'ont ni *chambres*, ni *soufflures*, ni *taconages*, etc., susceptibles de les faire rebuter. (Voir *Tolérances.*)

Les pièces sont visitées trois fois avant de sortir de la fonderie. La première visite a lieu avant le forage, et ne roule que sur les dimensions extérieures et sur les défauts qui pourraient se rencontrer à la surface des bouches à feu : s'il se découvre quelque cause de rebut, la pièce n'est point forée; dans le cas contraire, elle est placée sur le banc de forerie. On mesure les diamètres extérieurs avec un *compas courbe*, ou avec un *compas d'épaisseurs.*

Après le forage on procède à une seconde visite, qui consiste à rechercher encore, à sonder et à mesurer exactement toutes les chambres qu'on avait reconnues avant le forage,

ou qui ont pu se manifester depuis. Ces défauts, ainsi que tous ceux que l'on découvre, sont inscrits sur un registre, et relatés sur le procès-verbal de visite. Le signalement de la pièce indique les dimensions et l'emplacement de chaque défaut. Pour découvrir les chambres extérieures, on se sert de *grattes*. Quant à celles qui peuvent se rencontrer dans l'âme ou la chambre, on les recherche au moyen du *pied de chat* et *du miroir*; on en mesure la profondeur à l'aide du *crochet*.

La longueur de l'âme, la distance de la tranche à la plate-bande de culasse, des tourillons également à la plate-bande de culasse, se mesurent au moyen de *règles* appropriées à ces divers usages ; le calibre de l'âme et celui de la chambre se vérifient avec *l'étoile à pointes mobiles* ; les raccordemens, avec de petits *calibres* en tôle ; celui de l'âme et de la chambre, avec un *refouloir* à rainure qu'on remplit de terre glaise : le même refouloir sert à juger du point où aboutit la lumière. Le diamètre de la lumière est vérifié au moyen de *sondes*; on s'assure, à l'aide d'un fil d'acier à pointe recourbée, s'il existe des chambres dans son intérieur.

On juge si l'axe de l'âme coïncide avec celui de la surface extérieure, au moyen du *compas d'excentricité*. On reconnaît et on mesure la courbure de l'âme, s'il en existe, soit avec *le curvimètre*, soit avec *la règle à terre glaise*.

Quand on veut faire usage de cette dernière règle, on prend de la terre glaise pétrie et bien préparée en petits morceaux que l'on roule, l'un après l'autre, entre deux bouts de planches, de manière à leur donner dix à douze pouces de longueur, et huit ou neuf lignes de diamètre. On les applatit ensuite entre les planches, pour qu'ils puissent entrer facilement dans la rainure par un de leurs côtés ; on les y comprime bien avec la main, pour leur faire prendre plus d'adhérence, et on les façonne entre les doigts, jusqu'à ce qu'on ait fait, dans toute la longueur de la règle, un rebord en terre glaise de sept à huit lignes de saillie : on saupoudre cette terre avec du charbon pilé, pour qu'elle ne puisse prendre adhérence avec l'âme de la pièce.

On introduit la règle dans le canon par le bout le plus épais, de manière que la glaise soit en dessous. On a soin que

cette terre ne touche à la paroi que quand la règle est enfoncée. On introduit ensuite la coulisse par le bout le moins épais, et on la pousse jusqu'à ce que la terre glaise ait pu prendre l'empreinte de la partie inférieure de l'âme. On retire la coulisse, puis la règle, avec beaucoup de précaution; on applique sur la terre une règle bien dressée, et on s'aperçoit s'il y a coïncidence, ou si l'empreinte de l'âme est courbe.

On fait la même opération sur plusieurs côtés. Quand les pièces ont été ainsi visitées, et que l'on n'a découvert aucun défaut qui puisse en faire prononcer le rebut, on les soumet à *l'épreuve.*

Après l'épreuve on procède à la visite définitive; pour cela, les pièces sont placées sur des chantiers comme pour la visite provisoire; elles sont examinées avec le miroir; on y passe de nouveau le pied de chat; on sonde les chambres qui existaient avant l'épreuve, pour voir si elles ne se sont pas accrues; on s'assure aussi si l'épreuve n'en a pas fait manifester de nouvelles. Si l'on trouve dans le renfort une chambre qui n'existait pas avant l'épreuve, la pièce est éprouvée de nouveau, à un seul coup, afin de s'assurer si cette chambre ne s'agrandit pas. (*Voir* les différens articles indiqués dans celui-ci.)

VITESSE INITIALE. La poudre composant la charge d'une arme à feu ne s'enflamme pas instantanément, et la portion qui n'a point encore pris feu, quand le projectile commence son mouvement, est poussée avec lui, par l'effet du gaz déjà produit. Les grains qui s'enflamment successivement pendant le trajet de l'âme, ajoutent à chaque instant à la vitesse du projectile, de sorte que son mouvement est de plus en plus accéléré, au moins jusqu'à la tranche. Si rendu là il n'était soumis à aucune cause retardatrice, et qu'il ne reçût plus de nouvelles impulsions, son mouvement deviendrait uniforme, et l'espace qu'il parcourrait alors dans l'unité de tems, est ce qu'on appelle la vitesse initiale, ou plutôt en est la mesure.

La détermination de cette vitesse est d'une extrême importance pour la solution des problèmes balistiques. Aussi des savans du premier mérite s'en sont-ils occupés avec une

grande persévérance et un soin tout minutieux. Tous n'ont pas pris la même marche, et les résultats auxquels ils sont parvenus n'approchent pas tous du même degré de perfection ; mais il n'est peut-être pas inutile de connaître les différentes méthodes qui ont été suivies.

D'abord on a pensé que le problème serait résolu, si l'on pouvait déterminer la force expansive des gaz produits par l'inflammation de la poudre, en raison des substances qui composent cette matière ; mais l'opération chimique de l'inflammation n'était pas suffisamment connue, et d'ailleurs on est parti d'une hypothèse non admissible aujourd'hui, l'instantanéité de l'inflammation. Il est en outre impossible de tenir compte des causes nombreuses et permanentes qui, dans la pratique, modifient l'effort qu'exerce la poudre sur le boulet ; tels sont le vent du projectile, l'échappement du fluide par la lumière, les battemens, etc.

Lombard donne, dans son Traité du Mouvement des Projectiles, une autre méthode pour déterminer la vitesse initiale, au moyen des portées, sous l'angle de mire naturel, où sous un angle qui en diffère très peu. Mais la comparaison des vitesses initiales, ou la mesure des effets de la poudre, ne peut être établie sur les portées ; car les battemens du projectile dans l'âme du canon, font qu'il ne sort presque jamais dans la direction de l'axe ; or, l'angle sous le quel il sort influe essentiellement sur la portée, et celle-ci peut se trouver moindre, quoique la vitesse initiale ait été plus grande, si l'angle réel de projection a été plus petit que l'angle d'inclinaison de l'axe, ou réciproquement. Le même auteur donne bien un moyen de calculer l'angle de projection réel, mais les portées n'en sont pas moins des élémens peu exacts pour calculer les vitesses initiales.

Robins, d'Arcy, et d'après eux Hutton, avaient pensé pouvoir déduire du recul de la pièce la vitesse initiale du projectile ; mais ce dernier s'est convaincu que cette méthode, assez exacte quand il ne s'agit que de l'épreuve des poudres, ne donne plus de résultats comparables, lorsqu'on place un projectile sur la poudre ; que, dans ce cas, l'effet de la poudre ne paraît observer aucune règle, ni par rapport à la même

charge employée dans les différentes armes, ni par rapport au même canon avec différentes charges.

La machine de rotation de Mathey, et celle du colonel Grobert, construites d'après le même principe, n'ont pas d'abord présenté toute la garantie désirable, vu l'extrême difficulté de communiquer, soit au cylindre, soit aux disques, un mouvement à la fois très rapide et très régulier. Mais, en Angleterre, on a appliqué tout récemment à l'appareil des disques, un mécanisme analogue à celui des montres, dont on a obtenu les résultats les plus satisfaisans, et tout-à-fait d'accord avec ceux fournis par le pendule balistique. L'emploi des disques est d'ailleurs très avantageux, en ce qu'il permet de faire varier l'angle de tir.

L'appareil connu sous le nom de *Pendule balistique*, est celui qui a fourni les résultats les plus importans, pour la détermination des vitesses initiales. Cette machine, d'abord imaginée par Robins, employée plus tard par Hutton, a été depuis perfectionnée et construite beaucoup plus en grand (Voir l'article *Pendule balistique*.)

VOLÉE. Portion d'une bouche à feu, comprise entre la fin du renfort et la tranche de la bouche. (Voir *Canon*.)

VRILLE. Petit outil en acier, servant à faire des trous dans le bois. Il est formé d'*une mèche* et d'*une poignée* dont les axes sont perpendiculaires entre eux.

On se sert d'une longue vrille, appelée *dégorgeoir à vrille*, quand la lumière d'une bouche à feu se trouve engorgée, et que le dégorgeoir ordinaire ne peut suffire pour la nettoyer. Il y en a quatre dans chaque sac à ustensiles.

FIN.

CET OUVRAGE SE TROUVE:

à Brest, chez Le Fournier;
à Lorient, chez V.e Baudouin;
Idem. chez Carris;
à Rochefort, chez Goulard;
à Toulon, chez Laurent.

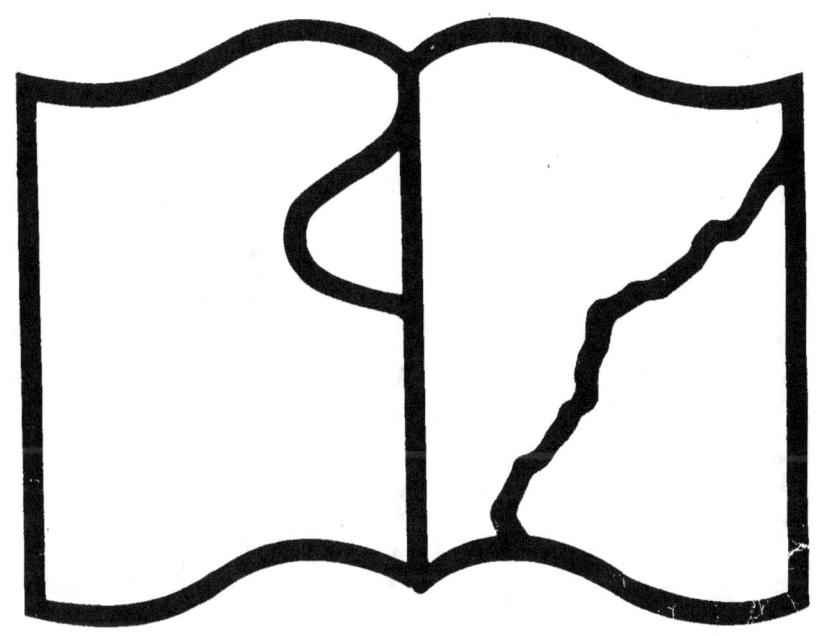

Texte détérioré — reliure défectueuse

NF Z 43-120-11

Contraste insuffisant

NF Z 43-120-14

www.ingramcontent.com/pod-product-compliance
Lightning Source LLC
Chambersburg PA
CBHW051347220526
45469CB00001B/145